Designers' Color Chart

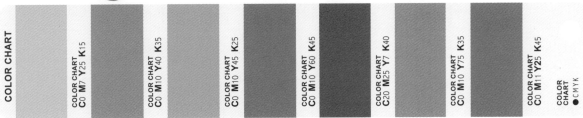

COLOR CHART

COLOR CHART C0 M7 Y25 K15

COLOR CHART C0 M10 Y40 K35

COLOR CHART C0 M10 Y45 K25

COLOR CHART C0 M10 Y60 K45

COLOR CHART C20 M25 Y7 K40

COLOR CHART C0 M10 Y75 K35

COLOR CHART C0 M11 Y25 K45

COLOR CHART ● CMYK

設計演色全書

積木文化編輯部 ◎ 企畫製作

國家圖書館出版品預行編目資料

設計演色全書／積木文化編輯部編.--初版.--台北市；
積木文化出版：家庭傳媒城邦分公司發行, 民98.08
632面；19X26公分
ISBN 978-986-6595-27-1（平裝）

1.色彩學 2.顏色 3.印刷材料

963 98010724

art school 42

設計演色全書

企劃製作／積木文化編輯部
主　　編／蔣豐雯
責任編輯／何韋毅
印刷監控／劉明德
資料提供／林美足
圖片提供／魏海敏京劇藝術文教基金會、廖家威、范毅舜、林榮錄、
　　　　　廖震寰、何韋毅

發 行 人／涂玉雲
總 編 輯／蔣豐雯
副總編輯／劉美欽
行銷業務／黃明雪、陳志峰
法律顧問／台英國際法律事務所 羅明通律師
出　　版／積木文化
　　　　　台北市100信義路二段213號11樓
　　　　　電話：(02)23560933　傳真：(02)23979992
　　　　　官方部落格：http://cubepress.pixnet.net/blog/
　　　　　讀者服務信箱：service_cube@hmg.com.tw
發　　行／英屬蓋曼群島商家庭傳媒股份有限公司城邦分公司
　　　　　台北市民生東路二段141號2樓
　　　　　讀者服務專線：(02)25007718-9
　　　　　24小時傳真專線：(02)25001990-1
　　　　　服務時間：週一至週五上午09:30-12:00下午13:30-17:00
　　　　　郵撥：19863813　戶名：書虫股份有限公司
　　　　　網站：城邦讀書花園　網址：http://www.cite.com.tw
香港發行所／城邦（香港）出版集團有限公司
　　　　　香港灣仔駱克道193號東超商業中心1樓
　　　　　電話：852-25086231　傳真：852-25789337
　　　　　電子信箱：hkcite@biznetvigator.com
馬新發行所／城邦（馬新）出版集團
　　　　　Cité (M) Sdn. Bhd. (458372U)
　　　　　11, Jalan 30D／146, Desa Tasik, Sungai Besi,
　　　　　57000 Kuala Lumpur, Malaysia.
　　　　　電話：603-90563833　傳真：603-90562833

封面設計／林小乙
內頁排版／劉小憶
製　　版／上晴彩色印刷製版有限公司
印　　刷／東海印刷事業股份有限公司

城邦讀書花園
www.cite.com.tw

2009年（民98）8月10日初版　　Printed in Taiwan.

售價／1200元
ISBN：978-986-6595-27-1

▌出版緣起

數位化全面來襲，以紙為媒介的傳播方式日漸式微。若
是要問：紙本閱讀與電子閱讀的根本差異何在？「手
感」當為其中關鍵要素。

撇開閱讀習慣不談，只消想想，多少人對翻閱紙本帶來
的溫潤感、人性化，存有著極大眷戀，就知道藉由印刷
來呈現的紙本書，永遠有流傳下去的價值；但以更長遠
的角度來看，未來唯有在印刷、裝幀上精益求精，晉於
「藝術品」之列的紙本出版，才真的能擄獲人心，與電
子出版分庭抗禮、和平共存。

可是，相較於鄰近的日本，國內印刷設計及色彩學方面
的專書，卻始終發展緩慢；而且，其中極大數量的出版
品仍為翻譯授權書，一旦遇到硬體差異，就不免削弱了
這些書的參考實用性。有鑑於此，我們認為有必要針對
國內現況，編輯出版一本好用的色彩工具書。《設計演
色全書》即因此而誕生。

這是一本針對國內紙張、印刷條件而設計的演色全書。
經過仔細沉澱國內外許多相關書籍，及考量現實印刷條
件後，我們終於下定決心出版，希望能提供設計及編輯
們一個有效的參考標準。本書選用目前國內最常使用的
五種文化用紙，示範各種字級、標色、金銀色、不同網
線數等印刷效果。除了期盼藉由本書的問世，提供同業
選色用紙時的依據，不必總得仰賴價格昂貴的外文書，
更希冀未來國內能有更多色彩斑爛的出版品。

▌本書架構

第一部分：文字演色表＆圖片印刷效果
十二種出版常用色系（共1000色）以演色方式在五種紙
張上，表現不同字體、級數、線條和反白的效果；圖片
則選用不同主題及大小來加以呈現。
示範用紙：雪銅紙、劃刊紙、米道林紙、牛皮紙、漫畫紙

第二部份：網線數示範
模擬常用的133線、150線、175線、200線印刷效果，提
供具體參考。
示範用紙：雪銅紙、劃刊紙、米道林紙

第三部份：灰階印刷及套色示範
分別以單色黑及四色黑做灰階印刷，比較其中差異；另
用單色黑加套一色，表現不同的印刷呈色。
示範用紙：雪銅紙、劃刊紙、米道林紙

第四部份：基礎演色表
單純的四色演色表，以大色塊表現在不同紙張上，可為
選色依據。
示範用紙：雪銅紙、劃刊紙、米道林紙

第五部份：金屬色疊色、配色示範
以金色、銀色滿版疊印四色，觀察不同標色的金屬呈色
變化；另外設計四色與金銀色的搭配，減少選色失誤。
示範用紙：雪銅紙、劃刊紙

文字演色示範

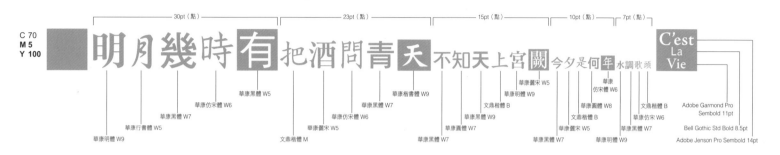

C 70
M 5
Y 100

30pt（點） — 23pt（點） — 15pt（點） — 10pt（點） — 7pt（點）

明月幾時有把酒問青天不知天上宮闕今夕是何年水調歌頭 C'est La Vie

華康明體 W9
華康行書體 W5
華康黑體 W7
華康仿宋體 W6
華康黑體 W5
文鼎楷體 M
華康儷宋 W5
文鼎仿宋體 W6
華康楷書體 W9
華康黑體 W7
華康圓體 W7
華康黑體 W9
華康圓體 B
華康黑體 W9
華康儷宋 W5
文鼎楷體 B
華康圓體 W8
華康明體 W9
文鼎仿宋體 W6
華康仿宋 W6
華康黑體 W7

Adobe Garmond Pro Sembold 11pt
Bell Gothic Std Bold 8.5pt
Adobe Jenson Pro Sembold 14pt

標色群組分隔符號
相同標色群組以加粗字體呈現，方便對照群組內，數值差異的演色效果。

CMYK數值

文字演色效果
以編輯常用中、英文字體與不同級數搭配，表現不同標色數值的文字視覺效果。

線條清晰與對比
由五種粗細不同的實線與虛線及黑白圓點，表現印刷時的清晰、對比度與呈色效果。

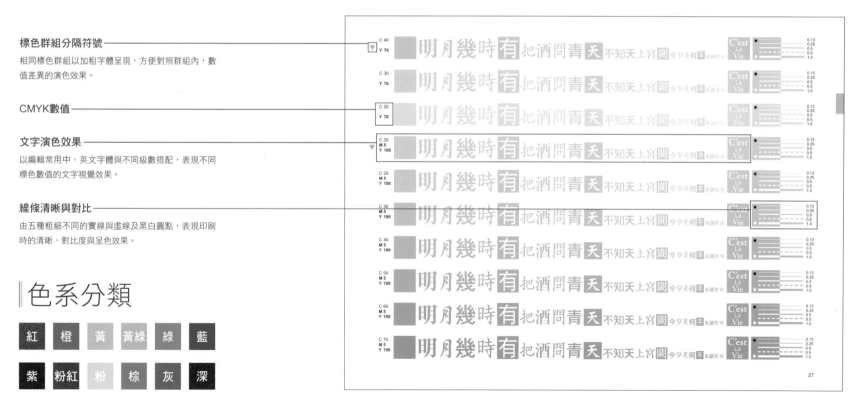

色系分類

紅　橙　黃　黃綠　綠　藍

紫　粉紅　粉　棕　灰　深

27

3

紙張與網線數

網線數（lpi-Line Per Inch）是印刷的度量單位，意即每平方英吋內的網線排列密度，例如150線，代表一英吋的長度裡有150個網點，一平方英吋內則會有150×150=22,500個網點。網線數越高，印刷精密度也越高。

網線的數量差異對色階及圖片精密度的影響很大，舉例來說，175、200線的網點精細、分布密度高，因此中間色的表現豐富，圖片精密度高；反之，133線的網點分布密度較低，顆粒較大，在圖片精密度及中間色的表現不如高網線數，但卻較有力道，因此針對不同需求選擇網線數，是決定印刷成敗關鍵之一。

如何決定網線數，取決於紙張表面的平滑度及粗糙程度。原則上，塗佈狀況優良的紙張可以匹配較高的網線數；未經塗佈處理、表面粗糙的紙張則適合較低的網線數。原因是塗佈壓光的紙張能負荷較精細的網點，呈色和層次自然較豐富；反之，未經塗佈的紙張，若硬是選用高網線數，精細的網點不但無法均勻分布於紙面，紙面粗糙反而容易造成網點邊緣破裂或油墨干擾、黏糊，導致印刷呈色不佳。例如牛皮紙、漫畫紙、宜採用133~150線；模造紙類依微塗佈和非塗佈，採用線數可由150~175線，銅版紙或高級壓光白紙板表面平滑度高，能夠表現較細的網點，就可採用175~200線。

國內出版印刷用紙常用線數為80、100、120、133、150、175、200、300線，本書於雪銅紙、劃刊紙、米道林紙第102、103頁，摹擬常用的四種網線數：133、150、175、200，供使用者比較參考。

金屬色疊印與配色

一般所謂的彩色印刷，即是由標準的藍紅黃黑四色（CMYK）構成，除此四種標準顏色的印刷油墨外，其餘需要另行調色的油墨，統稱為「特別色」，也就是我們常說的「特色印刷」。四色印刷的標色以「演色表」為依據，特別色則多半採用「PANTONE」和「DIC」的色票號碼加以標示，作為印刷調色的參考標準。

而特別色當中的金屬色，尤其是印刷設計中呈現經典華麗感的不二選擇。雖然統稱為金屬色，色相上其實仍有許多選擇，只不過其中以青口金(偏黃色)、紅口金（偏古銅色），和銀色使用率最高。

由於金屬色難以用四色模擬，印製成本又高，因此若能將金、銀色的配色透過工具書的方式呈現，將可減少許多錯誤的嘗試；而如果遇到金屬色加上四色一起印製的五色印刷，只要充分運用疊印效果，亦可以創造很不同的色彩。

本書以雪銅紙與劃刊紙為範本，示範金屬色印刷效果，內文第Ⅰ、Ⅱ頁演示金、銀純色不過網，結合四色的演色表，表現金屬色疊印於不同濃度的四色時所產生的色相，供設計者靈活運用。

內文第Ⅲ到Ⅷ頁，以外圓內方之色環作為配色效果演示，由金、銀兩色與十二種色系搭配，同時呈現金屬色包圍普通色、普通色包圍金屬色之效果，提供金屬配色之參考依據。

國內常用文化紙

影響印刷效果的因素眾多，但關鍵則是紙張。台灣紙業依用途及特性將其概分為六大類，包括文化用紙、工業用紙、包裝用紙、家庭用紙、資訊用紙、特殊用紙。其中文化用紙泛指做為文化傳承、資訊傳遞之紙類，也就是本書想要呈現印刷效果的重點。

紙張表面的白度、不透明度、光澤度、平滑度、吸墨性等存在先天不同的差異，相同的印刷條件下，同一種油墨在不同的紙張上印刷，會產生不同的色彩效果；即便使用同類紙，不同紙廠也會因廠牌特性不同，進而產生印刷差異。

由於紙張能直接表現圖像的顏色與層次，不同的印刷品在紙張的選擇上，自然有不同的考量，所以充分了解印刷品所要表達的特點，選擇合適的紙張、印刷條件，才可能提高印刷品的品質。而對紙張認識愈多，愈容易針對印刷需求挑選適合的用紙。

國內大型紙廠

以下針對國內幾家大型紙廠的屬性，說明其各自的紙張特性。

永豐餘造紙股份有限公司

國內最大紙廠，機動性、調度性最高，所生產的文化用紙、工業用紙都相當有競爭力，2009年開始積極開發新紙種，例：嵩厚劃刊、嵩皇道林、嵩厚特白道林。

正隆股份有限公司

主力為工業用紙，其銅版紙類穩定性佳，輕塗類紙張印刷表現優。

中華紙漿股份有限公司

國內最大紙漿專業製造廠商，文化用紙以生產道林紙為主，特性為紙色柔和、挺度佳，穩定性高。

日皓造紙工業股份有限公司

近年研發高價紙種，例如：超雪銅、超特銅、頂級銅西，皆獲得不錯的評價；其生產的道林紙厚度夠、平滑度高，具市場競爭力。

文化用紙分類

文化用紙可概分為塗佈紙（表面經過塗佈壓光處理）、微塗佈紙（表面經過輕微塗佈壓光處理）、非塗佈紙（表面經上膠處理，未經塗佈處理）。「塗佈」意指在紙張表面覆蓋特殊塗料以增加紙張的印刷適性，塗料的成份通常為二氧化矽、白土、澱粉質等，用以遮蓋紙張纖維，使紙張表面呈現平整光滑的質感，以利於印刷效果的呈現。

經塗佈、壓光處理過的紙張，表面具有較好的光滑度、白度及光線反射能力，油墨在印刷時能均勻分布表面不會往外擴散，因此網點表現精準，能以較高的網線數呈現細緻的印刷品質；此外，塗佈紙的印刷色彩飽和度高，能體現較好的層次和反差，適合用作藝術書籍；反之，非塗佈紙類保有紙張的纖維觸感，紙質較粗、吸墨性強，常用於線條或粗網線之印刷。

※註：本單元為2009年台灣市場現況

國內出版常用紙張分類：

一、銅版紙類（塗佈紙）

特級雙面銅版紙

光澤度、平滑度、白度高，印刷色彩鮮豔、層次與對比高。

適合追求高彩度，顏色表現明艷，例：旅遊雜誌類、攝影書、一般書封面。

永豐特銅紙	特性	紙質穩定，紙色帶米黃色調，適合膚色類暖色調印件。
	基重	84.4、89.7、105.5、126.6、158.2、190 gsm
	尺寸	25*35、31*43 英吋
正隆特銅紙	特性	紙質穩定，紙色帶藍白色調，適合建築類冷色調印件。
	基重	84.4、89.7、105.5、126.6、158.2、190 gsm
	尺寸	25*35、31*43 英吋

雙面銅版紙

光澤度、平滑度、白度佳，印刷色彩平實、層次與對比佳。

適合追求低亮度，平實彩度，例：文字書圖片頁、一般書書腰。

永豐雙銅紙	特性	紙質穩定。
	基重	84.4、105.5、126.6、158.2、190 gsm
	尺寸	25*35、31*43 英吋

雪面銅版紙

紙質柔和具優雅質感，不反光，不透明度高，印後效果細膩。

適合追求印刷後感覺柔和，效果沉穩，例：食譜類或藝術類書籍。

永豐雪銅紙	特性	紙色帶米黃色調，印刷時，印紅黃色調時會加強其顏色。
	基重	84.4、89.7、105.5、126.6、158.2、190 gsm
	尺寸	25*35、31*43 英吋
正隆雪銅紙	特性	紙色帶藍白色調，印滿版色時，油墨表現較為乾淨清晰。
	基重	84.4、89.7、105.5、126.6、158.2、190 gsm
	尺寸	25*35、31*43 英吋

特級銅版紙

永豐琉麗特級銅版紙	特性	平滑度、白度、不透明度高，比一般銅版紙具有較高的印後光澤，顏色飽和度高。為國內銅版紙類少見低基重高厚度特性紙張，紙張蓬鬆度較高，紙質較軟。
	基重	80、90、105.5、126.6、158.2 gsm
	尺寸	25*35、31*43 英吋
正隆新鑽特級銅版紙	特性	平滑度、白度、不透明度高，比一般銅版紙更能表現出鮮艷色彩及印刷對比。
	基重	80、84.4 gsm
	尺寸	目前大多為輪轉機尺寸

二、紙板類（工業用紙）

銅西卡紙

表面平滑具光澤，印刷對比鮮明。

適合需要較厚紙質時，例：書籍封面、雜誌插卡、卡片、桌曆。

永豐銅西卡紙	特性	挺度、白度佳。
	基重	200、250、300、350、400 gsm
	尺寸	25*35、31*43 英吋

三、模造紙類（微塗佈紙）

以顏色區分白色與米色兩大類，白色如下：

永豐劃刊紙	特性	挺度、不透明度佳，不反光，彩色印刷表現佳，具懷舊氣息。適合閱讀性高的彩色圖文書，或具人文氣息之書籍。
	基重	70、80、100、120 gsm
	尺寸	24.5*34.5、31*43 英吋

永豐 雪白道林紙	特性	平滑度、觸感、不透明度佳，不反光，紙色為乳白色，彩色印刷表現佳。 適合用於表現人物圖文書或風景，但近年紙張特性與劃刊紙相似度高，不易區分。
	基重	70、80、100 gsm
	尺寸	24.5*34.5、31*43 英吋
正隆輕塗紙	特性	平滑度、觸感佳，紙色柔和，不反光，彩色印刷表現佳，紙質較一般微塗佈類道林略薄。 適合用於表現彩色插畫圖文書，易凸顯出圖片特性，在藍色調印件有不錯表現，例：大海、藍天。
	基重	70、80、100 gsm
	尺寸	24.5*34.5、31*43 英吋
永豐特級特 白道林紙	特性	挺度佳，不透明度高，厚度高，紙色為藍白色，印刷後色彩比鮮明。適合用於追求印刷對比鮮明或較厚紙張需求，例：電玩書刊、電腦類叢書。
	基重	60、70、80、100 gsm
	尺寸	24.5*34.5、31*43 英吋
永豐清荷 高白環保 道林紙	特性	不透明度佳，紙色為藍白色，使用回收紙抄造，具環保標章。 適合講求環保意識之書籍或樂活雜誌類使用。
	基重	60、70、80、100 gsm
	尺寸	24.5*34.5、31*43 英吋
永豐特白 高級圖書紙	特性	厚度夠，蓬鬆度高，不透明度佳，紙色為藍白色，印刷色彩對比鮮明。 適合用於追求紙張厚度夠，或成書重量輕等特性之書籍。
	基重	65、75 gsm
	尺寸	24.5*34.5、31*43 英吋
永豐 嵩厚劃刊	特性	平滑度、不透明度佳，紙色柔和，彩色印刷具良好的色彩飽和度。為2009年推出的新紙種，穩定性尚須觀察。
	基重	55、60、70 gsm
	尺寸	24.5*34.5、31*43 英吋
華紙特級 道林紙	特性	平滑度佳，不透明度高，紙張自然柔和。 適合一般書籍扉頁用紙或書寫紙使用。
	基重	70、80、100、120 gsm
	尺寸	24.5*34.5、31*43 英吋

米色如下：

永豐象牙道 林紙	特性	不透明度、平滑度佳，紙色為米黃，不反光，紙質較一般微塗佈類道林略薄。 適合一般閱讀性書籍用紙。
	基重	70、80 gsm
	尺寸	24.5*34.5、31*43 英吋
永豐特級 米色塗佈 道林紙	特性	不透明度佳，厚度夠，紙色為米色，不反光，彩色印刷也有不錯效果表現。 適合一般閱讀性書籍用紙，或少量彩圖的圖文書。
	基重	70、80 gsm
	尺寸	24.5*34.5、31*43 英吋
正隆米色輕 塗紙	特性	平滑度、觸感佳，紙色為米色，不反光，彩色印刷表現佳，紙質較一般微塗佈類道林略薄。 適合一般閱讀性書籍用紙或少量照片類圖文書。
	基重	70、80 gsm
	尺寸	24.5*34.5、31*43 英吋
永豐 高級圖書紙	特性	厚度夠，蓬鬆度高，不透明度佳，紙色為米色。 適合一般閱讀性書籍用紙，或追求紙張厚度夠，成書重量輕等特性之書籍。
	基重	60、65、75 gsm
	尺寸	24.5*34.5、31*43 英吋
永豐清荷 米色環保 道林紙	特性	紙色柔和，不透明度佳，使用回收紙抄造，具環保標章。 適合一般閱讀性書籍用紙或參考書說明書使用。
	基重	60、70、80 gsm
	尺寸	24.5*34.5、31*43 英吋

四、模造紙類（非塗佈紙）

以顏色區分白色與米色兩大類，**白色如下：**

永豐全木道 林紙	特性	挺度高，平滑度佳，不透明度高，彩色印刷效果均勻，品質穩定。 適合一般閱讀性書籍或圖片書使用。
	基重	84.4、105.5、126.6、158.2 gsm
	尺寸	25*35、 31*43 英吋

永豐嵩厚 特白道林紙	特性	挺度、不透明度佳，紙色為藍白色，印刷對比鮮明，蓬鬆度、厚度比同磅數道林略高。 為2009年推出的新紙種，穩定性尚須觀察。
	基重	60、70、80、90 gsm
	尺寸	24.5*34.5、31*43 英吋
永豐 白道林紙	特性	厚度夠，不透明度高，紙色為天然紙漿原色。 適合作為一般書籍扉頁用紙、書寫用便條紙，或追求高厚度的道林紙。
	基重	70、80、100、120、147.7 gsm
	尺寸	24.5*34.5、25*35、31*43 英吋
正隆 高白道林紙	特性	厚度夠，不透明度高，紙色為藍白色，印刷對色鮮明。 適合一般書籍扉頁用紙、宣傳文宣品或追求高厚度的道林紙。
	基重	70、80、100、120、147.7 gsm
	尺寸	24.5*34.5、31*43 英吋

米色如下：

華紙 米色道林紙	特性	平滑度及挺度高，吸墨性良好，不透明度佳，紙色柔和，不易變色。 適合一般閱讀性書籍用紙。
	基重	70、80、100 gsm
	尺寸	24.5*34.5、 31*43 英吋
正隆 米色道林紙	特性	平滑度高，挺度高、不透明度佳，紙色柔和。 適合一般閱讀性書籍用紙。
	基重	70、80 gsm
	尺寸	24.5*34.5、31*43 英吋
日皓 米色道林紙	特性	平滑度、挺度高，不透明度佳，紙色柔和，穩定性高。 適合一般閱讀性書籍用紙。
	基重	70、80、100 gsm
	尺寸	24.5*34.5、31*43 英吋

永豐 米色漫畫紙	特性	厚度夠，蓬鬆度高，不透明度佳，紙色為米黃，紙張表面粗糙，手感質樸，紙張只經上膠，成本較低，大量印刷時，易產生紙毛問題。 適合追求紙張厚度夠，成書重量輕等特性之書籍，或追求成本較低之書籍。
	基重	80 gsm
	尺寸	24.5*34.5、31*43 英吋
永豐 嵩爵道林紙	特性	厚度夠，不透明度及蓬鬆度佳，紙色為淺米色。 適合一般閱讀性書籍用紙。為2009年推出的新紙種，穩定性尚須觀察。
	基重	54、60、70 gsm
	尺寸	24.5*34.5、31*43 英吋
永豐 嵩皇道林紙	特性	厚度高，不透明度高，蓬鬆度高，紙色為米黃色，屬低基重高度厚特性紙張。 適合追求紙張厚度夠，成書重量輕等書籍。為2009年推出的新紙種，穩定性尚須觀察。
	基重	63.3、70、80 gsm
	尺寸	24.5*34.5、31*43 英吋

由於文化用紙分類眾多，本書選出國內出版業常用五種文化用紙做為範本，涵蓋「塗佈紙」、「微塗佈紙」、「非塗佈紙」，讓使用者透過演色表、印刷呈色示範等篇章，實際了解紙張與印刷呈色的關聯。

認識紙張小常識

- 白度：白、藍白色系會呈現較乾淨的視覺效果，但閱讀起來較刺眼；米白、米黃色系會呈現較柔和的視覺效果，閱讀起來較舒服。
- 厚度：台制以（條）為單位；1條=0.01mm，太薄的紙張在印刷時容易產生透印的情形，同樣也會干擾讀者閱讀。
- 絲向：纖維排列之方向（直絲、橫絲），窄開本的書宜特別留意絲向，以免影響到書籍翻頁的順手度。
- 平滑：紙張表面平整滑順之程度，平滑度越高，印刷品的鮮明度就越高。
- 光澤：以光源投射紙張反射之亮度，會影響印刷畫面的光亮度。
- 軟硬：太軟的紙張，印刷時較易產生套色不易的現象。
- 不透明度：紙張的透明程度，通常不透明度要高，較不會造成閱讀上的干擾。

雪銅紙 永豐餘 126.6gsm

表面經過特別塗佈及壓光處理，觸感細緻平滑，不透明度高。紙色潔白柔和不反光，適合長時間閱讀。印刷呈色較為清新、典雅，視覺上較能表現立體及細緻效果，常做為藝術、食譜等需要精細印刷效果之書籍。適用高密度網線、高階彩色印刷。

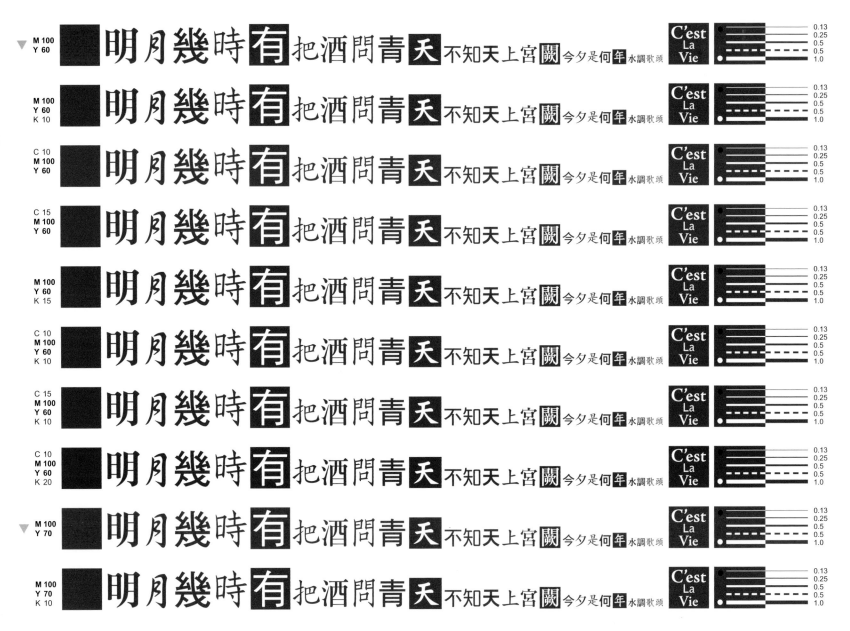

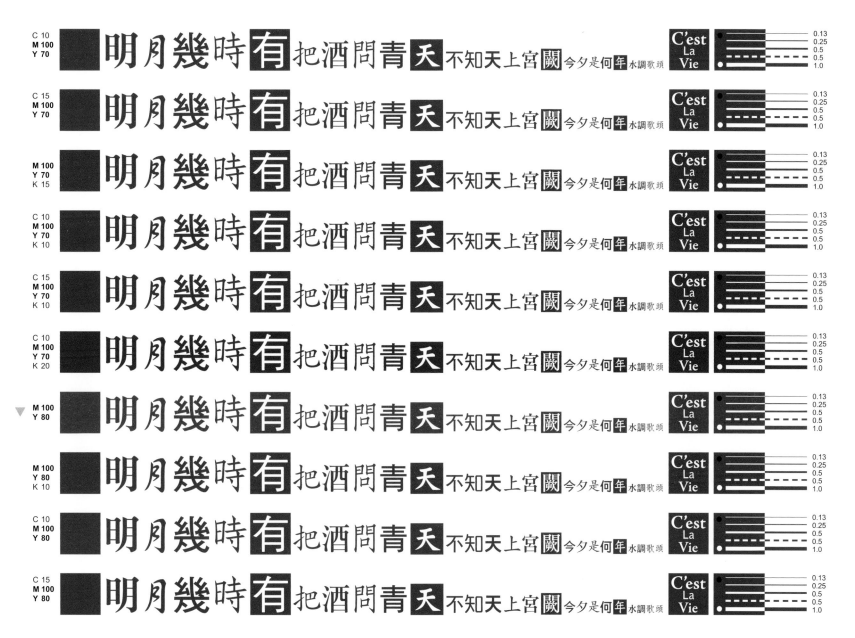

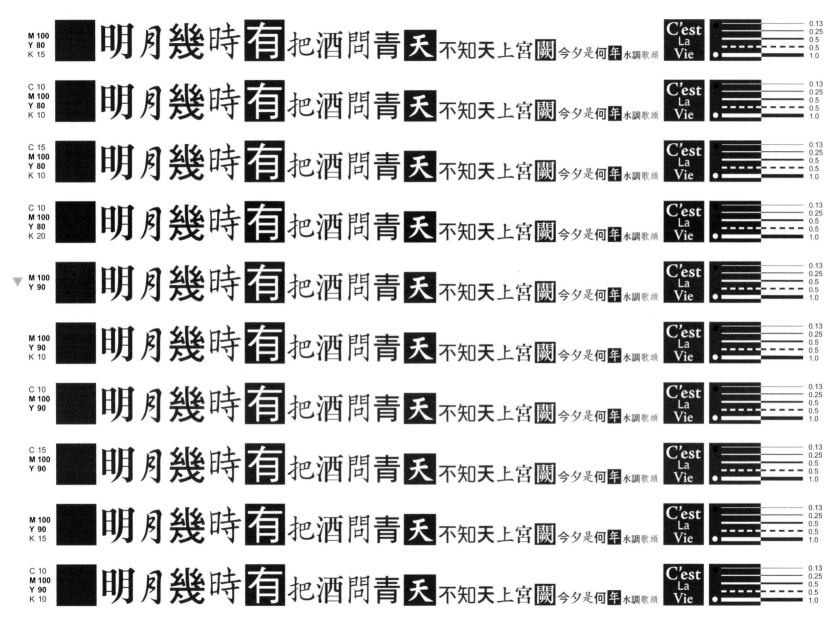

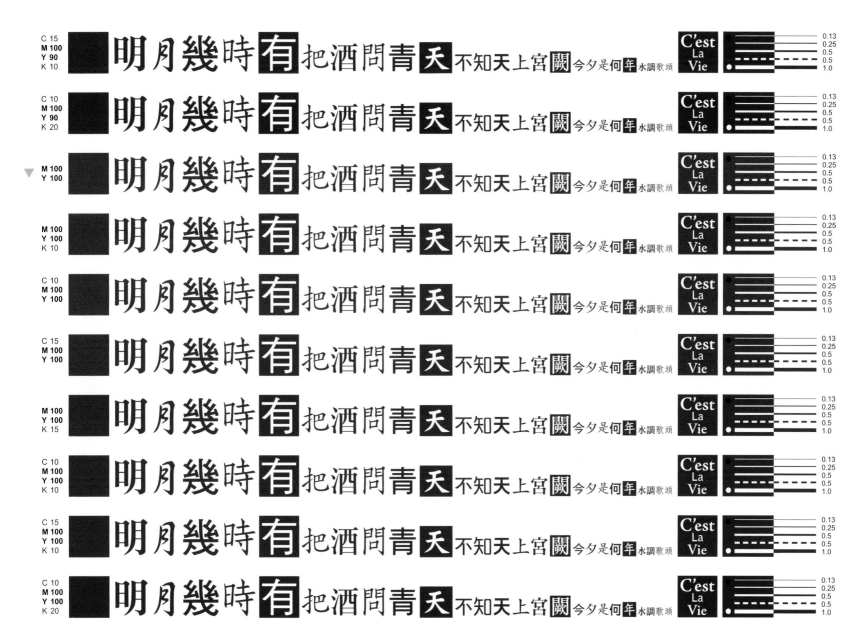

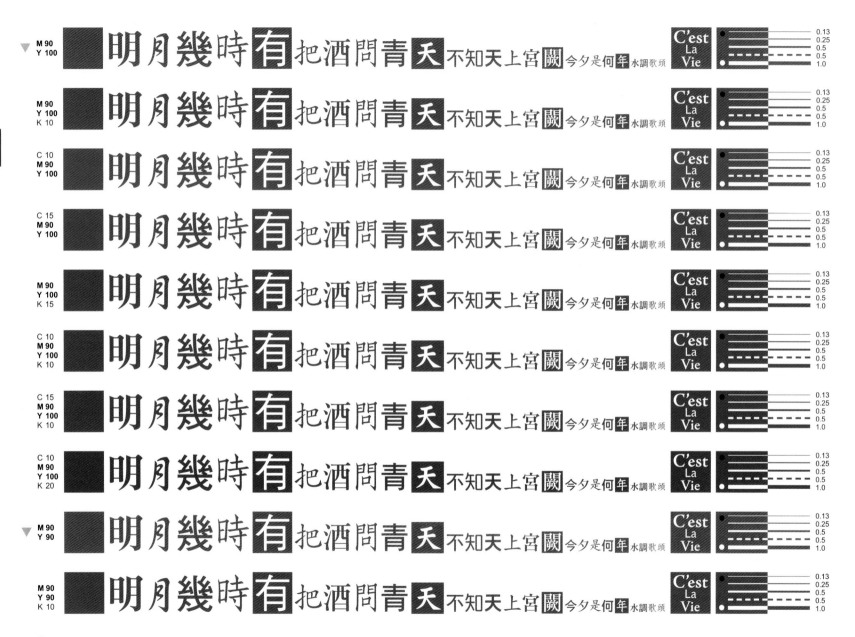

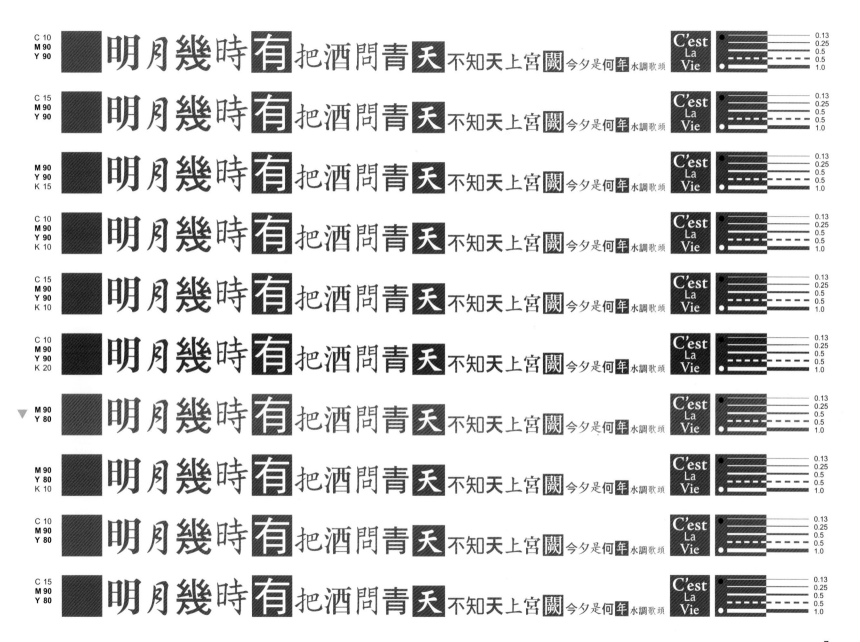

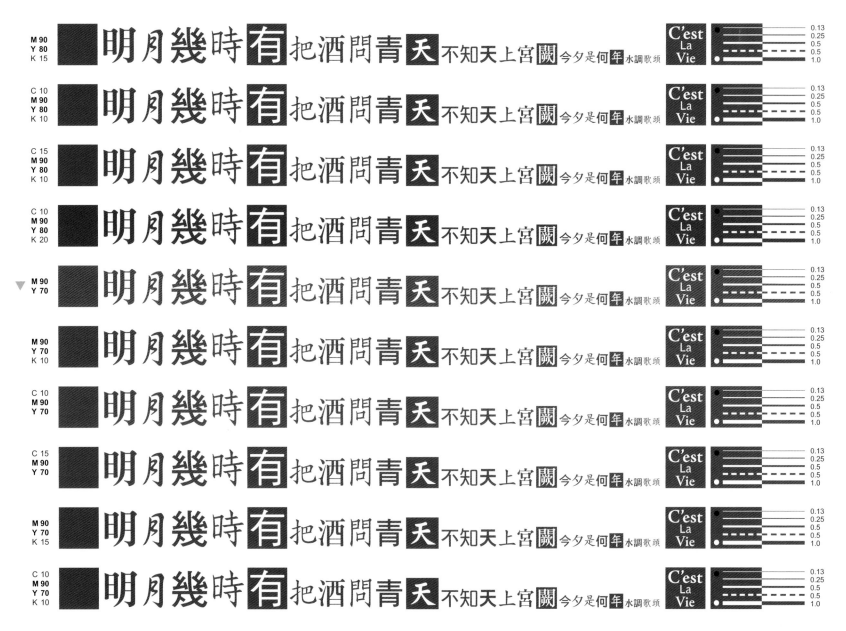

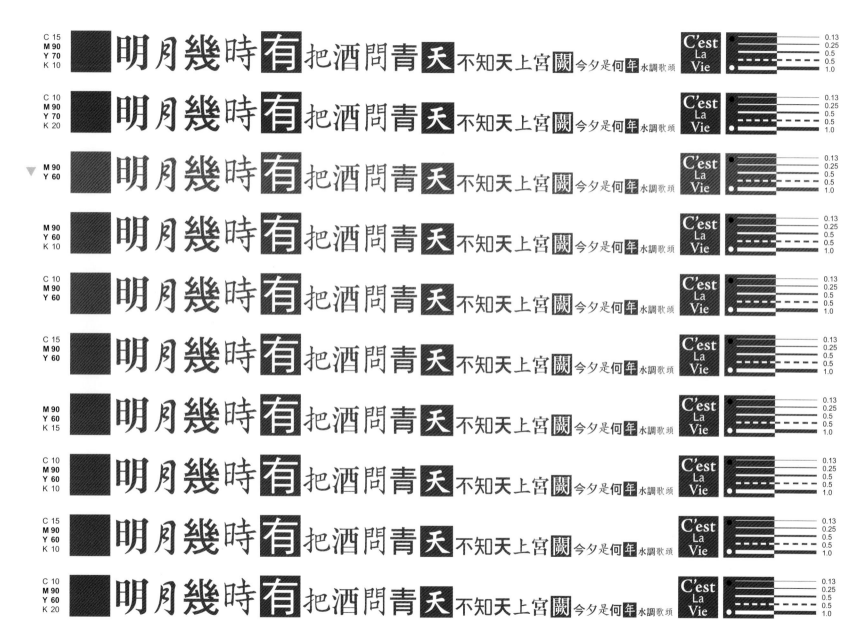

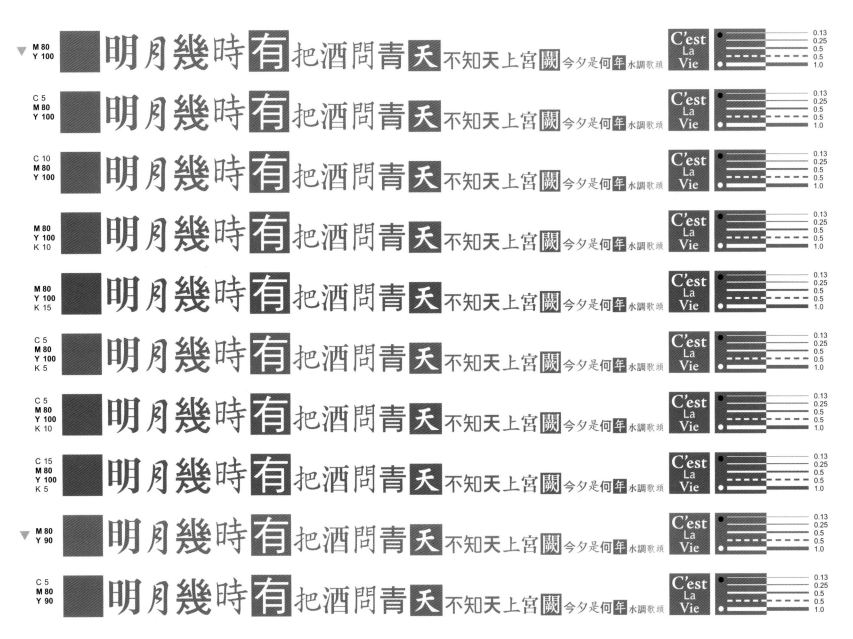

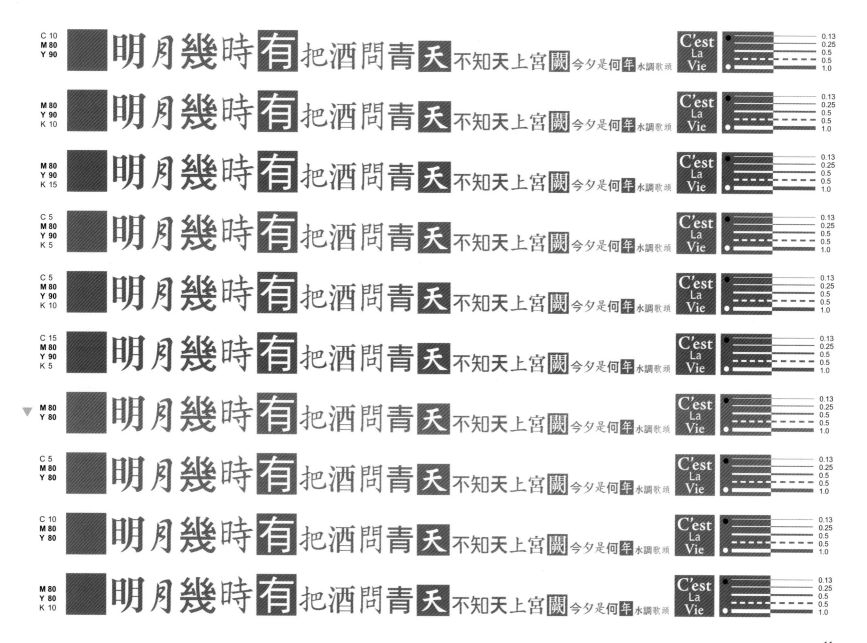

C 10 M 80 Y 90	明月幾時有把酒問青天不知天上宮闕今夕是何年水調歌頭	C'est La Vie 0.13 / 0.25 / 0.5 / 0.5 / 1.0
M 80 Y 90 K 10	明月幾時有把酒問青天不知天上宮闕今夕是何年水調歌頭	C'est La Vie 0.13 / 0.25 / 0.5 / 0.5 / 1.0
M 80 Y 90 K 15	明月幾時有把酒問青天不知天上宮闕今夕是何年水調歌頭	C'est La Vie 0.13 / 0.25 / 0.5 / 0.5 / 1.0
C 5 M 80 Y 90 K 5	明月幾時有把酒問青天不知天上宮闕今夕是何年水調歌頭	C'est La Vie 0.13 / 0.25 / 0.5 / 0.5 / 1.0
C 5 M 80 Y 90 K 10	明月幾時有把酒問青天不知天上宮闕今夕是何年水調歌頭	C'est La Vie 0.13 / 0.25 / 0.5 / 0.5 / 1.0
C 15 M 80 Y 90 K 5	明月幾時有把酒問青天不知天上宮闕今夕是何年水調歌頭	C'est La Vie 0.13 / 0.25 / 0.5 / 0.5 / 1.0
M 80 Y 80	明月幾時有把酒問青天不知天上宮闕今夕是何年水調歌頭	C'est La Vie 0.13 / 0.25 / 0.5 / 0.5 / 1.0
C 5 M 80 Y 80	明月幾時有把酒問青天不知天上宮闕今夕是何年水調歌頭	C'est La Vie 0.13 / 0.25 / 0.5 / 0.5 / 1.0
C 10 M 80 Y 80	明月幾時有把酒問青天不知天上宮闕今夕是何年水調歌頭	C'est La Vie 0.13 / 0.25 / 0.5 / 0.5 / 1.0
M 80 Y 80 K 10	明月幾時有把酒問青天不知天上宮闕今夕是何年水調歌頭	C'est La Vie 0.13 / 0.25 / 0.5 / 0.5 / 1.0

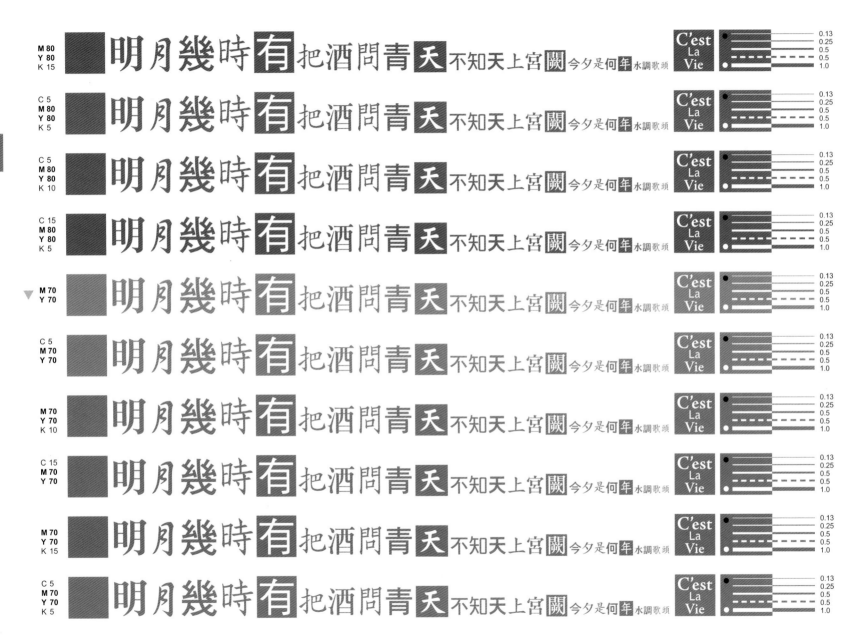

明月幾時有把酒問青天不知天上宮闕今夕是何年水調歌頭

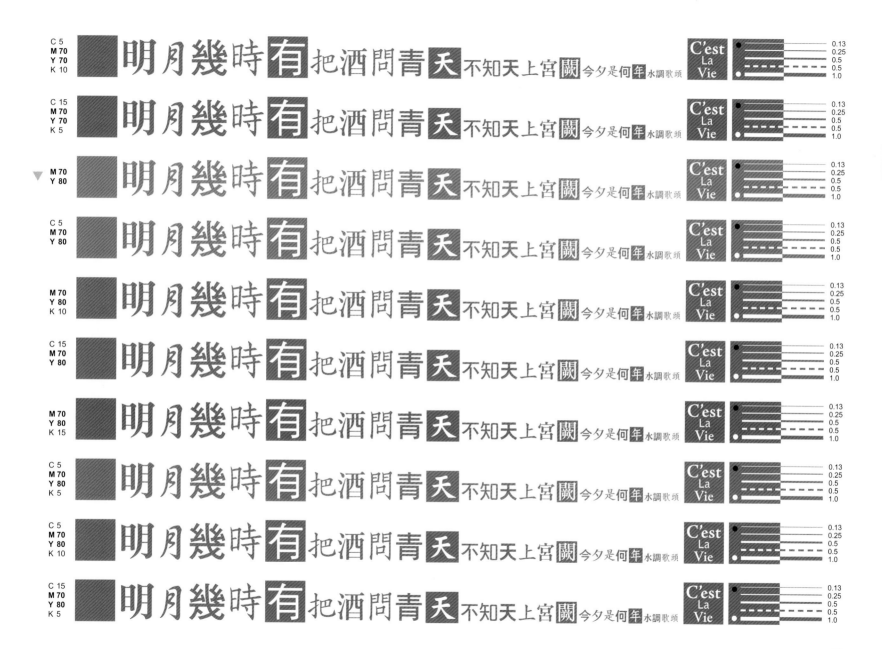

13

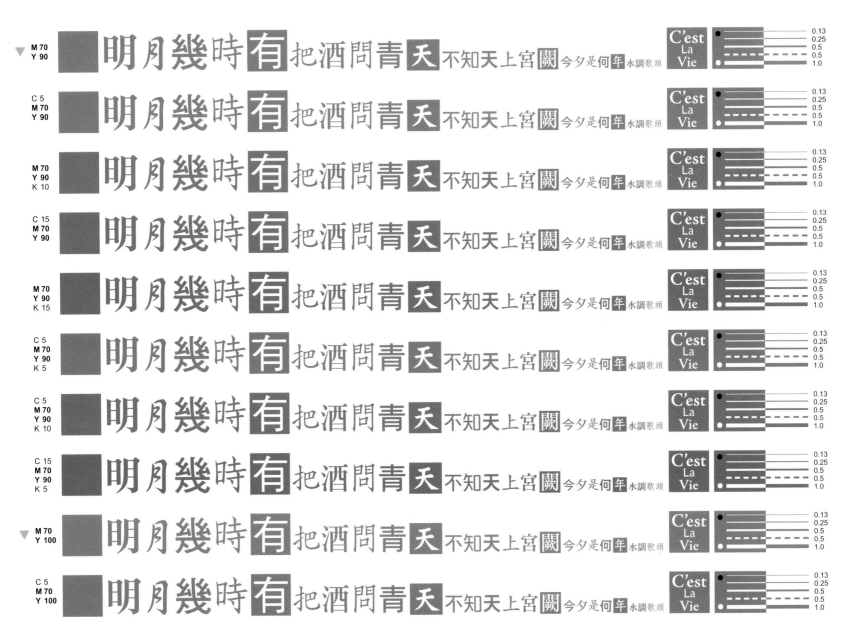

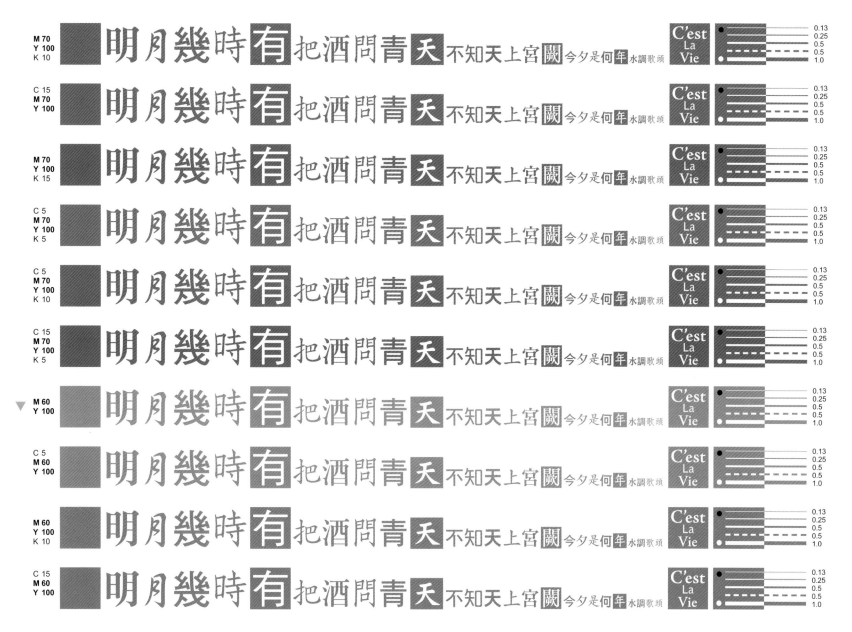

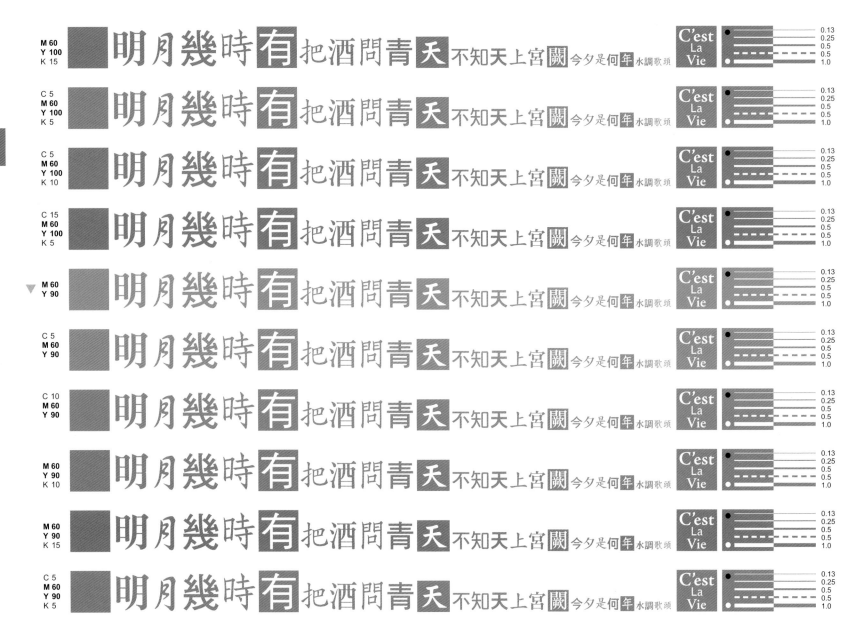

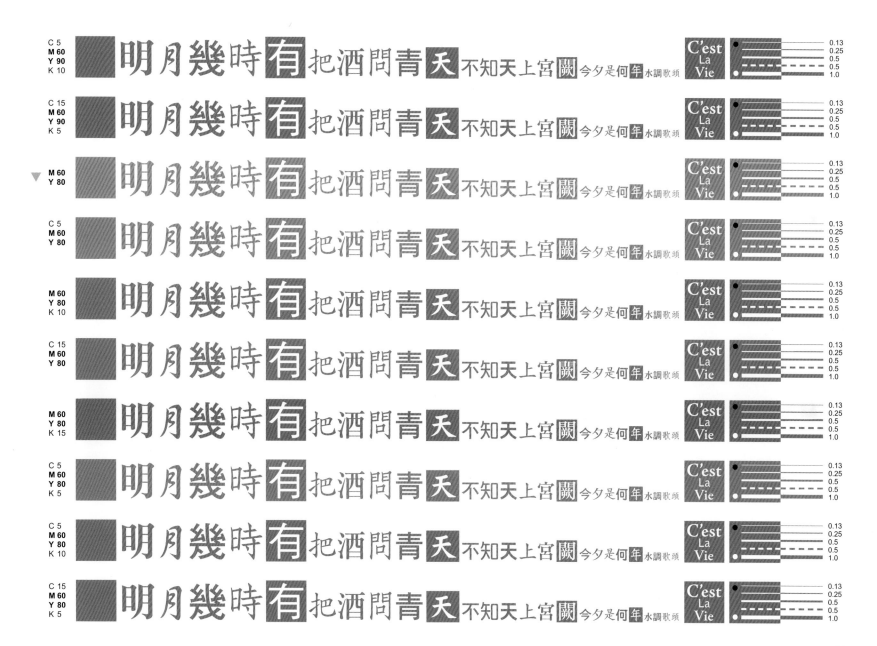

Y 40

Y 60

Y 80

Y 100

▼ M 10
Y 100

M 15
Y 100

M 20
Y 100

C 5
▼ Y 40

C 5
Y 60

C 5
Y 80

明月幾時有把酒問青天不知天上宮闕今夕是何年水調歌頭

C'est
La
Vie

0.13
0.25
0.5
0.5
1.0

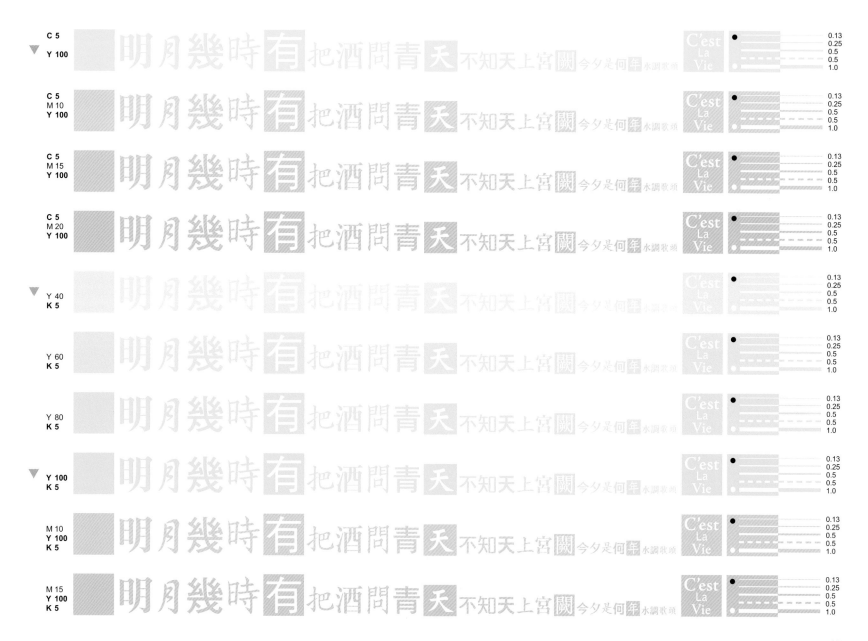

19

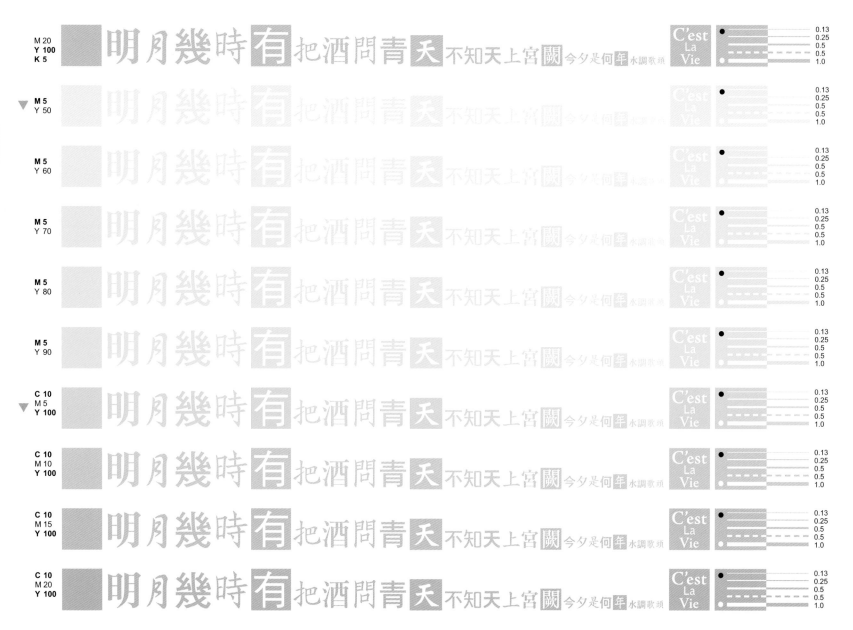

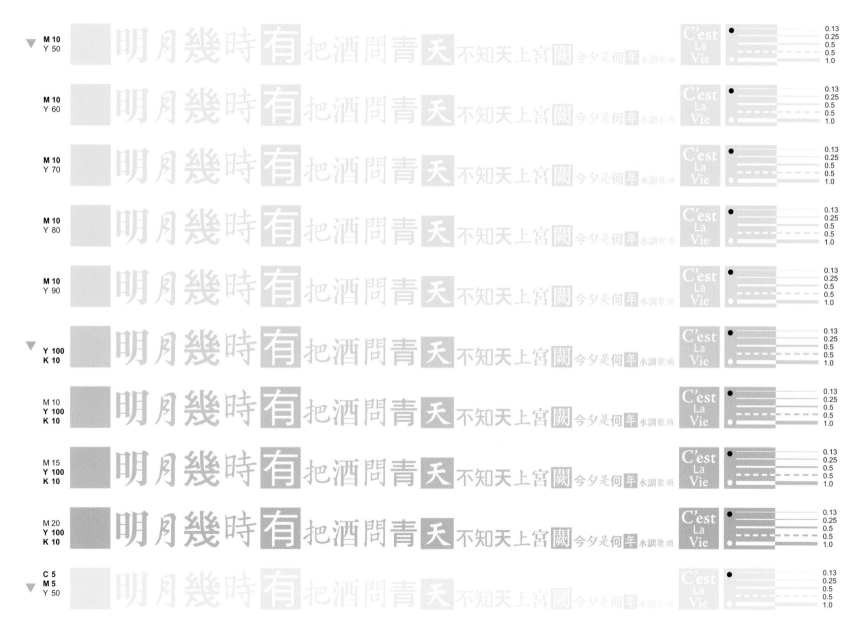

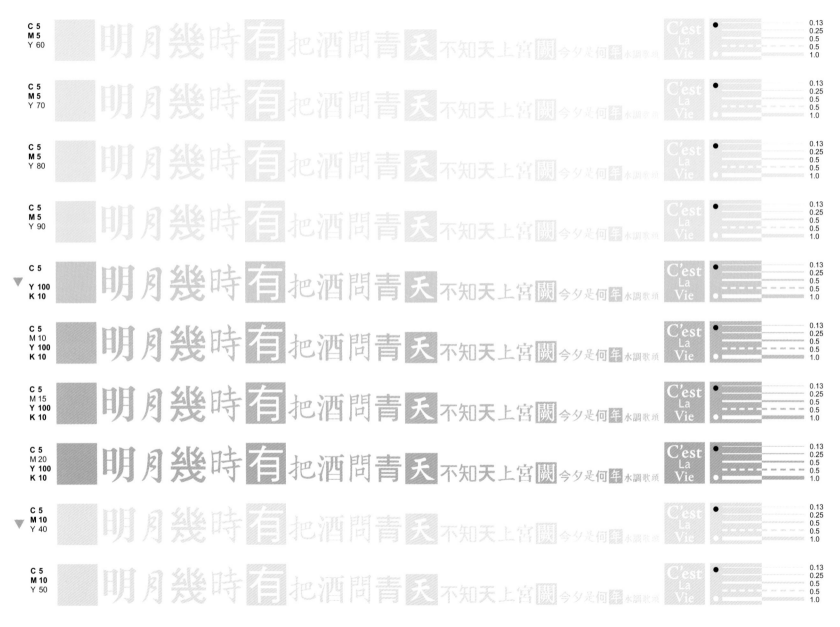

明月幾時有把酒問青天不知天上宮闕今夕是何年水調歌頭

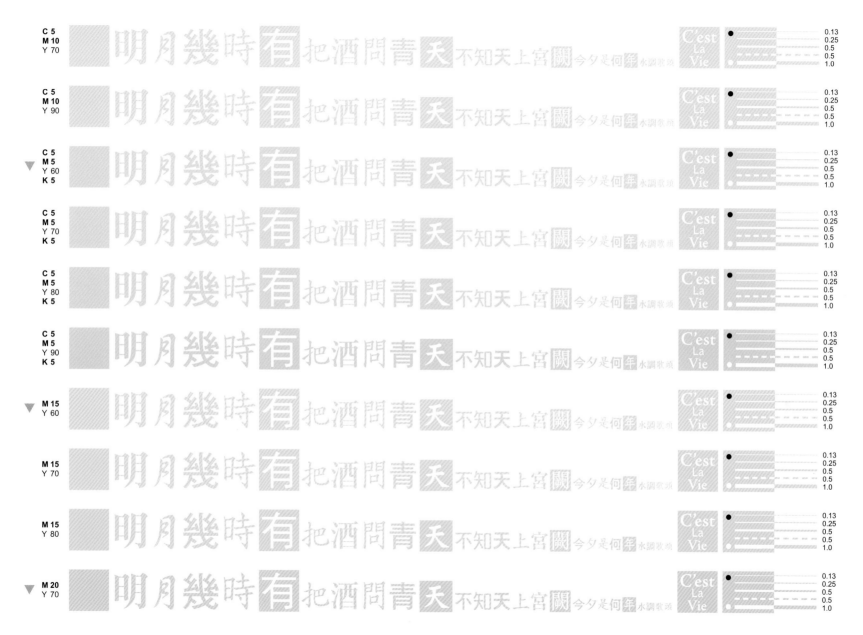

23

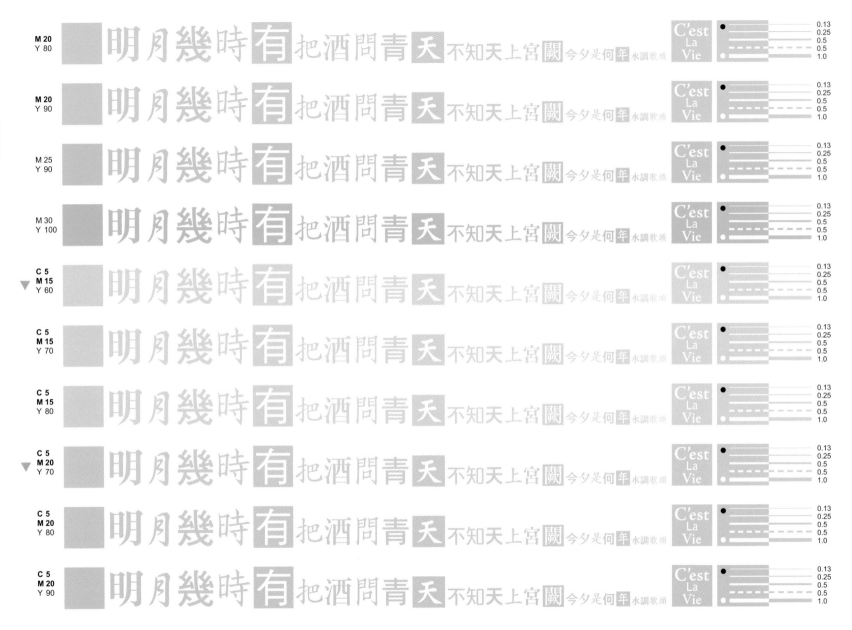

24

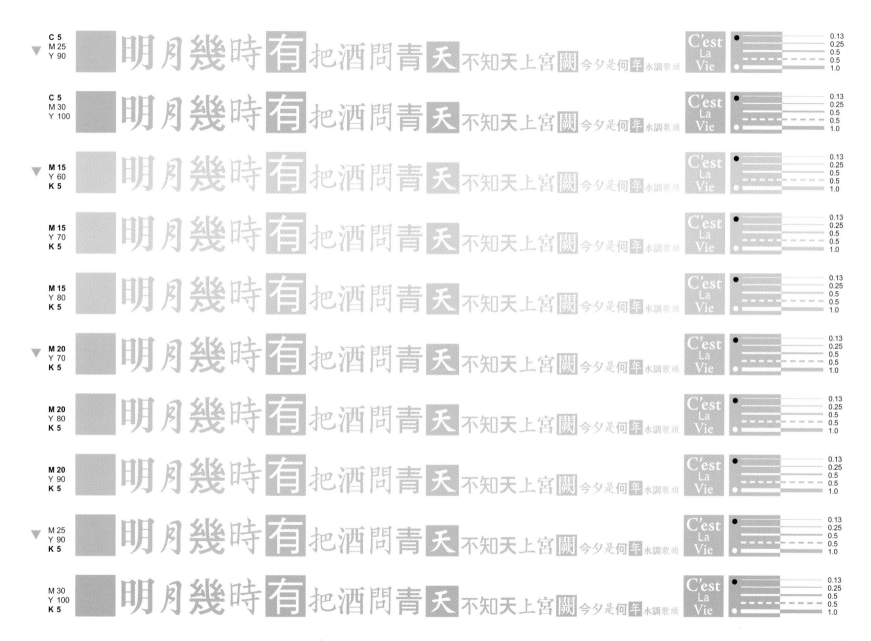

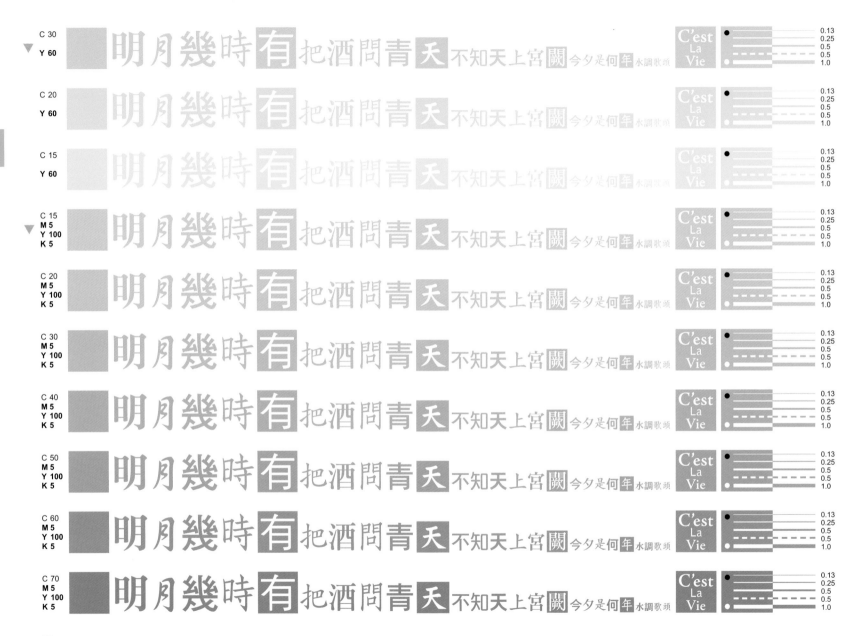

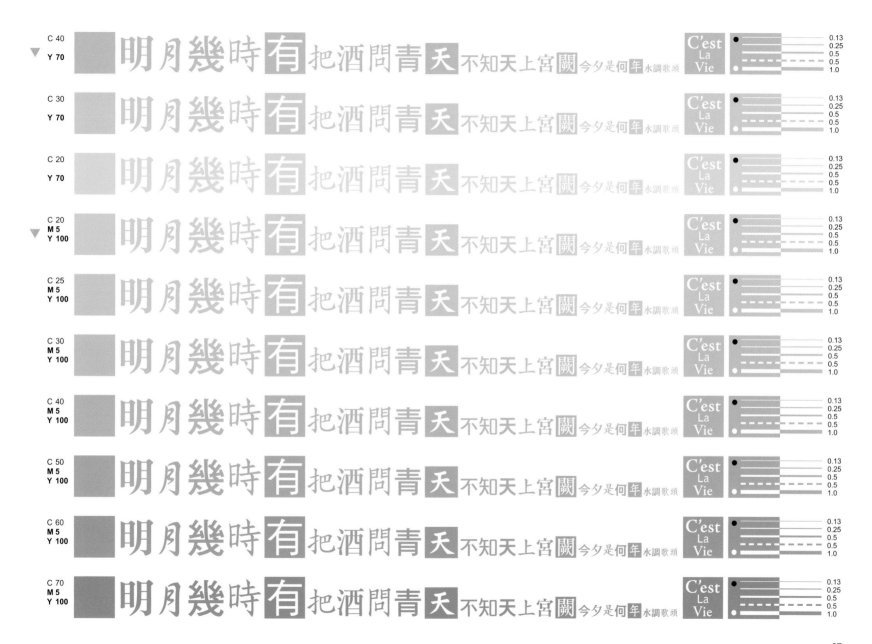

27

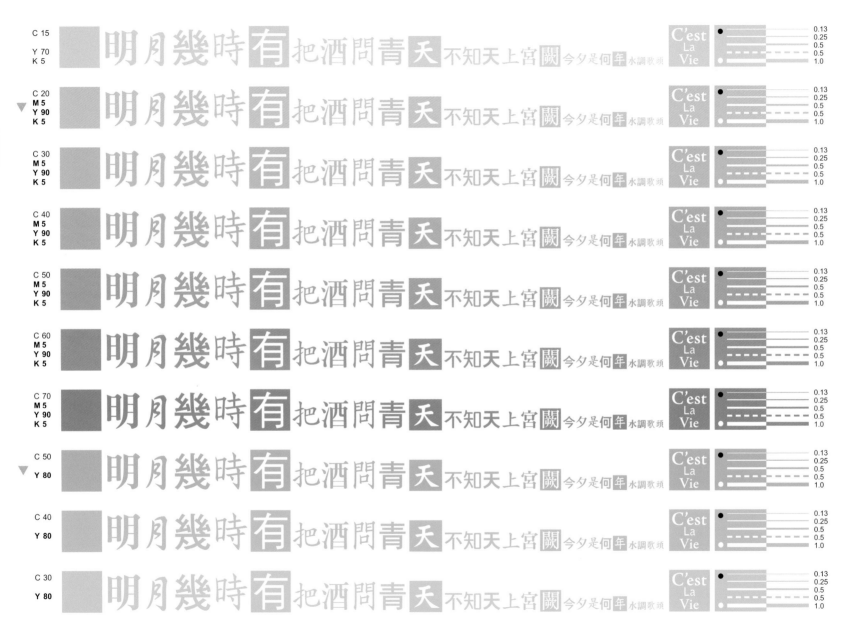

明月幾時有把酒問青天不知天上宮闕今夕是何年水調歌頭

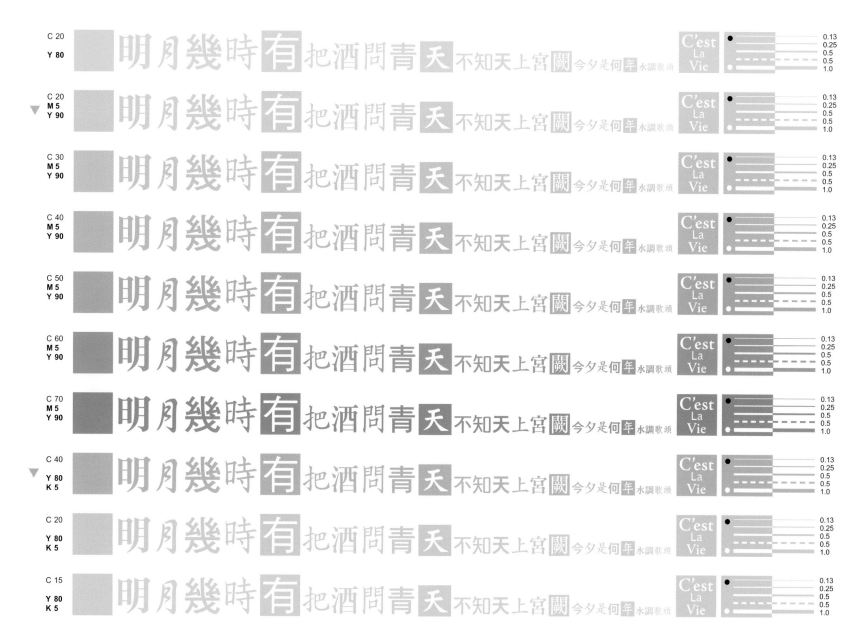

明月幾時有把酒問青天不知天上宮闕今夕是何年水調歌頭

C 20
Y 80

C 20
M 5
Y 90

C 30
M 5
Y 90

C 40
M 5
Y 90

C 50
M 5
Y 90

C 60
M 5
Y 90

C 70
M 5
Y 90

C 40
Y 80
K 5

C 20
Y 80
K 5

C 15
Y 80
K 5

C'est
La
Vie

0.13
0.25
0.5
0.5
1.0

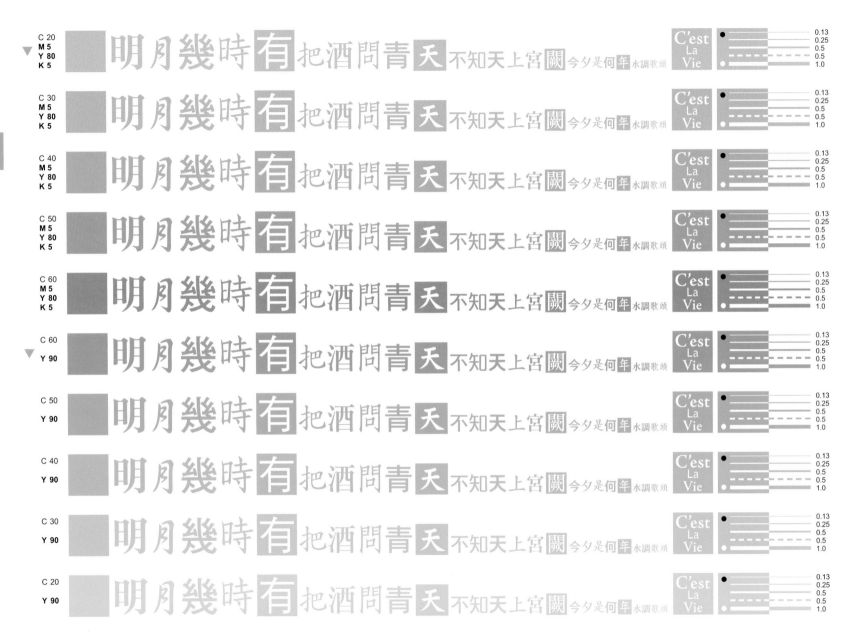

明月幾時有把酒問青天不知天上宮闕今夕是何年水調歌頭

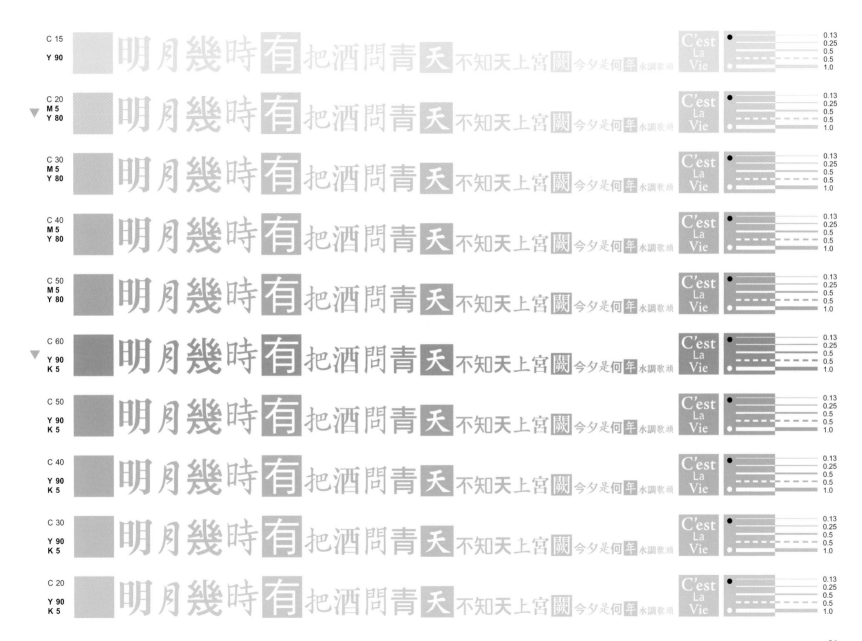

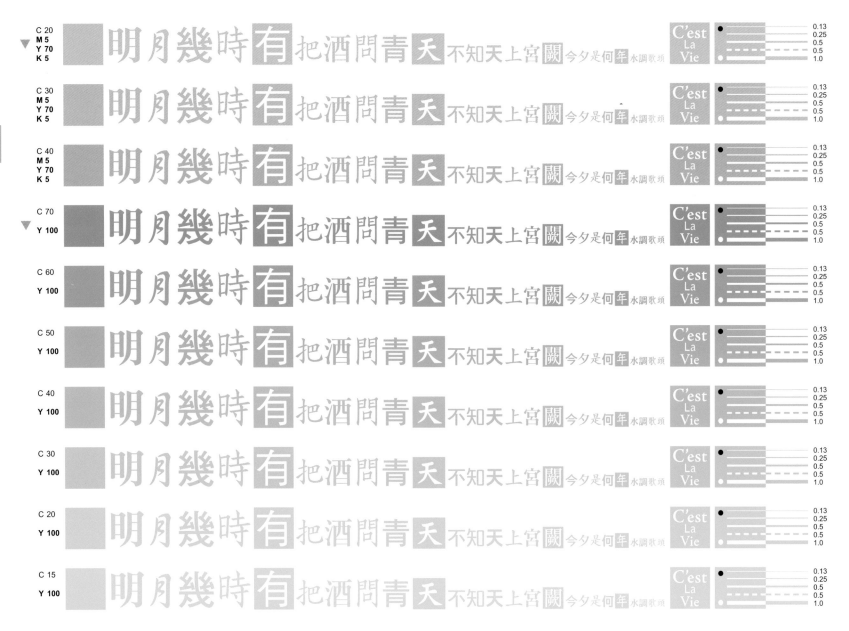

明月幾時有把酒問青天不知天上宮闕今夕是何年水調歌頭

		0.13
		0.25
		0.5
		0.5
		1.0

C 20
M 5
Y 70
K 5

C 30
M 5
Y 70
K 5

C 40
M 5
Y 70
K 5

C 70
Y 100

C 60
Y 100

C 50
Y 100

C 40
Y 100

C 30
Y 100

C 20
Y 100

C 15
Y 100

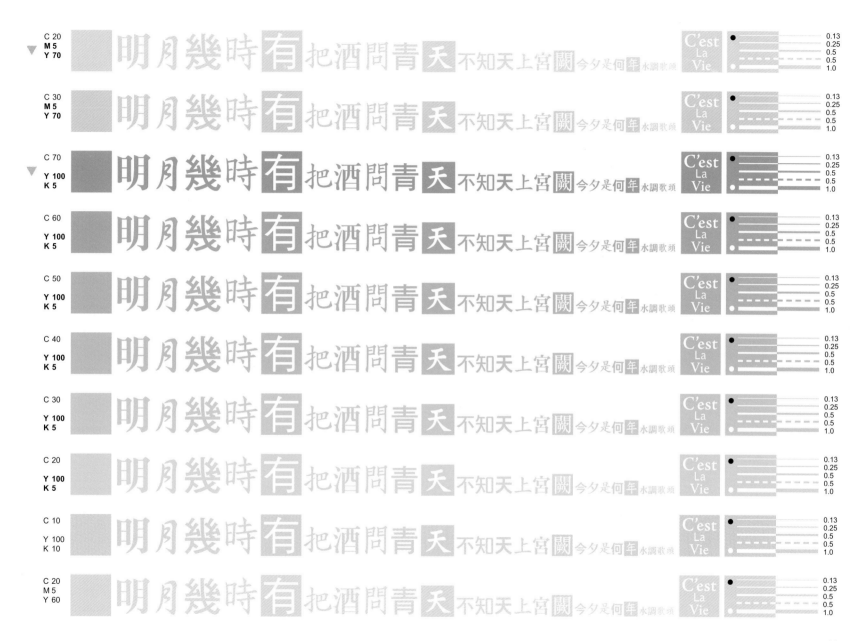

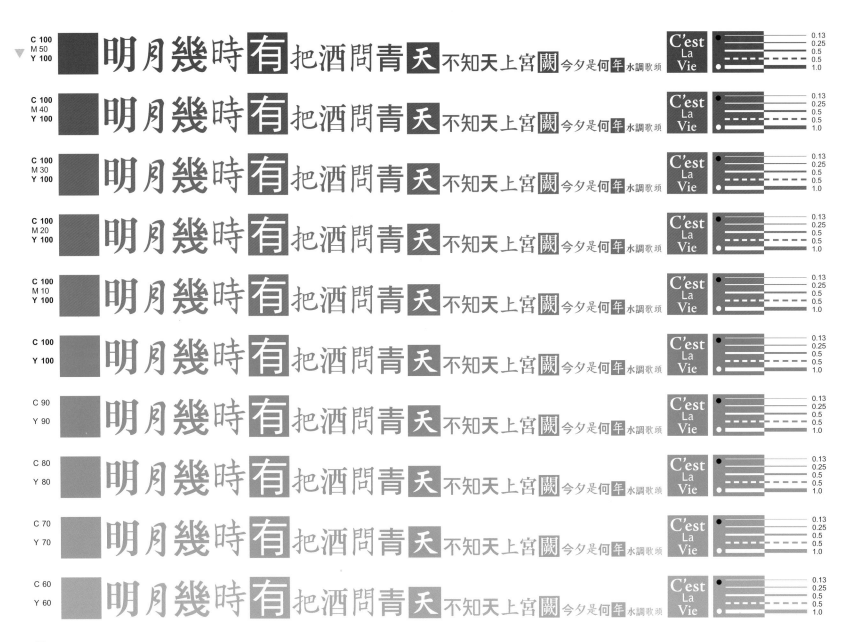

明月幾時有把酒問青天不知天上宮闕今夕是何年水調歌頭

C'est La Vie

C 100 M 50 Y 100

0.13
0.25
0.5
0.5
1.0

C 100 M 40 Y 100

C 100 M 30 Y 100

C 100 M 20 Y 100

C 100 M 10 Y 100

C 100 Y 100

C 90 Y 90

C 80 Y 80

C 70 Y 70

C 60 Y 60

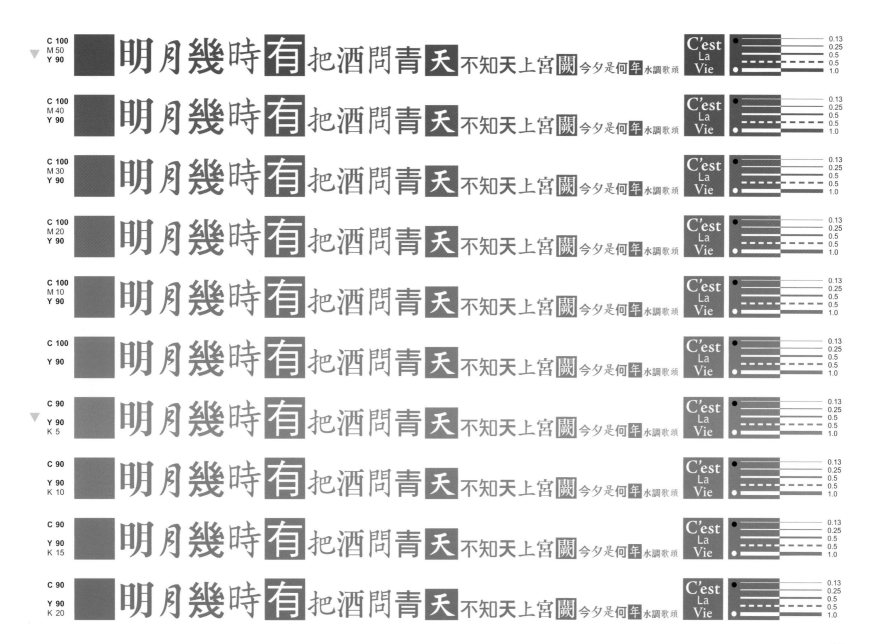

35

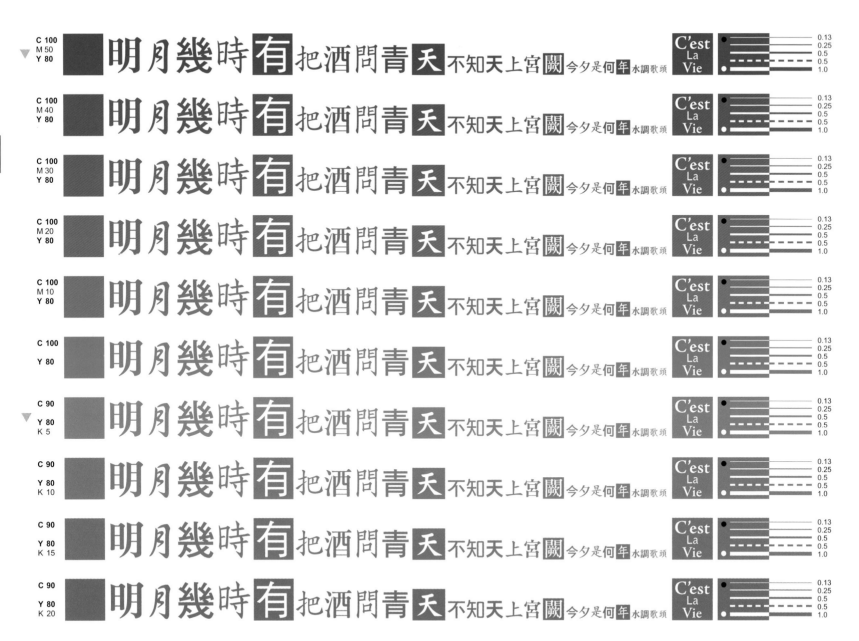

C 100 M 50 Y 80	明月幾時有把酒問青天不知天上宮闕今夕是何年水調歌頭	C'est La Vie	0.13 0.25 0.5 0.5 1.0
C 100 M 40 Y 80	明月幾時有把酒問青天不知天上宮闕今夕是何年水調歌頭	C'est La Vie	0.13 0.25 0.5 0.5 1.0
C 100 M 30 Y 80	明月幾時有把酒問青天不知天上宮闕今夕是何年水調歌頭	C'est La Vie	0.13 0.25 0.5 0.5 1.0
C 100 M 20 Y 80	明月幾時有把酒問青天不知天上宮闕今夕是何年水調歌頭	C'est La Vie	0.13 0.25 0.5 0.5 1.0
C 100 M 10 Y 80	明月幾時有把酒問青天不知天上宮闕今夕是何年水調歌頭	C'est La Vie	0.13 0.25 0.5 0.5 1.0
C 100 Y 80	明月幾時有把酒問青天不知天上宮闕今夕是何年水調歌頭	C'est La Vie	0.13 0.25 0.5 0.5 1.0
C 90 Y 80 K 5	明月幾時有把酒問青天不知天上宮闕今夕是何年水調歌頭	C'est La Vie	0.13 0.25 0.5 0.5 1.0
C 90 Y 80 K 10	明月幾時有把酒問青天不知天上宮闕今夕是何年水調歌頭	C'est La Vie	0.13 0.25 0.5 0.5 1.0
C 90 Y 80 K 15	明月幾時有把酒問青天不知天上宮闕今夕是何年水調歌頭	C'est La Vie	0.13 0.25 0.5 0.5 1.0
C 90 Y 80 K 20	明月幾時有把酒問青天不知天上宮闕今夕是何年水調歌頭	C'est La Vie	0.13 0.25 0.5 0.5 1.0

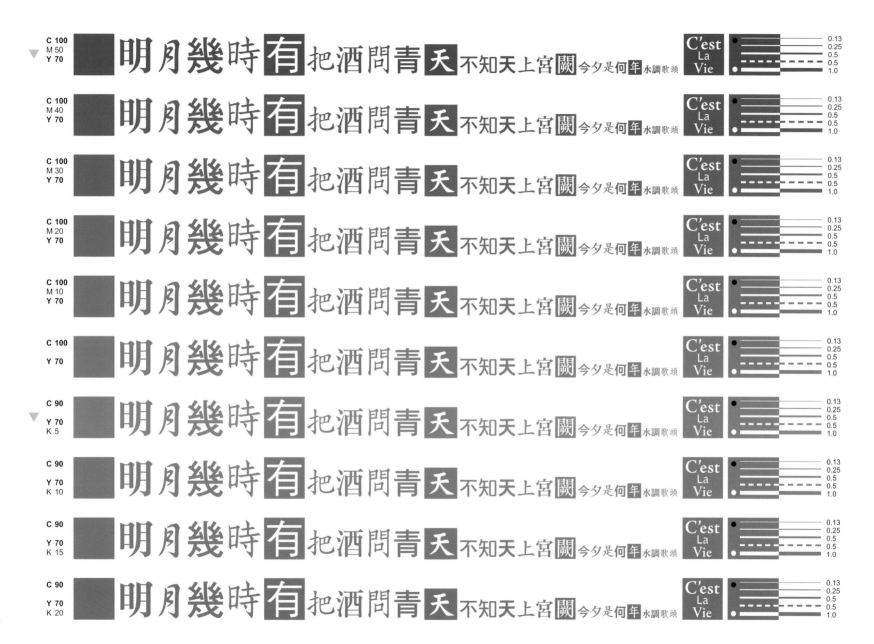

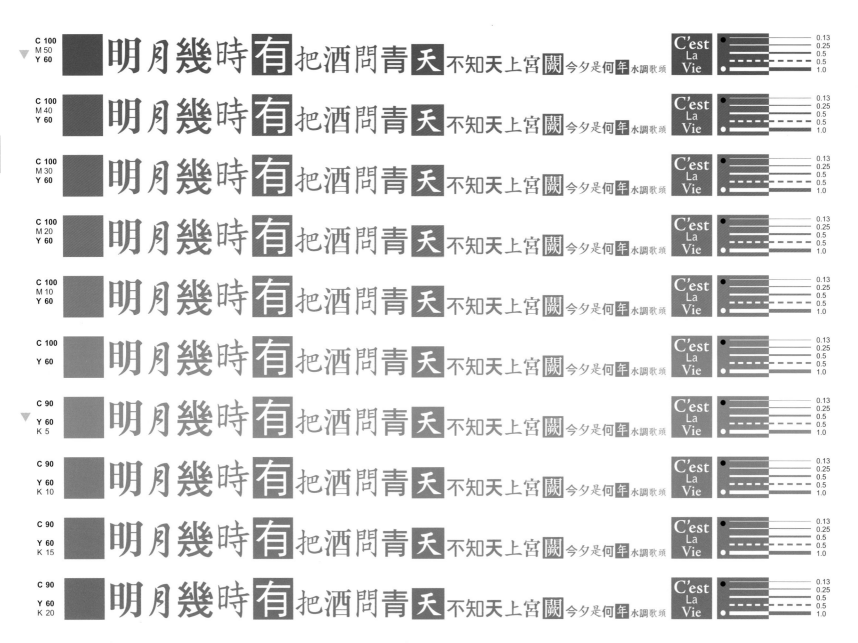

明月幾時有把酒問青天不知天上宮闕今夕是何年水調歌頭

C 100 M 50 Y 60
C'est La Vie
0.13 0.25 0.5 0.5 1.0

C 100 M 40 Y 60
C'est La Vie
0.13 0.25 0.5 0.5 1.0

C 100 M 30 Y 60
C'est La Vie
0.13 0.25 0.5 0.5 1.0

C 100 M 20 Y 60
C'est La Vie
0.13 0.25 0.5 0.5 1.0

C 100 M 10 Y 60
C'est La Vie
0.13 0.25 0.5 0.5 1.0

C 100 Y 60
C'est La Vie
0.13 0.25 0.5 0.5 1.0

C 90 Y 60 K 5
C'est La Vie
0.13 0.25 0.5 0.5 1.0

C 90 Y 60 K 10
C'est La Vie
0.13 0.25 0.5 0.5 1.0

C 90 Y 60 K 15
C'est La Vie
0.13 0.25 0.5 0.5 1.0

C 90 Y 60 K 20
C'est La Vie
0.13 0.25 0.5 0.5 1.0

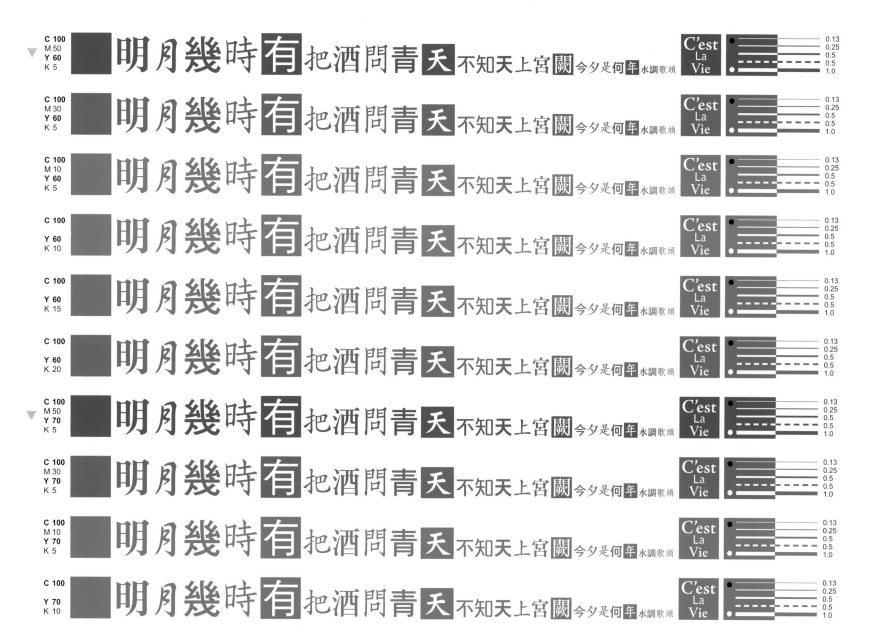

39

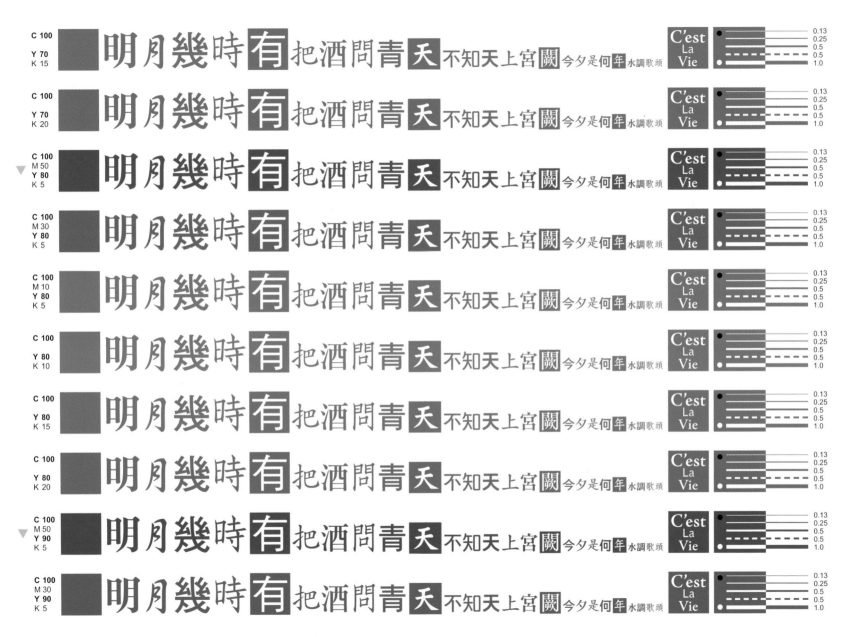

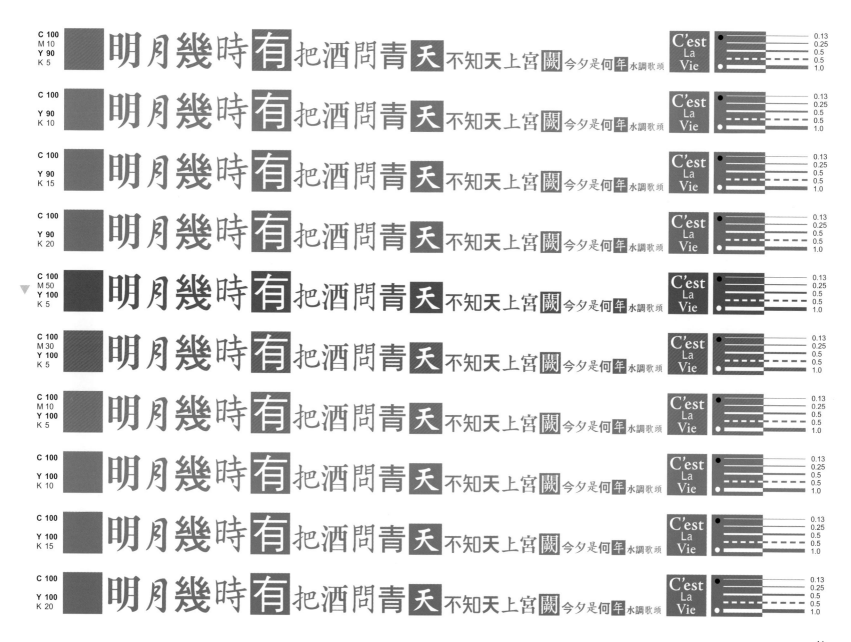

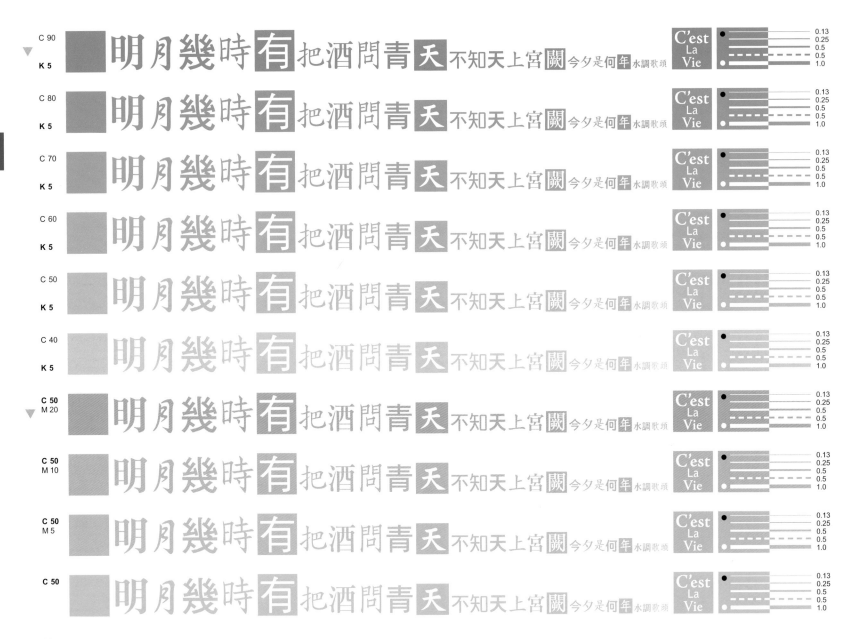

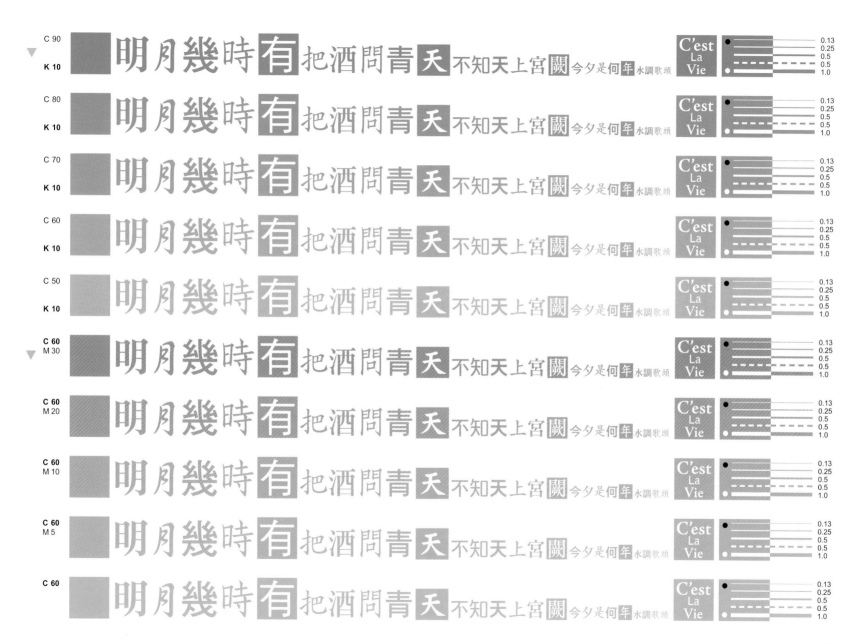

明月幾時有把酒問青天不知天上宮闕今夕是何年水調歌頭

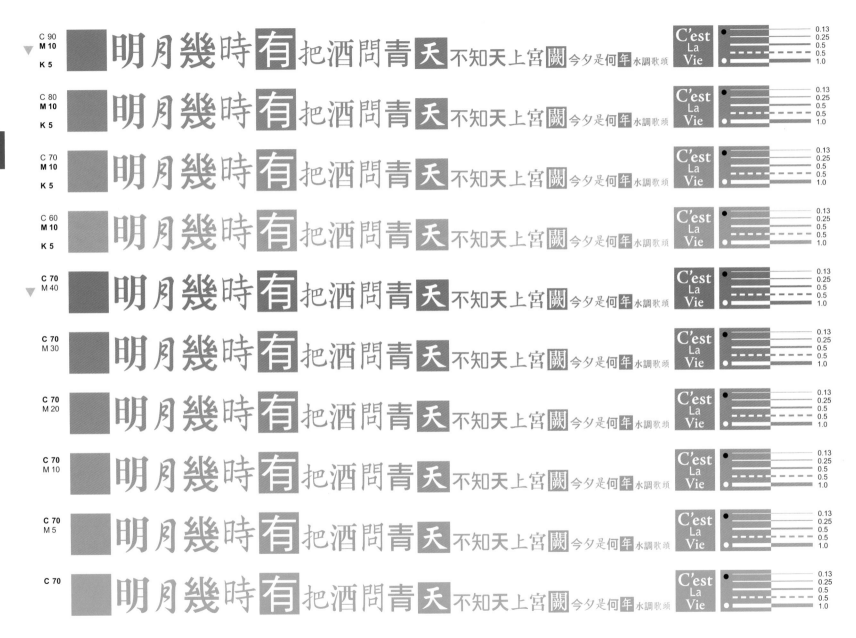

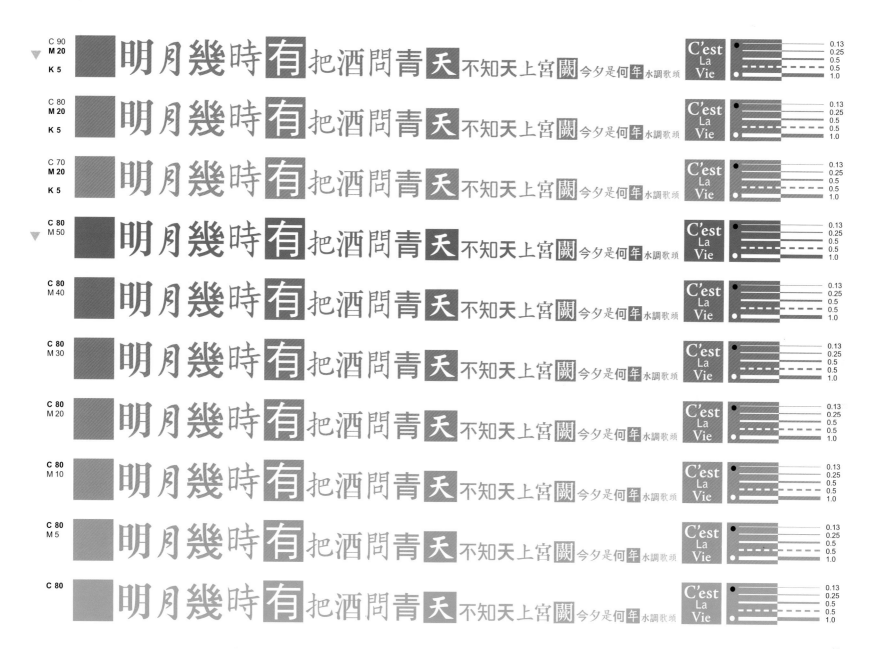

明月幾時有把酒問青天不知天上宮闕今夕是何年 水調歌頭

45

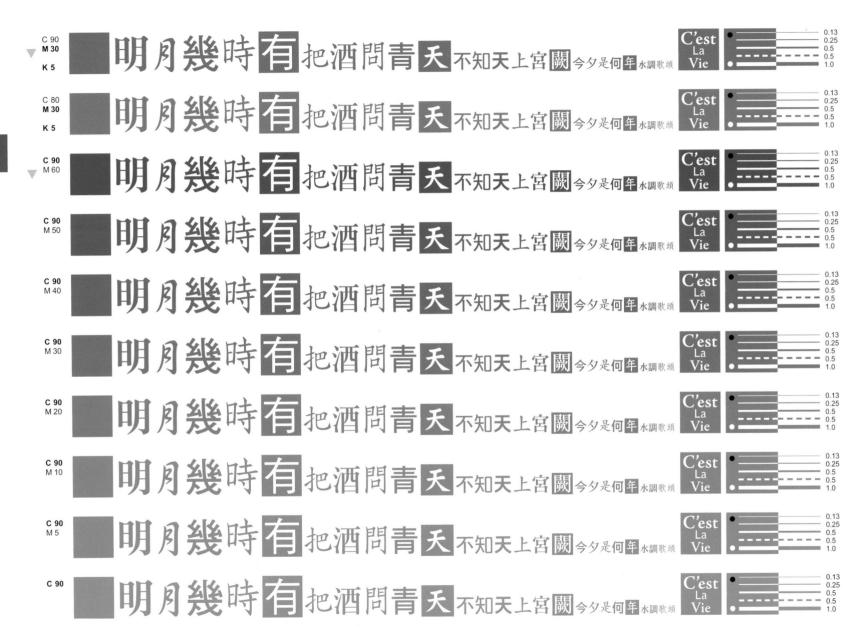

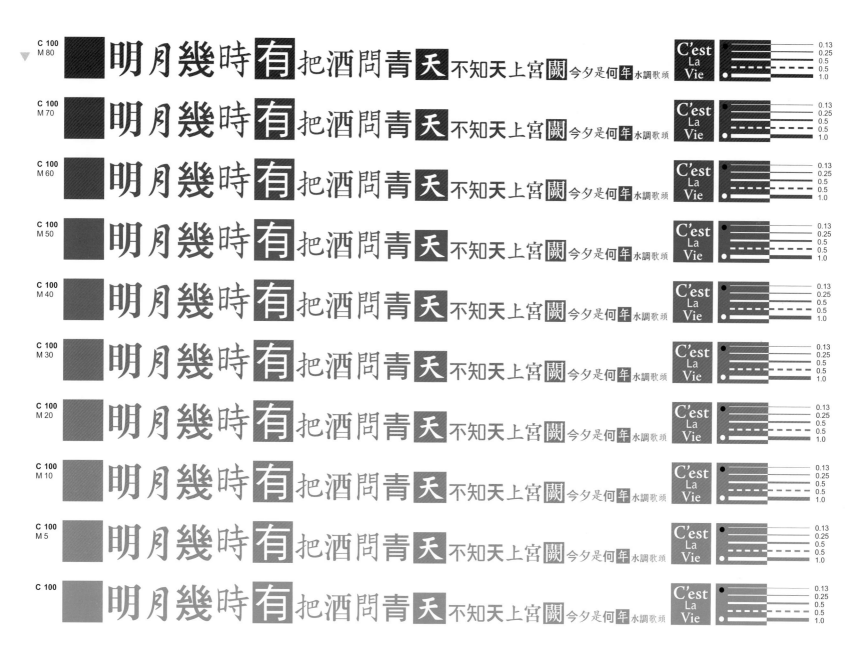

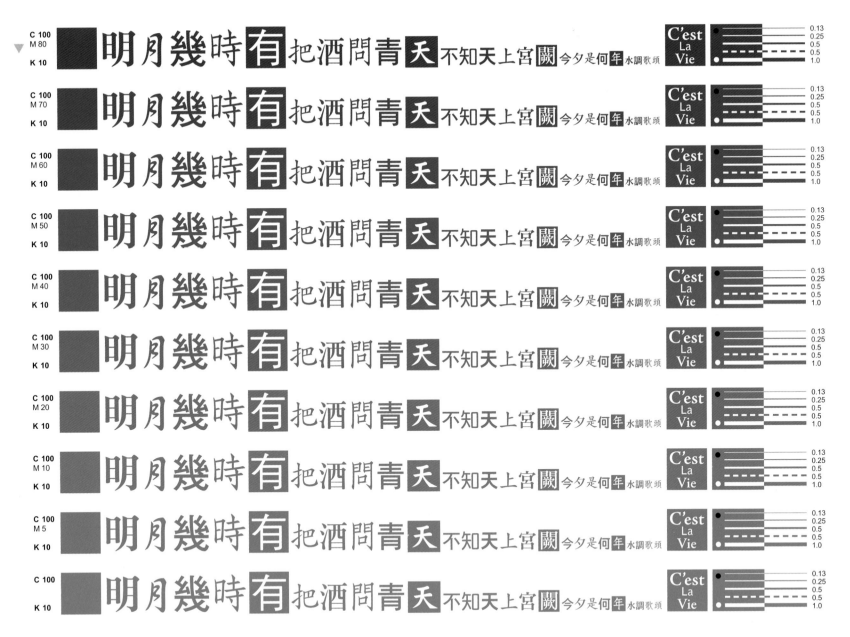

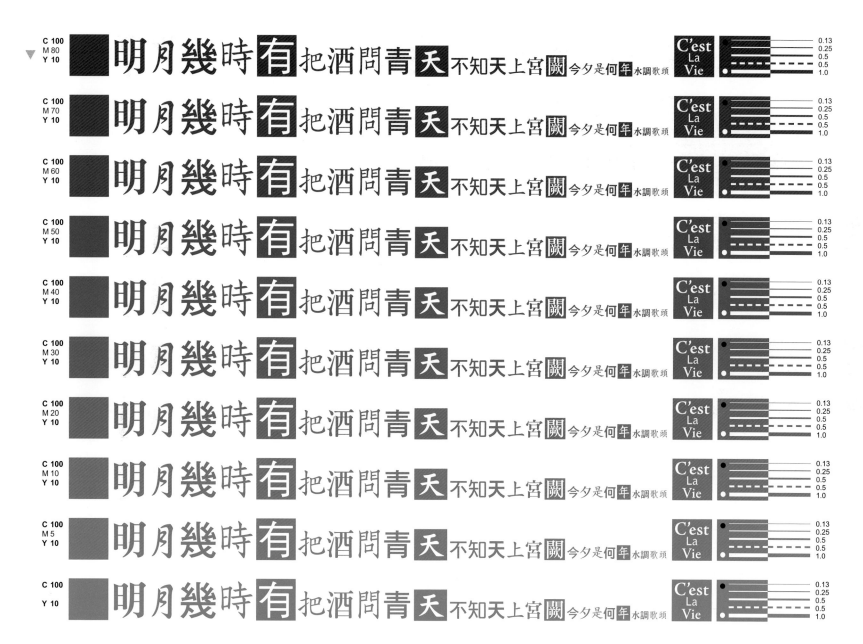

49

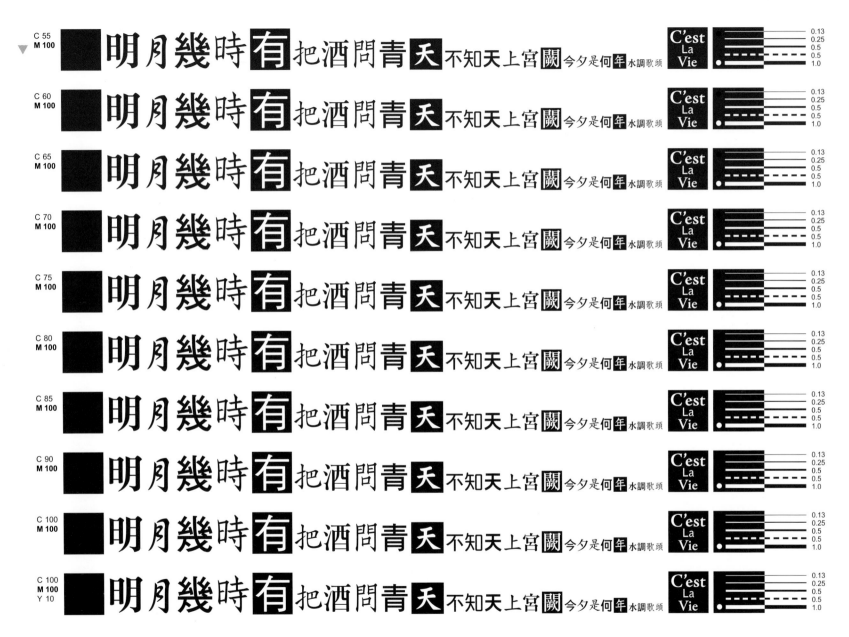

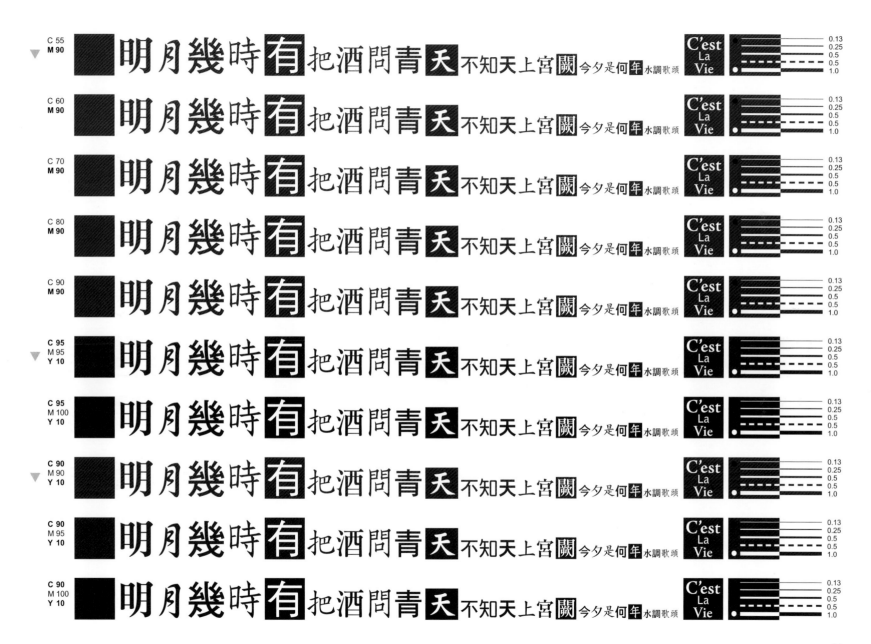

51

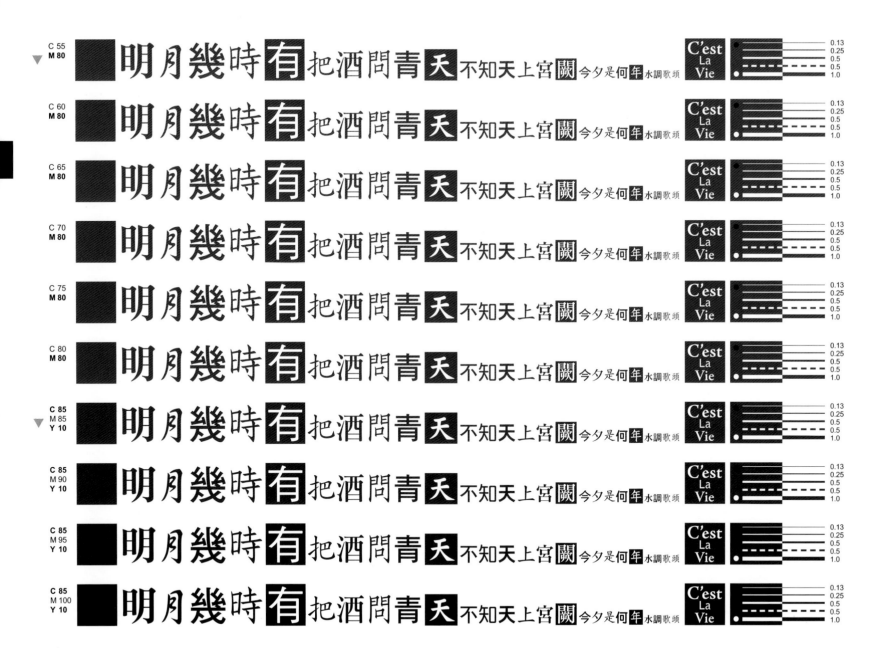

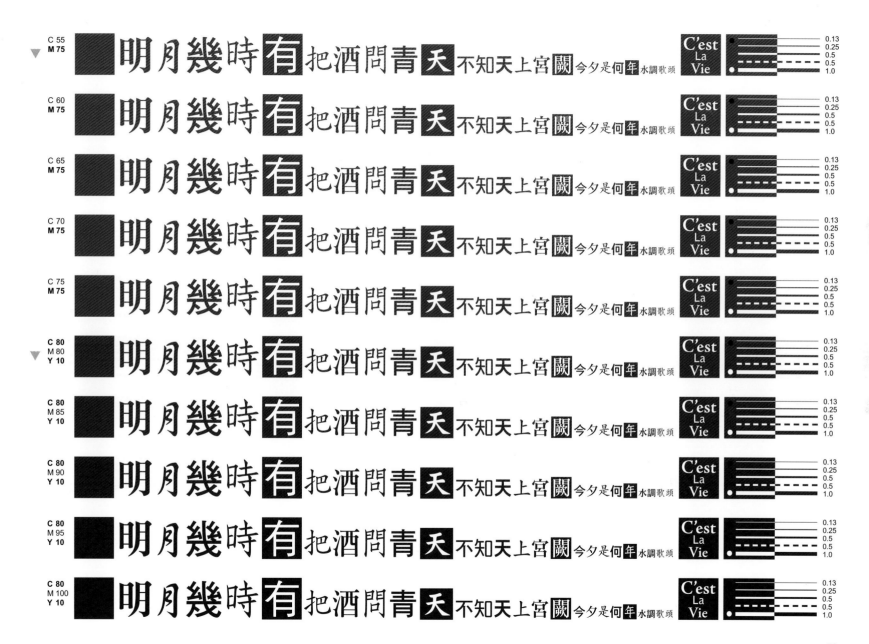

明月幾時有把酒問青天不知天上宮闕今夕是何年水調歌頭

C 55
M 75

C 60
M 75

C 65
M 75

C 70
M 75

C 75
M 75

C 80
M 80
Y 10

C 80
M 85
Y 10

C 80
M 90
Y 10

C 80
M 95
Y 10

C 80
M 100
Y 10

C'est La Vie

0.13
0.25
0.5
0.5
1.0

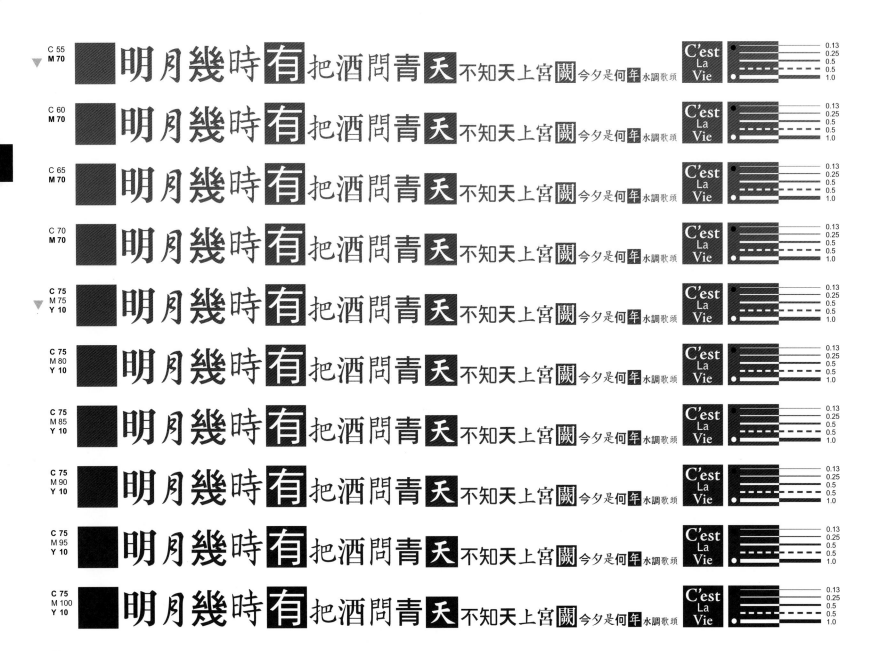

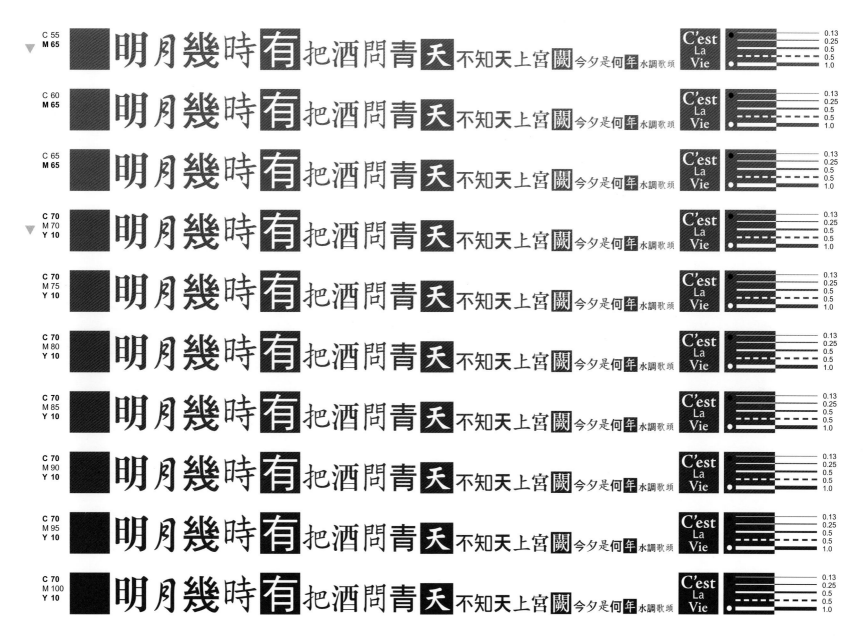

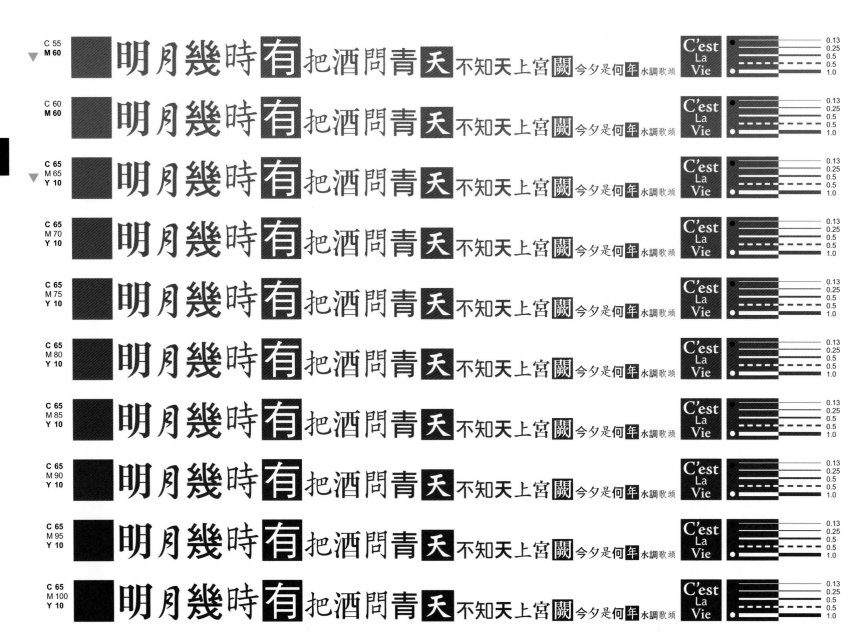

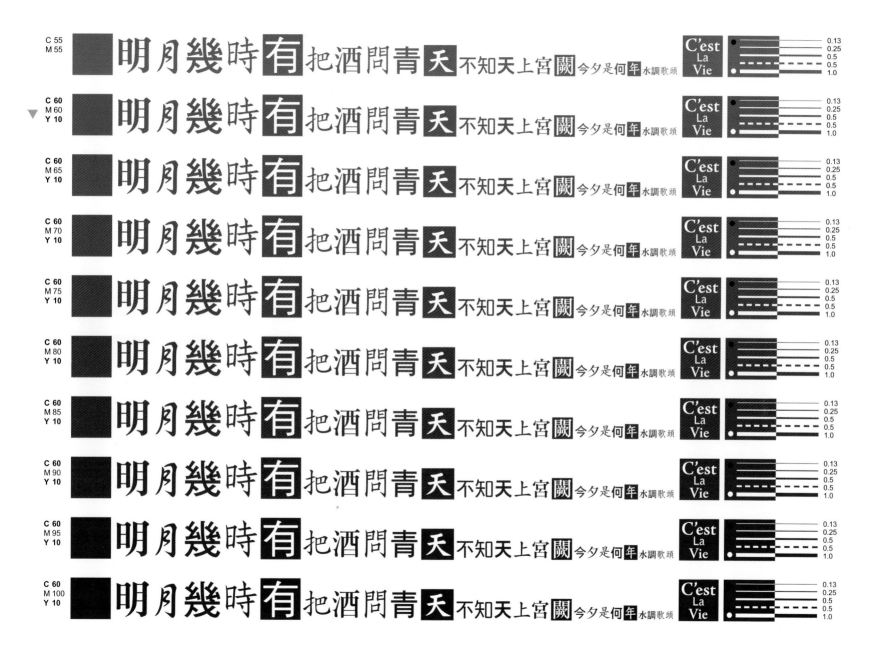

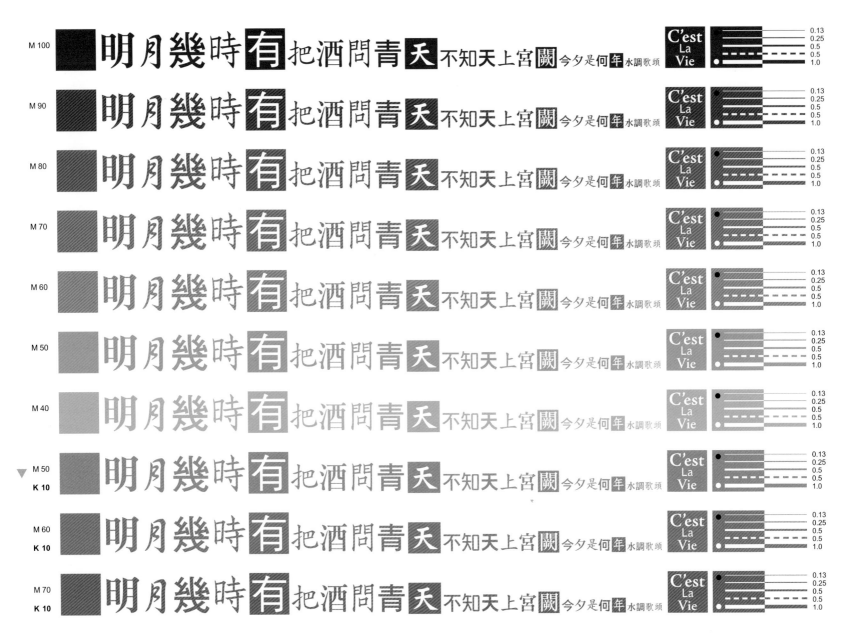

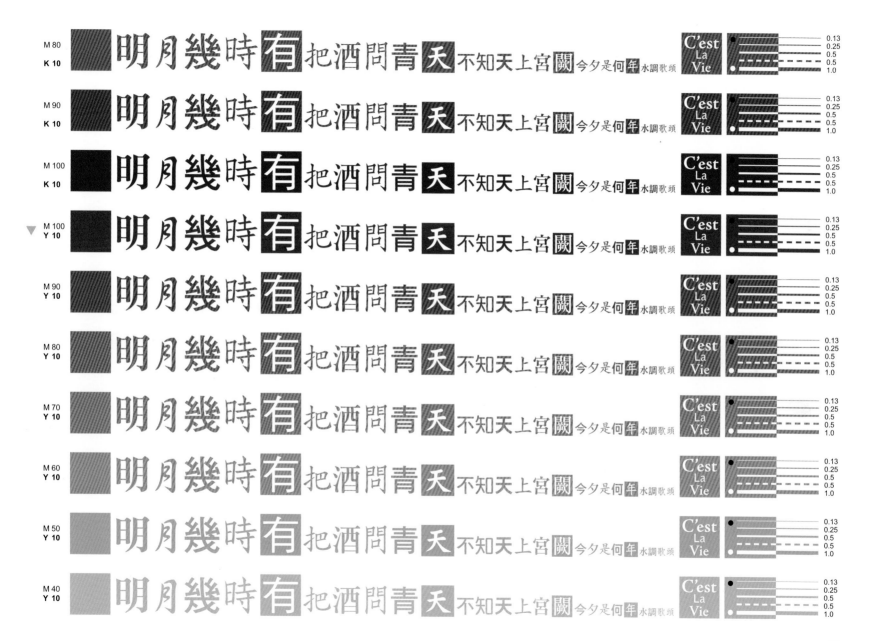

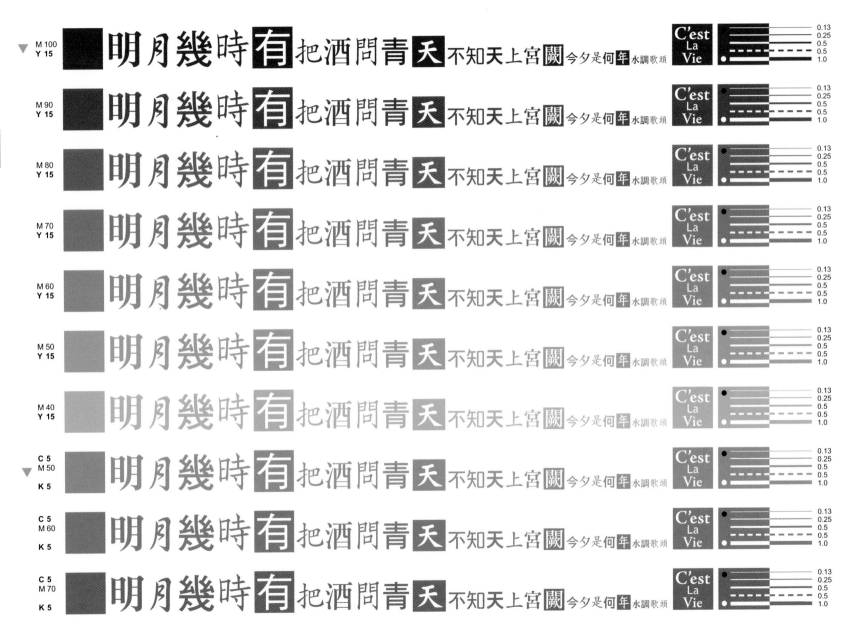

明月幾時有把酒問青天不知天上宮闕今夕是何年水調歌頭

60

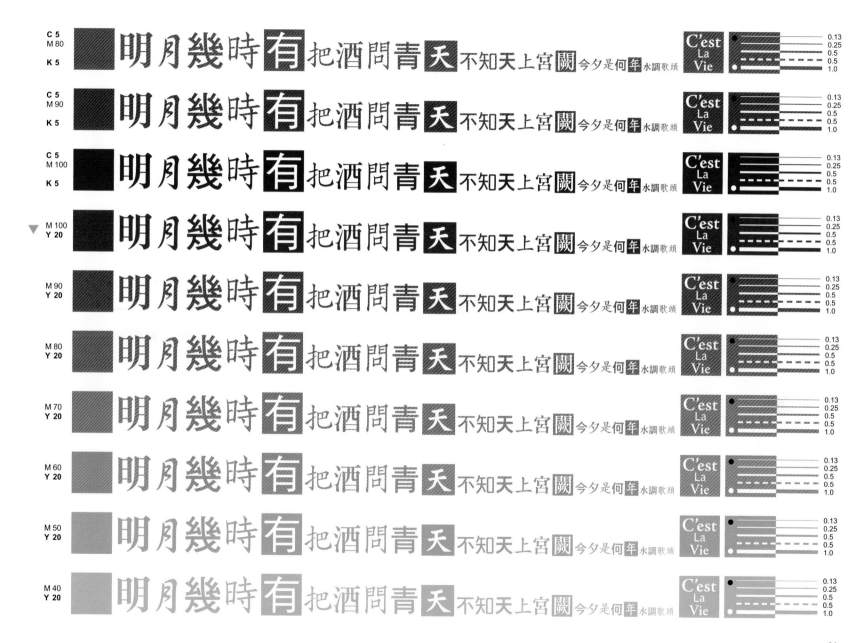

61

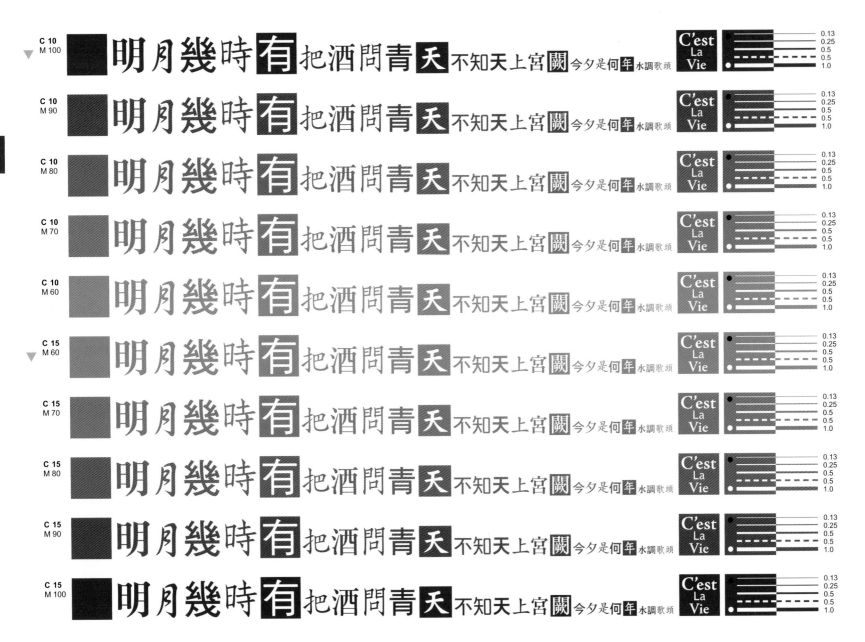

明月幾時有把酒問青天不知天上宮闕今夕是何年水調歌頭

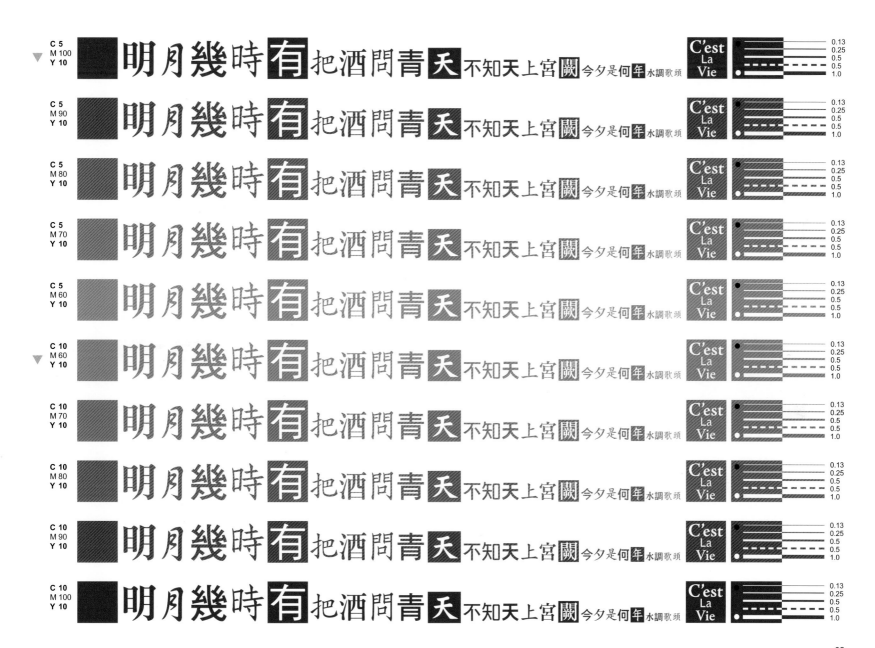

63

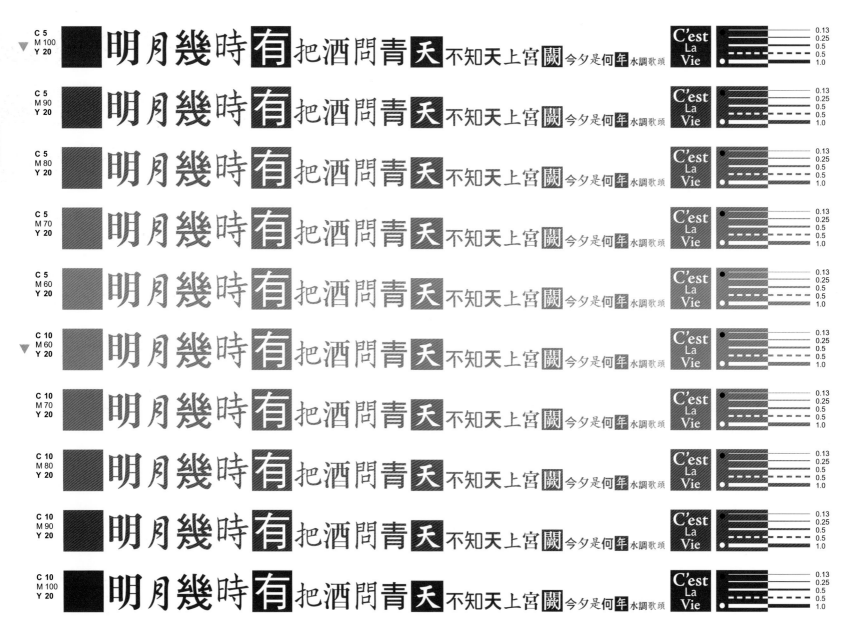

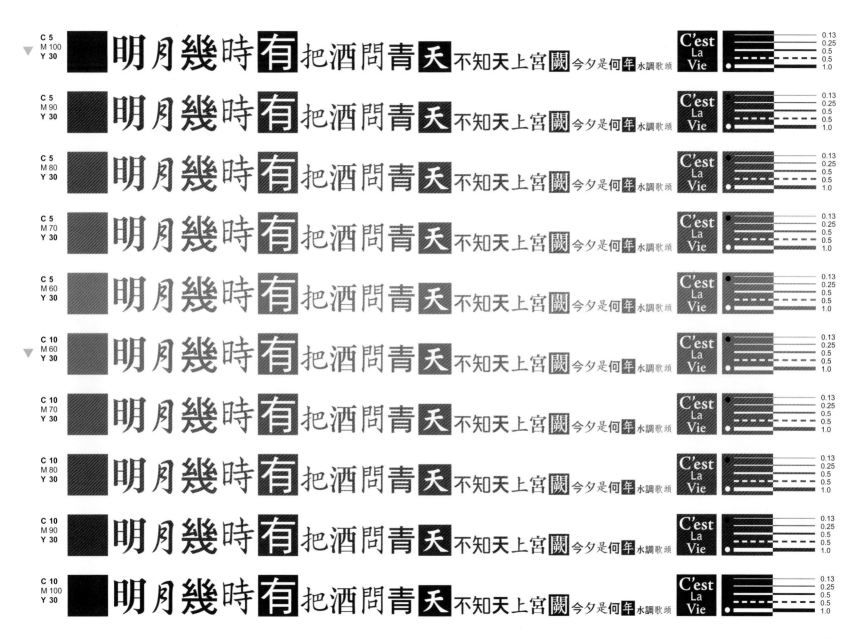

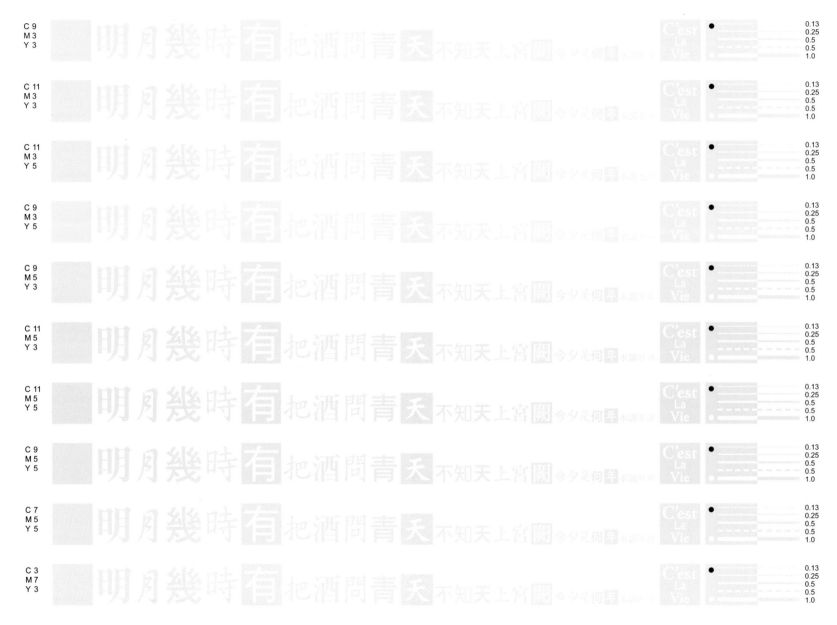

C 9
M 3
Y 3

0.13
0.25
0.5
0.5
1.0

C 11
M 3
Y 3

0.13
0.25
0.5
0.5
1.0

C 11
M 3
Y 5

0.13
0.25
0.5
0.5
1.0

C 9
M 3
Y 5

0.13
0.25
0.5
0.5
1.0

C 9
M 5
Y 3

0.13
0.25
0.5
0.5
1.0

C 11
M 5
Y 3

0.13
0.25
0.5
0.5
1.0

C 11
M 5
Y 5

0.13
0.25
0.5
0.5
1.0

C 9
M 5
Y 5

0.13
0.25
0.5
0.5
1.0

C 7
M 5
Y 5

0.13
0.25
0.5
0.5
1.0

C 3
M 7
Y 3

0.13
0.25
0.5
0.5
1.0

C 5
M 7
Y 3
明月幾時有把酒問青天不知天上宮闕今夕是何年水調歌頭
C'est
La
Vie
● 0.13
0.25
0.5
0.5
1.0

C 7
M 7
Y 3
明月幾時有把酒問青天不知天上宮闕今夕是何年水調歌頭
C'est
La
Vie
● 0.13
0.25
0.5
0.5
1.0

C 9
M 7
Y 3
明月幾時有把酒問青天不知天上宮闕今夕是何年水調歌頭
C'est
La
Vie
● 0.13
0.25
0.5
0.5
1.0

C 11
M 7
Y 3
明月幾時有把酒問青天不知天上宮闕今夕是何年水調歌頭
C'est
La
Vie
● 0.13
0.25
0.5
0.5
1.0

C 11
M 7
Y 5
明月幾時有把酒問青天不知天上宮闕今夕是何年水調歌頭
C'est
La
Vie
● 0.13
0.25
0.5
0.5
1.0

C 9
M 7
Y 5
明月幾時有把酒問青天不知天上宮闕今夕是何年水調歌頭
C'est
La
Vie
● 0.13
0.25
0.5
0.5
1.0

C 7
M 7
Y 5
明月幾時有把酒問青天不知天上宮闕今夕是何年水調歌頭
C'est
La
Vie
● 0.13
0.25
0.5
0.5
1.0

C 5
M 7
Y 5
明月幾時有把酒問青天不知天上宮闕今夕是何年水調歌頭
C'est
La
Vie
● 0.13
0.25
0.5
0.5
1.0

C 3
M 9
Y 3
明月幾時有把酒問青天不知天上宮闕今夕是何年水調歌頭
C'est
La
Vie
● 0.13
0.25
0.5
0.5
1.0

C 5
M 9
Y 3
明月幾時有把酒問青天不知天上宮闕今夕是何年水調歌頭
C'est
La
Vie
● 0.13
0.25
0.5
0.5
1.0

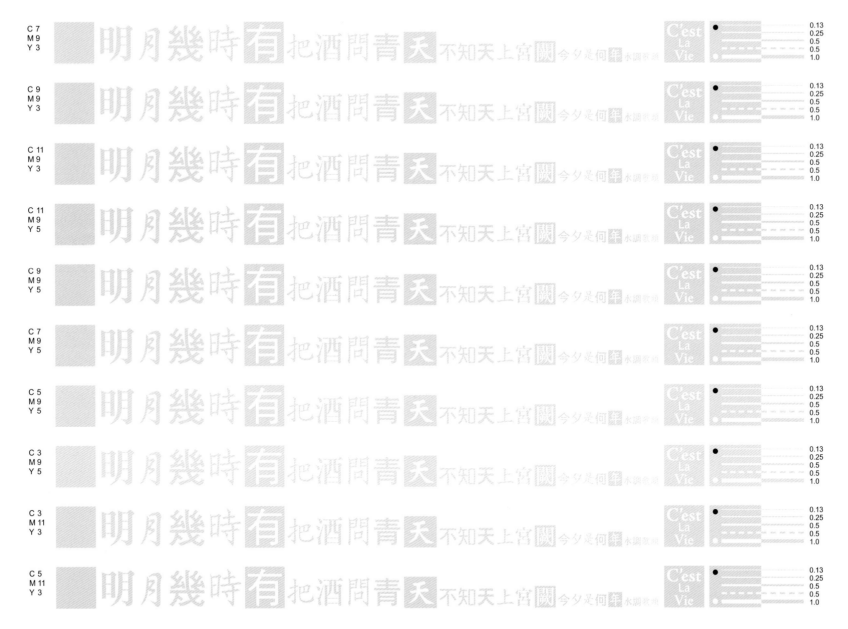

C 7
M 11
Y 3
明月幾時有把酒問青天不知天上宮闕今夕是何年水調歌頭
C'est La Vie
0.13
0.25
0.5
0.5
1.0

C 9
M 11
Y 3
明月幾時有把酒問青天不知天上宮闕今夕是何年水調歌頭
C'est La Vie
0.13
0.25
0.5
0.5
1.0

C 11
M 11
Y 3
明月幾時有把酒問青天不知天上宮闕今夕是何年水調歌頭
C'est La Vie
0.13
0.25
0.5
0.5
1.0

C 11
M 11
Y 5
明月幾時有把酒問青天不知天上宮闕今夕是何年水調歌頭
C'est La Vie
0.13
0.25
0.5
0.5
1.0

C 9
M 11
Y 5
明月幾時有把酒問青天不知天上宮闕今夕是何年水調歌頭
C'est La Vie
0.13
0.25
0.5
0.5
1.0

C 7
M 11
Y 5
明月幾時有把酒問青天不知天上宮闕今夕是何年水調歌頭
C'est La Vie
0.13
0.25
0.5
0.5
1.0

C 5
M 11
Y 5
明月幾時有把酒問青天不知天上宮闕今夕是何年水調歌頭
C'est La Vie
0.13
0.25
0.5
0.5
1.0

C 3
M 11
Y 5
明月幾時有把酒問青天不知天上宮闕今夕是何年水調歌頭
C'est La Vie
0.13
0.25
0.5
0.5
1.0

C 3
M 11
Y 7
明月幾時有把酒問青天不知天上宮闕今夕是何年水調歌頭
C'est La Vie
0.13
0.25
0.5
0.5
1.0

C 5
M 11
Y 7
明月幾時有把酒問青天不知天上宮闕今夕是何年水調歌頭
C'est La Vie
0.13
0.25
0.5
0.5
1.0

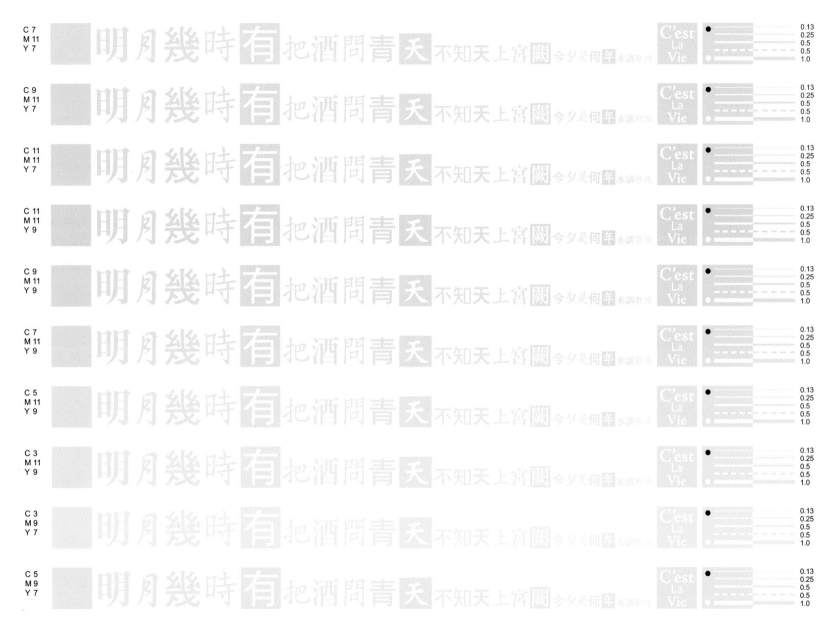

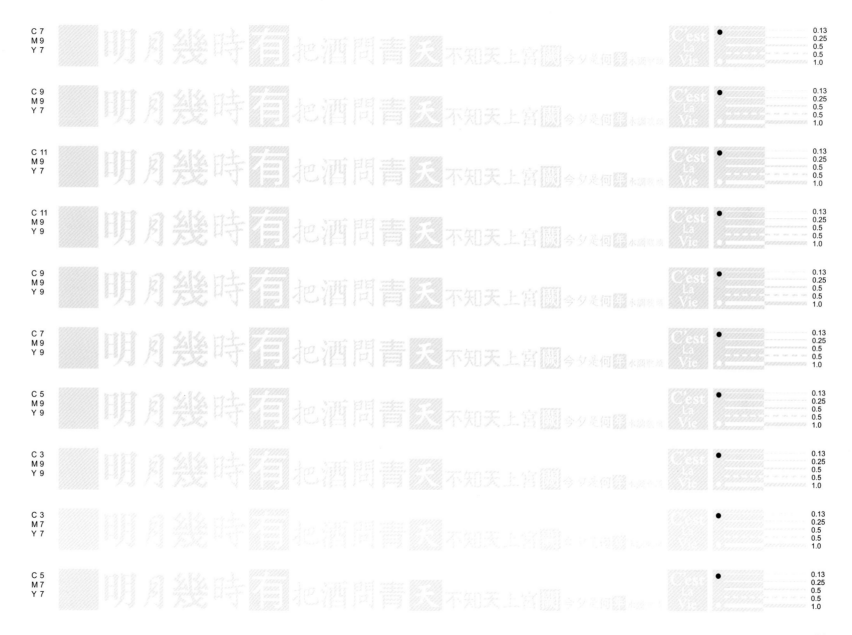

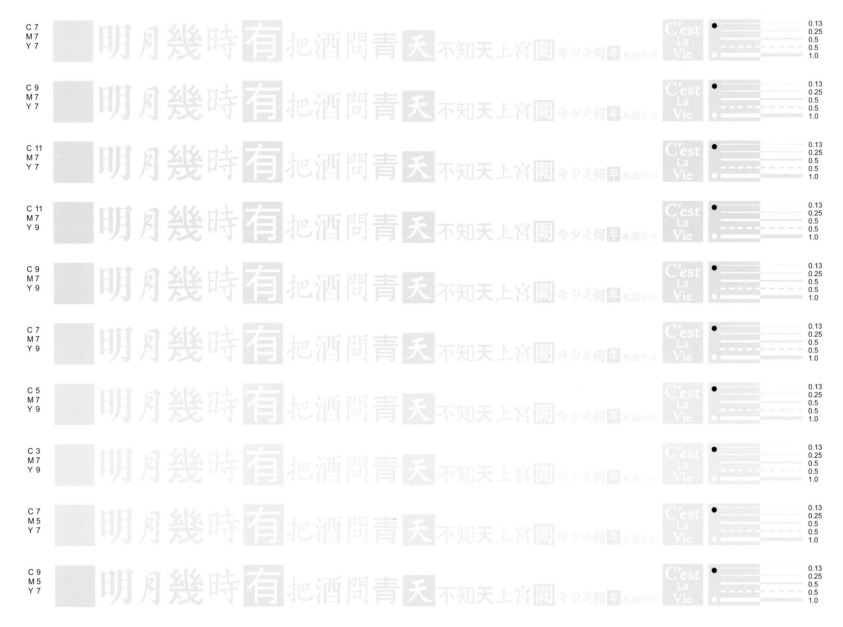

C 7
M 7
Y 7
0.13
0.25
0.5
0.5
1.0

C 9
M 7
Y 7
0.13
0.25
0.5
0.5
1.0

C 11
M 7
Y 7
0.13
0.25
0.5
0.5
1.0

C 11
M 7
Y 9
0.13
0.25
0.5
0.5
1.0

C 9
M 7
Y 9
0.13
0.25
0.5
0.5
1.0

C 7
M 7
Y 9
0.13
0.25
0.5
0.5
1.0

C 5
M 7
Y 9
0.13
0.25
0.5
0.5
1.0

C 3
M 7
Y 9
0.13
0.25
0.5
0.5
1.0

C 7
M 5
Y 7
0.13
0.25
0.5
0.5
1.0

C 9
M 5
Y 7
0.13
0.25
0.5
0.5
1.0

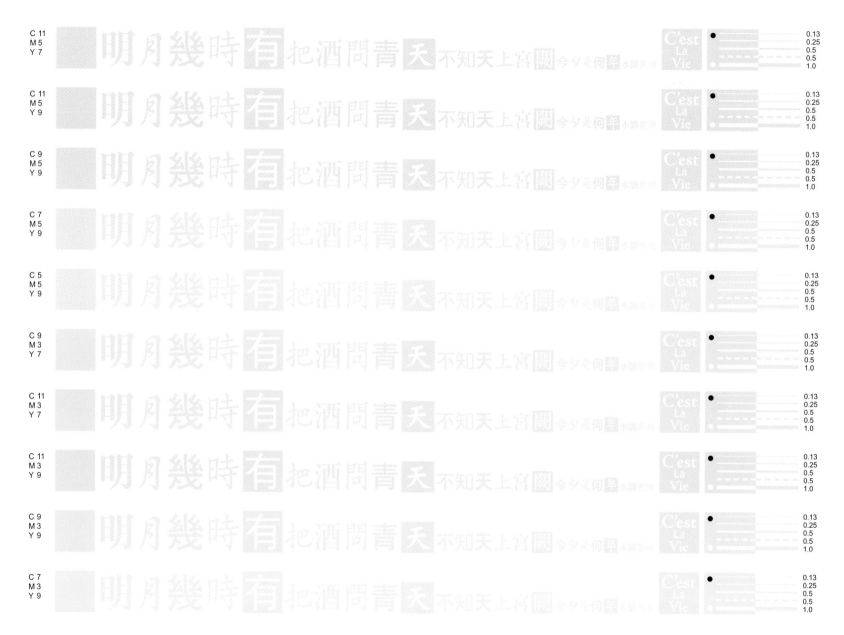

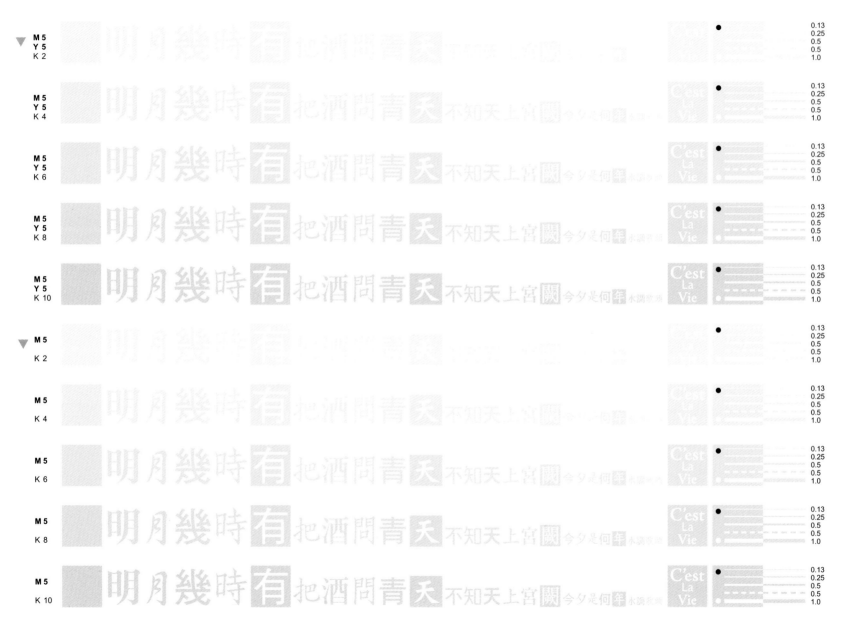

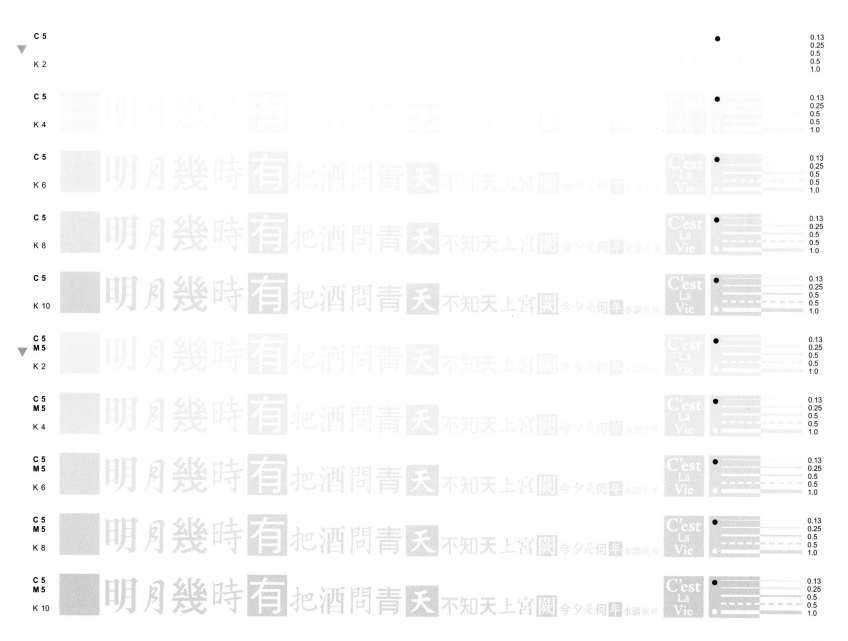

75

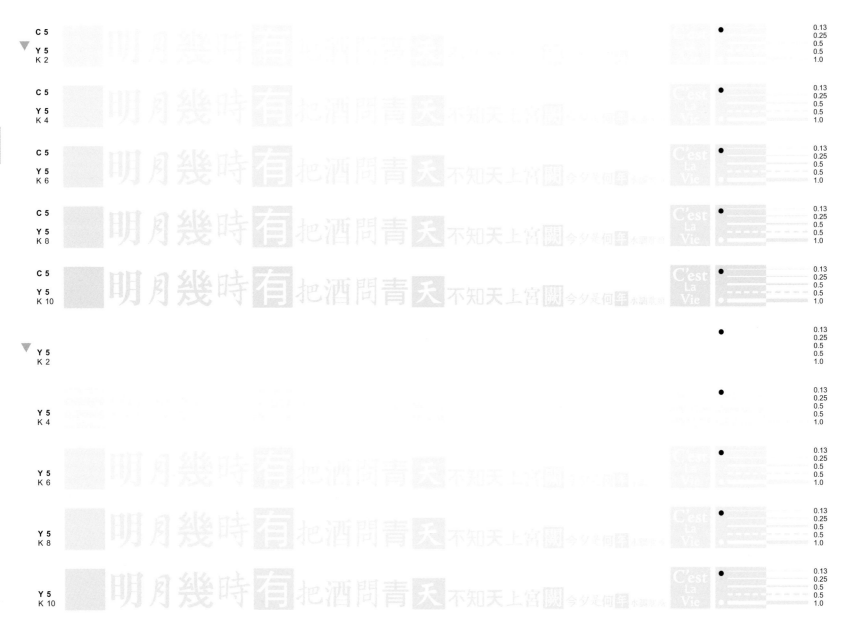

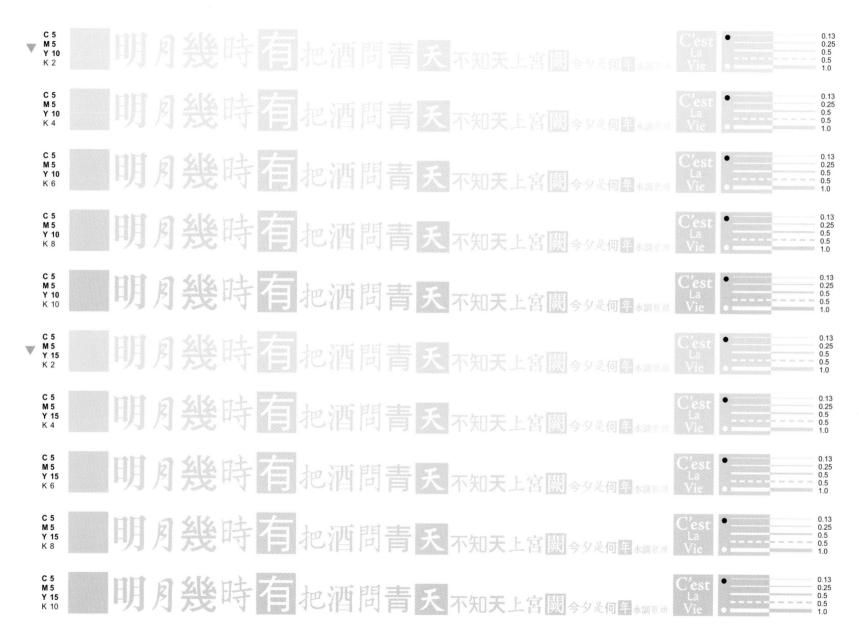

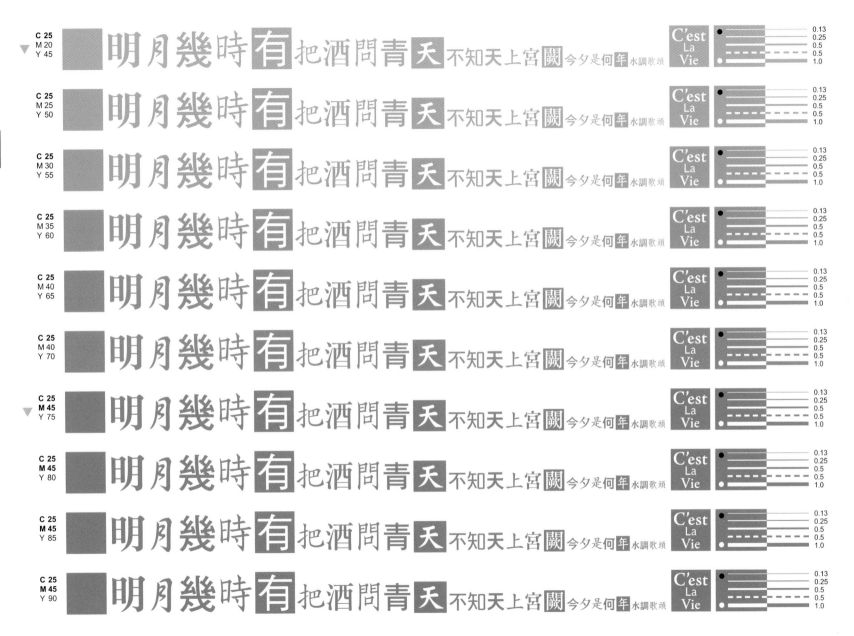

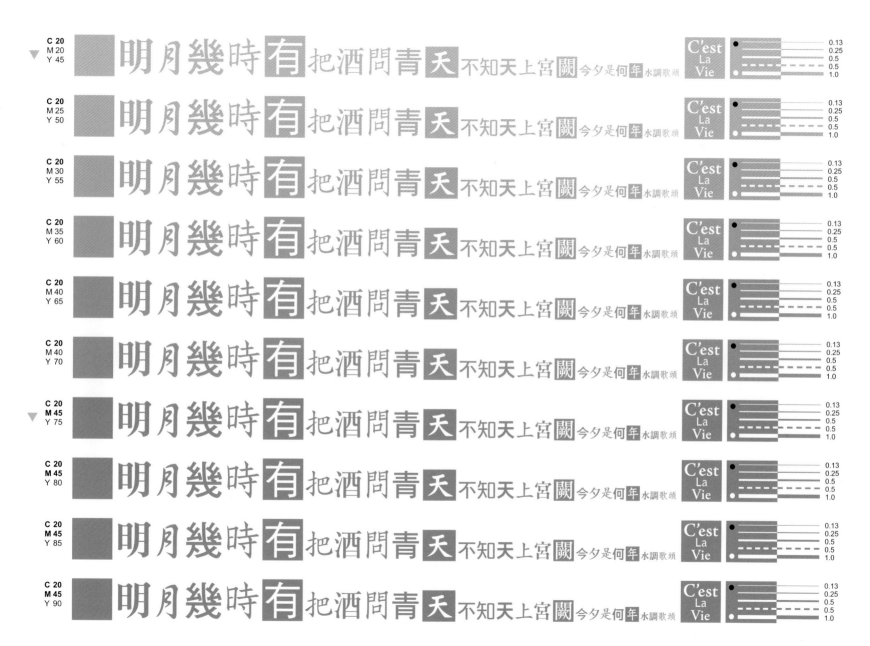

明月幾時有把酒問青天不知天上宮闕今夕是何年水調歌頭

明月幾時有把酒問青天不知天上宮闕今夕是何年水調歌頭

明月幾時有把酒問青天不知天上宮闕今夕是何年水調歌頭

明月幾時有把酒問青天不知天上宮闕今夕是何年水調歌頭

明月幾時有把酒問青天不知天上宮闕今夕是何年水調歌頭

明月幾時有把酒問青天不知天上宮闕今夕是何年水調歌頭

明月幾時有把酒問青天不知天上宮闕今夕是何年水調歌頭

明月幾時有把酒問青天不知天上宮闕今夕是何年水調歌頭

明月幾時有把酒問青天不知天上宮闕今夕是何年水調歌頭

明月幾時有把酒問青天不知天上宮闕今夕是何年水調歌頭

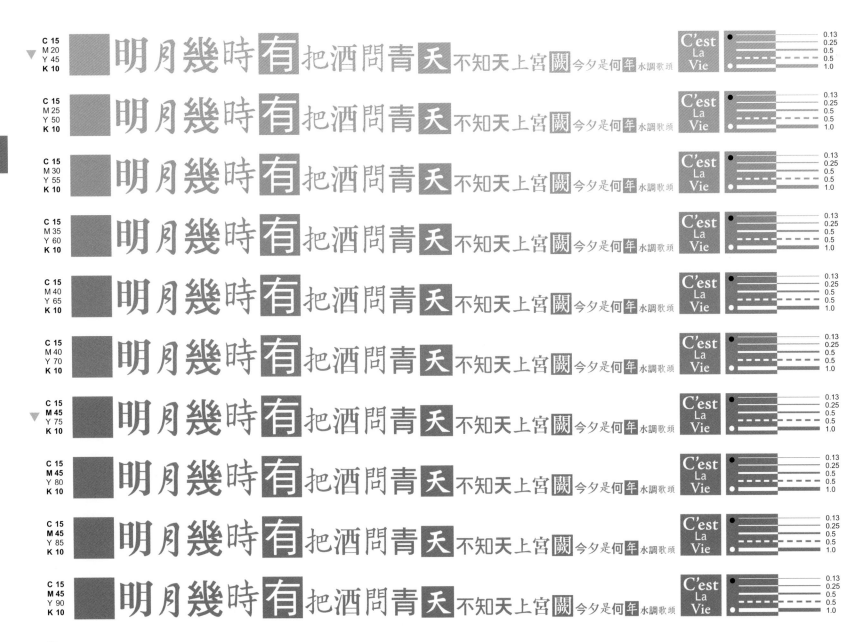

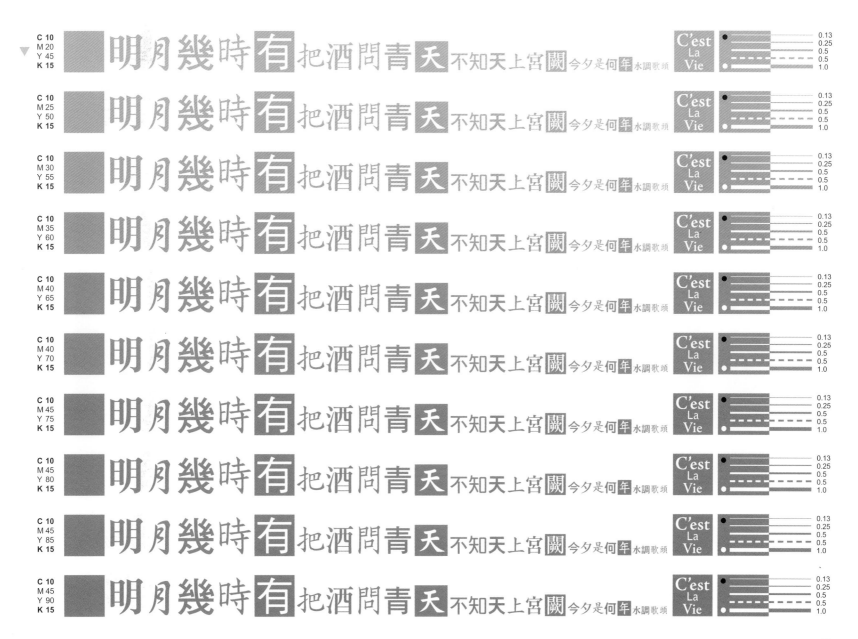

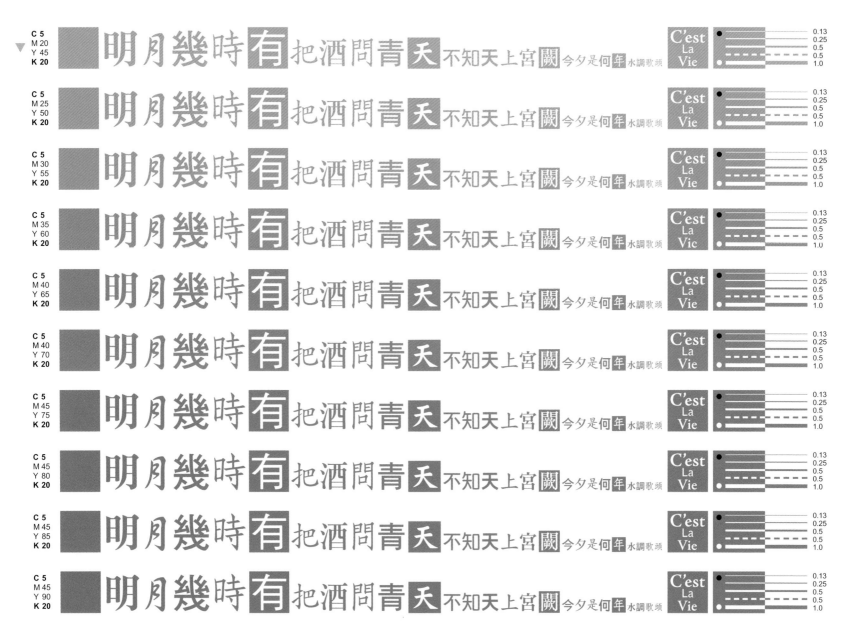

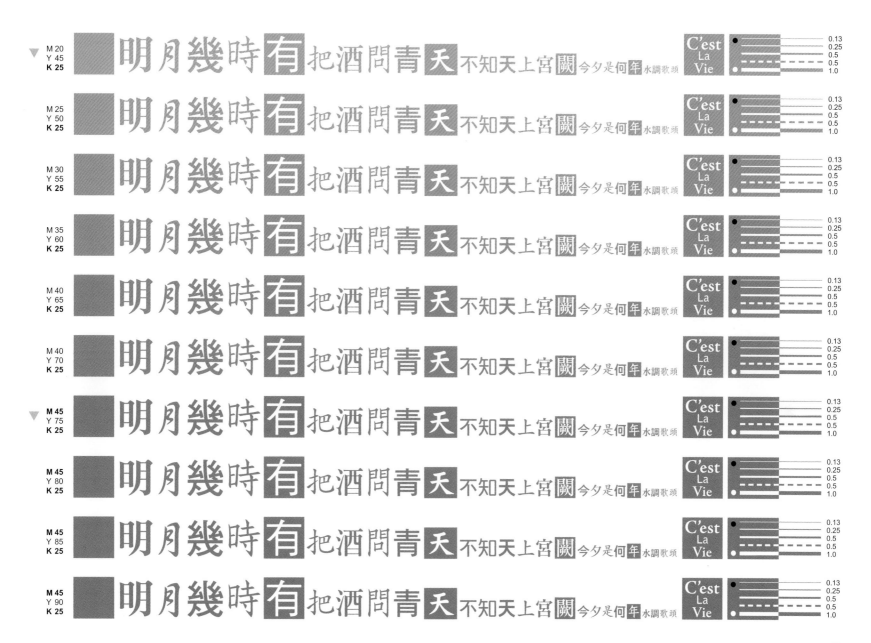

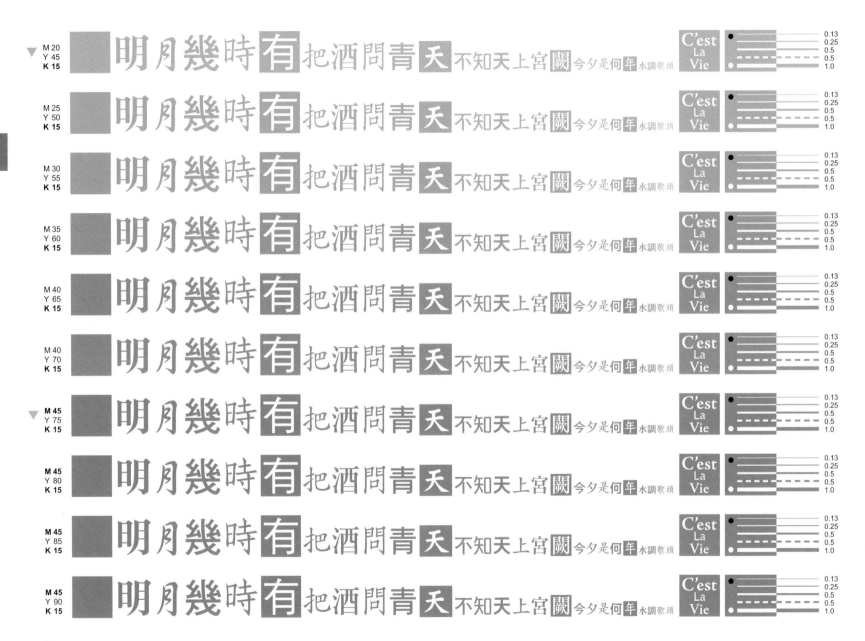

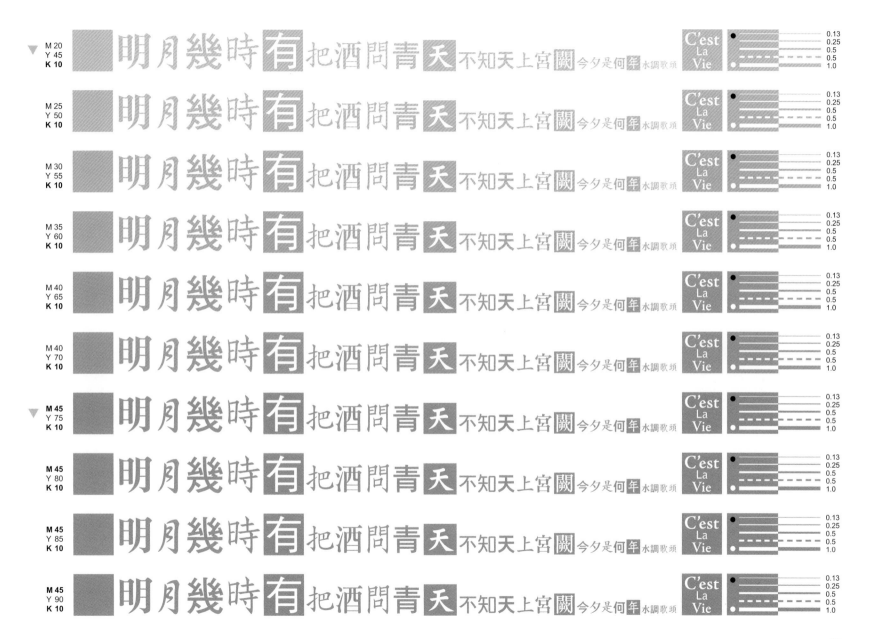

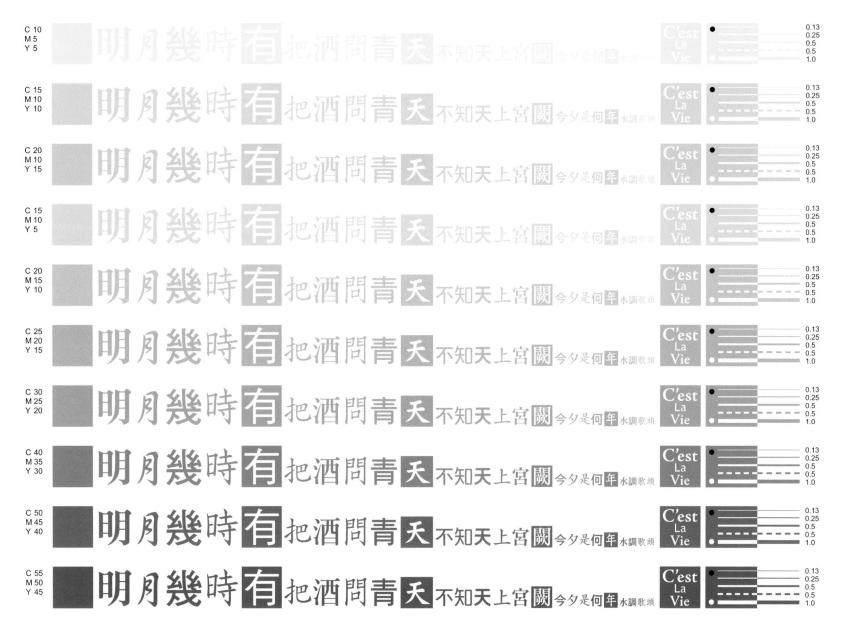

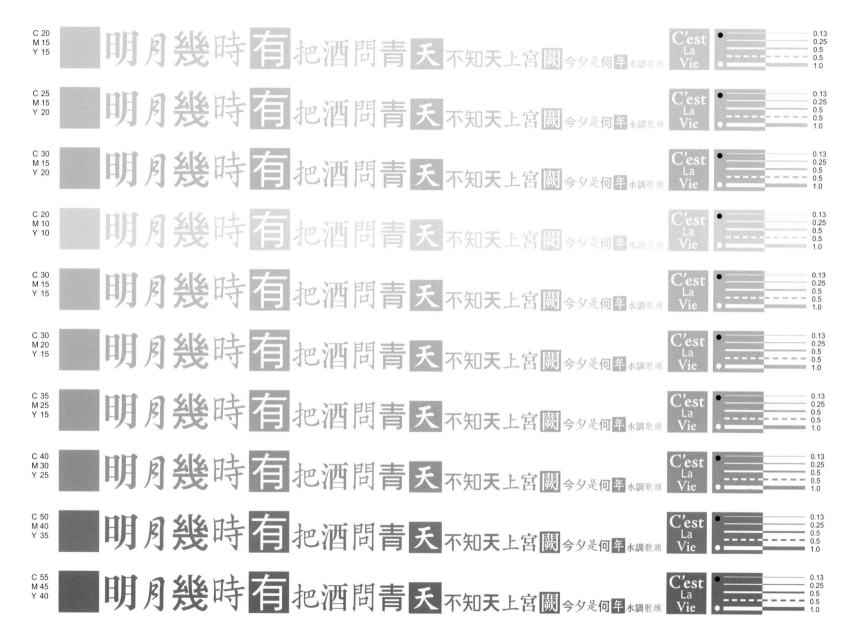

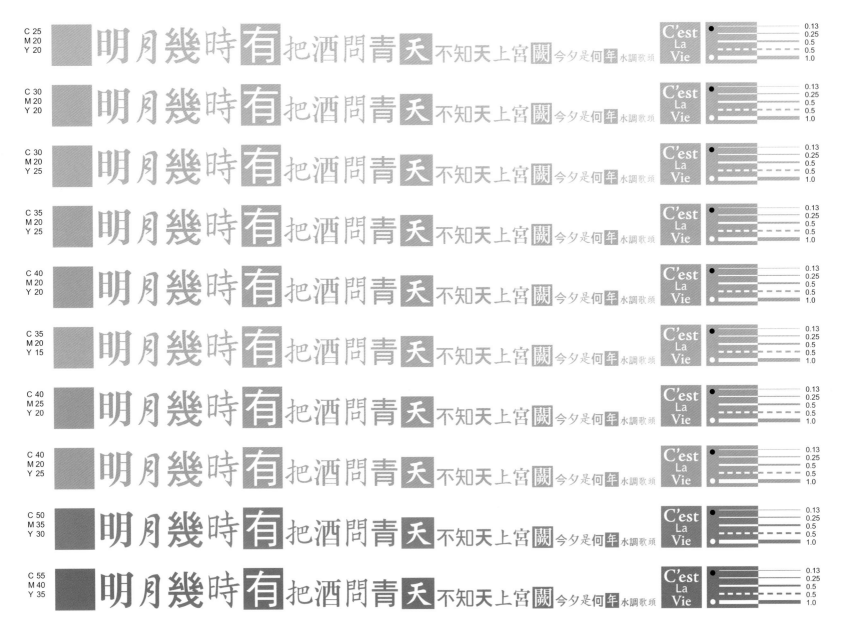

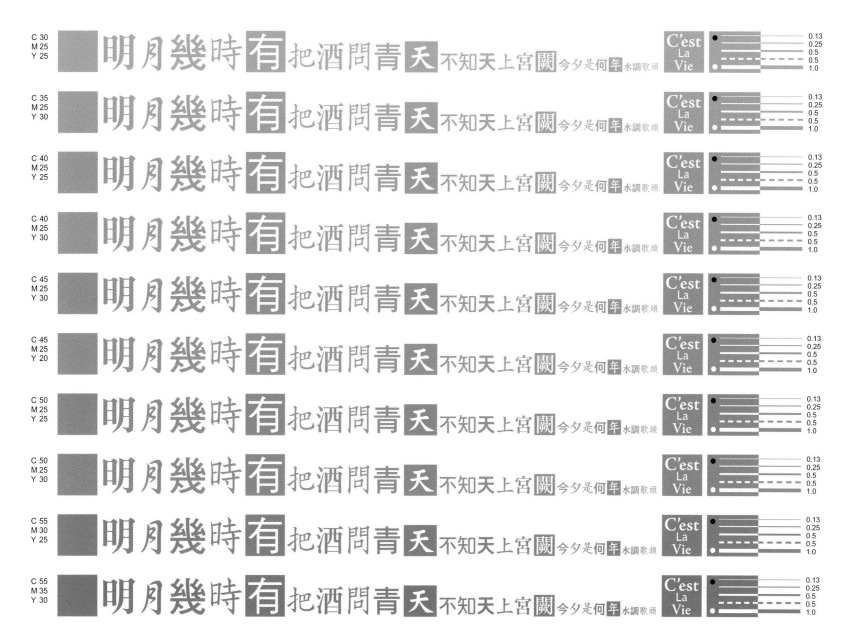

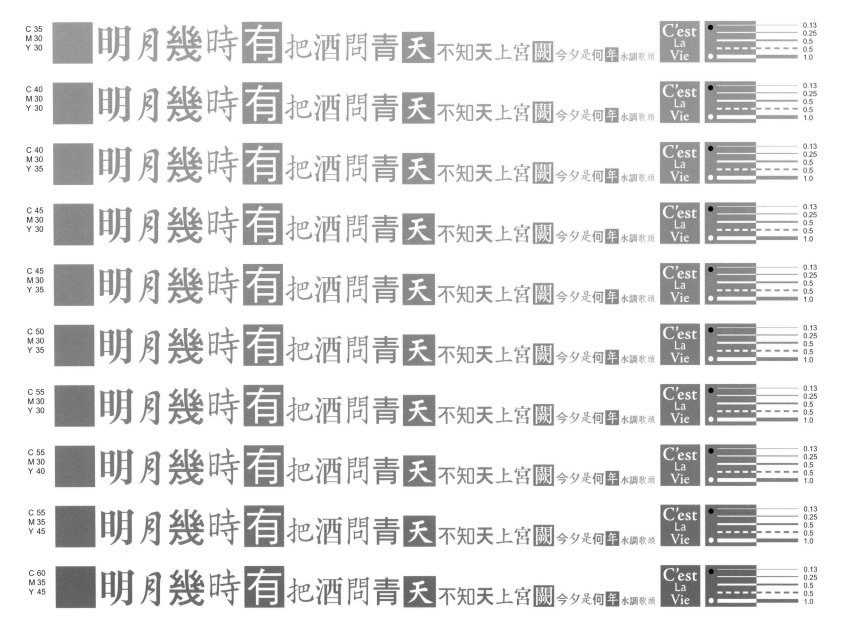

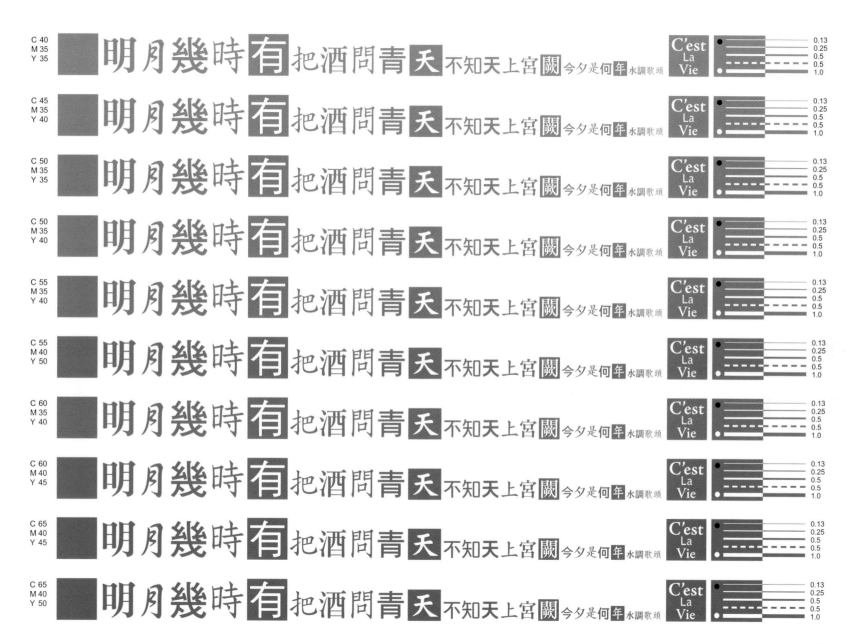

C 40 M 35 Y 35　明月幾時有把酒問青天不知天上宮闕今夕是何年水調歌頭　C'est La Vie　0.13 0.25 0.5 0.5 1.0

C 45 M 35 Y 40　明月幾時有把酒問青天不知天上宮闕今夕是何年水調歌頭　C'est La Vie　0.13 0.25 0.5 0.5 1.0

C 50 M 35 Y 35　明月幾時有把酒問青天不知天上宮闕今夕是何年水調歌頭　C'est La Vie　0.13 0.25 0.5 0.5 1.0

C 50 M 35 Y 40　明月幾時有把酒問青天不知天上宮闕今夕是何年水調歌頭　C'est La Vie　0.13 0.25 0.5 0.5 1.0

C 55 M 35 Y 40　明月幾時有把酒問青天不知天上宮闕今夕是何年水調歌頭　C'est La Vie　0.13 0.25 0.5 0.5 1.0

C 55 M 40 Y 50　明月幾時有把酒問青天不知天上宮闕今夕是何年水調歌頭　C'est La Vie　0.13 0.25 0.5 0.5 1.0

C 60 M 35 Y 40　明月幾時有把酒問青天不知天上宮闕今夕是何年水調歌頭　C'est La Vie　0.13 0.25 0.5 0.5 1.0

C 60 M 40 Y 45　明月幾時有把酒問青天不知天上宮闕今夕是何年水調歌頭　C'est La Vie　0.13 0.25 0.5 0.5 1.0

C 65 M 40 Y 45　明月幾時有把酒問青天不知天上宮闕今夕是何年水調歌頭　C'est La Vie　0.13 0.25 0.5 0.5 1.0

C 65 M 40 Y 50　明月幾時有把酒問青天不知天上宮闕今夕是何年水調歌頭　C'est La Vie　0.13 0.25 0.5 0.5 1.0

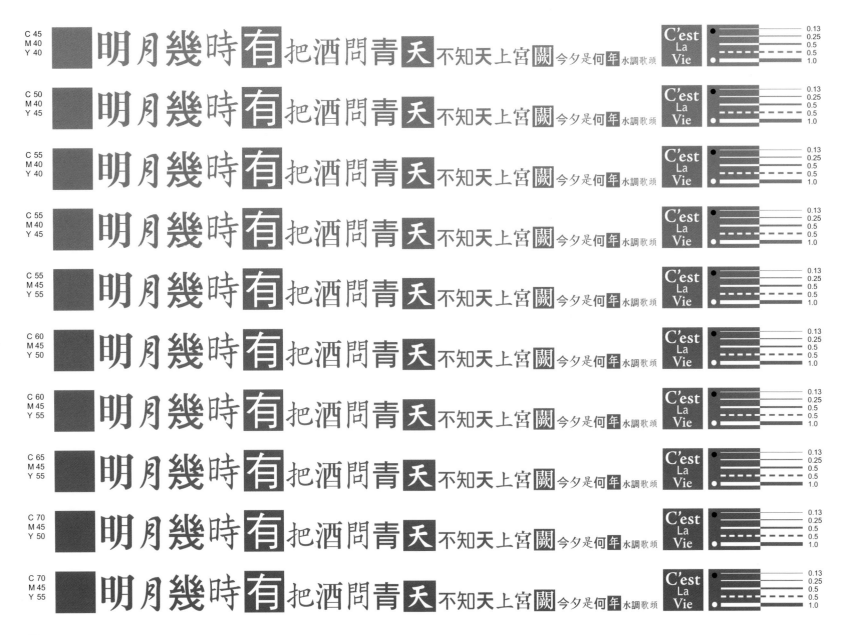

明月幾時有把酒問青天不知天上宮闕今夕是何年水調歌頭

C 45
M 40
Y 40

C 50
M 40
Y 45

C 55
M 40
Y 40

C 55
M 40
Y 45

C 55
M 45
Y 55

C 60
M 45
Y 50

C 60
M 45
Y 55

C 65
M 45
Y 55

C 70
M 45
Y 50

C 70
M 45
Y 55

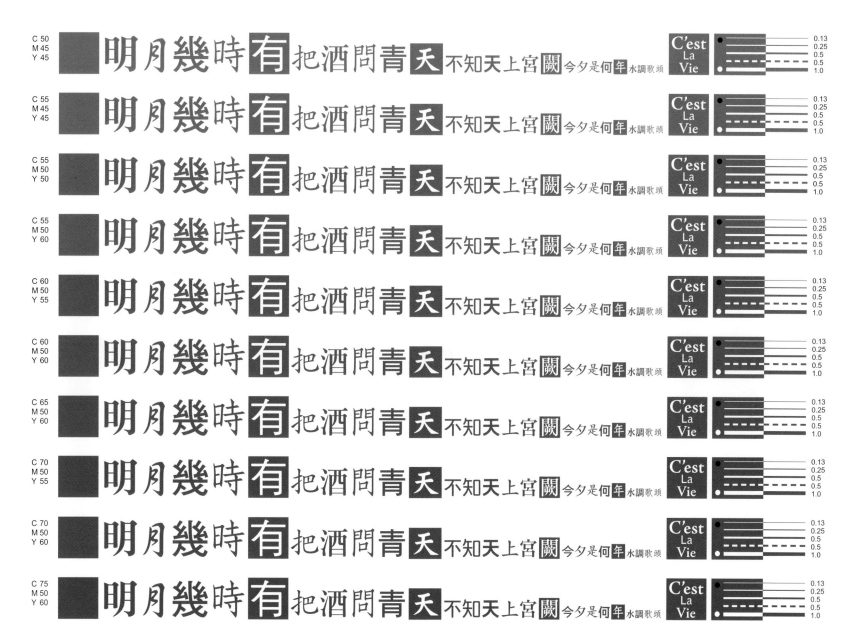

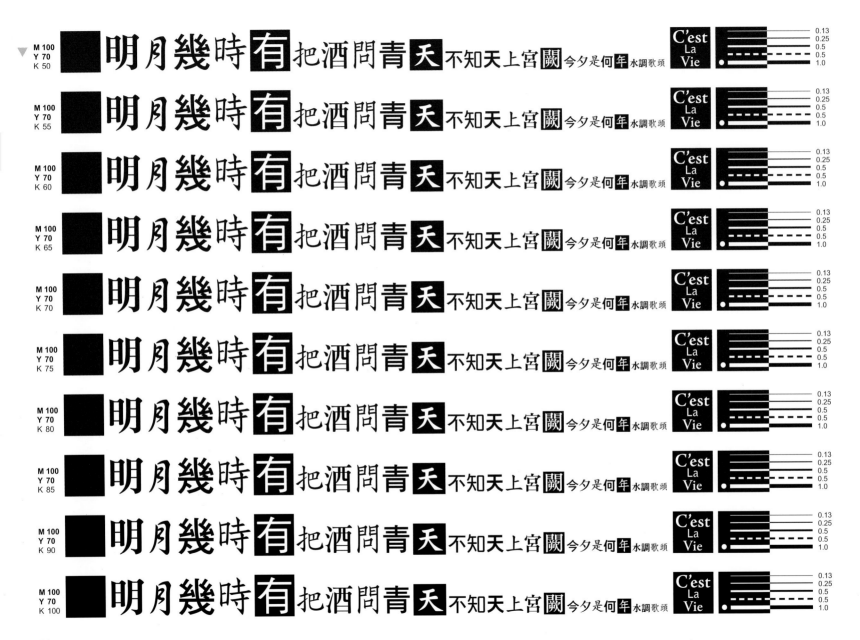

M 100 Y 70 K 50　■明月幾時有把酒問青天不知天上宮闕今夕是何年水調歌頭　C'est La Vie　0.13 0.25 0.5 0.5 1.0

M 100 Y 70 K 55　■明月幾時有把酒問青天不知天上宮闕今夕是何年水調歌頭　C'est La Vie　0.13 0.25 0.5 0.5 1.0

M 100 Y 70 K 60　■明月幾時有把酒問青天不知天上宮闕今夕是何年水調歌頭　C'est La Vie　0.13 0.25 0.5 0.5 1.0

M 100 Y 70 K 65　■明月幾時有把酒問青天不知天上宮闕今夕是何年水調歌頭　C'est La Vie　0.13 0.25 0.5 0.5 1.0

M 100 Y 70 K 70　■明月幾時有把酒問青天不知天上宮闕今夕是何年水調歌頭　C'est La Vie　0.13 0.25 0.5 0.5 1.0

M 100 Y 70 K 75　■明月幾時有把酒問青天不知天上宮闕今夕是何年水調歌頭　C'est La Vie　0.13 0.25 0.5 0.5 1.0

M 100 Y 70 K 80　■明月幾時有把酒問青天不知天上宮闕今夕是何年水調歌頭　C'est La Vie　0.13 0.25 0.5 0.5 1.0

M 100 Y 70 K 85　■明月幾時有把酒問青天不知天上宮闕今夕是何年水調歌頭　C'est La Vie　0.13 0.25 0.5 0.5 1.0

M 100 Y 70 K 90　■明月幾時有把酒問青天不知天上宮闕今夕是何年水調歌頭　C'est La Vie　0.13 0.25 0.5 0.5 1.0

M 100 Y 70 K 100　■明月幾時有把酒問青天不知天上宮闕今夕是何年水調歌頭　C'est La Vie　0.13 0.25 0.5 0.5 1.0

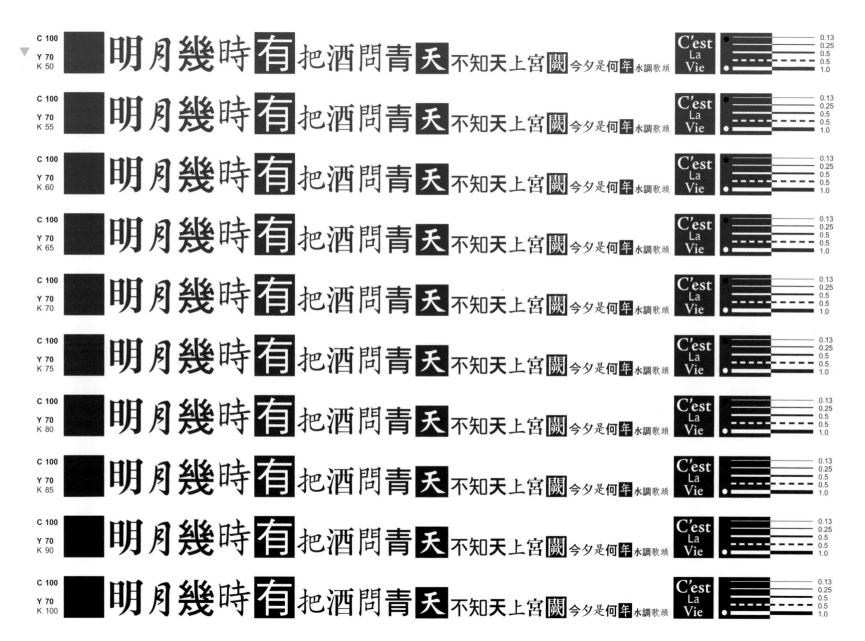

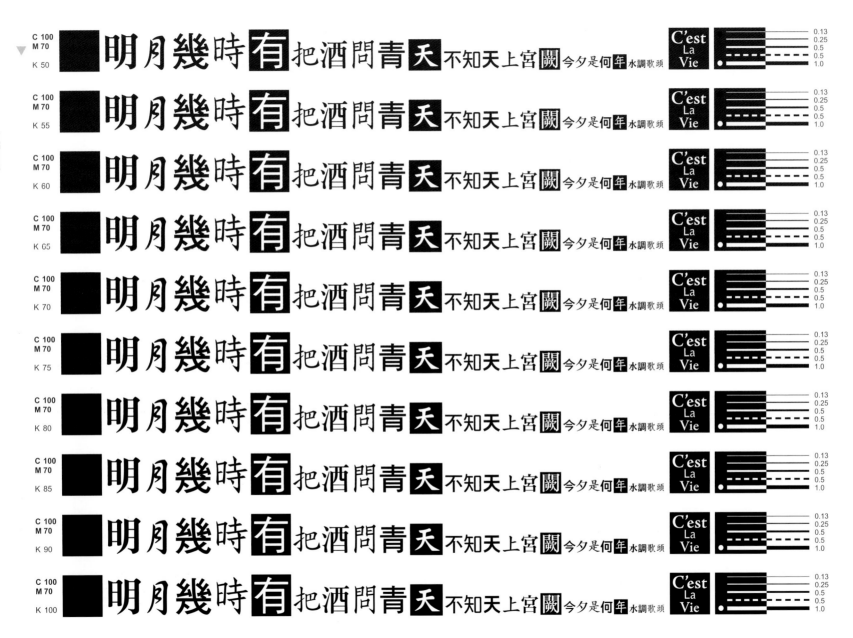

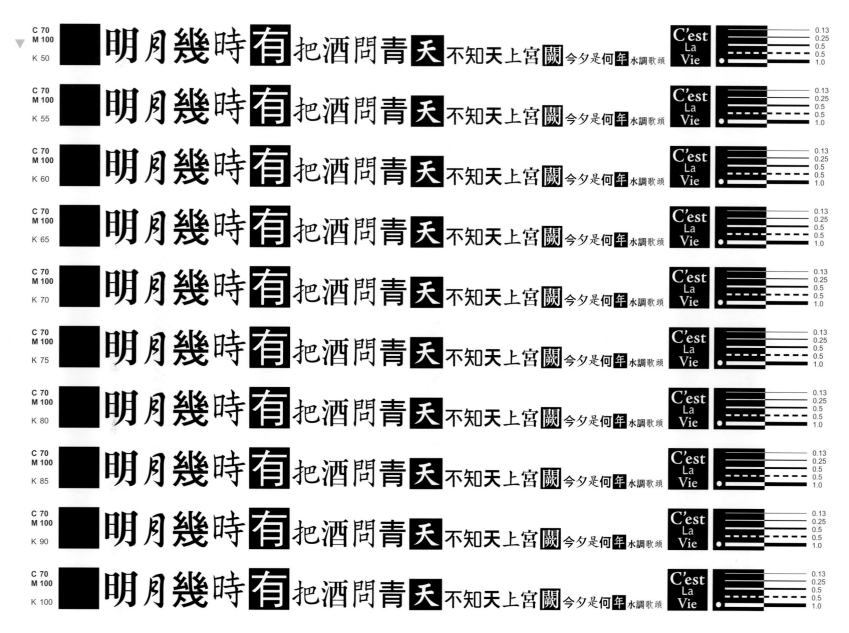

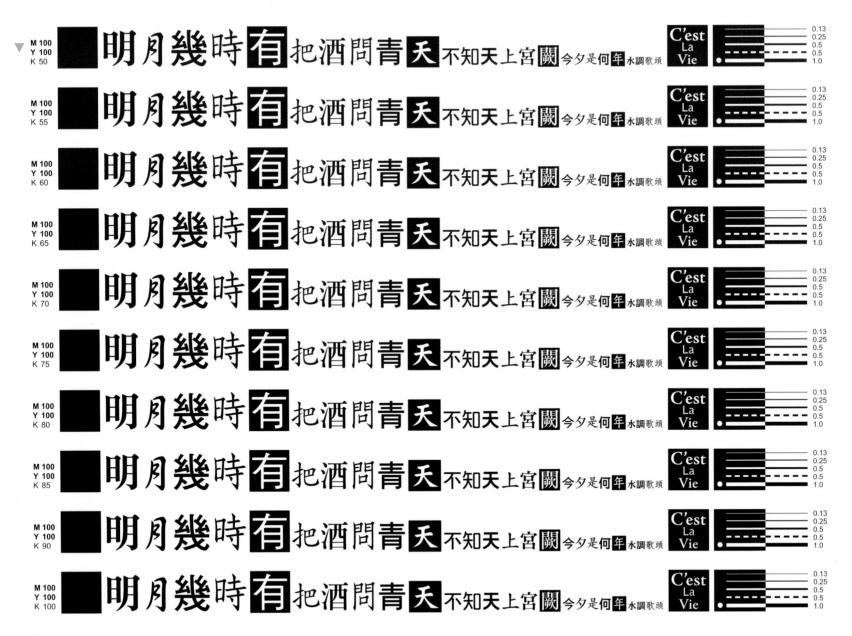

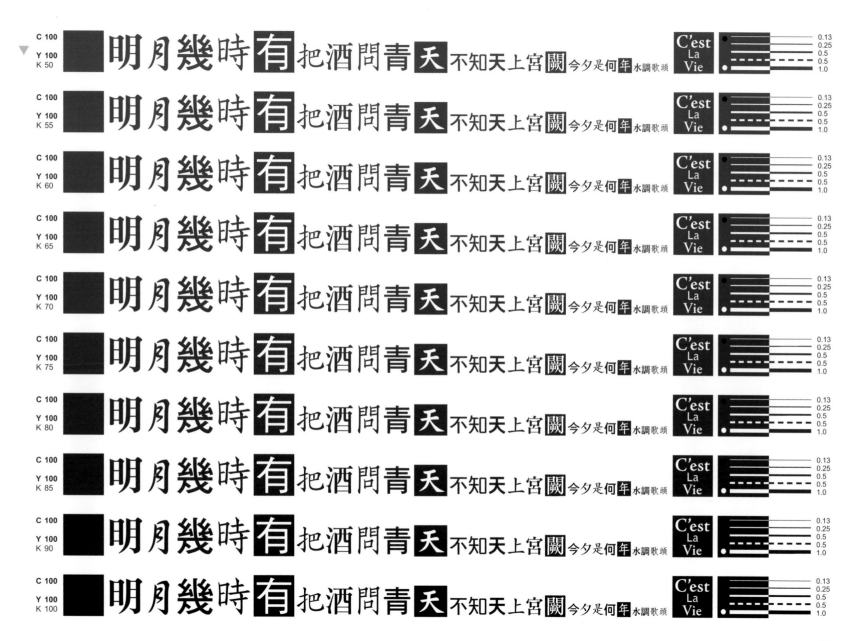

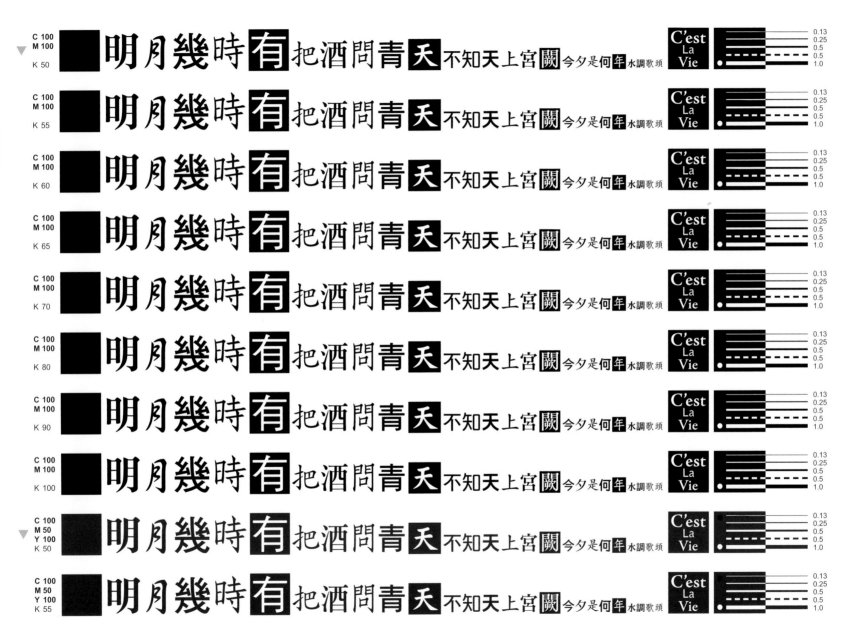

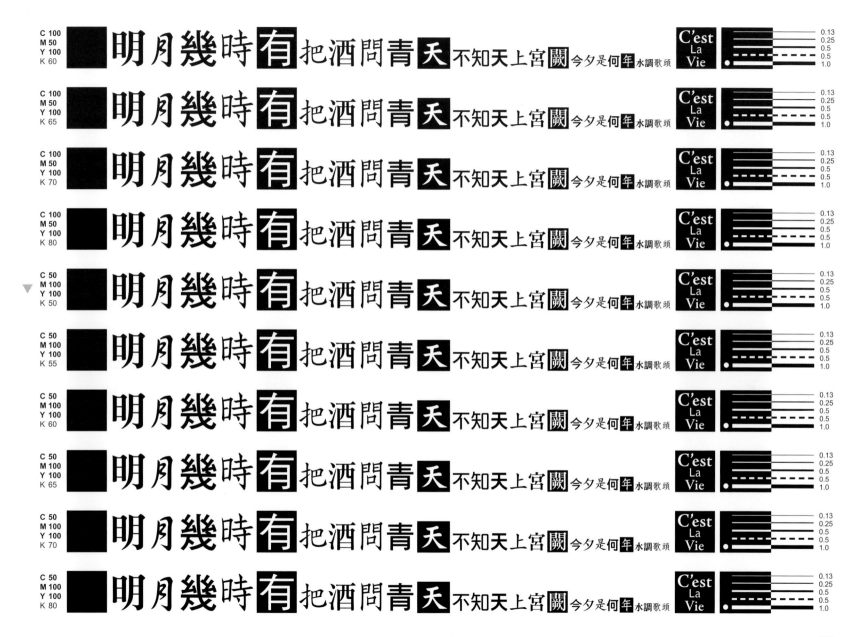

網線數示範圖例一

網線數（lpi）即每一平方英吋內的網線排列密度。網線數必須依據紙張表面特性（塗佈）及吸墨量而調整，以下示範133、150、175、200線的印刷效果，幫助您選擇適合的製版線數。

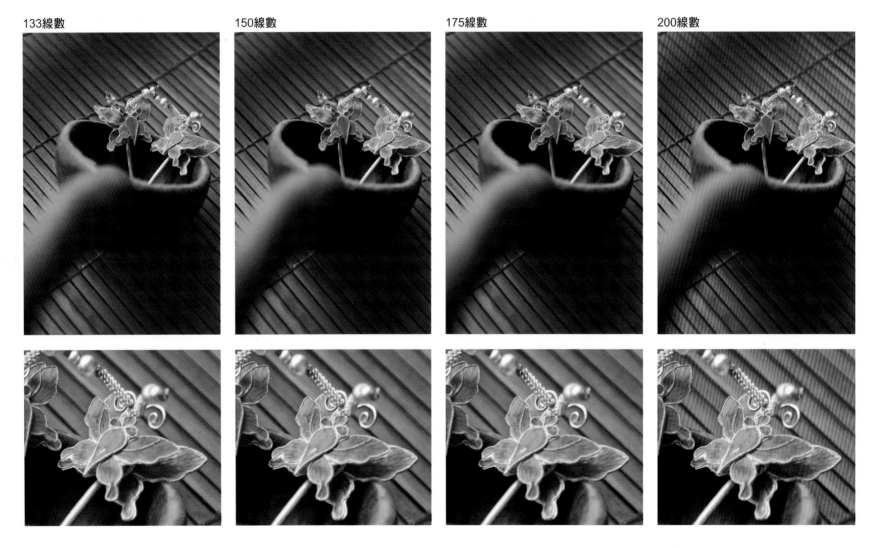

133線數　　　150線數　　　175線數　　　200線數

網線數示範圖例二

133線數

150線數

175線數

200線數

灰階印色效果示範

黑色文字或圖片，能以單色黑（K）或四色黑（CMYK）印製，兩者間的些微差異與對比，各有不同的視覺趣味，在製版與印刷成本上也因而有所差異。

單色灰階（K）

四色灰階（C+M+Y+K）

灰階套色印刷示範

黑白圖片做雙色調（Duotone）印刷時，可依圖片所要呈現的風格與色調選擇不同的特別色與黑色搭配，並透過曲線調整圖片的明度和彩度，讓圖片呈現特殊的風貌。

雙色印刷（K＋特別色）

K
+
PANTONE 131 C

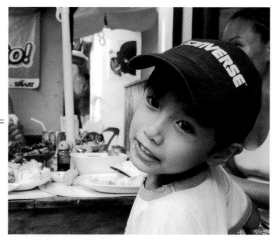

=

K
+
PANTONE 159 C

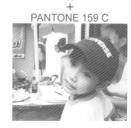

=

K
+
PANTONE 2726 C

=

K
+
PANTONE 3985 C

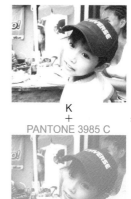

=

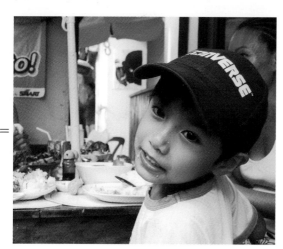

全彩印刷呈色示範

在印刷條件相同的情況下，紙張仍會影響圖片的印刷效果及色調。本單元分別在雪銅紙、劃刊紙、米道林紙、牛皮紙、漫畫紙示範各種圖片之印刷效果，供讀者參考比較。

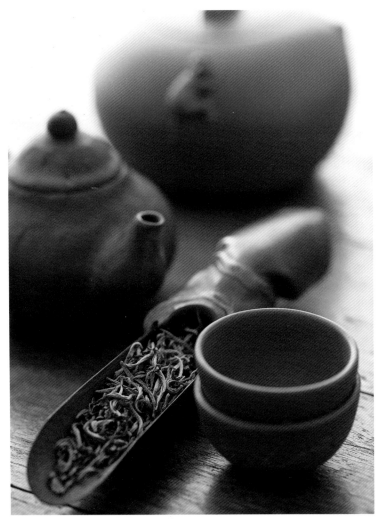

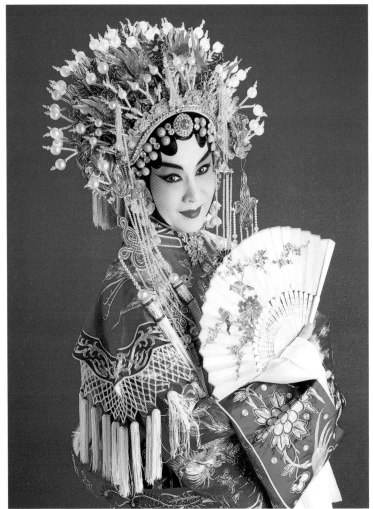

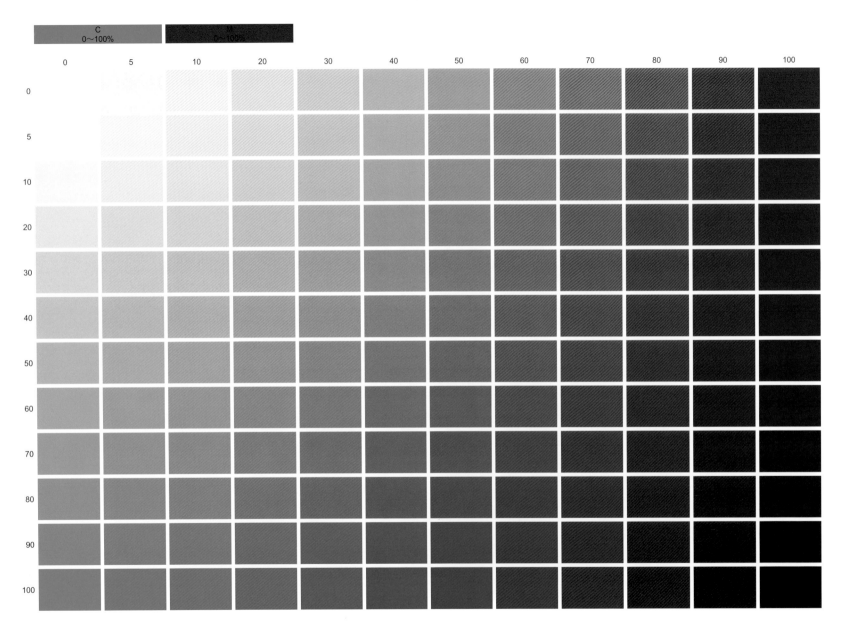

C 0～100%	Y 0～100%

	0	5	10	20	30	40	50	60	70	80	90	100
0												
5												
10												
20												
30												
40												
50												
60												
70												
80												
90												
100												

	0	5	10	20	30	40	50	60	70	80	90	100
0												
5												
10												
20												
30												
40												
50												
60												
70												
80												
90												
100												

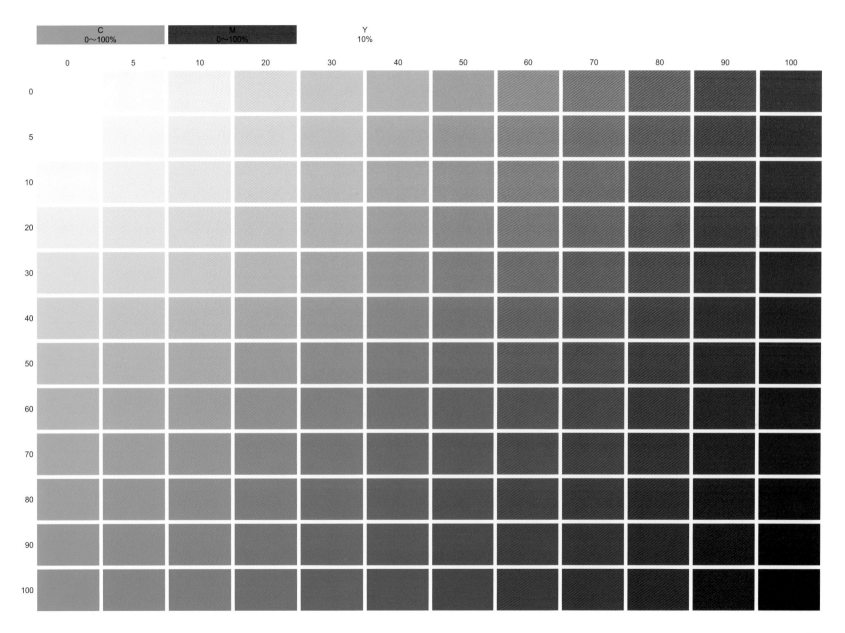

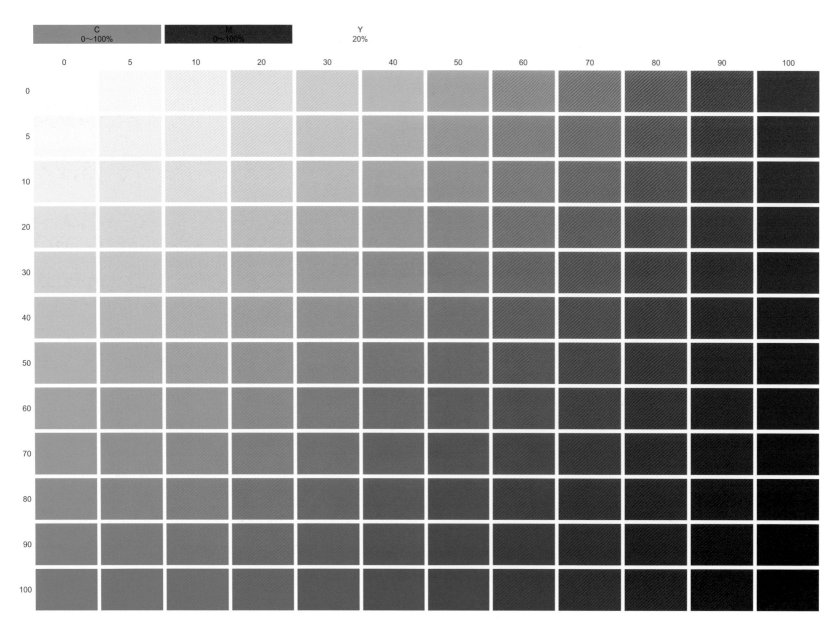

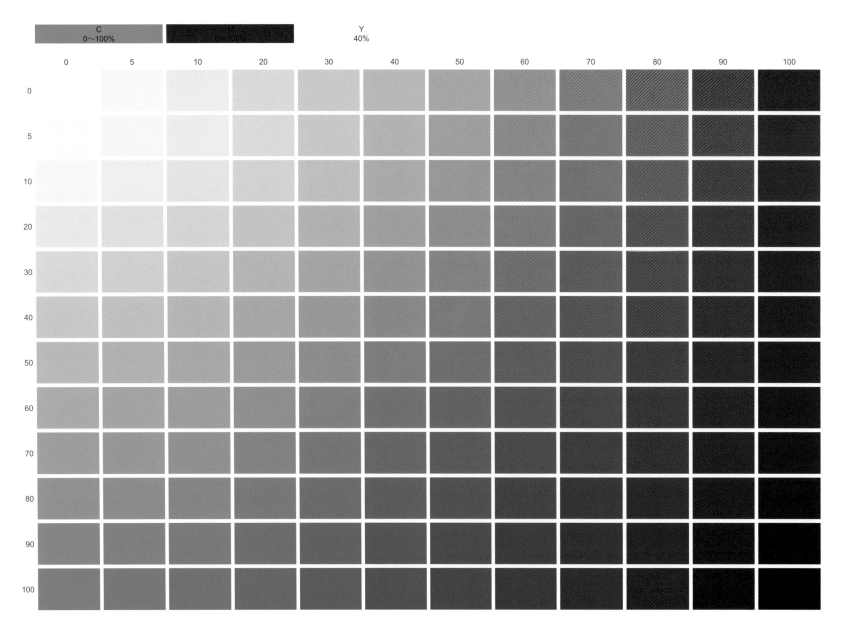

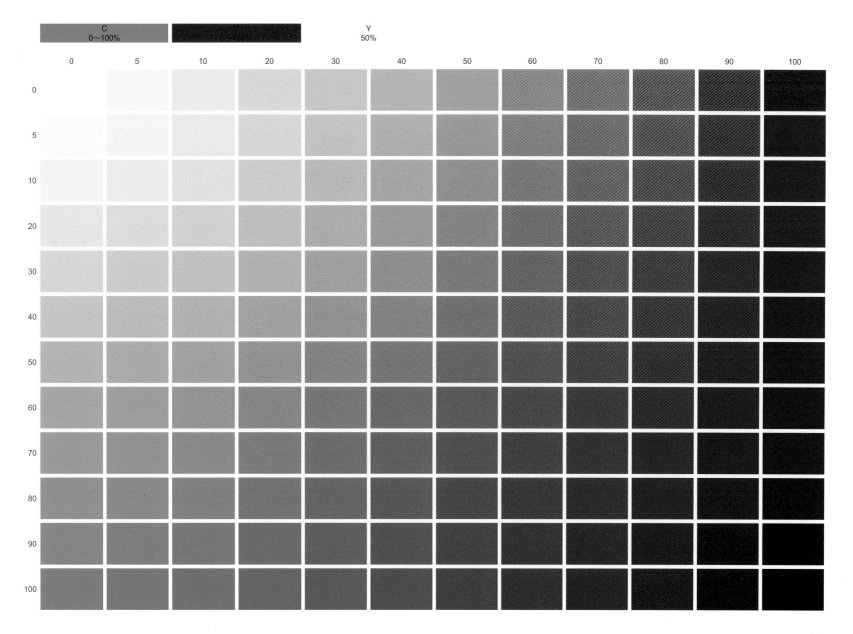

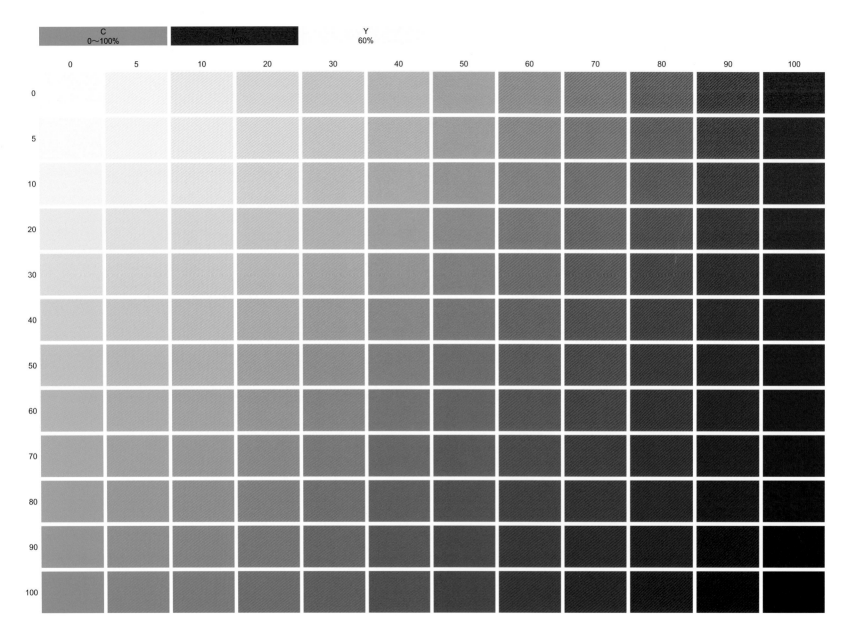

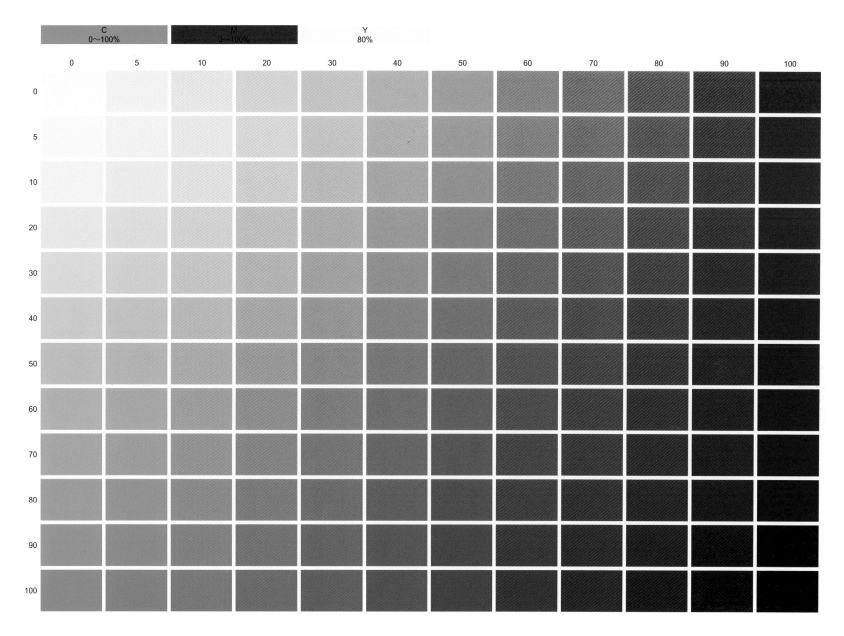

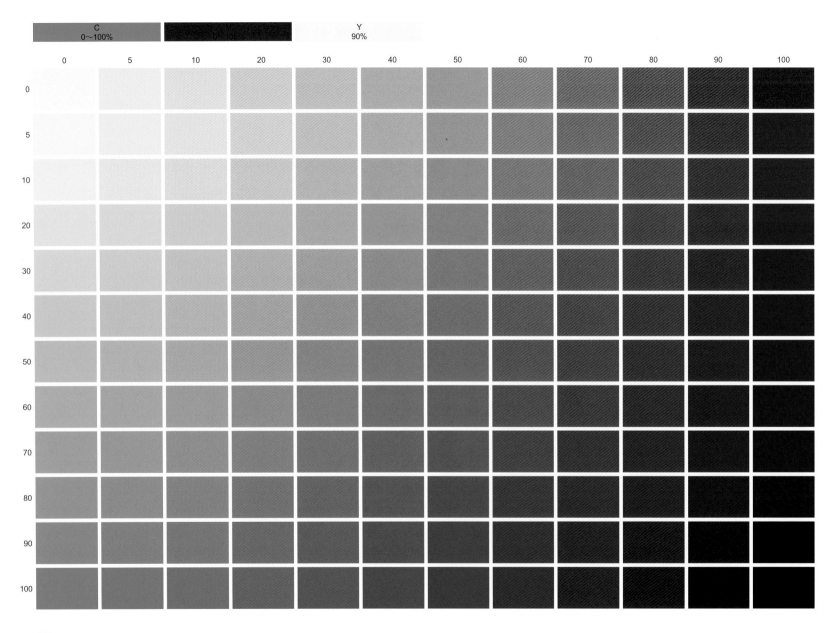

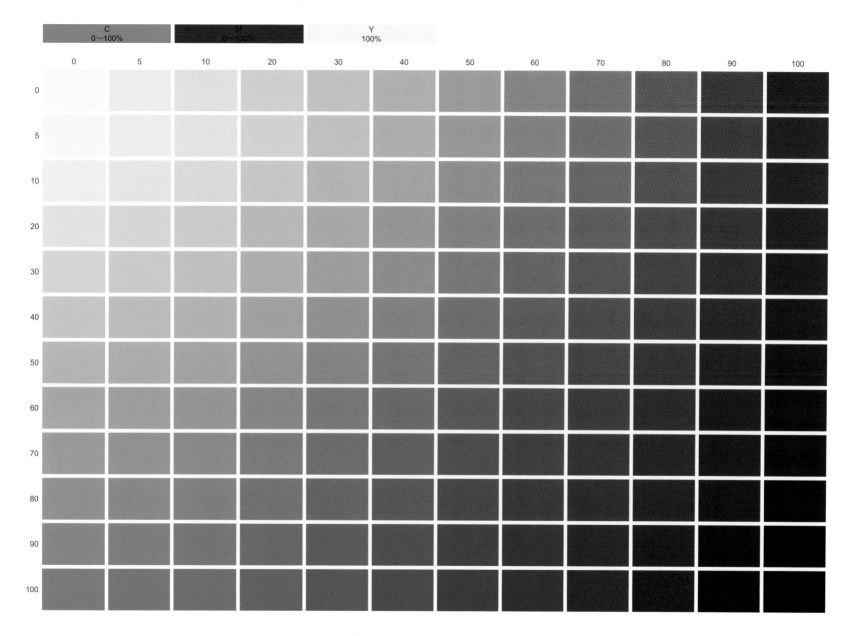

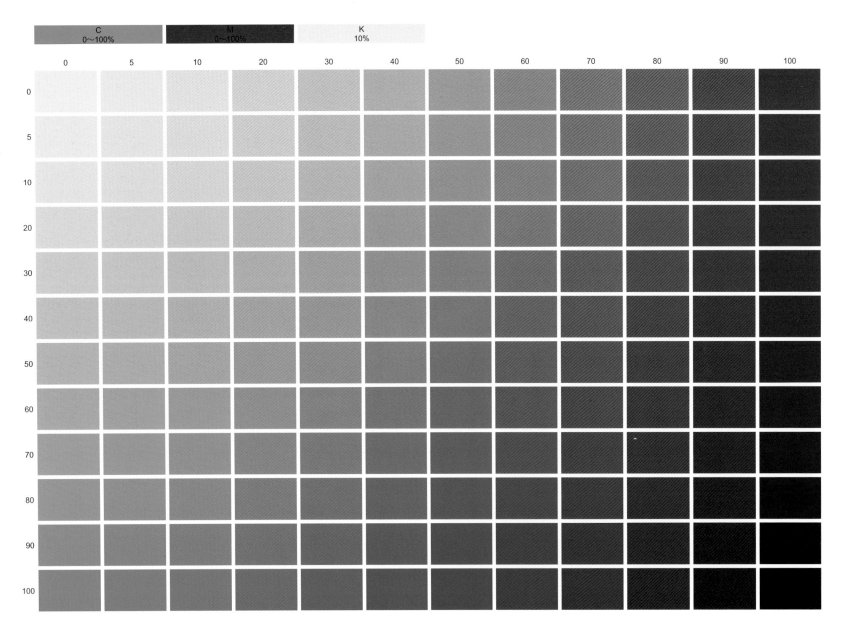

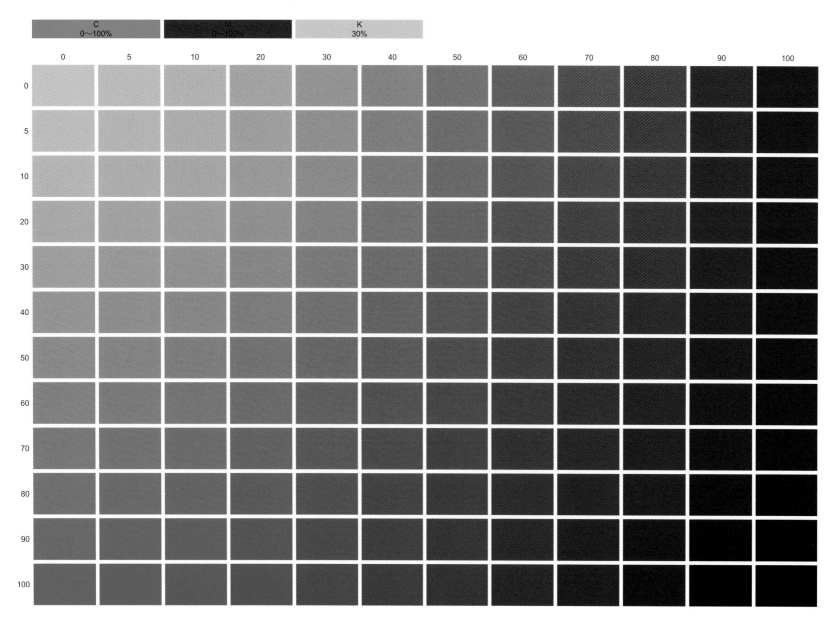

	0	5	10	20	30	40	50	60	70	80	90	100
0												
5												
10												
20												
30												
40												
50												
60												
70												
80												
90												
100												

	0	5	10	20	30	40	50	60	70	80	90	100
0												
5												
10												
20												
30												
40												
50												
60												
70												
80												
90												
100												

	0	5	10	20	30	40	50	60	70	80	90	100
0												
5												
10												
20												
30												
40												
50												
60												
70												
80												
90												
100												

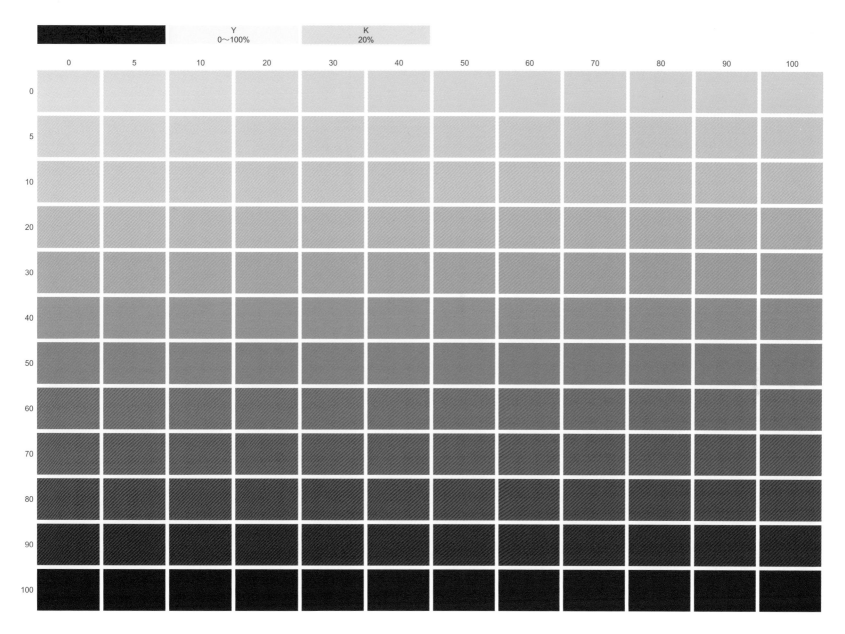

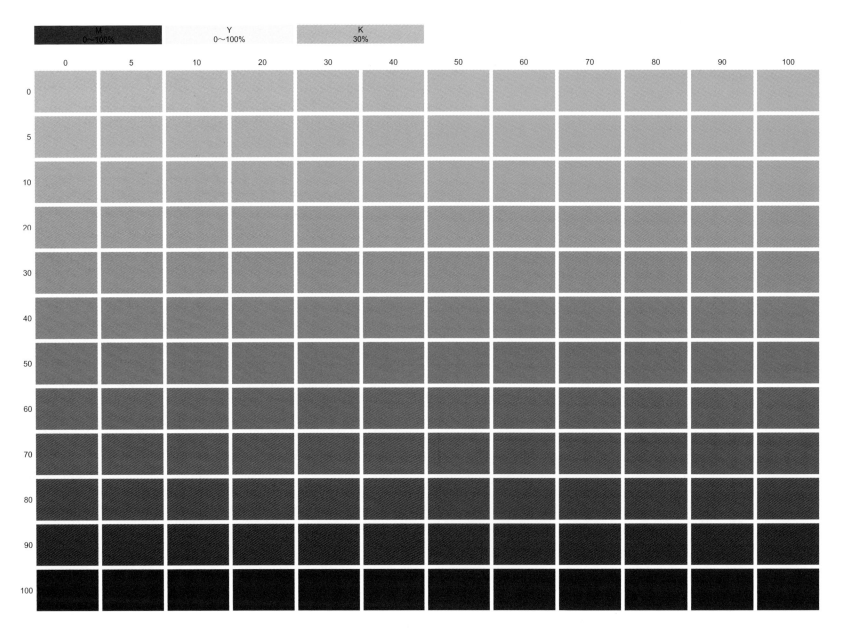

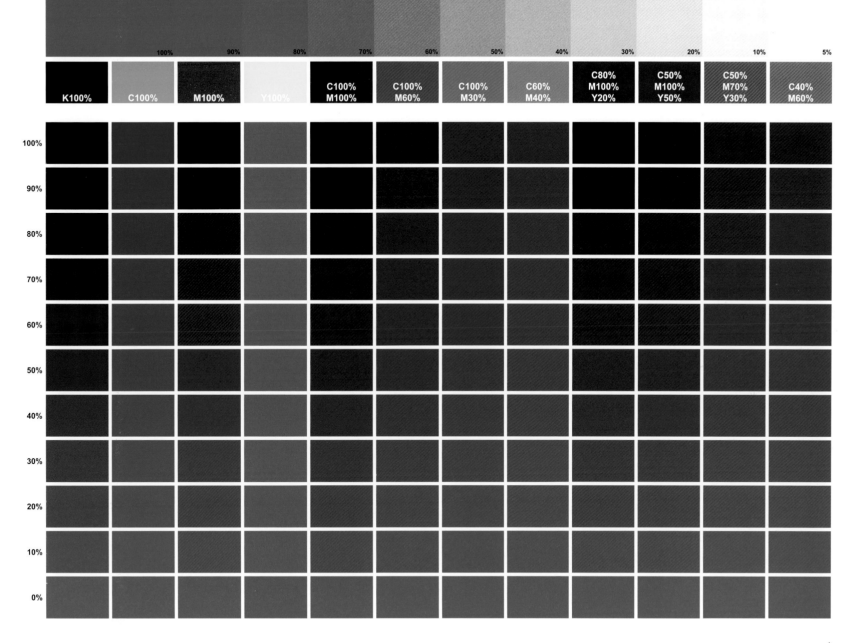

C100% Y100%	C70% M40% Y70%	C100% Y30%	C75% Y100%	C50% Y100%	C60% Y40%	C40% Y60%	C25% M100% Y75%	C40% M70% Y70%	M100% Y100%	M75% Y100%	M80% Y40%

100%

90%

80%

70%

60%

50%

40%

30%

20%

10%

0%

 M 100
Y 100

 M 85
Y 100

本單元以金屬色搭配十二種主要色系，四色印刷部份採用外圓內方的配色設計，方便讀者參照。

設計時要留意的是：四色部份不能與金屬色疊印，如此才能各自保有鮮亮的色調。

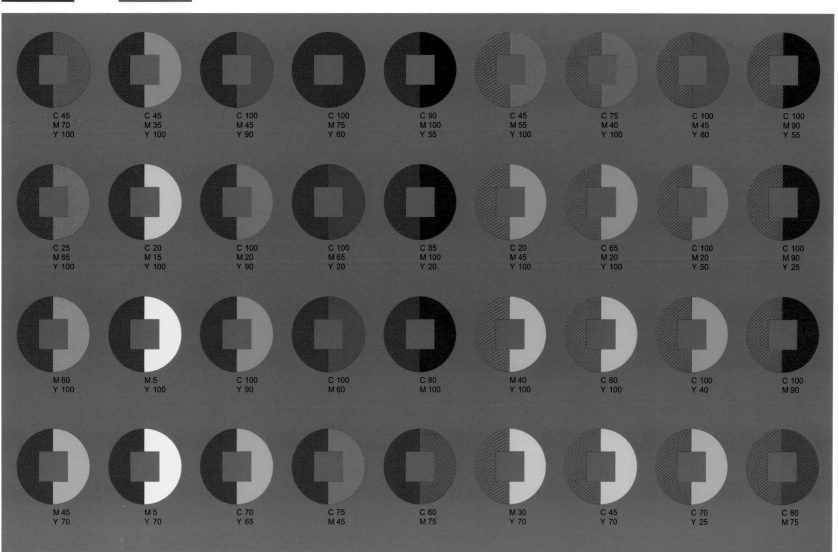

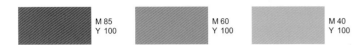

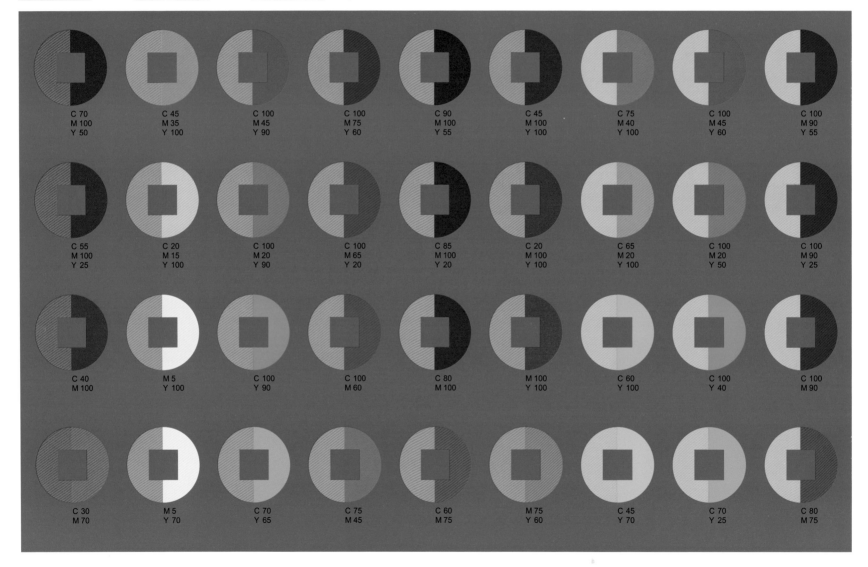

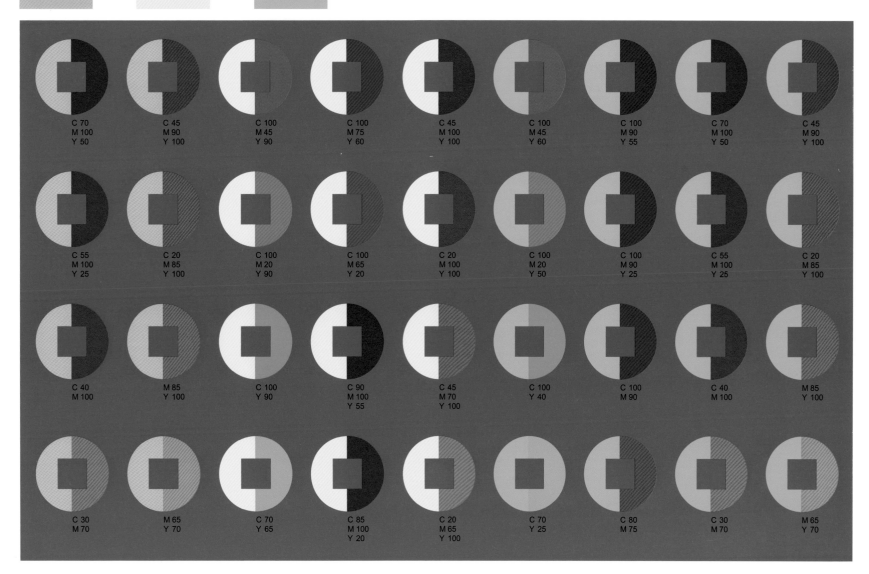

M 40
Y 100

M 5
Y 100

C 60
Y 100

C 70
M 100
Y 50

C 45
M 90
Y 100

C 100
M 45
Y 90

C 100
M 75
Y 60

C 45
M 100
Y 100

C 100
M 45
Y 60

C 100
M 90
Y 55

C 70
M 100
Y 50

C 45
M 90
Y 100

C 55
M 100
Y 25

C 20
M 85
Y 100

C 100
M 20
Y 90

C 100
M 65
Y 20

C 20
M 100
Y 100

C 100
M 20
Y 50

C 100
M 90
Y 25

C 55
M 100
Y 25

C 20
M 85
Y 100

C 40
M 100

M 85
Y 100

C 100
Y 90

C 90
M 100
Y 55

C 45
M 70
Y 100

C 100
Y 40

C 100
M 90

C 40
M 100

M 85
Y 100

C 30
M 70

M 65
Y 70

C 70
Y 65

C 85
M 100
Y 20

C 20
M 65
Y 100

C 70
Y 25

C 80
M 75

C 30
M 70

M 65
Y 70

v

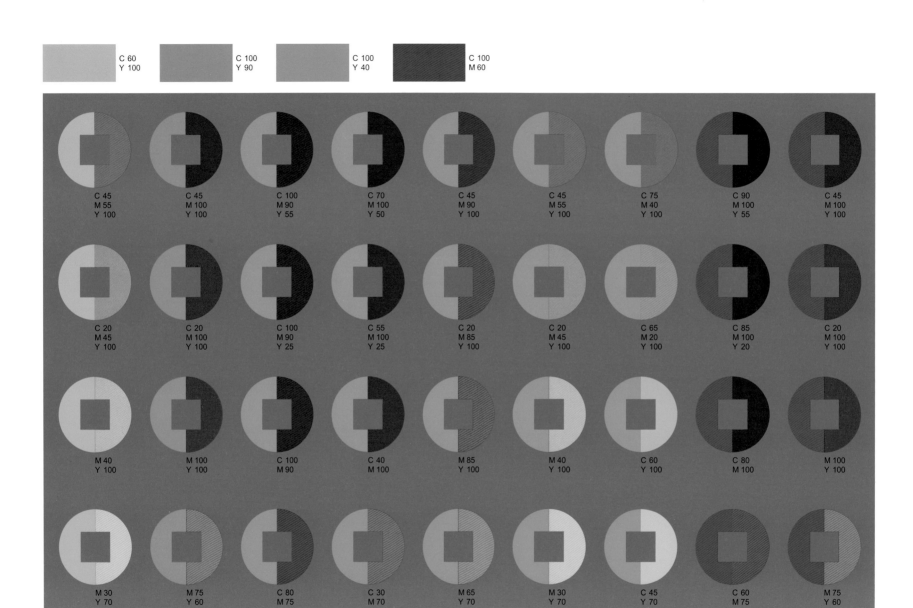

C 60
Y 100

C 100
Y 90

C 100
Y 40

C 100
M 60

C 45
M 55
Y 100

C 45
M 100
Y 100

C 100
M 90
Y 55

C 70
M 100
Y 50

C 45
M 90
Y 100

C 45
M 55
Y 100

C 75
M 40
Y 100

C 90
M 100
Y 55

C 45
M 100
Y 100

C 20
M 45
Y 100

C 20
M 100
Y 100

C 100
M 90
Y 25

C 55
M 100
Y 25

C 20
M 85
Y 100

C 20
M 45
Y 100

C 65
M 20
Y 100

C 85
M 100
Y 20

C 20
M 100
Y 100

M 40
Y 100

M 100
Y 100

C 100
M 90

C 40
M 100

M 85
Y 100

M 40
Y 100

C 60
Y 100

C 80
M 100

M 100
Y 100

M 30
Y 70

M 75
Y 60

C 80
M 75

C 30
M 70

M 65
Y 70

M 30
Y 70

C 45
Y 70

C 60
M 75

M 75
Y 60

 C 100
M 60

 C 100
M 90

 C 80
M 100

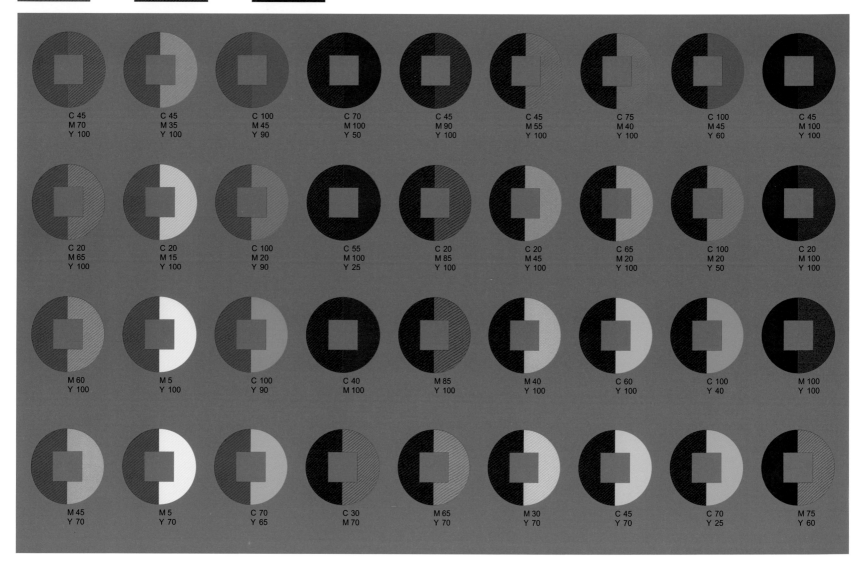

C 45
M 70
Y 100

C 45
M 35
Y 100

C 100
M 45
Y 90

C 70
M 100
Y 50

C 45
M 90
Y 100

C 45
M 55
Y 100

C 75
M 40
Y 100

C 100
M 45
Y 60

C 45
M 100
Y 100

C 20
M 65
Y 100

C 20
M 15
Y 100

C 100
M 20
Y 90

C 55
M 100
Y 25

C 20
M 85
Y 100

C 20
M 45
Y 100

C 65
M 20
Y 100

C 100
M 20
Y 50

C 20
M 100
Y 100

M 60
Y 100

M 5
Y 100

C 100
Y 90

C 40
M 100

M 85
Y 100

M 40
Y 100

C 60
Y 100

C 100
Y 40

M 100
Y 100

M 45
Y 70

M 5
Y 70

C 70
Y 65

C 30
M 70

M 65
Y 70

M 30
Y 70

C 45
Y 70

C 70
Y 25

M 75
Y 60

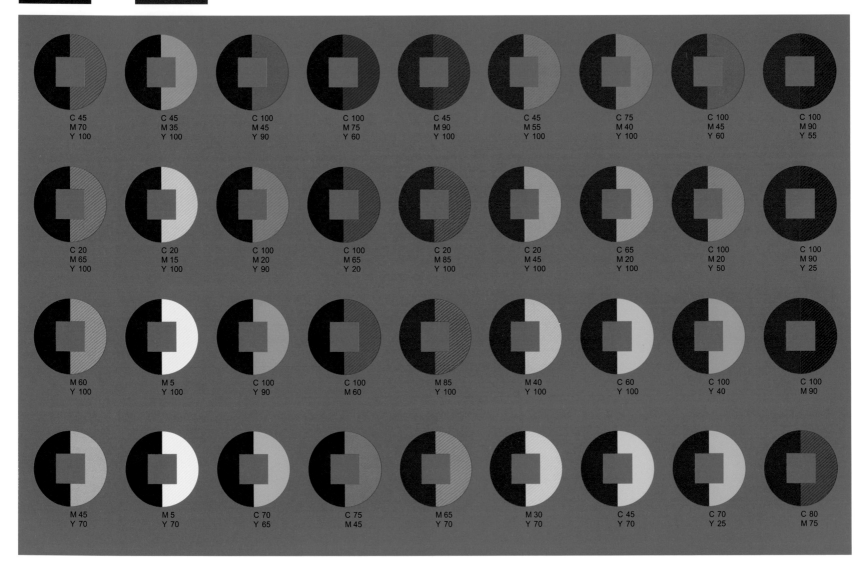

C 80
M 100

C 40
M 100

C 45
M 70
Y 100

C 45
M 35
Y 100

C 100
M 45
Y 90

C 100
M 75
Y 60

C 45
M 90
Y 100

C 45
M 55
Y 100

C 75
M 40
Y 100

C 100
M 45
Y 60

C 100
M 90
Y 55

C 20
M 65
Y 100

C 20
M 15
Y 100

C 100
M 20
Y 90

C 100
M 65
Y 20

C 20
M 85
Y 100

C 20
M 45
Y 100

C 65
M 20
Y 100

C 100
M 20
Y 50

C 100
M 90
Y 25

M 60
Y 100

M 5
Y 100

C 100
Y 90

C 100
M 60

M 85
Y 100

M 40
Y 100

C 60
Y 100

C 100
Y 40

C 100
M 90

M 45
Y 70

M 5
Y 70

C 70
Y 65

C 75
M 45

M 65
Y 70

M 30
Y 70

C 45
Y 70

C 70
Y 25

C 80
M 75

	100%	90%	80%	70%	60%	50%	40%	30%	20%	10%	5%

| C100%
Y100% | C70%
M40%
Y70% | C100%
Y30% | C75%
Y100% | C50%
Y100% | C60%
Y40% | C40%
Y60% | C25%
M100%
Y75% | C40%
M70%
Y70% | M100%
Y100% | M75%
Y100% | M80%
Y40% |

100%
90%
80%
70%
60%
50%
40%
30%
20%
10%
0%

II

M 100
Y 100

M 85
Y 100

本單元以金屬色搭配十二種主要色系，四色印刷部份採用外圓內方的配色設計，方便讀者參照。

設計時要留意的是：四色部份不能與金屬色疊印，如此才能各自保有鮮亮的色調。

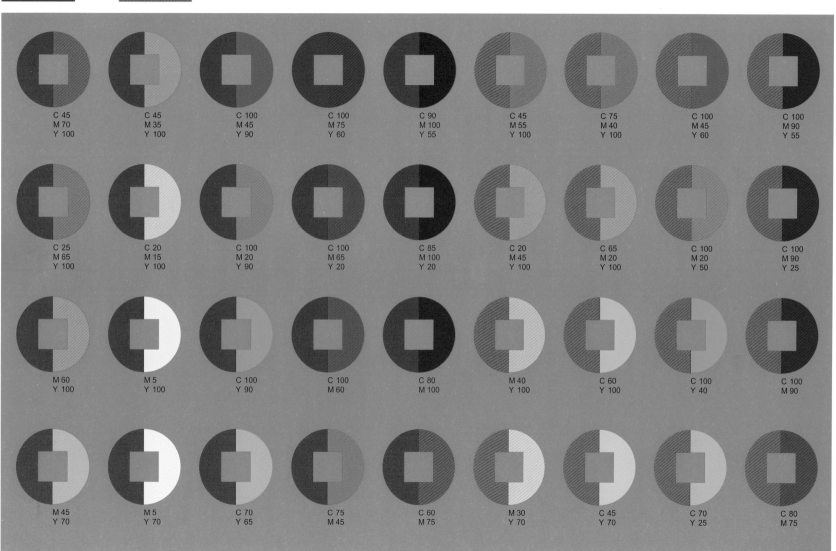

C 45 | C 45 | C 100 | C 100 | C 90 | C 45 | C 75 | C 100 | C 100
M 70 | M 35 | M 45 | M 75 | M 100 | M 55 | M 40 | M 45 | M 90
Y 100 | Y 100 | Y 90 | Y 60 | Y 55 | Y 100 | Y 100 | Y 60 | Y 55

C 25 | C 20 | C 100 | C 100 | C 85 | C 20 | C 65 | C 100 | C 100
M 65 | M 15 | M 20 | M 65 | M 100 | M 45 | M 20 | M 20 | M 90
Y 100 | Y 100 | Y 90 | Y 20 | Y 20 | Y 100 | Y 100 | Y 50 | Y 25

M 60 | M 5 | C 100 | C 100 | C 80 | M 40 | C 60 | C 100 | C 100
Y 100 | Y 100 | Y 90 | M 60 | M 100 | Y 100 | Y 100 | Y 40 | M 90

M 45 | M 5 | C 70 | C 75 | C 60 | M 30 | C 45 | C 70 | C 80
Y 70 | Y 70 | Y 65 | M 45 | M 75 | Y 70 | Y 70 | Y 25 | M 75

M 85
Y 100

M 60
Y 100

M 40
Y 100

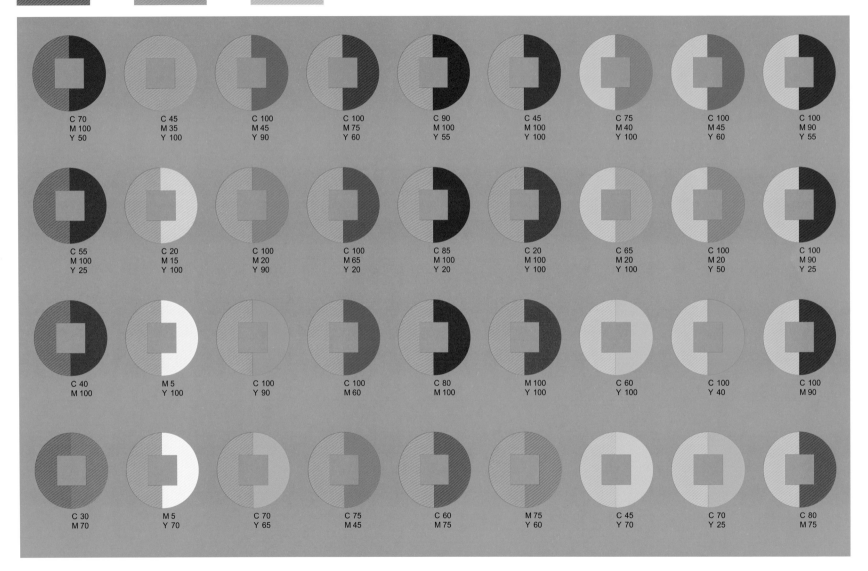

C 70
M 100
Y 50

C 45
M 35
Y 100

C 100
M 45
Y 90

C 100
M 75
Y 60

C 90
M 100
Y 55

C 45
M 100
Y 100

C 75
M 40
Y 100

C 100
M 45
Y 60

C 100
M 90
Y 55

C 55
M 100
Y 25

C 20
M 15
Y 100

C 100
M 20
Y 90

C 100
M 65
Y 20

C 85
M 100
Y 20

C 20
M 100
Y 100

C 65
M 20
Y 100

C 100
M 20
Y 50

C 100
M 90
Y 25

C 40
M 100

M 5
Y 100

C 100
Y 90

C 100
M 60

C 80
M 100

M 100
Y 100

C 60
Y 100

C 100
Y 40

C 100
M 90

C 30
M 70

M 5
Y 70

C 70
Y 65

C 75
M 45

C 60
M 75

M 75
Y 60

C 45
Y 70

C 70
Y 25

C 80
M 75

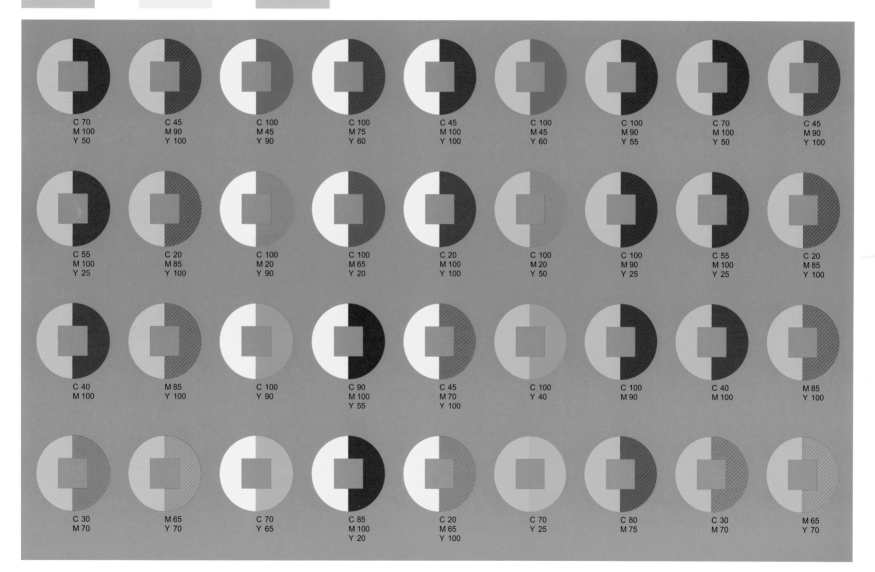

M 40
Y 100

M 5
Y 100

C 60
Y 100

C 70
M 100
Y 50

C 45
M 90
Y 100

C 100
M 45
Y 90

C 100
M 75
Y 60

C 45
M 100
Y 100

C 100
M 45
Y 60

C 100
M 90
Y 55

C 70
M 100
Y 50

C 45
M 90
Y 100

C 55
M 100
Y 25

C 20
M 85
Y 100

C 100
M 20
Y 90

C 100
M 65
Y 20

C 20
M 100
Y 100

C 100
M 20
Y 50

C 100
M 90
Y 25

C 55
M 100
Y 25

C 20
M 85
Y 100

C 40
M 100

M 85
Y 100

C 100
Y 90

C 90
M 100
Y 55

C 45
M 70
Y 100

C 100
Y 40

C 100
M 90

C 40
M 100

M 85
Y 100

C 30
M 70

M 65
Y 70

C 70
Y 65

C 85
M 100
Y 20

C 20
M 65
Y 100

C 70
Y 25

C 80
M 75

C 30
M 70

M 65
Y 70

V

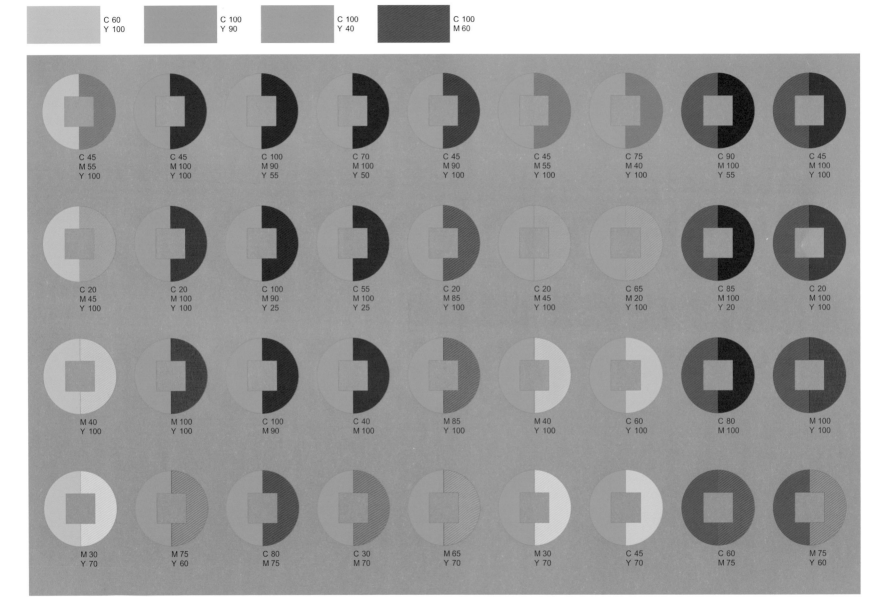

C 60
Y 100

C 100
Y 90

C 100
Y 40

C 100
M 60

C 45
M 55
Y 100

C 45
M 100
Y 100

C 100
M 90
Y 55

C 70
M 100
Y 50

C 45
M 90
Y 100

C 45
M 55
Y 100

C 75
M 40
Y 100

C 90
M 100
Y 55

C 45
M 100
Y 100

C 20
M 45
Y 100

C 20
M 100
Y 100

C 100
M 90
Y 25

C 55
M 100
Y 25

C 20
M 85
Y 100

C 20
M 45
Y 100

C 65
M 20
Y 100

C 85
M 100
Y 20

C 20
M 100
Y 100

M 40
Y 100

M 100
Y 100

C 100
M 90

C 40
M 100

M 85
Y 100

M 40
Y 100

C 60
Y 100

C 80
M 100

M 100
Y 100

M 30
Y 70

M 75
Y 60

C 80
M 75

C 30
M 70

M 65
Y 70

M 30
Y 70

C 45
Y 70

C 60
M 75

M 75
Y 60

 C 100
M 60

 C 100
M 90

 C 80
M 100

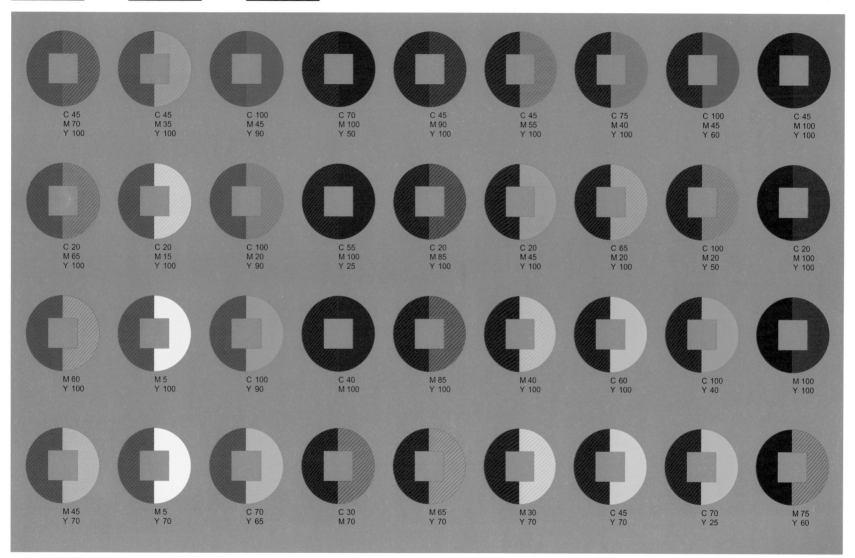

C 45
M 70
Y 100

C 45
M 35
Y 100

C 100
M 45
Y 90

C 70
M 100
Y 50

C 45
M 90
Y 100

C 45
M 55
Y 100

C 75
M 40
Y 100

C 100
M 45
Y 60

C 45
M 100
Y 100

C 20
M 65
Y 100

C 20
M 15
Y 100

C 100
M 20
Y 90

C 55
M 100
Y 25

C 20
M 85
Y 100

C 20
M 45
Y 100

C 65
M 20
Y 100

C 100
M 20
Y 50

C 20
M 100
Y 100

M 60
Y 100

M 5
Y 100

C 100
Y 90

C 40
M 100

M 85
Y 100

M 40
Y 100

C 60
Y 100

C 100
Y 40

M 100
Y 100

M 45
Y 70

M 5
Y 70

C 70
Y 65

C 30
M 70

M 65
Y 70

M 30
Y 70

C 45
Y 70

C 70
Y 25

M 75
Y 60

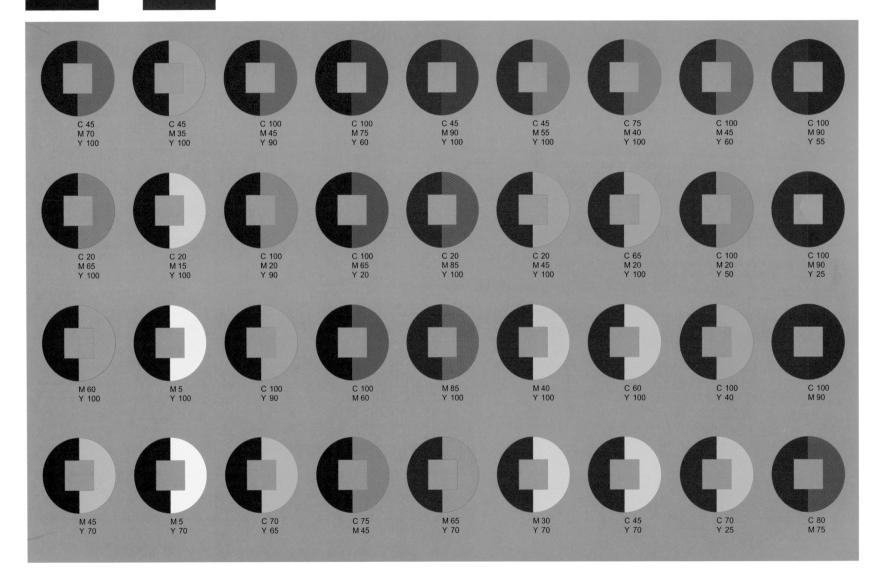

C 80
M 100

C 40
M 100

C 45
M 70
Y 100

C 45
M 35
Y 100

C 100
M 45
Y 90

C 100
M 75
Y 60

C 45
M 90
Y 100

C 45
M 55
Y 100

C 75
M 40
Y 100

C 100
M 45
Y 60

C 100
M 90
Y 55

C 20
M 65
Y 100

C 20
M 15
Y 100

C 100
M 20
Y 90

C 100
M 65
Y 20

C 20
M 85
Y 100

C 20
M 45
Y 100

C 65
M 20
Y 100

C 100
M 20
Y 50

C 100
M 90
Y 25

M 60
Y 100

M 5
Y 100

C 100
Y 90

C 100
M 60

M 85
Y 100

M 40
Y 100

C 60
Y 100

C 100
Y 40

C 100
M 90

M 45
Y 70

M 5
Y 70

C 70
Y 65

C 75
M 45

M 65
Y 70

M 30
Y 70

C 45
Y 70

C 70
Y 25

C 80
M 75

劃刊紙　永豐餘 100gsm

表面經輕微塗佈及壓光處理，紙質平滑、挺度佳，不透明度高。其紙張色澤具懷舊、典雅氣息，表面不反光、適合長時間閱讀，因此常做為文學書籍之內頁用紙，也適用於高階彩色印刷，生活類屬性的彩色圖文書。

CMYK	Sample
M 100 Y 60	明月幾時有把酒問青天不知天上宮闕今夕是何年水調歌頭 C'est La Vie 0.13 0.25 0.5 0.5 1.0
M 100 Y 60 K 10	明月幾時有把酒問青天不知天上宮闕今夕是何年水調歌頭 C'est La Vie 0.13 0.25 0.5 0.5 1.0
C 10 M 100 Y 60	明月幾時有把酒問青天不知天上宮闕今夕是何年水調歌頭 C'est La Vie 0.13 0.25 0.5 0.5 1.0
C 15 M 100 Y 60	明月幾時有把酒問青天不知天上宮闕今夕是何年水調歌頭 C'est La Vie 0.13 0.25 0.5 0.5 1.0
M 100 Y 60 K 15	明月幾時有把酒問青天不知天上宮闕今夕是何年水調歌頭 C'est La Vie 0.13 0.25 0.5 0.5 1.0
C 10 M 100 Y 60 K 10	明月幾時有把酒問青天不知天上宮闕今夕是何年水調歌頭 C'est La Vie 0.13 0.25 0.5 0.5 1.0
C 15 M 100 Y 60 K 10	明月幾時有把酒問青天不知天上宮闕今夕是何年水調歌頭 C'est La Vie 0.13 0.25 0.5 0.5 1.0
C 10 M 100 Y 60 K 20	明月幾時有把酒問青天不知天上宮闕今夕是何年水調歌頭 C'est La Vie 0.13 0.25 0.5 0.5 1.0
M 100 Y 70	明月幾時有把酒問青天不知天上宮闕今夕是何年水調歌頭 C'est La Vie 0.13 0.25 0.5 0.5 1.0
M 100 Y 70 K 10	明月幾時有把酒問青天不知天上宮闕今夕是何年水調歌頭 C'est La Vie 0.13 0.25 0.5 0.5 1.0

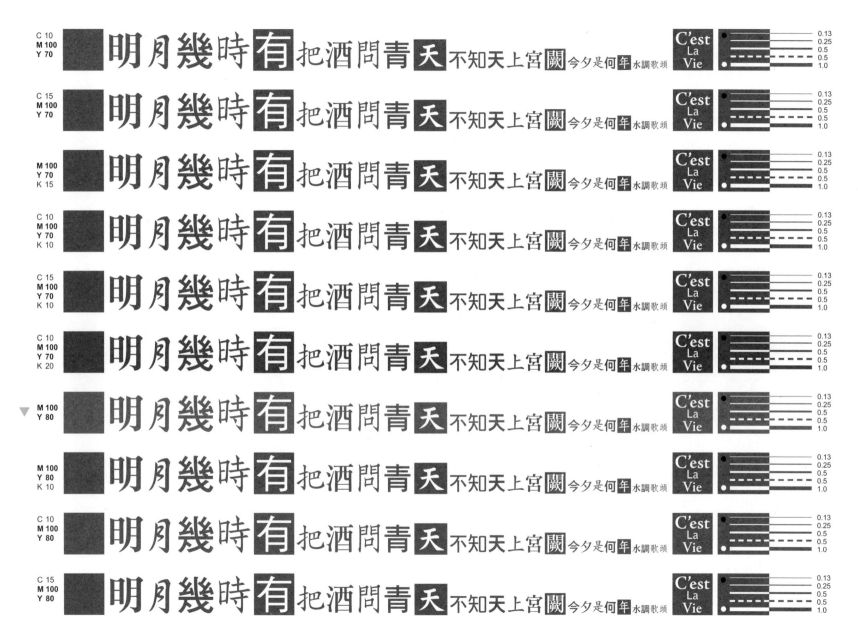

明月幾時有把酒問青天不知天上宮闕今夕是何年 水調歌頭

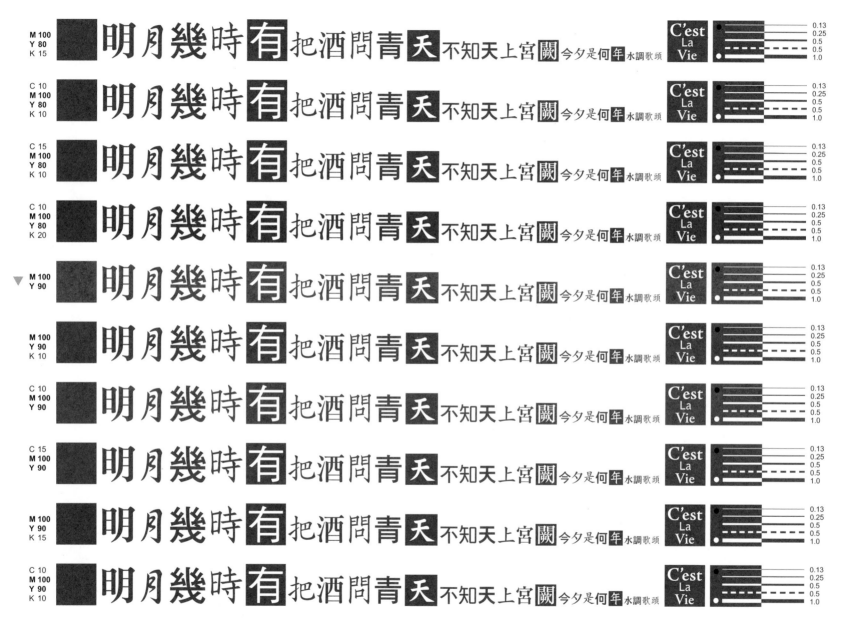

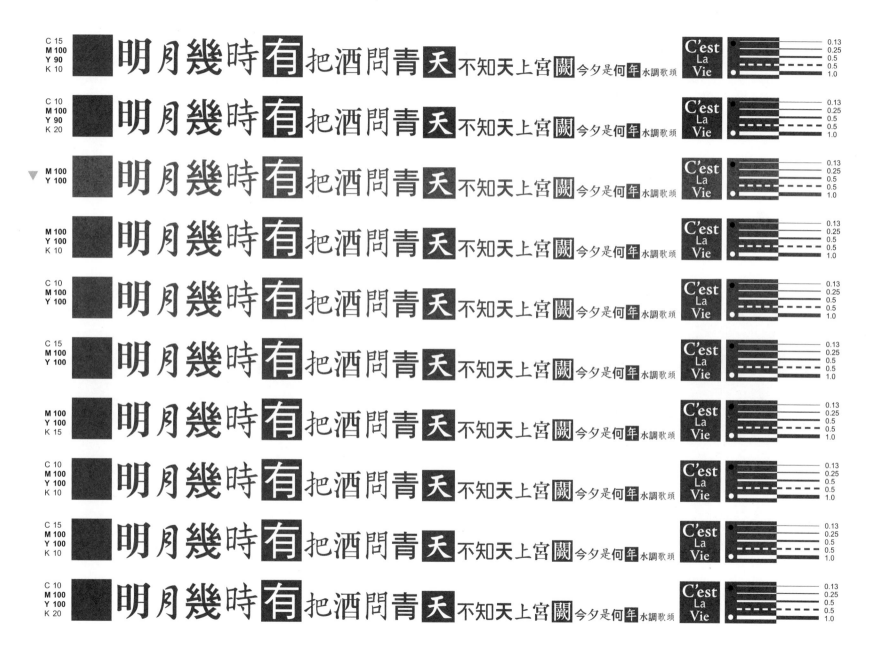

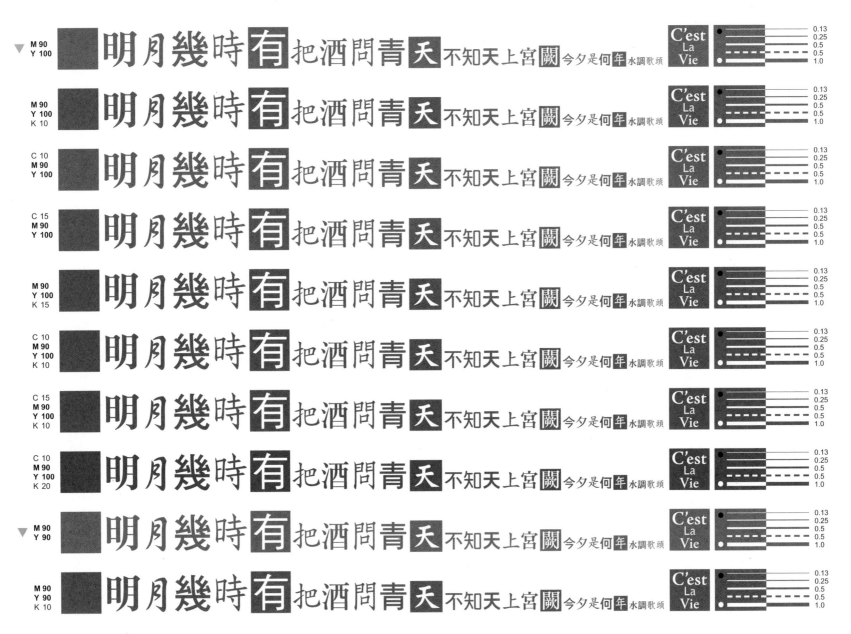

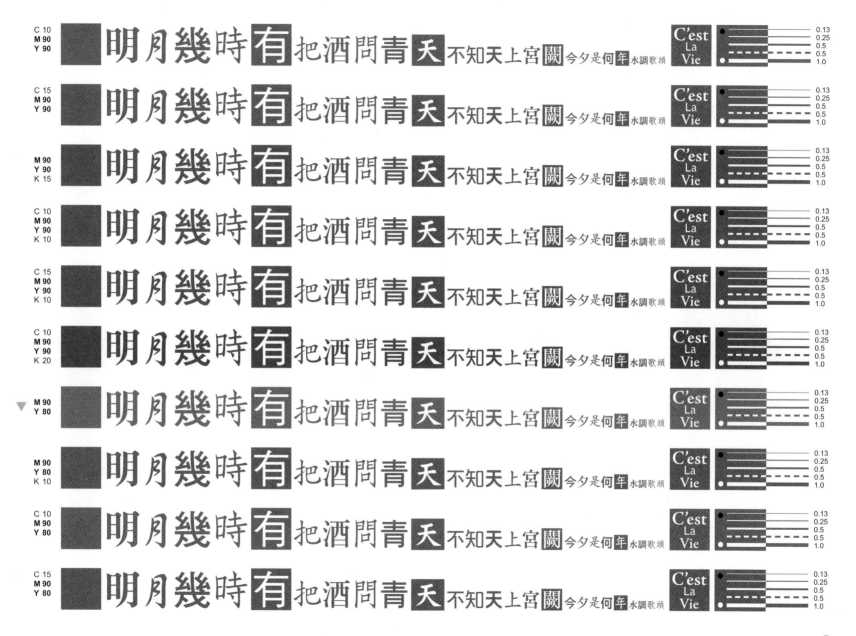

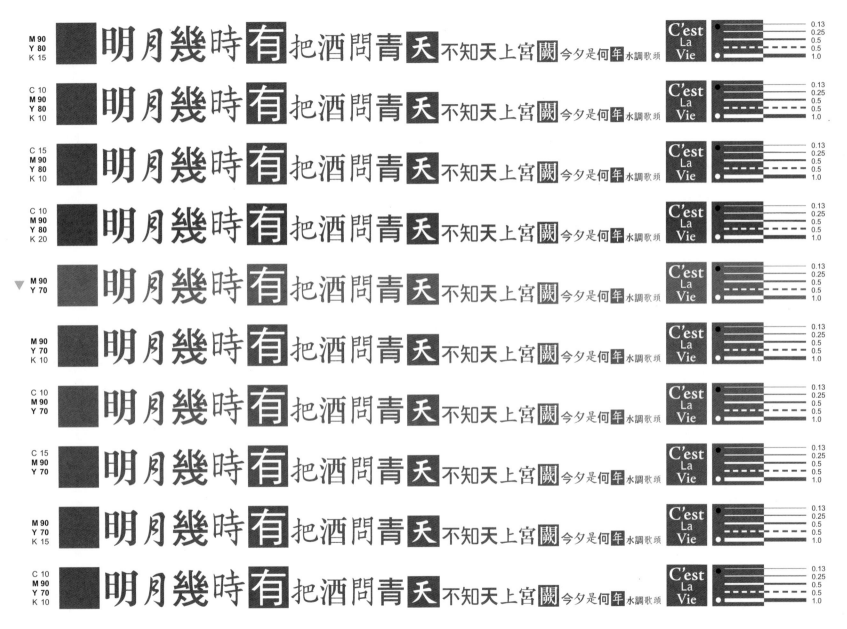

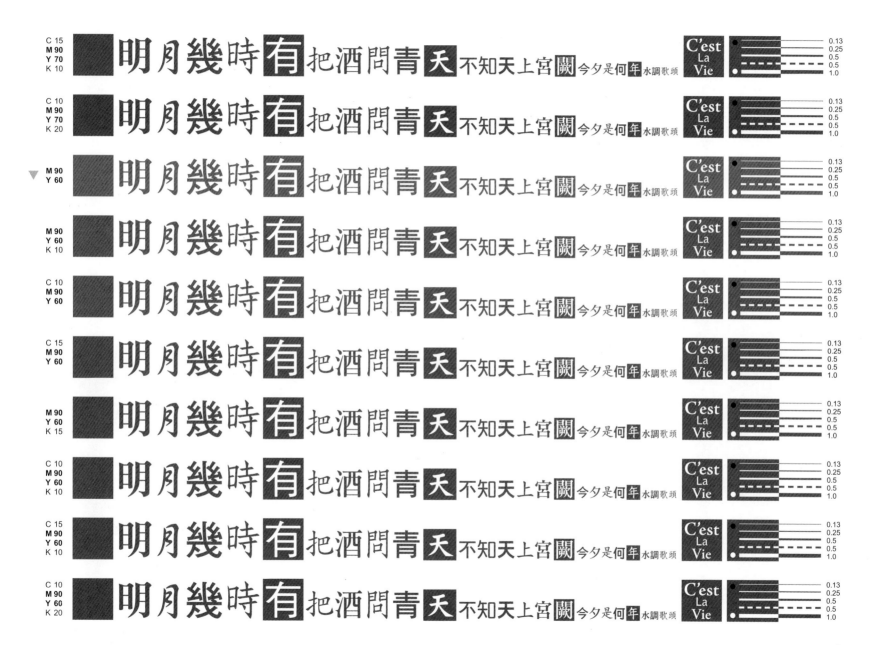

明月幾時有把酒問青天不知天上宮闕今夕是何年水調歌頭

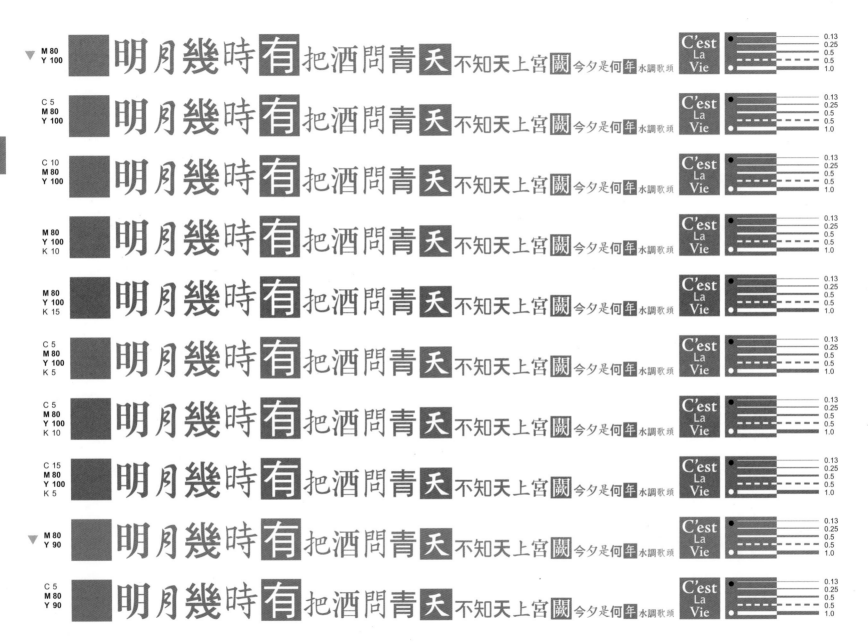

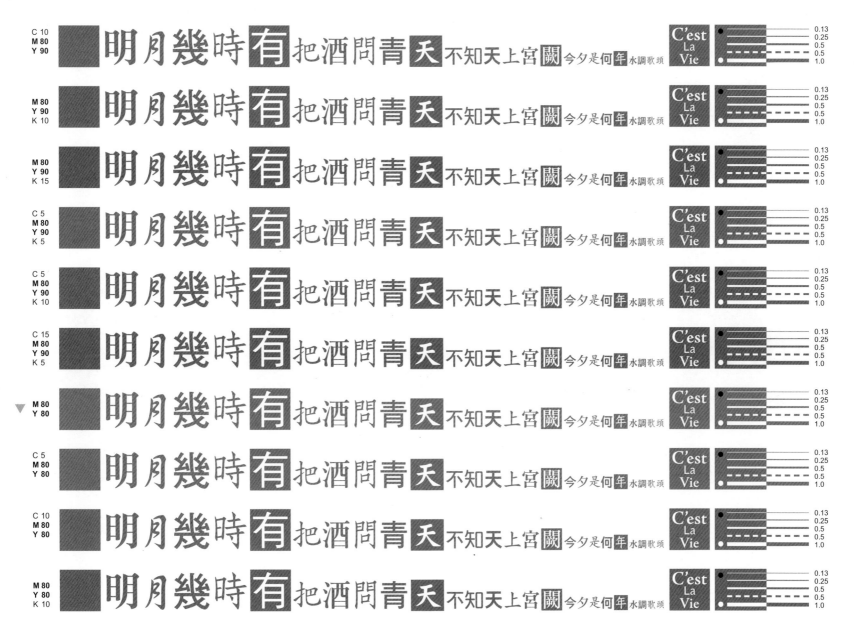

11

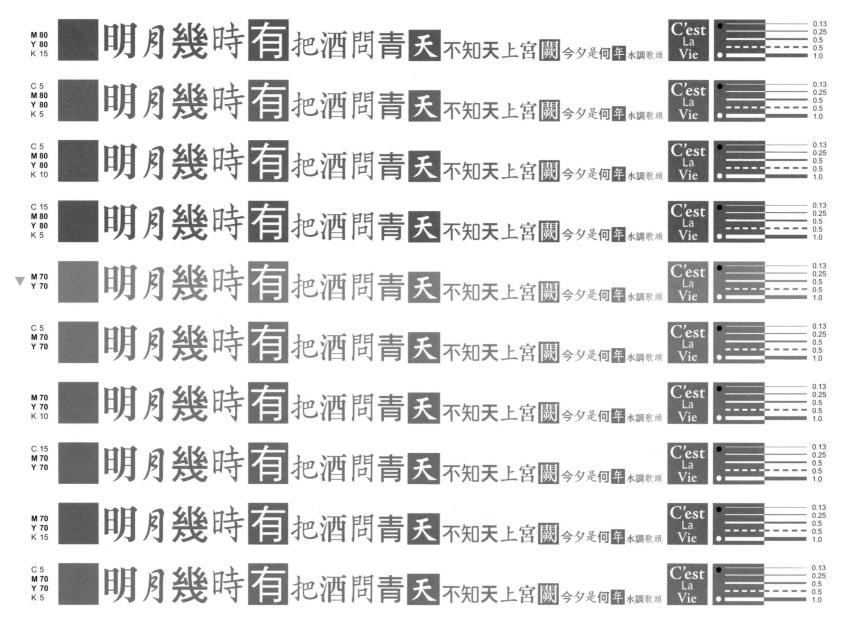

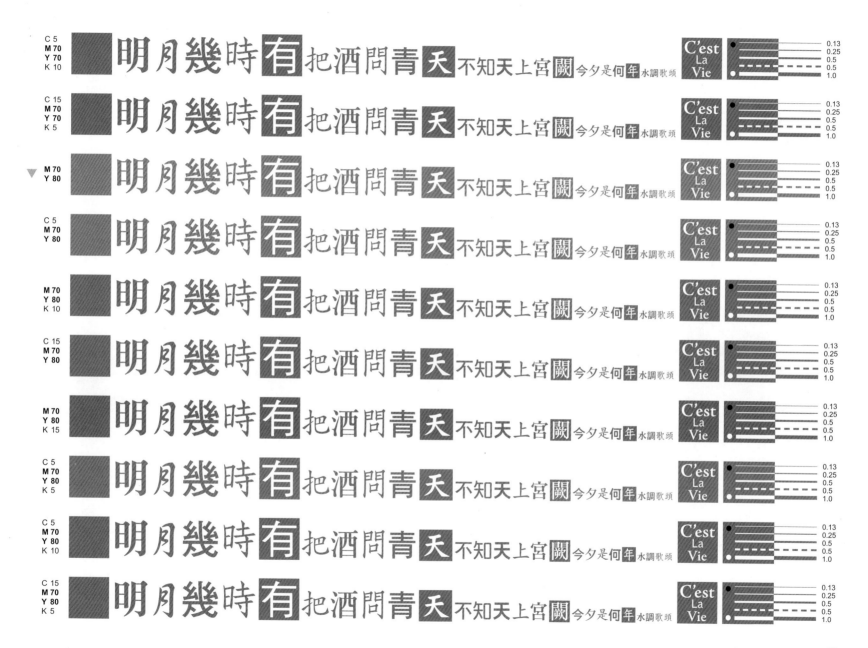

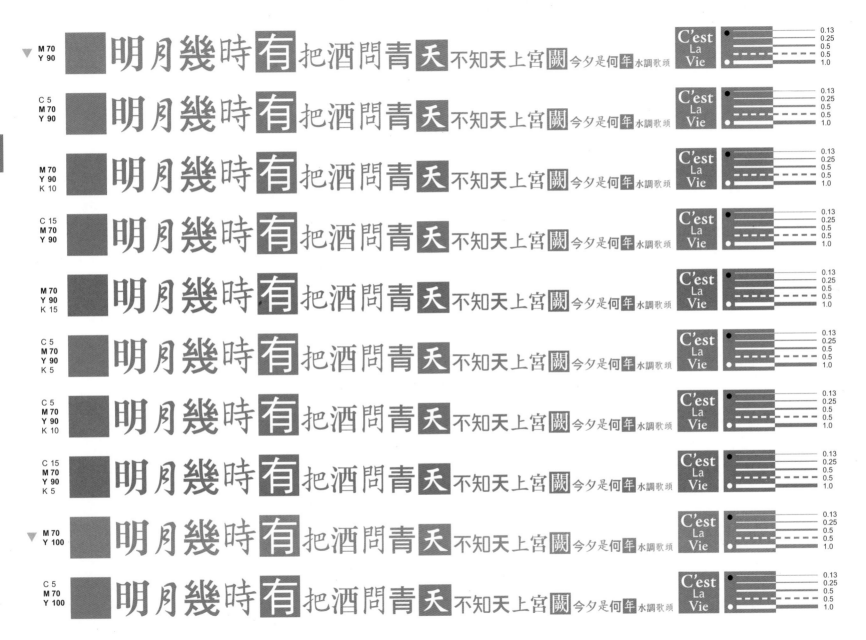

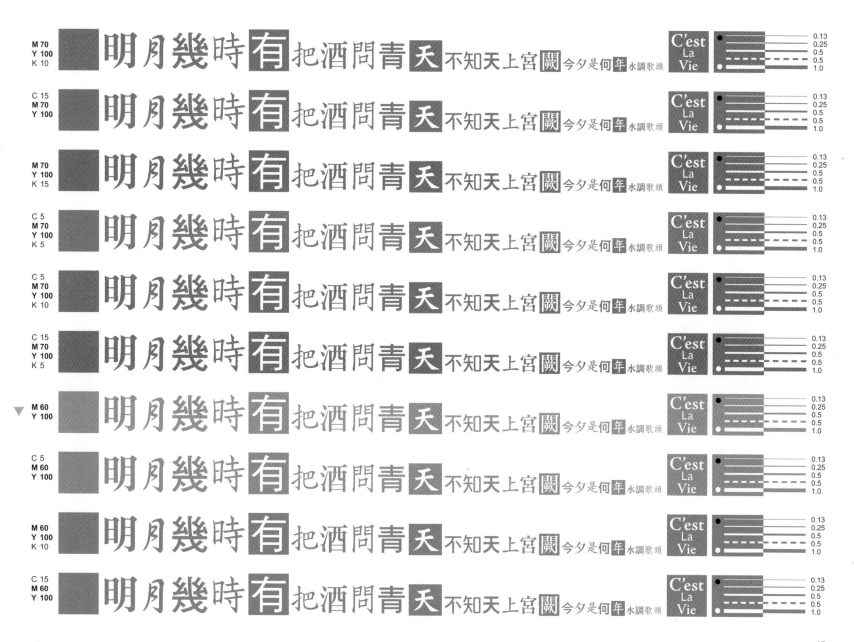

15

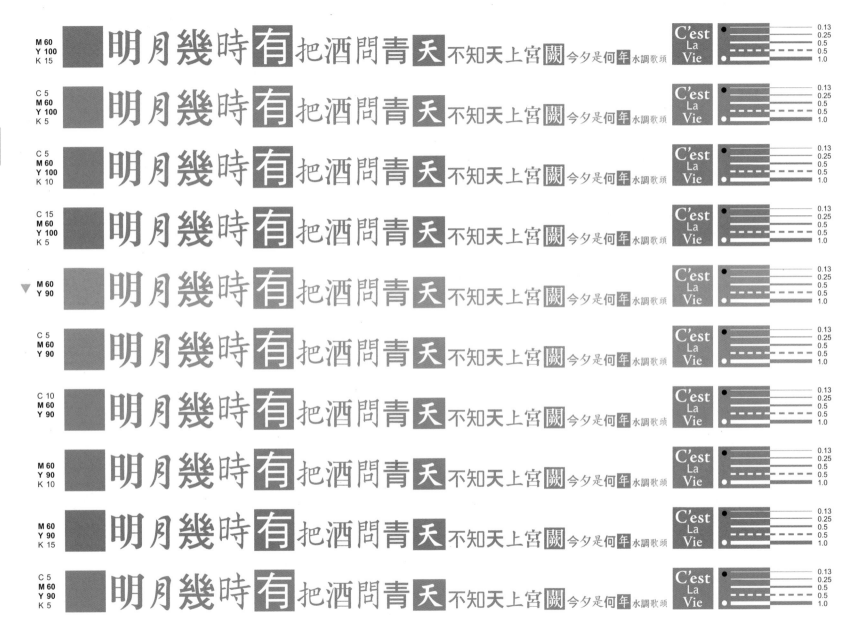

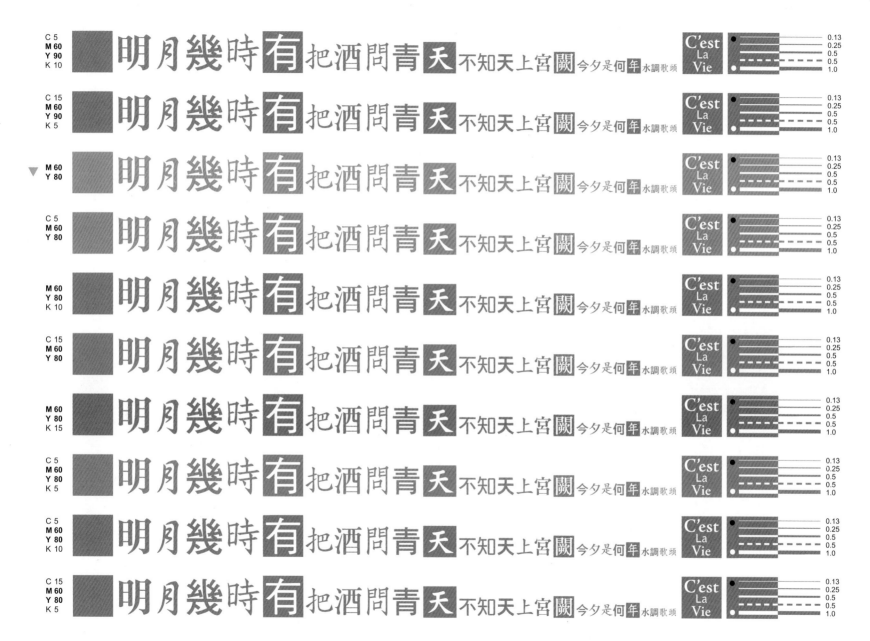

Y 40

0.13
0.25
0.5
0.5
1.0

Y 60

0.13
0.25
0.5
0.5
1.0

Y 80

明月幾時有把酒問青天不知天上宮闕今夕何

C'est
La
Vie

0.13
0.25
0.5
0.5
1.0

Y 100

明月幾時有把酒問青天不知天上宮闕今夕是何年水調歌

C'est
La
Vie

0.13
0.25
0.5
0.5
1.0

M 10
Y 100

明月幾時有把酒問青天不知天上宮闕今夕是何年水調歌頭

C'est
La
Vie

0.13
0.25
0.5
0.5
1.0

M 15
Y 100

明月幾時有把酒問青天不知天上宮闕今夕是何年水調歌頭

C'est
La
Vie

0.13
0.25
0.5
0.5
1.0

M 20
Y 100

明月幾時有把酒問青天不知天上宮闕今夕是何年水調歌頭

C'est
La
Vie

0.13
0.25
0.5
0.5
1.0

C 5
Y 40

明月幾時有把酒問青天不知天上宮闕今夕是何

0.13
0.25
0.5
0.5
1.0

C 5
Y 60

明月幾時有把酒問青天不知天上宮闕今夕是何年水調歌頭

C'est
La
Vie

0.13
0.25
0.5
0.5
1.0

C 5
Y 80

明月幾時有把酒問青天不知天上宮闕今夕是何年水調歌頭

C'est
La
Vie

0.13
0.25
0.5
0.5
1.0

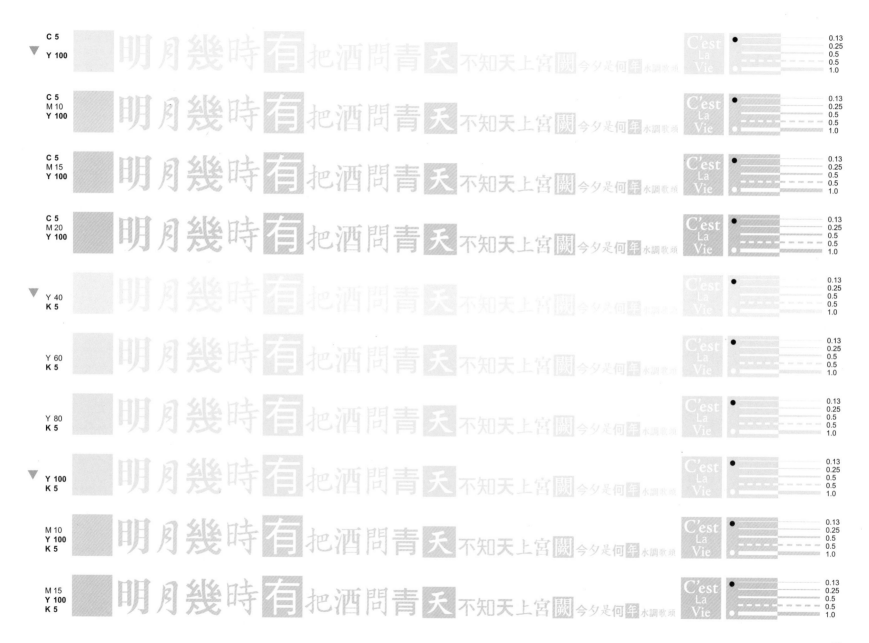

19

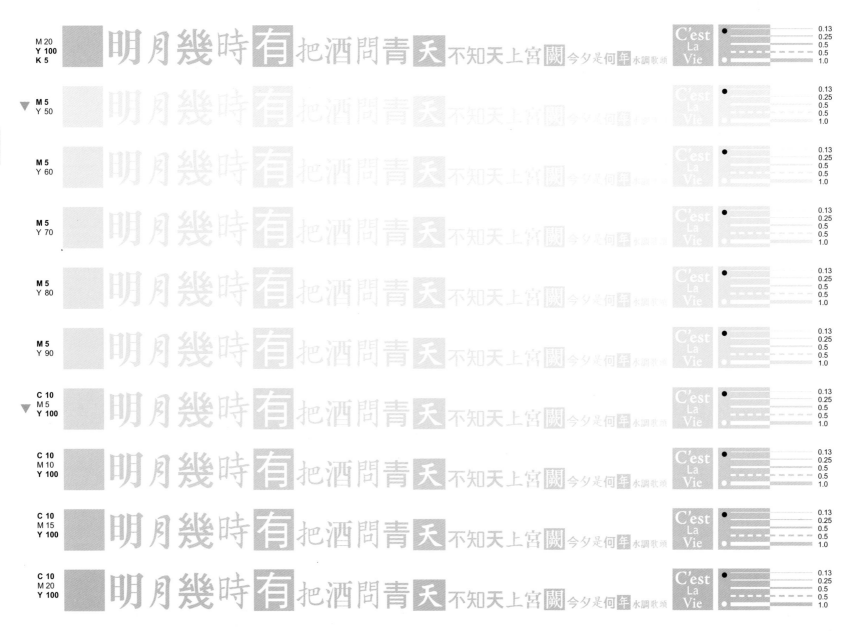

明月幾時有把酒問青天不知天上宮闕今夕是何年水調歌頭

M 20
Y 100
K 5

M 5
Y 50

M 5
Y 60

M 5
Y 70

M 5
Y 80

M 5
Y 90

C 10
M 5
Y 100

C 10
M 10
Y 100

C 10
M 15
Y 100

C 10
M 20
Y 100

C'est La Vie

0.13
0.25
0.5
0.5
1.0

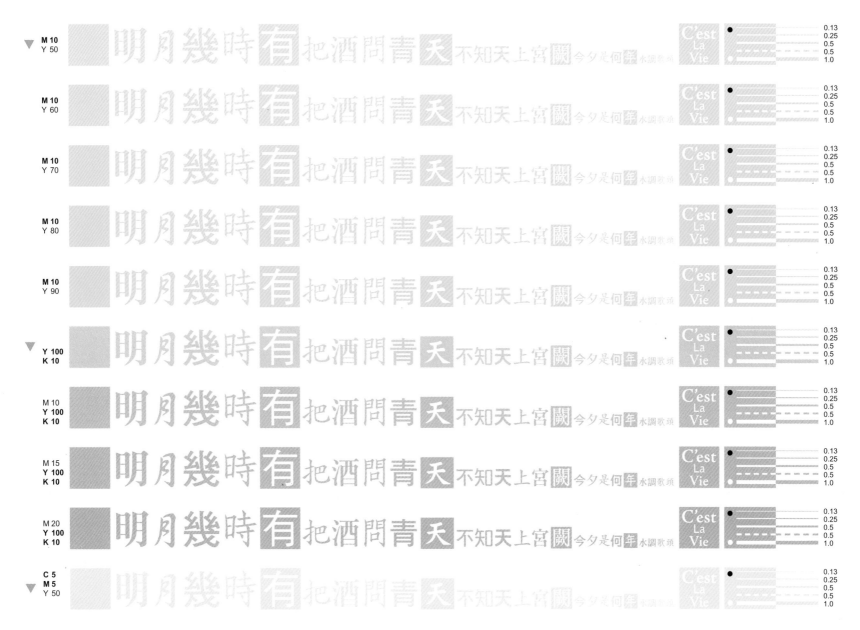
明月幾時有把酒問青天不知天上宮闕今夕是何年水調歌頭

色標	明度
M 10 Y 50	0.13 / 0.25 / 0.5 / 0.5 / 1.0
M 10 Y 60	0.13 / 0.25 / 0.5 / 0.5 / 1.0
M 10 Y 70	0.13 / 0.25 / 0.5 / 0.5 / 1.0
M 10 Y 80	0.13 / 0.25 / 0.5 / 0.5 / 1.0
M 10 Y 90	0.13 / 0.25 / 0.5 / 0.5 / 1.0
Y 100 K 10	0.13 / 0.25 / 0.5 / 0.5 / 1.0
M 10 Y 100 K 10	0.13 / 0.25 / 0.5 / 0.5 / 1.0
M 15 Y 100 K 10	0.13 / 0.25 / 0.5 / 0.5 / 1.0
M 20 Y 100 K 10	0.13 / 0.25 / 0.5 / 0.5 / 1.0
C 5 M 5 Y 50	0.13 / 0.25 / 0.5 / 0.5 / 1.0

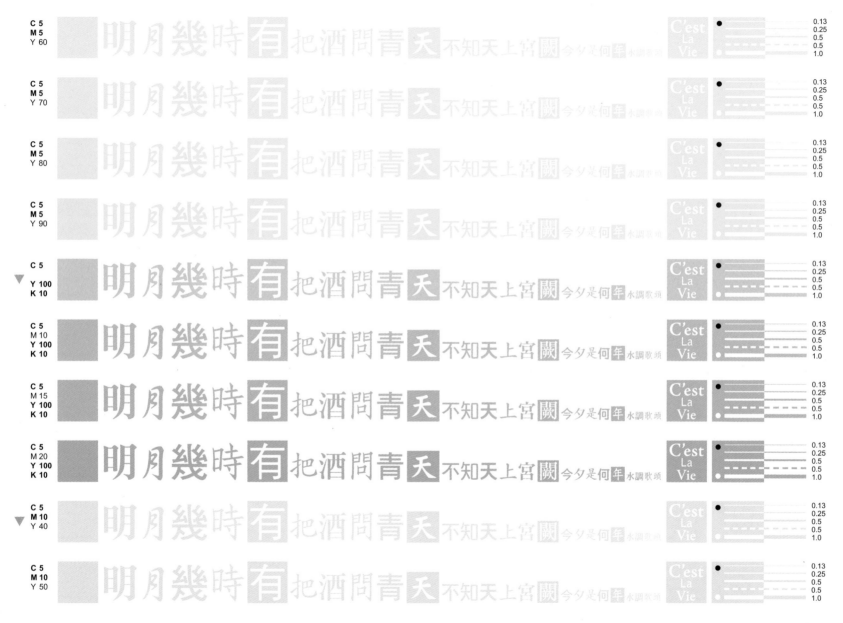

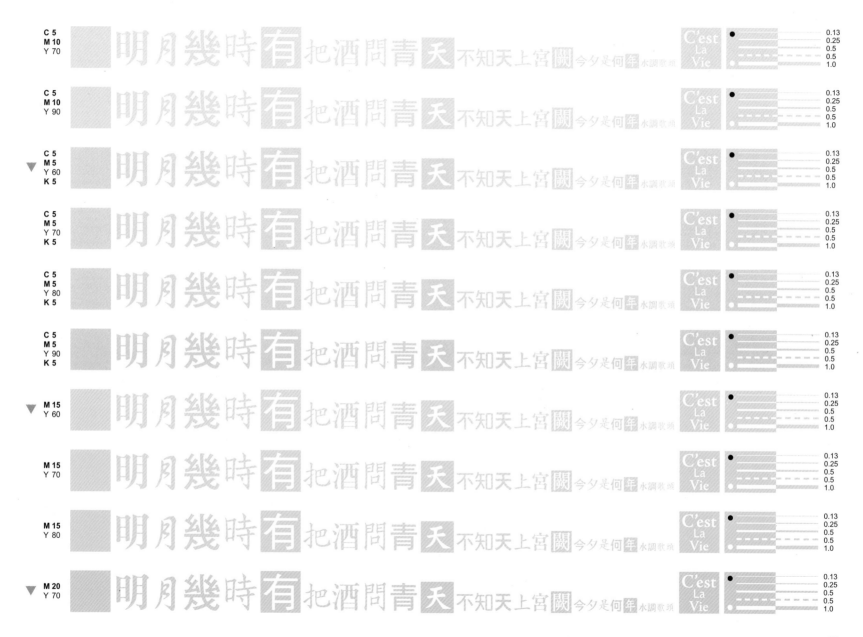

23

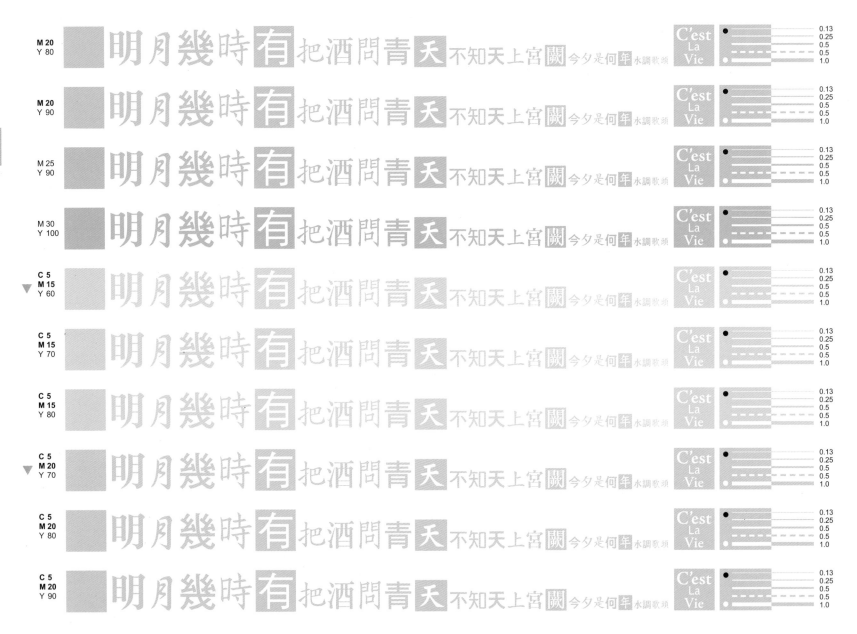

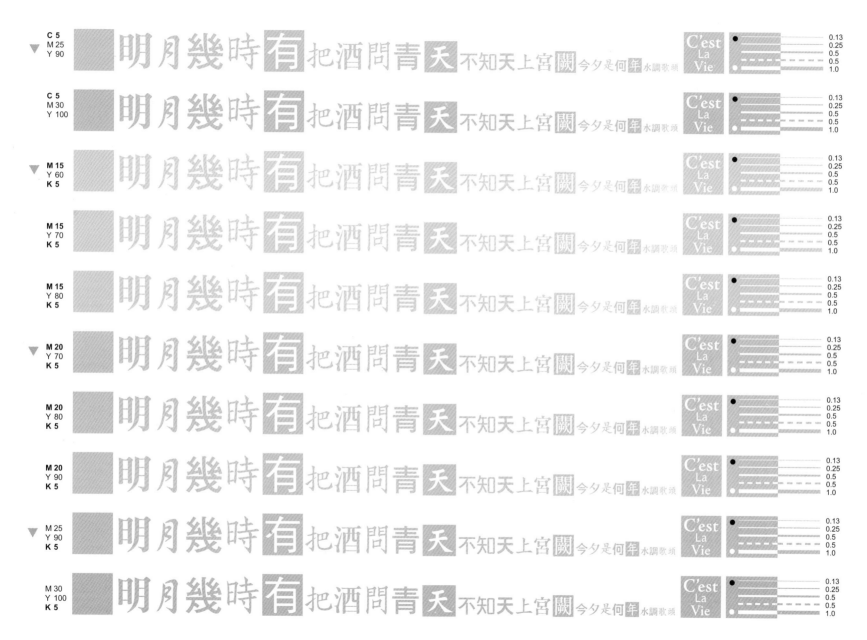

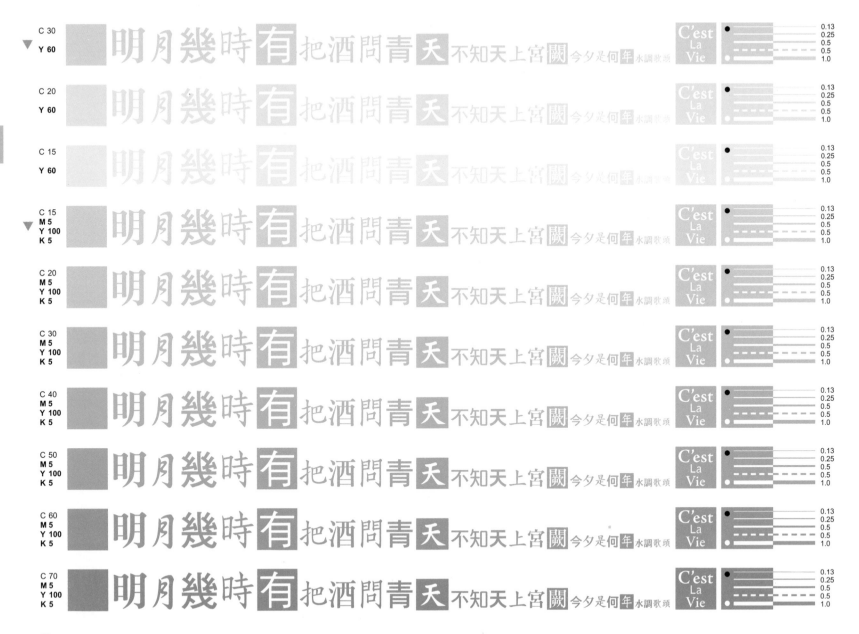

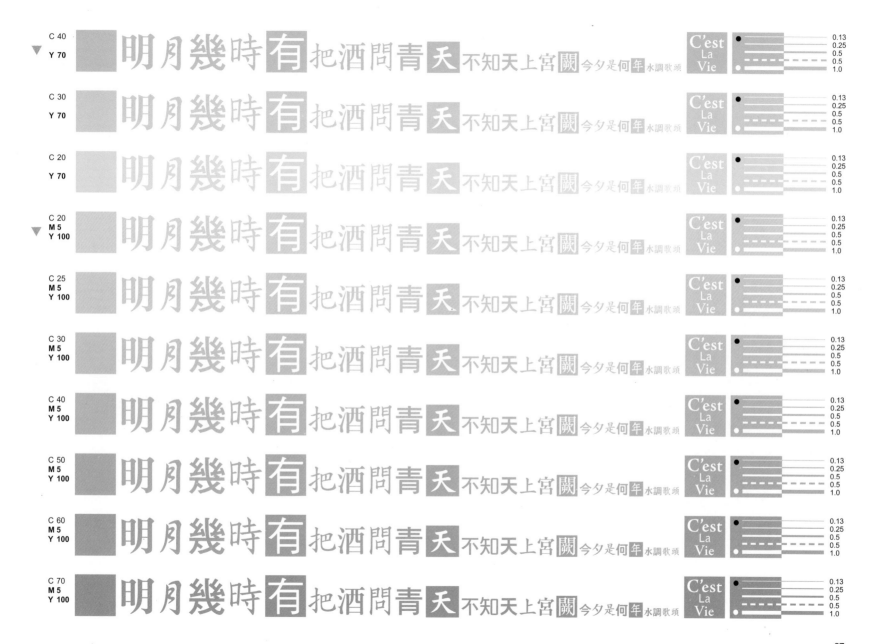

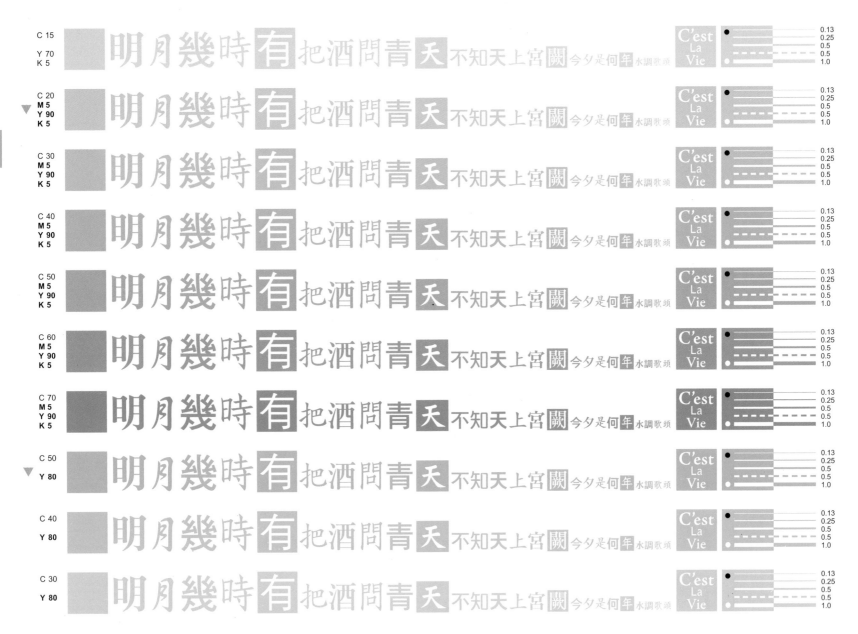

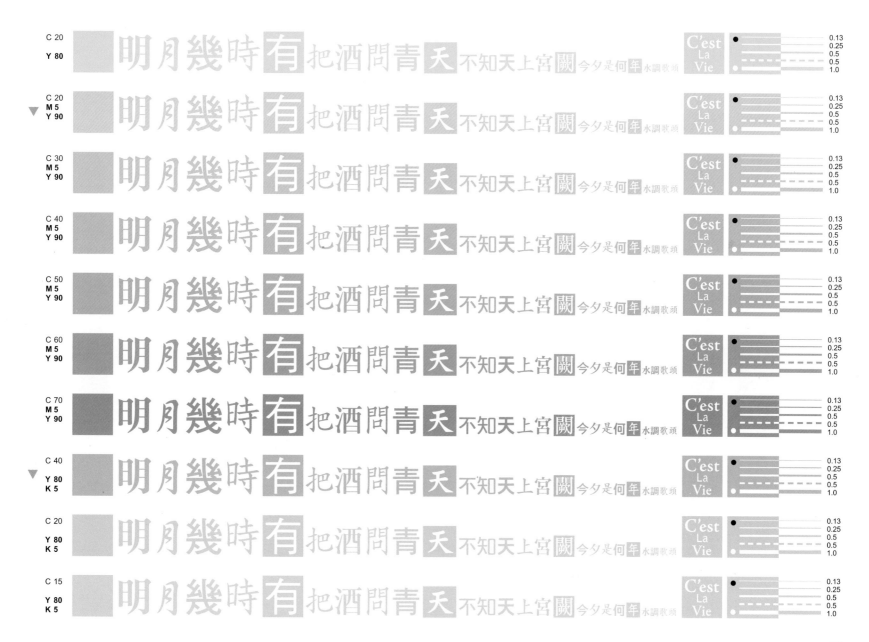

29

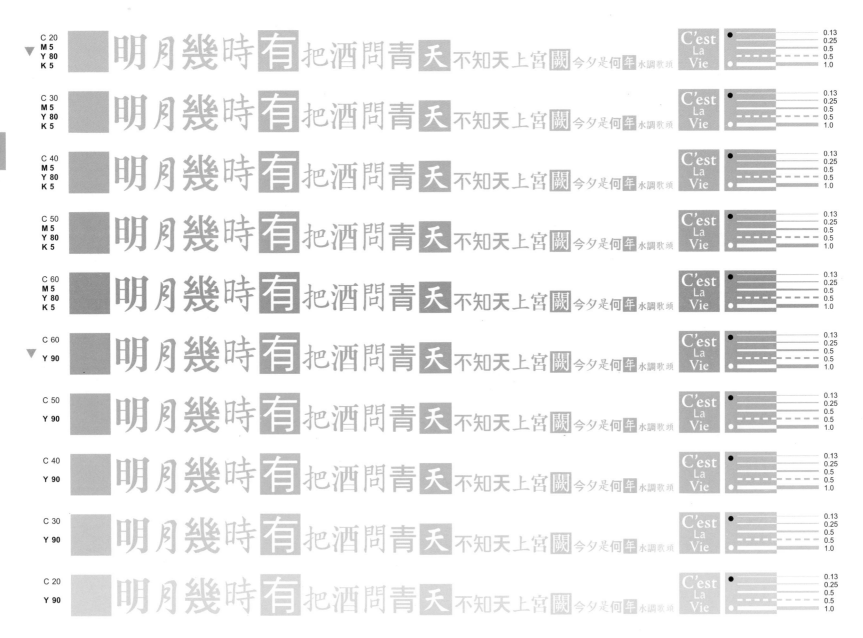

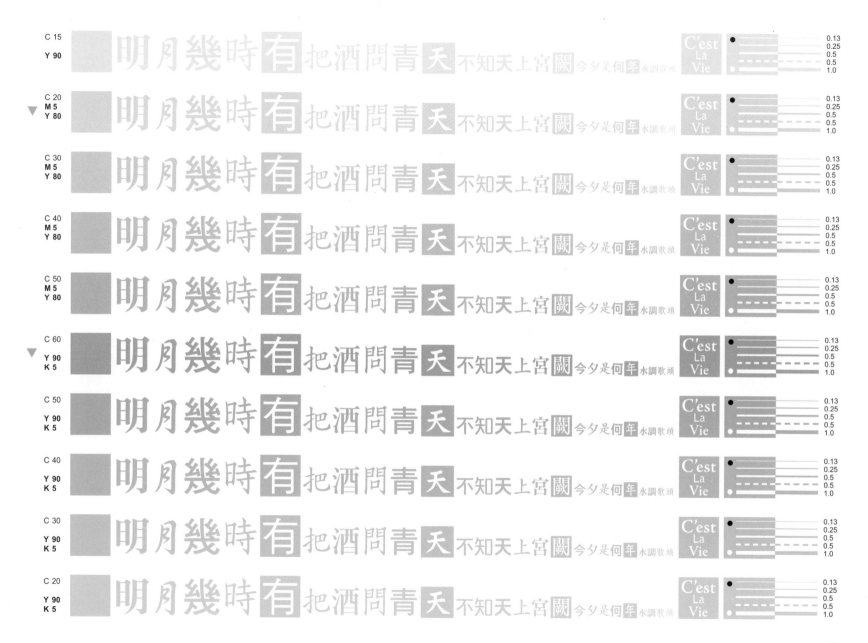

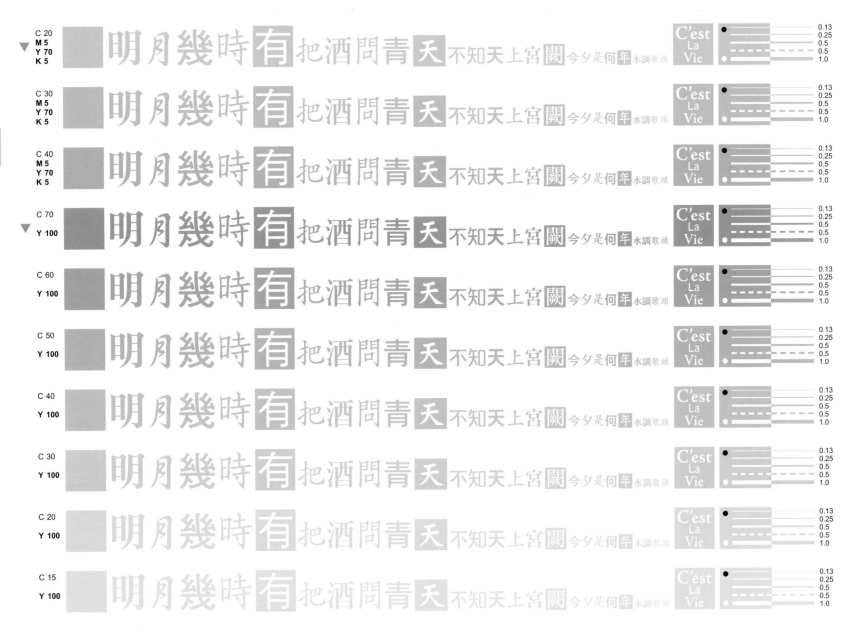

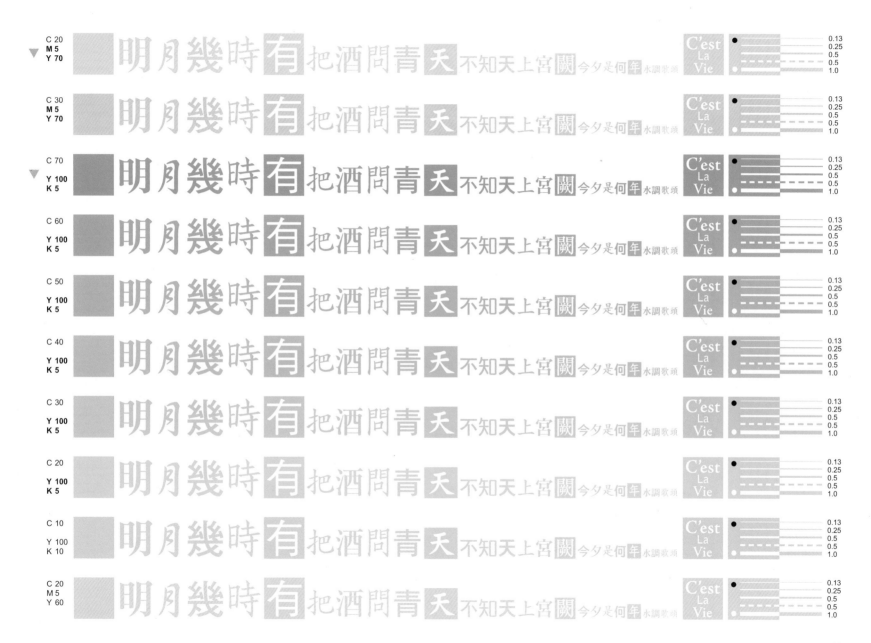

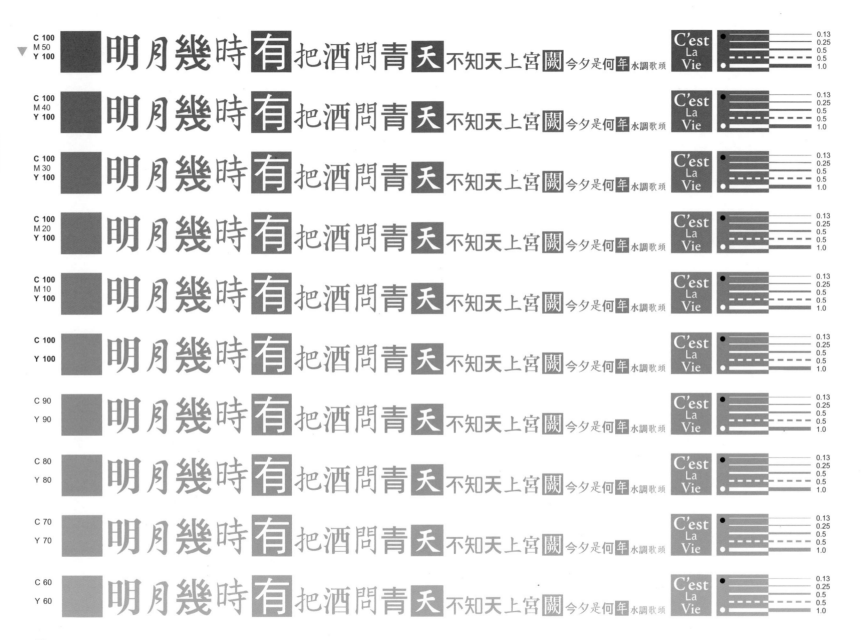

34

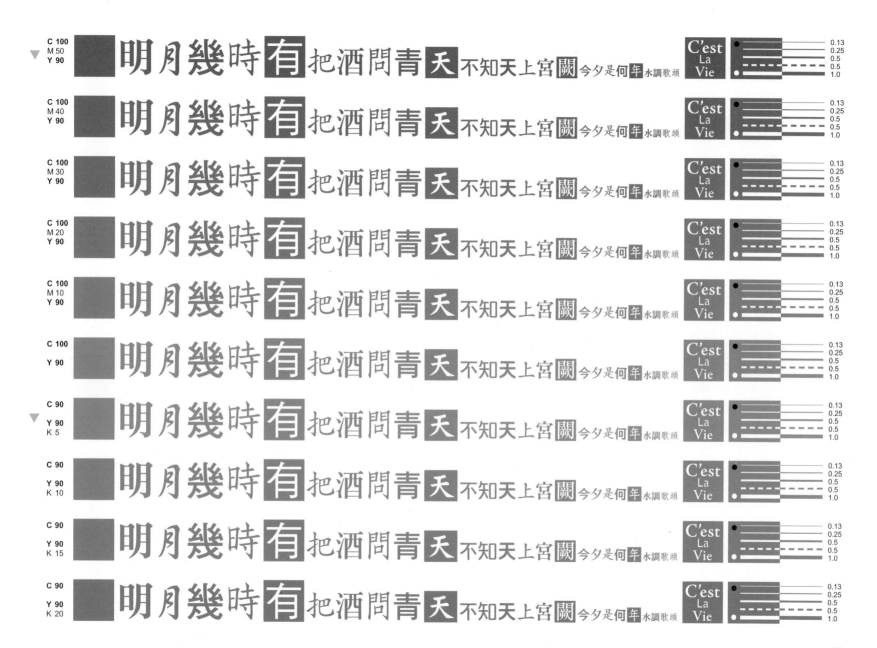

35

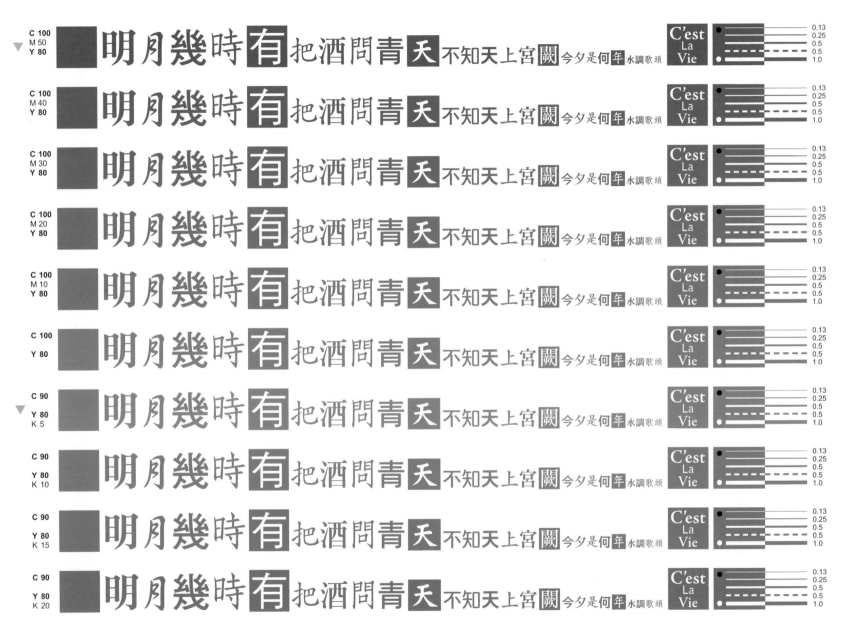

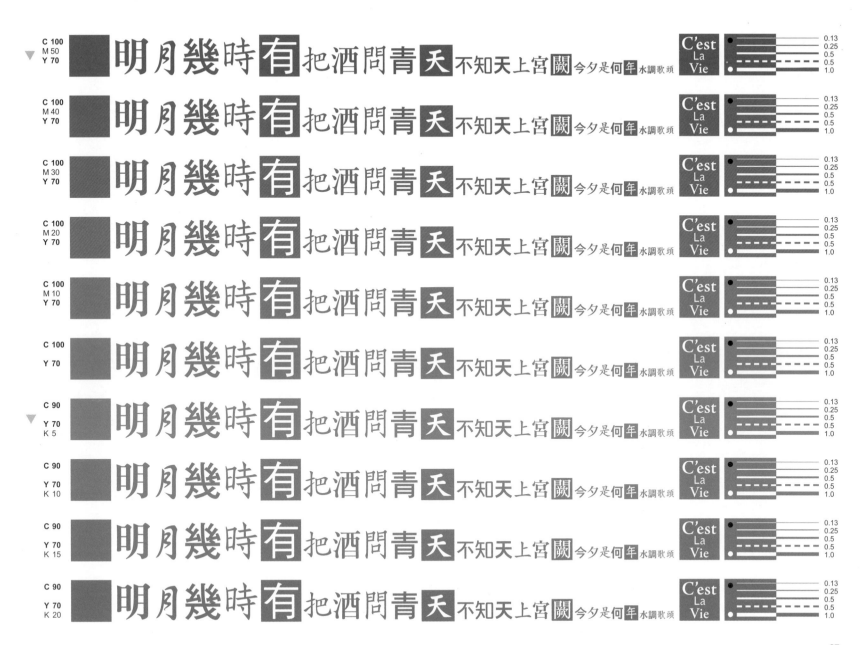

C 100 M 50 Y 70	明月幾時有把酒問青天不知天上宮闕今夕是何年水調歌頭
C 100 M 40 Y 70	明月幾時有把酒問青天不知天上宮闕今夕是何年水調歌頭
C 100 M 30 Y 70	明月幾時有把酒問青天不知天上宮闕今夕是何年水調歌頭
C 100 M 20 Y 70	明月幾時有把酒問青天不知天上宮闕今夕是何年水調歌頭
C 100 M 10 Y 70	明月幾時有把酒問青天不知天上宮闕今夕是何年水調歌頭
C 100 Y 70	明月幾時有把酒問青天不知天上宮闕今夕是何年水調歌頭
C 90 Y 70 K 5	明月幾時有把酒問青天不知天上宮闕今夕是何年水調歌頭
C 90 Y 70 K 10	明月幾時有把酒問青天不知天上宮闕今夕是何年水調歌頭
C 90 Y 70 K 15	明月幾時有把酒問青天不知天上宮闕今夕是何年水調歌頭
C 90 Y 70 K 20	明月幾時有把酒問青天不知天上宮闕今夕是何年水調歌頭

C'est La Vie

0.13
0.25
0.5
0.5
1.0

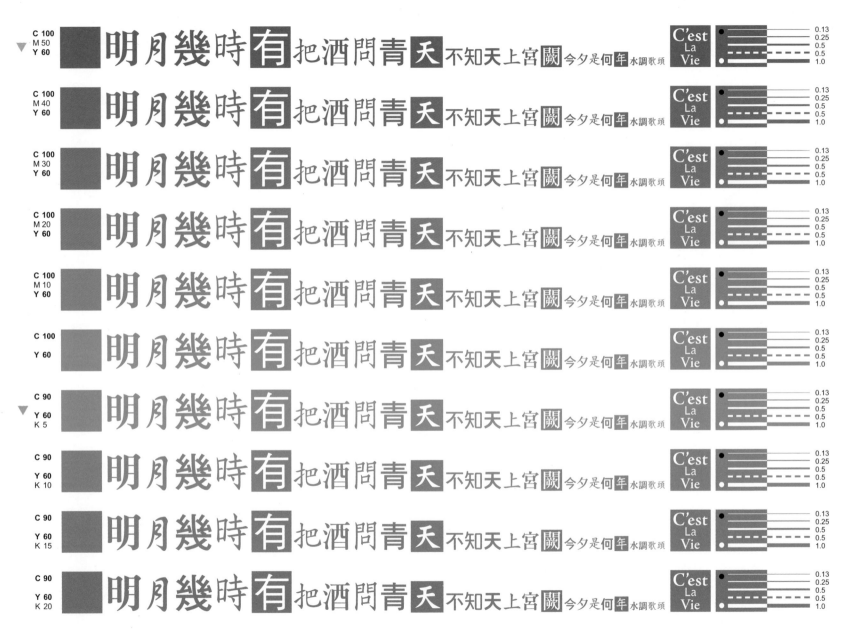

		0.13
C 100 M 50 Y 60	明月幾時有把酒問青天不知天上宮闕今夕是何年水調歌頭 C'est La Vie	0.25 / 0.5 / 0.5 / 1.0
C 100 M 40 Y 60	明月幾時有把酒問青天不知天上宮闕今夕是何年水調歌頭 C'est La Vie	0.13 / 0.25 / 0.5 / 0.5 / 1.0
C 100 M 30 Y 60	明月幾時有把酒問青天不知天上宮闕今夕是何年水調歌頭 C'est La Vie	0.13 / 0.25 / 0.5 / 0.5 / 1.0
C 100 M 20 Y 60	明月幾時有把酒問青天不知天上宮闕今夕是何年水調歌頭 C'est La Vie	0.13 / 0.25 / 0.5 / 0.5 / 1.0
C 100 M 10 Y 60	明月幾時有把酒問青天不知天上宮闕今夕是何年水調歌頭 C'est La Vie	0.13 / 0.25 / 0.5 / 0.5 / 1.0
C 100 Y 60	明月幾時有把酒問青天不知天上宮闕今夕是何年水調歌頭 C'est La Vie	0.13 / 0.25 / 0.5 / 0.5 / 1.0
C 90 Y 60 K 5	明月幾時有把酒問青天不知天上宮闕今夕是何年水調歌頭 C'est La Vie	0.13 / 0.25 / 0.5 / 0.5 / 1.0
C 90 Y 60 K 10	明月幾時有把酒問青天不知天上宮闕今夕是何年水調歌頭 C'est La Vie	0.13 / 0.25 / 0.5 / 0.5 / 1.0
C 90 Y 60 K 15	明月幾時有把酒問青天不知天上宮闕今夕是何年水調歌頭 C'est La Vie	0.13 / 0.25 / 0.5 / 0.5 / 1.0
C 90 Y 60 K 20	明月幾時有把酒問青天不知天上宮闕今夕是何年水調歌頭 C'est La Vie	0.13 / 0.25 / 0.5 / 0.5 / 1.0

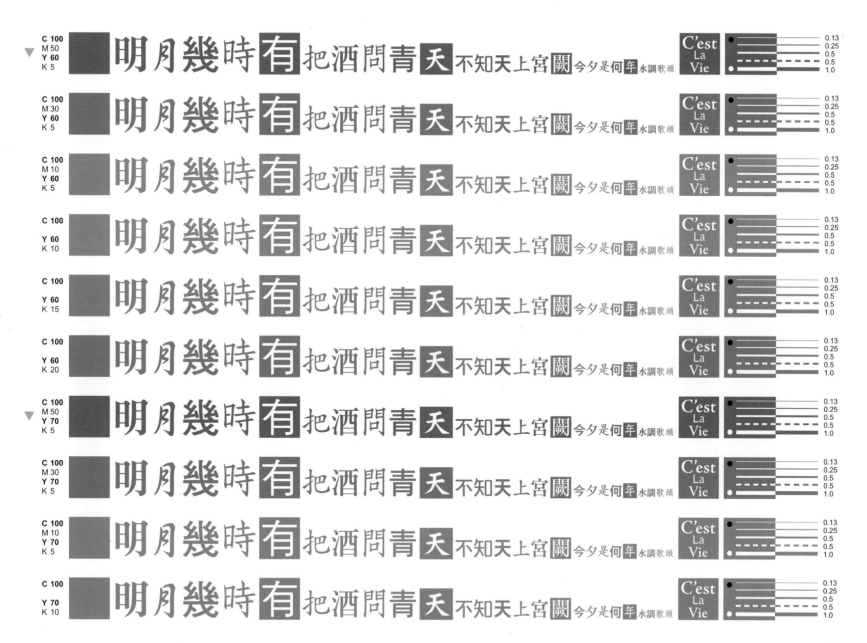

39

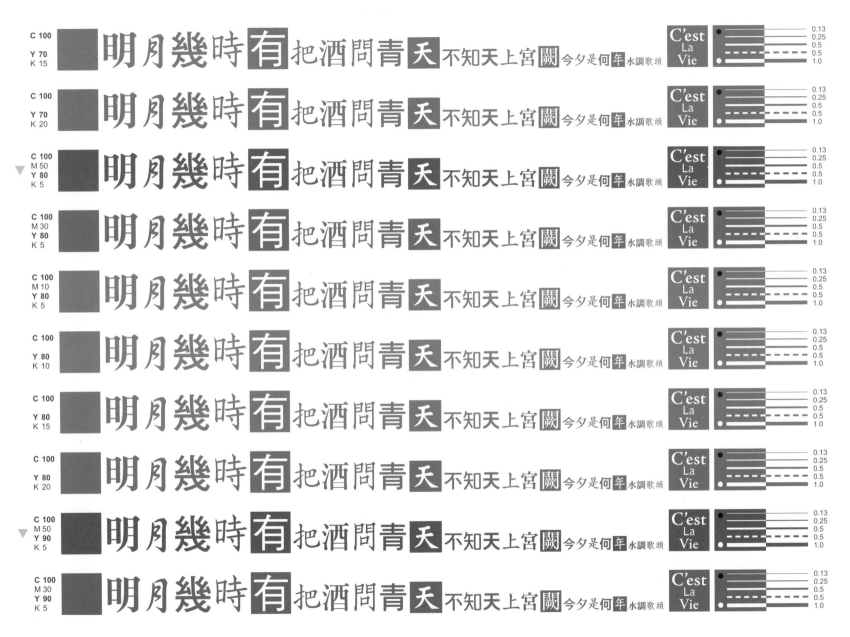

40

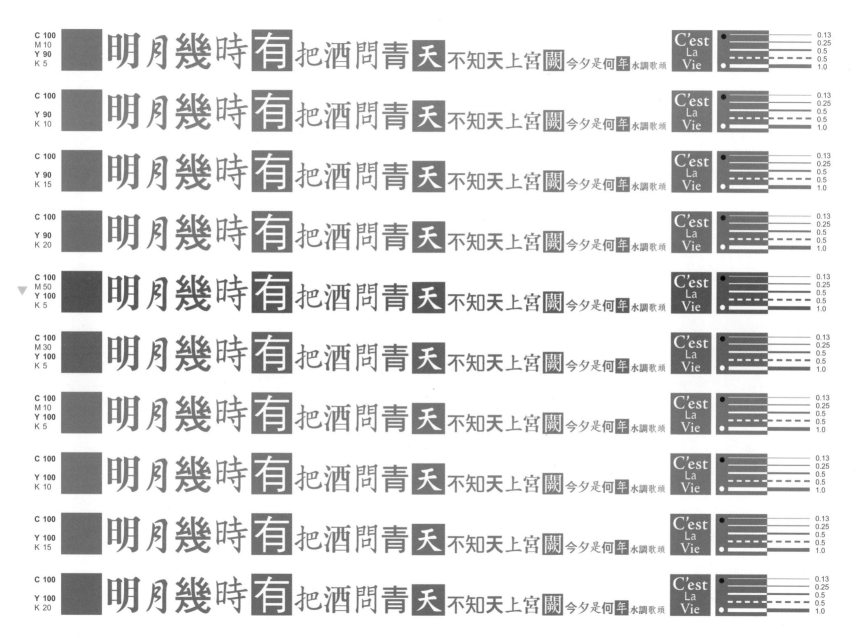

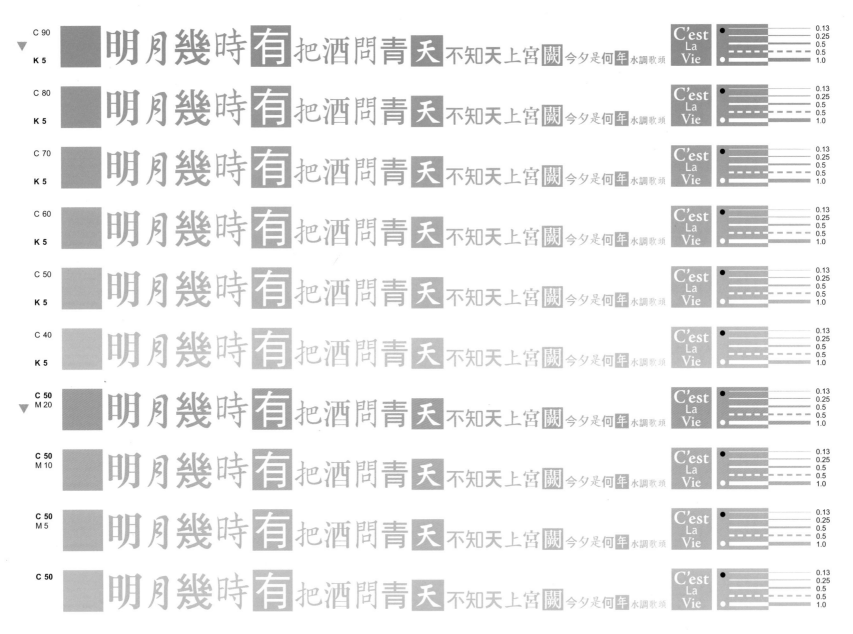

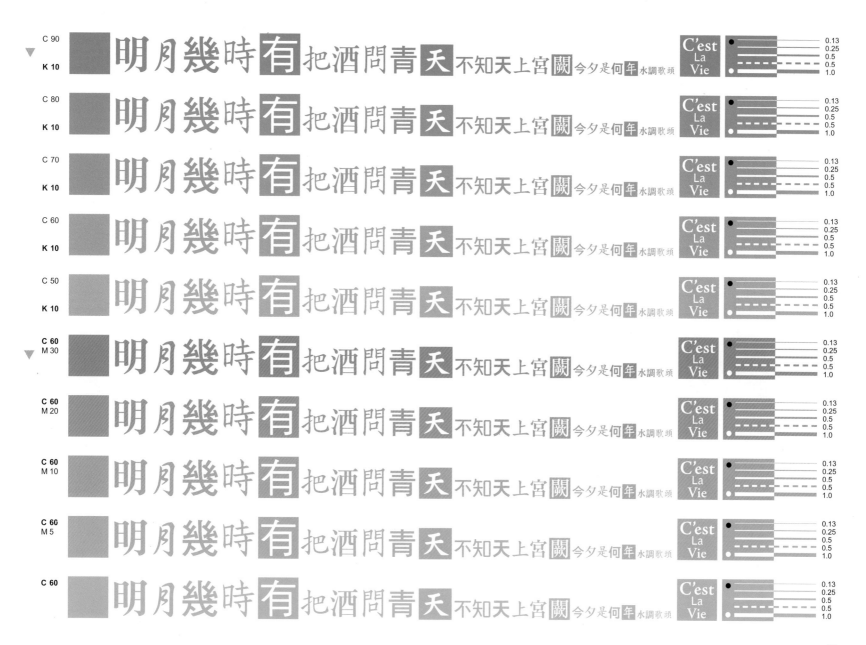

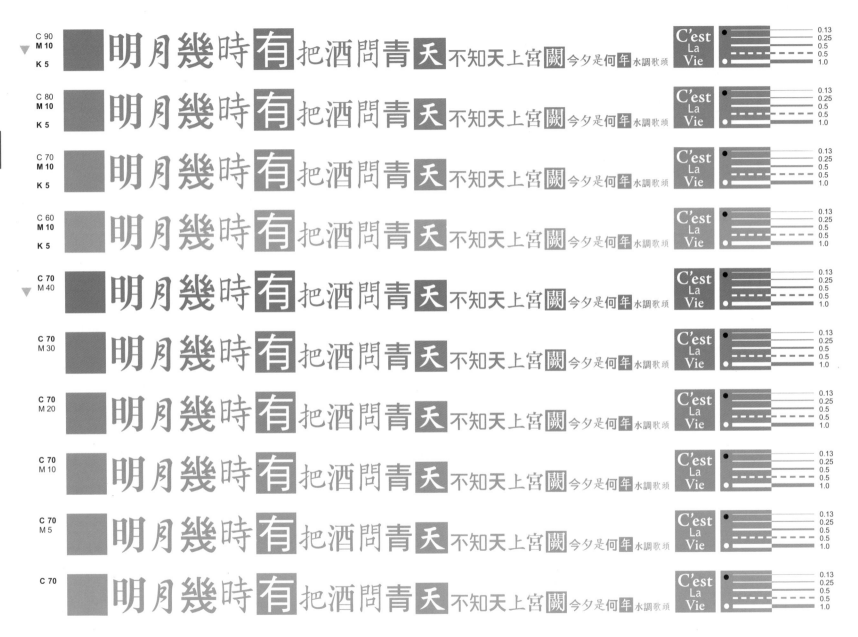

明月幾時有把酒問青天不知天上宮闕今夕是何年水調歌頭

44

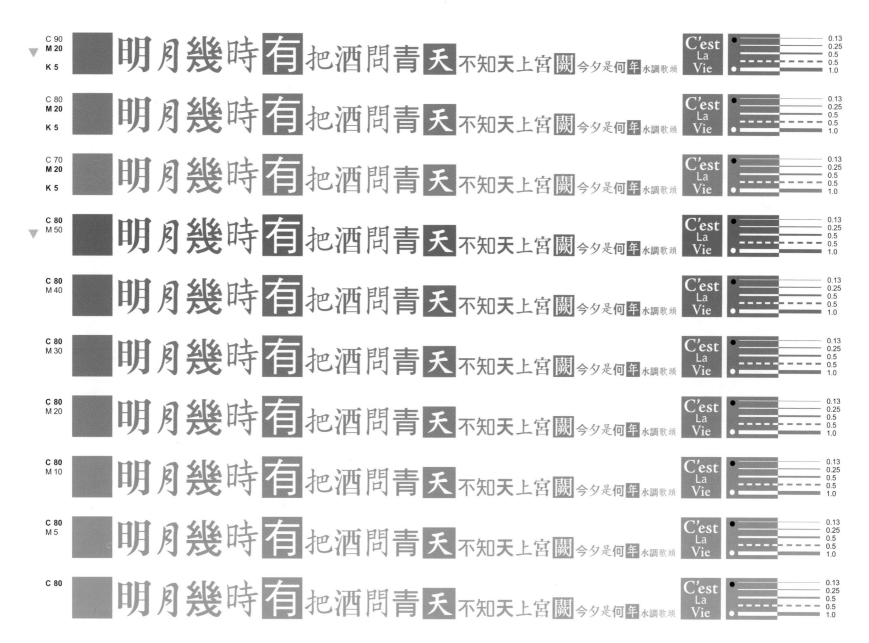

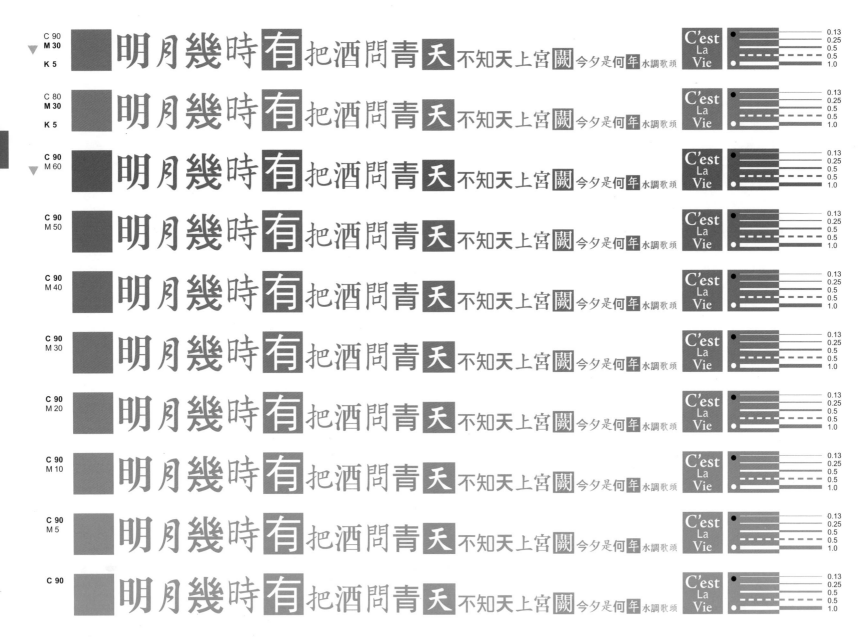

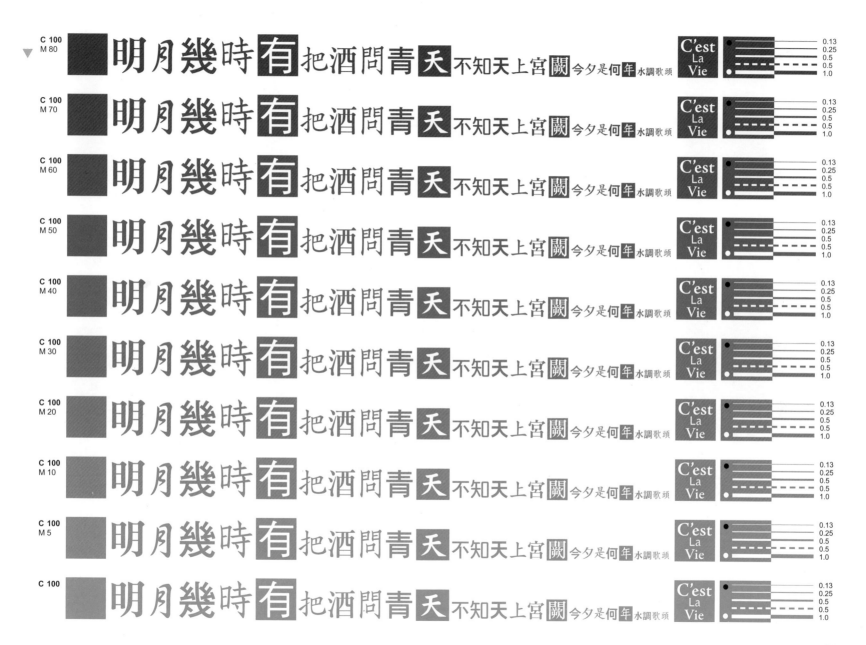

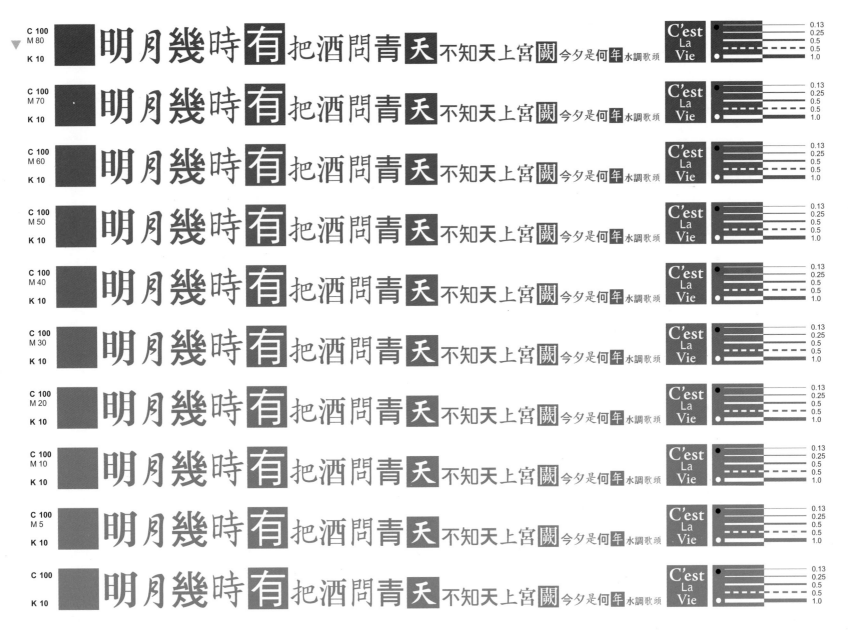

明月幾時有把酒問青天不知天上宮闕今夕是何年水調歌頭

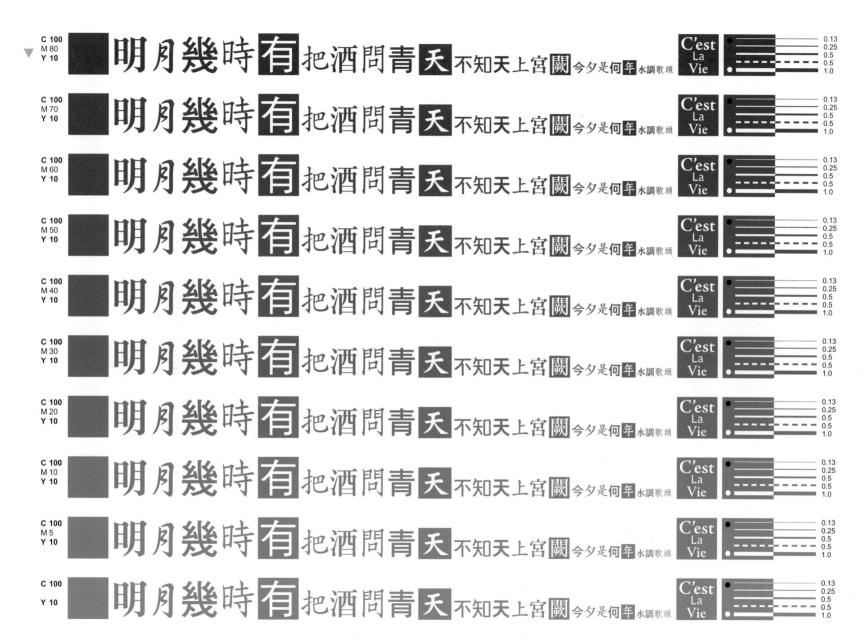

明月幾時有把酒問青天不知天上宮闕今夕是何年水調歌頭

49

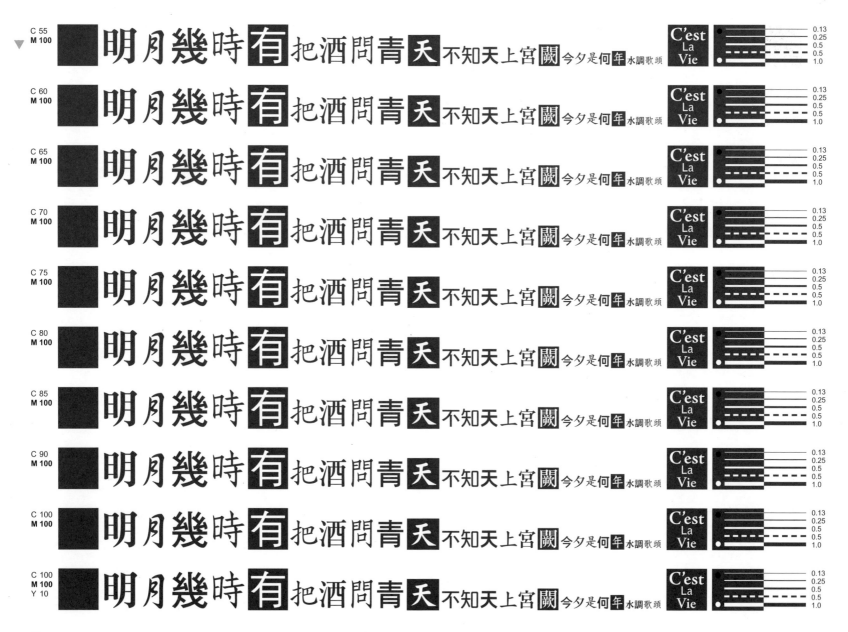

50

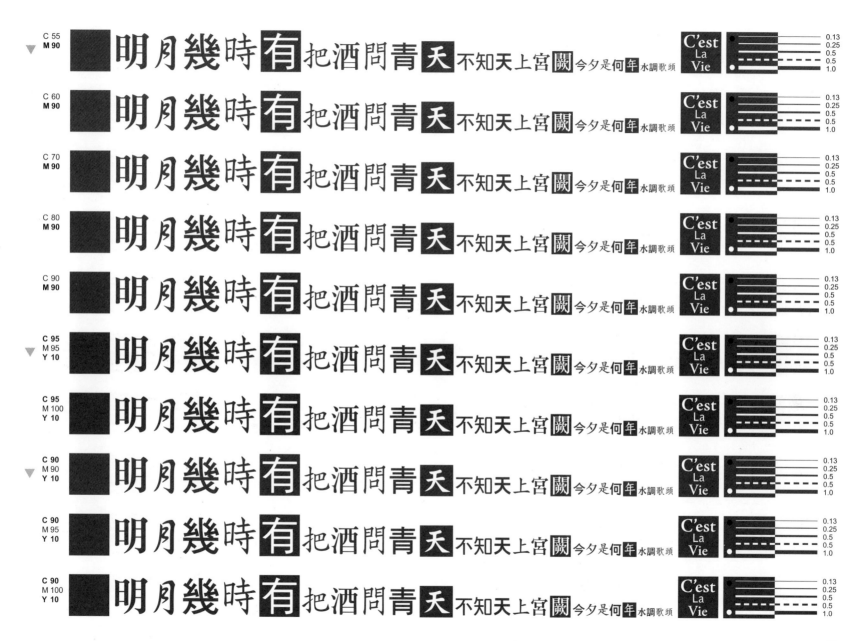

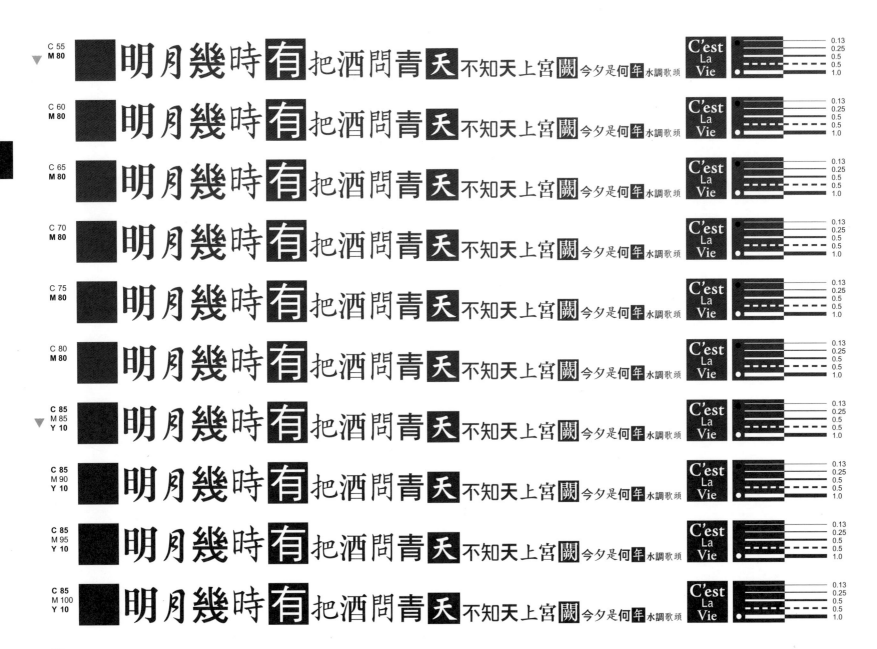

52

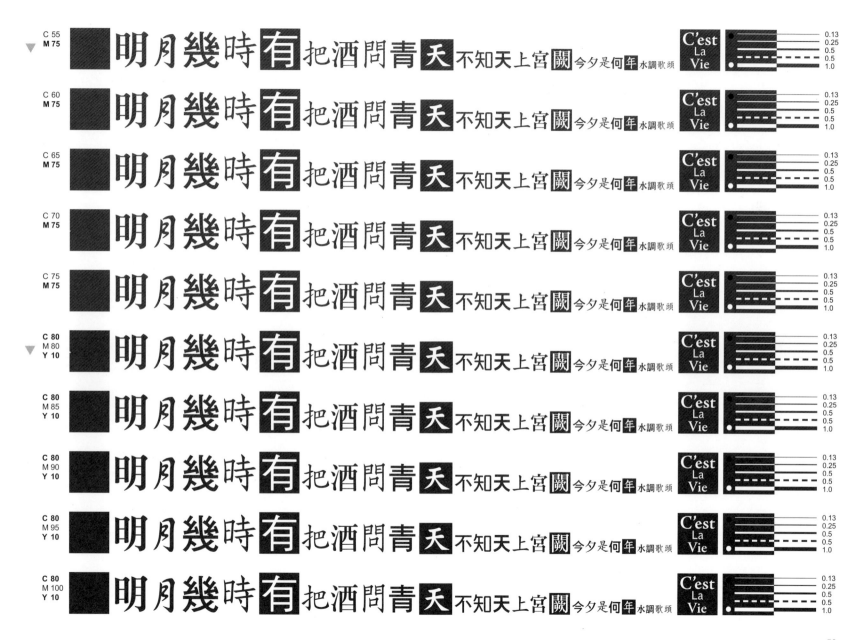

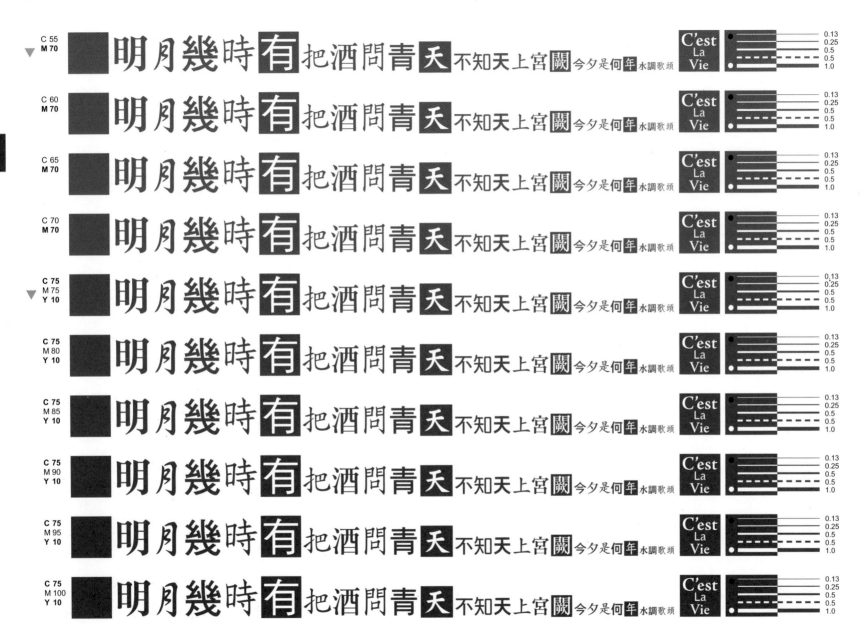

C 55 M 70	明月幾時有把酒問青天不知天上宮闕今夕是何年水調歌頭	C'est La Vie	0.13 0.25 0.5 0.5 1.0
C 60 M 70	明月幾時有把酒問青天不知天上宮關今夕是何年水調歌頭	C'est La Vie	0.13 0.25 0.5 0.5 1.0
C 65 M 70	明月幾時有把酒問青天不知天上宮關今夕是何年水調歌頭	C'est La Vie	0.13 0.25 0.5 0.5 1.0
C 70 M 70	明月幾時有把酒問青天不知天上宮關今夕是何年水調歌頭	C'est La Vie	0.13 0.25 0.5 0.5 1.0
C 75 M 75 Y 10	明月幾時有把酒問青天不知天上宮闕今夕是何年水調歌頭	C'est La Vie	0.13 0.25 0.5 0.5 1.0
C 75 M 80 Y 10	明月幾時有把酒問青天不知天上宮闕今夕是何年水調歌頭	C'est La Vie	0.13 0.25 0.5 0.5 1.0
C 75 M 85 Y 10	明月幾時有把酒問青天不知天上宮闕今夕是何年水調歌頭	C'est La Vie	0.13 0.25 0.5 0.5 1.0
C 75 M 90 Y 10	明月幾時有把酒問青天不知天上宮闕今夕是何年水調歌頭	C'est La Vie	0.13 0.25 0.5 0.5 1.0
C 75 M 95 Y 10	明月幾時有把酒問青天不知天上宮闕今夕是何年水調歌頭	C'est La Vie	0.13 0.25 0.5 0.5 1.0
C 75 M 100 Y 10	明月幾時有把酒問青天不知天上宮闕今夕是何年水調歌頭	C'est La Vie	0.13 0.25 0.5 0.5 1.0

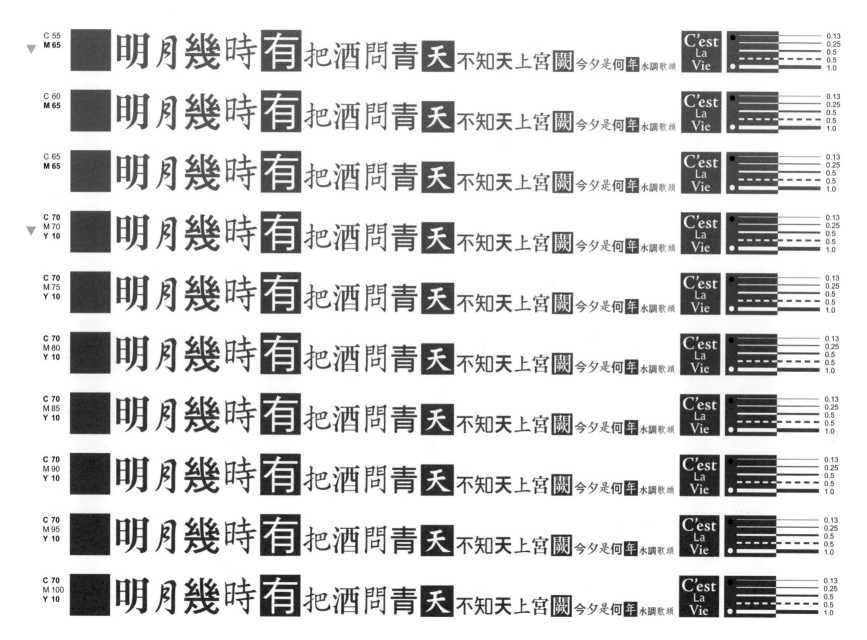

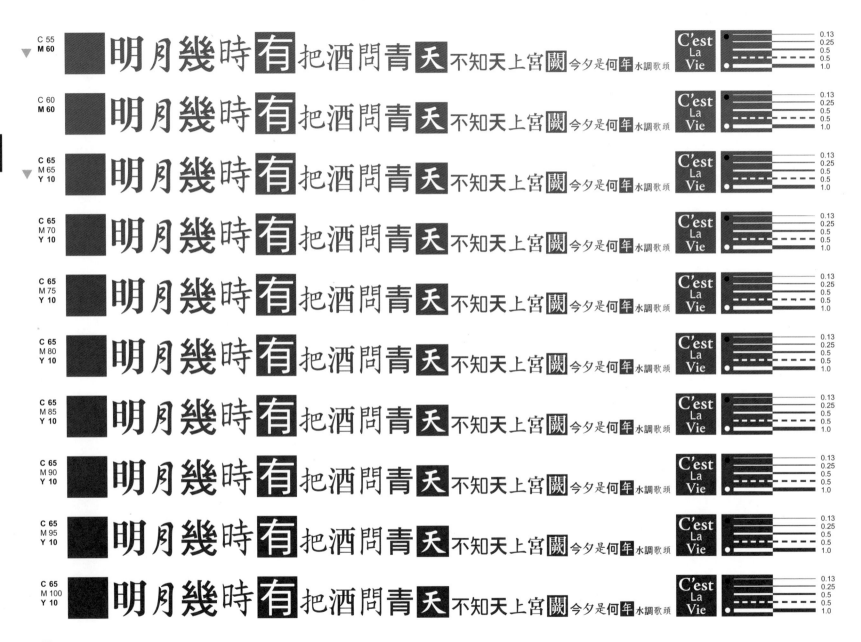

56

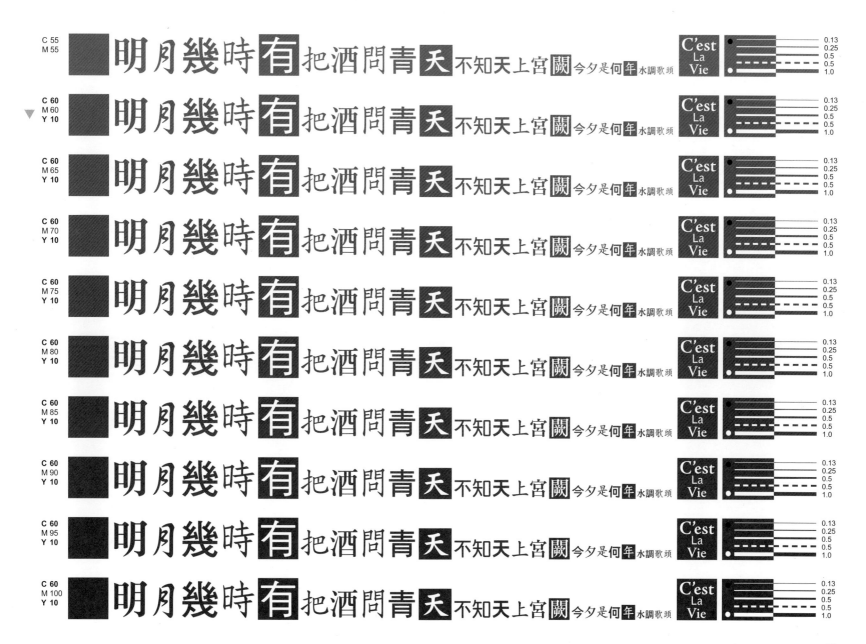

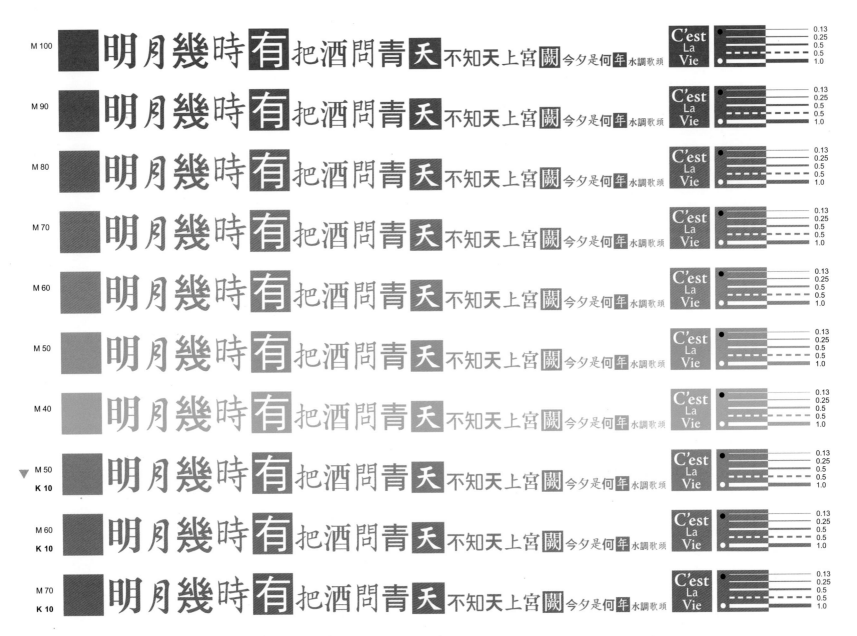

58

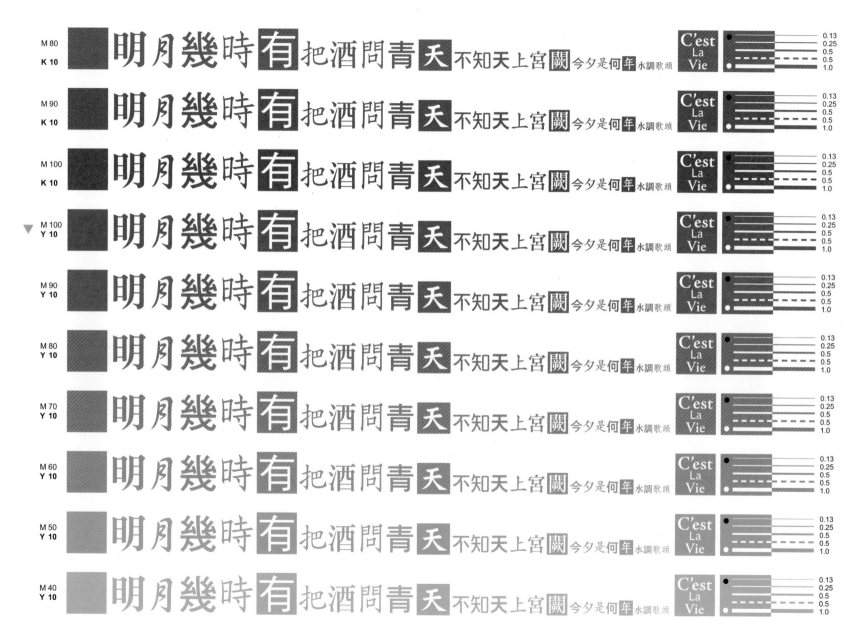

59

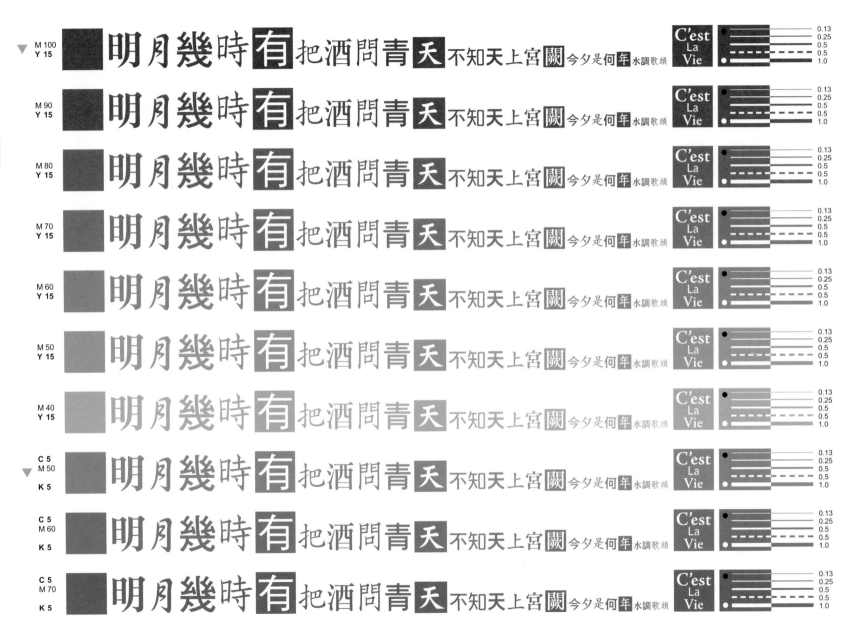

明月幾時有把酒問青天不知天上宮闕今夕是何年 水調歌頭

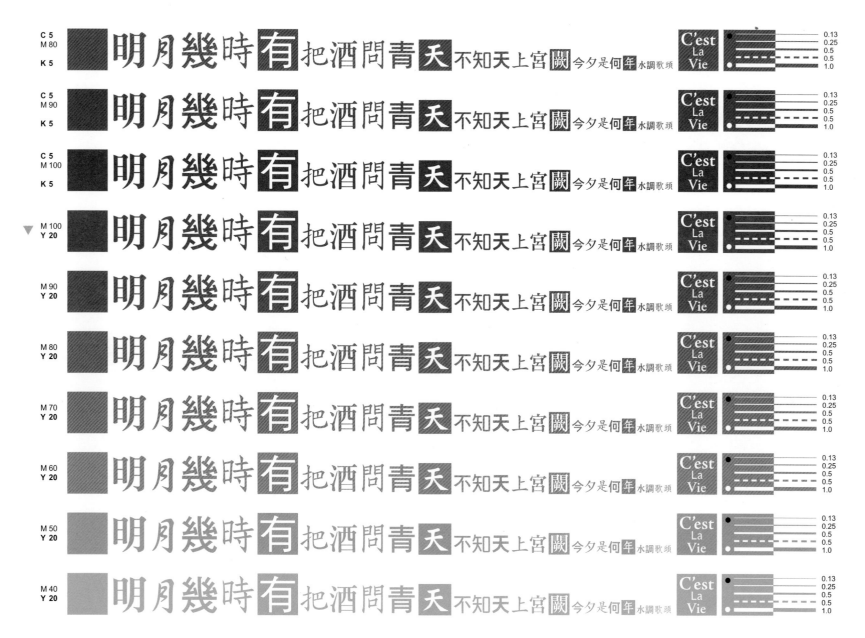

明月幾時有把酒問青天不知天上宮闕今夕是何年水調歌頭

明月幾時有把酒問青天不知天上宮闕今夕是何年水調歌頭

明月幾時有把酒問青天不知天上宮闕今夕是何年水調歌頭

明月幾時有把酒問青天不知天上宮闕今夕是何年水調歌頭

明月幾時有把酒問青天不知天上宮闕今夕是何年水調歌頭

明月幾時有把酒問青天不知天上宮闕今夕是何年水調歌頭

明月幾時有把酒問青天不知天上宮闕今夕是何年水調歌頭

明月幾時有把酒問青天不知天上宮闕今夕是何年水調歌頭

明月幾時有把酒問青天不知天上宮闕今夕是何年水調歌頭

明月幾時有把酒問青天不知天上宮闕今夕是何年水調歌頭

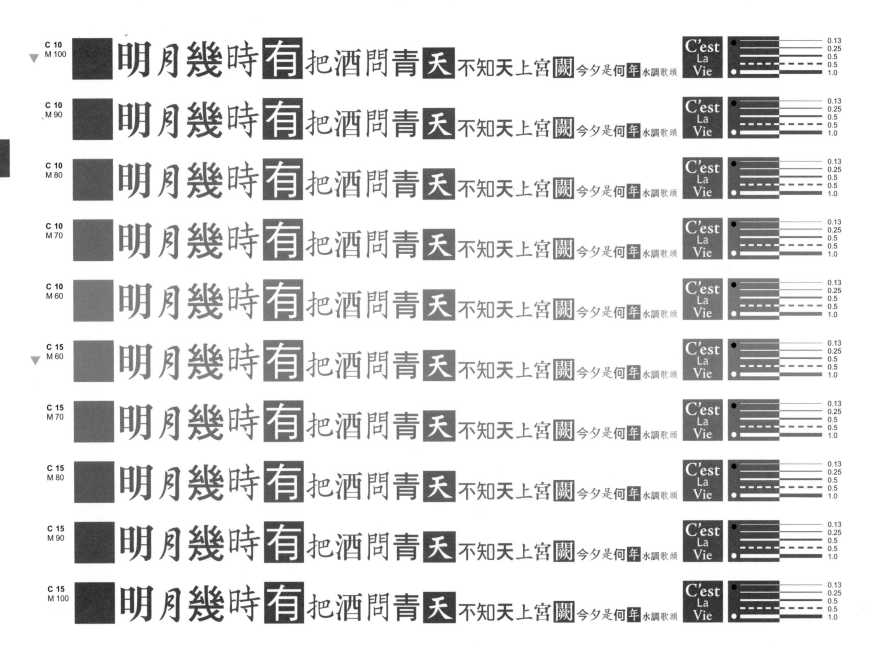

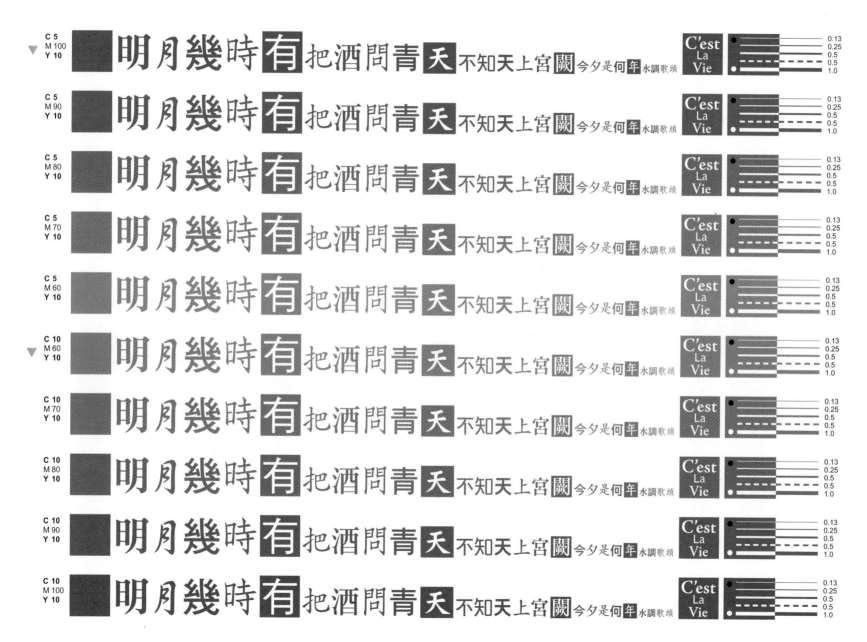

63

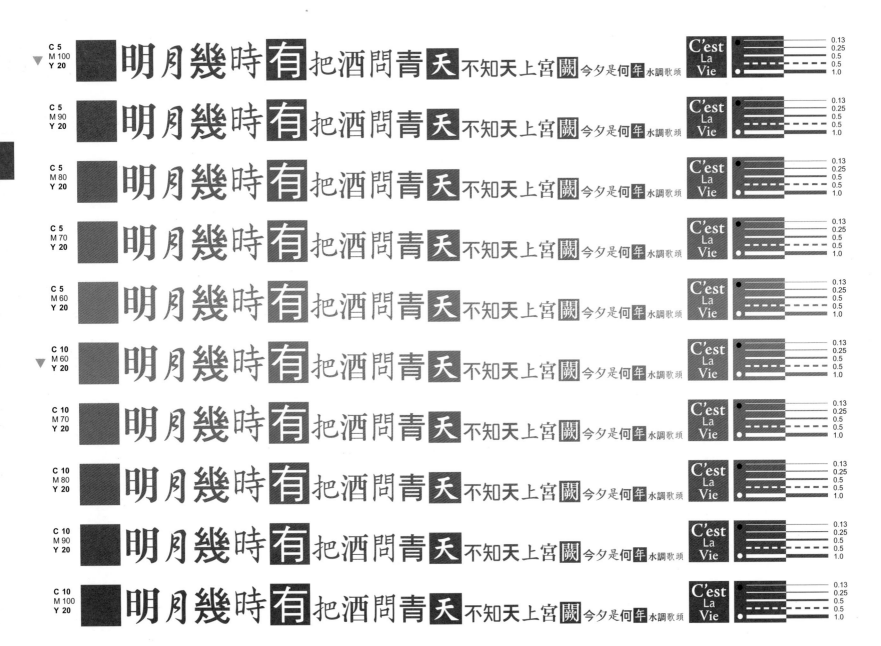

明月幾時有把酒問青天不知天上宮闕今夕是何年水調歌頭

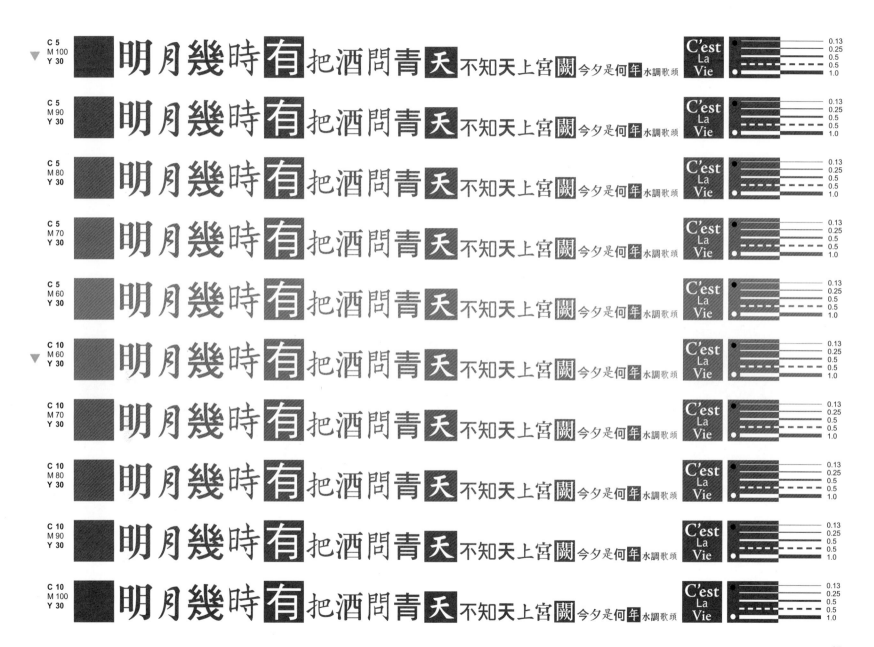

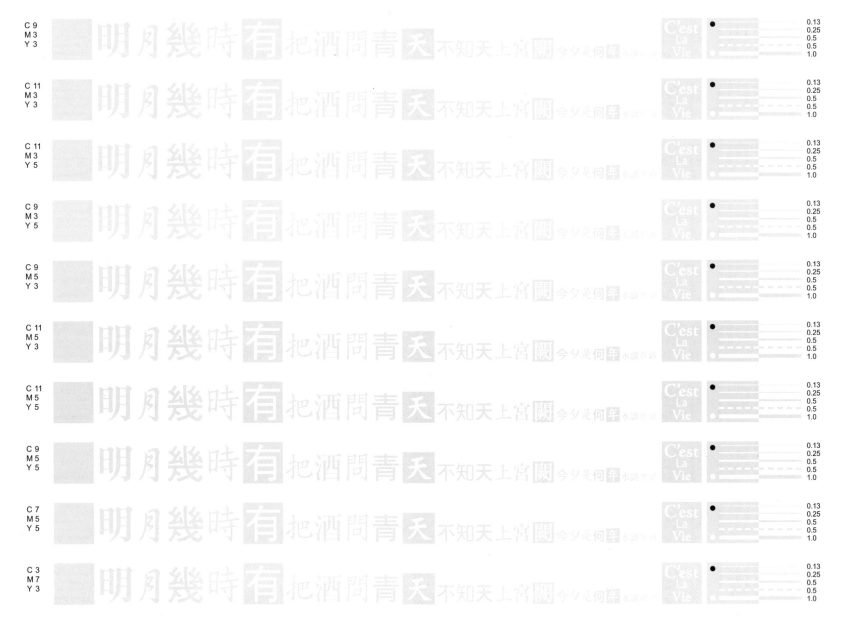

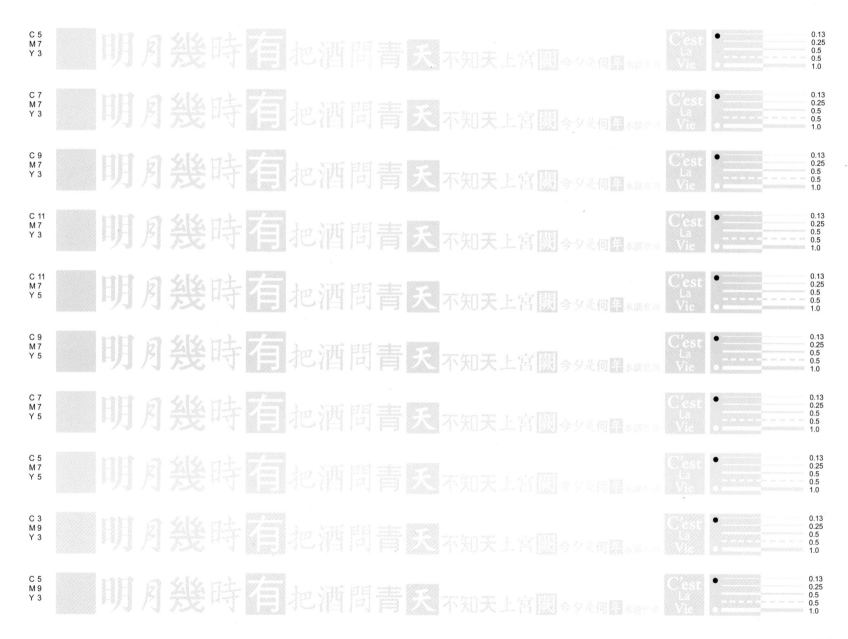

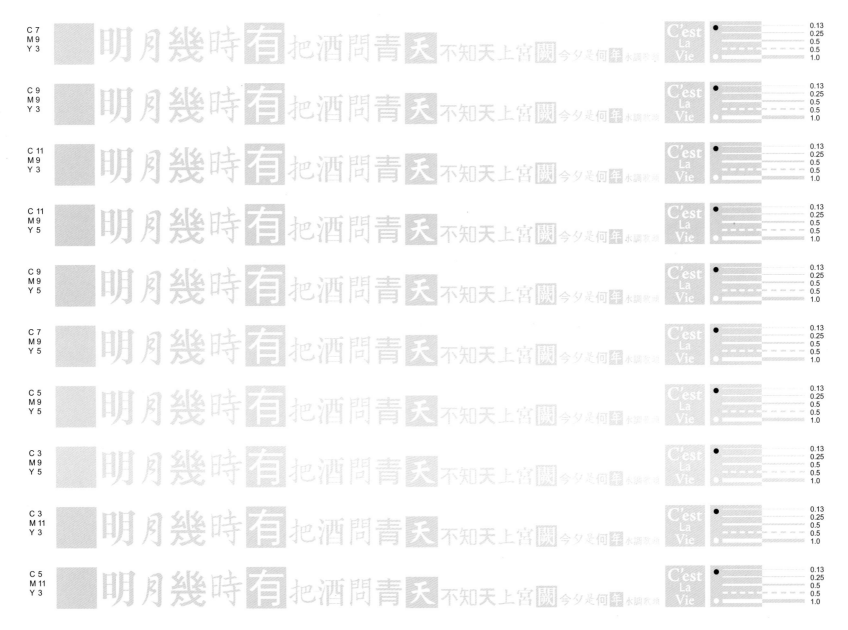

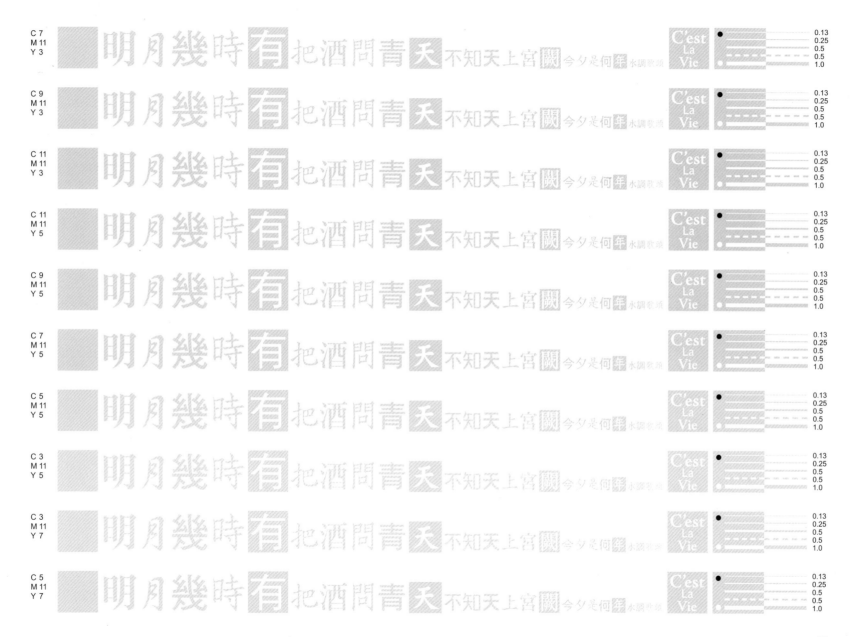

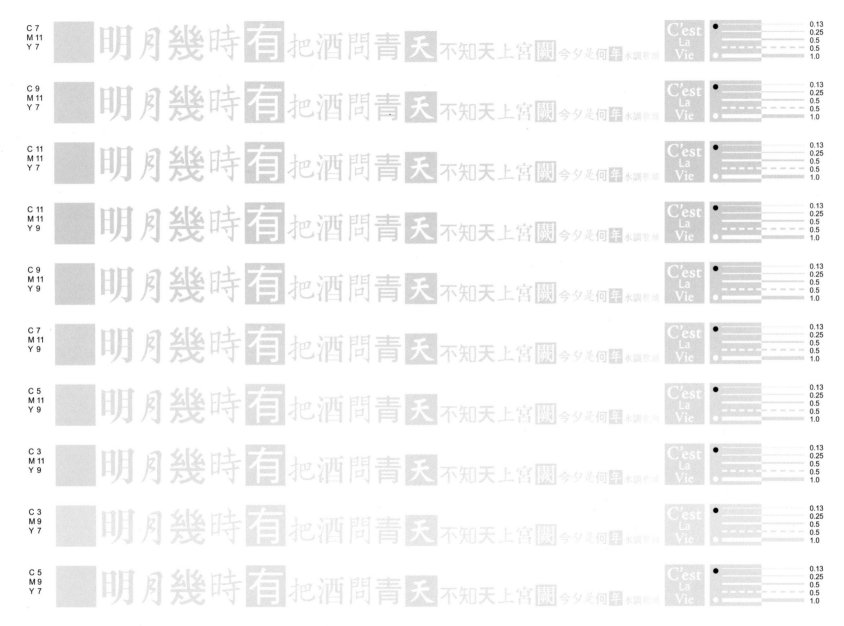

C 7
M 9
Y 7

明月幾時有把酒問青天不知天上宮闕今夕是何年水調歌頭

C'est La Vie

0.13
0.25
0.5
0.5
1.0

C 9
M 9
Y 7

明月幾時有把酒問青天不知天上宮闕今夕是何年水調歌頭

C'est La Vie

0.13
0.25
0.5
0.5
1.0

C 11
M 9
Y 7

明月幾時有把酒問青天不知天上宮闕今夕是何年水調歌頭

C'est La Vie

0.13
0.25
0.5
0.5
1.0

C 11
M 9
Y 9

明月幾時有把酒問青天不知天上宮闕今夕是何年水調歌頭

C'est La Vie

0.13
0.25
0.5
0.5
1.0

C 9
M 9
Y 9

明月幾時有把酒問青天不知天上宮闕今夕是何年水調歌頭

C'est La Vie

0.13
0.25
0.5
0.5
1.0

C 7
M 9
Y 9

明月幾時有把酒問青天不知天上宮闕今夕是何年水調歌頭

C'est La Vie

0.13
0.25
0.5
0.5
1.0

C 5
M 9
Y 9

明月幾時有把酒問青天不知天上宮闕今夕是何年水調歌頭

C'est La Vie

0.13
0.25
0.5
0.5
1.0

C 3
M 9
Y 9

明月幾時有把酒問青天不知天上宮闕今夕是何年水調歌頭

C'est La Vie

0.13
0.25
0.5
0.5
1.0

C 3
M 7
Y 7

明月幾時有把酒問青天不知天上宮闕今夕是何年水調歌頭

C'est La Vie

0.13
0.25
0.5
0.5
1.0

C 5
M 7
Y 7

明月幾時有把酒問青天不知天上宮闕今夕是何年水調歌頭

C'est La Vie

0.13
0.25
0.5
0.5
1.0

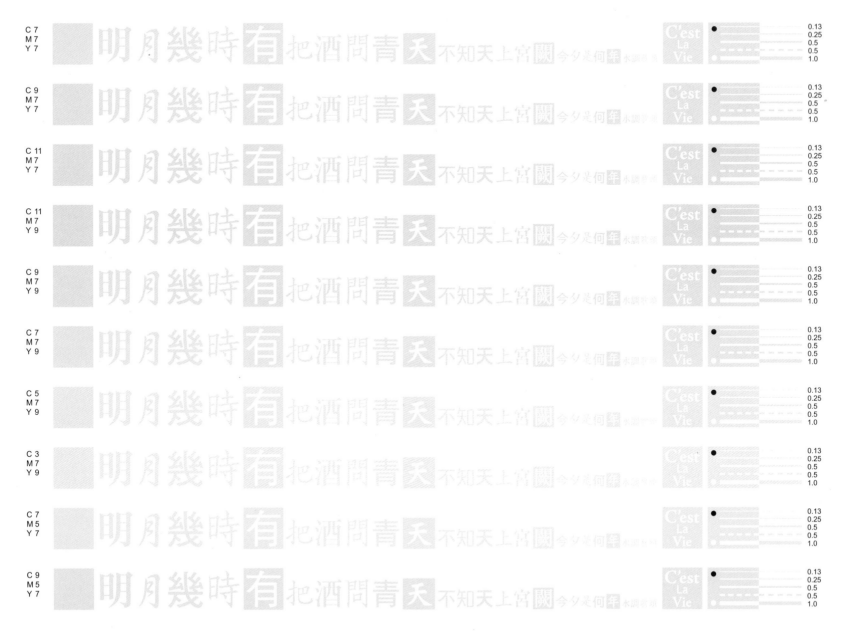

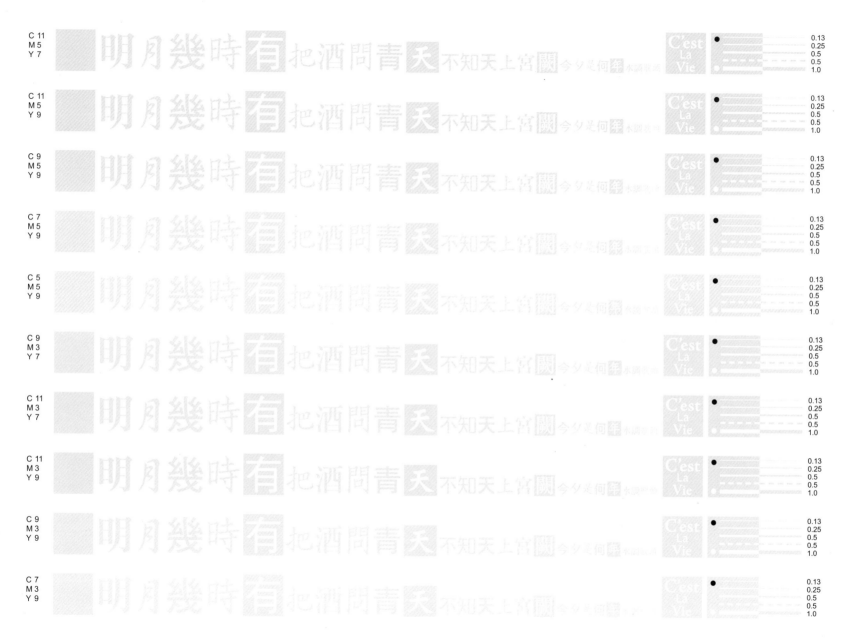

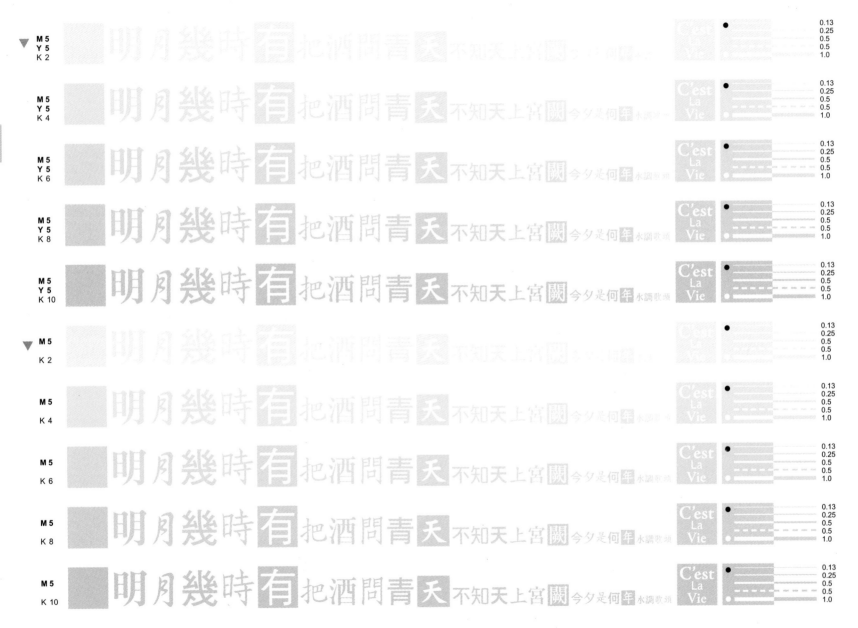

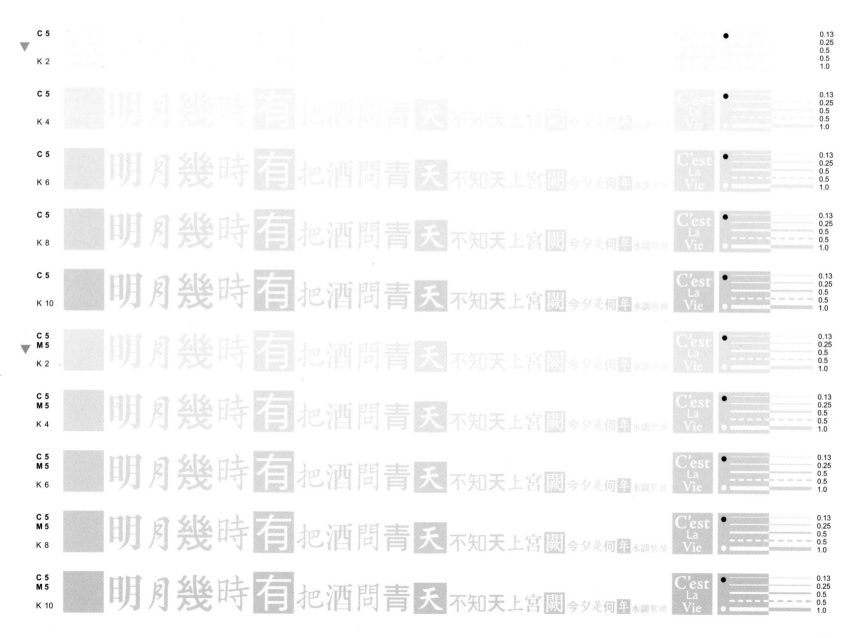

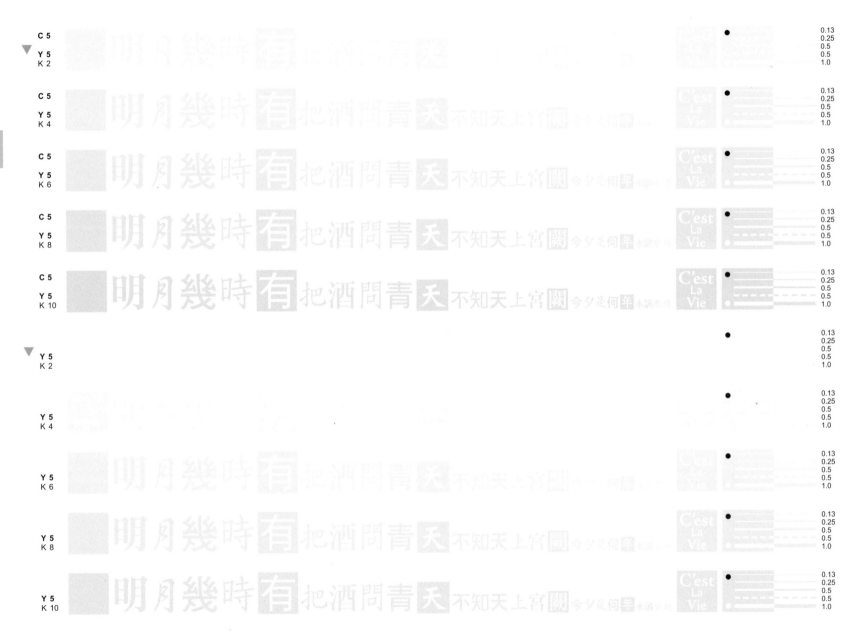

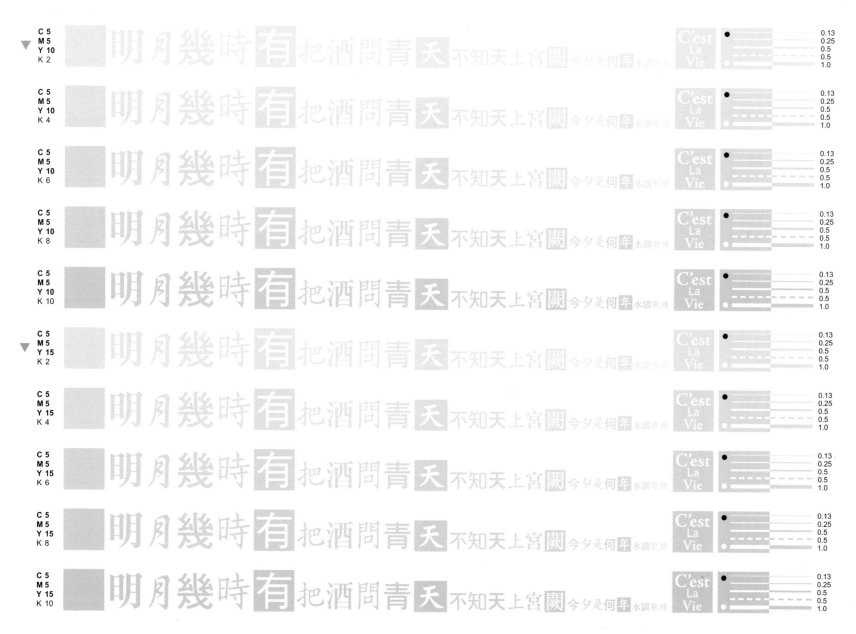

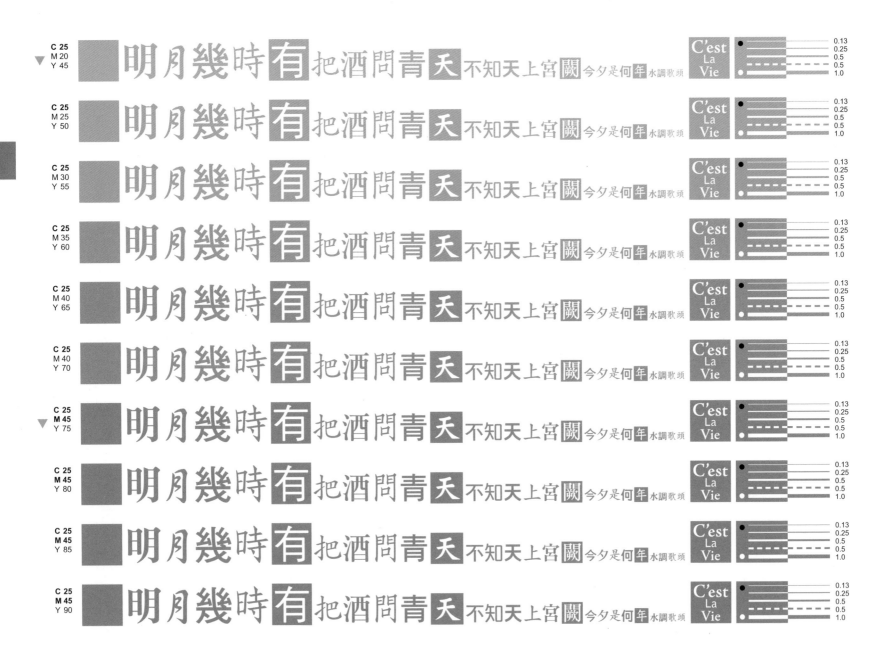

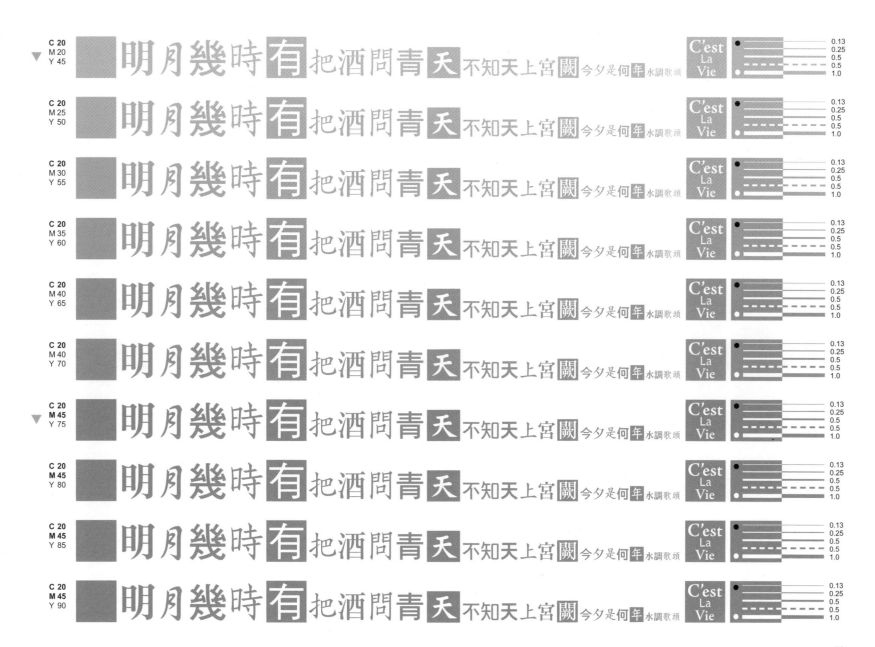

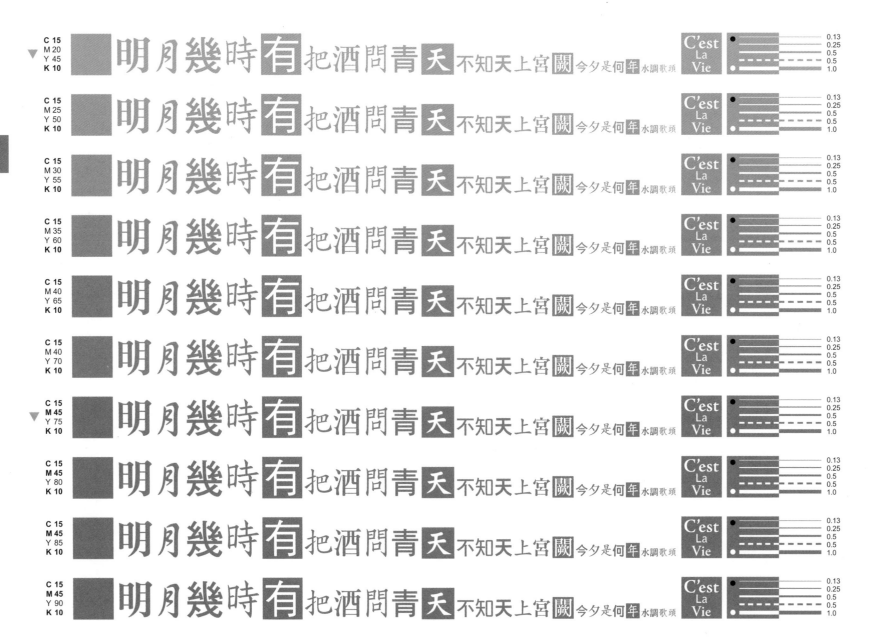

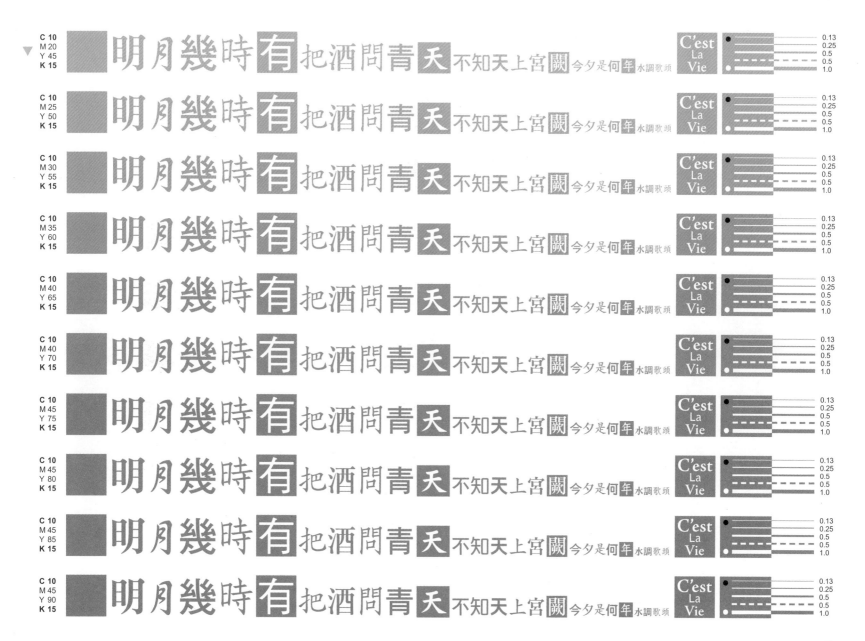

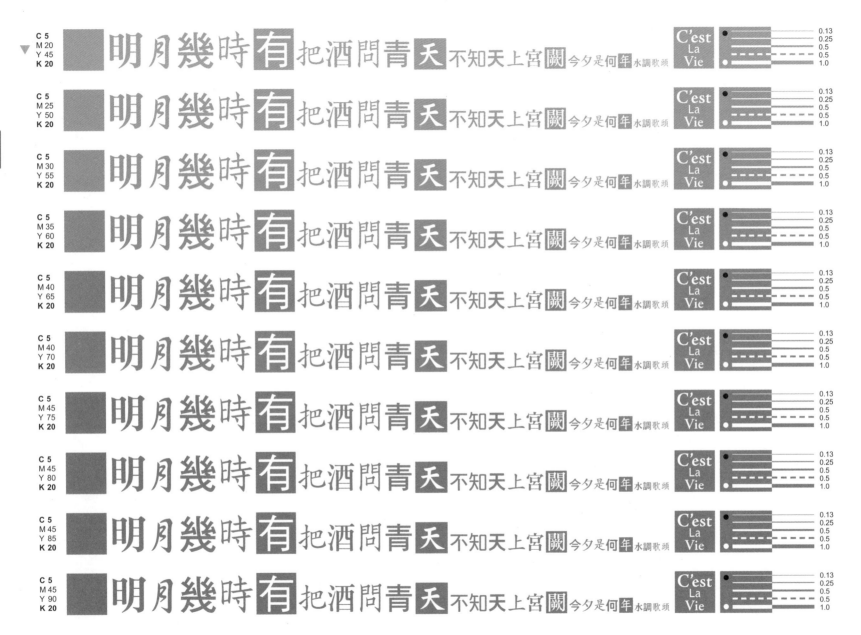

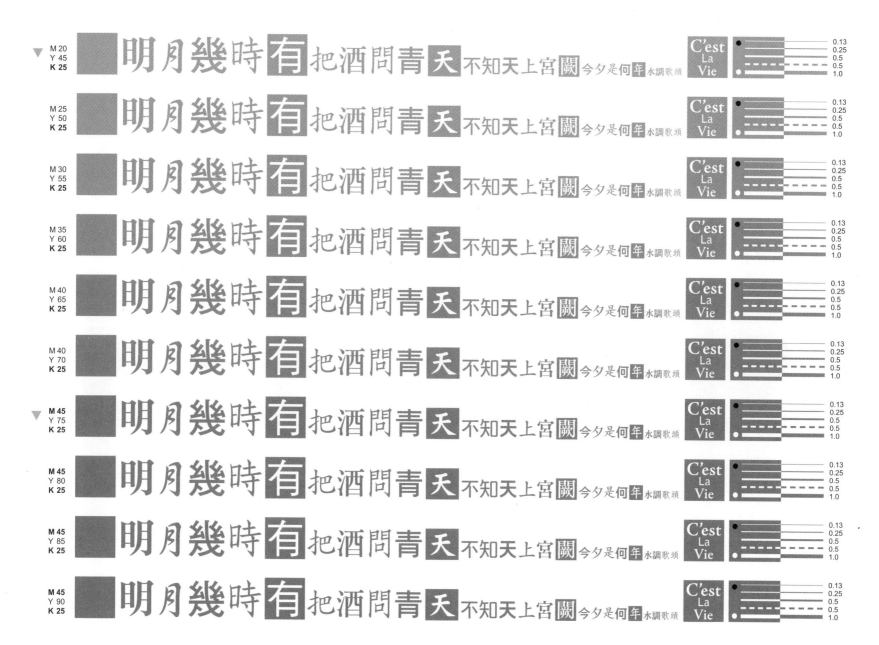

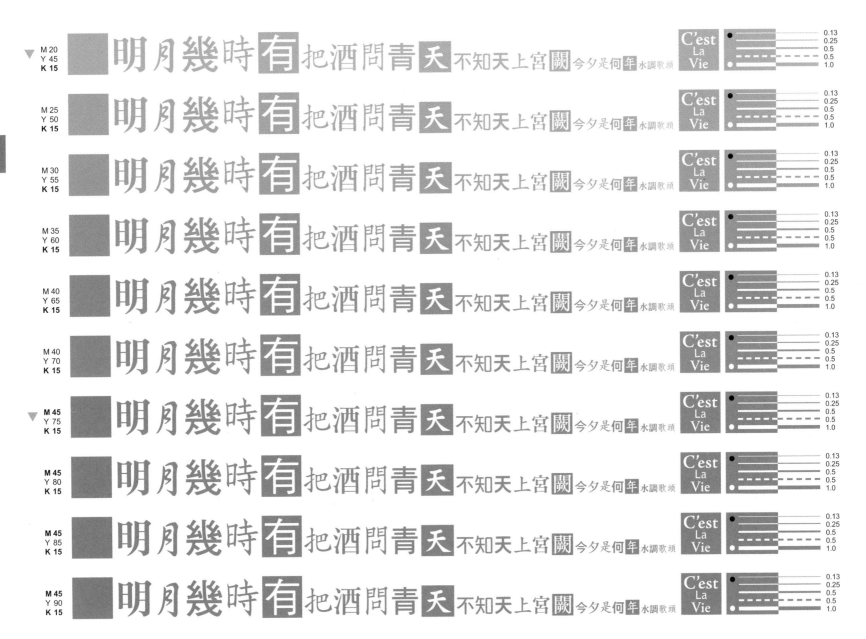

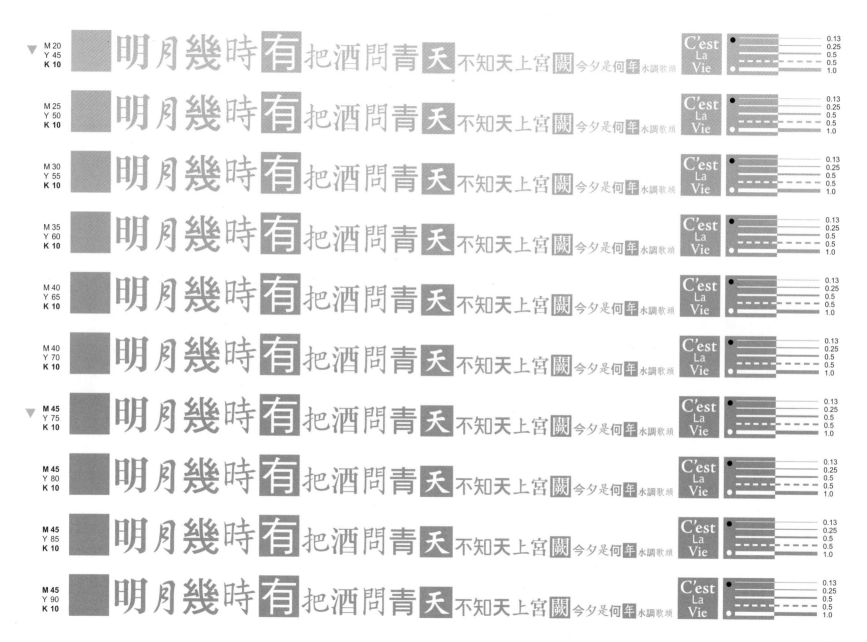

85

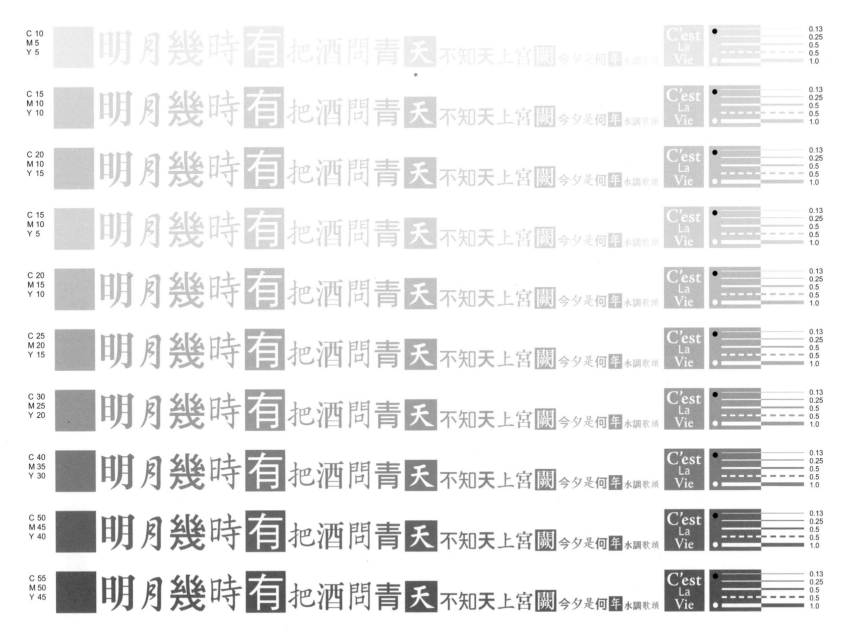

| C 10
M 5
Y 5 | 明月幾時有把酒問青天不知天上宮闕今夕是何年水調歌頭 | C'est La Vie | 0.13
0.25
0.5
0.5
1.0 |

| C 15
M 10
Y 10 | 明月幾時有把酒問青天不知天上宮闕今夕是何年水調歌頭 | C'est La Vie | 0.13
0.25
0.5
0.5
1.0 |

| C 20
M 10
Y 15 | 明月幾時有把酒問青天不知天上宮闕今夕是何年水調歌頭 | C'est La Vie | 0.13
0.25
0.5
0.5
1.0 |

| C 15
M 10
Y 5 | 明月幾時有把酒問青天不知天上宮闕今夕是何年水調歌頭 | C'est La Vie | 0.13
0.25
0.5
0.5
1.0 |

| C 20
M 15
Y 10 | 明月幾時有把酒問青天不知天上宮闕今夕是何年水調歌頭 | C'est La Vie | 0.13
0.25
0.5
0.5
1.0 |

| C 25
M 20
Y 15 | 明月幾時有把酒問青天不知天上宮闕今夕是何年水調歌頭 | C'est La Vie | 0.13
0.25
0.5
0.5
1.0 |

| C 30
M 25
Y 20 | 明月幾時有把酒問青天不知天上宮闕今夕是何年水調歌頭 | C'est La Vie | 0.13
0.25
0.5
0.5
1.0 |

| C 40
M 35
Y 30 | 明月幾時有把酒問青天不知天上宮闕今夕是何年水調歌頭 | C'est La Vie | 0.13
0.25
0.5
0.5
1.0 |

| C 50
M 45
Y 40 | 明月幾時有把酒問青天不知天上宮闕今夕是何年水調歌頭 | C'est La Vie | 0.13
0.25
0.5
0.5
1.0 |

| C 55
M 50
Y 45 | 明月幾時有把酒問青天不知天上宮闕今夕是何年水調歌頭 | C'est La Vie | 0.13
0.25
0.5
0.5
1.0 |

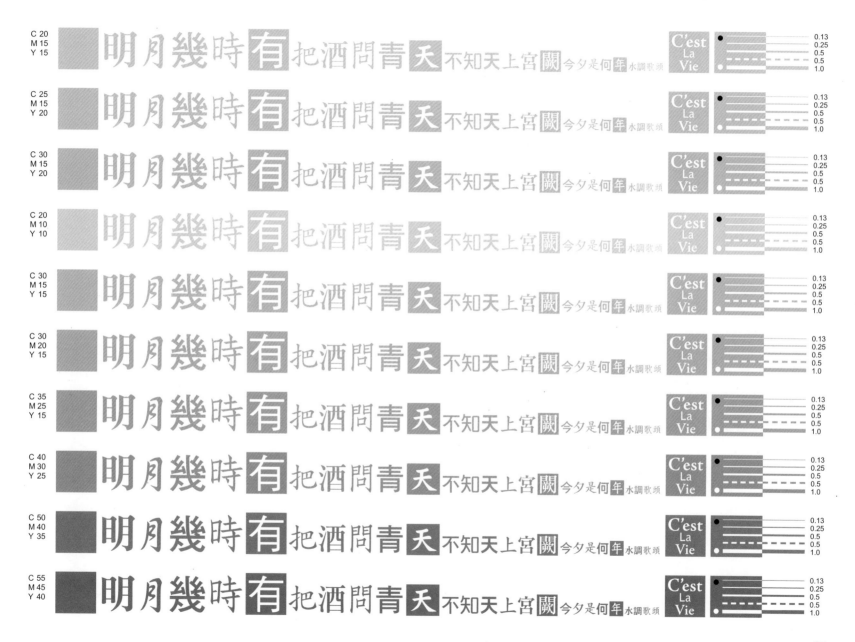

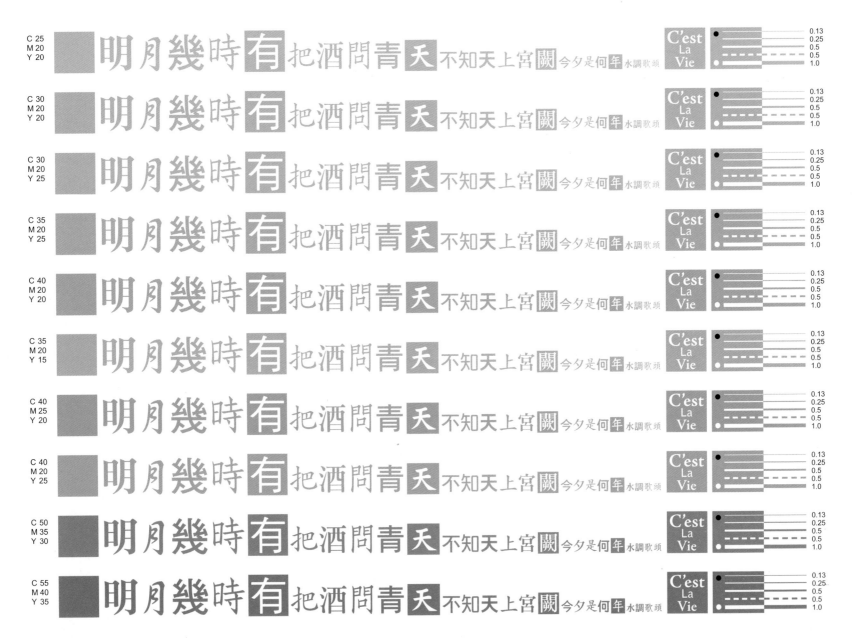

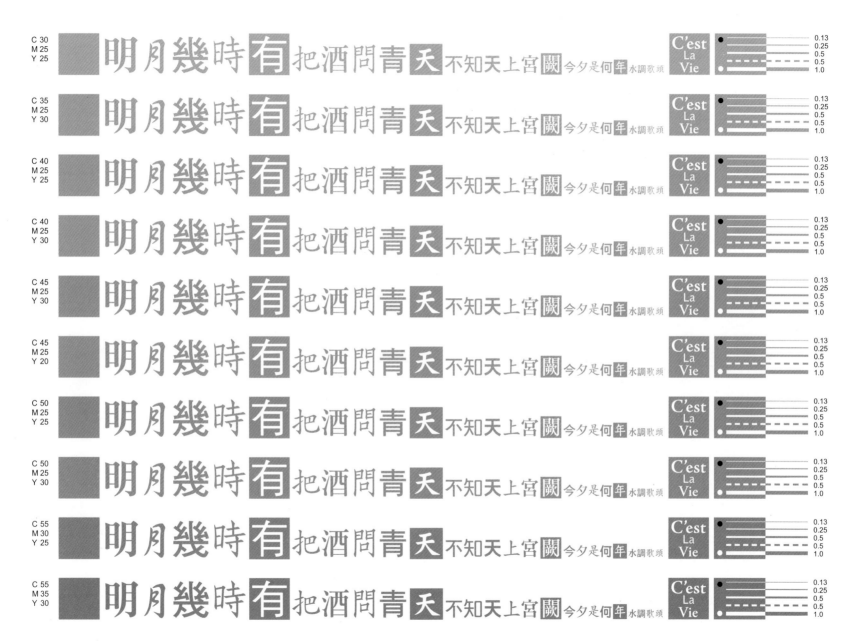

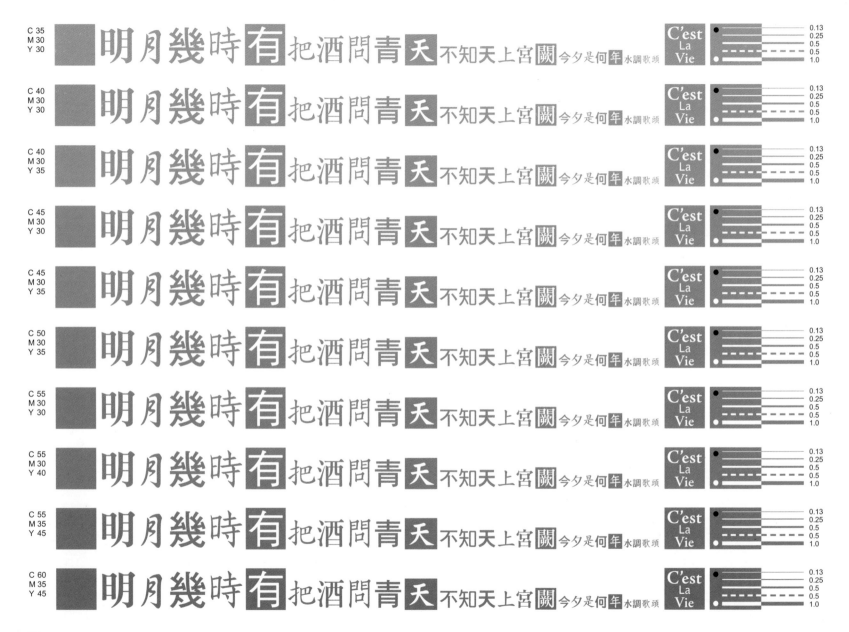

明月幾時有把酒問青天不知天上宮闕今夕是何年水調歌頭

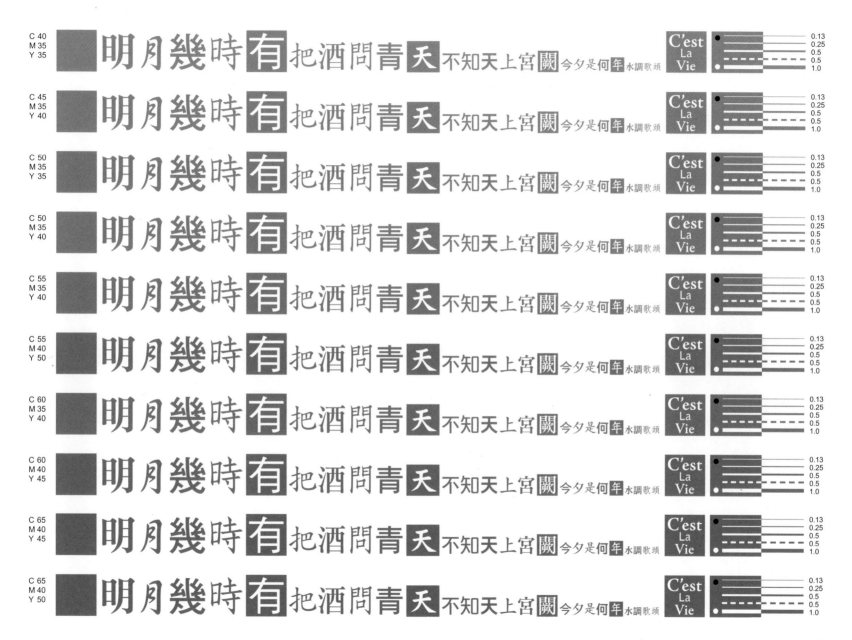

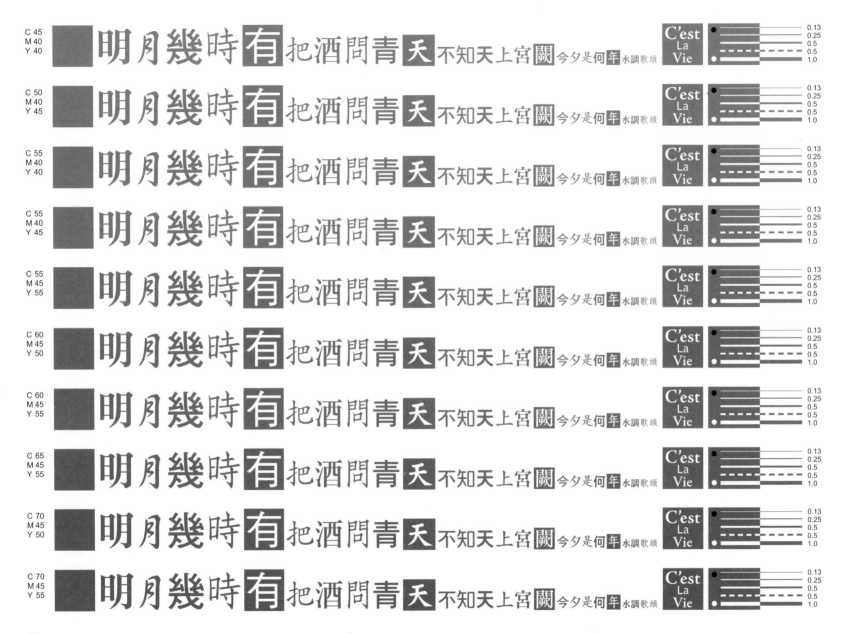

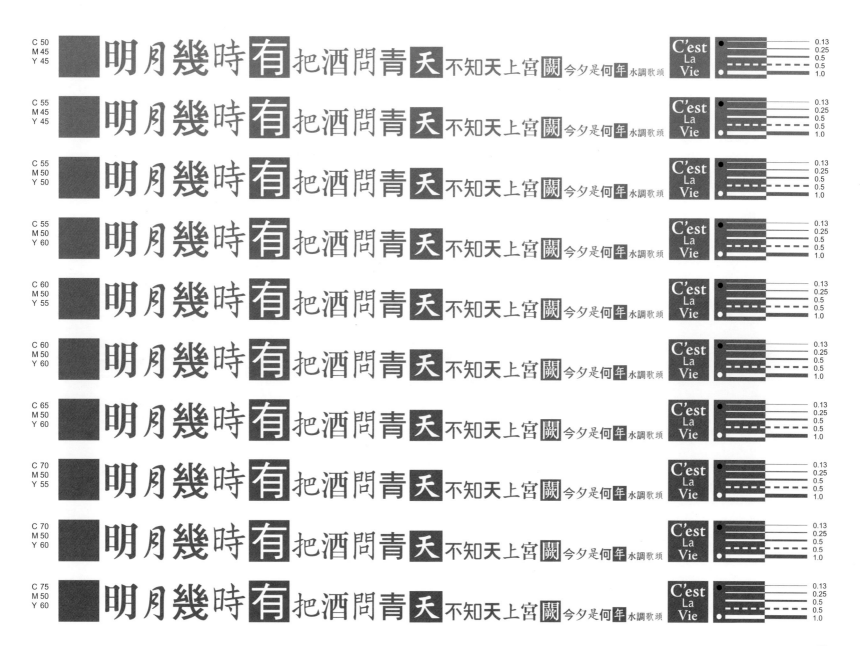

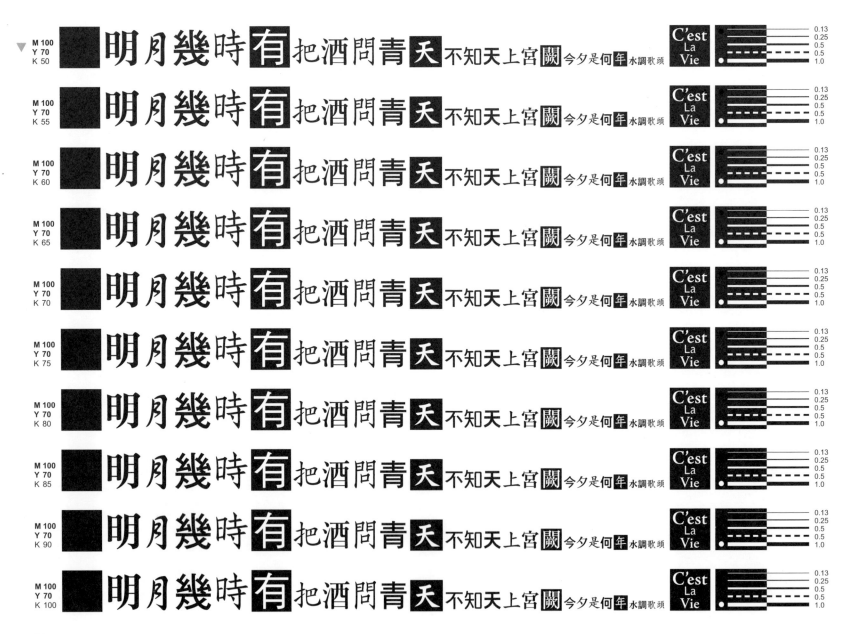

明月幾時有把酒問青天不知天上宮闕今夕是何年水調歌頭

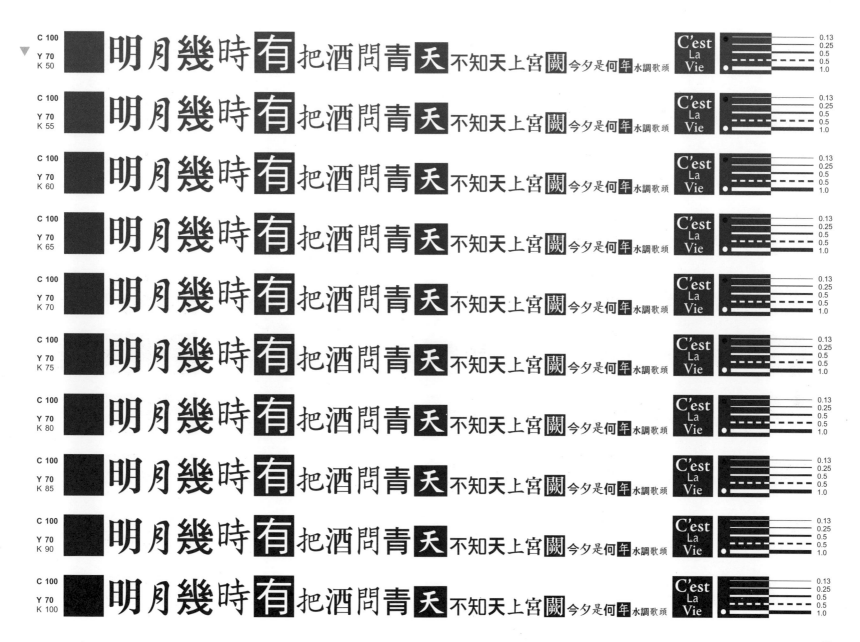

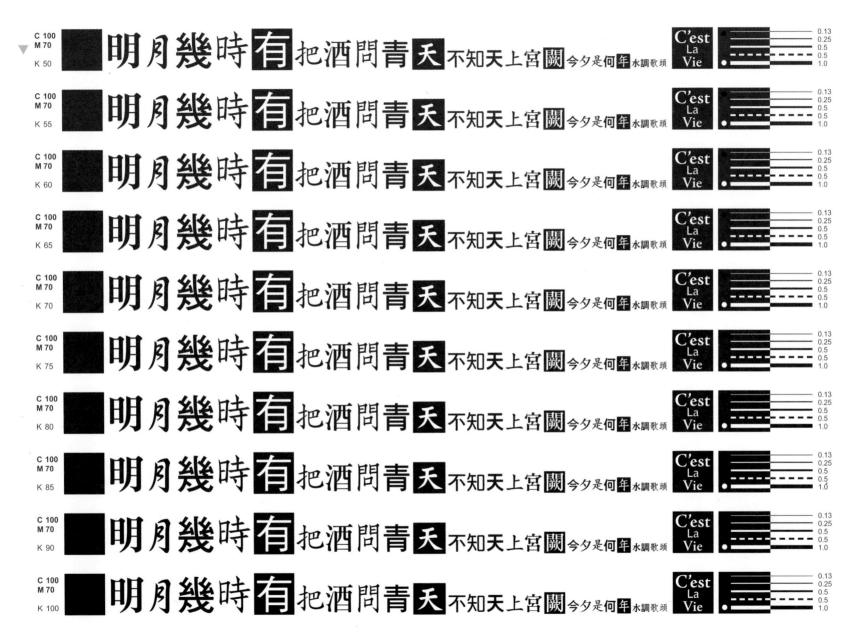

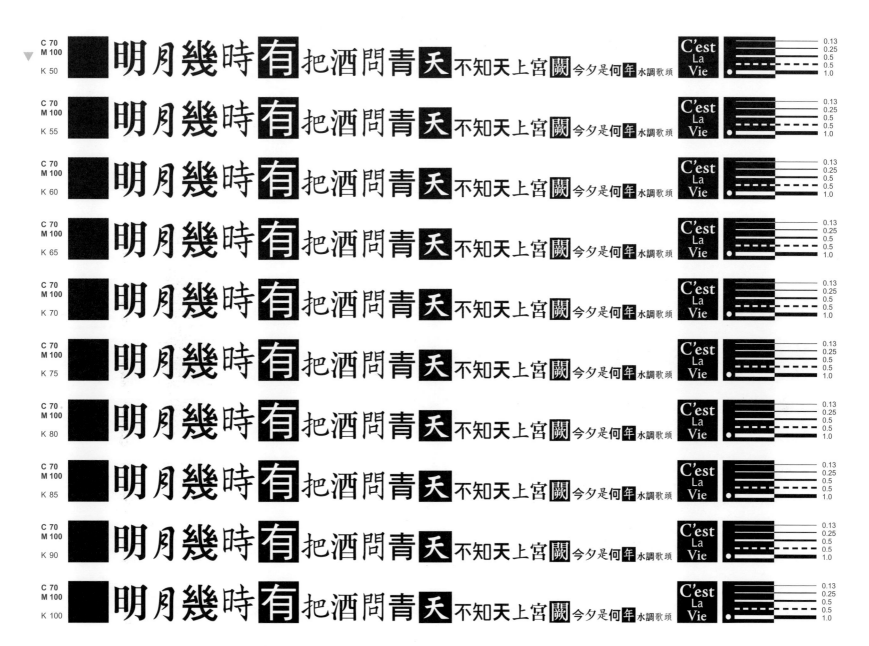

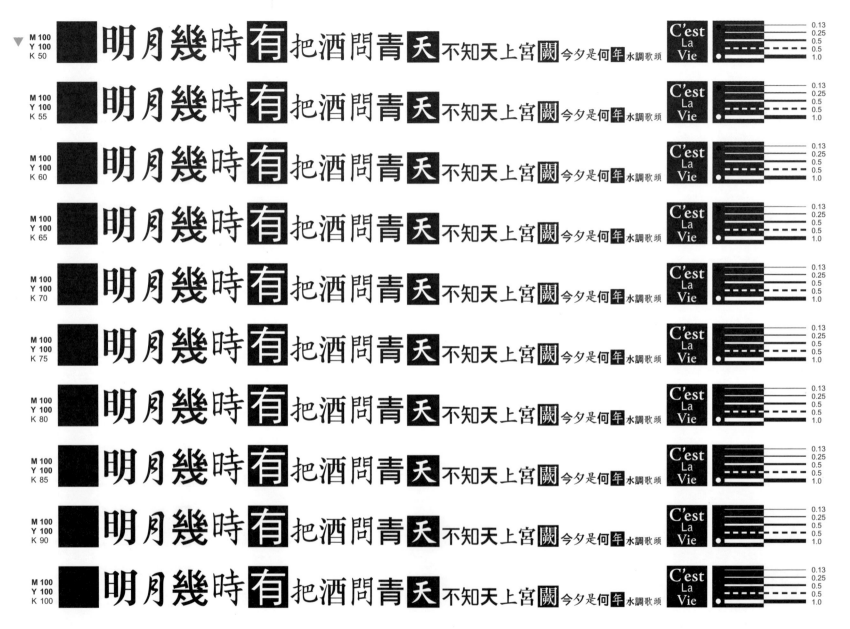

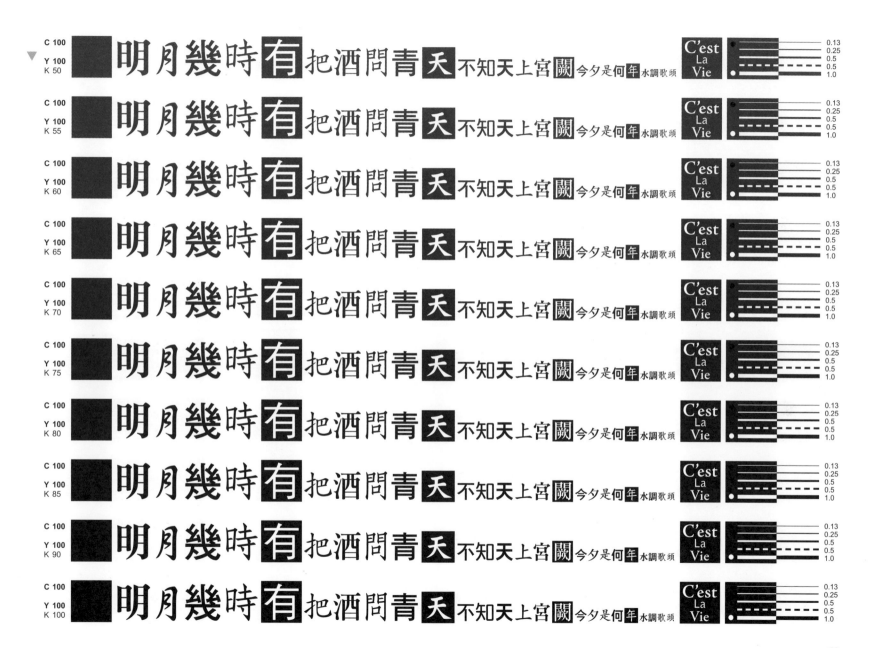

99

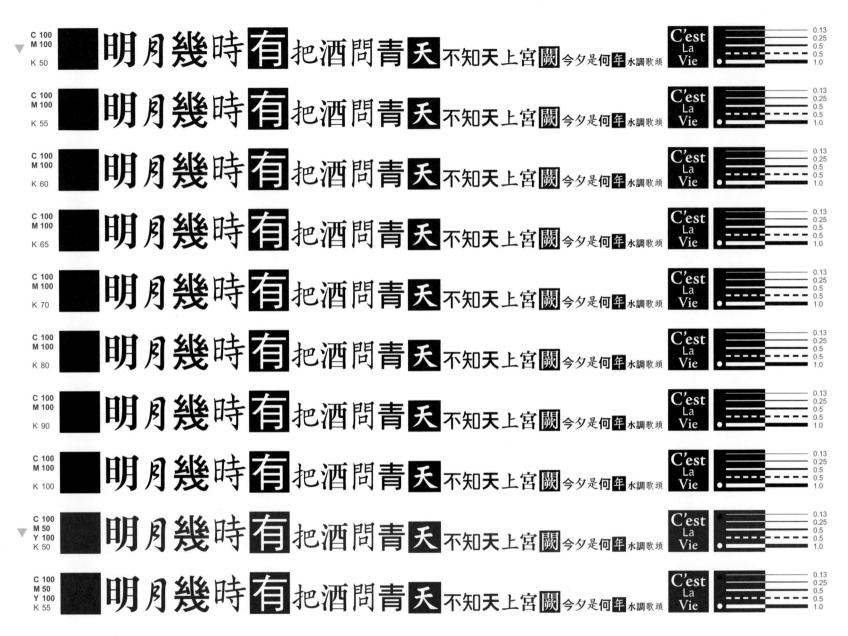

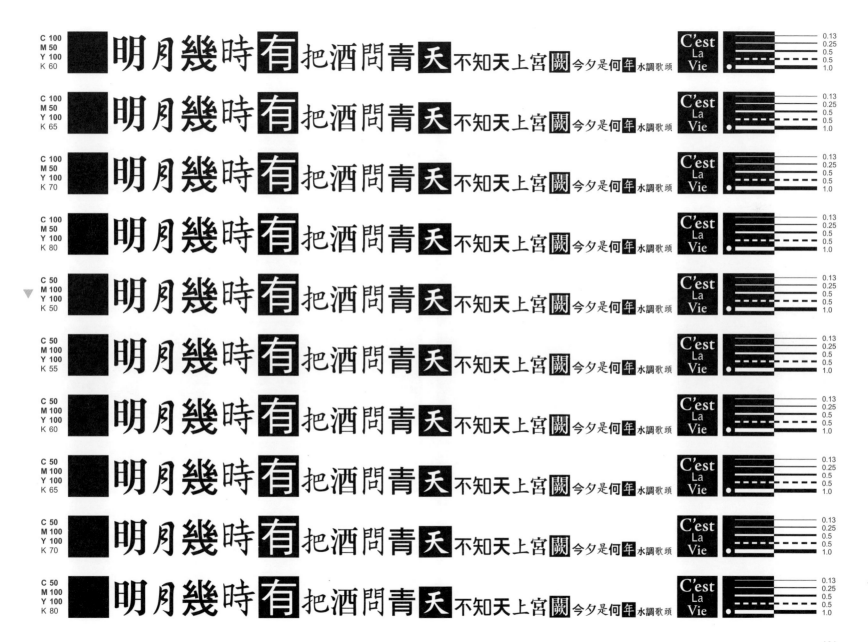

C 100 M 50 Y 100 K 60	明月幾時有把酒問青天不知天上宮闕今夕是何年水調歌頭	C'est La Vie — 0.13 0.25 0.5 0.5 1.0
C 100 M 50 Y 100 K 65	明月幾時有把酒問青天不知天上宮闕今夕是何年水調歌頭	C'est La Vie — 0.13 0.25 0.5 0.5 1.0
C 100 M 50 Y 100 K 70	明月幾時有把酒問青天不知天上宮闕今夕是何年水調歌頭	C'est La Vie — 0.13 0.25 0.5 0.5 1.0
C 100 M 50 Y 100 K 80	明月幾時有把酒問青天不知天上宮闕今夕是何年水調歌頭	C'est La Vie — 0.13 0.25 0.5 0.5 1.0
C 50 M 100 Y 100 K 50	明月幾時有把酒問青天不知天上宮闕今夕是何年水調歌頭	C'est La Vie — 0.13 0.25 0.5 0.5 1.0
C 50 M 100 Y 100 K 55	明月幾時有把酒問青天不知天上宮闕今夕是何年水調歌頭	C'est La Vie — 0.13 0.25 0.5 0.5 1.0
C 50 M 100 Y 100 K 60	明月幾時有把酒問青天不知天上宮闕今夕是何年水調歌頭	C'est La Vie — 0.13 0.25 0.5 0.5 1.0
C 50 M 100 Y 100 K 65	明月幾時有把酒問青天不知天上宮闕今夕是何年水調歌頭	C'est La Vie — 0.13 0.25 0.5 0.5 1.0
C 50 M 100 Y 100 K 70	明月幾時有把酒問青天不知天上宮闕今夕是何年水調歌頭	C'est La Vie — 0.13 0.25 0.5 0.5 1.0
C 50 M 100 Y 100 K 80	明月幾時有把酒問青天不知天上宮闕今夕是何年水調歌頭	C'est La Vie — 0.13 0.25 0.5 0.5 1.0

網線數示範圖例一

網線數（lpi）即每一平方英吋內的網線排列密度。網線數必須依據紙張表面特性（塗佈）及吸墨量而調整，以下示範133、150、175、200線的印刷效果，幫助您選擇適合的製版線數。

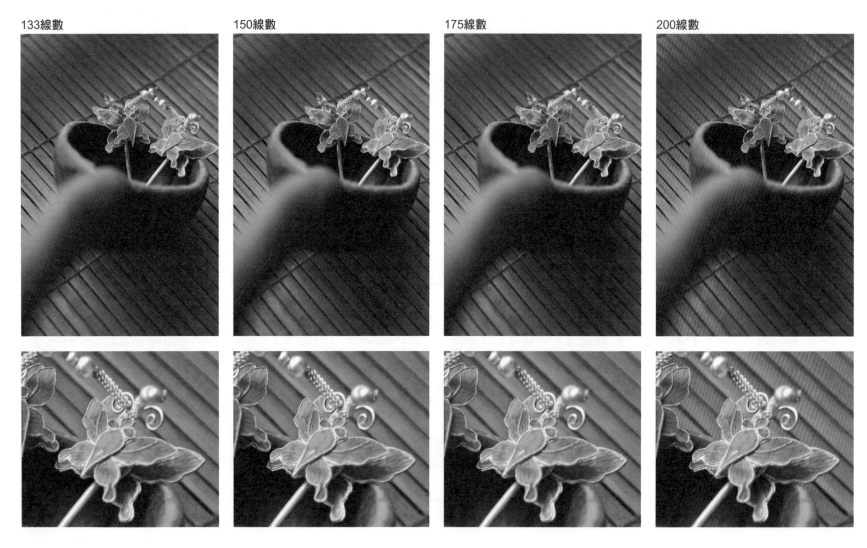

133線數　　　　150線數　　　　175線數　　　　200線數

網線數示範圖例二

133線數

150線數

175線數

200線數

灰階印色效果示範

黑色文字或圖片，能以單色黑（K）或四色黑（CMYK）印製，兩者間的些微差異與對比，各有不同的視覺趣味，在製版與印刷成本上也因而有所差異。

單色灰階（K）

四色灰階（C+M+Y+K）

灰階套色印刷示範

黑白圖片做雙色調（Duotone）印刷時，可依圖片所要呈現的風格與色調選擇不同的特別色與黑色搭配，並透過曲線調整圖片的明度和彩度，讓圖片呈現特殊的風貌。

雙色印刷（K＋特別色）

K
+
PANTONE 131 C

=

K
+
PANTONE 159 C

=

K
+
PANTONE 2726 C

=

K
+
PANTONE 3985 C

=

全彩印刷呈色示範

在印刷條件相同的情況下，紙張仍會影響圖片的印刷效果及色調。本單元分別在雪銅紙、劃刊紙、米道林紙、牛皮紙、漫畫紙示範各種圖片之印刷效果，供讀者參考比較。

C 0〜100%	M 0〜100%

	0	5	10	20	30	40	50	60	70	80	90	100
0												
5												
10												
20												
30												
40												
50												
60												
70												
80												
90												
100												

C			Y		
0～100%			0～100%		

	0	5	10	20	30	40	50	60	70	80	90	100
0												
5												
10												
20												
30												
40												
50												
60												
70												
80												
90												
100												

	0	5	10	20	30	40	50	60	70	80	90	100
0												
5												
10												
20												
30												
40												
50												
60												
70												
80												
90												
100												

0 5 10 20 30 40 50 60 70 80 90 100

0

5

10

20

30

40

50

60

70

80

90

100

	C 0~100%	M 0~100%	Y 30%

	0	5	10	20	30	40	50	60	70	80	90	100
0												
5												
10												
20												
30												
40												
50												
60												
70												
80												
90												
100												

	0	5	10	20	30	40	50	60	70	80	90	100
0												
5												
10												
20												
30												
40												
50												
60												
70												
80												
90												
100												

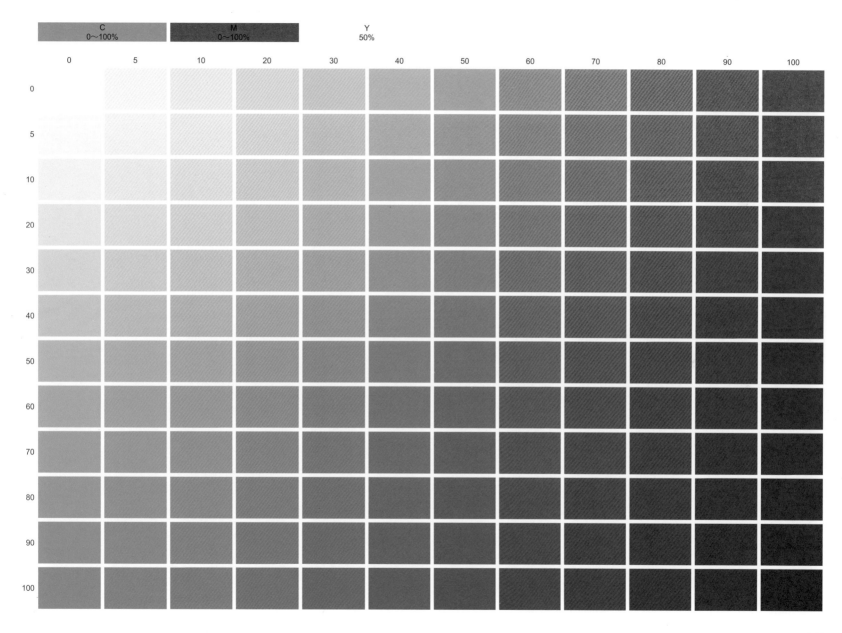

	0	5	10	20	30	40	50	60	70	80	90	100
0												
5												
10												
20												
30												
40												
50												
60												
70												
80												
90												
100												

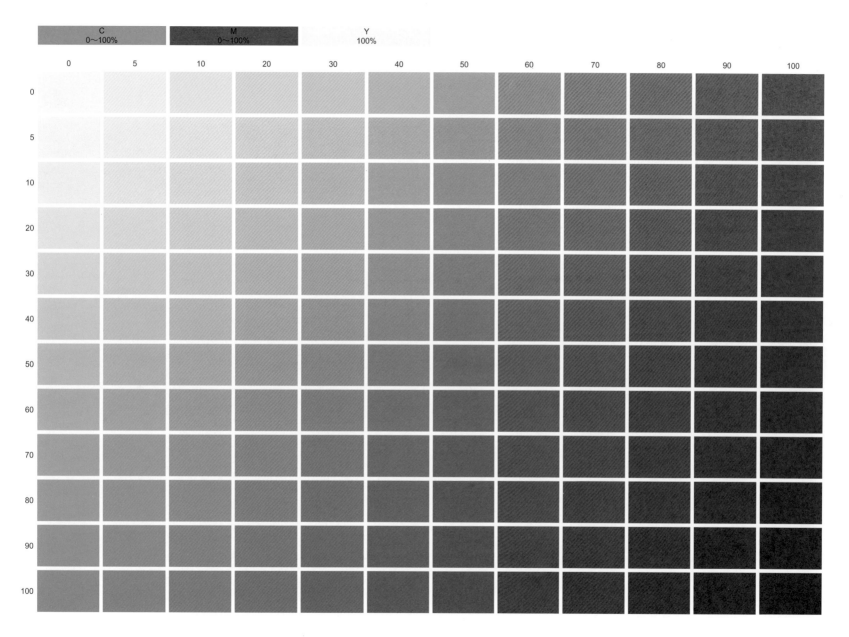

	C		M		K	
	0～100%		0～100%		10%	

	0	5	10	20	30	40	50	60	70	80	90	100
0												
5												
10												
20												
30												
40												
50												
60												
70												
80												
90												
100												

	0	5	10	20	30	40	50	60	70	80	90	100
0												
5												
10												
20												
30												
40												
50												
60												
70												
80												
90												
100												

	C 0~100%		Y 0~100%		K 10%						

	0	5	10	20	30	40	50	60	70	80	90	100
0												
5												
10												
20												
30												
40												
50												
60												
70												
80												
90												
100												

	C 0~100%	Y 0~100%	K 20%

	0	5	10	20	30	40	50	60	70	80	90	100
0												
5												
10												
20												
30												
40												
50												
60												
70												
80												
90												
100												

	0	5	10	20	30	40	50	60	70	80	90	100
0												
5												
10												
20												
30												
40												
50												
60												
70												
80												
90												
100												

	0	5	10	20	30	40	50	60	70	80	90	100
0												
5												
10												
20												
30												
40												
50												
60												
70												
80												
90												
100												

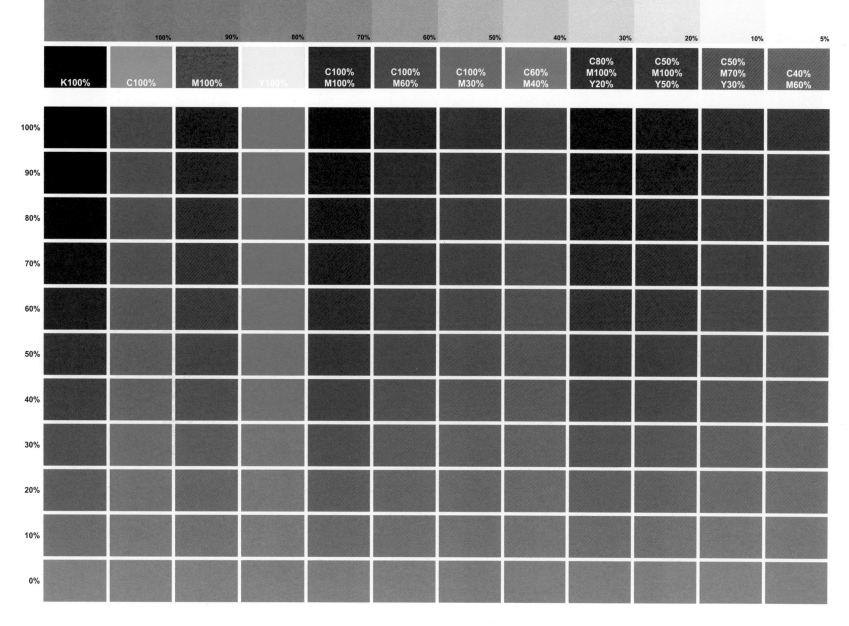

100% 90% 80% 70% 60% 50% 40% 30% 20% 10% 5%

| C100% Y100% | C70% M40% Y70% | C100% Y30% | C75% Y100% | C50% Y100% | C60% Y40% | C40% Y60% | C25% M100% Y75% | C40% M70% Y70% | M100% Y100% | M75% Y100% | M80% Y40% |

100%
90%
80%
70%
60%
50%
40%
30%
20%
10%
0%

 M 100
Y 100

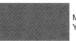 M 85
Y 100

本單元以金屬色搭配十二種主要色系，四色印刷部份採用外圓內方的配色設計，方便讀者參照。

設計時要留意的是：四色部份不能與金屬色疊印，如此才能各自保有鮮亮的色調。

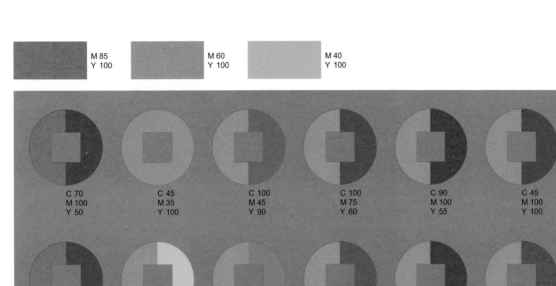

M 85
Y 100

M 60
Y 100

M 40
Y 100

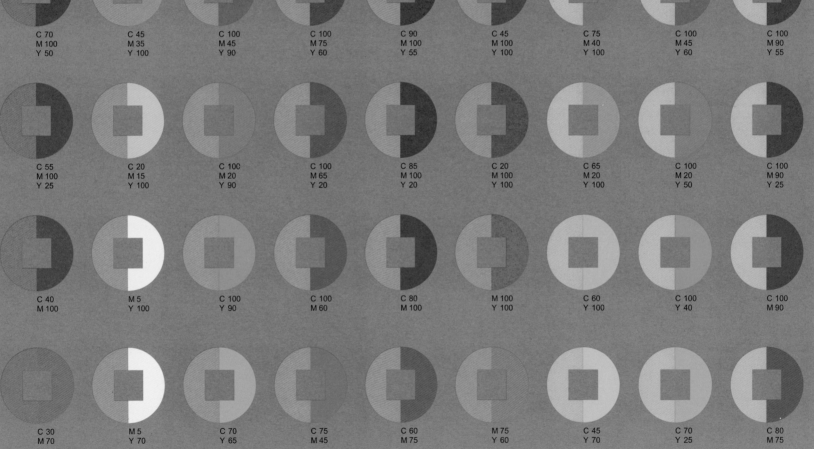

C 70
M 100
Y 50

C 45
M 35
Y 100

C 100
M 45
Y 90

C 100
M 75
Y 60

C 90
M 100
Y 55

C 45
M 100
Y 100

C 75
M 40
Y 100

C 100
M 45
Y 60

C 100
M 90
Y 55

C 55
M 100
Y 25

C 20
M 15
Y 100

C 100
M 20
Y 90

C 100
M 65
Y 20

C 85
M 100
Y 20

C 20
M 100
Y 100

C 65
M 20
Y 100

C 100
M 20
Y 50

C 100
M 90
Y 25

C 40
M 100

M 5
Y 100

C 100
Y 90

C 100
M 60

C 80
M 100

M 100
Y 100

C 60
Y 100

C 100
Y 40

C 100
M 90

C 30
M 70

M 5
Y 70

C 70
Y 65

C 75
M 45

C 60
M 75

M 75
Y 60

C 45
Y 70

C 70
Y 25

C 80
M 75

IV

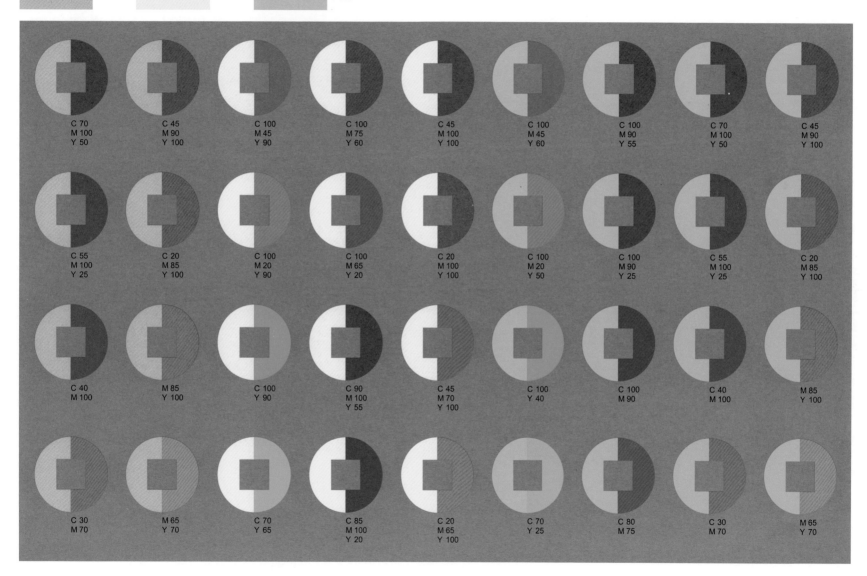

V

 C 60
Y 100

 C 100
Y 90

 C 100
Y 40

C 100
M 60

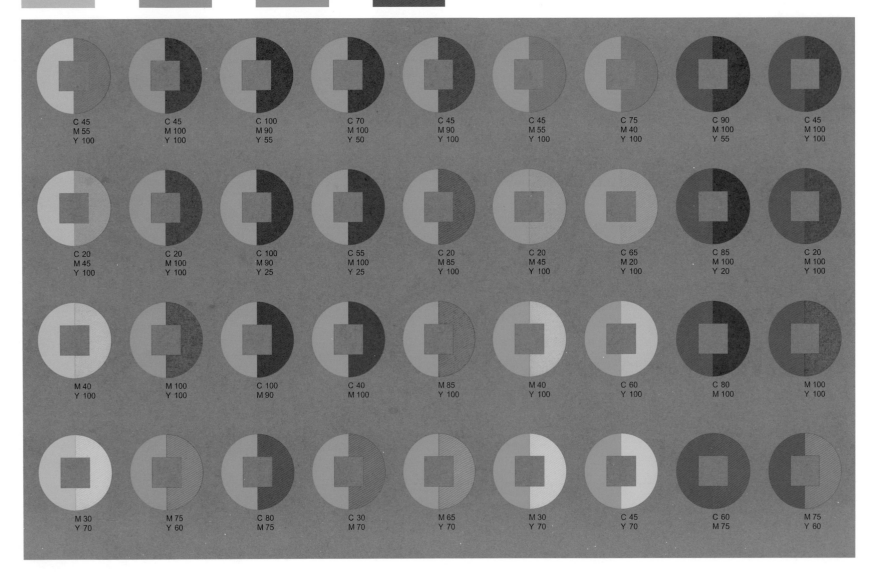

C 45
M 55
Y 100

C 45
M 100
Y 100

C 100
M 90
Y 55

C 70
M 100
Y 50

C 45
M 90
Y 100

C 45
M 55
Y 100

C 75
M 40
Y 100

C 90
M 100
Y 55

C 45
M 100
Y 100

C 20
M 45
Y 100

C 20
M 100
Y 100

C 100
M 90
Y 25

C 55
M 100
Y 25

C 20
M 85
Y 100

C 20
M 45
Y 100

C 65
M 20
Y 100

C 85
M 100
Y 20

C 20
M 100
Y 100

M 40
Y 100

M 100
Y 100

C 100
M 90

C 40
M 100

M 85
Y 100

M 40
Y 100

C 60
Y 100

C 80
M 100

M 100
Y 100

M 30
Y 70

M 75
Y 60

C 80
M 75

C 30
M 70

M 65
Y 70

M 30
Y 70

C 45
Y 70

C 60
M 75

M 75
Y 60

 C 100
M 60

 C 100
M 90

 C 80
M 100

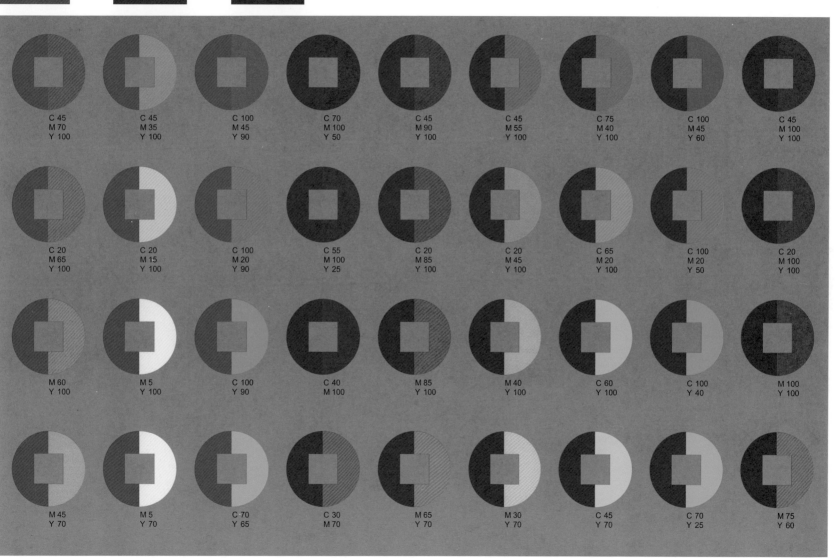

C 45
M 70
Y 100

C 45
M 35
Y 100

C 100
M 45
Y 90

C 70
M 100
Y 50

C 45
M 90
Y 100

C 45
M 55
Y 100

C 75
M 40
Y 100

C 100
M 45
Y 60

C 45
M 100
Y 100

C 20
M 65
Y 100

C 20
M 15
Y 100

C 100
M 20
Y 90

C 55
M 100
Y 25

C 20
M 85
Y 100

C 20
M 45
Y 100

C 65
M 20
Y 100

C 100
M 20
Y 50

C 20
M 100
Y 100

M 60
Y 100

M 5
Y 100

C 100
Y 90

C 40
M 100

M 85
Y 100

M 40
Y 100

C 60
Y 100

C 100
Y 40

M 100
Y 100

M 45
Y 70

M 5
Y 70

C 70
Y 65

C 30
M 70

M 65
Y 70

M 30
Y 70

C 45
Y 70

C 70
Y 25

M 75
Y 60

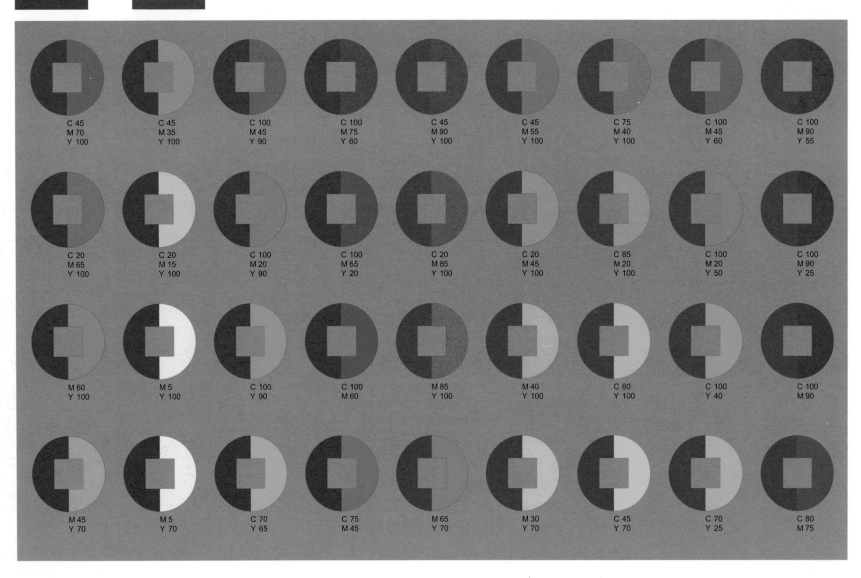

C 80
M 100

C 40
M 100

C 45
M 70
Y 100

C 45
M 35
Y 100

C 100
M 45
Y 90

C 100
M 75
Y 60

C 45
M 90
Y 100

C 45
M 55
Y 100

C 75
M 40
Y 100

C 100
M 45
Y 60

C 100
M 90
Y 55

C 20
M 65
Y 100

C 20
M 15
Y 100

C 100
M 20
Y 90

C 100
M 65
Y 20

C 20
M 85
Y 100

C 20
M 45
Y 100

C 65
M 20
Y 100

C 100
M 20
Y 50

C 100
M 90
Y 25

M 60
Y 100

M 5
Y 100

C 100
Y 90

C 100
M 60

M 85
Y 100

M 40
Y 100

C 60
Y 100

C 100
Y 40

C 100
M 90

M 45
Y 70

M 5
Y 70

C 70
Y 65

C 75
M 45

M 65
Y 70

M 30
Y 70

C 45
Y 70

C 70
Y 25

C 80
M 75

VIII

100% 90% 80% 70% 60% 50% 40% 30% 20% 10% 5%

| C100%
Y100% | C70%
M40%
Y70% | C100%
Y30% | C75%
Y100% | C50%
Y100% | C60%
Y40% | C40%
Y60% | C25%
M100%
Y75% | C40%
M70%
Y70% | M100%
Y100% | M75%
Y100% | M80%
Y40% |

100%
90%
80%
70%
60%
50%
40%
30%
20%
10%
0%

 M 100
Y 100

 M 85
Y 100

本單元以金屬色搭配十二種主要色系，四色印刷部份採用外圓內方的配色設計，方便讀者參照。

設計時要留意的是：四色部份不能與金屬色疊印，如此才能各自保有鮮亮的色調。

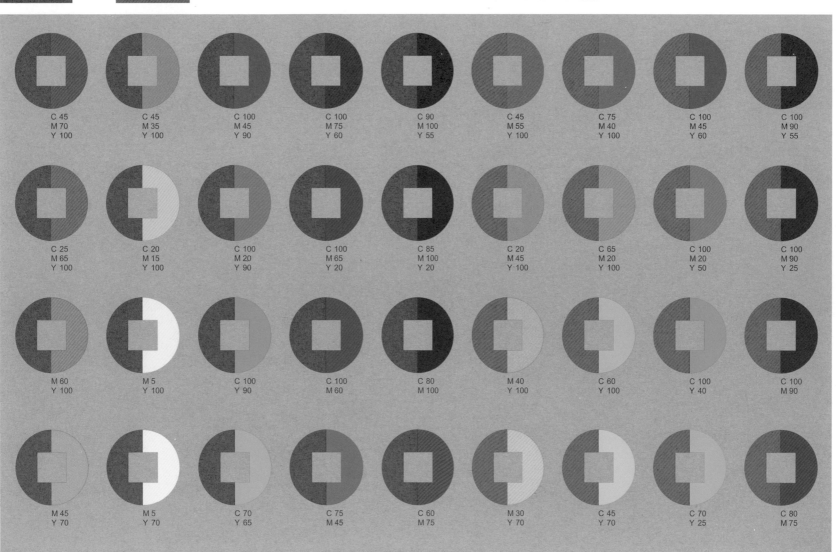

C 45　　C 45　　C 100　　C 100　　C 90　　C 45　　C 75　　C 100　　C 100
M 70　　M 35　　M 45　　M 75　　M 100　　M 55　　M 40　　M 45　　M 90
Y 100　　Y 100　　Y 90　　Y 60　　Y 55　　Y 100　　Y 100　　Y 60　　Y 55

C 25　　C 20　　C 100　　C 100　　C 85　　C 20　　C 65　　C 100　　C 100
M 65　　M 15　　M 20　　M 65　　M 100　　M 45　　M 20　　M 20　　M 90
Y 100　　Y 100　　Y 90　　Y 20　　Y 20　　Y 100　　Y 100　　Y 50　　Y 25

M 60　　M 5　　C 100　　C 100　　C 80　　M 40　　C 60　　C 100　　C 100
Y 100　　Y 100　　Y 90　　M 60　　M 100　　Y 100　　Y 100　　Y 40　　M 90

M 45　　M 5　　C 70　　C 75　　C 60　　M 30　　C 45　　C 70　　C 80
Y 70　　Y 70　　Y 65　　M 45　　M 75　　Y 70　　Y 70　　Y 25　　M 75

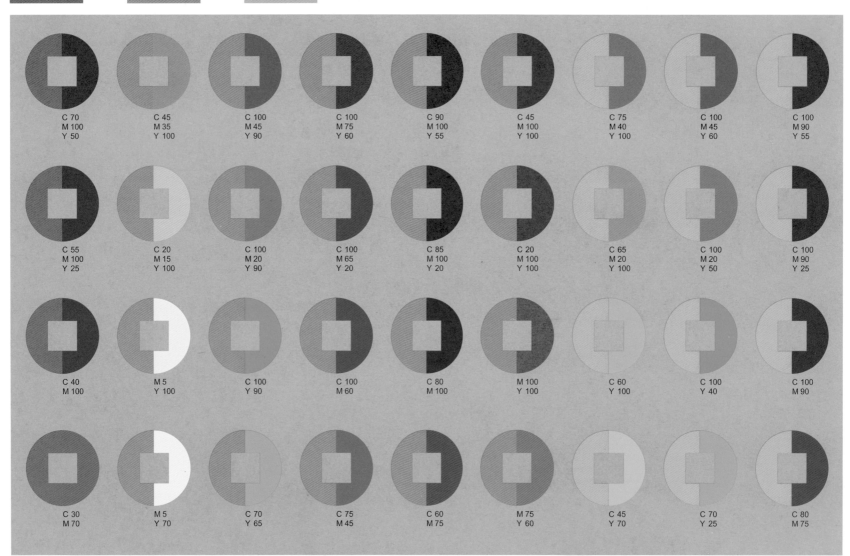

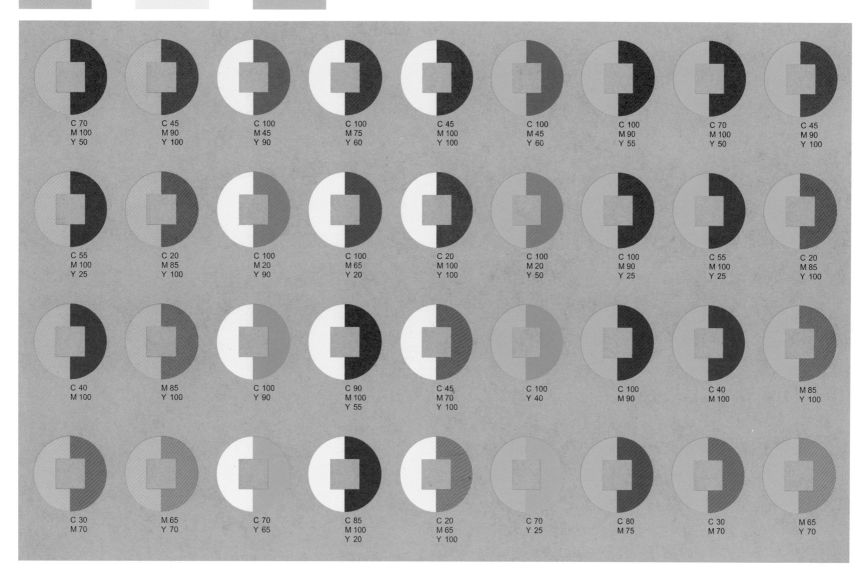

M 40
Y 100

M 5
Y 100

C 60
Y 100

C 70
M 100
Y 50

C 45
M 90
Y 100

C 100
M 45
Y 90

C 100
M 75
Y 60

C 45
M 100
Y 100

C 100
M 45
Y 60

C 100
M 90
Y 55

C 70
M 100
Y 50

C 45
M 90
Y 100

C 55
M 100
Y 25

C 20
M 85
Y 100

C 100
M 20
Y 90

C 100
M 65
Y 20

C 20
M 100
Y 100

C 100
M 20
Y 50

C 100
M 90
Y 25

C 55
M 100
Y 25

C 20
M 85
Y 100

C 40
M 100

M 85
Y 100

C 100
Y 90

C 90
M 100
Y 55

C 45
M 70
Y 100

C 100
Y 40

C 100
M 90

C 40
M 100

M 85
Y 100

C 30
M 70

M 65
Y 70

C 70
Y 65

C 85
M 100
Y 20

C 20
M 65
Y 100

C 70
Y 25

C 80
M 75

C 30
M 70

M 65
Y 70

V

C 60
Y 100

C 100
Y 90

C 100
Y 40

C 100
M 60

C 45
M 55
Y 100

C 45
M 100
Y 100

C 100
M 90
Y 55

C 70
M 100
Y 50

C 45
M 90
Y 100

C 45
M 55
Y 100

C 75
M 40
Y 100

C 90
M 100
Y 55

C 45
M 100
Y 100

C 20
M 45
Y 100

C 20
M 100
Y 100

C 100
M 90
Y 25

C 55
M 100
Y 25

C 20
M 85
Y 100

C 20
M 45
Y 100

C 65
M 20
Y 100

C 85
M 100
Y 20

C 20
M 100
Y 100

M 40
Y 100

M 100
Y 100

C 100
M 90

C 40
M 100

M 85
Y 100

M 40
Y 100

C 60
Y 100

C 80
M 100

M 100
Y 100

M 30
Y 70

M 75
Y 60

C 80
M 75

C 30
M 70

M 65
Y 70

M 30
Y 70

C 45
Y 70

C 60
M 75

M 75
Y 60

 C 100
M 60

 C 100
M 90

 C 80
M 100

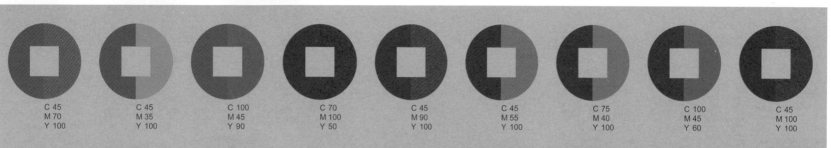

C 45
M 70
Y 100

C 45
M 35
Y 100

C 100
M 45
Y 90

C 70
M 100
Y 50

C 45
M 90
Y 100

C 45
M 55
Y 100

C 75
M 40
Y 100

C 100
M 45
Y 60

C 45
M 100
Y 100

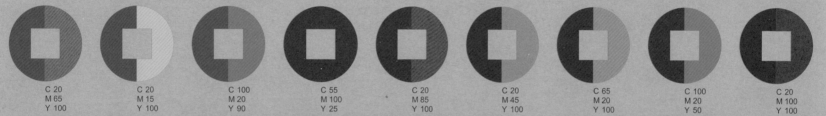

C 20
M 65
Y 100

C 20
M 15
Y 100

C 100
M 20
Y 90

C 55
M 100
Y 25

C 20
M 85
Y 100

C 20
M 45
Y 100

C 65
M 20
Y 100

C 100
M 20
Y 50

C 20
M 100
Y 100

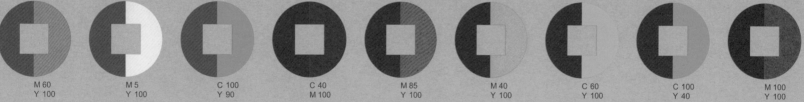

M 60
Y 100

M 5
Y 100

C 100
Y 90

C 40
M 100

M 85
Y 100

M 40
Y 100

C 60
Y 100

C 100
Y 40

M 100
Y 100

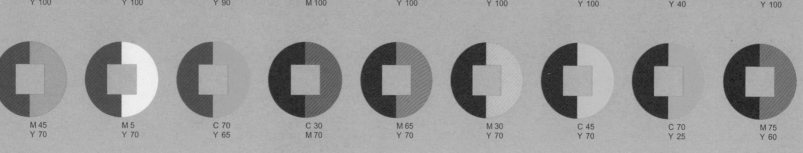

M 45
Y 70

M 5
Y 70

C 70
Y 65

C 30
M 70

M 65
Y 70

M 30
Y 70

C 45
Y 70

C 70
Y 25

M 75
Y 60

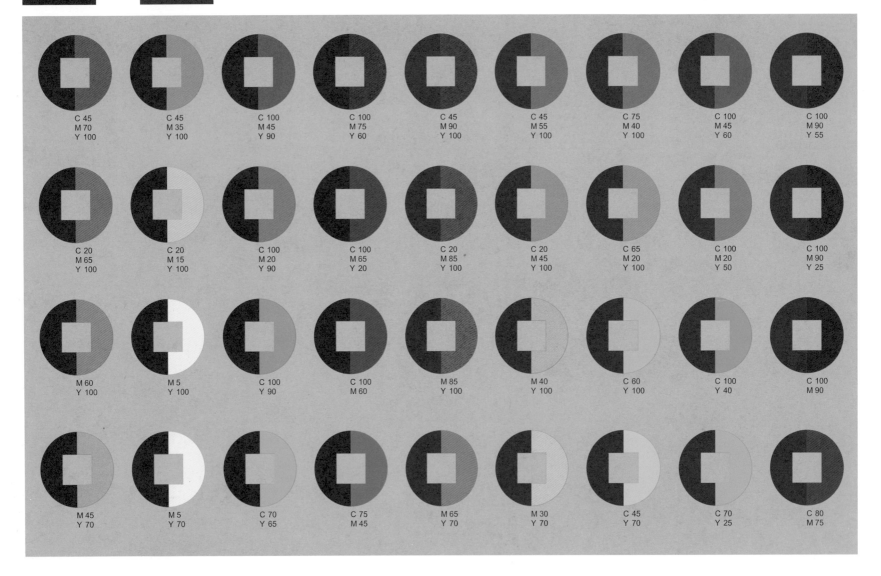

米道林紙 日皓 100gsm

表面以壓光處理，平滑度與挺度高，吸墨性、穩定性與不透明度皆相當良好。紙色柔和，不傷視力，不易變黃，適合一般閱讀性書籍用紙，是目前同類紙張使用率最高的廠牌。至於墨色勻稱需求度較高的彩色印件，較常採用劃刊紙。

M 100 / Y 60 — 明月幾時有把酒問青天不知天上宮闕今夕是何年水調歌頭 — C'est La Vie — 0.13 0.25 0.5 0.5 1.0

M 100 / Y 60 / K 10 — 明月幾時有把酒問青天不知天上宮闕今夕是何年水調歌頭 — C'est La Vie — 0.13 0.25 0.5 0.5 1.0

C 10 / M 100 / Y 60 — 明月幾時有把酒問青天不知天上宮闕今夕是何年水調歌頭 — C'est La Vie — 0.13 0.25 0.5 0.5 1.0

C 15 / M 100 / Y 60 — 明月幾時有把酒問青天不知天上宮闕今夕是何年水調歌頭 — C'est La Vie — 0.13 0.25 0.5 0.5 1.0

M 100 / Y 60 / K 15 — 明月幾時有把酒問青天不知天上宮闕今夕是何年水調歌頭 — C'est La Vie — 0.13 0.25 0.5 0.5 1.0

C 10 / M 100 / Y 60 / K 10 — 明月幾時有把酒問青天不知天上宮闕今夕是何年水調歌頭 — C'est La Vie — 0.13 0.25 0.5 0.5 1.0

C 15 / M 100 / Y 60 / K 10 — 明月幾時有把酒問青天不知天上宮闕今夕是何年水調歌頭 — C'est La Vie — 0.13 0.25 0.5 0.5 1.0

C 10 / M 100 / Y 60 / K 20 — 明月幾時有把酒問青天不知天上宮闕今夕是何年水調歌頭 — C'est La Vie — 0.13 0.25 0.5 0.5 1.0

M 100 / Y 70 — 明月幾時有把酒問青天不知天上宮闕今夕是何年水調歌頭 — C'est La Vie — 0.13 0.25 0.5 0.5 1.0

M 100 / Y 70 / K 10 — 明月幾時有把酒問青天不知天上宮闕今夕是何年水調歌頭 — C'est La Vie — 0.13 0.25 0.5 0.5 1.0

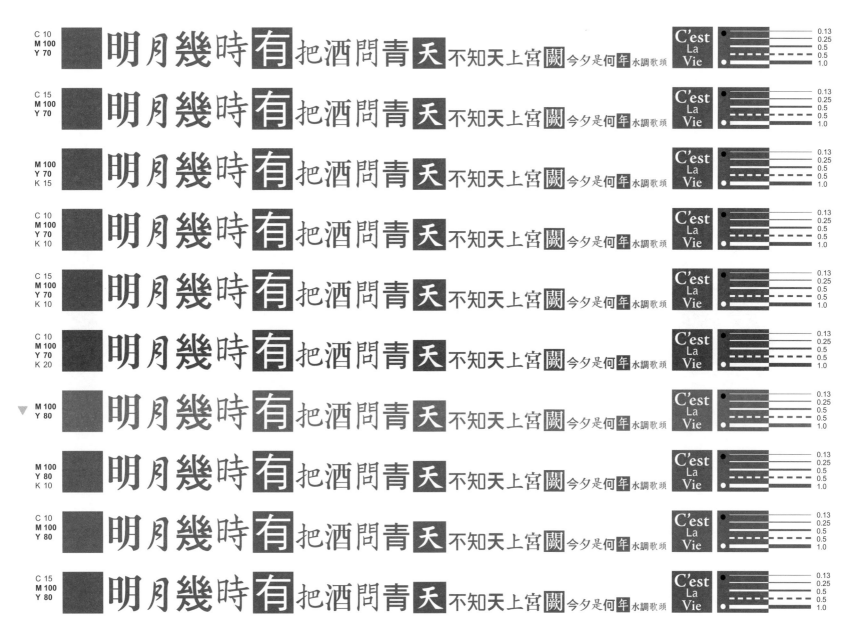

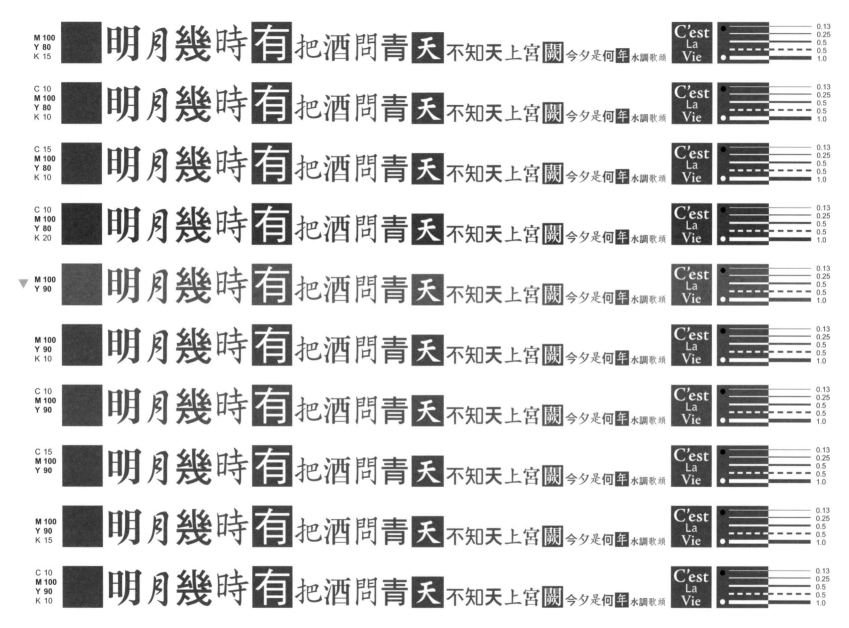

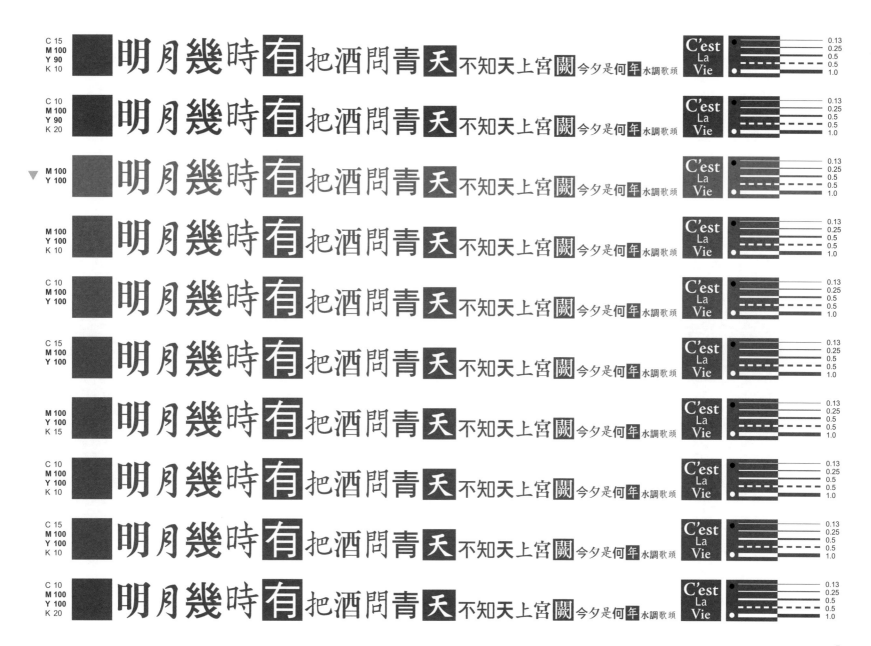

明月幾時有把酒問青天不知天上宮闕今夕是何年水調歌頭

5

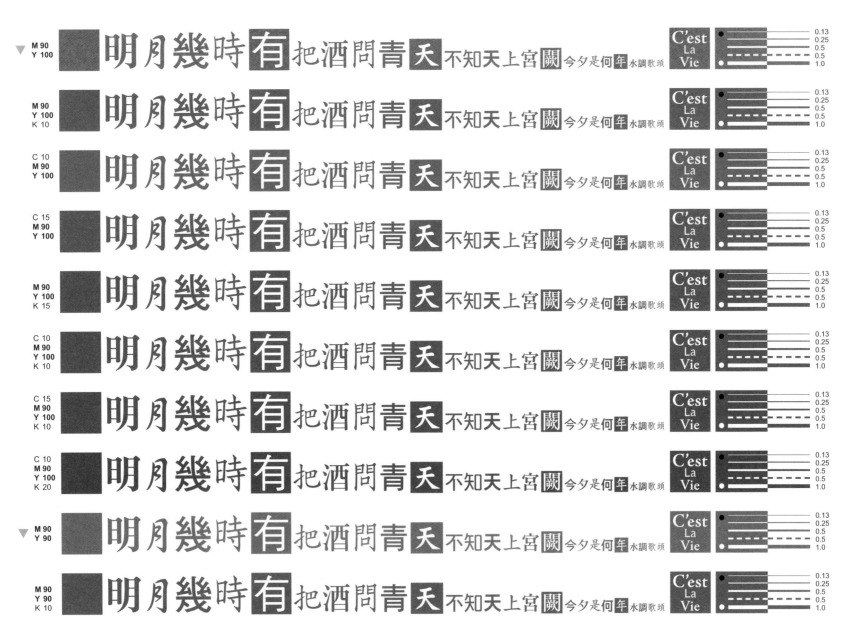

明月幾時有把酒問青天不知天上宮闕今夕是何年水調歌頭

M 90
Y 100

M 90
Y 100
K 10

C 10
M 90
Y 100

C 15
M 90
Y 100

M 90
Y 100
K 15

C 10
M 90
Y 100
K 10

C 15
M 90
Y 100
K 10

C 10
M 90
Y 100
K 20

M 90
Y 90

M 90
Y 90
K 10

C'est La Vie

0.13
0.25
0.5
0.5
1.0

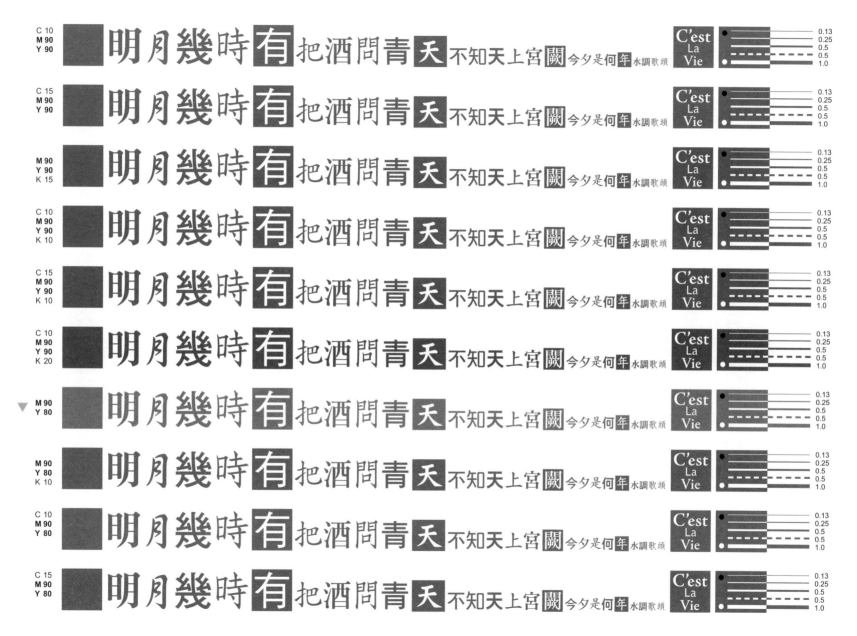

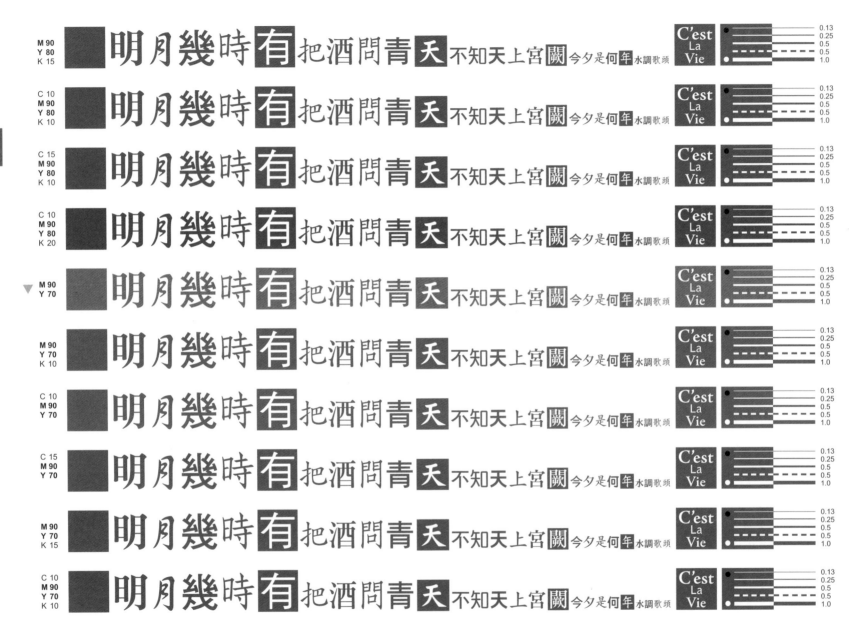

M 90
Y 80
K 15
明月幾時有把酒問青天不知天上宮闕今夕是何年水調歌頭

C 10
M 90
Y 80
K 10
明月幾時有把酒問青天不知天上宮闕今夕是何年水調歌頭

C 15
M 90
Y 80
K 10
明月幾時有把酒問青天不知天上宮闕今夕是何年水調歌頭

C 10
M 90
Y 80
K 20
明月幾時有把酒問青天不知天上宮闕今夕是何年水調歌頭

M 90
Y 70
明月幾時有把酒問青天不知天上宮闕今夕是何年水調歌頭

M 90
Y 70
K 10
明月幾時有把酒問青天不知天上宮闕今夕是何年水調歌頭

C 10
M 90
Y 70
明月幾時有把酒問青天不知天上宮闕今夕是何年水調歌頭

C 15
M 90
Y 70
明月幾時有把酒問青天不知天上宮闕今夕是何年水調歌頭

M 90
Y 70
K 15
明月幾時有把酒問青天不知天上宮闕今夕是何年水調歌頭

C 10
M 90
Y 70
K 10
明月幾時有把酒問青天不知天上宮闕今夕是何年水調歌頭

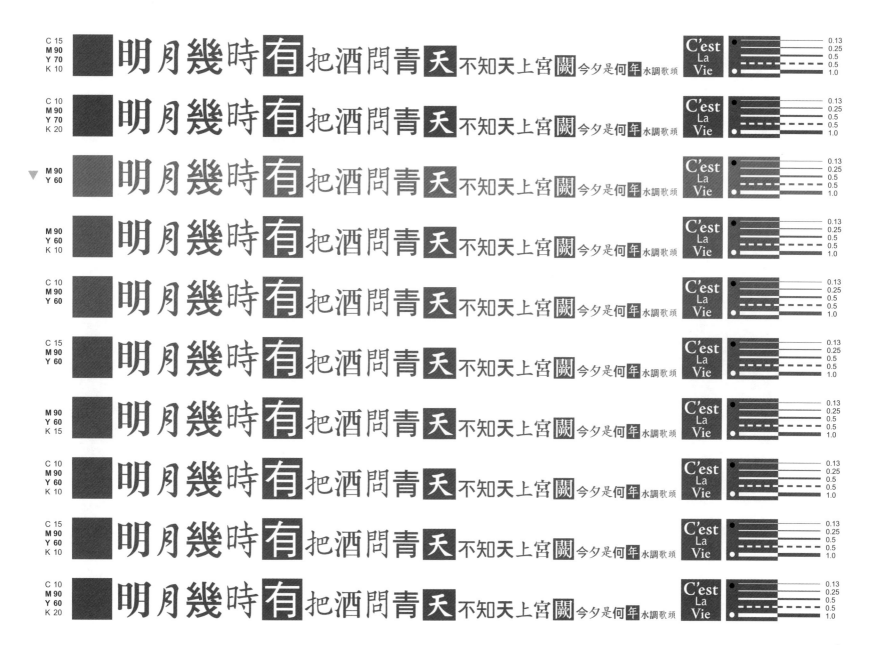

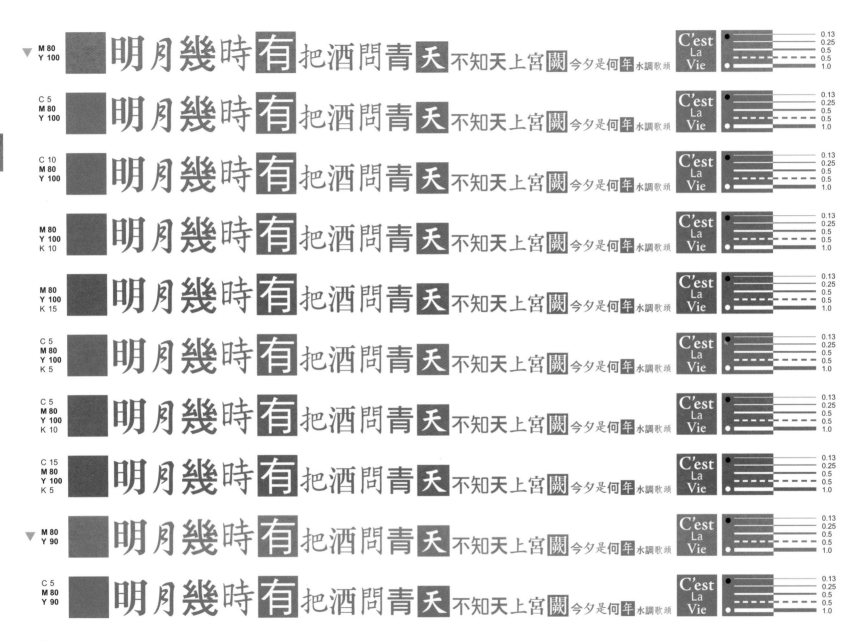

10

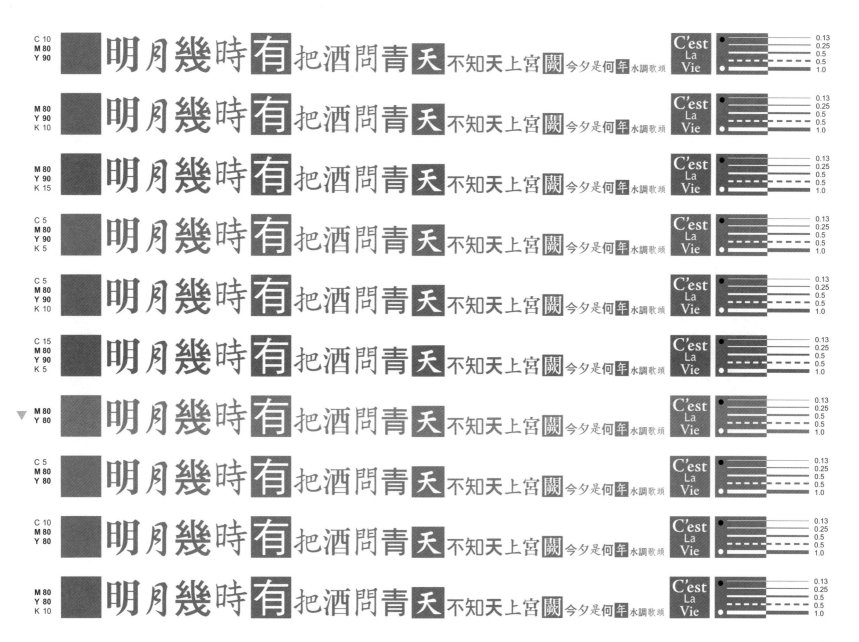

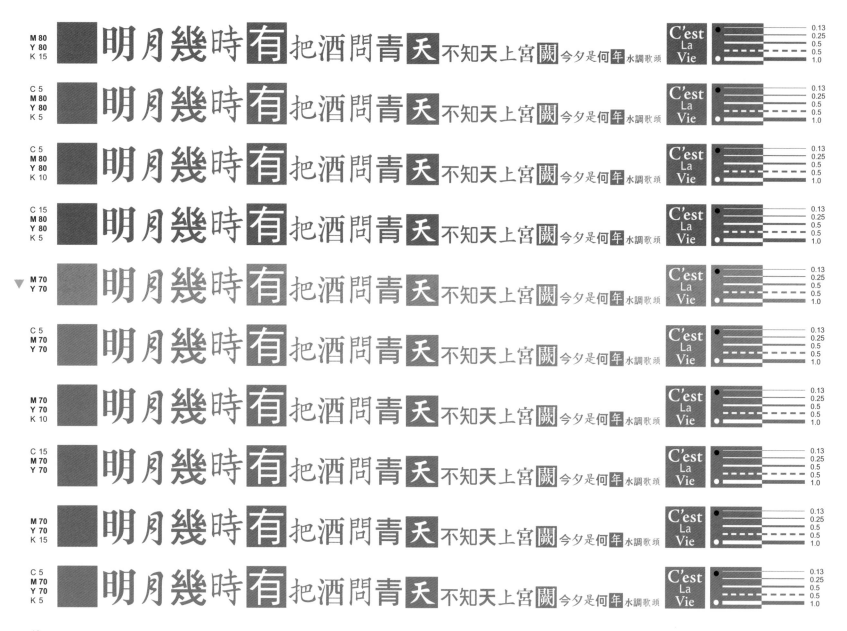

明月幾時有把酒問青天不知天上宮闕今夕是何年水調歌頭

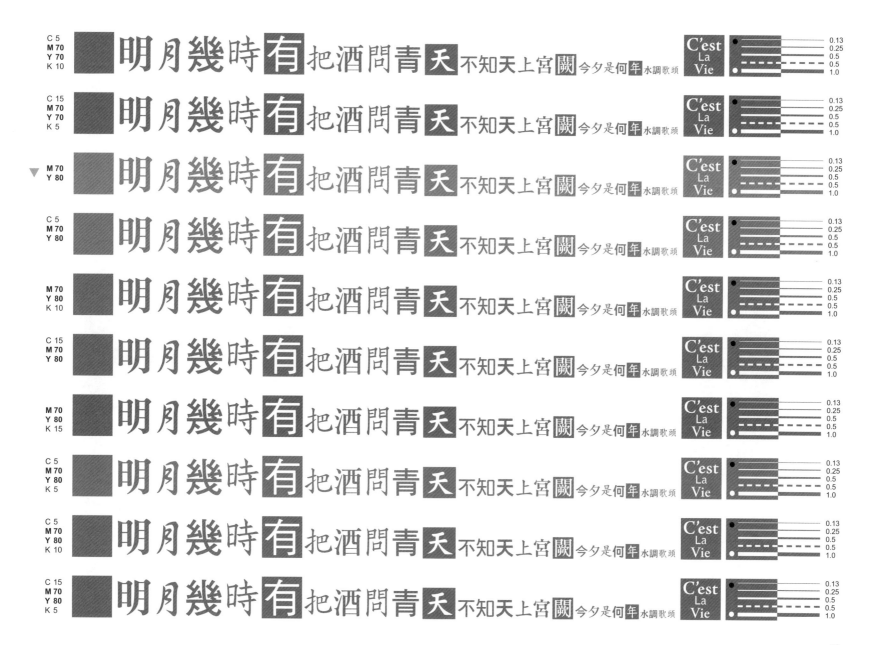

13

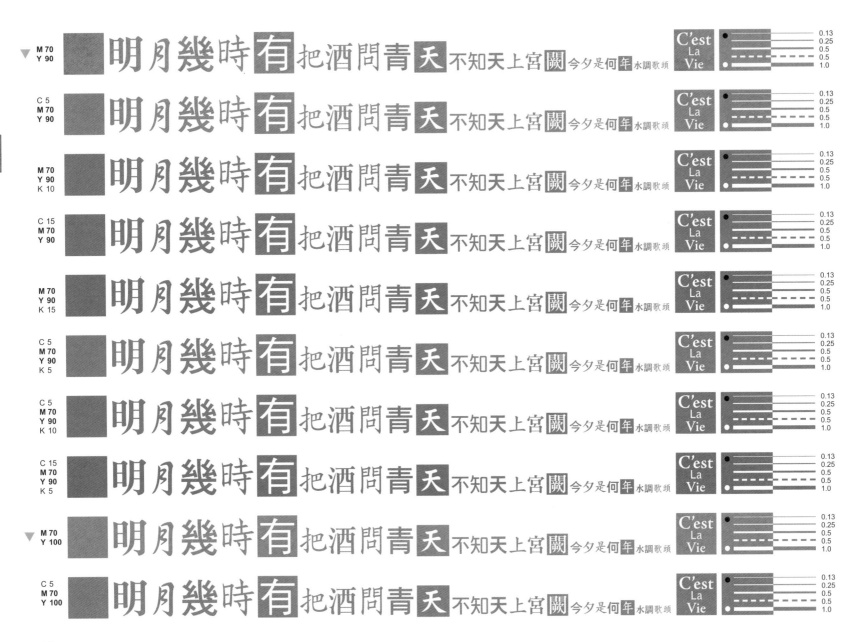

14

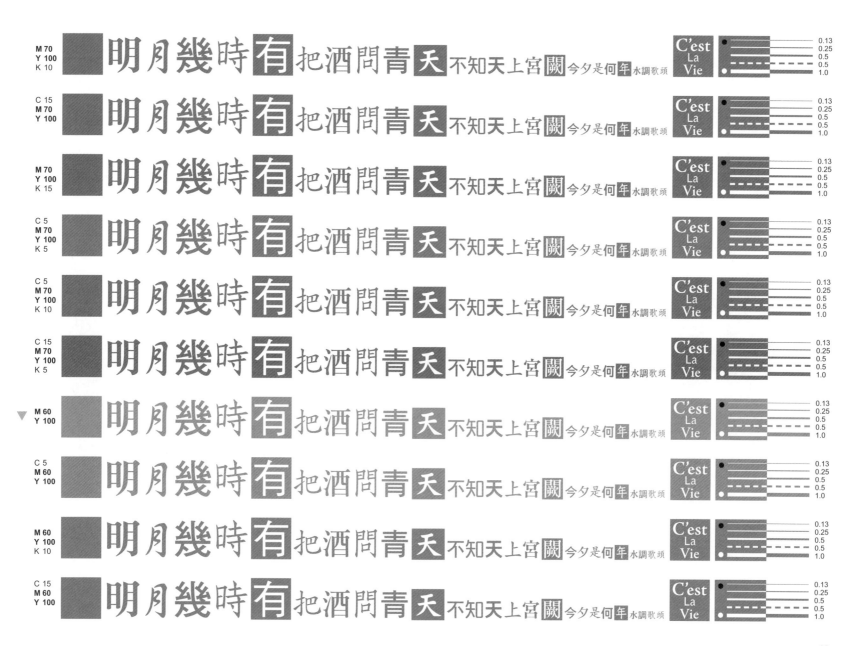

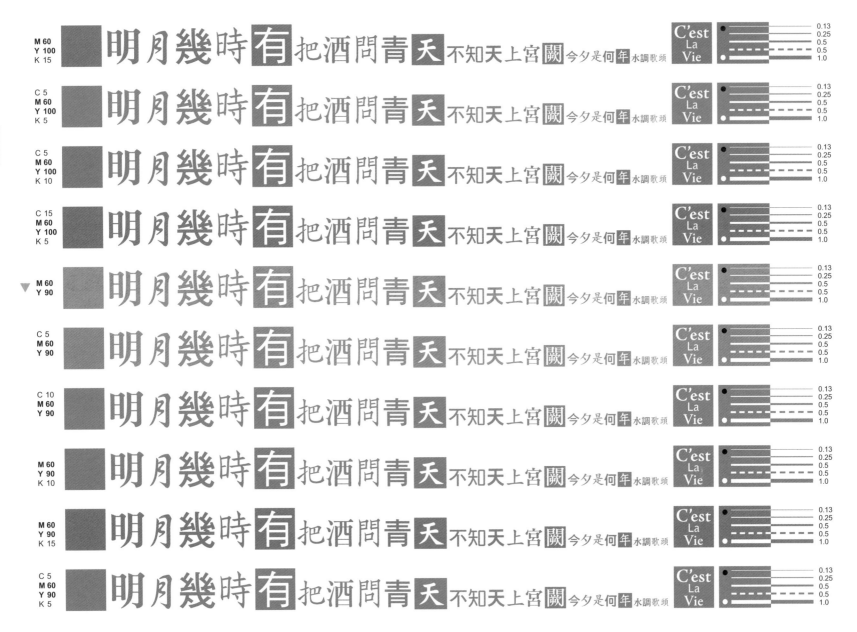

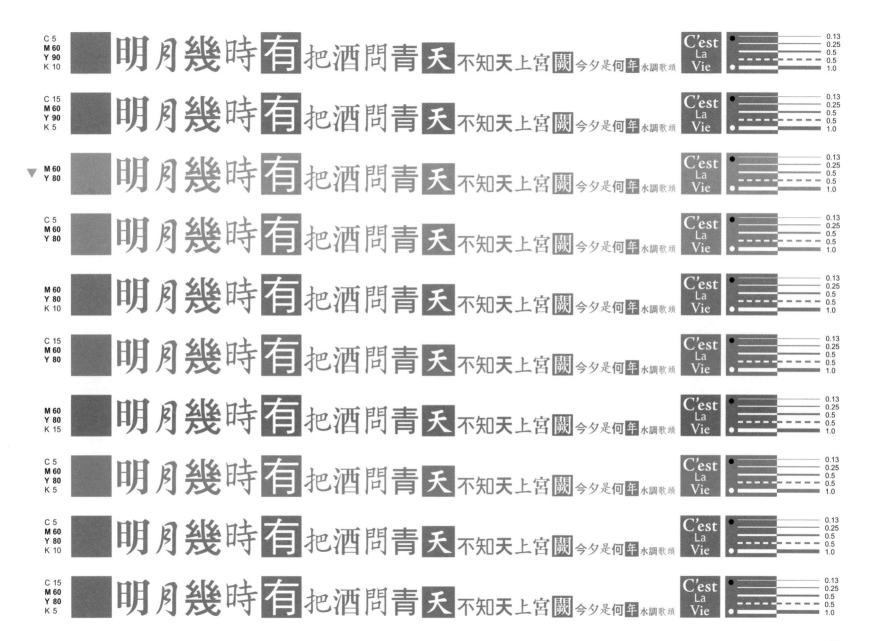

17

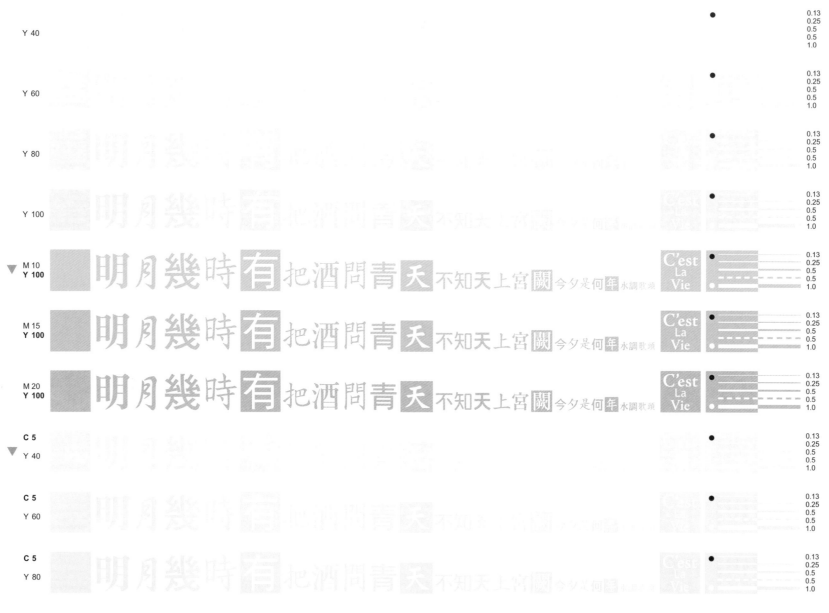

Y 40 ● 0.13 / 0.25 / 0.5 / 0.5 / 1.0

Y 60 ● 0.13 / 0.25 / 0.5 / 0.5 / 1.0

Y 80 ● 0.13 / 0.25 / 0.5 / 0.5 / 1.0

Y 100 ● 0.13 / 0.25 / 0.5 / 0.5 / 1.0

▼ M 10 **Y 100** 明月幾時有把酒問青天不知天上宮闕今夕是何年水調歌頭 C'est La Vie ● 0.13 / 0.25 / 0.5 / 0.5 / 1.0

M 15 **Y 100** 明月幾時有把酒問青天不知天上宮闕今夕是何年水調歌頭 C'est La Vie ● 0.13 / 0.25 / 0.5 / 0.5 / 1.0

M 20 **Y 100** 明月幾時有把酒問青天不知天上宮闕今夕是何年水調歌頭 C'est La Vie ● 0.13 / 0.25 / 0.5 / 0.5 / 1.0

C 5 ▼ Y 40 ● 0.13 / 0.25 / 0.5 / 0.5 / 1.0

C 5 Y 60 ● 0.13 / 0.25 / 0.5 / 0.5 / 1.0

C 5 Y 80 ● 0.13 / 0.25 / 0.5 / 0.5 / 1.0

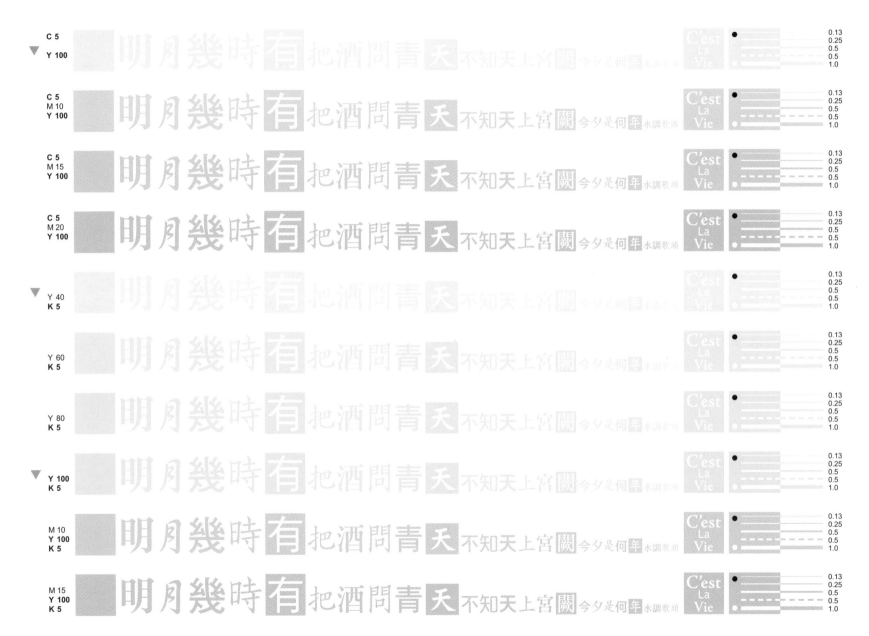

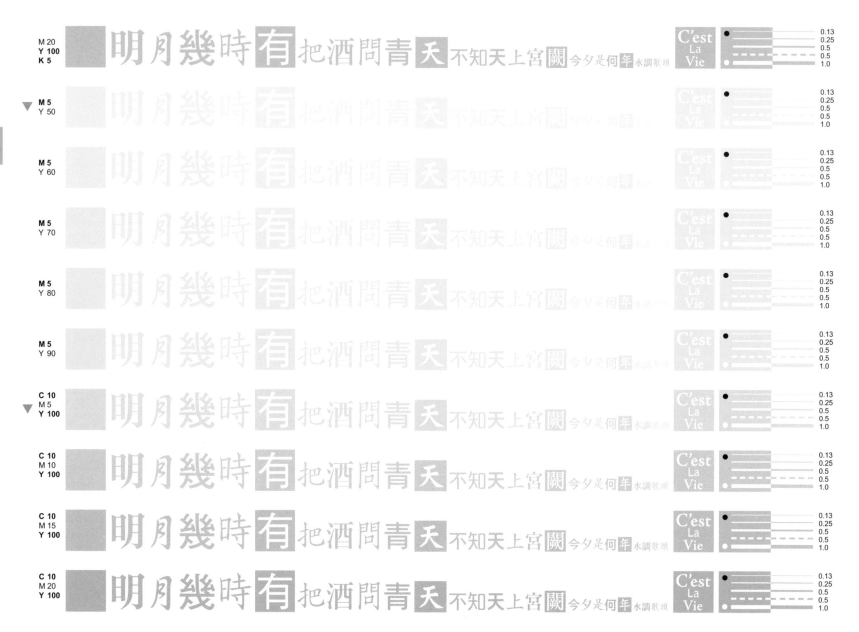

明月幾時有把酒問青天不知天上宮闕今夕是何年水調歌頭

C'est La Vie

0.13
0.25
0.5
0.5
1.0

M 20
Y 100
K 5

M 5
Y 50

M 5
Y 60

M 5
Y 70

M 5
Y 80

M 5
Y 90

C 10
M 5
Y 100

C 10
M 10
Y 100

C 10
M 15
Y 100

C 10
M 20
Y 100

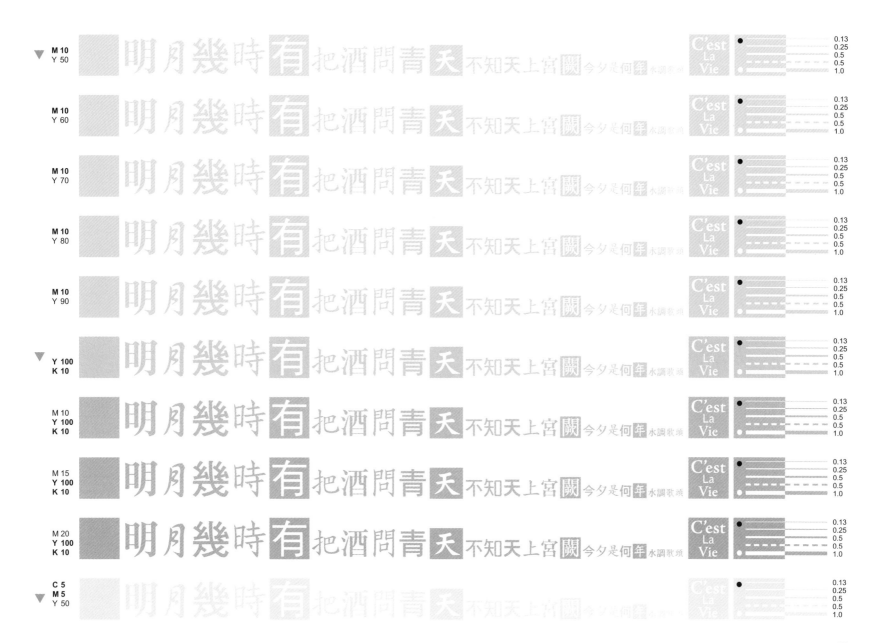

21

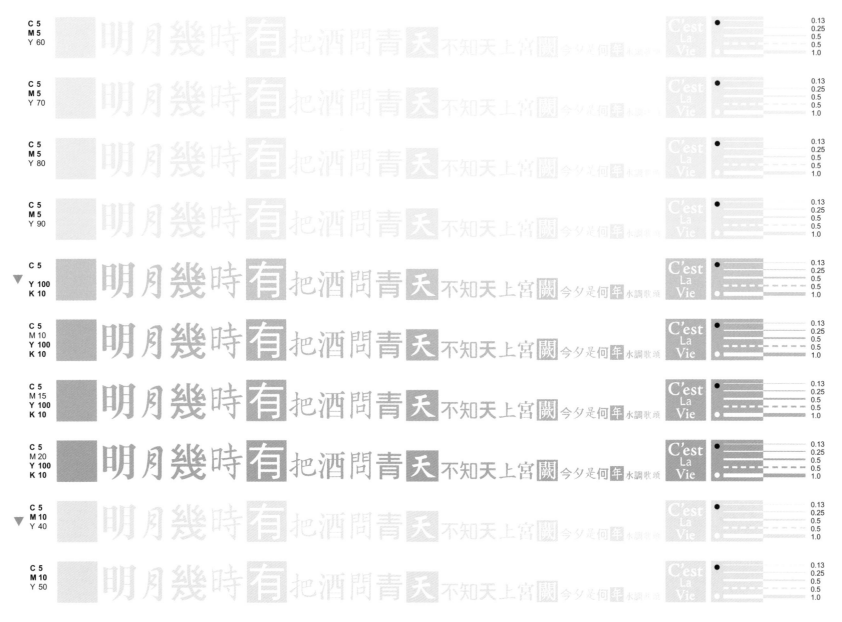

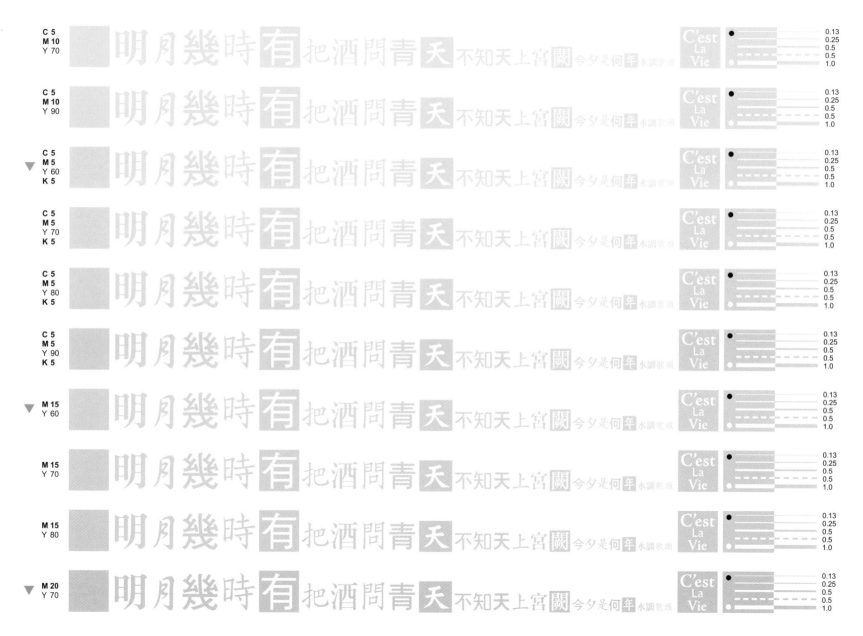

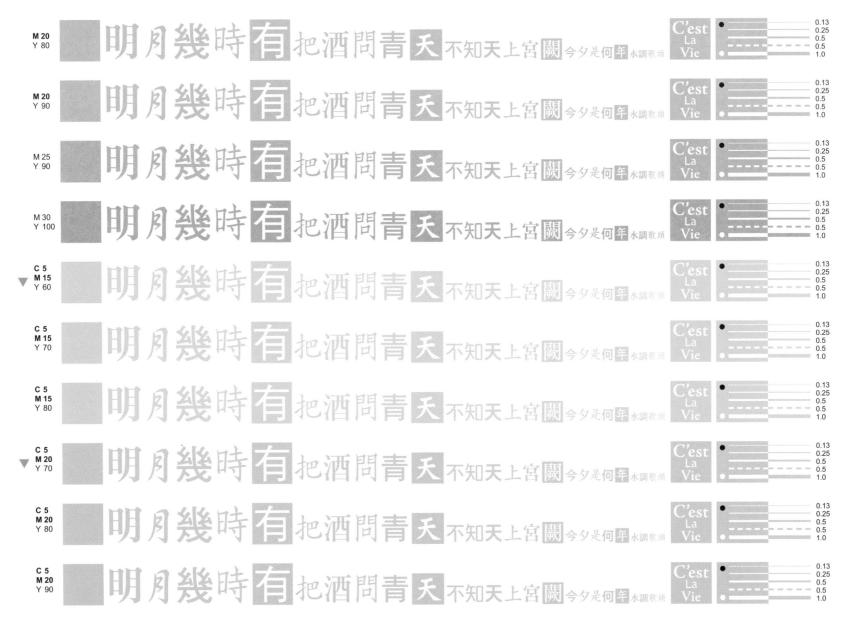

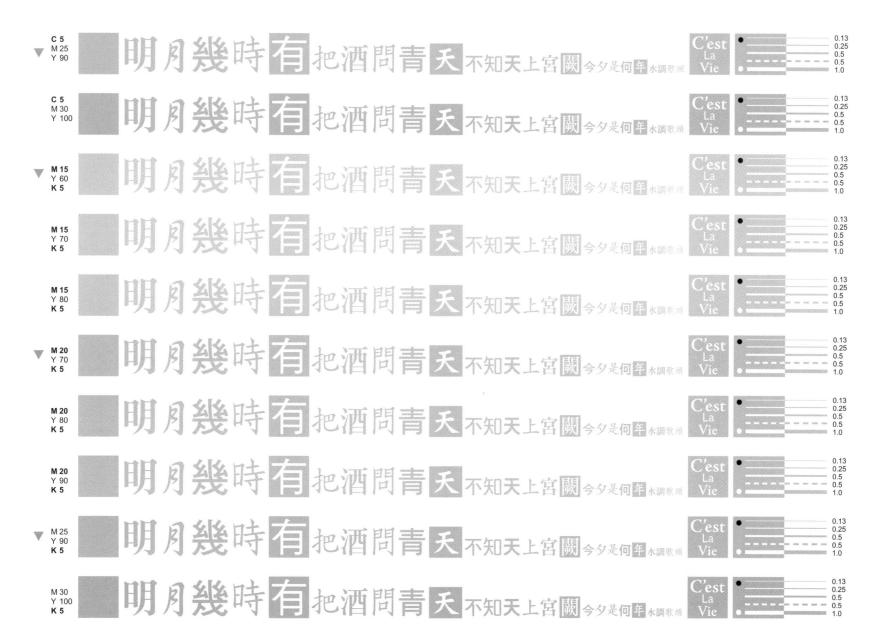

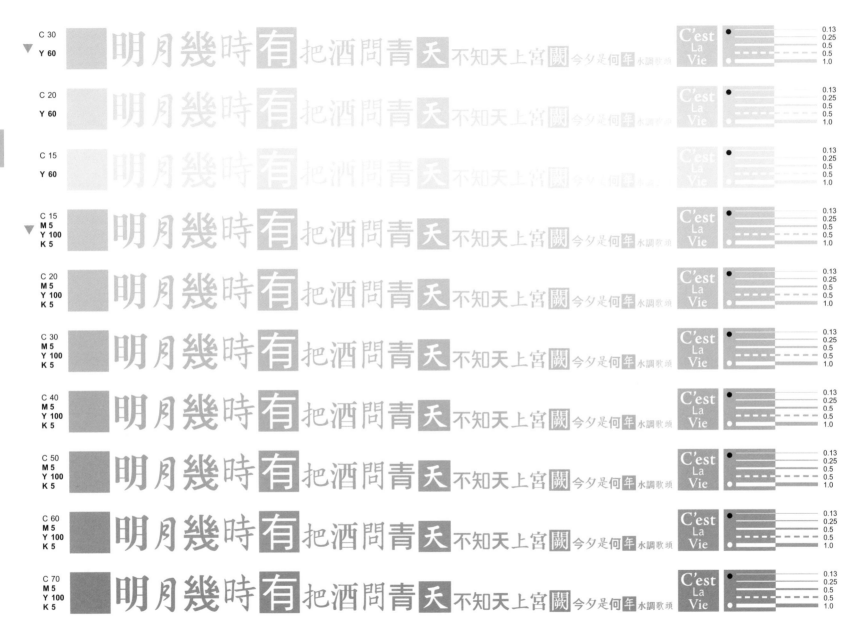

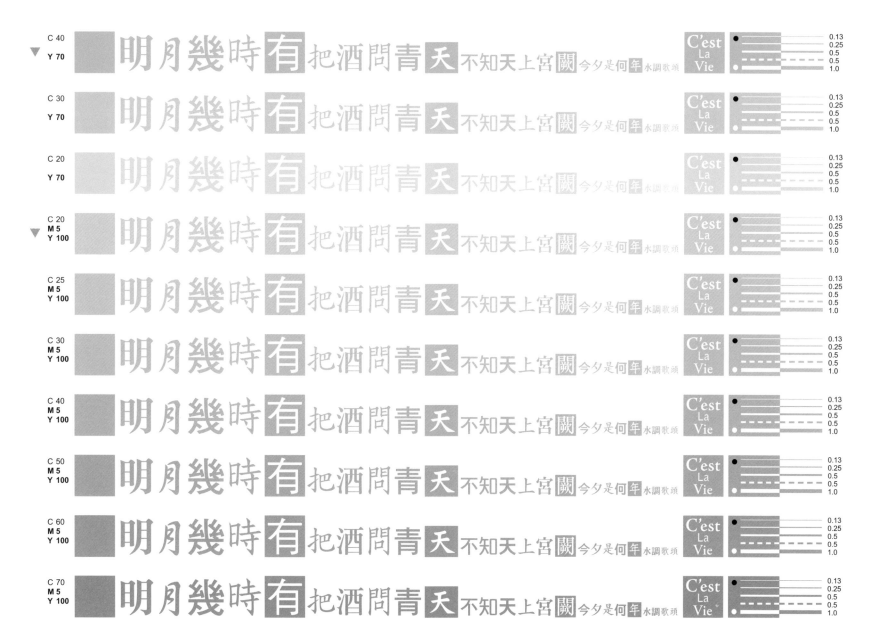

C 40
Y 70
明月幾時有把酒問青天不知天上宮闕今夕是何年水調歌頭
C'est La Vie
0.13
0.25
0.5
0.5
1.0

C 30
Y 70
明月幾時有把酒問青天不知天上宮闕今夕是何年水調歌頭
C'est La Vie
0.13
0.25
0.5
0.5
1.0

C 20
Y 70
明月幾時有把酒問青天不知天上宮闕今夕是何年水調歌頭
C'est La Vie
0.13
0.25
0.5
0.5
1.0

C 20
M 5
Y 100
明月幾時有把酒問青天不知天上宮闕今夕是何年水調歌頭
C'est La Vie
0.13
0.25
0.5
0.5
1.0

C 25
M 5
Y 100
明月幾時有把酒問青天不知天上宮闕今夕是何年水調歌頭
C'est La Vie
0.13
0.25
0.5
0.5
1.0

C 30
M 5
Y 100
明月幾時有把酒問青天不知天上宮闕今夕是何年水調歌頭
C'est La Vie
0.13
0.25
0.5
0.5
1.0

C 40
M 5
Y 100
明月幾時有把酒問青天不知天上宮闕今夕是何年水調歌頭
C'est La Vie
0.13
0.25
0.5
0.5
1.0

C 50
M 5
Y 100
明月幾時有把酒問青天不知天上宮闕今夕是何年水調歌頭
C'est La Vie
0.13
0.25
0.5
0.5
1.0

C 60
M 5
Y 100
明月幾時有把酒問青天不知天上宮闕今夕是何年水調歌頭
C'est La Vie
0.13
0.25
0.5
0.5
1.0

C 70
M 5
Y 100
明月幾時有把酒問青天不知天上宮闕今夕是何年水調歌頭
C'est La Vie
0.13
0.25
0.5
0.5
1.0

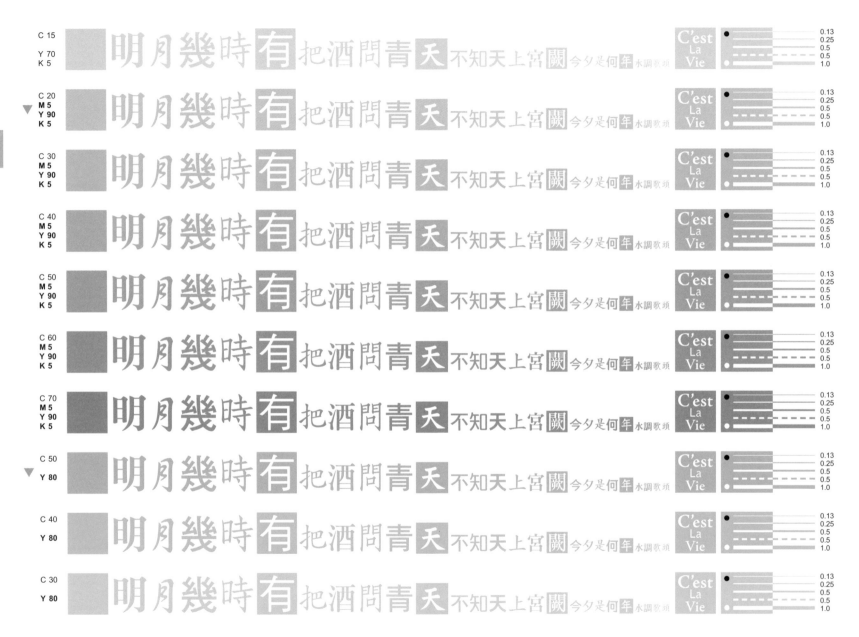

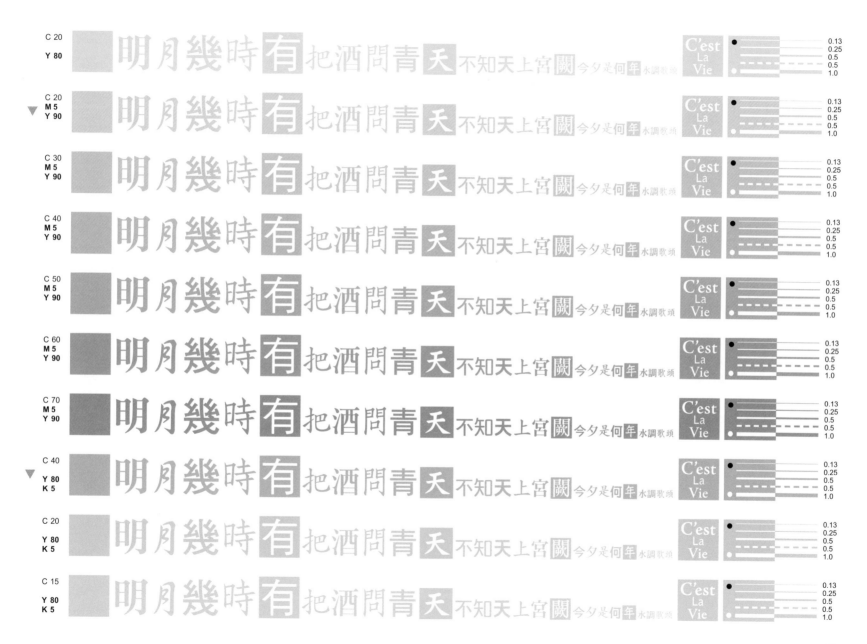

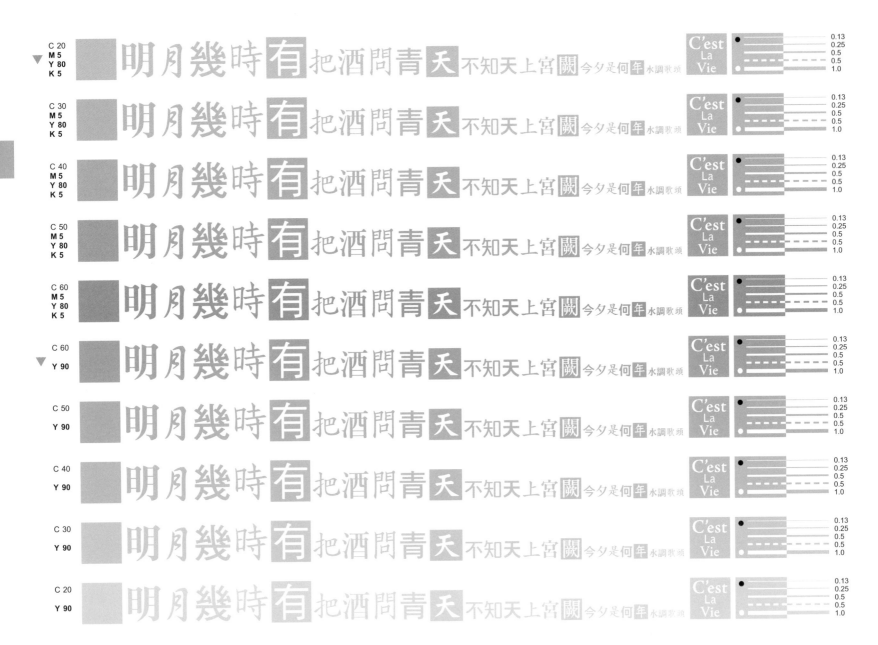

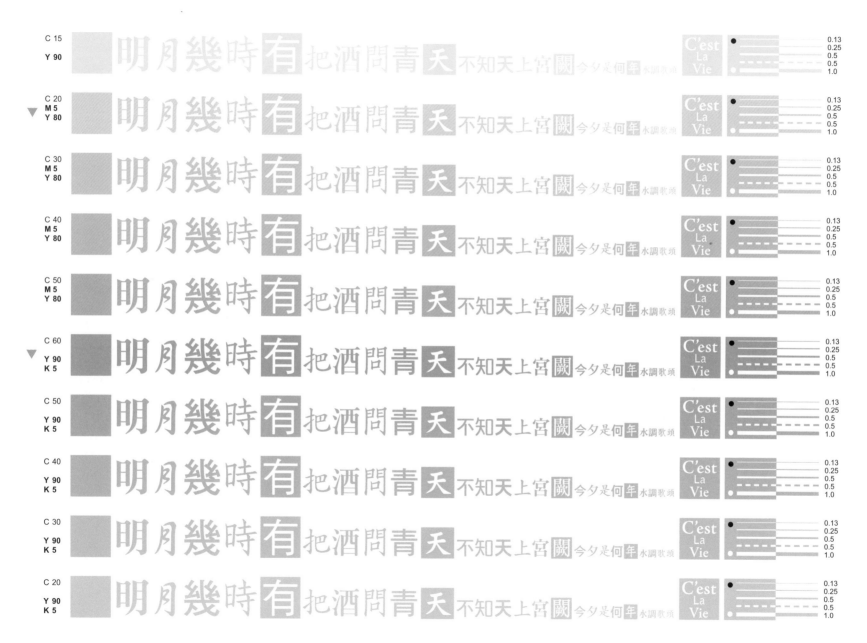

明月幾時有把酒問青天不知天上宮闕今夕是何年水調歌頭

31

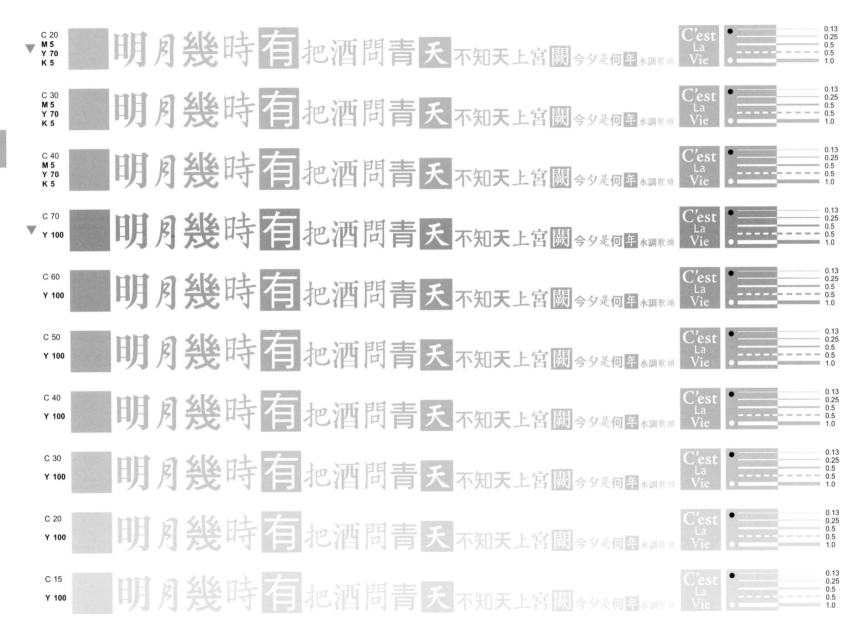

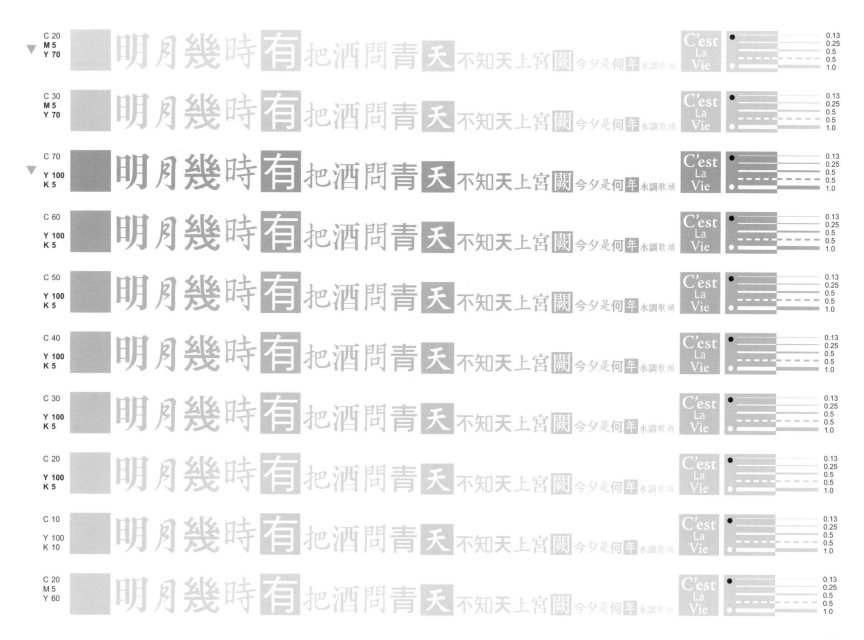

C 20
M 5
Y 70

C 30
M 5
Y 70

C 70
Y 100
K 5

C 60
Y 100
K 5

C 50
Y 100
K 5

C 40
Y 100
K 5

C 30
Y 100
K 5

C 20
Y 100
K 5

C 10
Y 100
K 10

C 20
M 5
Y 60

明月幾時有把酒問青天不知天上宮闕今夕是何年水調歌頭

C'est La Vie

0.13
0.25
0.5
0.5
1.0

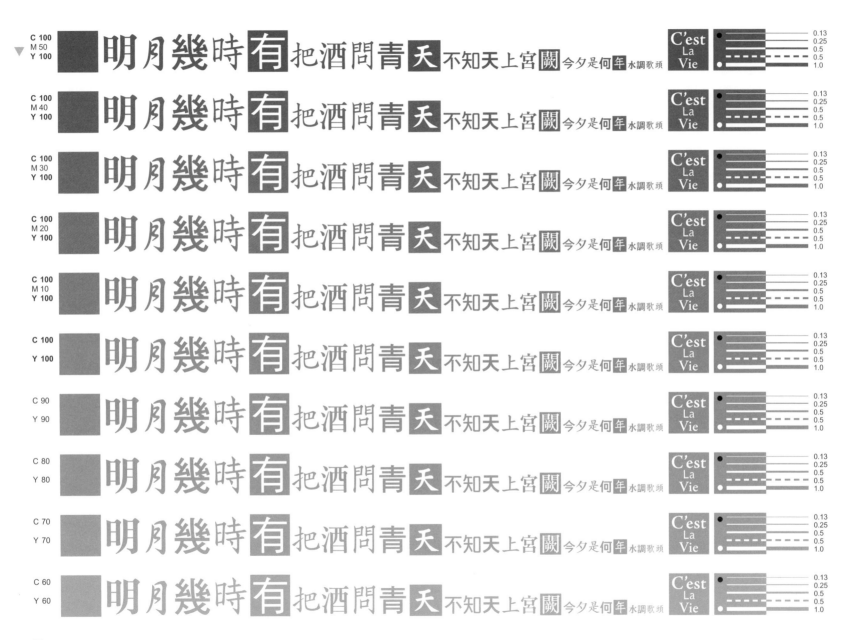

明月幾時有把酒問青天不知天上宮闕今夕是何年水調歌頭

C'est La Vie

34

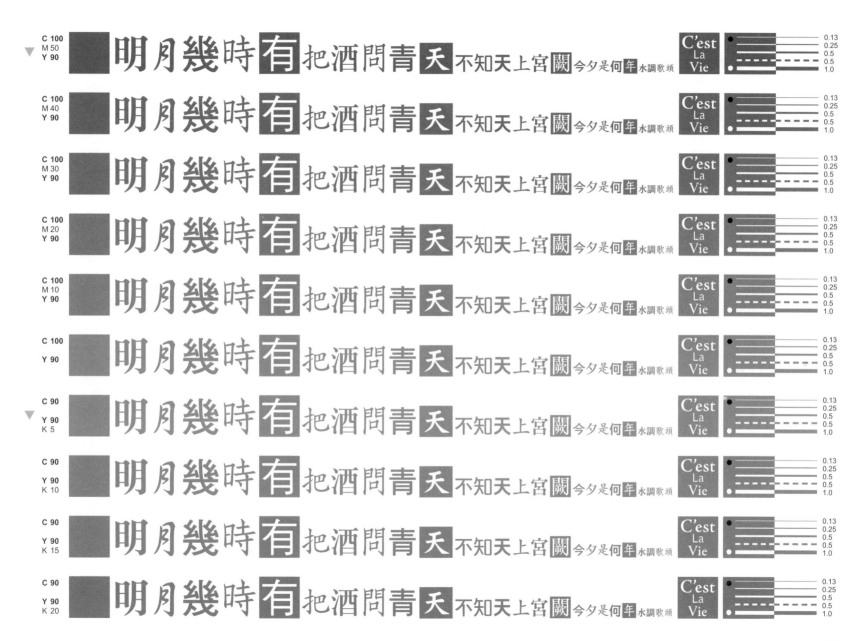

明月幾時**有**把酒問青**天**不知天上宮**闕**今夕是何**年**水調歌頭

35

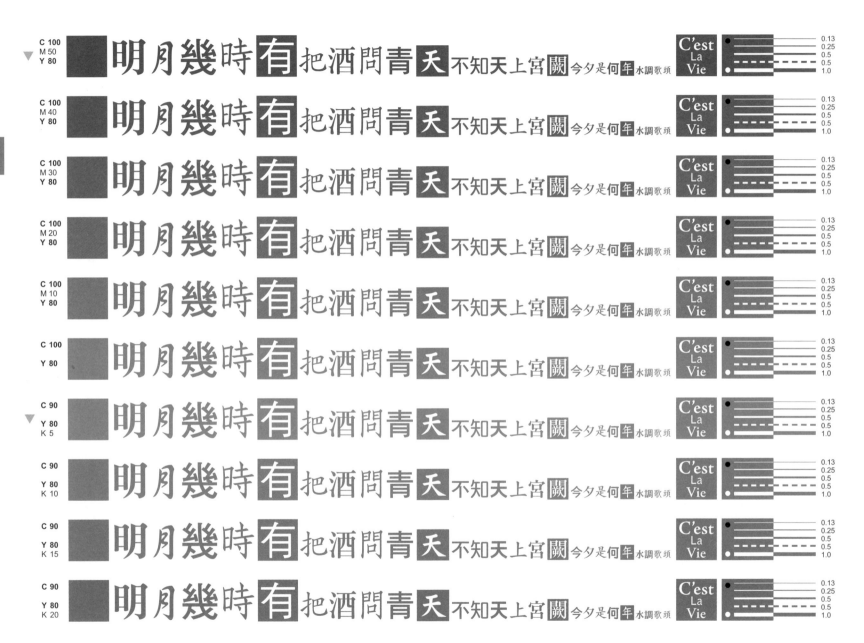

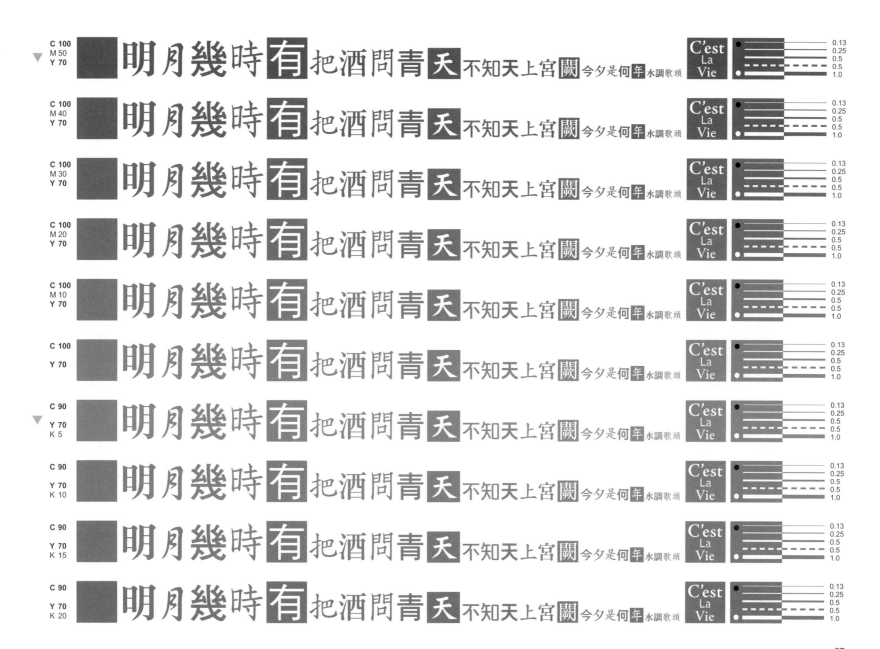

明月幾時有把酒問青天不知天上宮闕今夕是何年 水調歌頭

37

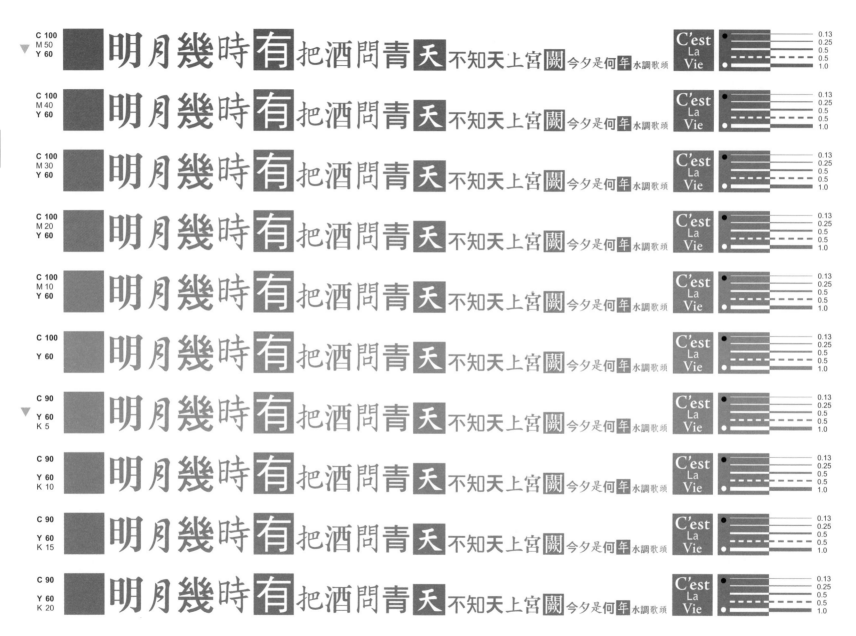

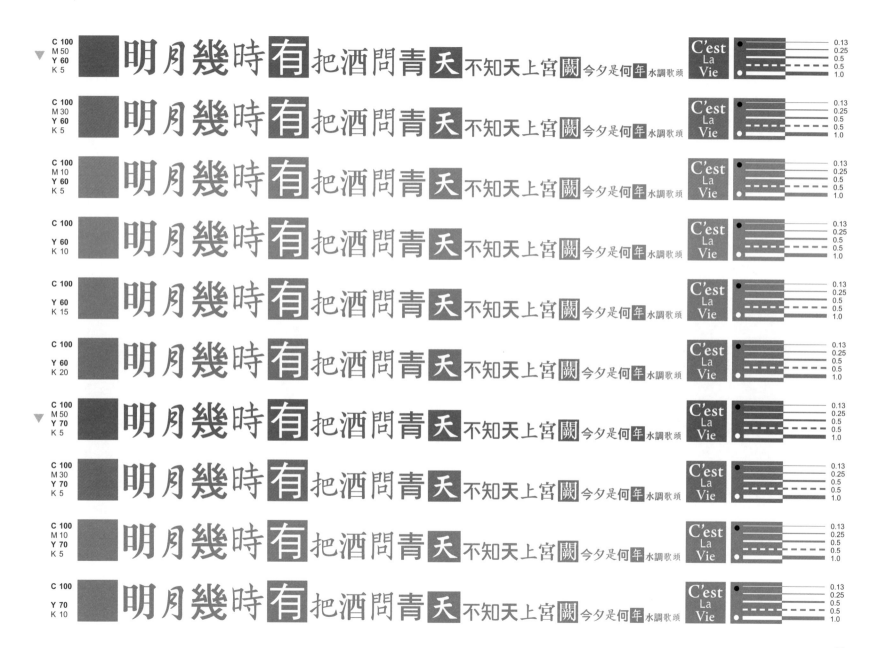

明月幾時有把酒問青天不知天上宮闕今夕是何年 水調歌頭

39

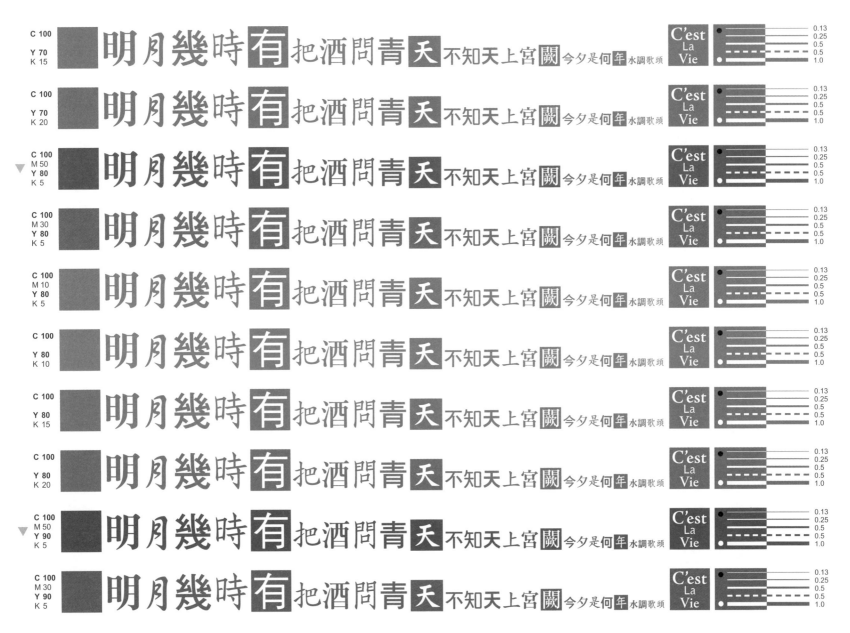

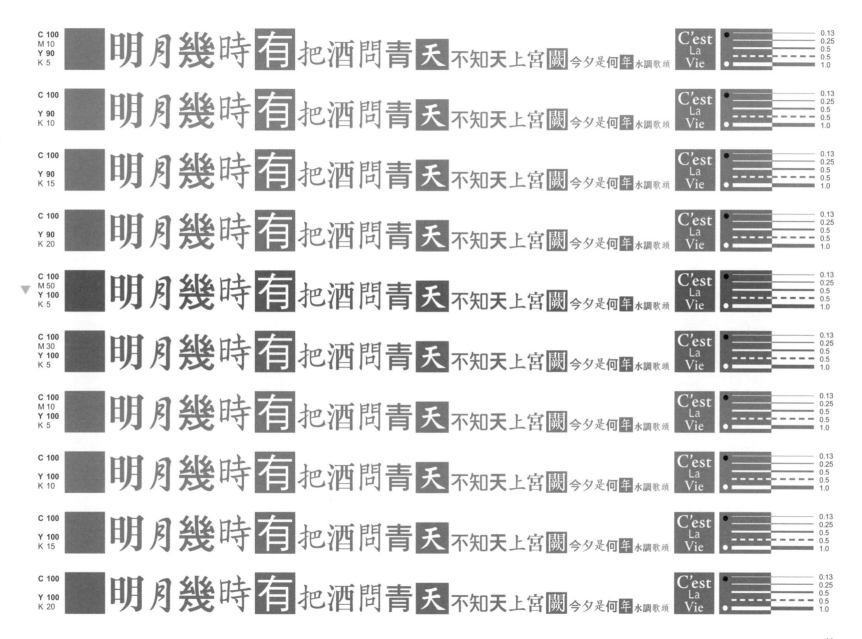

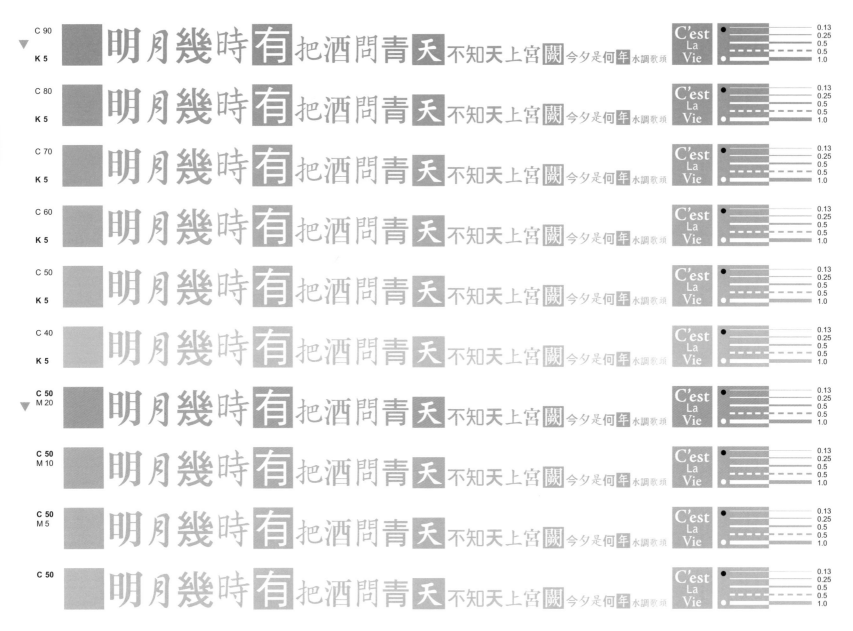

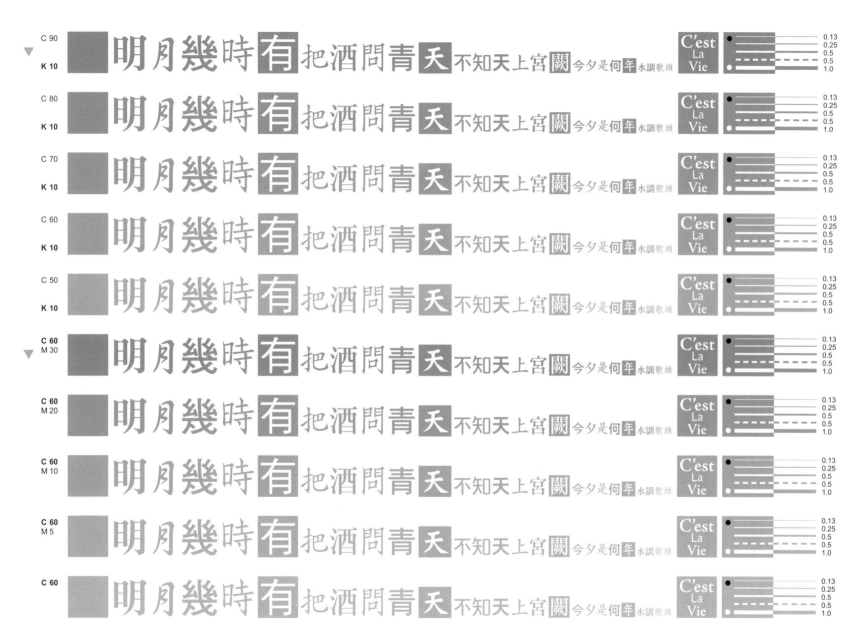

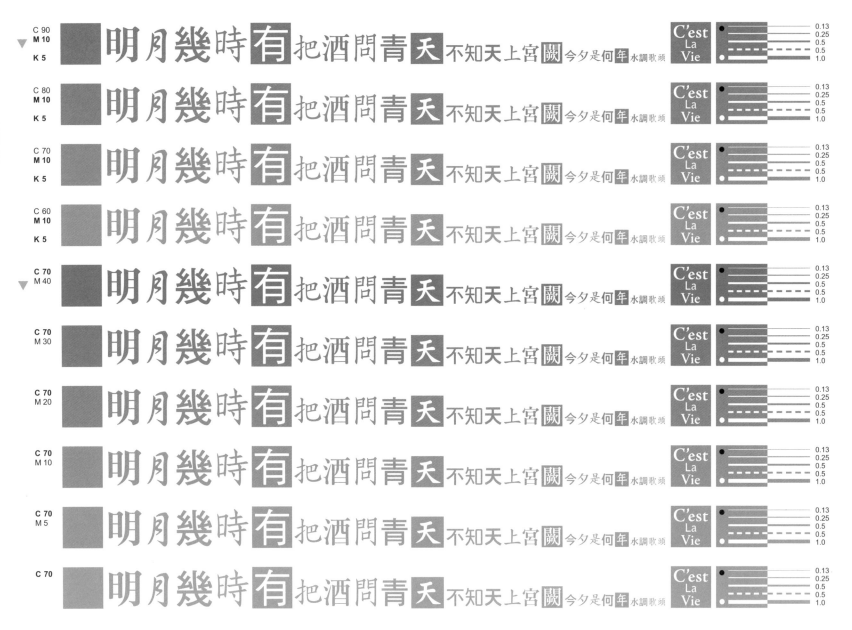

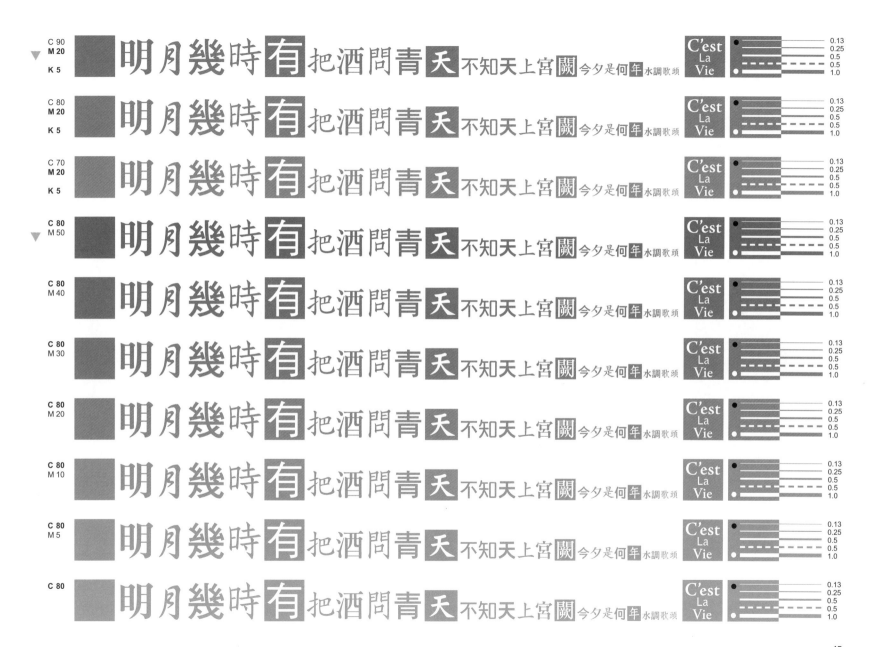

明月幾時有把酒問青天不知天上宮闕今夕是何年水調歌頭

C'est La Vie

0.13
0.25
0.5
0.5
1.0

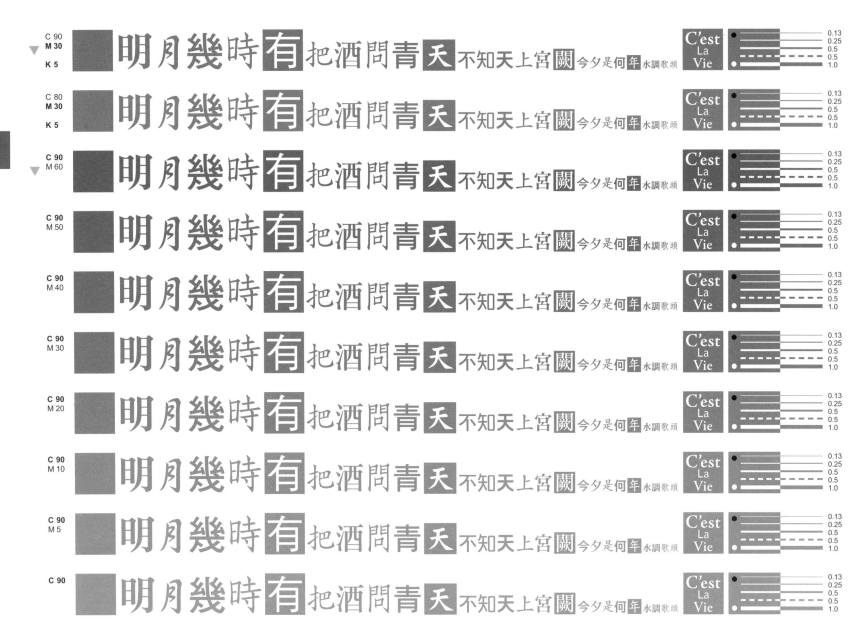

明月幾時有把酒問青天不知天上宮闕今夕是何年 水調歌頭

明月幾時有把酒問青天不知天上宮闕今夕是何年 水調歌頭

明月幾時有把酒問青天不知天上宮闕今夕是何年 水調歌頭

明月幾時有把酒問青天不知天上宮闕今夕是何年 水調歌頭

明月幾時有把酒問青天不知天上宮闕今夕是何年 水調歌頭

明月幾時有把酒問青天不知天上宮闕今夕是何年 水調歌頭

明月幾時有把酒問青天不知天上宮闕今夕是何年 水調歌頭

明月幾時有把酒問青天不知天上宮闕今夕是何年 水調歌頭

明月幾時有把酒問青天不知天上宮闕今夕是何年 水調歌頭

明月幾時有把酒問青天不知天上宮闕今夕是何年 水調歌頭

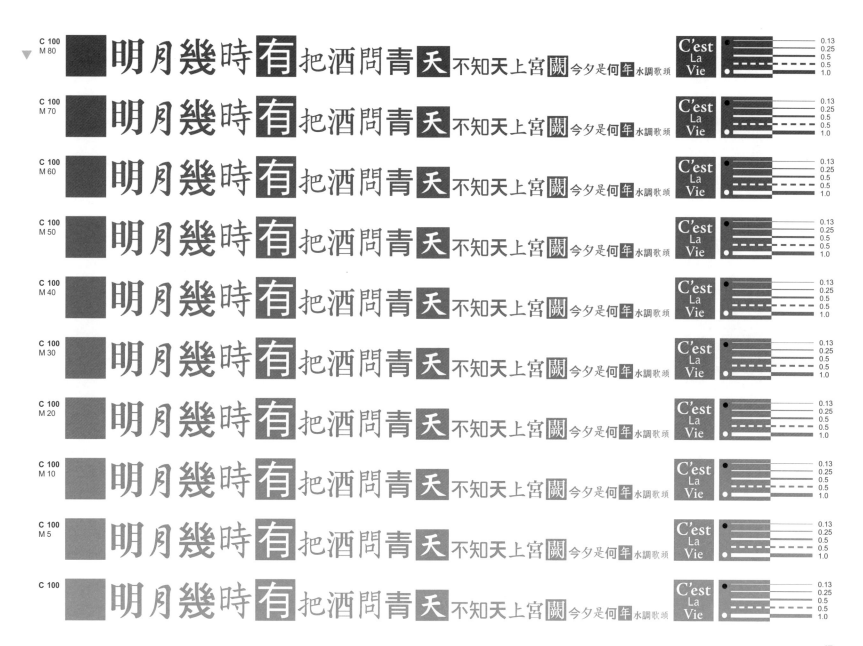

47

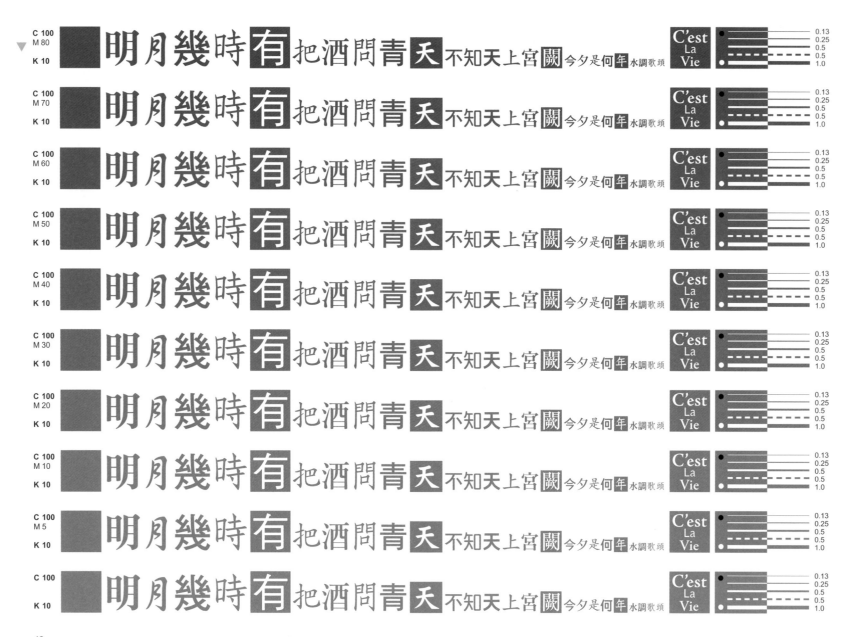

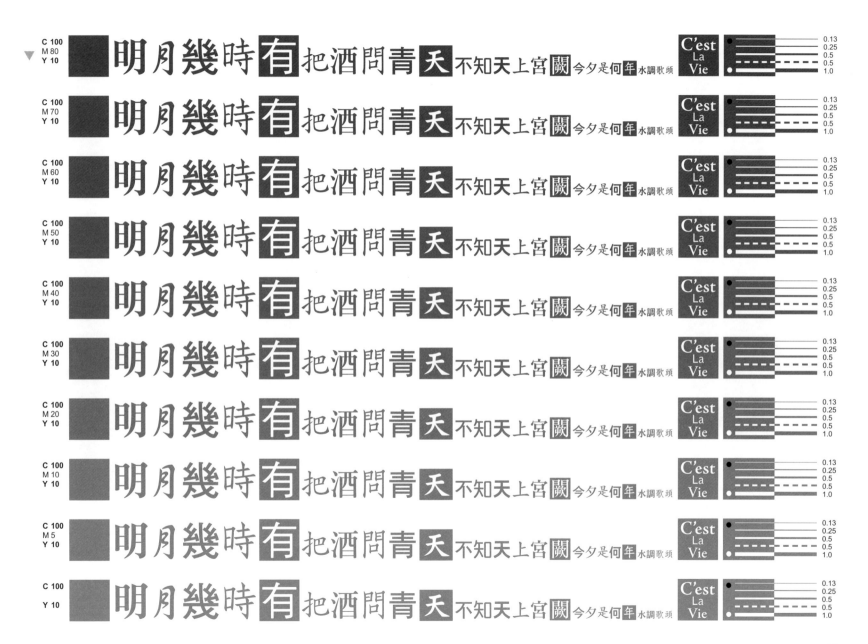

明月幾時有把酒問青天不知天上宮闕今夕是何年水調歌頭

49

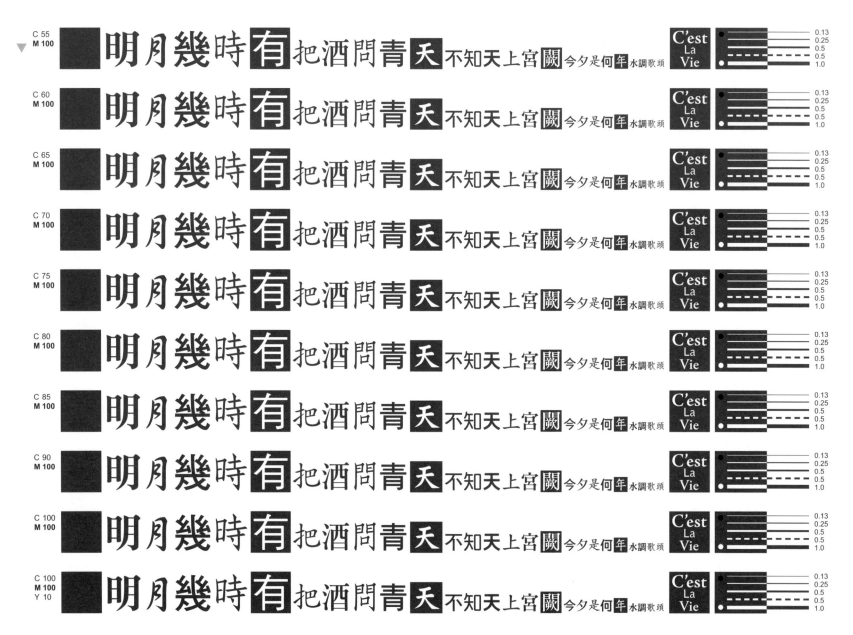

明月幾時有把酒問青天不知天上宮闕今夕是何年水調歌頭 C'est La Vie 0.13 0.25 0.5 0.5 1.0

C 55 M 100

C 60 M 100

C 65 M 100

C 70 M 100

C 75 M 100

C 80 M 100

C 85 M 100

C 90 M 100

C 100 M 100

C 100 M 100 Y 10

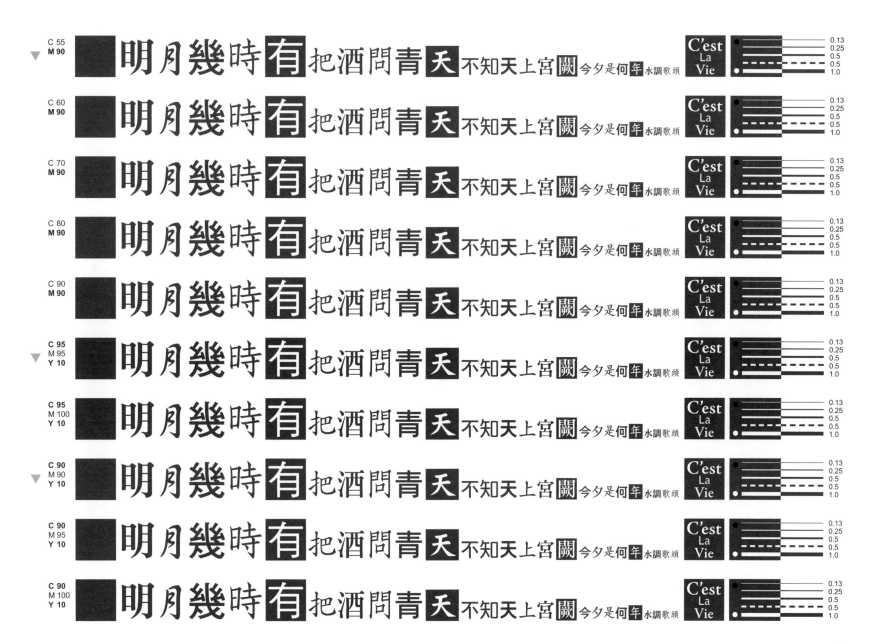

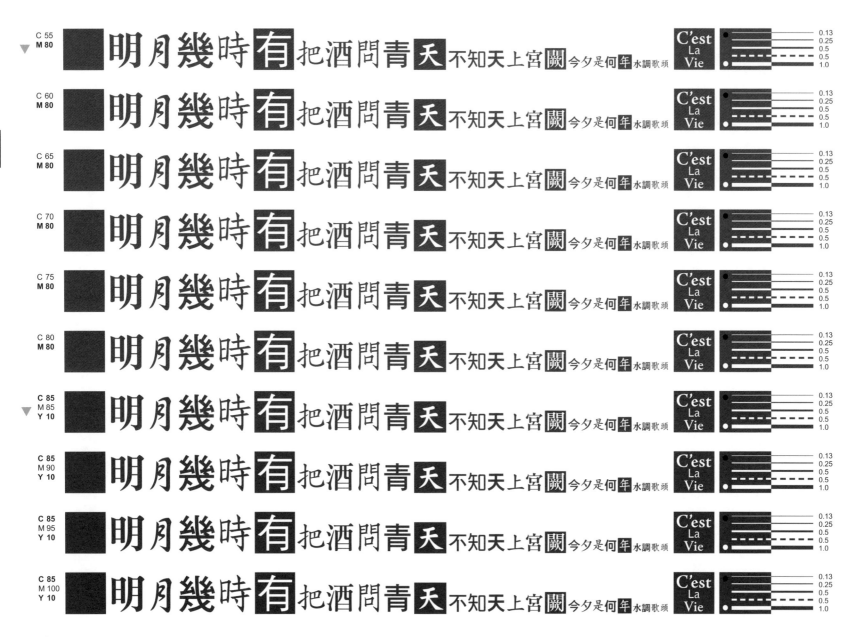

明月幾時有把酒問青天不知天上宮闕今夕是何年水調歌頭

C'est La Vie

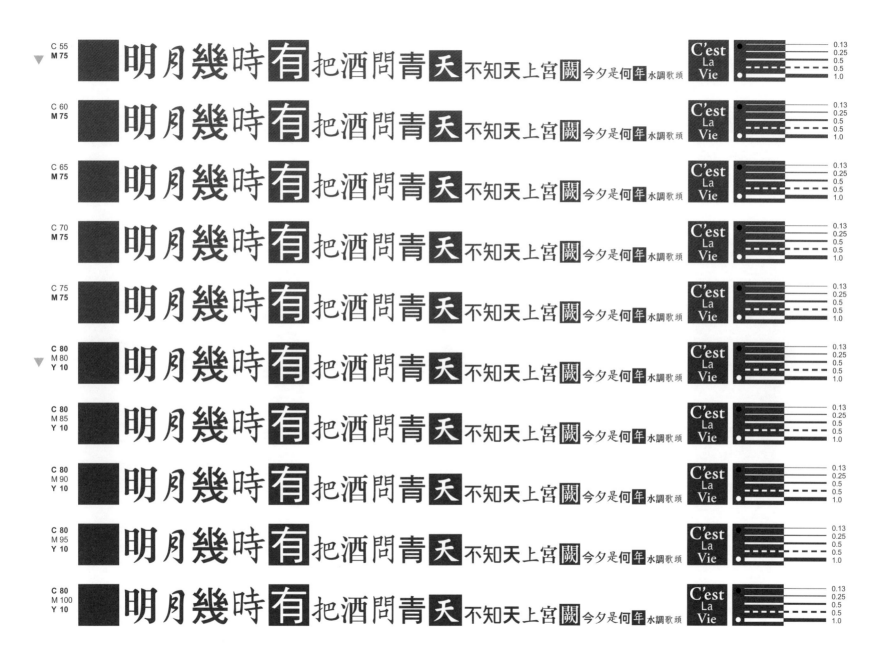

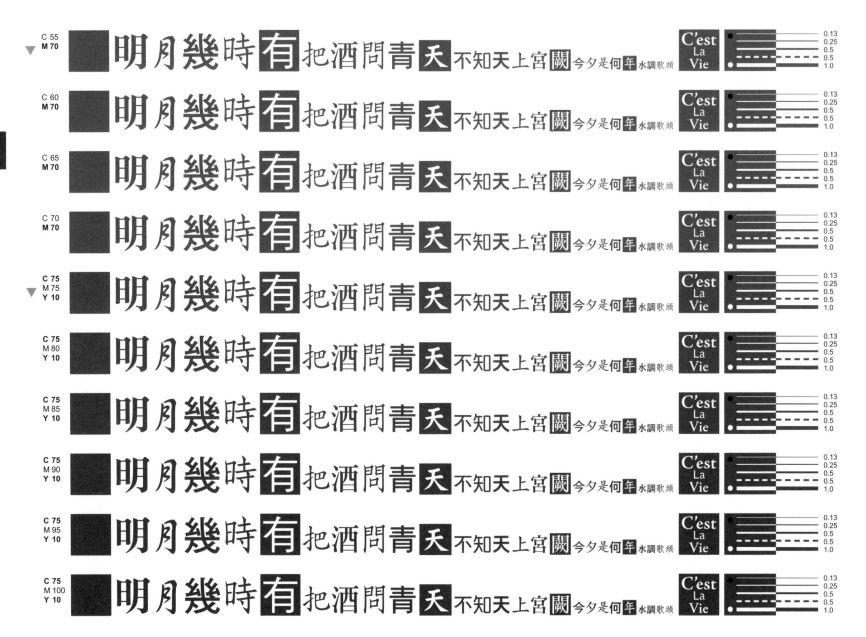

明月幾時有把酒問青天不知天上宮闕今夕是何年水調歌頭

54

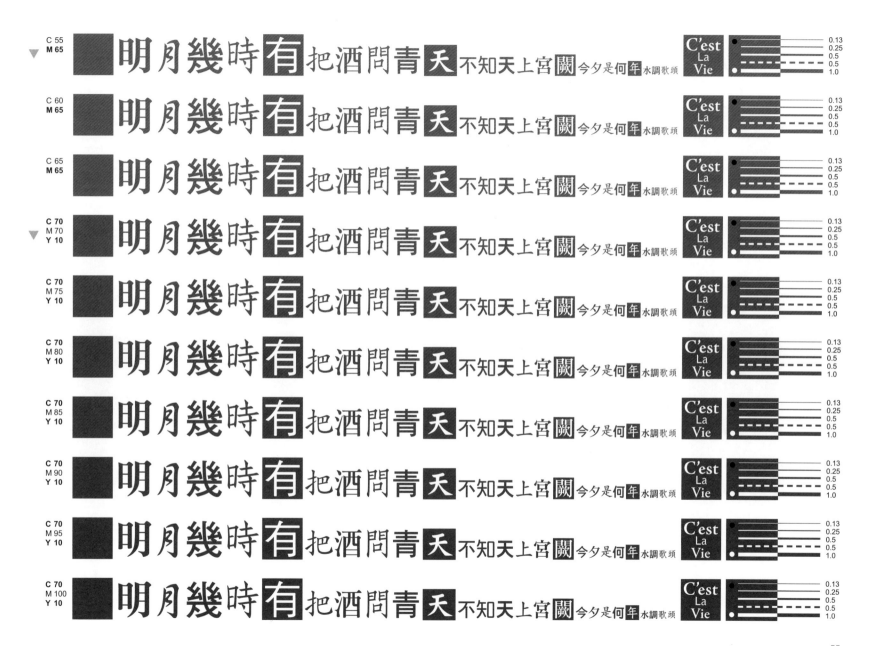

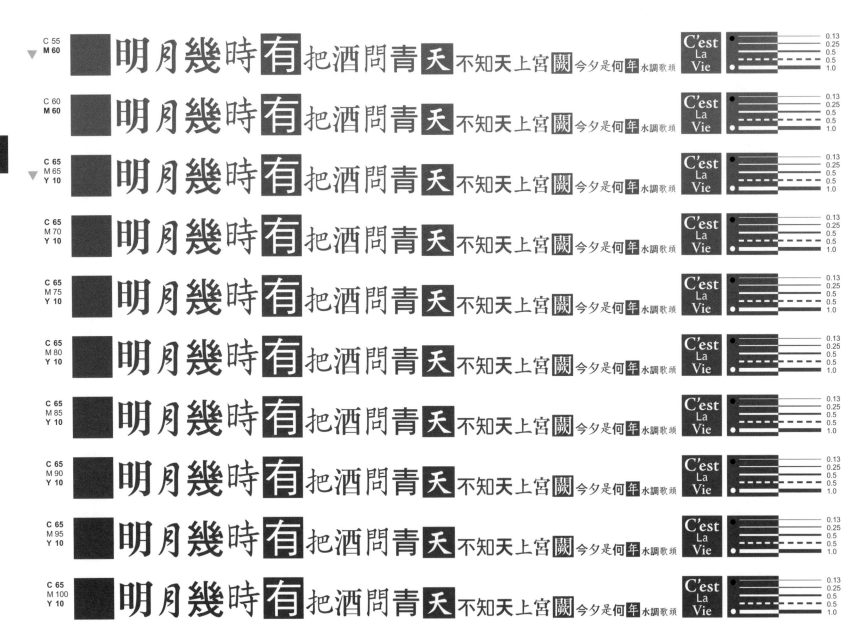

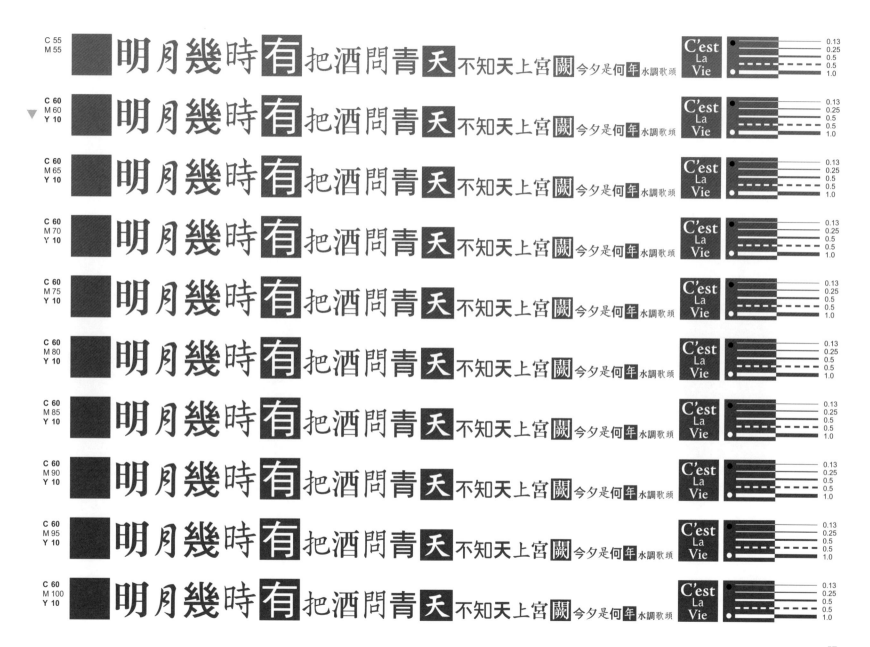

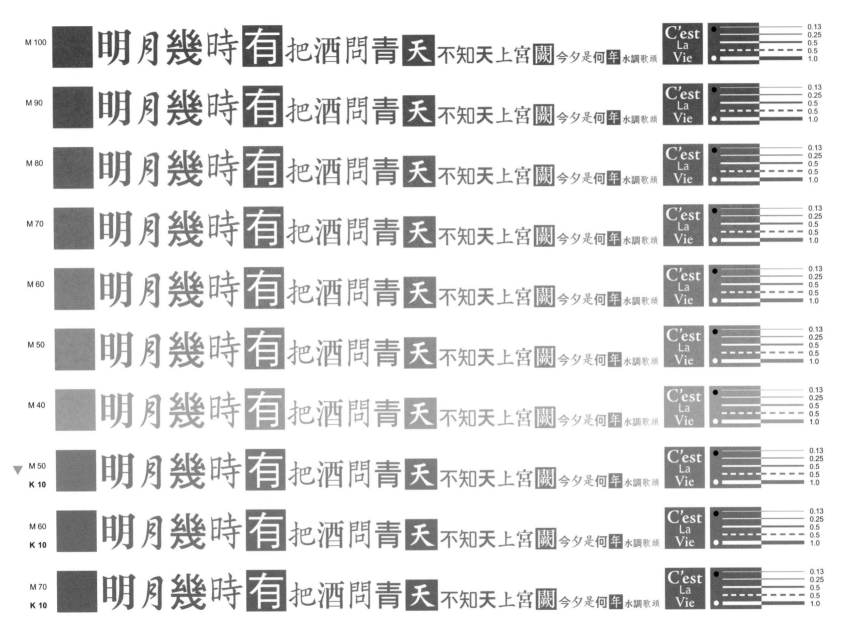

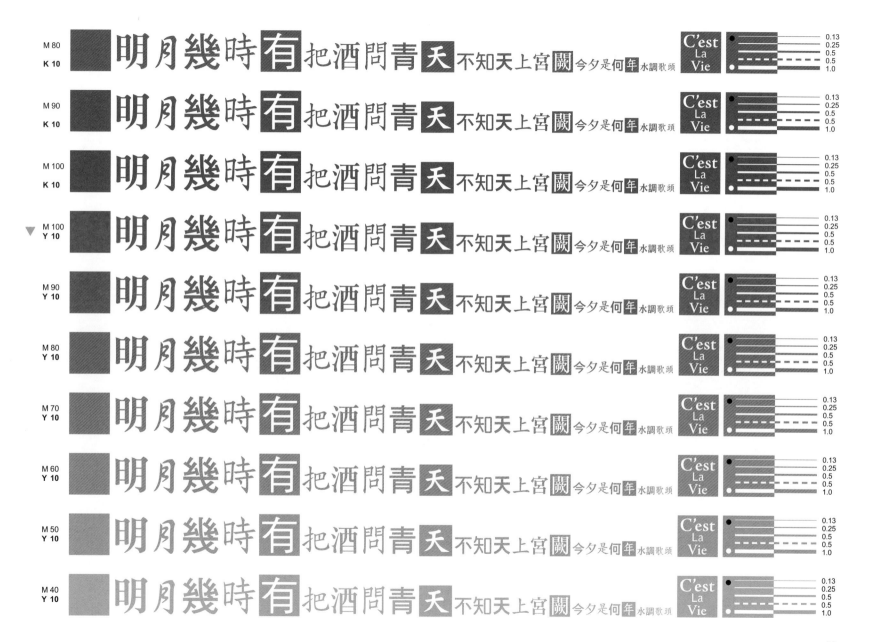

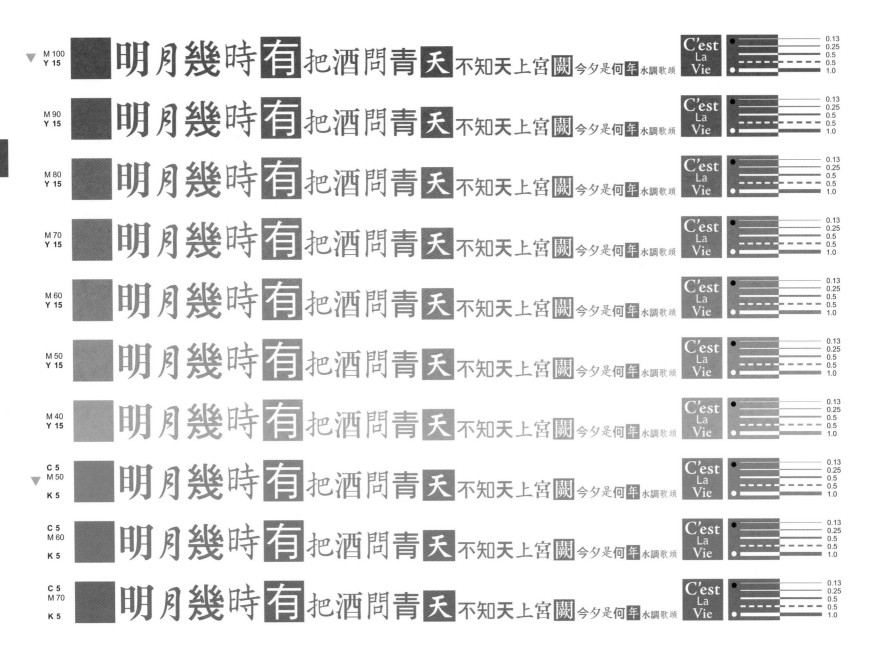

明月幾時有把酒問青天不知天上宮闕今夕是何年水調歌頭

M 100
Y 15

C'est
La
Vie

0.13
0.25
0.5
0.5
1.0

M 90
Y 15

C'est
La
Vie

0.13
0.25
0.5
0.5
1.0

M 80
Y 15

C'est
La
Vie

0.13
0.25
0.5
0.5
1.0

M 70
Y 15

C'est
La
Vie

0.13
0.25
0.5
0.5
1.0

M 60
Y 15

C'est
La
Vie

0.13
0.25
0.5
0.5
1.0

M 50
Y 15

C'est
La
Vie

0.13
0.25
0.5
0.5
1.0

M 40
Y 15

C'est
La
Vie

0.13
0.25
0.5
0.5
1.0

C 5
M 50
K 5

C'est
La
Vie

0.13
0.25
0.5
0.5
1.0

C 5
M 60
K 5

C'est
La
Vie

0.13
0.25
0.5
0.5
1.0

C 5
M 70
K 5

C'est
La
Vie

0.13
0.25
0.5
0.5
1.0

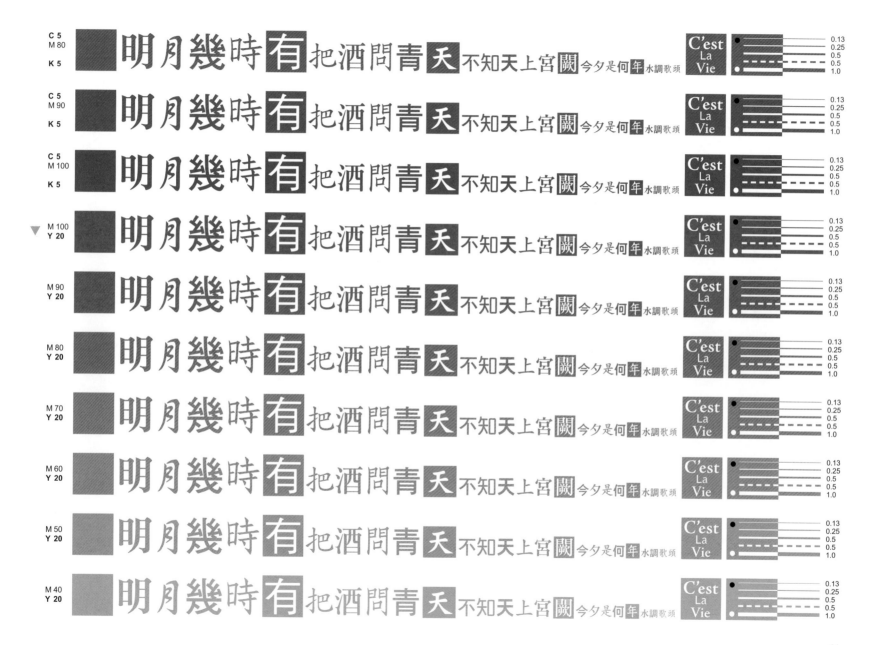

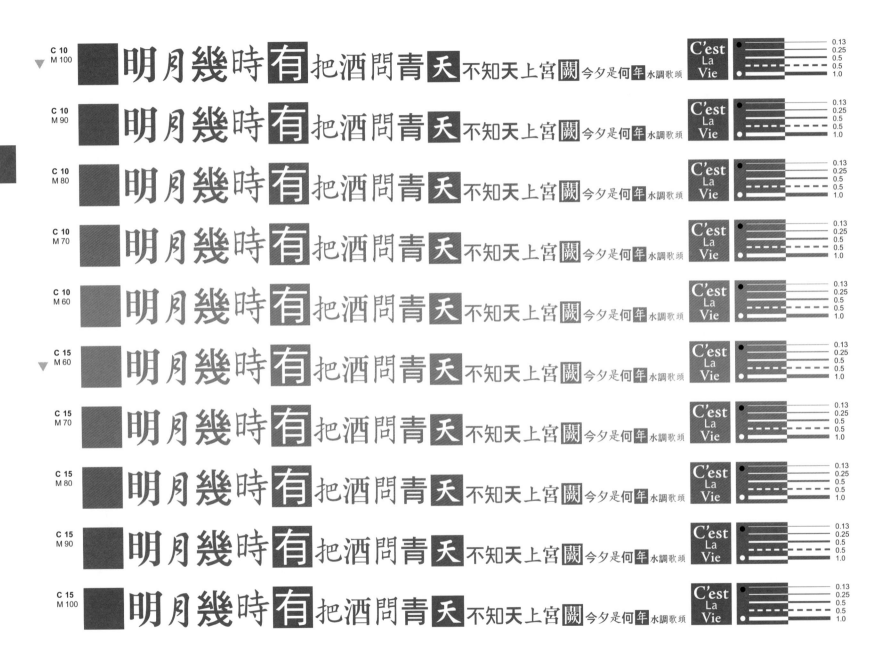

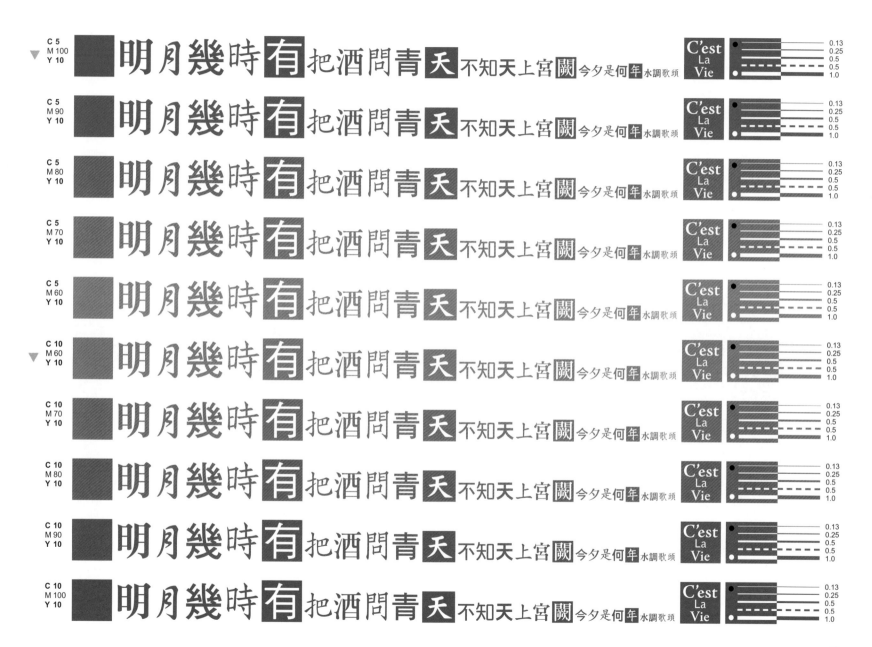

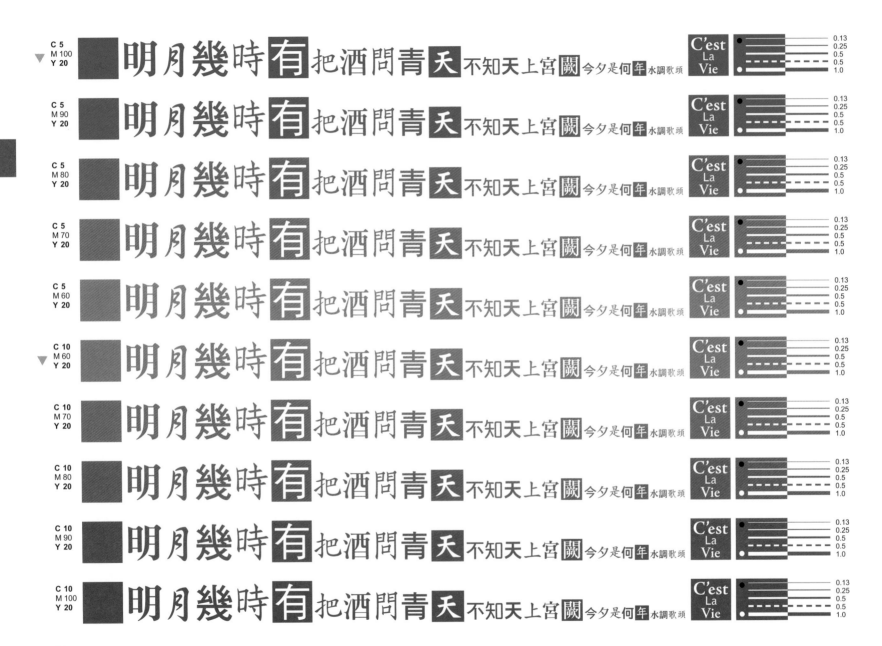

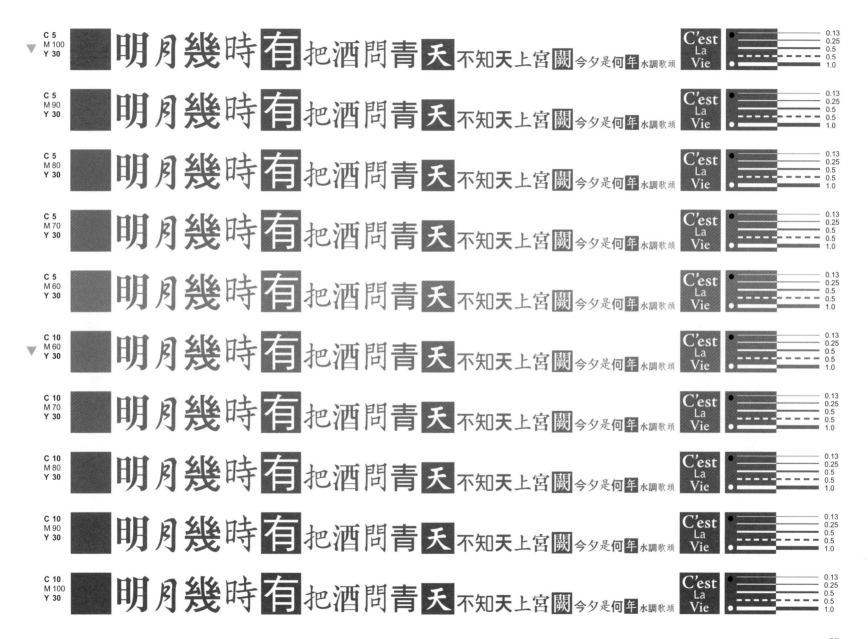

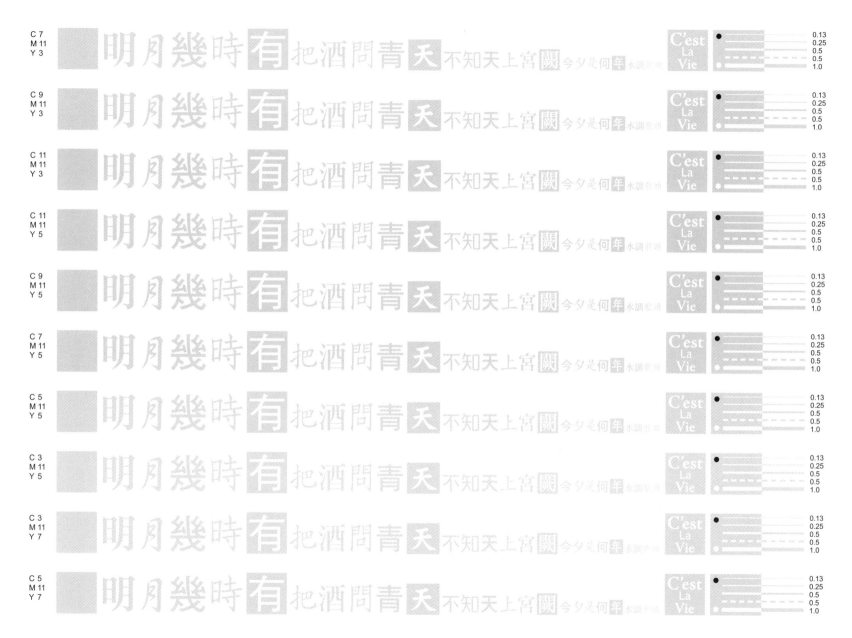

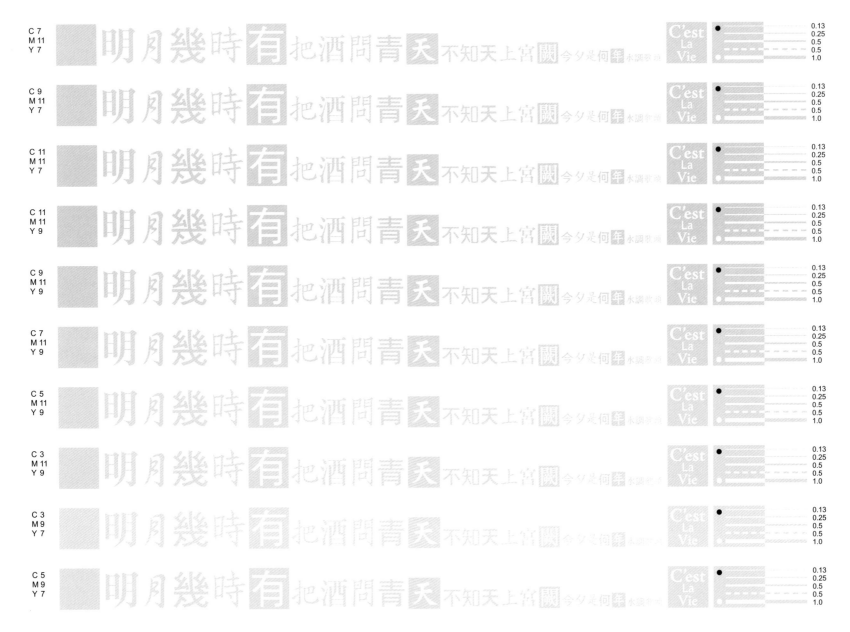

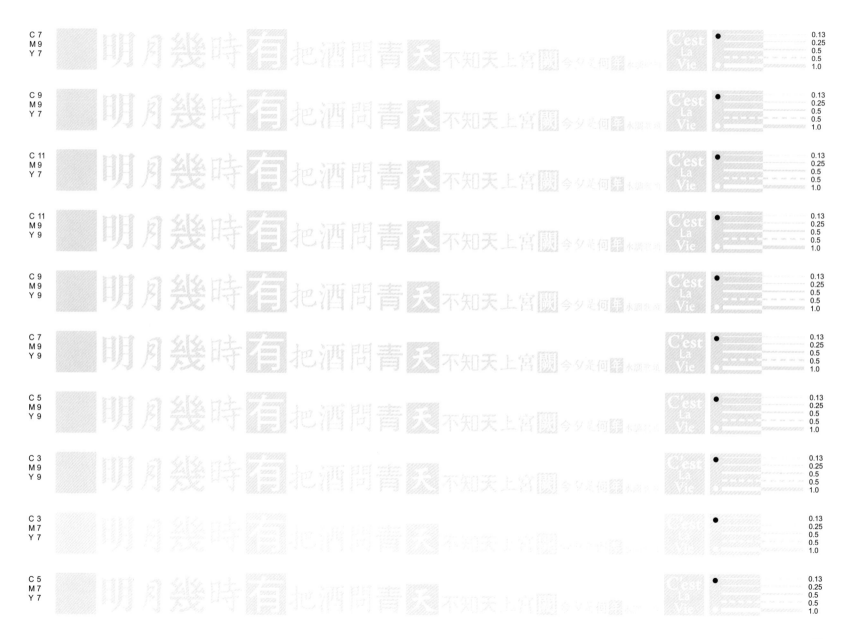

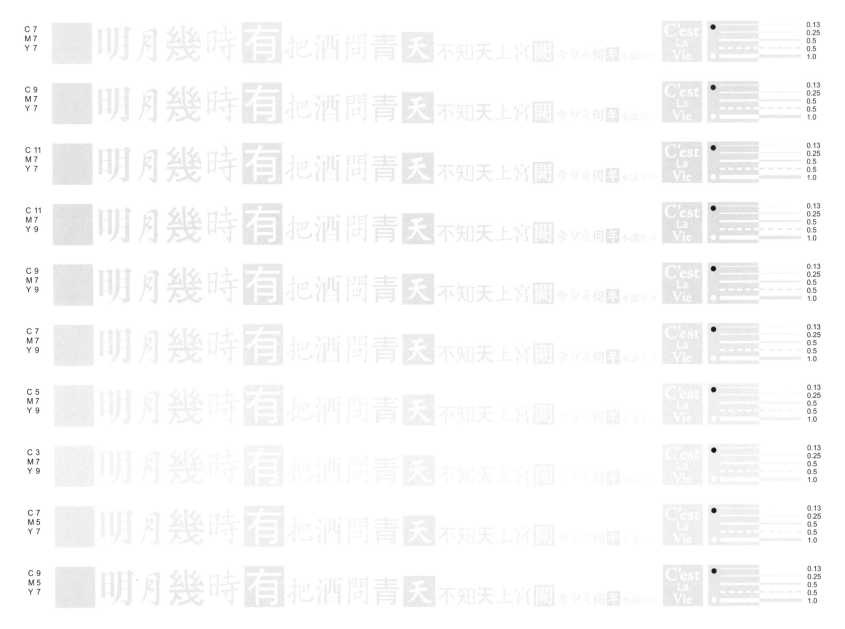

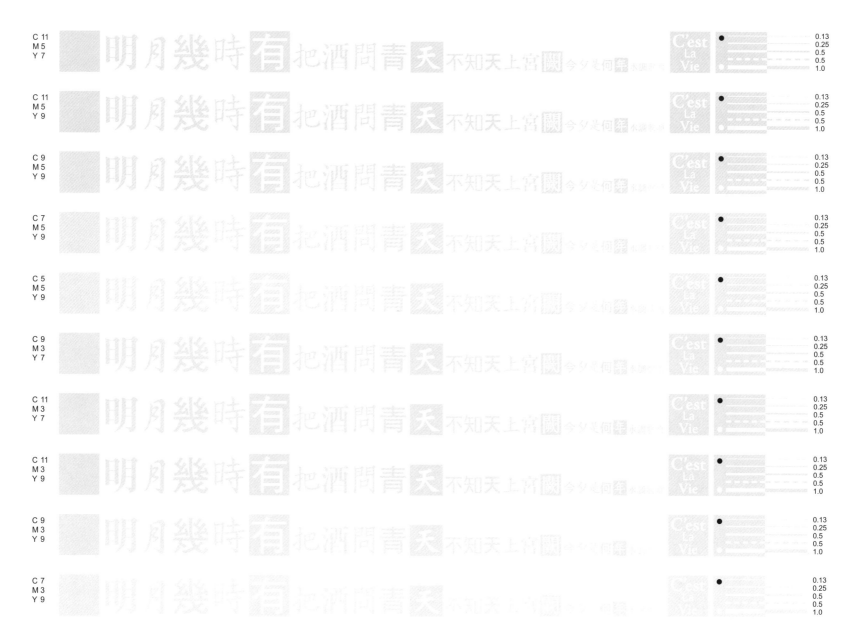

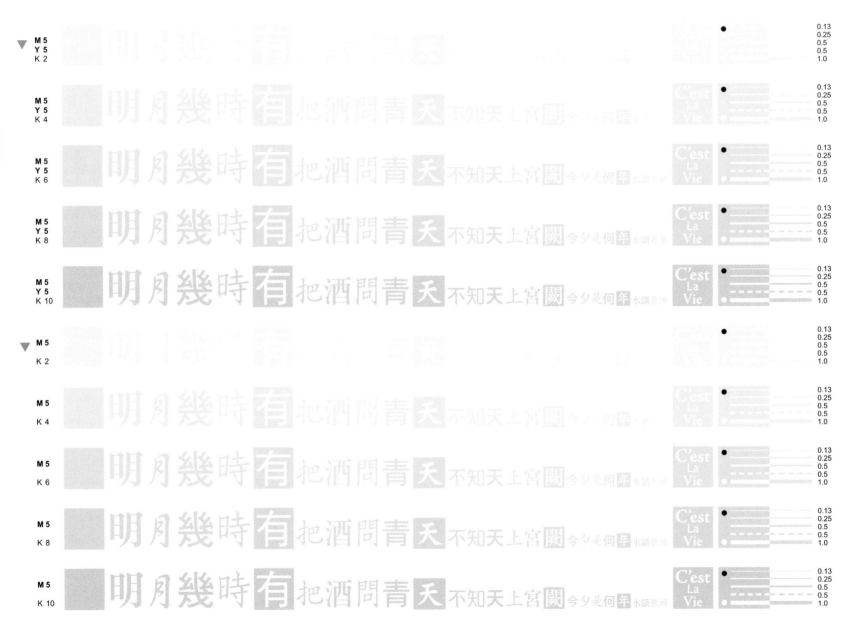

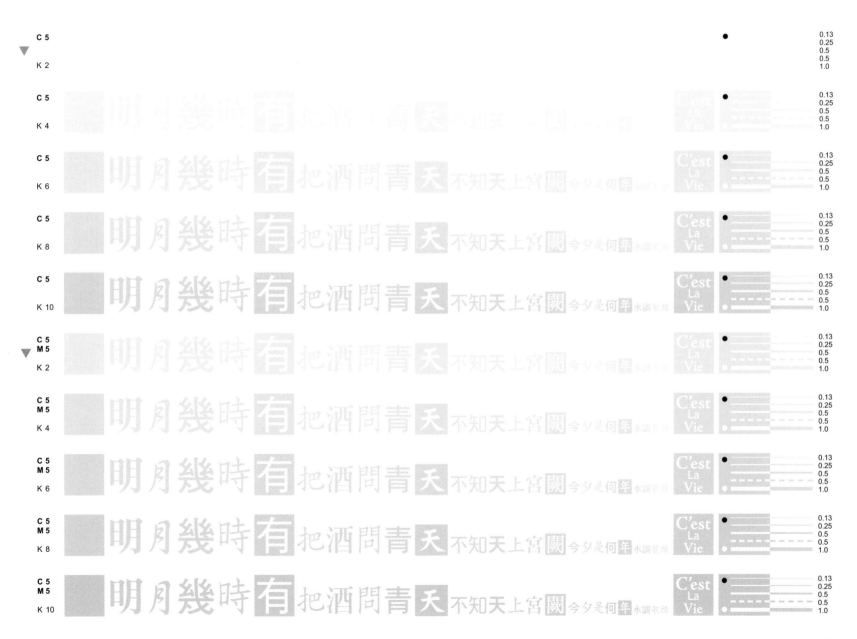

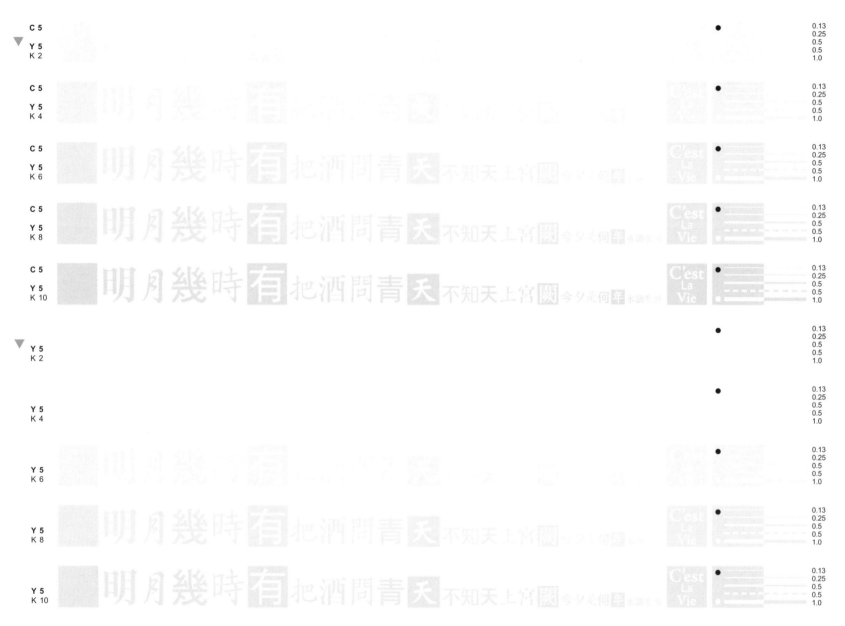

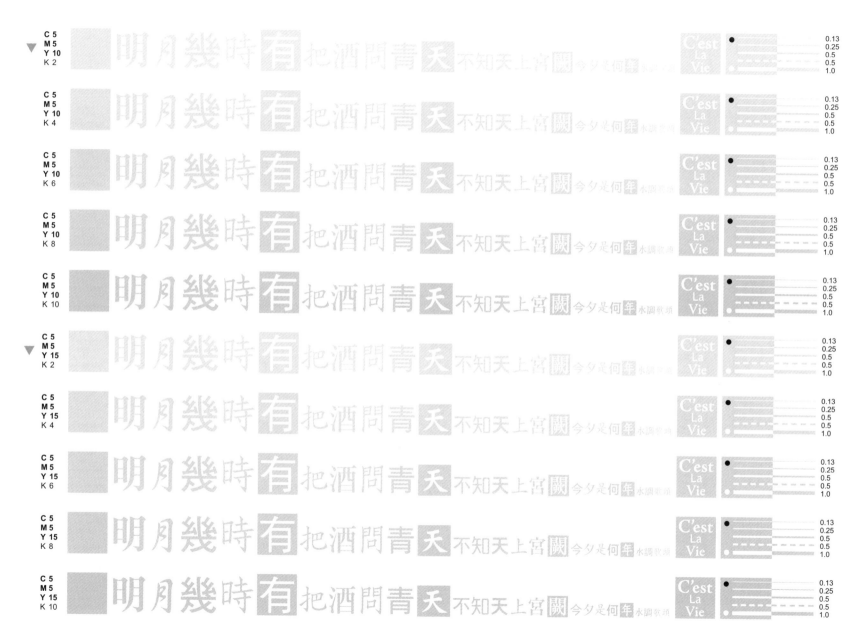

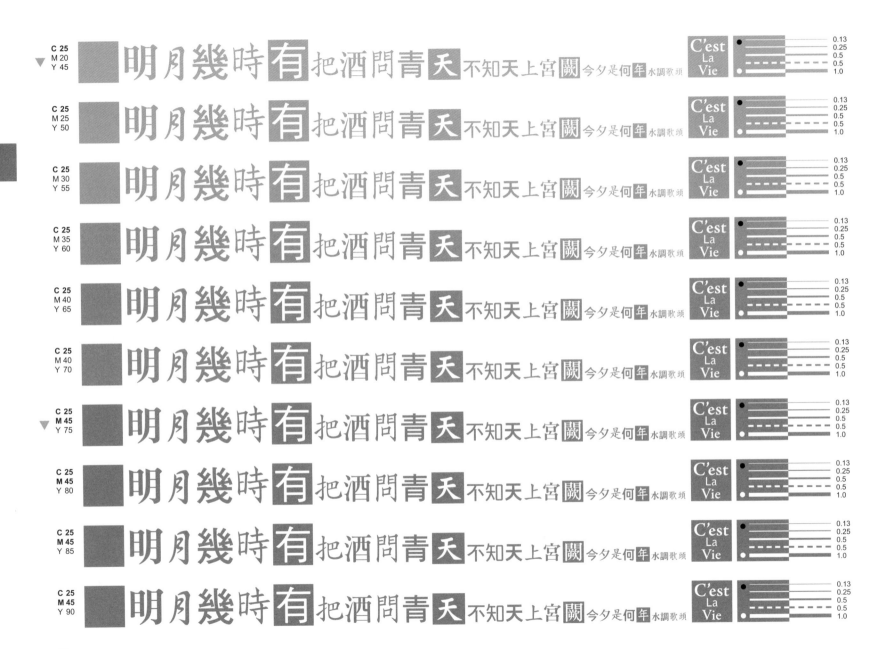

78

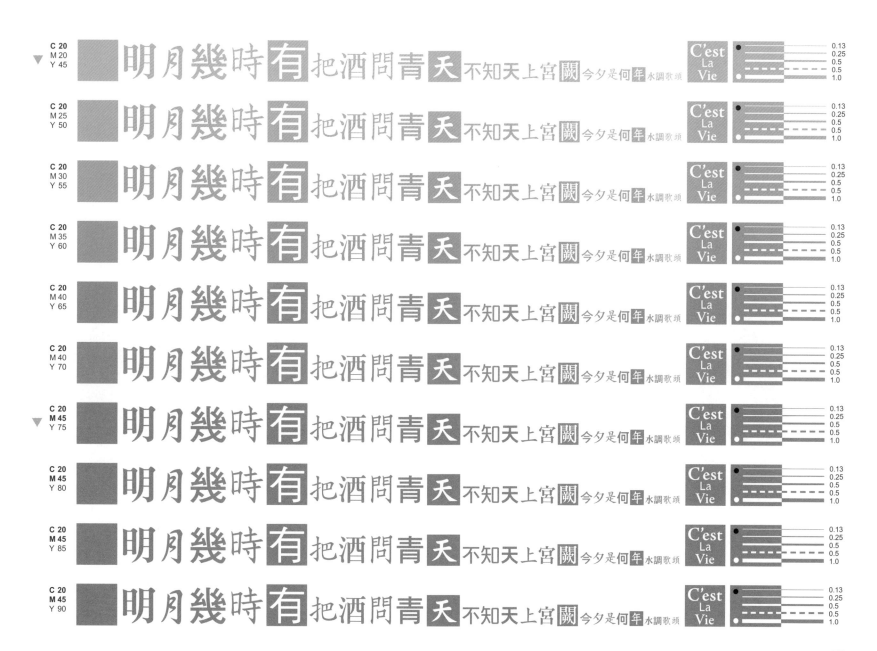

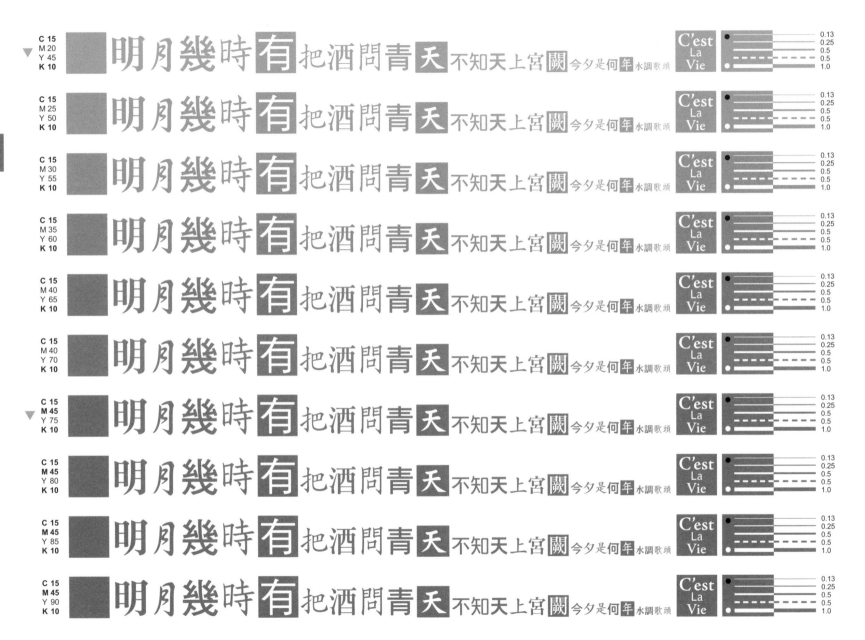

明月幾時有把酒問青天不知天上宮闕今夕是何年水調歌頭

明月幾時有把酒問青天不知天上宮闕今夕是何年水調歌頭

明月幾時有把酒問青天不知天上宮闕今夕是何年水調歌頭

明月幾時有把酒問青天不知天上宮闕今夕是何年水調歌頭

明月幾時有把酒問青天不知天上宮闕今夕是何年水調歌頭

明月幾時有把酒問青天不知天上宮闕今夕是何年水調歌頭

明月幾時有把酒問青天不知天上宮闕今夕是何年水調歌頭

明月幾時有把酒問青天不知天上宮闕今夕是何年水調歌頭

明月幾時有把酒問青天不知天上宮闕今夕是何年水調歌頭

明月幾時有把酒問青天不知天上宮闕今夕是何年水調歌頭

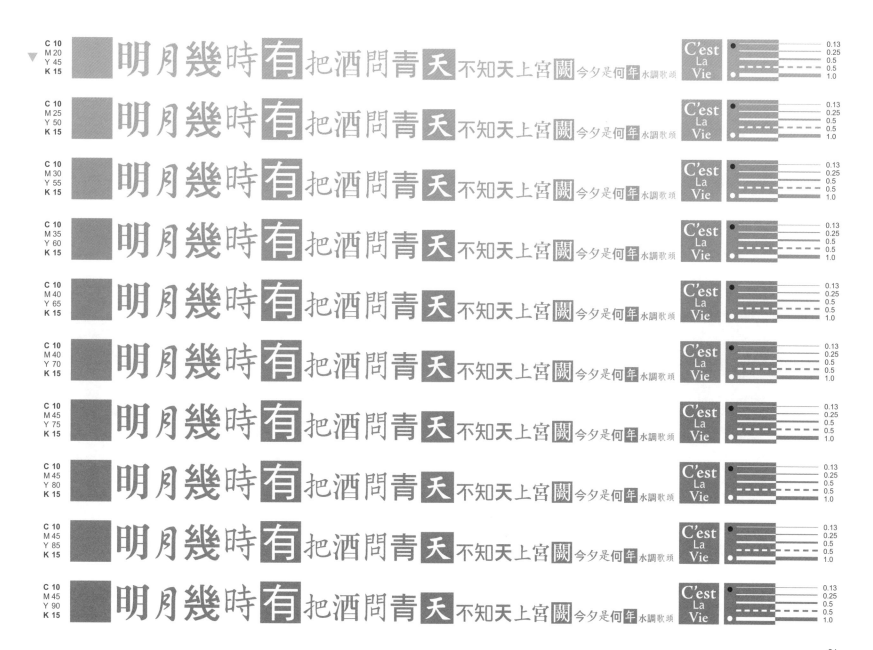

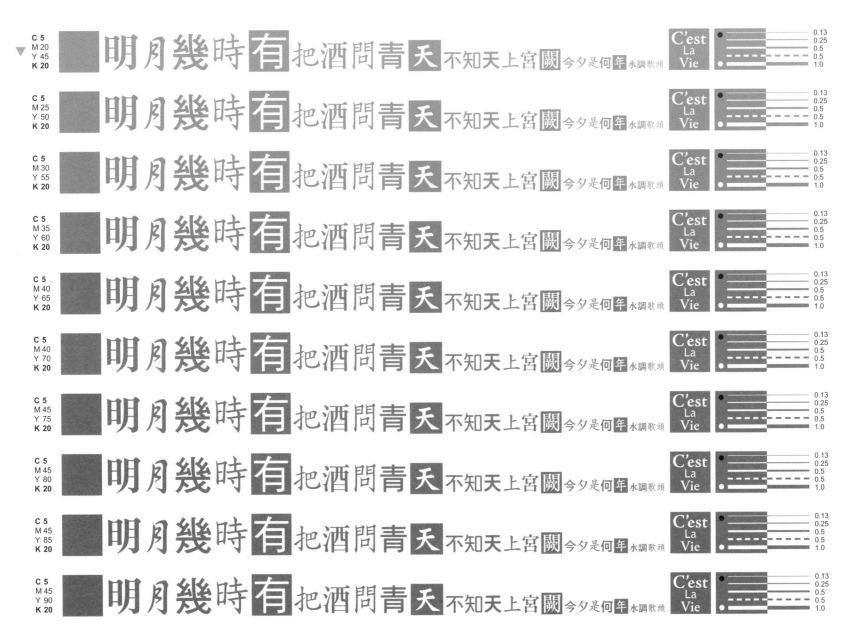

明月幾時有把酒問青天不知天上宮闕今夕是何年水調歌頭

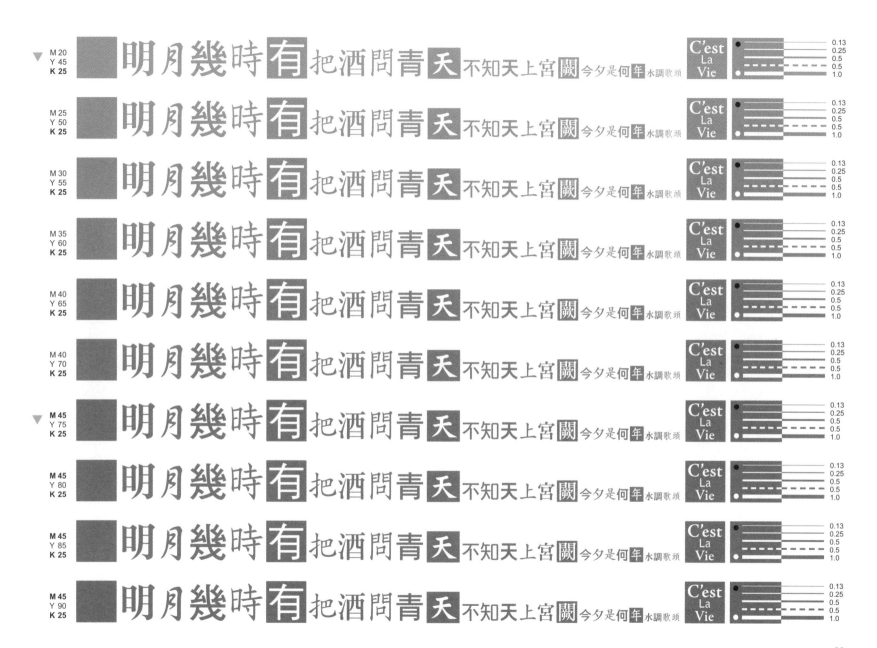

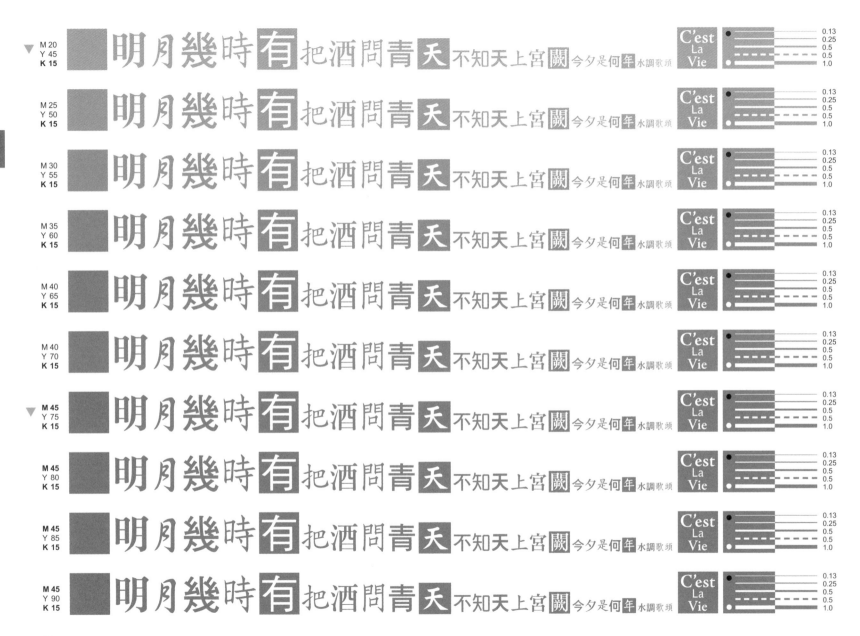

M 20 Y 45 **K 15** 明月幾時有把酒問青天不知天上宮闕今夕是何年水調歌頭 C'est La Vie 0.13 0.25 0.5 0.5 1.0

M 25 Y 50 **K 15** 明月幾時有把酒問青天不知天上宮闕今夕是何年水調歌頭 C'est La Vie 0.13 0.25 0.5 0.5 1.0

M 30 Y 55 **K 15** 明月幾時有把酒問青天不知天上宮闕今夕是何年水調歌頭 C'est La Vie 0.13 0.25 0.5 0.5 1.0

M 35 Y 60 **K 15** 明月幾時有把酒問青天不知天上宮闕今夕是何年水調歌頭 C'est La Vie 0.13 0.25 0.5 0.5 1.0

M 40 Y 65 **K 15** 明月幾時有把酒問青天不知天上宮闕今夕是何年水調歌頭 C'est La Vie 0.13 0.25 0.5 0.5 1.0

M 40 Y 70 **K 15** 明月幾時有把酒問青天不知天上宮闕今夕是何年水調歌頭 C'est La Vie 0.13 0.25 0.5 0.5 1.0

M 45 Y 75 **K 15** 明月幾時有把酒問青天不知天上宮闕今夕是何年水調歌頭 C'est La Vie 0.13 0.25 0.5 0.5 1.0

M 45 Y 80 **K 15** 明月幾時有把酒問青天不知天上宮闕今夕是何年水調歌頭 C'est La Vie 0.13 0.25 0.5 0.5 1.0

M 45 Y 85 **K 15** 明月幾時有把酒問青天不知天上宮闕今夕是何年水調歌頭 C'est La Vie 0.13 0.25 0.5 0.5 1.0

M 45 Y 90 **K 15** 明月幾時有把酒問青天不知天上宮闕今夕是何年水調歌頭 C'est La Vie 0.13 0.25 0.5 0.5 1.0

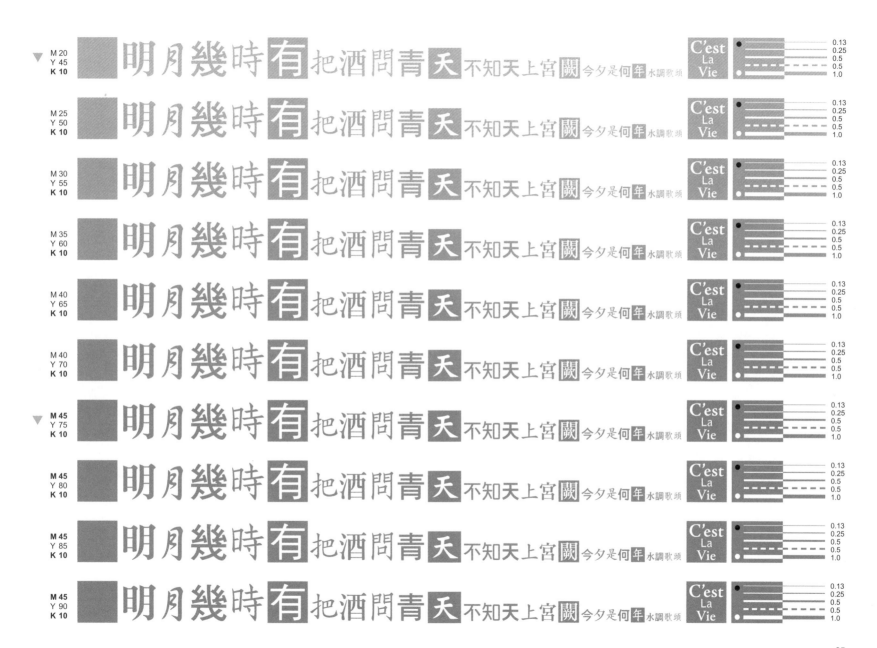

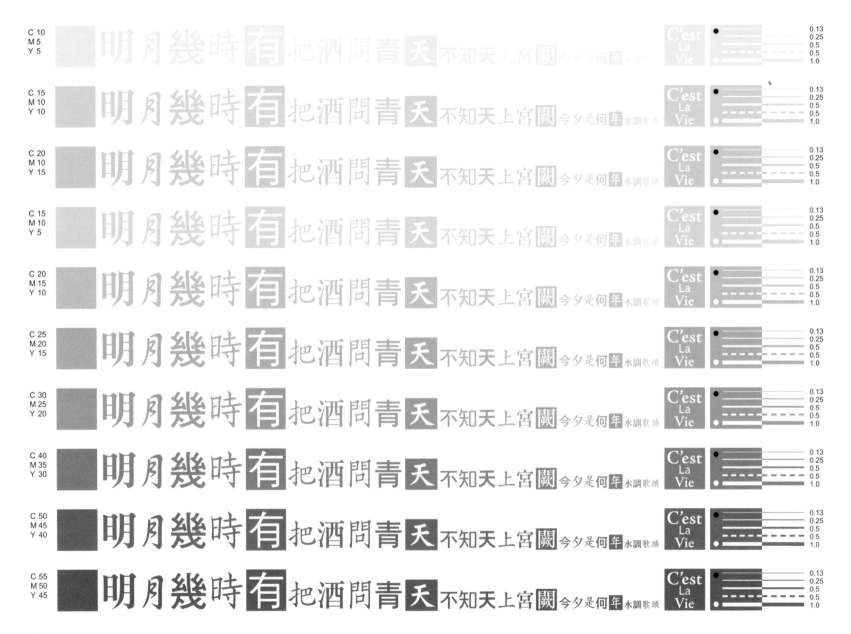

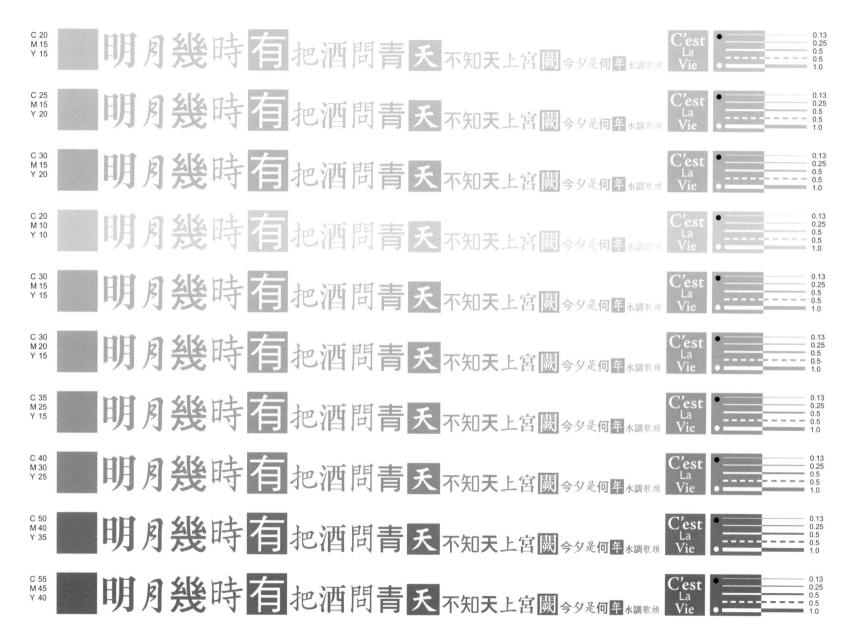

C 20 / M 15 / Y 15　明月幾時有把酒問青天不知天上宮闕今夕是何年水調歌頭　C'est La Vie　0.13 0.25 0.5 0.5 1.0

C 25 / M 15 / Y 20　明月幾時有把酒問青天不知天上宮闕今夕是何年水調歌頭　C'est La Vie　0.13 0.25 0.5 0.5 1.0

C 30 / M 15 / Y 20　明月幾時有把酒問青天不知天上宮闕今夕是何年水調歌頭　C'est La Vie　0.13 0.25 0.5 0.5 1.0

C 20 / M 10 / Y 10　明月幾時有把酒問青天不知天上宮闕今夕是何年水調歌頭　C'est La Vie　0.13 0.25 0.5 0.5 1.0

C 30 / M 15 / Y 15　明月幾時有把酒問青天不知天上宮闕今夕是何年水調歌頭　C'est La Vie　0.13 0.25 0.5 0.5 1.0

C 30 / M 20 / Y 15　明月幾時有把酒問青天不知天上宮闕今夕是何年水調歌頭　C'est La Vie　0.13 0.25 0.5 0.5 1.0

C 35 / M 25 / Y 15　明月幾時有把酒問青天不知天上宮闕今夕是何年水調歌頭　C'est La Vie　0.13 0.25 0.5 0.5 1.0

C 40 / M 30 / Y 25　明月幾時有把酒問青天不知天上宮闕今夕是何年水調歌頭　C'est La Vie　0.13 0.25 0.5 0.5 1.0

C 50 / M 40 / Y 35　明月幾時有把酒問青天不知天上宮闕今夕是何年水調歌頭　C'est La Vie　0.13 0.25 0.5 0.5 1.0

C 55 / M 45 / Y 40　明月幾時有把酒問青天不知天上宮闕今夕是何年水調歌頭　C'est La Vie　0.13 0.25 0.5 0.5 1.0

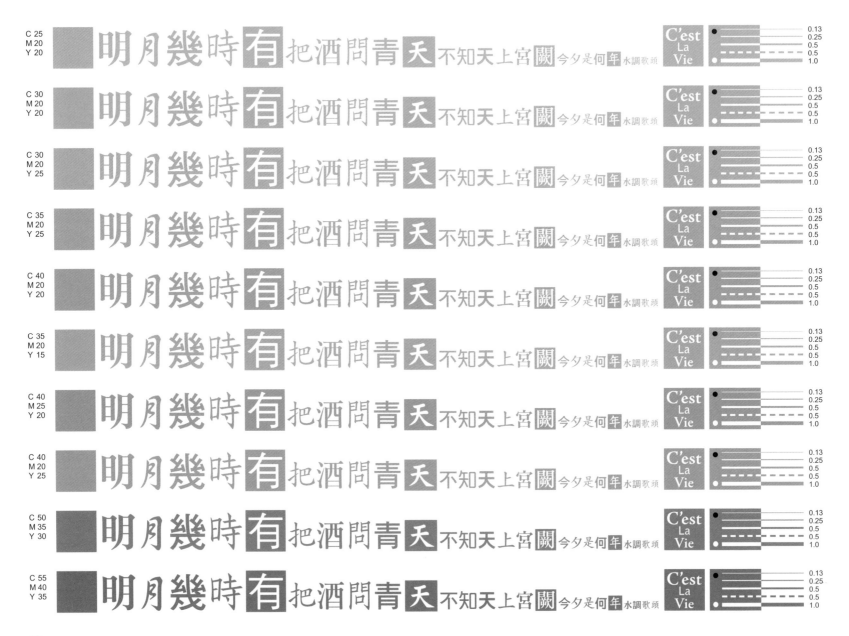

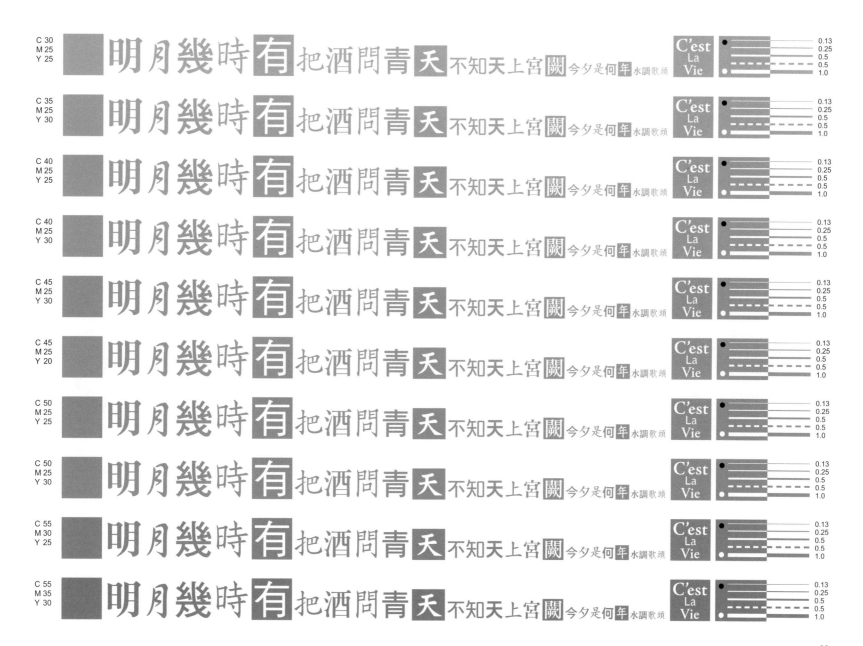

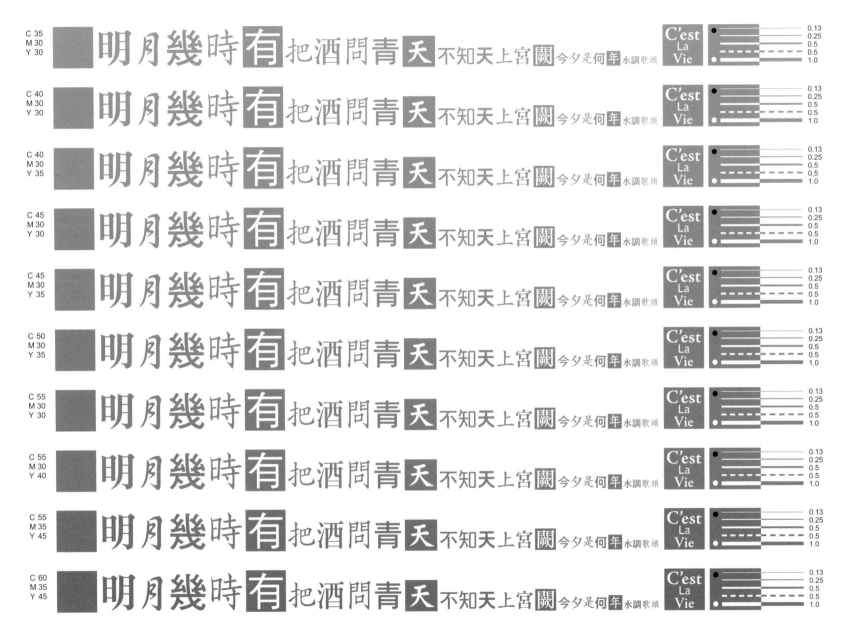

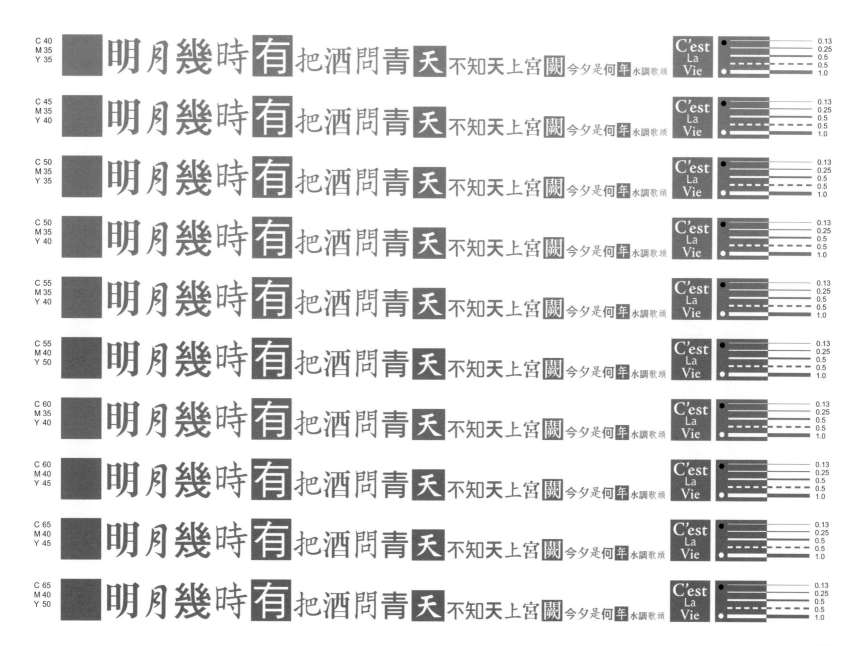

91

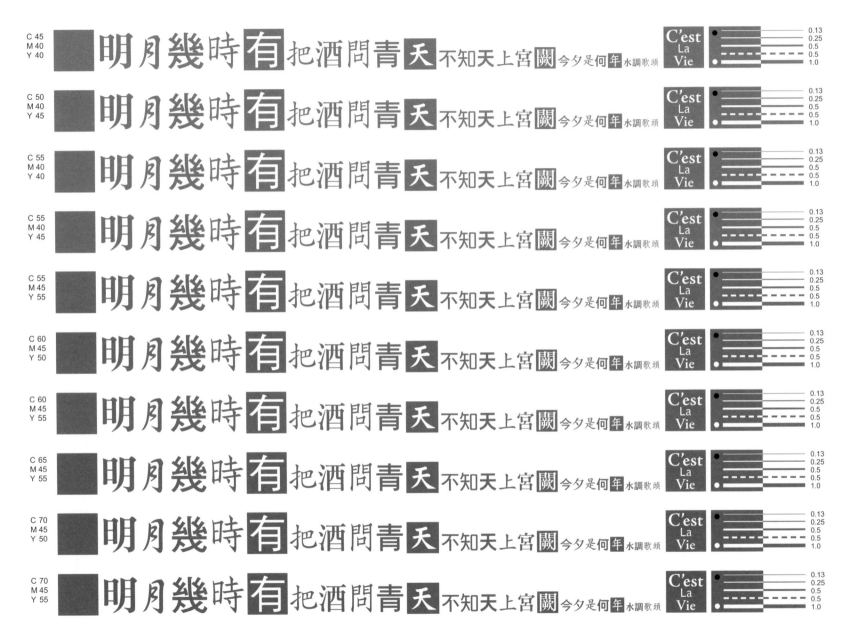

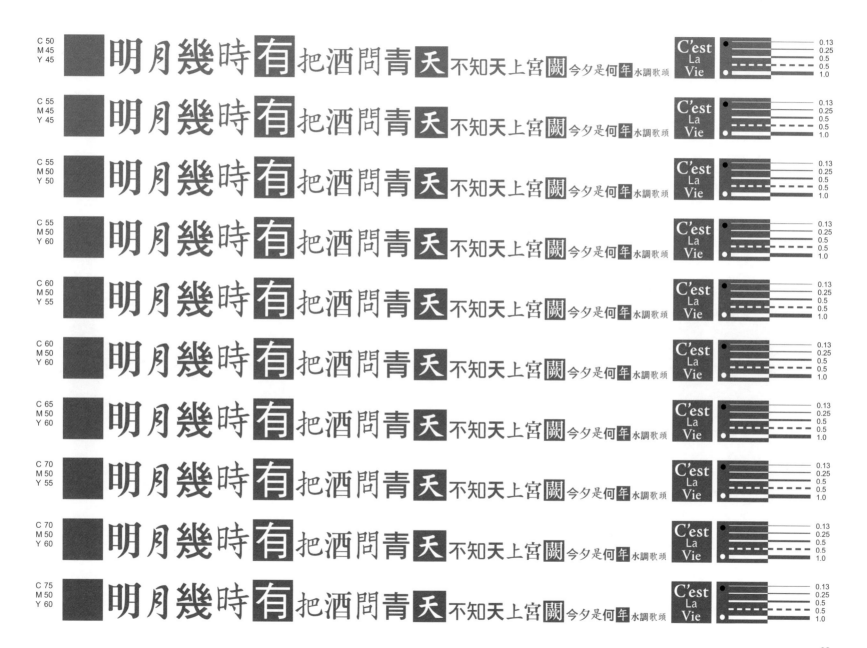

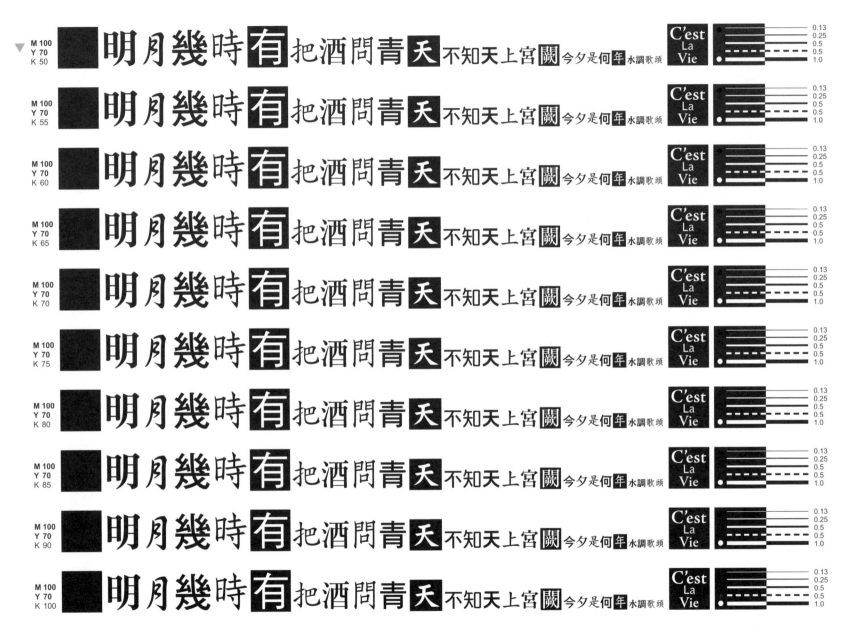

明月幾時有把酒問青天不知天上宮闕今夕是何年水調歌頭

M 100
Y 70
K 50

C'est La Vie

0.13
0.25
0.5
0.5
1.0

明月幾時有把酒問青天不知天上宮闕今夕是何年水調歌頭

M 100
Y 70
K 55

C'est La Vie

0.13
0.25
0.5
0.5
1.0

明月幾時有把酒問青天不知天上宮闕今夕是何年水調歌頭

M 100
Y 70
K 60

C'est La Vie

0.13
0.25
0.5
0.5
1.0

明月幾時有把酒問青天不知天上宮闕今夕是何年水調歌頭

M 100
Y 70
K 65

C'est La Vie

0.13
0.25
0.5
0.5
1.0

明月幾時有把酒問青天不知天上宮闕今夕是何年水調歌頭

M 100
Y 70
K 70

C'est La Vie

0.13
0.25
0.5
0.5
1.0

明月幾時有把酒問青天不知天上宮闕今夕是何年水調歌頭

M 100
Y 70
K 75

C'est La Vie

0.13
0.25
0.5
0.5
1.0

明月幾時有把酒問青天不知天上宮闕今夕是何年水調歌頭

M 100
Y 70
K 80

C'est La Vie

0.13
0.25
0.5
0.5
1.0

明月幾時有把酒問青天不知天上宮闕今夕是何年水調歌頭

M 100
Y 70
K 85

C'est La Vie

0.13
0.25
0.5
0.5
1.0

明月幾時有把酒問青天不知天上宮闕今夕是何年水調歌頭

M 100
Y 70
K 90

C'est La Vie

0.13
0.25
0.5
0.5
1.0

明月幾時有把酒問青天不知天上宮闕今夕是何年水調歌頭

M 100
Y 70
K 100

C'est La Vie

0.13
0.25
0.5
0.5
1.0

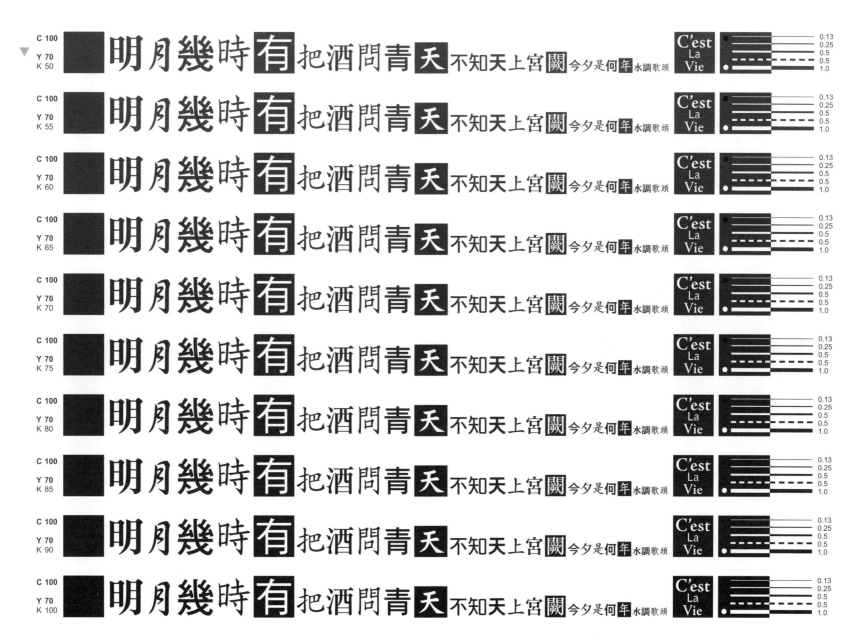

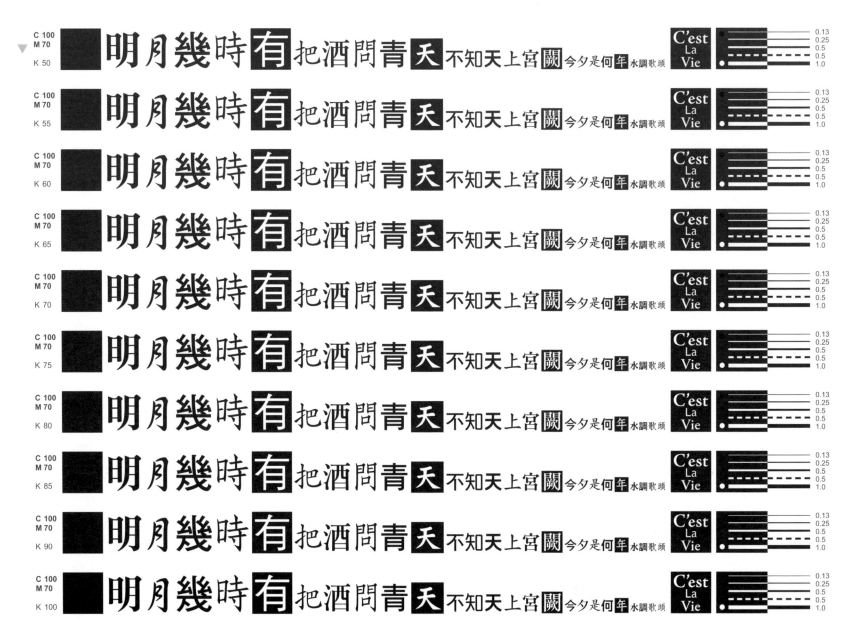

明月幾時有把酒問青天不知天上宮闕今夕是何年水調歌頭

C 100
M 70
K 50

C 100
M 70
K 55

C 100
M 70
K 60

C 100
M 70
K 65

C 100
M 70
K 70

C 100
M 70
K 75

C 100
M 70
K 80

C 100
M 70
K 85

C 100
M 70
K 90

C 100
M 70
K 100

C'est La Vie

0.13
0.25
0.5
0.5
1.0

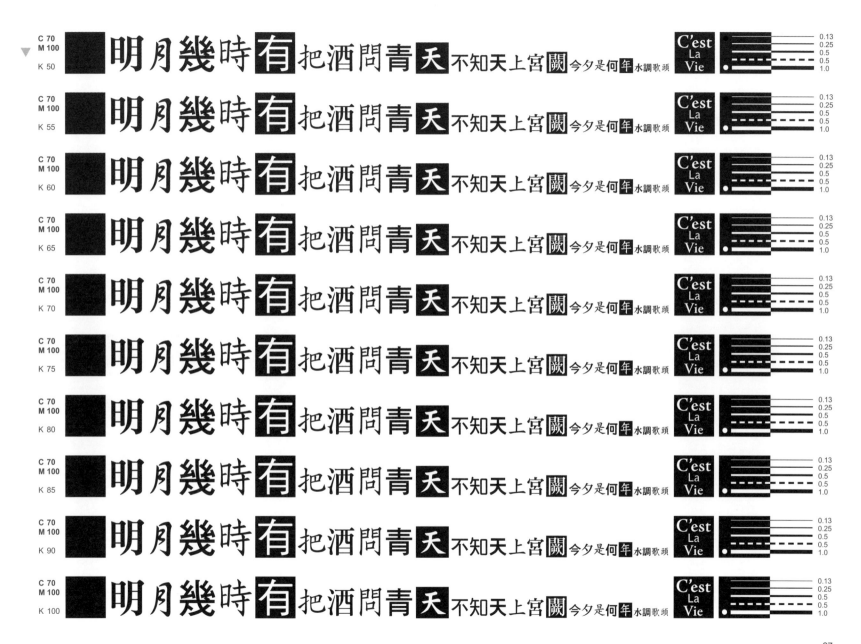

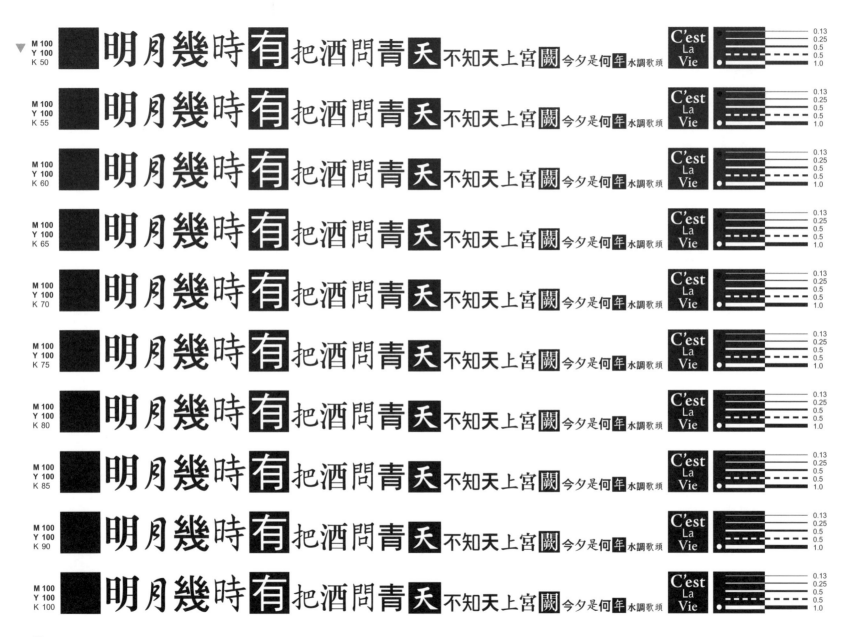

明月幾時有把酒問青天不知天上宮闕今夕是何年水調歌頭

C'est La Vie

M 100
Y 100
K 50

M 100
Y 100
K 55

M 100
Y 100
K 60

M 100
Y 100
K 65

M 100
Y 100
K 70

M 100
Y 100
K 75

M 100
Y 100
K 80

M 100
Y 100
K 85

M 100
Y 100
K 90

M 100
Y 100
K 100

0.13
0.25
0.5
0.5
1.0

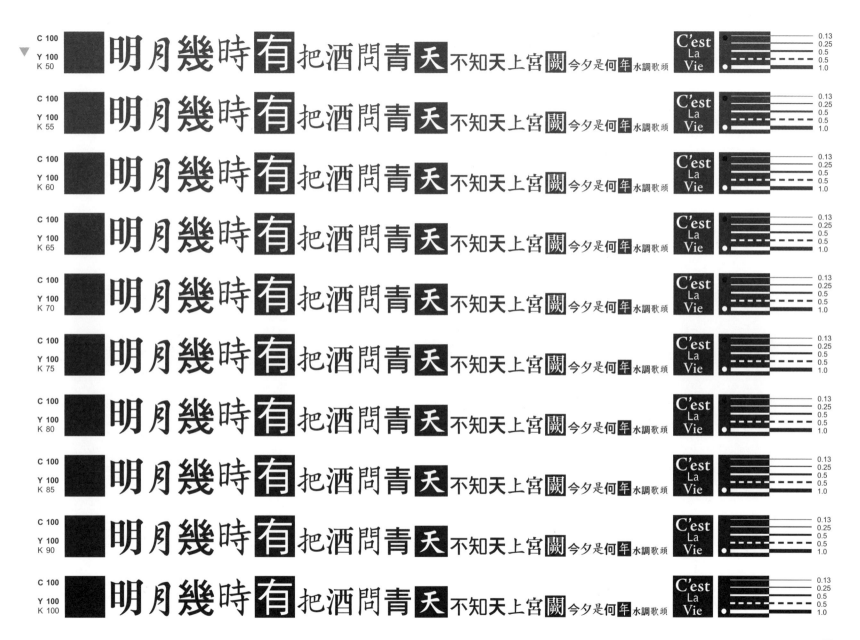

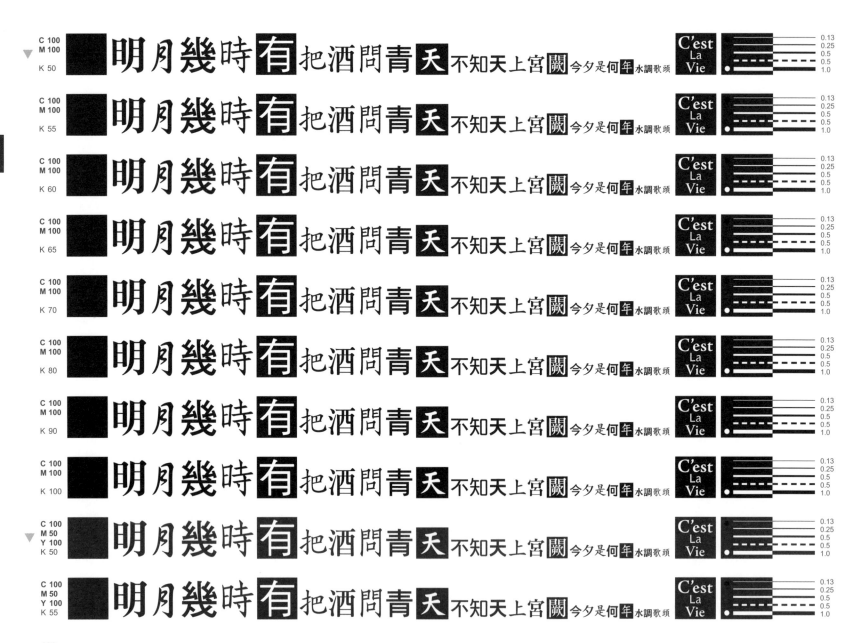

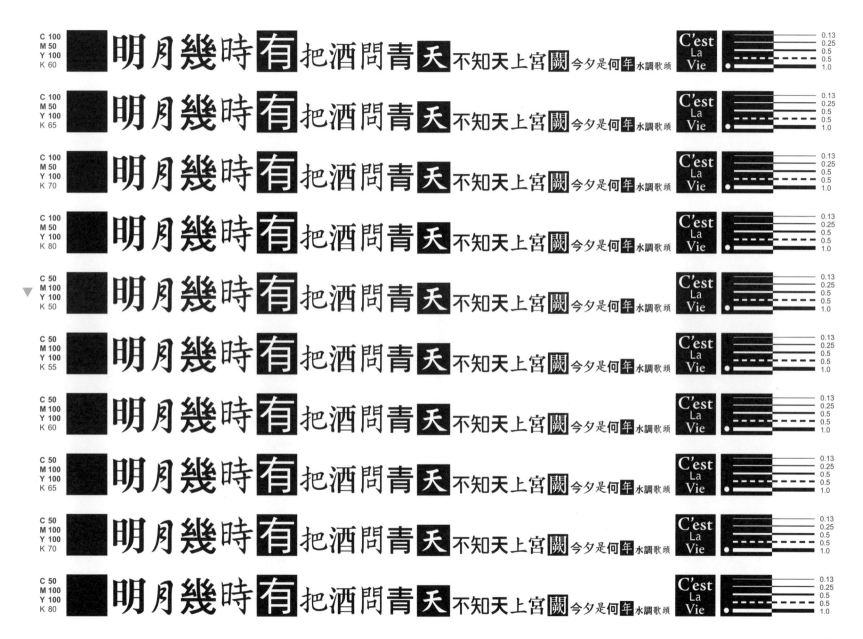

網線數示範圖例一

網線數（lpi）即每一平方英吋內的網線排列密度。網線數必須依據紙張表面特性（塗佈）及吸墨量而調整，以下示範133、150、175、200線的印刷效果，幫助您選擇適合的製版線數。

133線數　　150線數　　175線數　　200線數

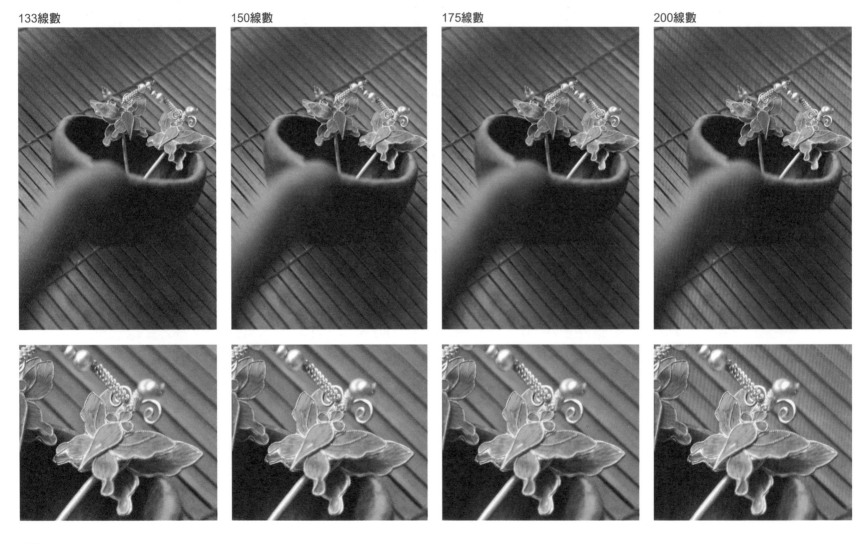

網線數示範圖例二

133線數

150線數

175線數

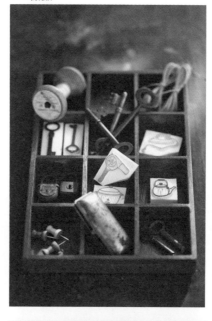

200線數

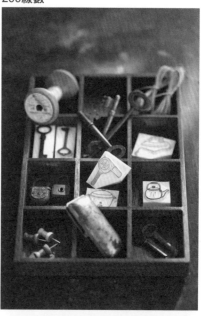

灰階印色效果示範

黑色文字或圖片，能以單色黑（K）或四色黑（CMYK）印製，兩者間的些微差異與對比，各有不同的視覺趣味，在製版與印刷成本上也因而有所差異。

單色灰階（K）

四色灰階（C+M+Y+K）

灰階套色印刷示範

黑白圖片做雙色調（Duotone）印刷時，可依圖片所要呈現的風格與色調選擇不同的特別色與黑色搭配，並透過曲線調整圖片的明度和彩度，讓圖片呈現特殊的風貌。

雙色印刷（K＋特別色）

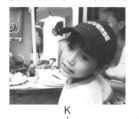

K
+
PANTONE 131 C

=

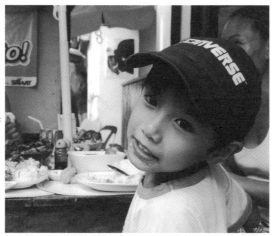

K
+
PANTONE 159 C

=

K
+
PANTONE 2726 C

=

K
+
PANTONE 3985 C

=

全彩印刷呈色示範

在印刷條件相同的情況下，紙張仍會影響圖片的印刷效果及色調。本單元分別在雪銅紙、劃刊紙、米道林紙、牛皮紙、漫畫紙示範各種圖片之印刷效果，供讀者參考比較。

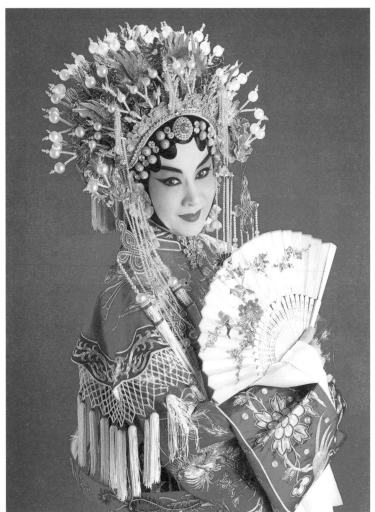

	0	5	10	20	30	40	50	60	70	80	90	100
0												
5												
10												
20												
30												
40												
50												
60												
70												
80												
90												
100												

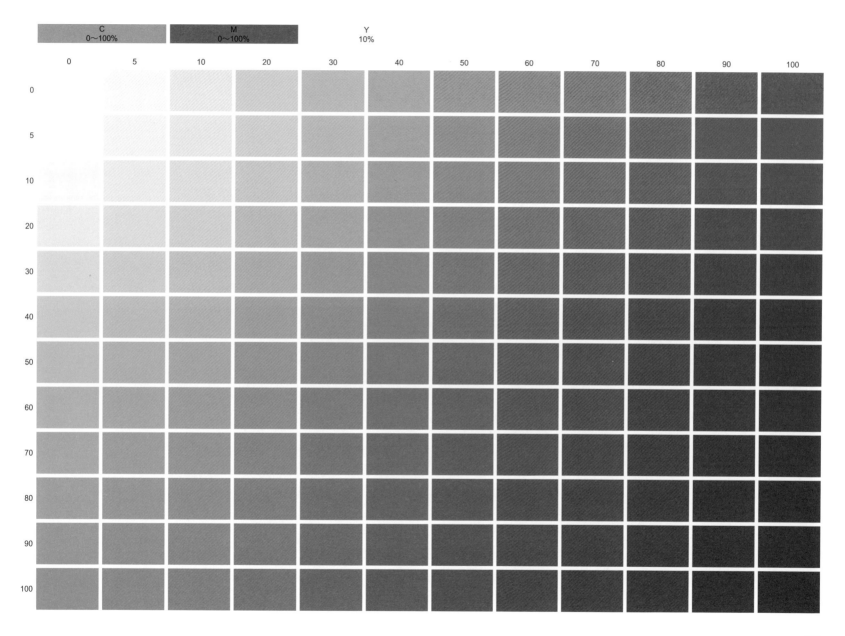

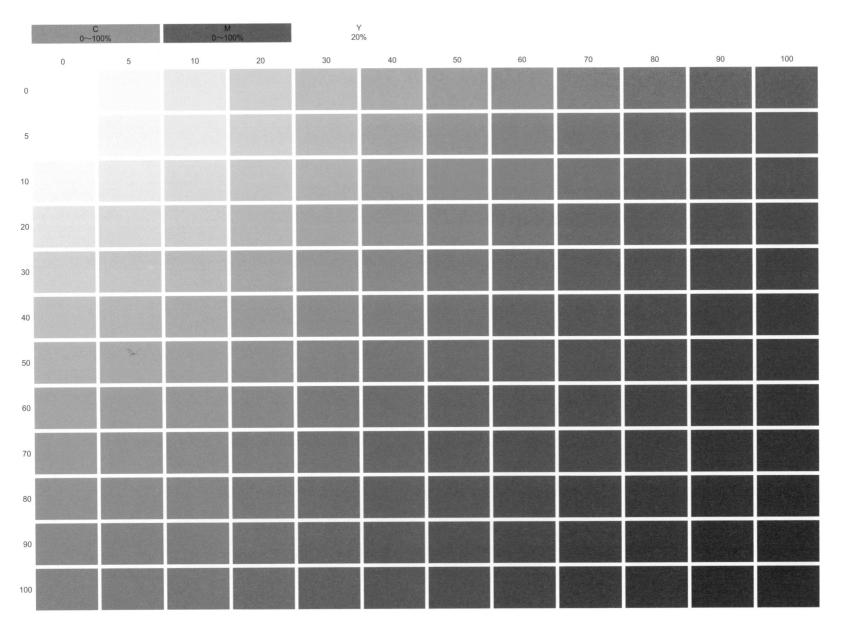

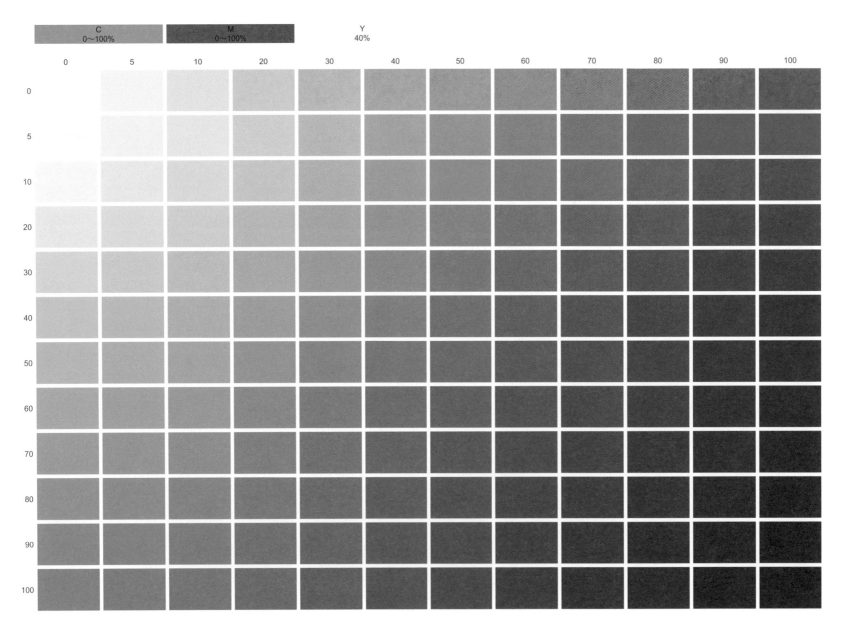

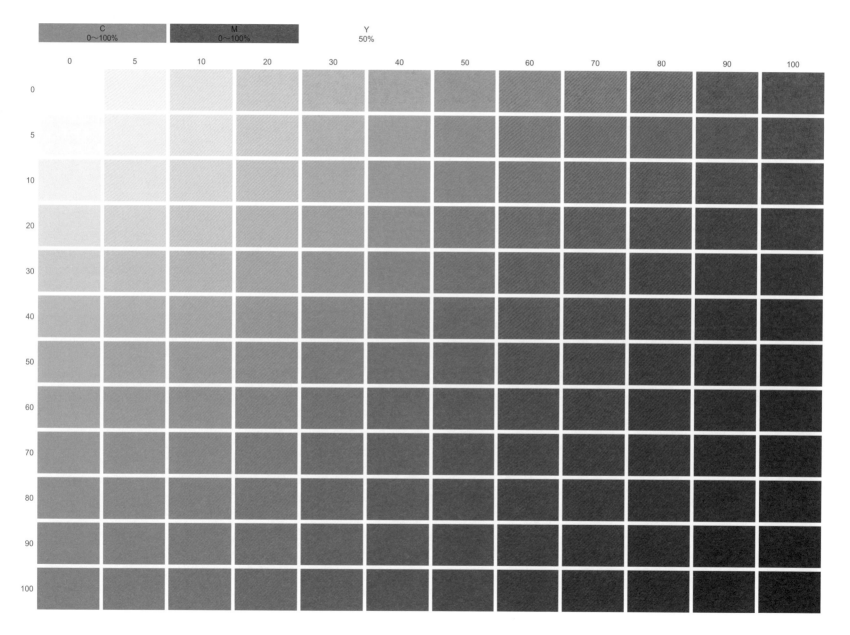

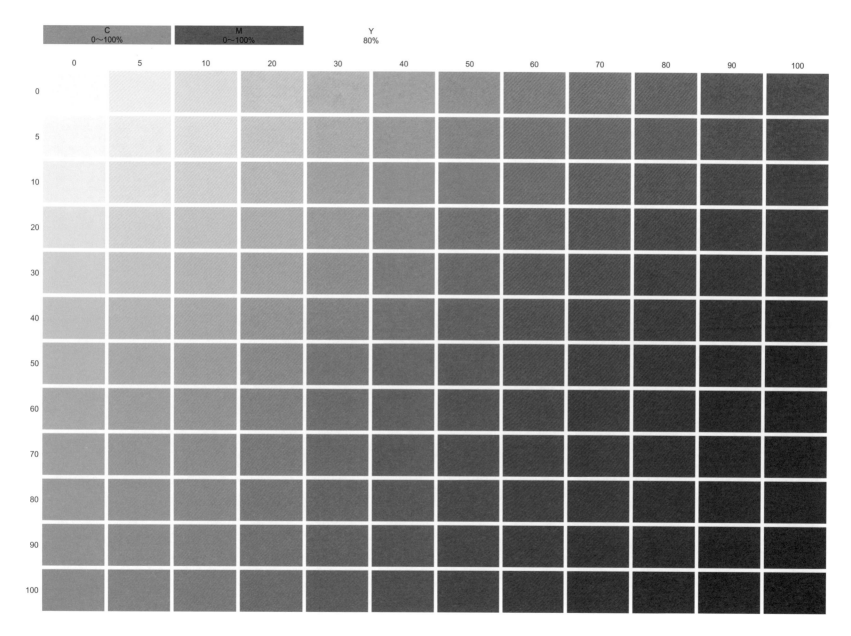

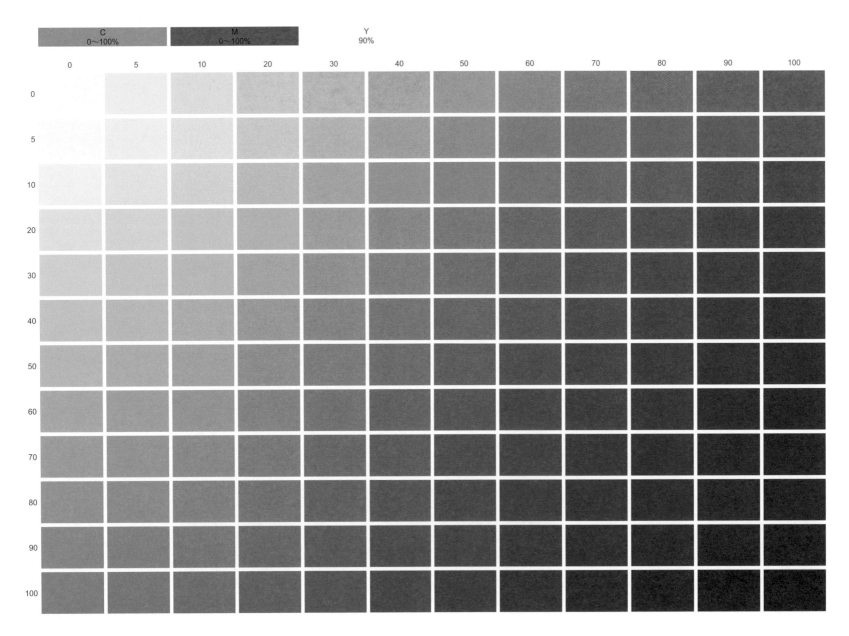

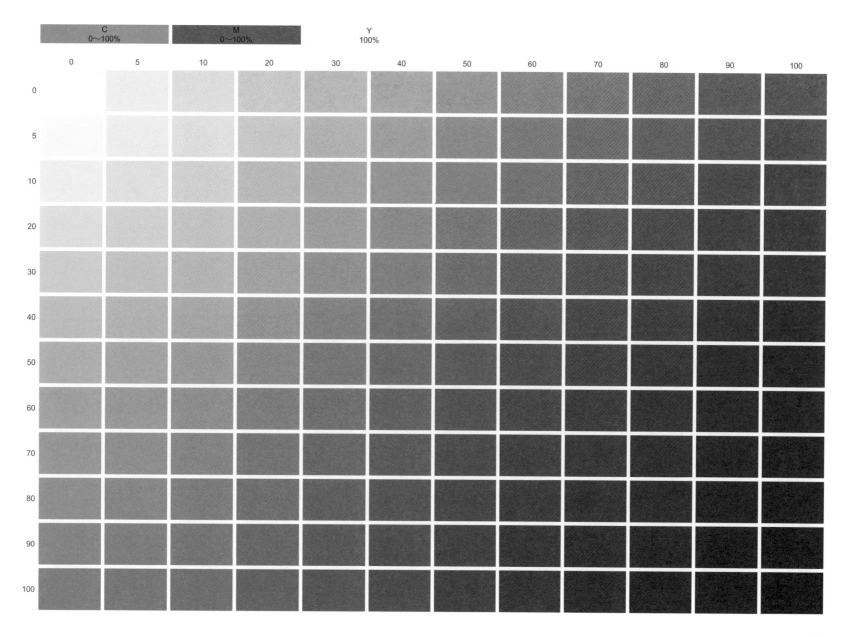

	C 0~100%		M 0~100%		K 10%						

	0	5	10	20	30	40	50	60	70	80	90	100
0												
5												
10												
20												
30												
40												
50												
60												
70												
80												
90												
100												

	0	5	10	20	30	40	50	60	70	80	90	100
0												
5												
10												
20												
30												
40												
50												
60												
70												
80												
90												
100												

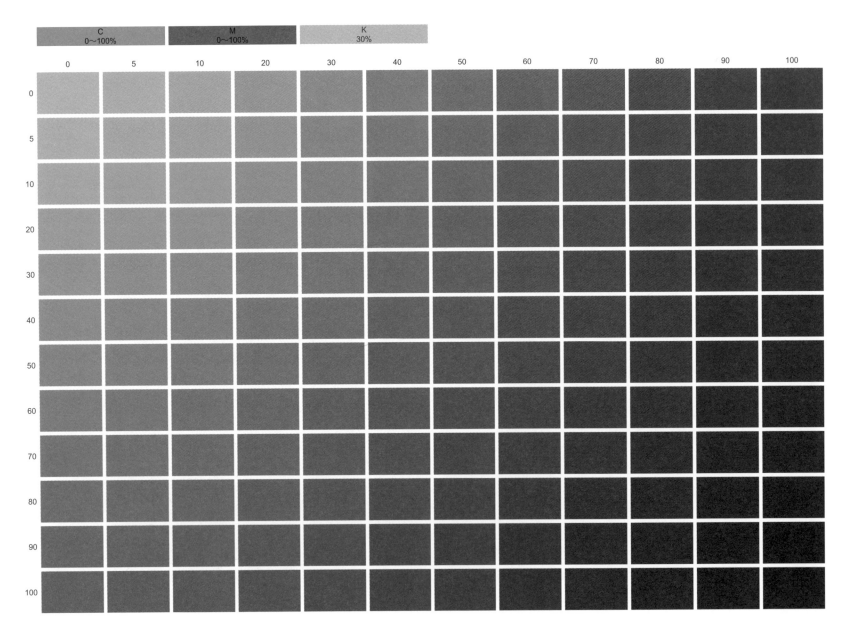

| C 0~100% | Y 0~100% | K 10% |

| | 0 | 5 | 10 | 20 | 30 | 40 | 50 | 60 | 70 | 80 | 90 | 100 |

Row labels: 0, 5, 10, 20, 30, 40, 50, 60, 70, 80, 90, 100

	C			Y			K					
	0~100%			0~100%			20%					

	0	5	10	20	30	40	50	60	70	80	90	100
0												
5												
10												
20												
30												
40												
50												
60												
70												
80												
90												
100												

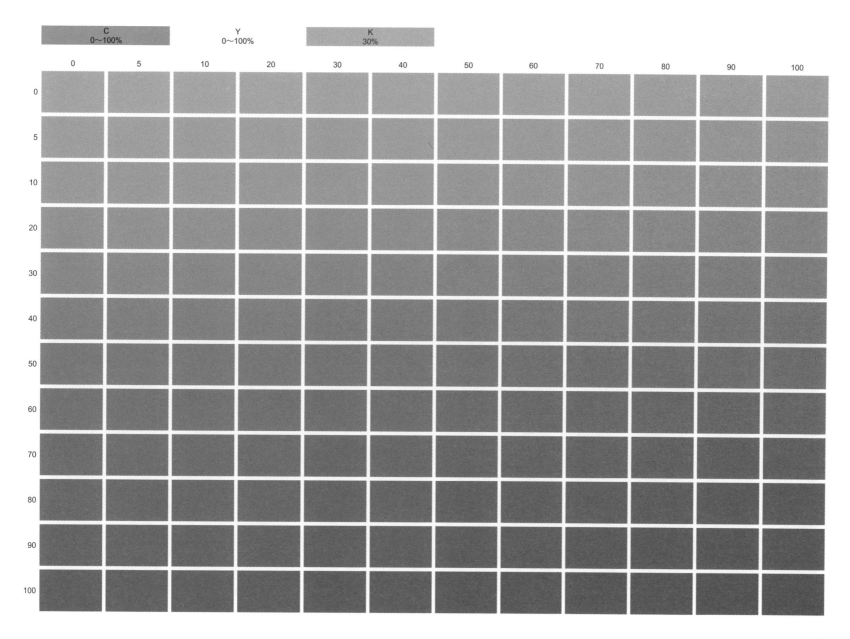

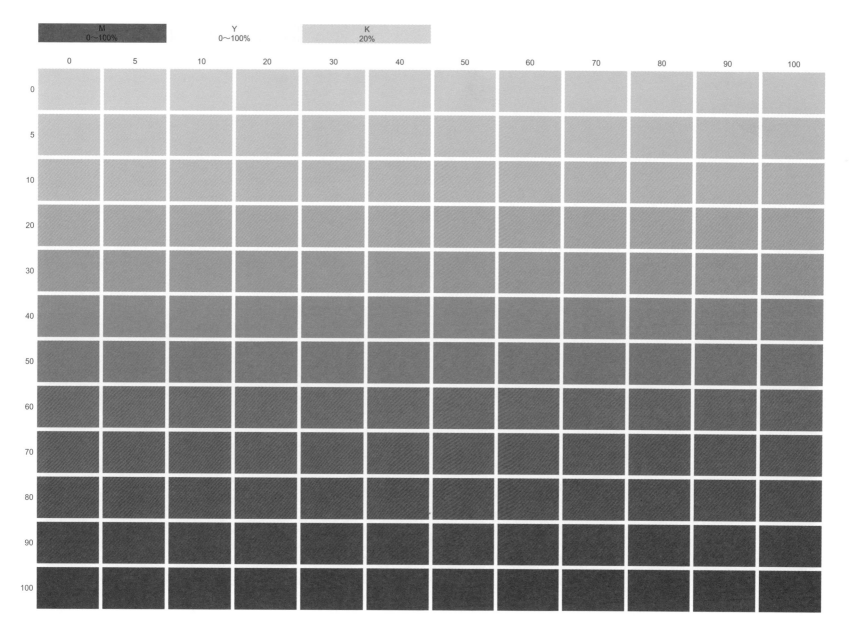

M 0~100%	Y 0~100%	K 30%

	0	5	10	20	30	40	50	60	70	80	90	100
0												
5												
10												
20												
30												
40												
50												
60												
70												
80												
90												
100												

牛皮紙 合眾 84.4gsm

牛皮紙屬於長纖維紙質，質地較為強韌，耐破裂及耐撕裂強度均比一般紙張佳，適合製成紙袋或包裝紙使用。由於紙質及紙色帶有樸質的調性，現今愈來愈多設計好採用其來表現特殊的質感。常見的牛皮紙有正隆的赤牛皮、黃牛皮、白色牛皮紙；合眾的淺牛皮、高白牛皮紙。

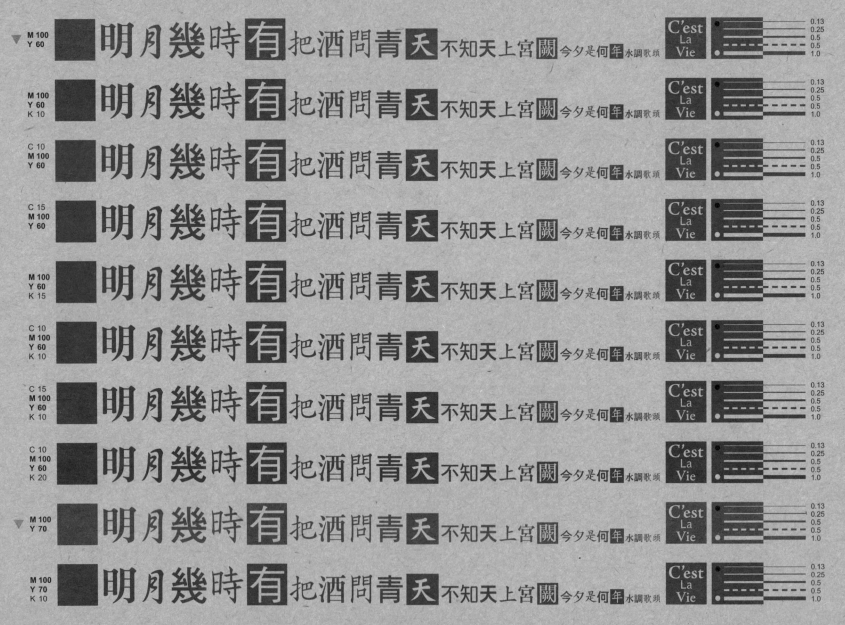

明月幾時有把酒問青天不知天上宮闕今夕是何年水調歌頭

2

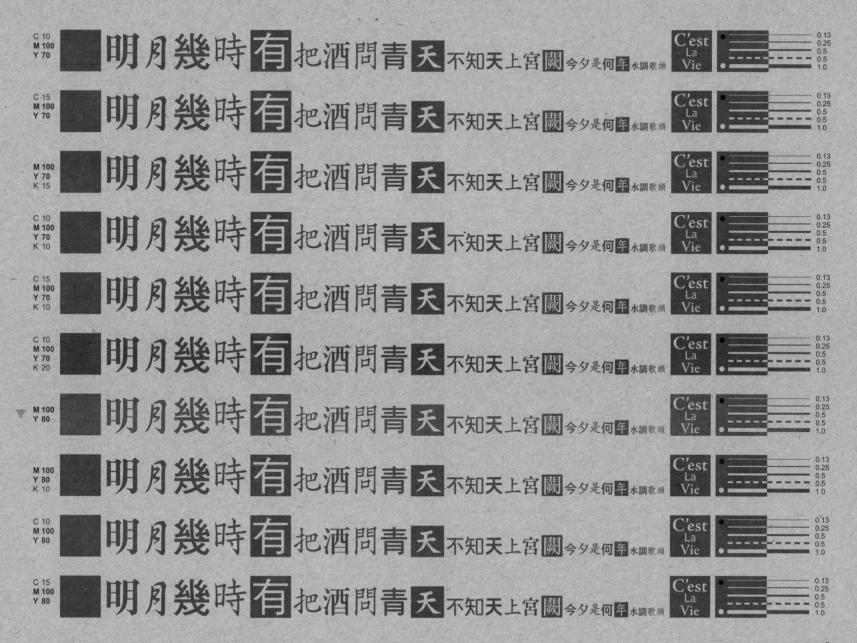

明月幾時有把酒問青天不知天上宮闕今夕是何年水調歌頭

3

明月幾時有把酒問青天不知天上宮闕今夕是何年 水調歌頭

4

明月幾時有把酒問青天不知天上宮闕今夕是何年 水調歌頭

C'est La Vie

5

M 90
Y 100

M 90
Y 100
K 10

C 10
M 90
Y 100

C 15
M 90
Y 100

M 90
Y 100
K 15

C 10
M 90
Y 100
K 10

C 15
M 90
Y 100
K 10

C 10
M 90
Y 100
K 20

M 90
Y 90

M 90
Y 90
K 10

明月幾時有把酒問青天不知天上宮闕今夕是何年水調歌頭

C'est La Vie

0.13
0.25
0.5
0.5
1.0

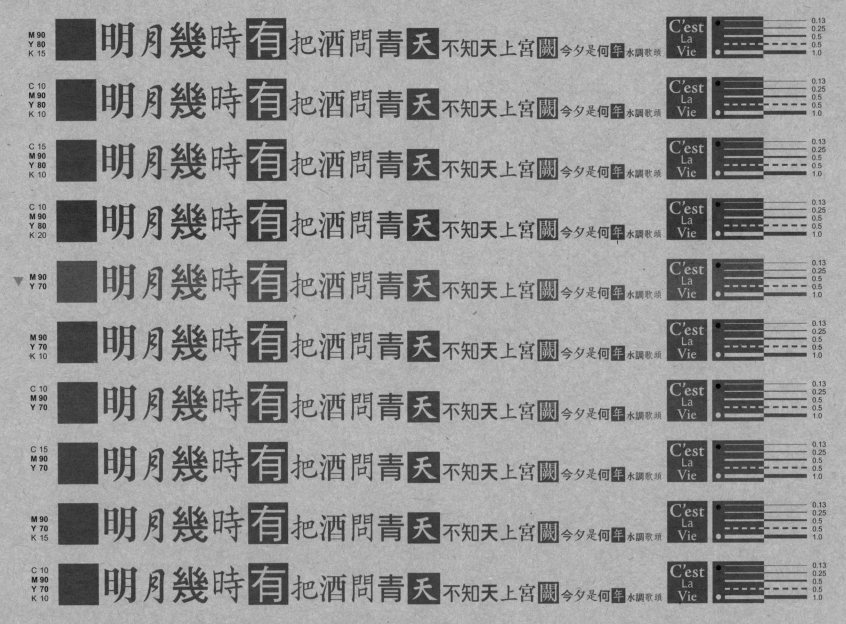

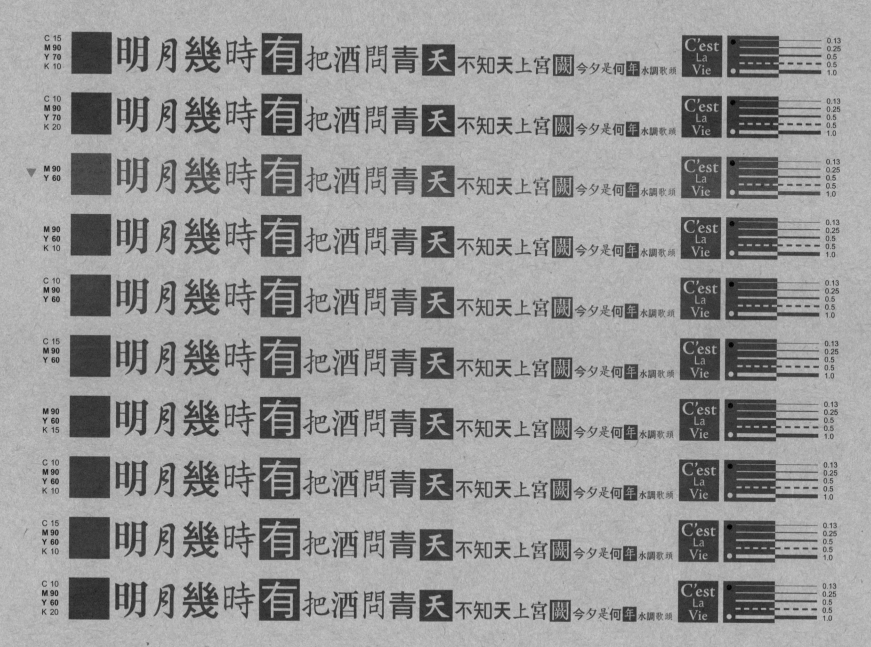

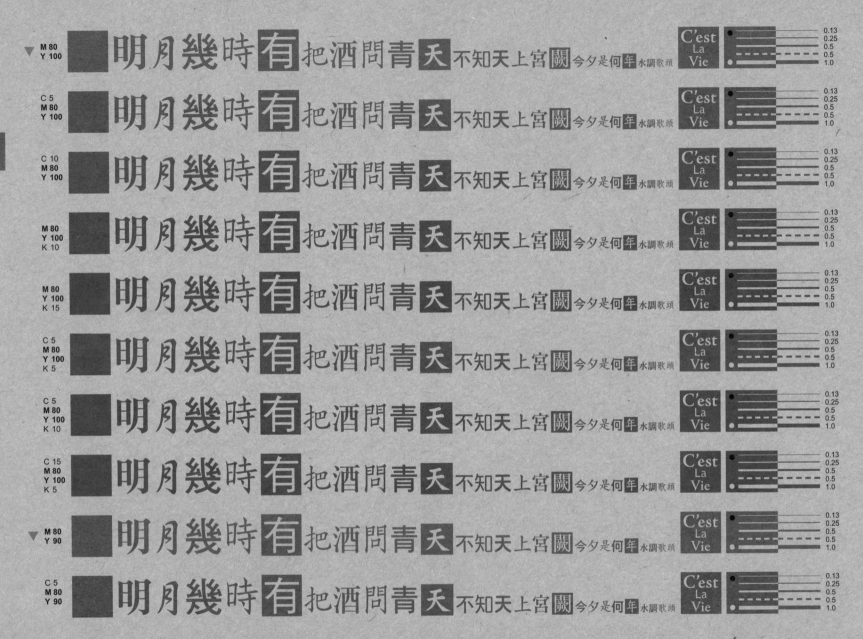

明月幾時有把酒問青天不知天上宮闕今夕是何年水調歌頭

10

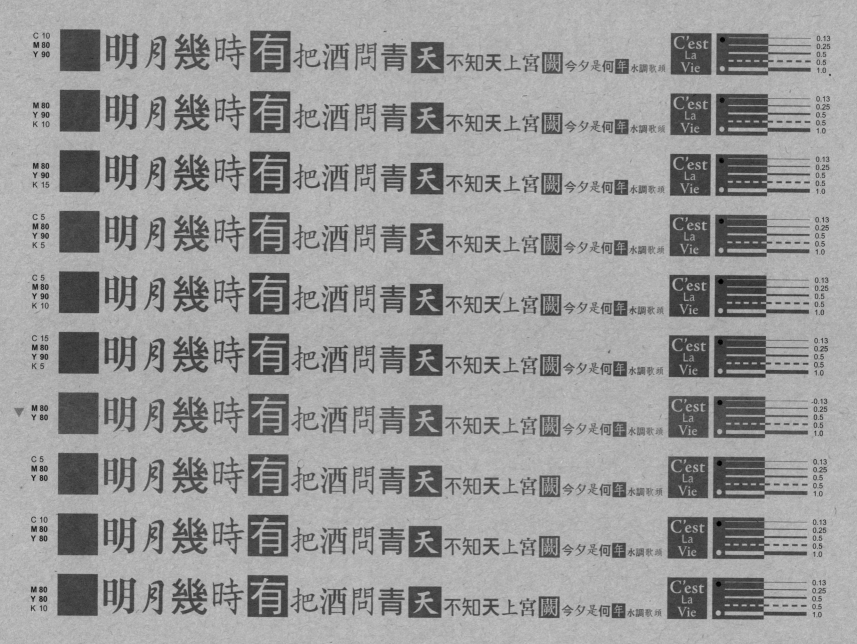

11

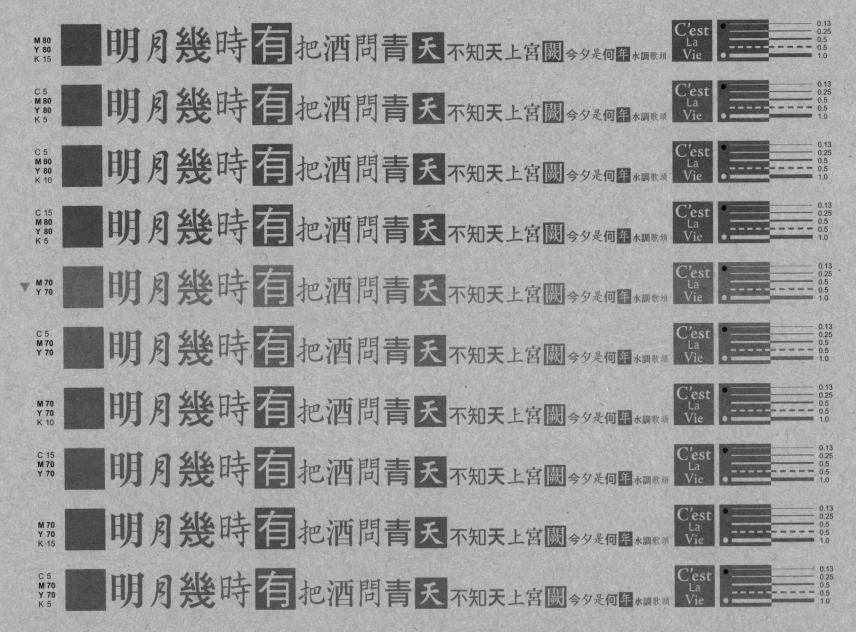

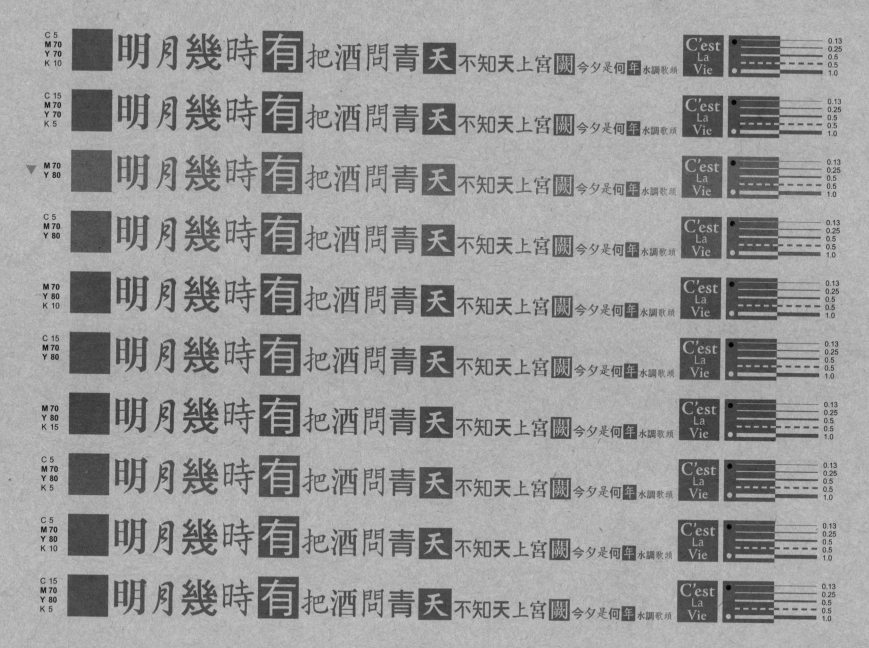

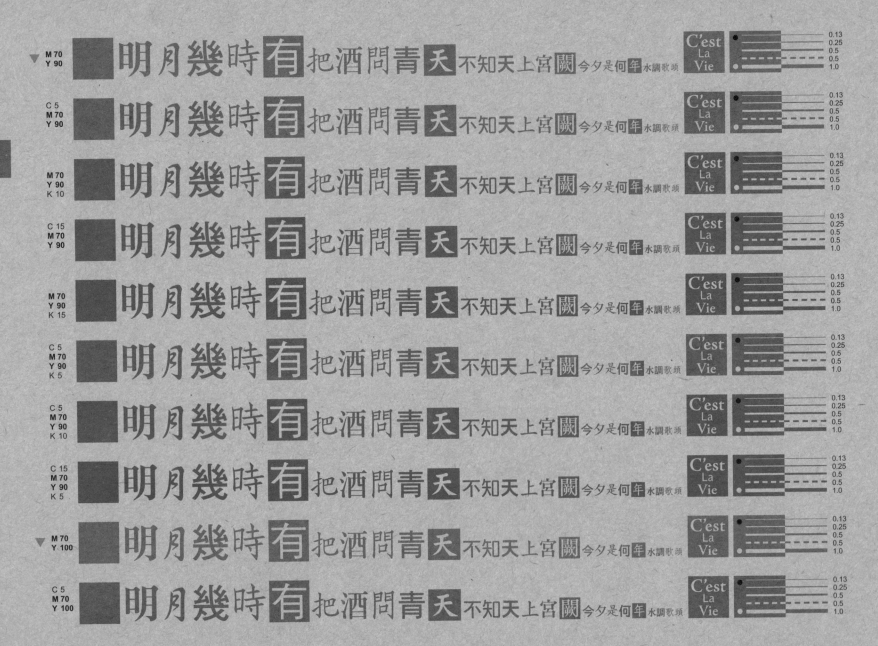

明月幾時有把酒問青天不知天上宮闕今夕是何年水調歌頭

14

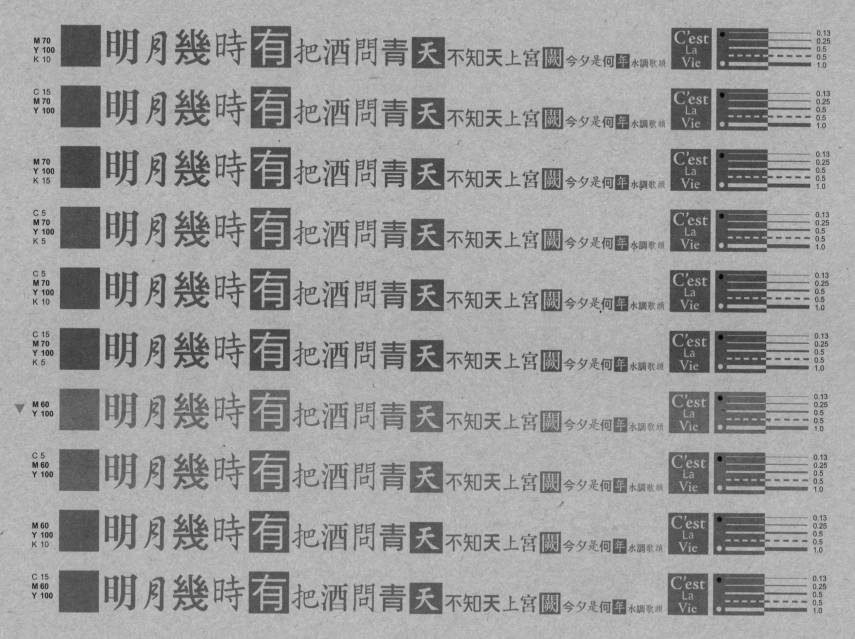

明月幾時有把酒問青天不知天上宮闕今夕是何年 水調歌頭

15

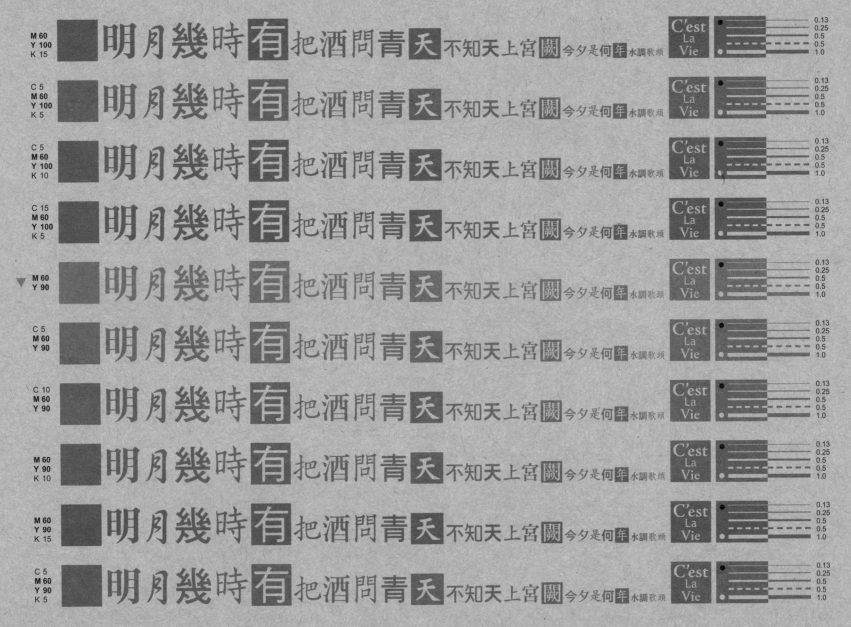

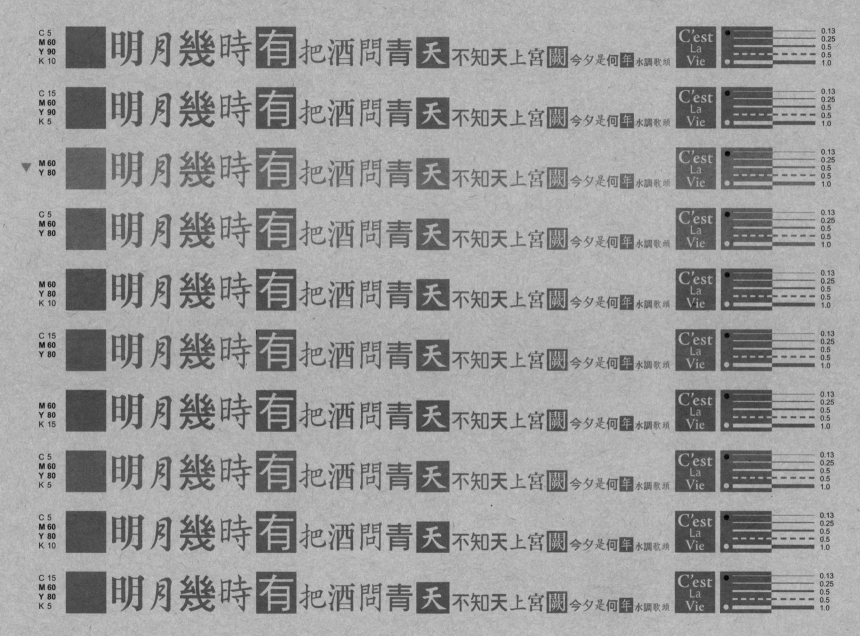

Y 40

Y 60

Y 80

Y 100

▼ M 10
Y 100

明月幾時有 把酒問青天 不知天上宮闕 今夕是何年 水調歌頭

C'est La Vie

0.13
0.25
0.5
0.5
1.0

M 15
Y 100

明月幾時有 把酒問青天 不知天上宮闕 今夕是何年 水調歌頭

C'est La Vie

0.13
0.25
0.5
0.5
1.0

M 20
Y 100

明月幾時有 把酒問青天 不知天上宮闕 今夕是何年 水調歌頭

C'est La Vie

0.13
0.25
0.5
0.5
1.0

C 5
▼ Y 40

C 5
Y 60

C 5
Y 80

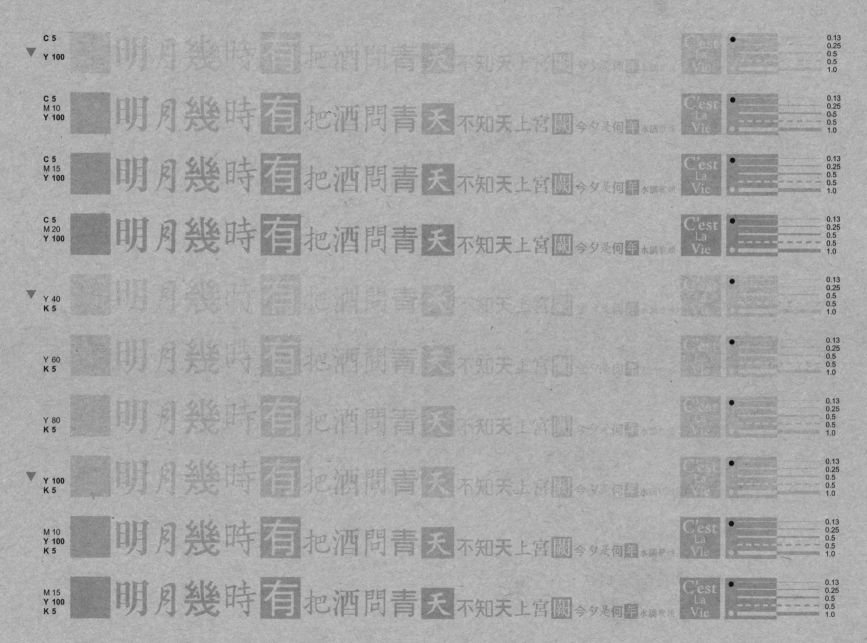

C 5
Y 100

C 5
M 10
Y 100

C 5
M 15
Y 100

C 5
M 20
Y 100

Y 40
K 5

Y 60
K 5

Y 80
K 5

Y 100
K 5

M 10
Y 100
K 5

M 15
Y 100
K 5

明月幾時有把酒問青天不知天上宮闕今夕是何年水調歌頭

C'est La Vie

0.13
0.25
0.5
0.5
1.0

M 20 **Y 100** **K 5**	明月幾時有把酒問青天不知天上宮闕今夕是何年水調歌頭	C'est La Vie	0.13 0.25 0.5 0.5 1.0
▼ M 5 Y 50	明月幾時有把酒問青天不知天上宮闕今夕是何年水調歌頭	C'est La Vie	0.13 0.25 0.5 0.5 1.0
M 5 Y 60	明月幾時有把酒問青天不知天上宮闕今夕是何年水調歌頭		0.13 0.25 0.5 0.5 1.0
M 5 Y 70	明月幾時有把酒問青天不知天上宮闕今夕是何年水調歌頭		0.13 0.25 0.5 0.5 1.0
M 5 Y 80	明月幾時有把酒問青天不知天上宮闕今夕是何年水調歌頭		0.13 0.25 0.5 0.5 1.0
M 5 Y 90	明月幾時有把酒問青天不知天上宮闕今夕是何年水調歌頭		0.13 0.25 0.5 0.5 1.0
▼ C 10 M 5 Y 100	明月幾時有把酒問青天不知天上宮闕今夕是何年水調歌頭	C'est La Vie	0.13 0.25 0.5 0.5 1.0
C 10 M 10 Y 100	明月幾時有把酒問青天不知天上宮闕今夕是何年水調歌頭	C'est La Vie	0.13 0.25 0.5 0.5 1.0
C 10 M 15 Y 100	明月幾時有把酒問青天不知天上宮闕今夕是何年水調歌頭	C'est La Vie	0.13 0.25 0.5 0.5 1.0
C 10 M 20 Y 100	明月幾時有把酒問青天不知天上宮闕今夕是何年水調歌頭	C'est La Vie	0.13 0.25 0.5 0.5 1.0

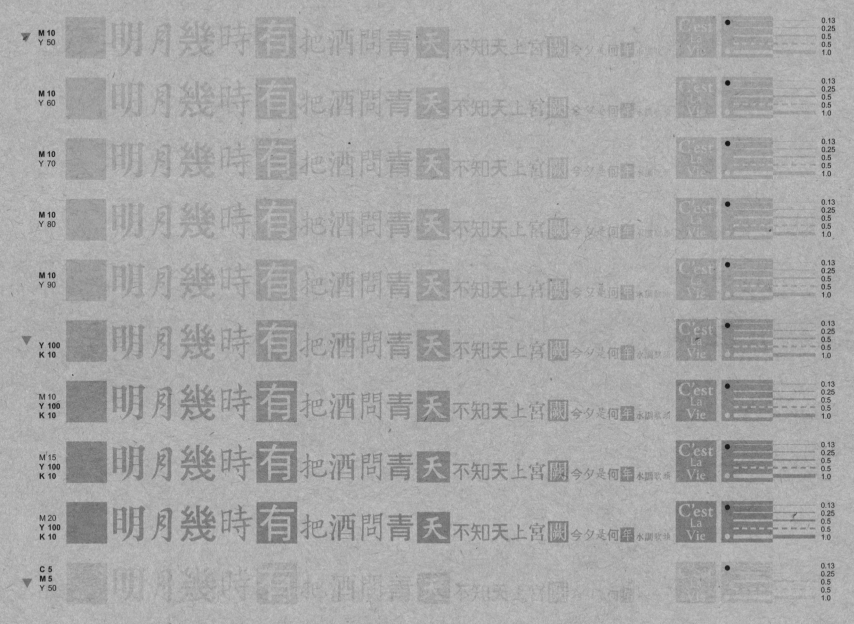

C 5 M 5 Y 60	明月幾時有把酒問青天不知天上宮闕今夕是何年水調歌頭
C 5 M 5 Y 70	明月幾時有把酒問青天不知天上宮闕今夕是何年
C 5 M 5 Y 80	明月幾時有把酒問青天不知天上宮闕今夕是何年水調歌頭
C 5 M 5 Y 90	明月幾時有把酒問青天不知天上宮闕今夕是何年水調歌
C 5 Y 100 K 10	明月幾時有把酒問青天不知天上宮闕今夕是何年水調歌頭
C 5 M 10 Y 100 K 10	明月幾時有把酒問青天不知天上宮闕今夕是何年水調歌頭
C 5 M 15 Y 100 K 10	明月幾時有把酒問青天不知天上宮闕今夕是何年水調歌頭
C 5 M 20 Y 100 K 10	明月幾時有把酒問青天不知天上宮闕今夕是何年水調歌頭
C 5 M 10 Y 40	明月幾時有把酒問青天不知天上宮闕今夕是何年水調歌頭
C 5 M 10 Y 50	明月幾時有把酒問青天不知天上宮闕今夕是何年水調歌

C'est La Vie

0.13
0.25
0.5
0.5
1.0

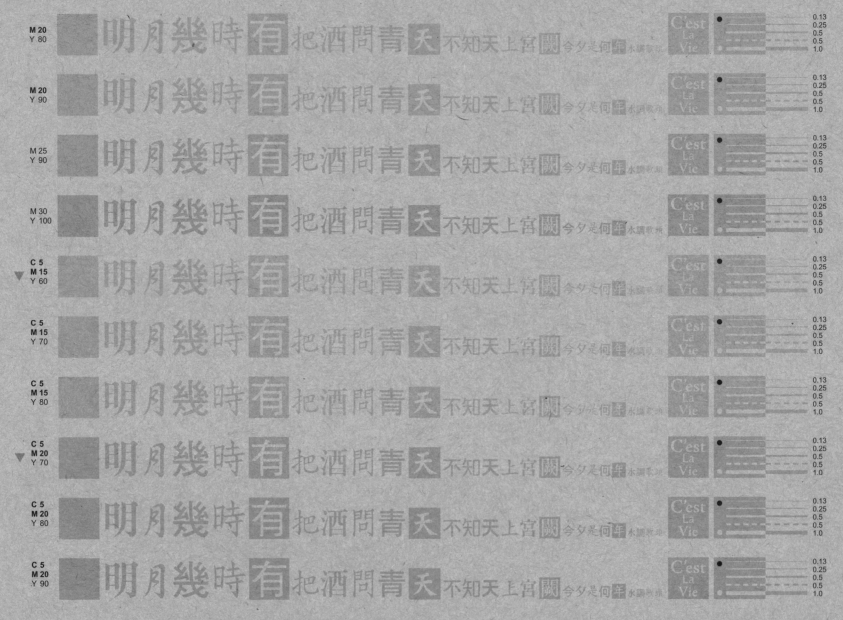

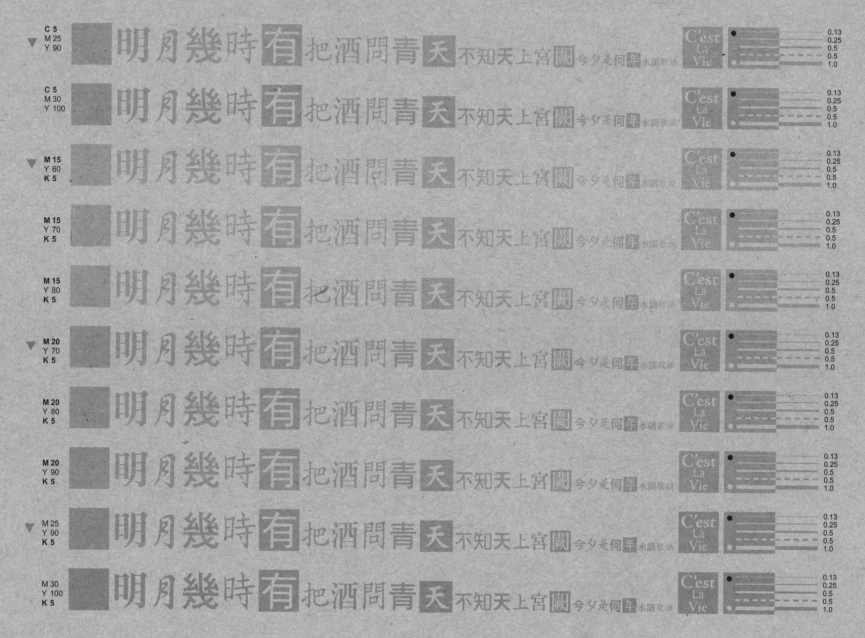

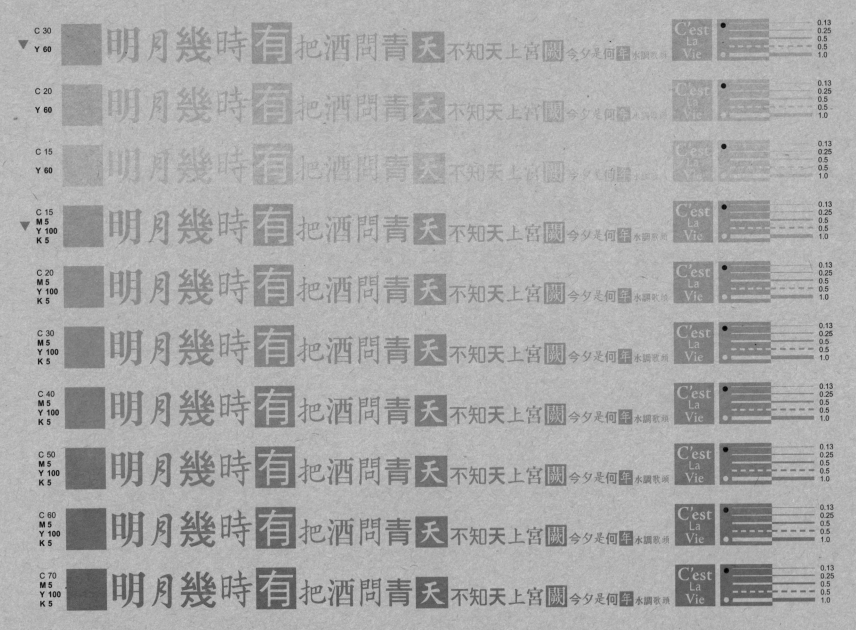

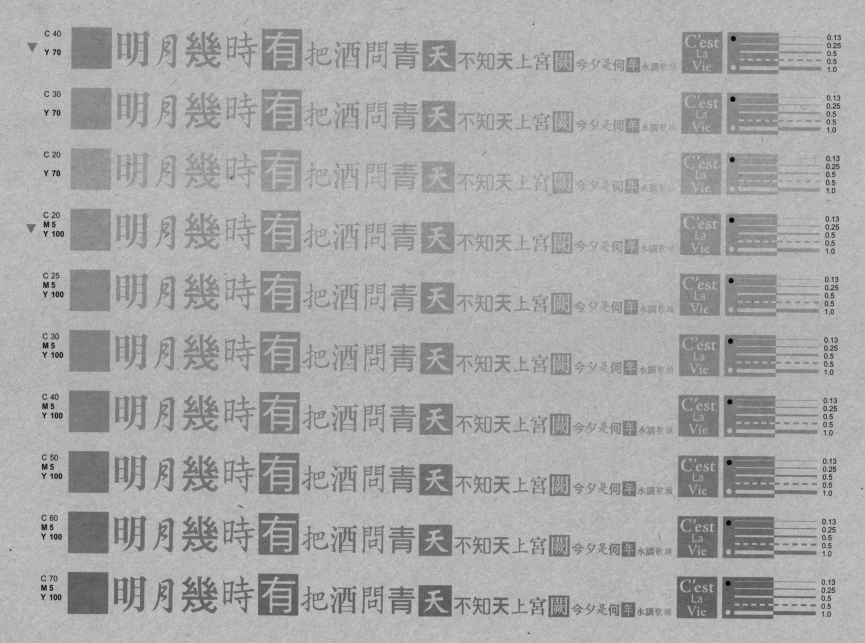

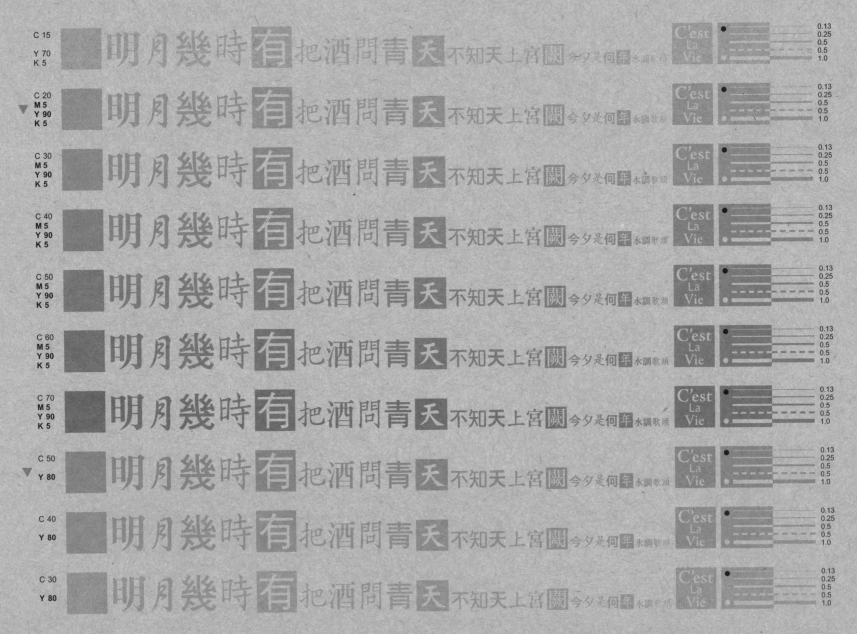

28

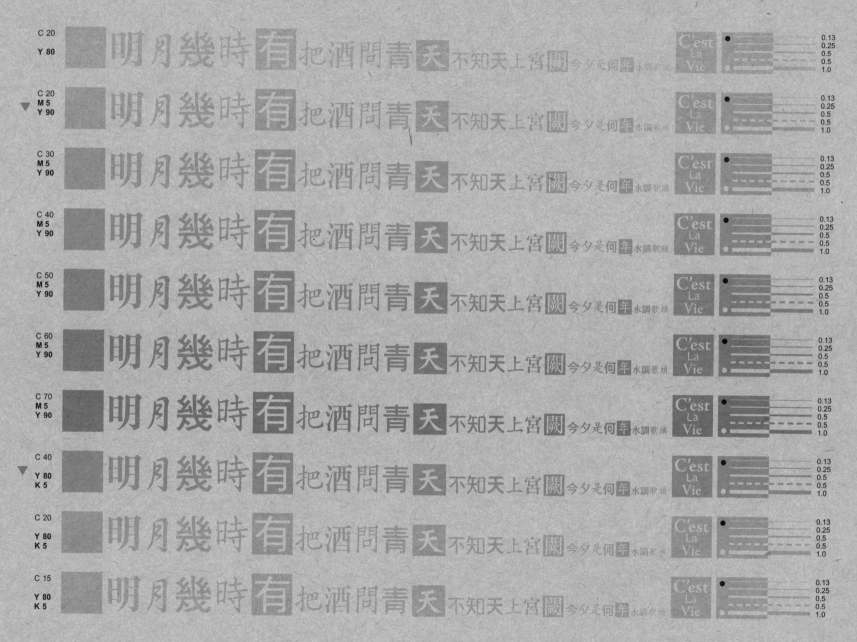

明月幾時有把酒問青天不知天上宮闕今夕是何年　水調歌頭

明月幾時有把酒問青天不知天上宮闕今夕是何年　水調歌頭

明月幾時有把酒問青天不知天上宮闕今夕是何年　水調歌頭

明月幾時有把酒問青天不知天上宮闕今夕是何年　水調歌頭

明月幾時有把酒問青天不知天上宮闕今夕是何年　水調歌頭

明月幾時有把酒問青天不知天上宮闕今夕是何年　水調歌頭

明月幾時有把酒問青天不知天上宮闕今夕是何年　水調歌頭

明月幾時有把酒問青天不知天上宮闕今夕是何年　水調歌頭

明月幾時有把酒問青天不知天上宮闕今夕是何年　水調歌頭

明月幾時有把酒問青天不知天上宮闕今夕是何年　水調歌頭

C 20
M 5
Y 80
K 5
明月幾時有把酒問青天不知天上宮闕今夕是何年水調歌頭 C'est La Vie
0.13 / 0.25 / 0.5 / 0.5 / 1.0

C 30
M 5
Y 80
K 5
明月幾時有把酒問青天不知天上宮闕今夕是何年水調歌頭 C'est La Vie
0.13 / 0.25 / 0.5 / 0.5 / 1.0

C 40
M 5
Y 80
K 5
明月幾時有把酒問青天不知天上宮闕今夕是何年水調歌頭 C'est La Vie
0.13 / 0.25 / 0.5 / 0.5 / 1.0

C 50
M 5
Y 80
K 5
明月幾時有把酒問青天不知天上宮闕今夕是何年水調歌頭 C'est La Vie
0.13 / 0.25 / 0.5 / 0.5 / 1.0

C 60
M 5
Y 80
K 5
明月幾時有把酒問青天不知天上宮闕今夕是何年水調歌頭 C'est La Vie
0.13 / 0.25 / 0.5 / 0.5 / 1.0

C 60
Y 90
明月幾時有把酒問青天不知天上宮闕今夕是何年水調歌頭 C'est La Vie
0.13 / 0.25 / 0.5 / 0.5 / 1.0

C 50
Y 90
明月幾時有把酒問青天不知天上宮闕今夕是何年水調歌頭 C'est La Vie
0.13 / 0.25 / 0.5 / 0.5 / 1.0

C 40
Y 90
明月幾時有把酒問青天不知天上宮闕今夕是何年水調歌頭 C'est La Vie
0.13 / 0.25 / 0.5 / 0.5 / 1.0

C 30
Y 90
明月幾時有把酒問青天不知天上宮闕今夕是何年水調歌頭 C'est La Vie
0.13 / 0.25 / 0.5 / 0.5 / 1.0

C 20
Y 90
明月幾時有把酒問青天不知天上宮闕今夕是何年水調歌頭 C'est La Vie
0.13 / 0.25 / 0.5 / 0.5 / 1.0

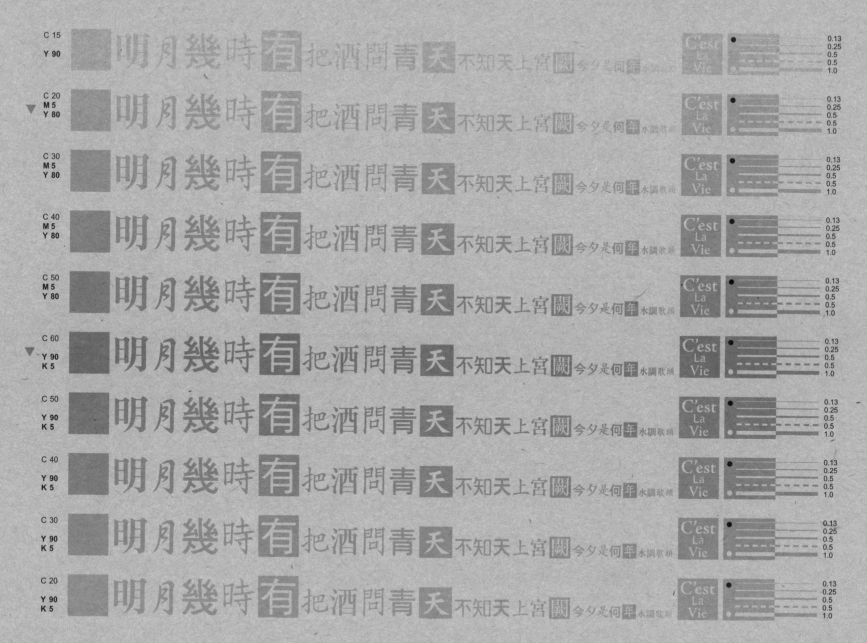

明月幾時有把酒問青天不知天上宮闕今夕是何年

31

C 20 / M 5 / Y 70 / K 5	明月幾時有把酒問青天不知天上宮闕今夕是何年水調歌頭
C 30 / M 5 / Y 70 / K 5	明月幾時有把酒問青天不知天上宮闕今夕是何年水調歌頭
C 40 / M 5 / Y 70 / K 5	明月幾時有把酒問青天不知天上宮闕今夕是何年水調歌頭
C 70 / Y 100	明月幾時有把酒問青天不知天上宮闕今夕是何年水調歌頭
C 60 / Y 100	明月幾時有把酒問青天不知天上宮闕今夕是何年水調歌頭
C 50 / Y 100	明月幾時有把酒問青天不知天上宮闕今夕是何年水調歌頭
C 40 / Y 100	明月幾時有把酒問青天不知天上宮闕今夕是何年水調歌頭
C 30 / Y 100	明月幾時有把酒問青天不知天上宮闕今夕是何年水調歌頭
C 20 / Y 100	明月幾時有把酒問青天不知天上宮闕今夕是何年水調歌頭
C 15 / Y 100	明月幾時有把酒問青天不知天上宮闕今夕是何年水調歌頭

C'est La Vie

0.13 0.25 0.5 0.5 1.0

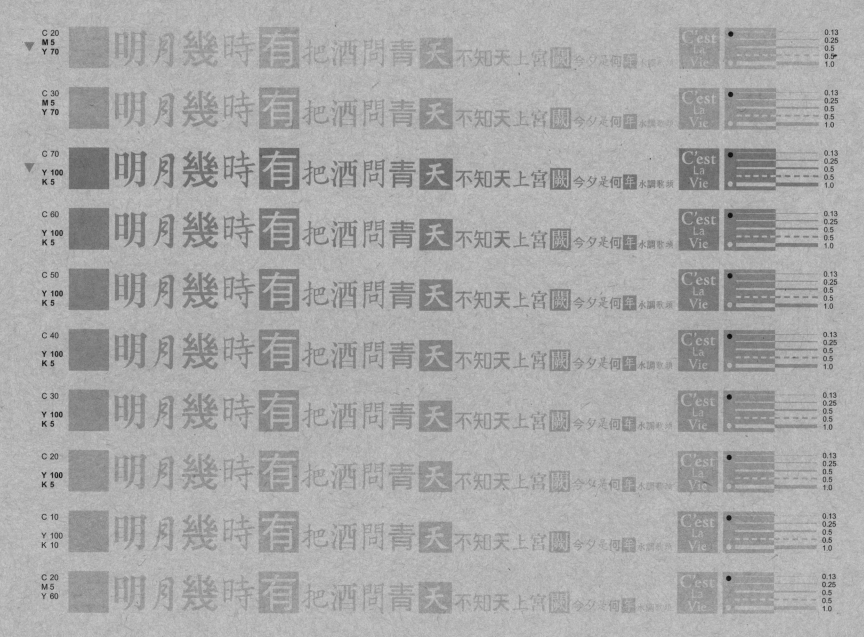

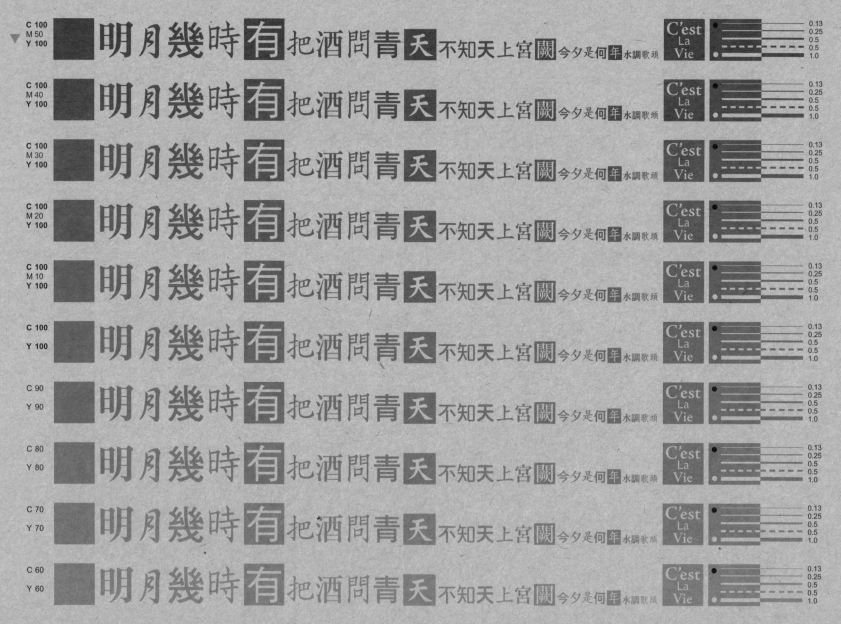

明月幾時有把酒問青天不知天上宮闕今夕是何年 水調歌頭

C'est La Vie

34

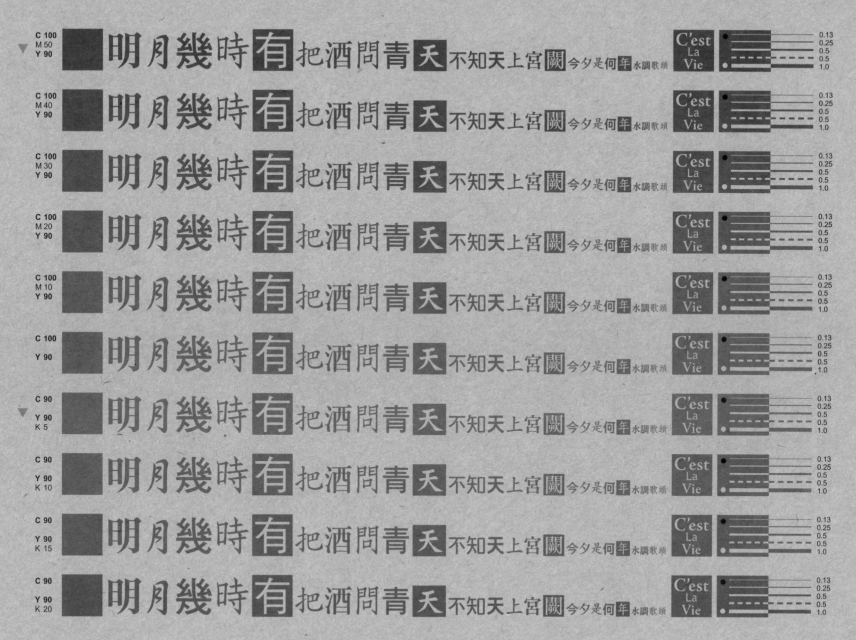

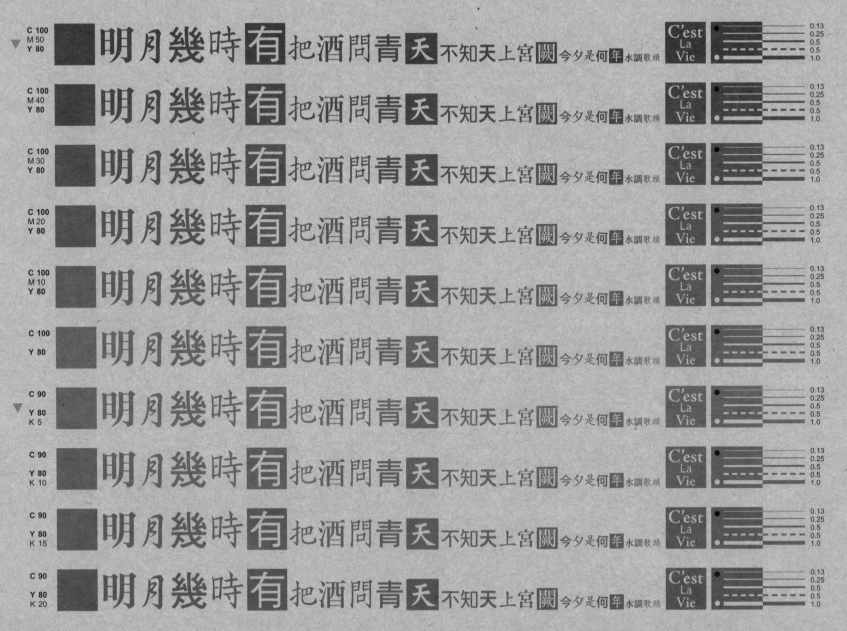

36

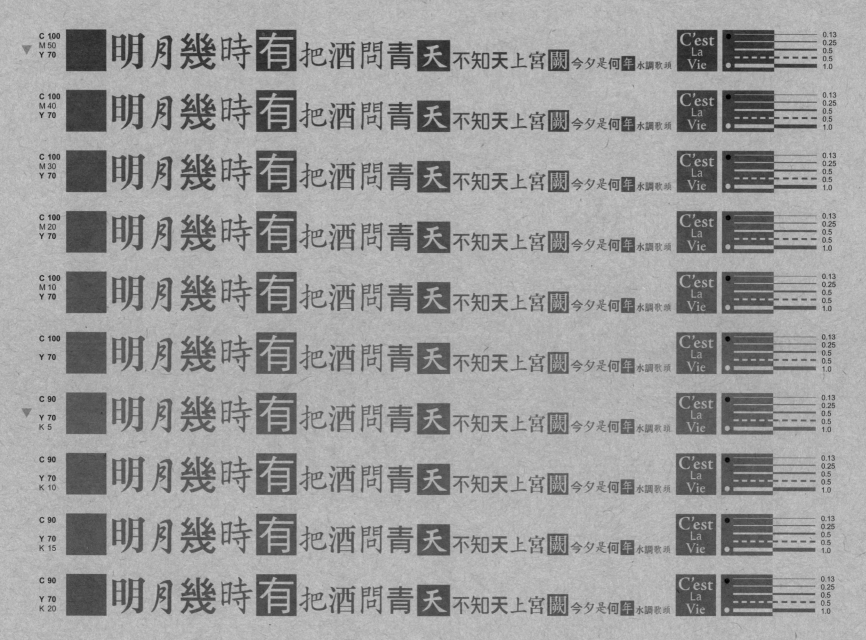

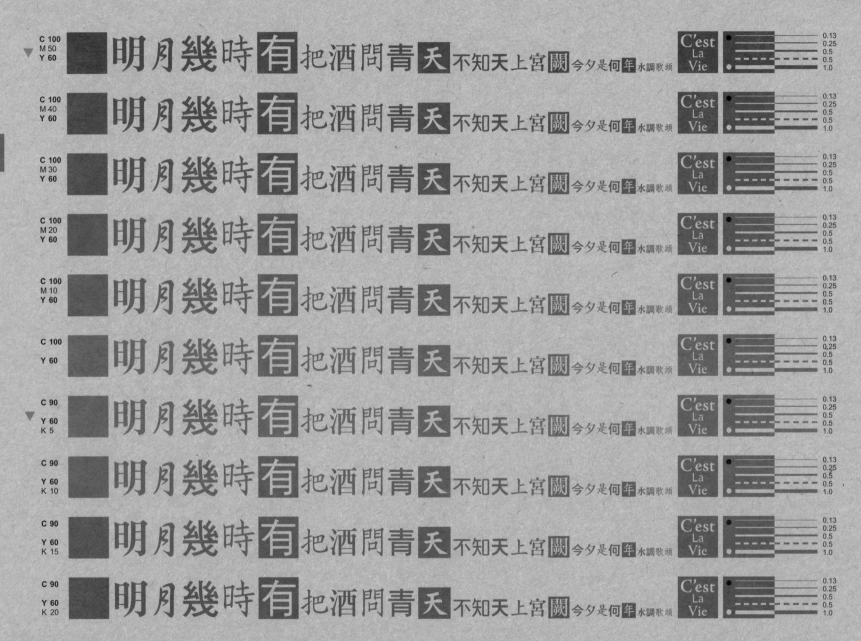

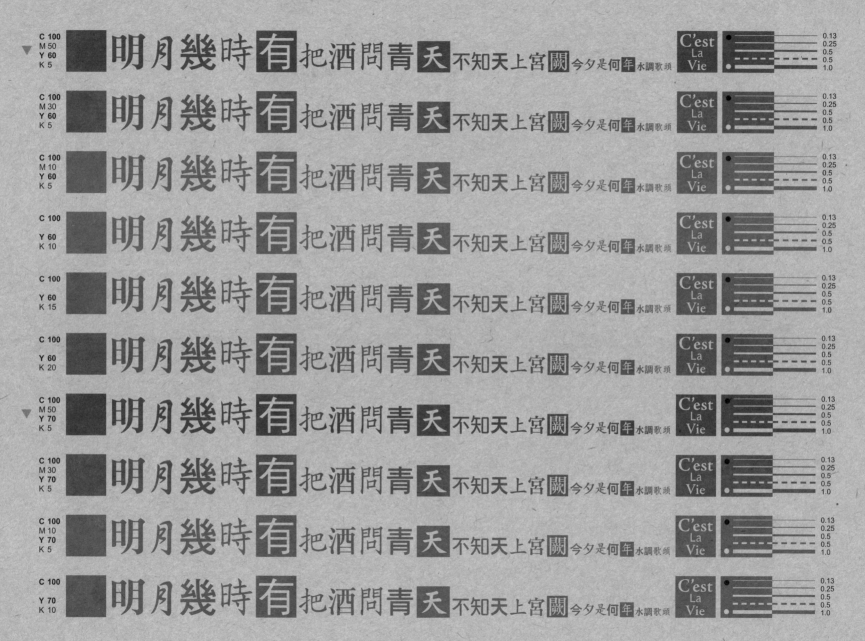

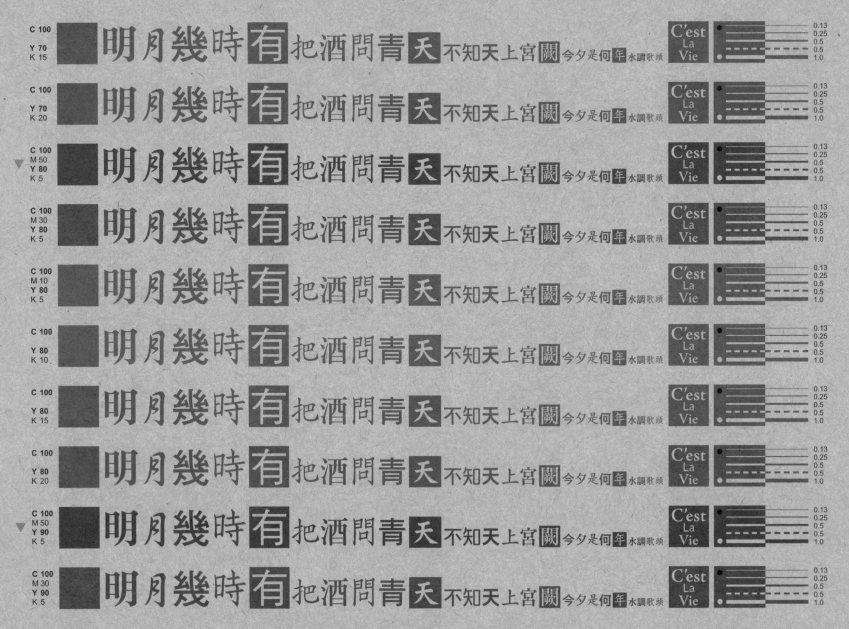

明月幾時有把酒問青天不知天上宮闕今夕是何年水調歌頭

40

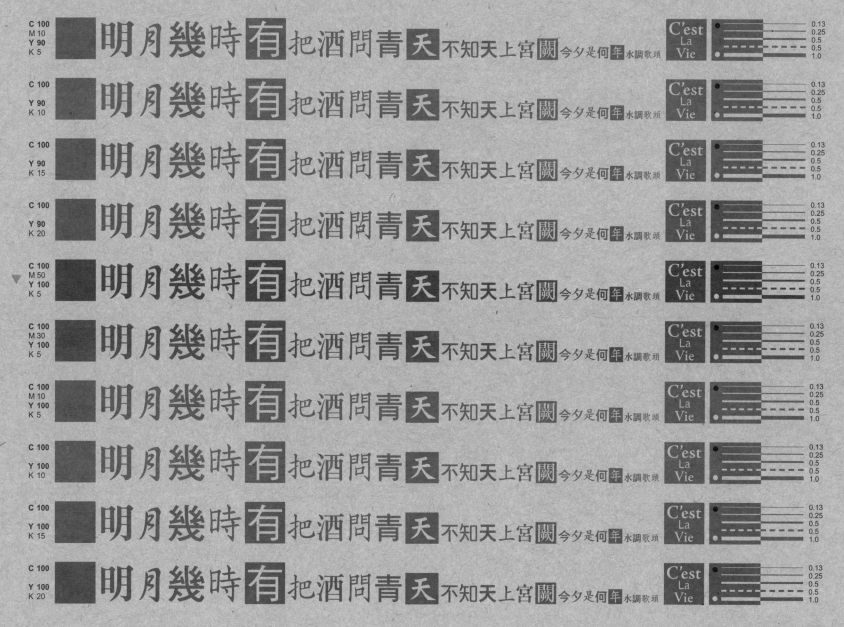

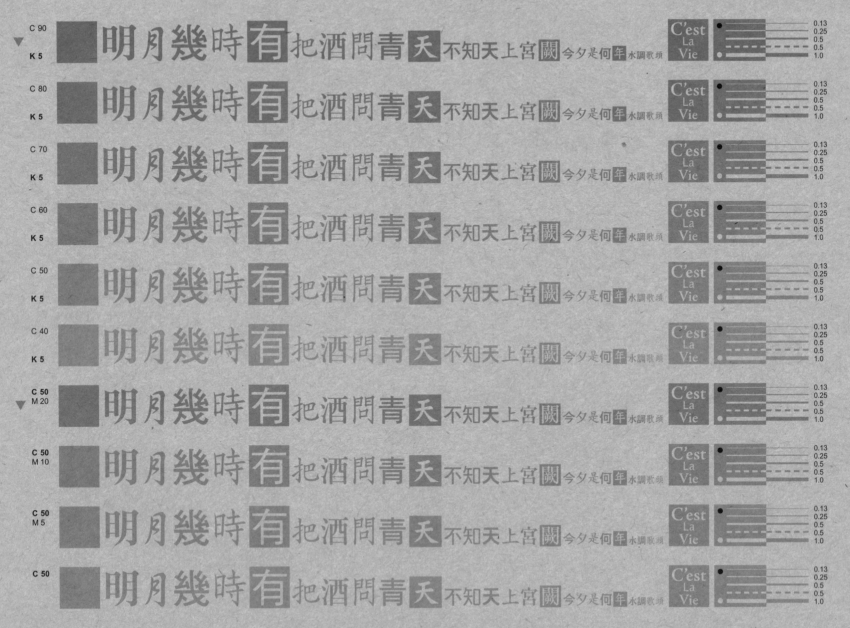

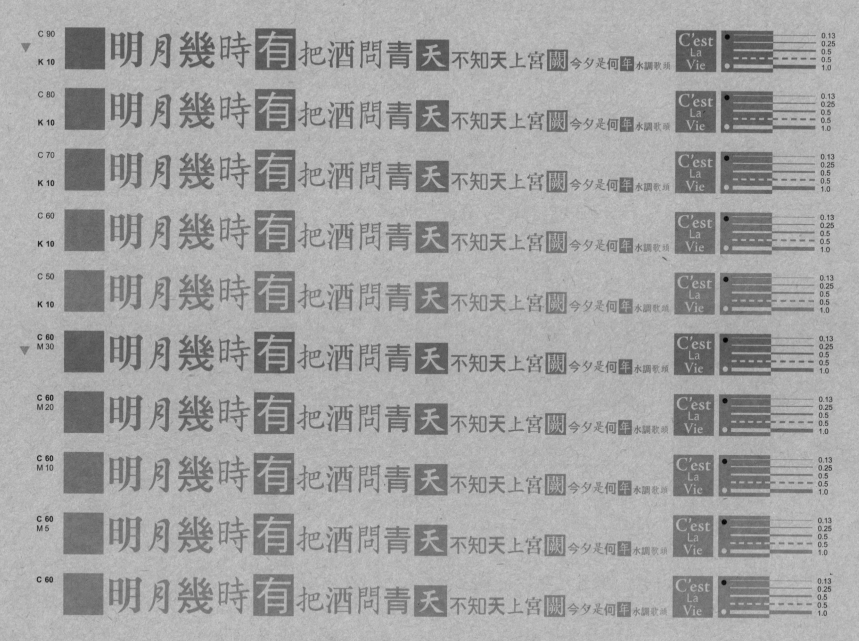

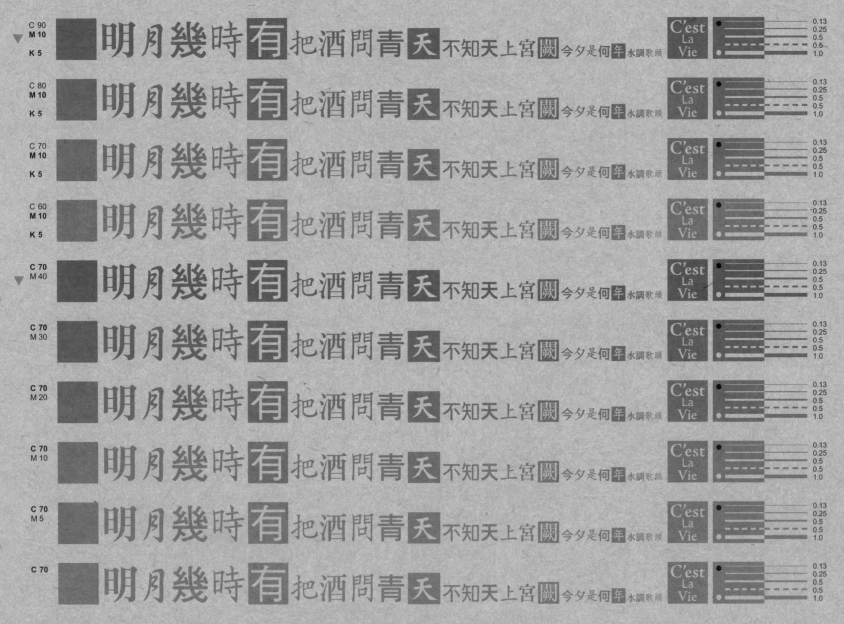

44

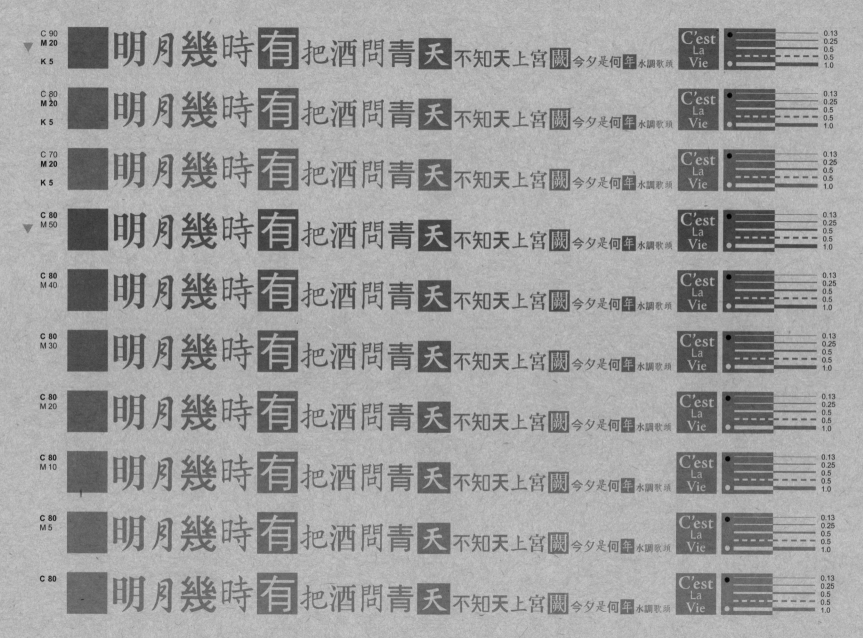

明月幾時有把酒問青天不知天上宮闕今夕是何年水調歌頭

C'est La Vie

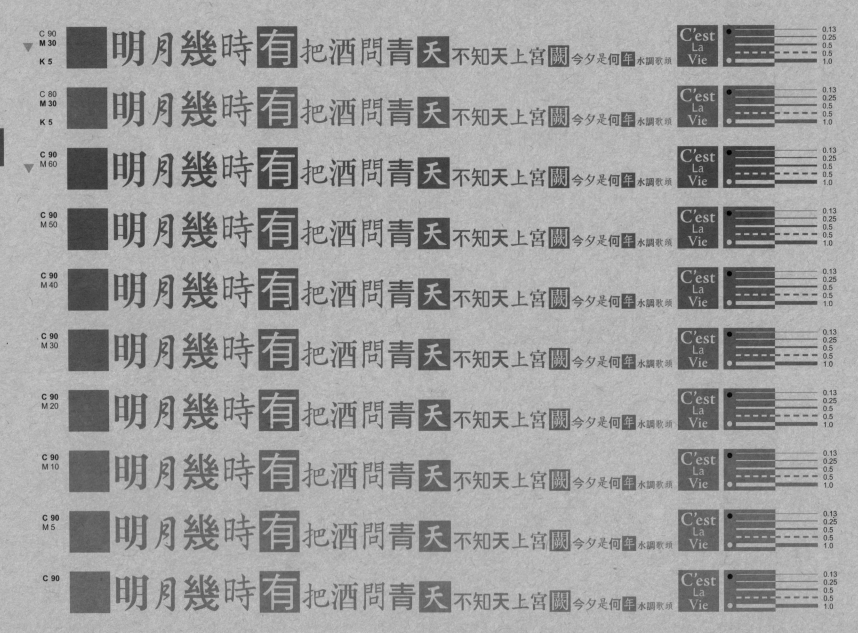

46

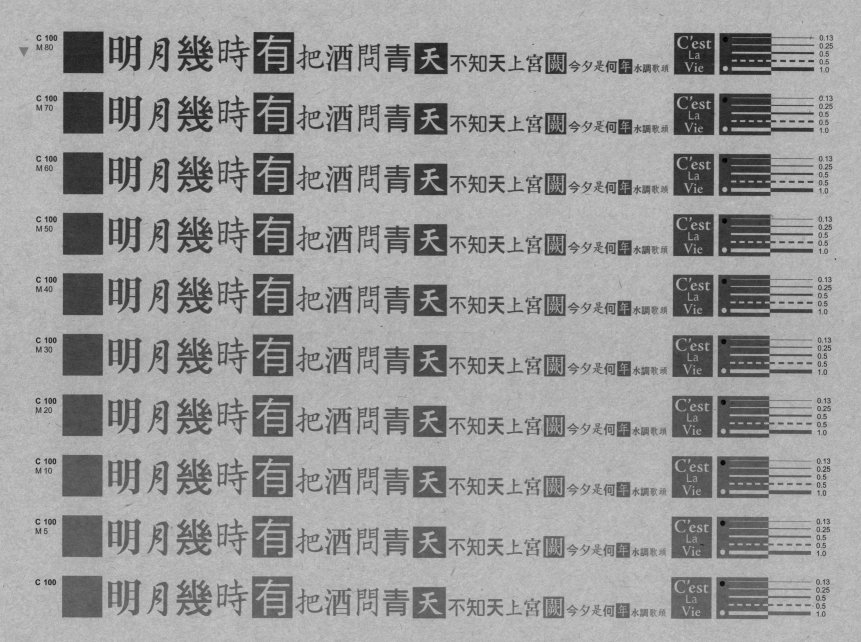

明月幾時有把酒問青天不知天上宮闕今夕是何年水調歌頭

47

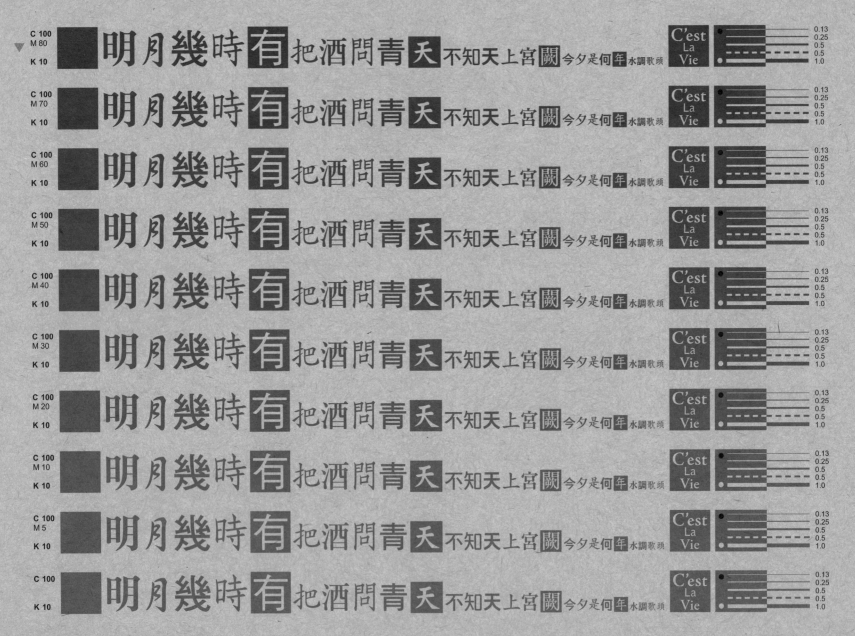

明月幾時有把酒問青天不知天上宮闕今夕是何年水調歌頭

48

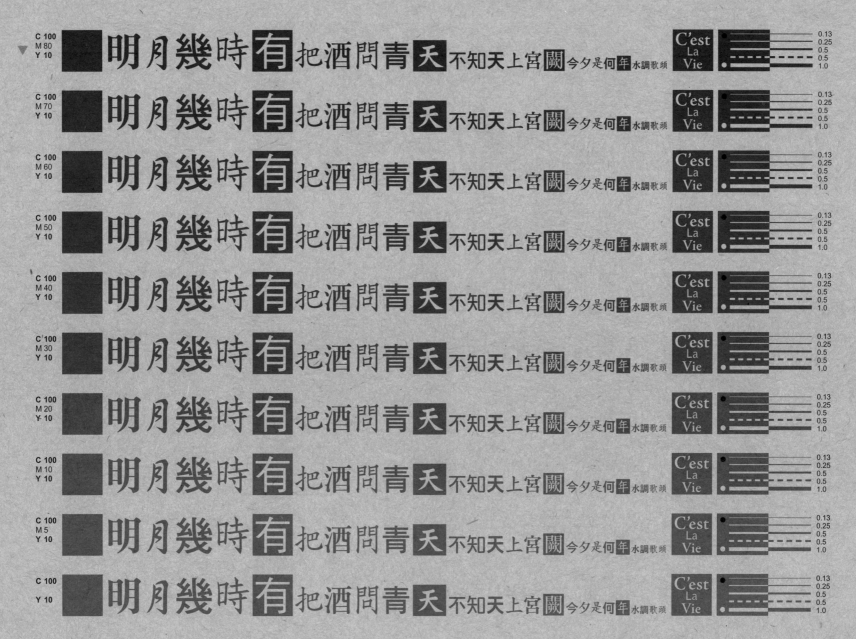

明月幾時有把酒問青天不知天上宮闕今夕是何年 水調歌頭

明月幾時有把酒問青天不知天上宮闕今夕是何年 水調歌頭

明月幾時有把酒問青天不知天上宮闕今夕是何年 水調歌頭

明月幾時有把酒問青天不知天上宮闕今夕是何年 水調歌頭

明月幾時有把酒問青天不知天上宮闕今夕是何年 水調歌頭

明月幾時有把酒問青天不知天上宮闕今夕是何年 水調歌頭

明月幾時有把酒問青天不知天上宮闕今夕是何年 水調歌頭

明月幾時有把酒問青天不知天上宮闕今夕是何年 水調歌頭

明月幾時有把酒問青天不知天上宮闕今夕是何年 水調歌頭

明月幾時有把酒問青天不知天上宮闕今夕是何年 水調歌頭

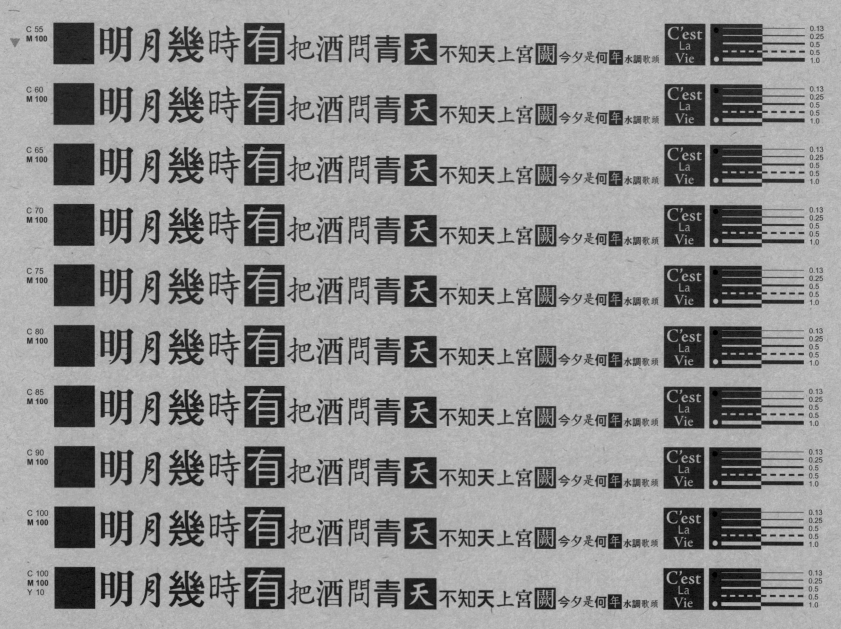

明月幾時有把酒問青天不知天上宮闕今夕是何年水調歌頭

50

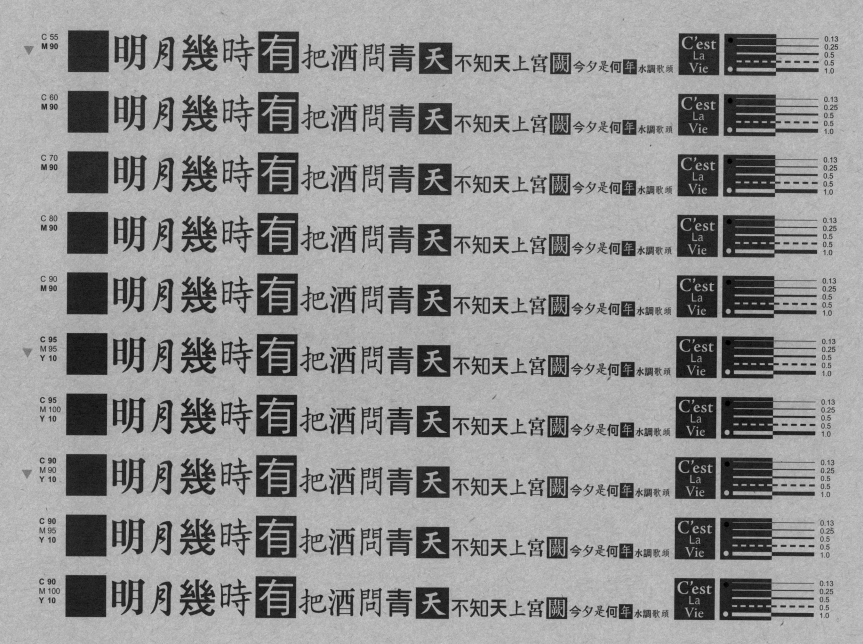

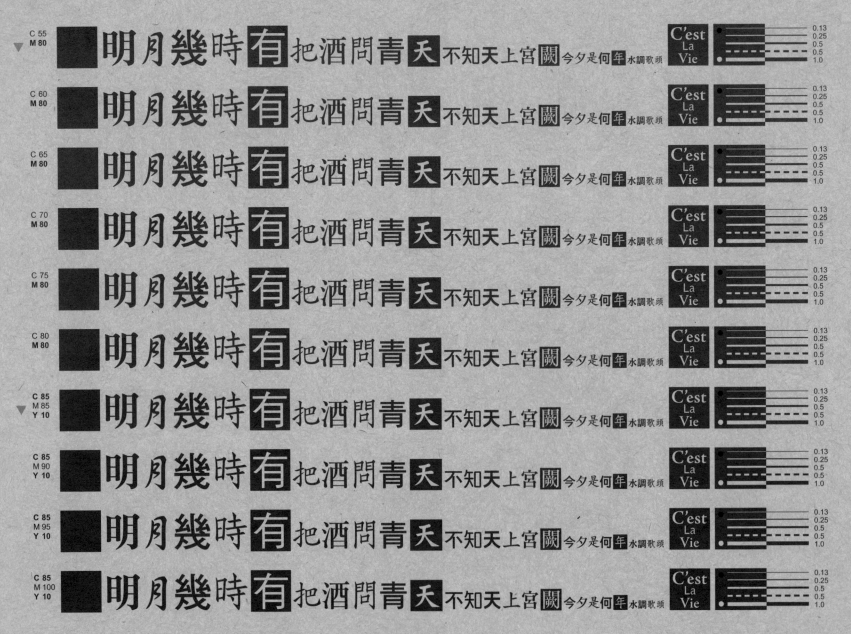

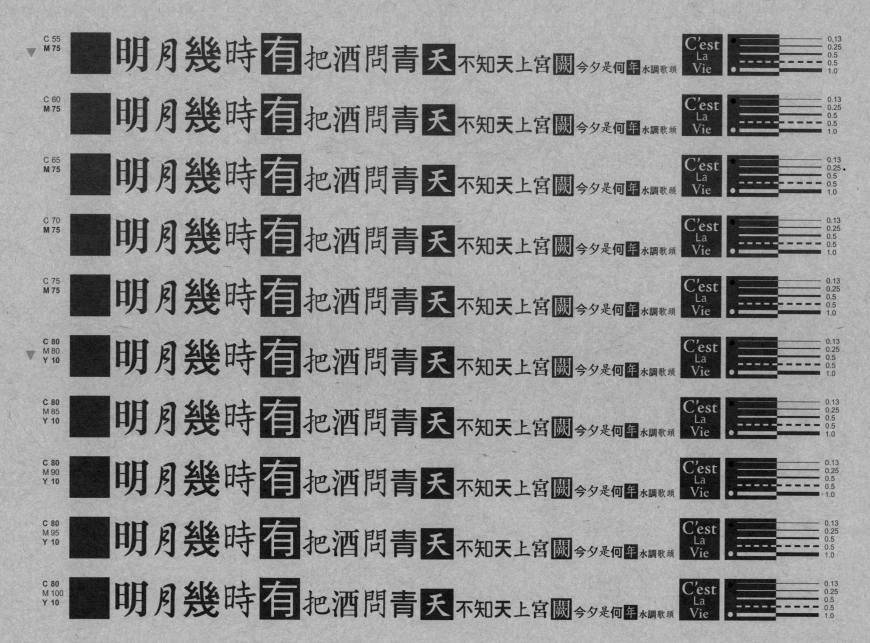

53

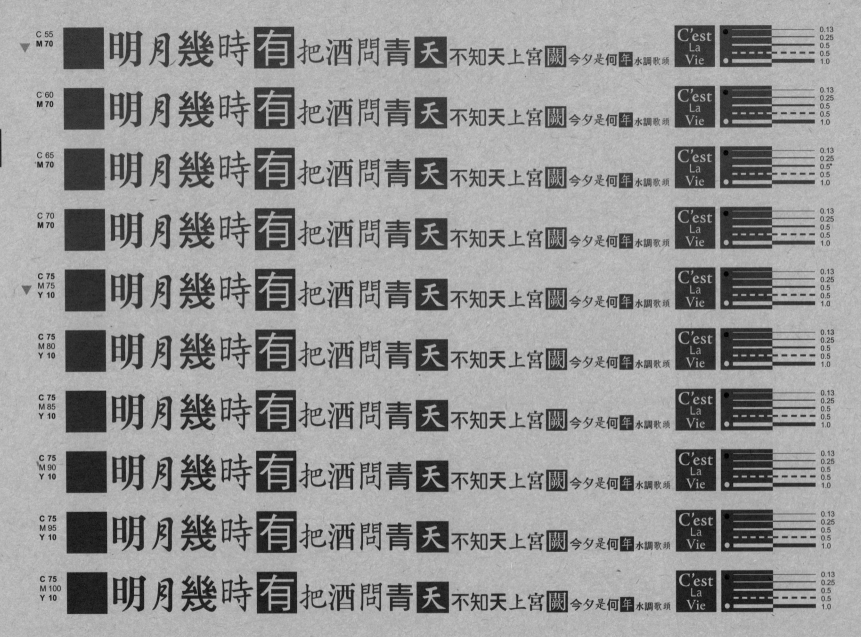

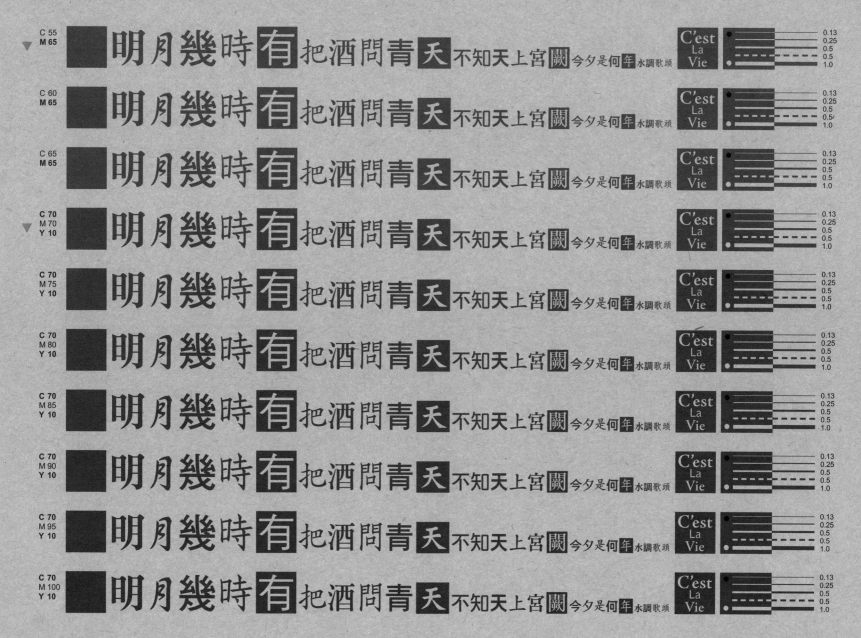

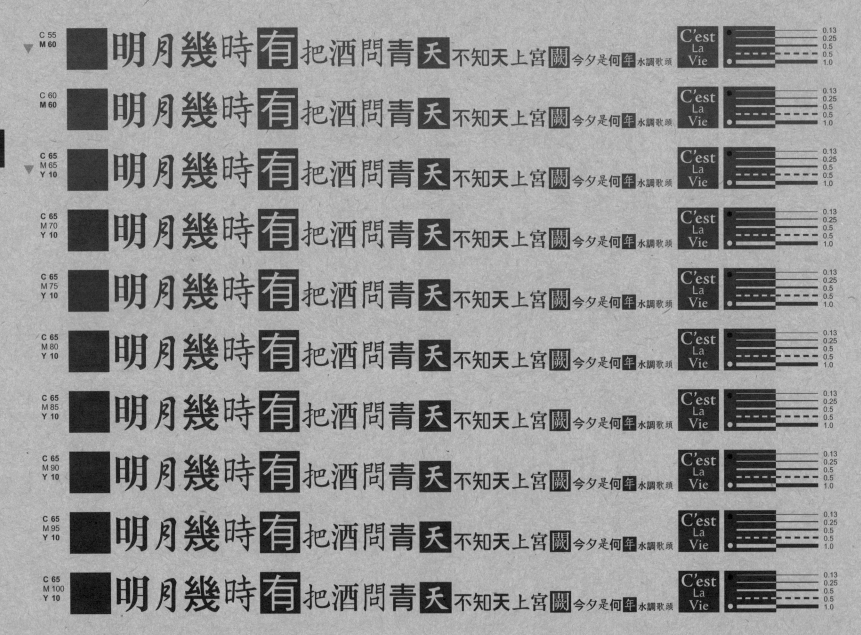

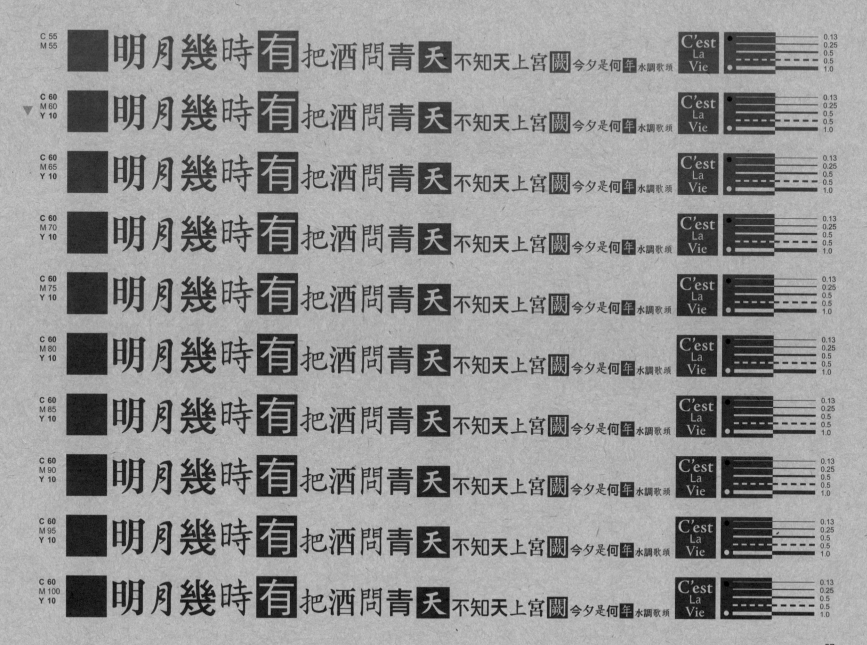

C 55
M 55
明月幾時有把酒問青天不知天上宮闕今夕是何年水調歌頭 C'est La Vie
0.13
0.25
0.5
0.5
1.0

C 60
M 60
Y 10
明月幾時有把酒問青天不知天上宮闕今夕是何年水調歌頭 C'est La Vie
0.13
0.25
0.5
0.5
1.0

C 60
M 65
Y 10
明月幾時有把酒問青天不知天上宮闕今夕是何年水調歌頭 C'est La Vie
0.13
0.25
0.5
0.5
1.0

C 60
M 70
Y 10
明月幾時有把酒問青天不知天上宮闕今夕是何年水調歌頭 C'est La Vie
0.13
0.25
0.5
0.5
1.0

C 60
M 75
Y 10
明月幾時有把酒問青天不知天上宮闕今夕是何年水調歌頭 C'est La Vie
0.13
0.25
0.5
0.5
1.0

C 60
M 80
Y 10
明月幾時有把酒問青天不知天上宮闕今夕是何年水調歌頭 C'est La Vie
0.13
0.25
0.5
0.5
1.0

C 60
M 85
Y 10
明月幾時有把酒問青天不知天上宮闕今夕是何年水調歌頭 C'est La Vie
0.13
0.25
0.5
0.5
1.0

C 60
M 90
Y 10
明月幾時有把酒問青天不知天上宮闕今夕是何年水調歌頭 C'est La Vie
0.13
0.25
0.5
0.5
1.0

C 60
M 95
Y 10
明月幾時有把酒問青天不知天上宮闕今夕是何年水調歌頭 C'est La Vie
0.13
0.25
0.5
0.5
1.0

C 60
M 100
Y 10
明月幾時有把酒問青天不知天上宮闕今夕是何年水調歌頭 C'est La Vie
0.13
0.25
0.5
0.5
1.0

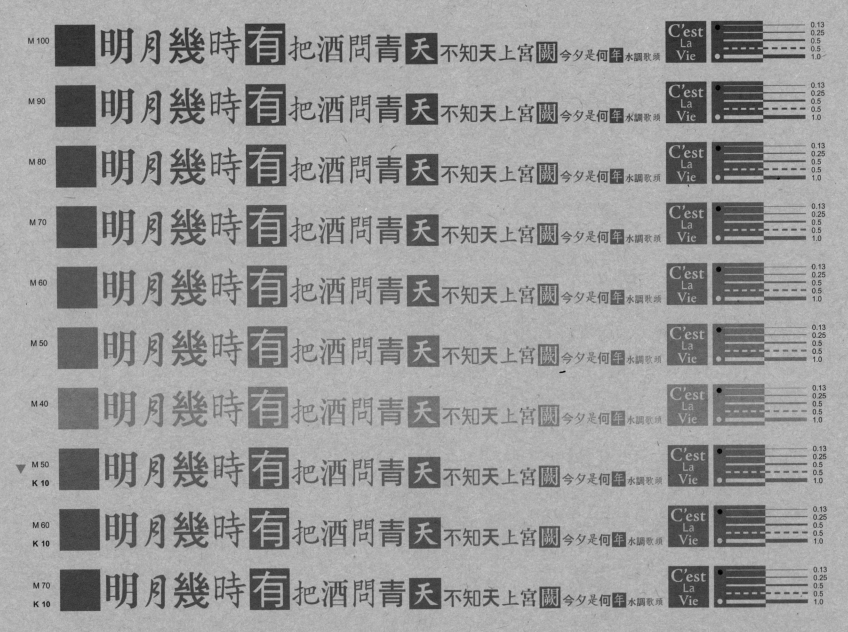

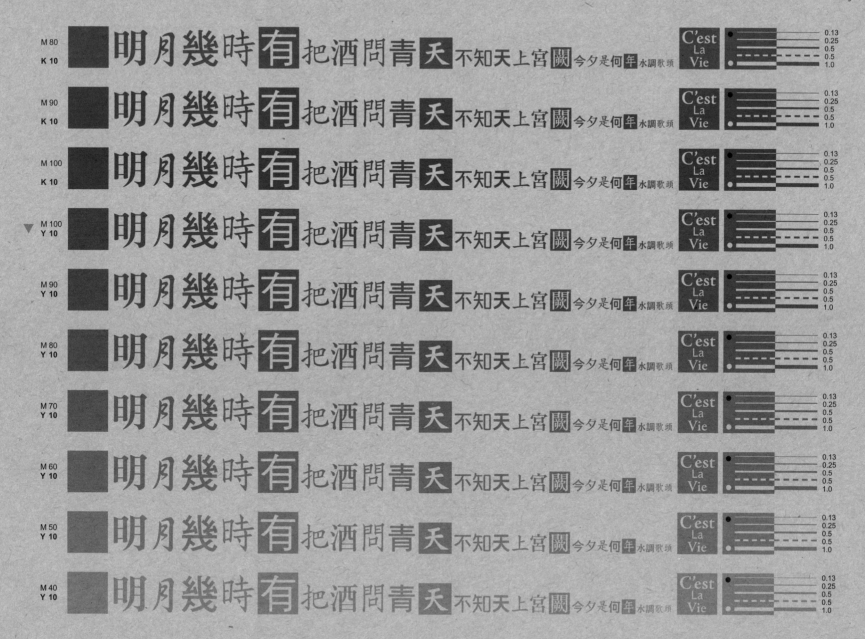

59

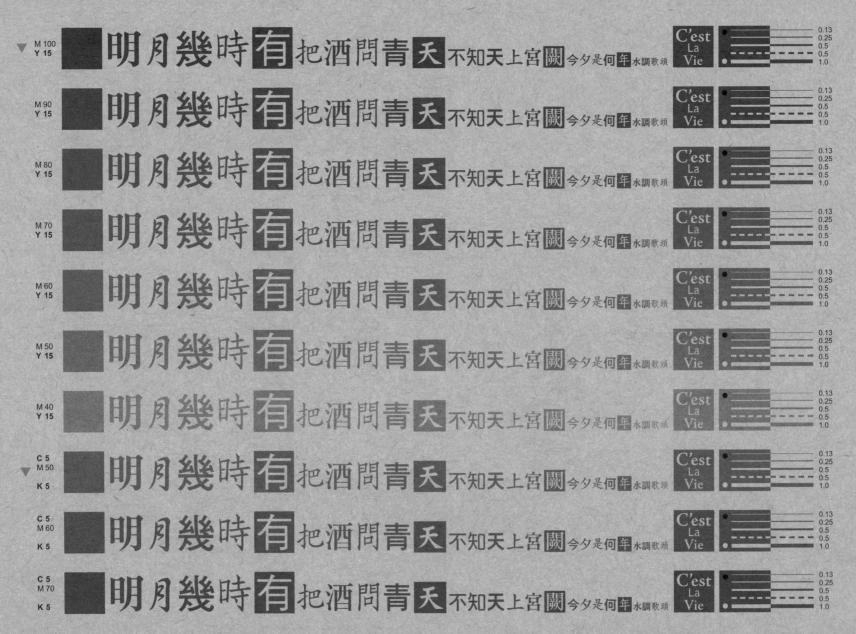

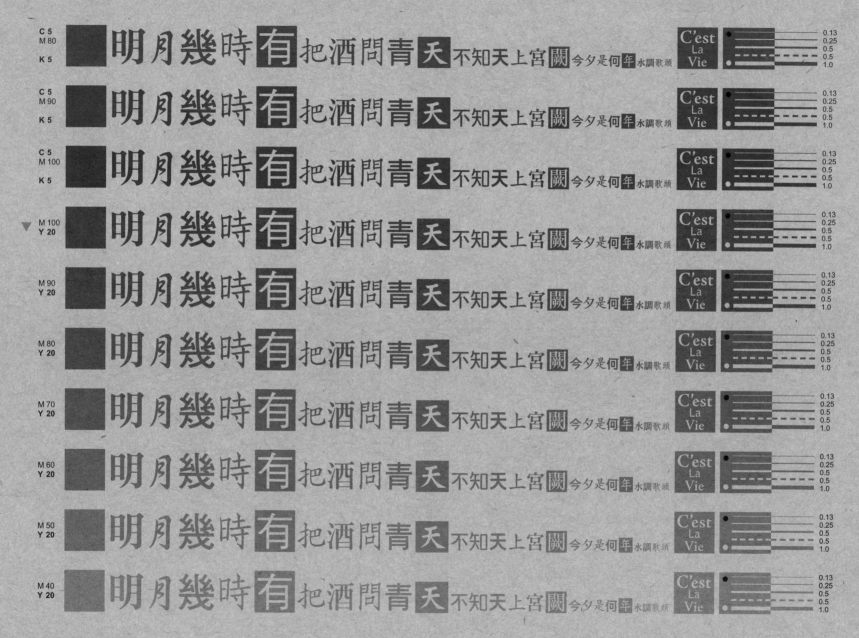

61

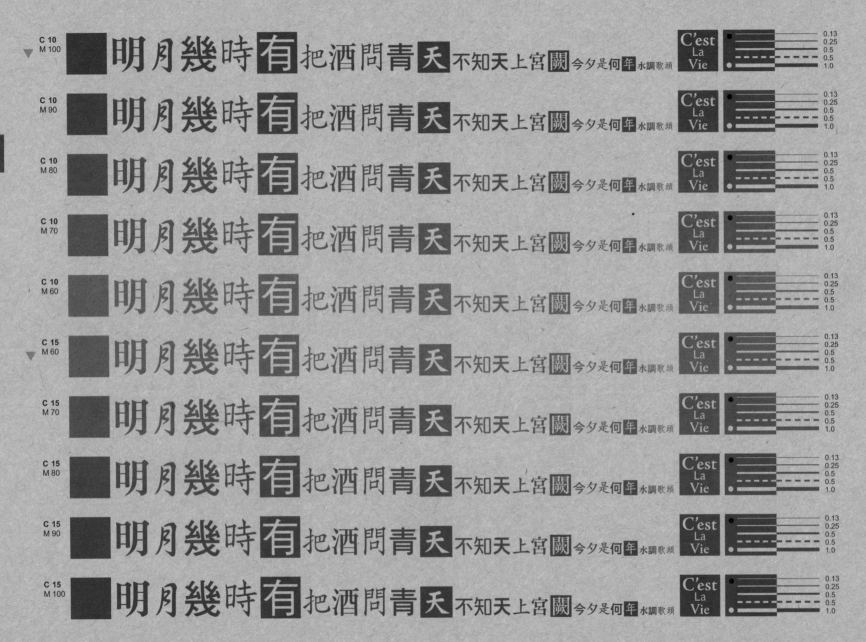

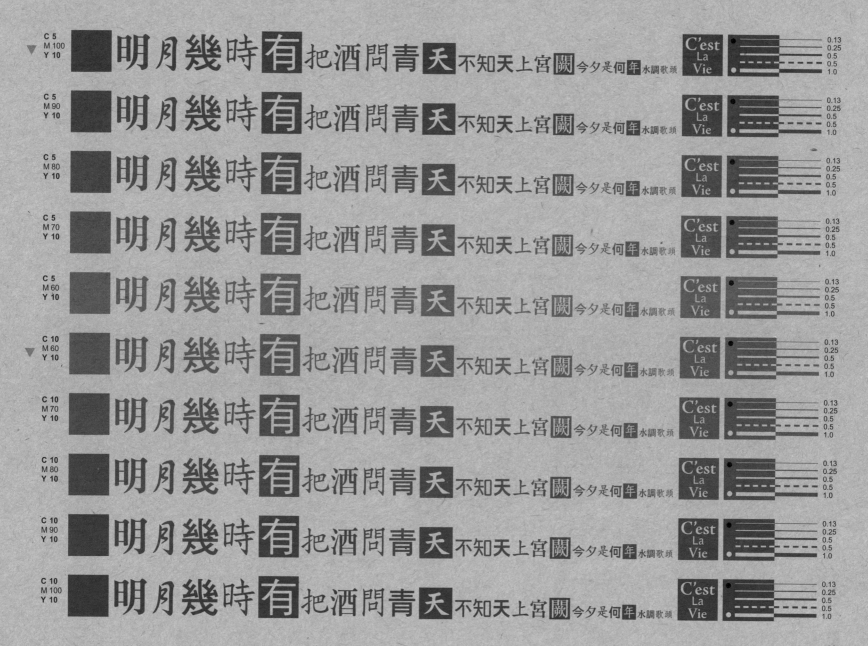

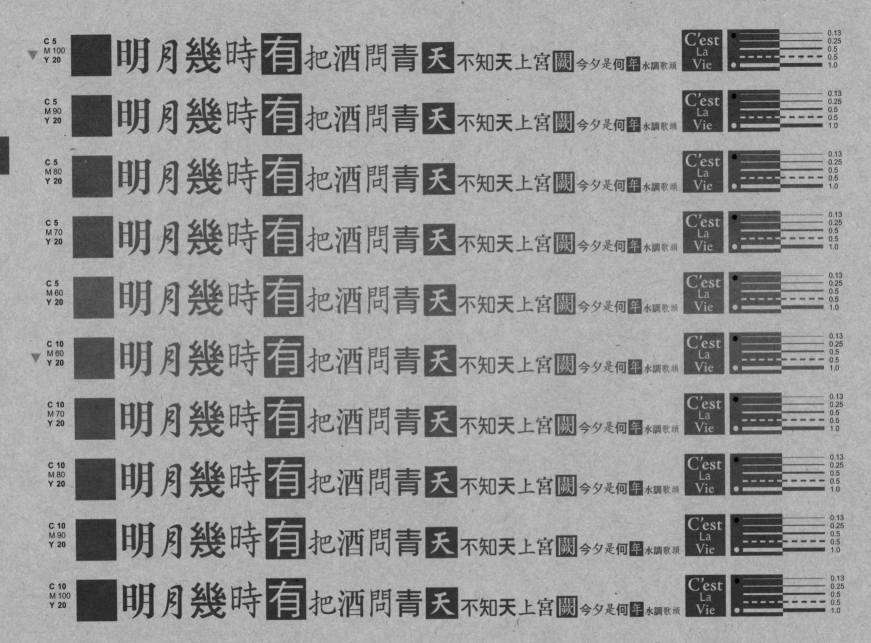

明月幾時有把酒問青天不知天上宮闕今夕是何年水調歌頭

64

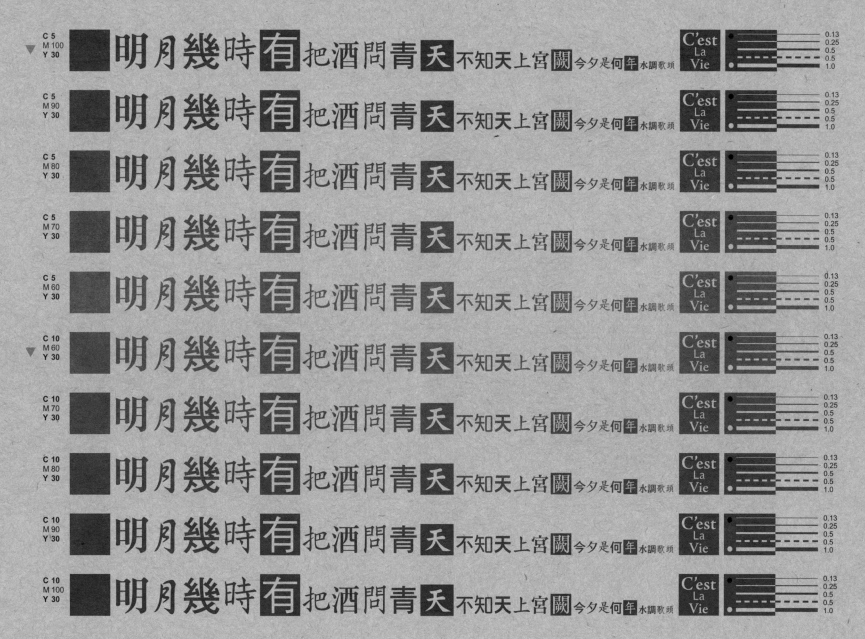

明月幾時有把酒問青天不知天上宮闕今夕是何年水調歌頭

65

C 5 M 7 Y 3	明月幾時有把酒問青天不知天上宮闕今夕是何年	C'est La Vie		0.13 0.25 0.5 0.5 1.0
C 7 M 7 Y 3	明月幾時有把酒問青天不知天上宮闕今夕是何年	C'est La Vie		0.13 0.25 0.5 0.5 1.0
C 9 M 7 Y 3	明月幾時有把酒問青天不知天上宮闕今夕是何年	C'est La Vie		0.13 0.25 0.5 0.5 1.0
C 11 M 7 Y 3	明月幾時有把酒問青天不知天上宮闕今夕是何年	C'est La Vie		0.13 0.25 0.5 0.5 1.0
C 11 M 7 Y 5	明月幾時有把酒問青天不知天上宮闕今夕是何年	C'est La Vie		0.13 0.25 0.5 0.5 1.0
C 9 M 7 Y 5	明月幾時有把酒問青天不知天上宮闕今夕是何年	C'est La Vie		0.13 0.25 0.5 0.5 1.0
C 7 M 7 Y 5	明月幾時有把酒問青天不知天上宮闕今夕是何年	C'est La Vie		0.13 0.25 0.5 0.5 1.0
C 5 M 7 Y 5	明月幾時有把酒問青天不知天上宮闕今夕是何年	C'est La Vie		0.13 0.25 0.5 0.5 1.0
C 3 M 9 Y 3	明月幾時有把酒問青天不知天上宮闕今夕是何年	C'est La Vie		0.13 0.25 0.5 0.5 1.0
C 5 M 9 Y 3	明月幾時有把酒問青天不知天上宮闕今夕是何年	C'est La Vie		0.13 0.25 0.5 0.5 1.0

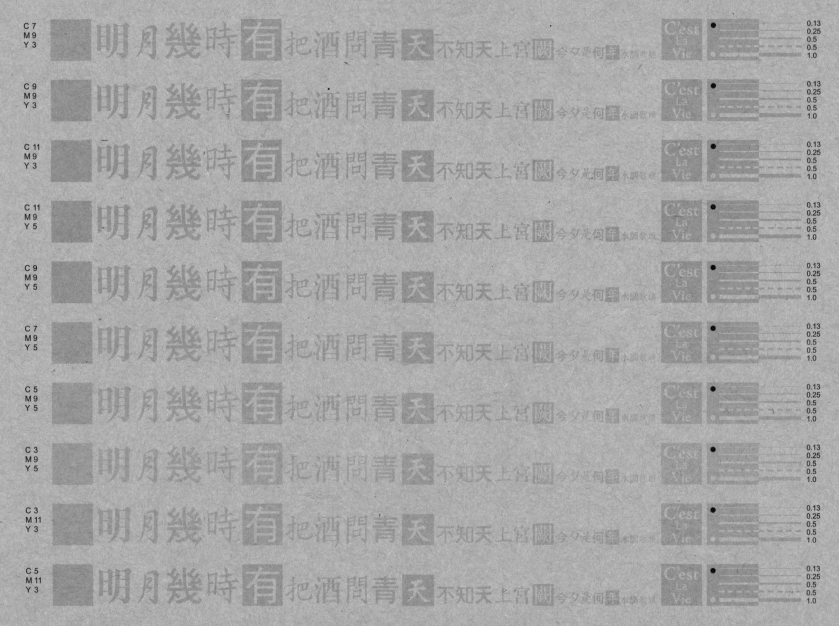

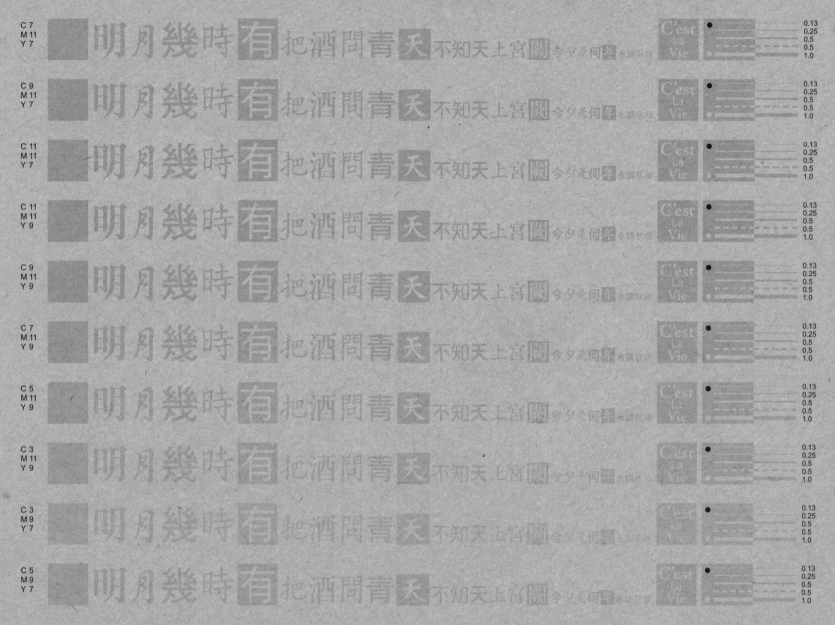

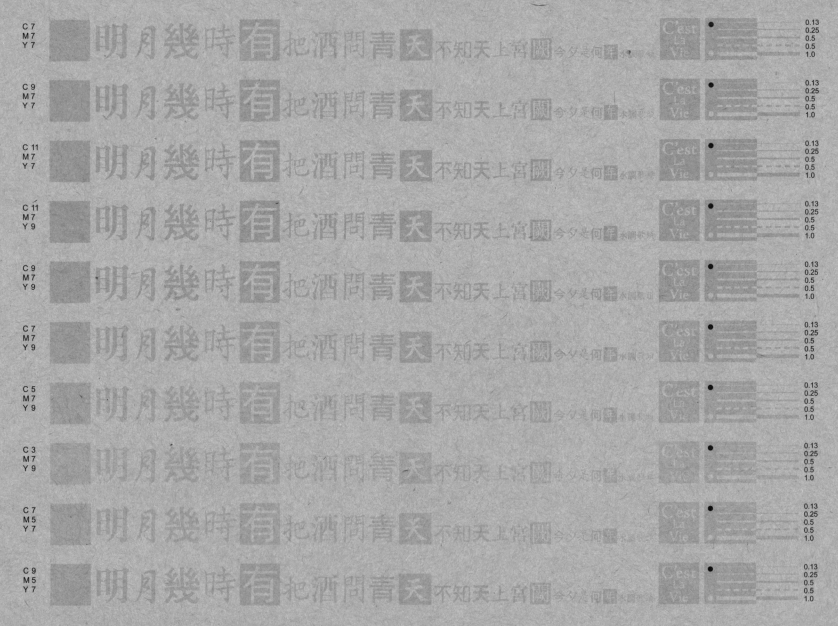

C 11	明月幾時有把酒問青天不知天上宮闕今夕是何年水調歌頭	C'est La Vie	●	0.13
M 5				0.25
Y 7				0.5
				0.5
				1.0

C 11	明月幾時有把酒問青天不知天上宮闕今夕是何年水調歌頭	C'est La Vie	●	0.13
M 5				0.25
Y 9				0.5
				0.5
				1.0

C 9	明月幾時有把酒問青天不知天上宮闕今夕是何年水調歌頭	C'est La Vie	●	0.13
M 5				0.25
Y 9				0.5
				0.5
				1.0

C 7	明月幾時有把酒問青天不知天上宮闕今夕是何年水調歌頭	C'est La Vie	●	0.13
M 5				0.25
Y 9				0.5
				0.5
				1.0

C 5	明月幾時有把酒問青天不知天上宮闕今夕是何年水調歌頭	C'est La Vie	●	0.13
M 5				0.25
Y 9				0.5
				0.5
				1.0

C 9	明月幾時有把酒問青天不知天上宮闕今夕是何年水調歌頭	C'est La Vie	●	0.13
M 3				0.25
Y 7				0.5
				0.5
				1.0

C 11	明月幾時有把酒問青天不知天上宮闕今夕是何年水調歌頭	C'est La Vie	●	0.13
M 3				0.25
Y 7				0.5
				0.5
				1.0

C 11	明月幾時有把酒問青天不知天上宮闕今夕是何年水調歌頭	C'est La Vie	●	0.13
M 3				0.25
Y 9				0.5
				0.5
				1.0

C 9	明月幾時有把酒問青天不知天上宮闕今夕是何年水調歌頭	C'est La Vie	●	0.13
M 3				0.25
Y 9				0.5
				0.5
				1.0

C 7	明月幾時有把酒問青天不知天上宮闕今夕是何年水調歌頭	C'est La Vie	●	0.13
M 3				0.25
Y 9				0.5
				0.5
				1.0

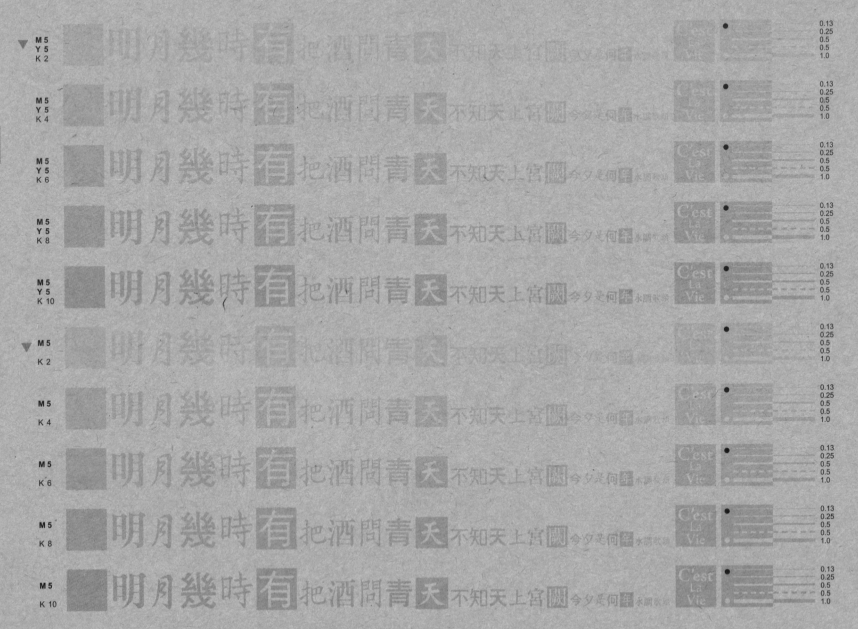

明月幾時有把酒問青天不知天上宮闕今夕是何年水調歌頭

C'est La Vie

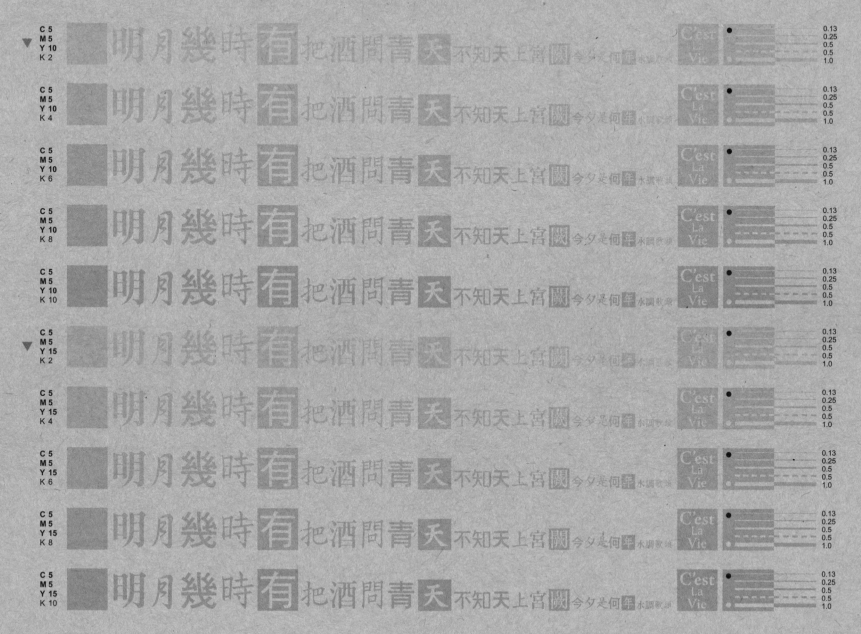

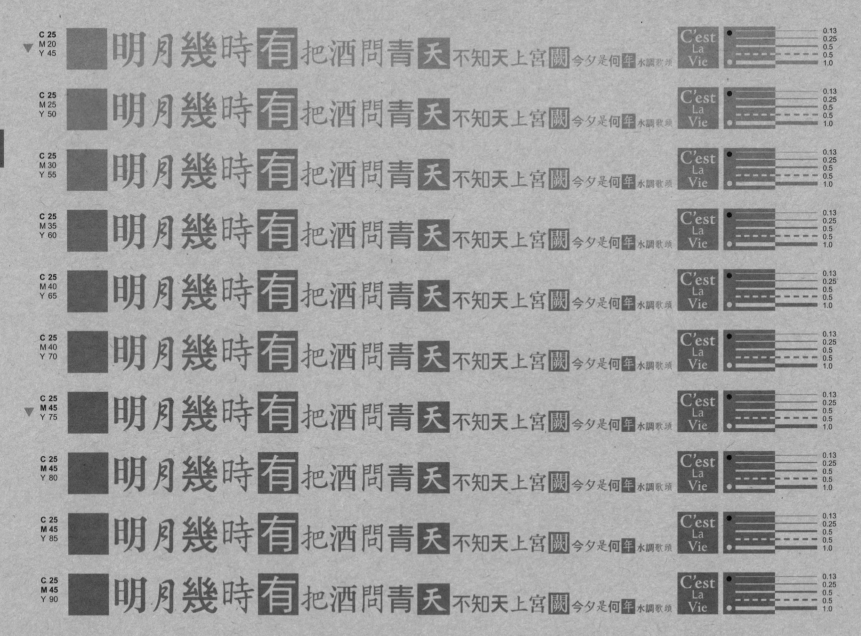

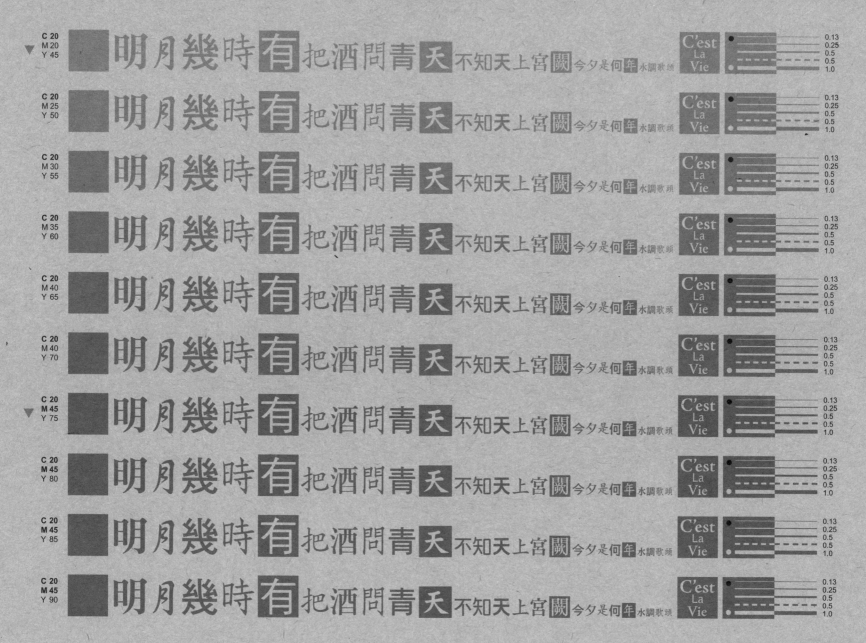

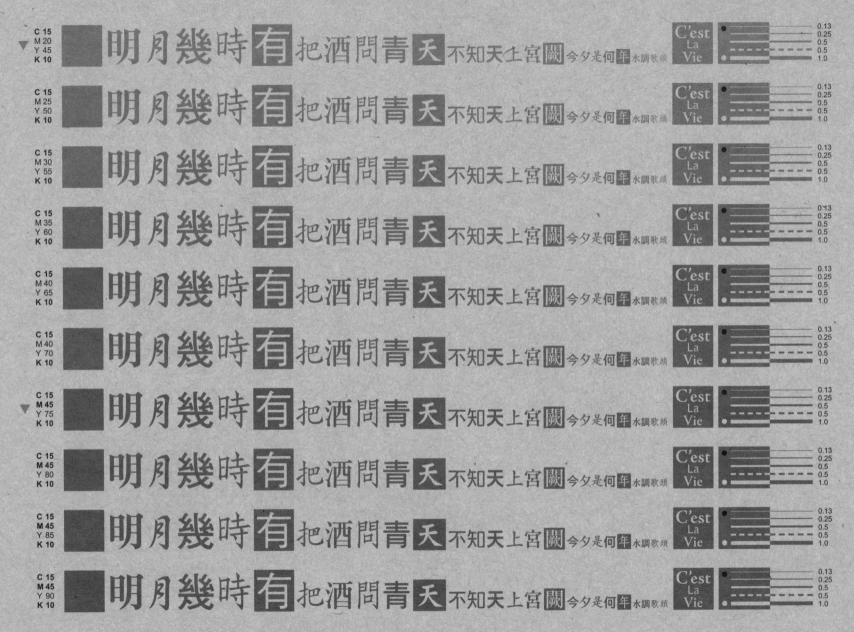

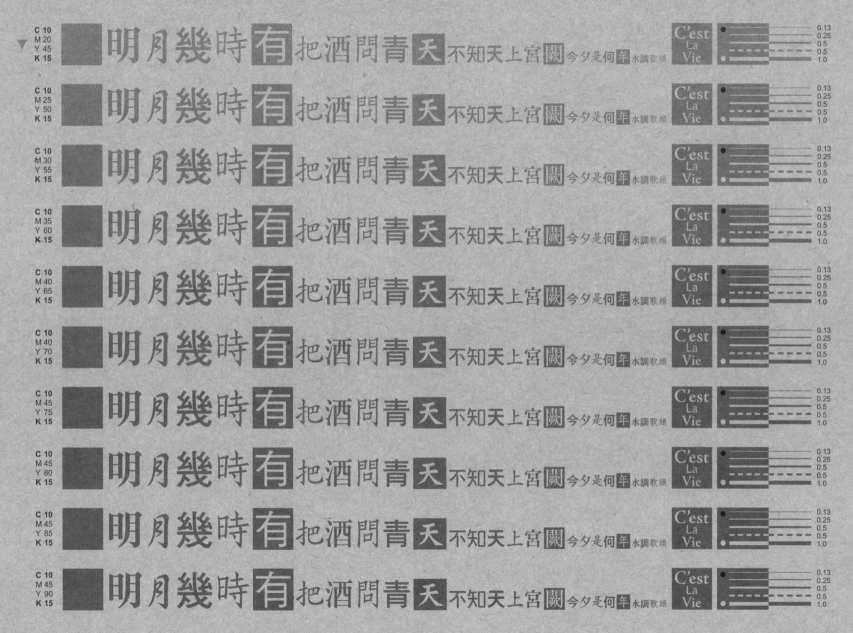

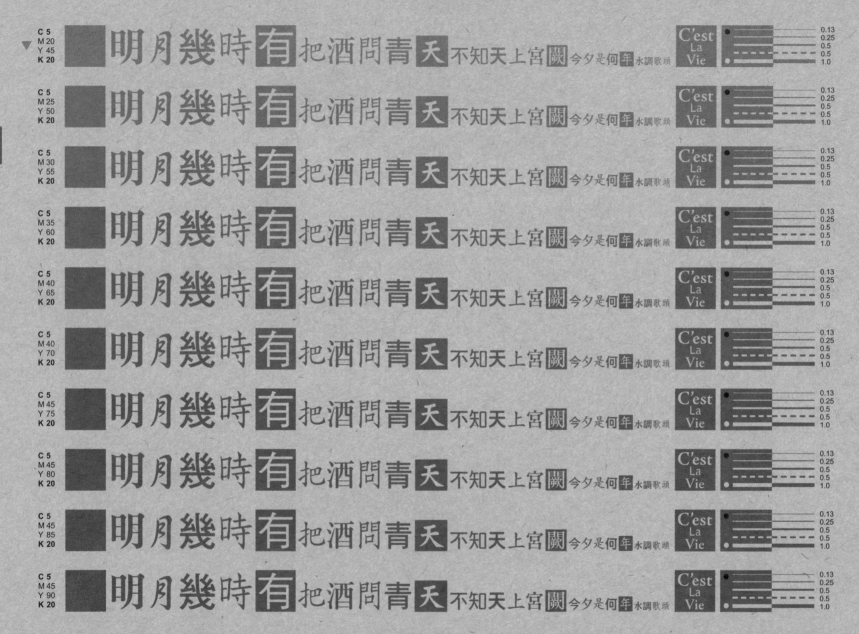

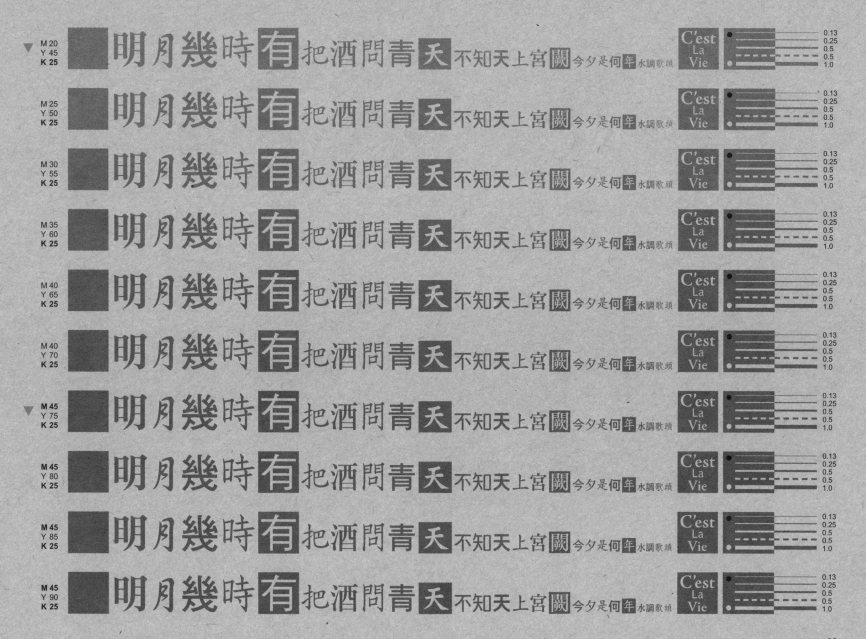

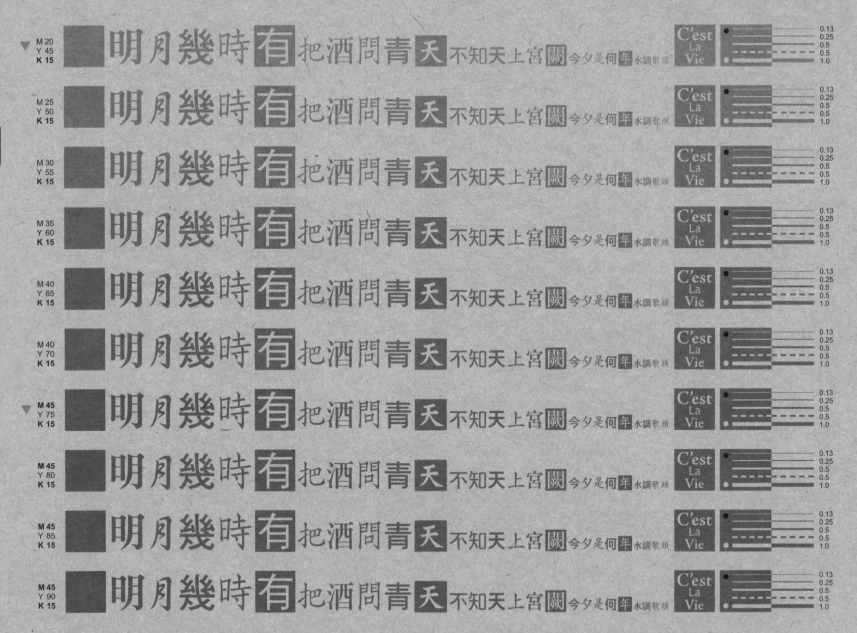

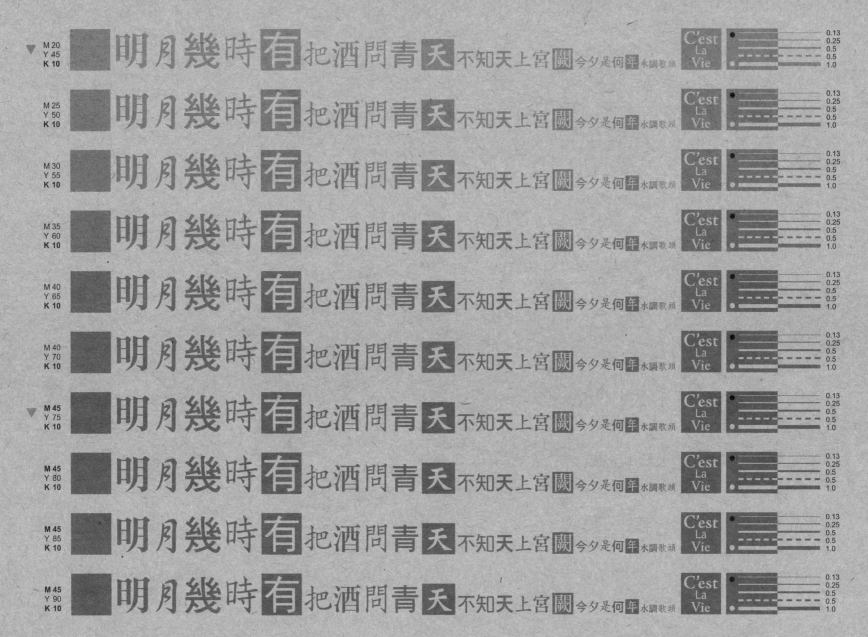

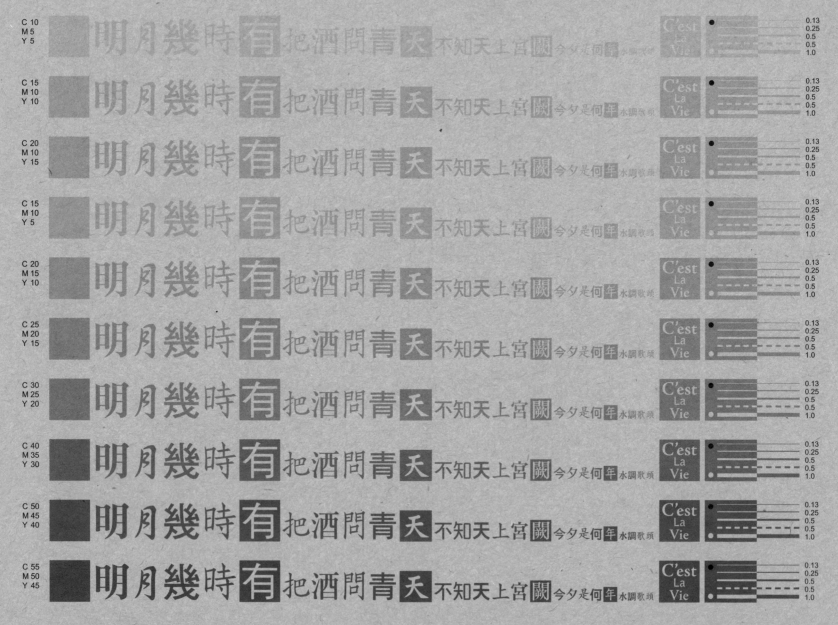

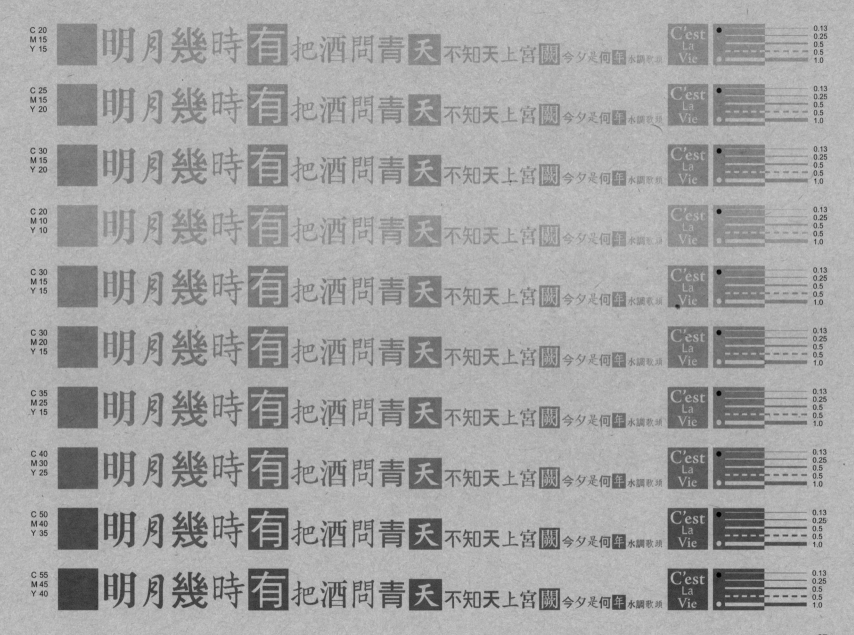

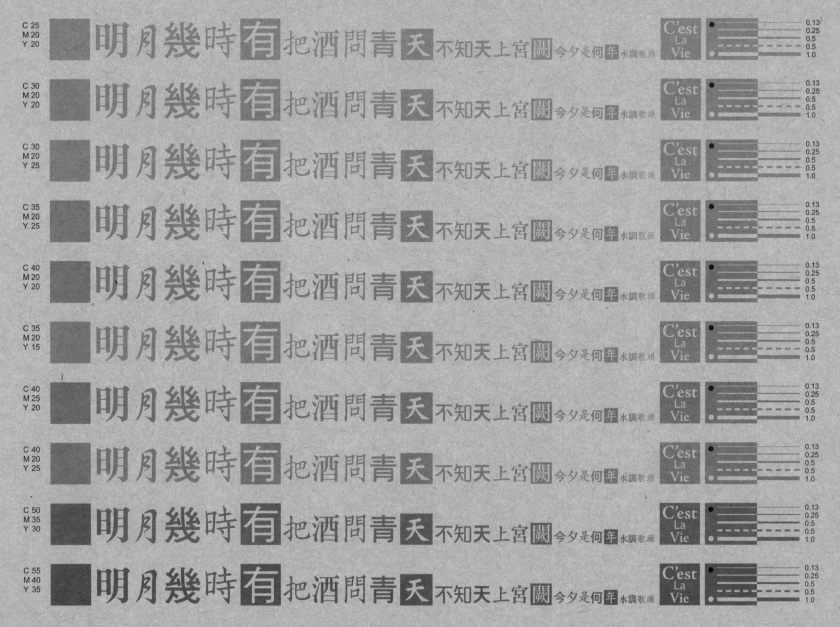

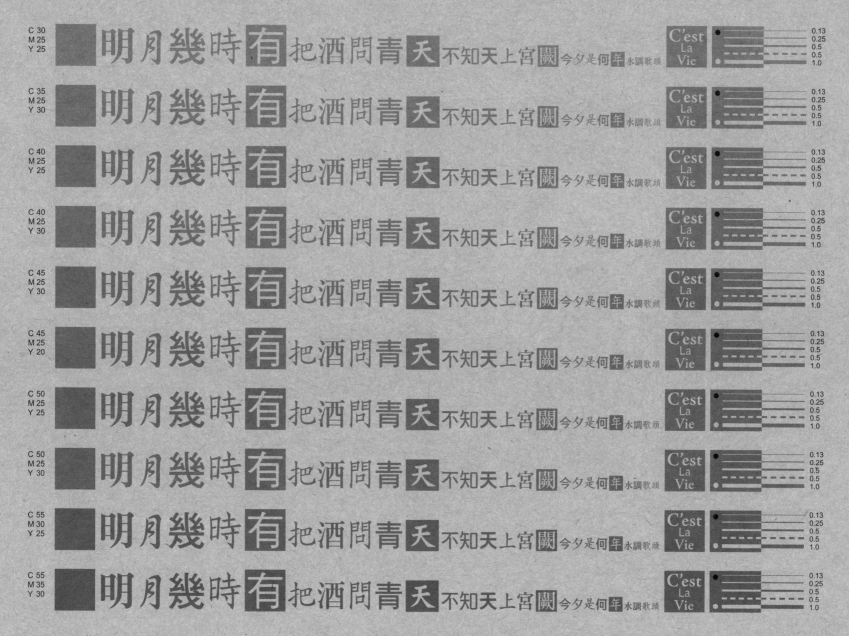

C 30
M 25
Y 25
明月幾時有把酒問青天不知天上宮闕今夕是何年水調歌頭
C'est La Vie
0.13 0.25 0.5 0.5 1.0

C 35
M 25
Y 30
明月幾時有把酒問青天不知天上宮闕今夕是何年水調歌頭
C'est La Vie
0.13 0.25 0.5 0.5 1.0

C 40
M 25
Y 25
明月幾時有把酒問青天不知天上宮闕今夕是何年水調歌頭
C'est La Vie
0.13 0.25 0.5 0.5 1.0

C 40
M 25
Y 30
明月幾時有把酒問青天不知天上宮闕今夕是何年水調歌頭
C'est La Vie
0.13 0.25 0.5 0.5 1.0

C 45
M 25
Y 30
明月幾時有把酒問青天不知天上宮闕今夕是何年水調歌頭
C'est La Vie
0.13 0.25 0.5 0.5 1.0

C 45
M 25
Y 20
明月幾時有把酒問青天不知天上宮闕今夕是何年水調歌頭
C'est La Vie
0.13 0.25 0.5 0.5 1.0

C 50
M 25
Y 25
明月幾時有把酒問青天不知天上宮闕今夕是何年水調歌頭
C'est La Vie
0.13 0.25 0.5 0.5 1.0

C 50
M 25
Y 30
明月幾時有把酒問青天不知天上宮闕今夕是何年水調歌頭
C'est La Vie
0.13 0.25 0.5 0.5 1.0

C 55
M 30
Y 25
明月幾時有把酒問青天不知天上宮闕今夕是何年水調歌頭
C'est La Vie
0.13 0.25 0.5 0.5 1.0

C 55
M 35
Y 30
明月幾時有把酒問青天不知天上宮闕今夕是何年水調歌頭
C'est La Vie
0.13 0.25 0.5 0.5 1.0

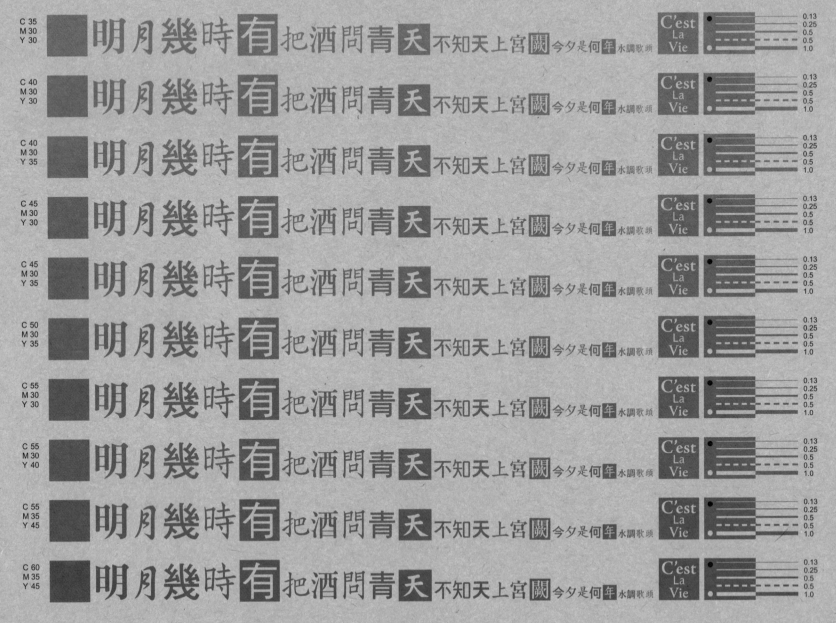

明月幾時有把酒問青天不知天上宮闕今夕是何年水調歌頭

C 35 M 30 Y 30

C 40 M 30 Y 30

C 40 M 30 Y 35

C 45 M 30 Y 30

C 45 M 30 Y 35

C 50 M 30 Y 35

C 55 M 30 Y 30

C 55 M 30 Y 40

C 55 M 35 Y 45

C 60 M 35 Y 45

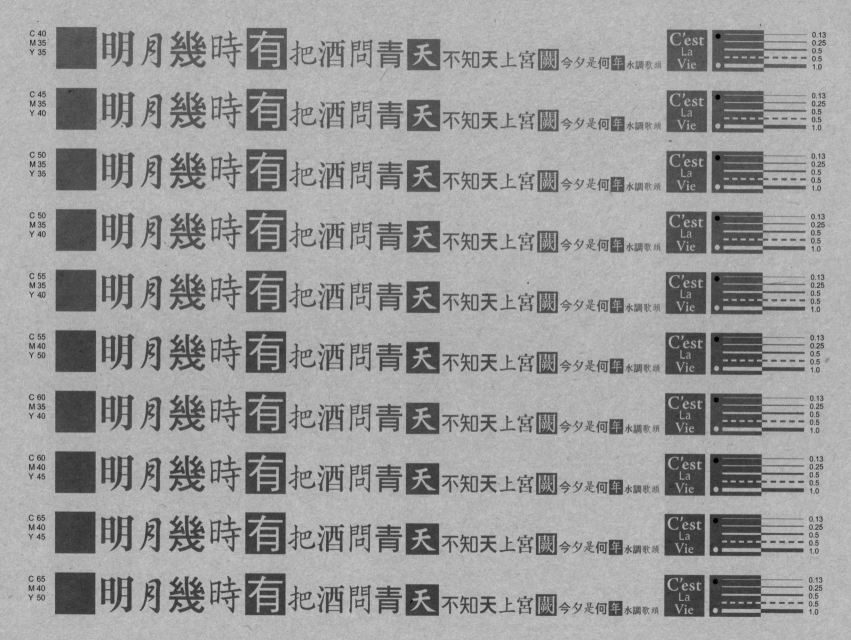

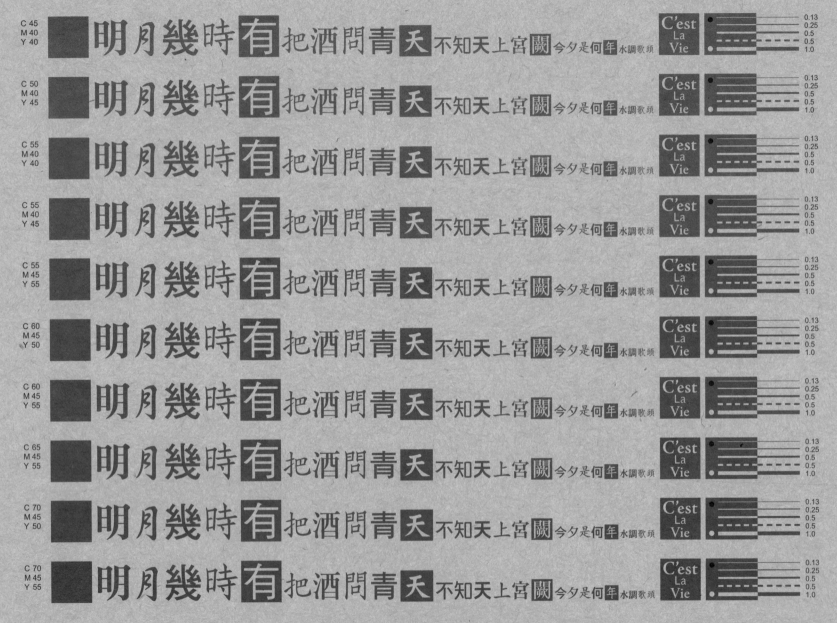

明月幾時有把酒問青天不知天上宮闕今夕是何年水調歌頭

C 45 M 40 Y 40
C 50 M 40 Y 45
C 55 M 40 Y 40
C 55 M 40 Y 45
C 55 M 45 Y 55
C 60 M 45 Y 50
C 60 M 45 Y 55
C 65 M 45 Y 55
C 70 M 45 Y 50
C 70 M 45 Y 55

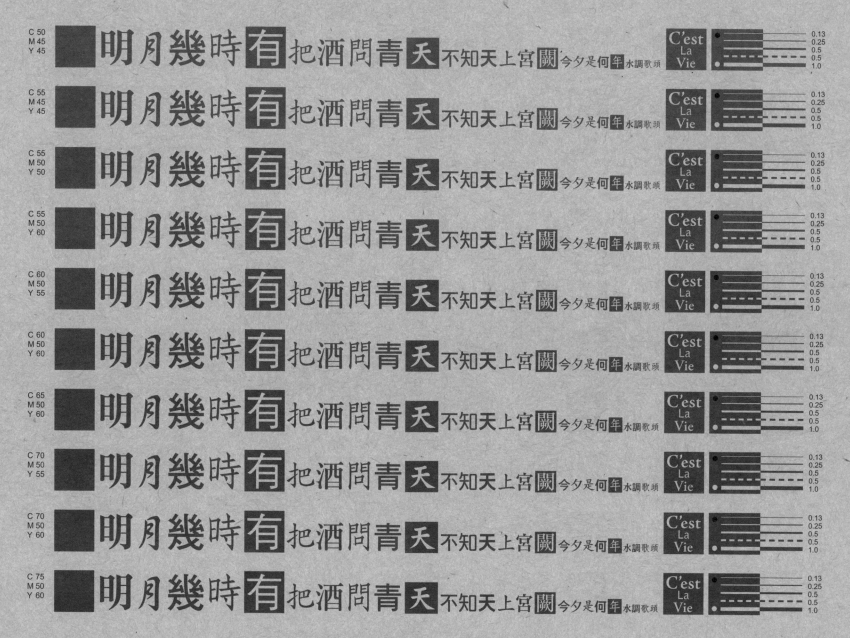

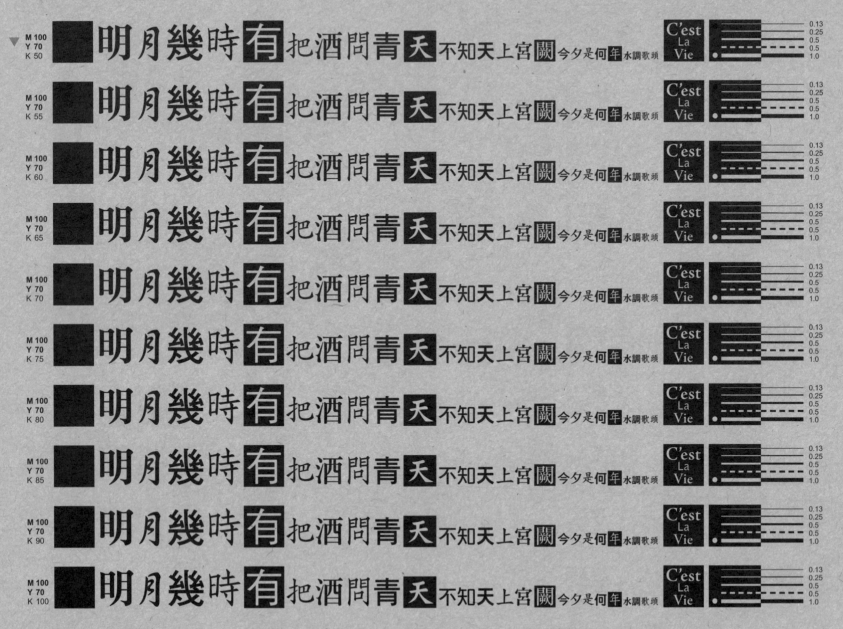

94

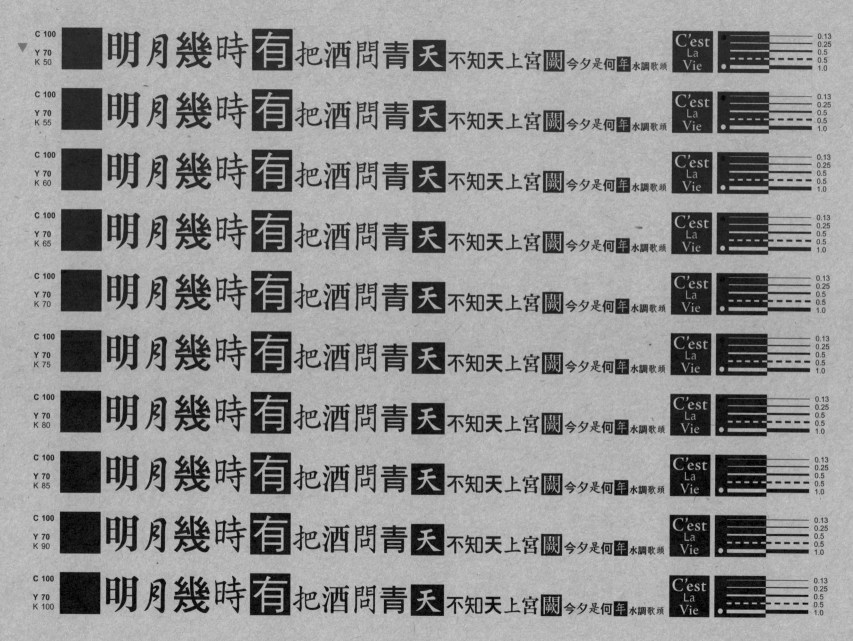

明月幾時有把酒問青天不知天上宮闕今夕是何年水調歌頭

C'est La Vie

C 100　Y 70　K 50

C 100　Y 70　K 55

C 100　Y 70　K 60

C 100　Y 70　K 65

C 100　Y 70　K 70

C 100　Y 70　K 75

C 100　Y 70　K 80

C 100　Y 70　K 85

C 100　Y 70　K 90

C 100　Y 70　K 100

0.13　0.25　0.5　0.5　1.0

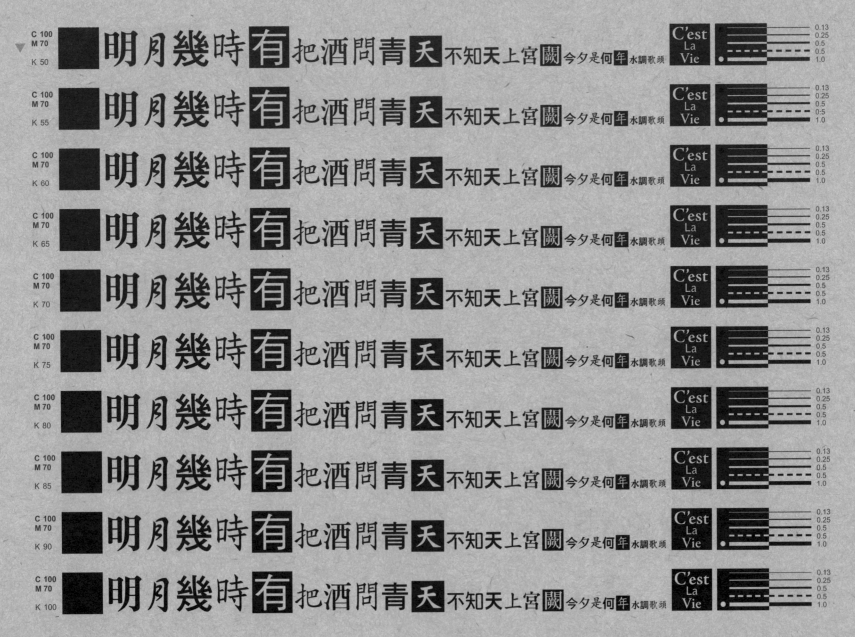

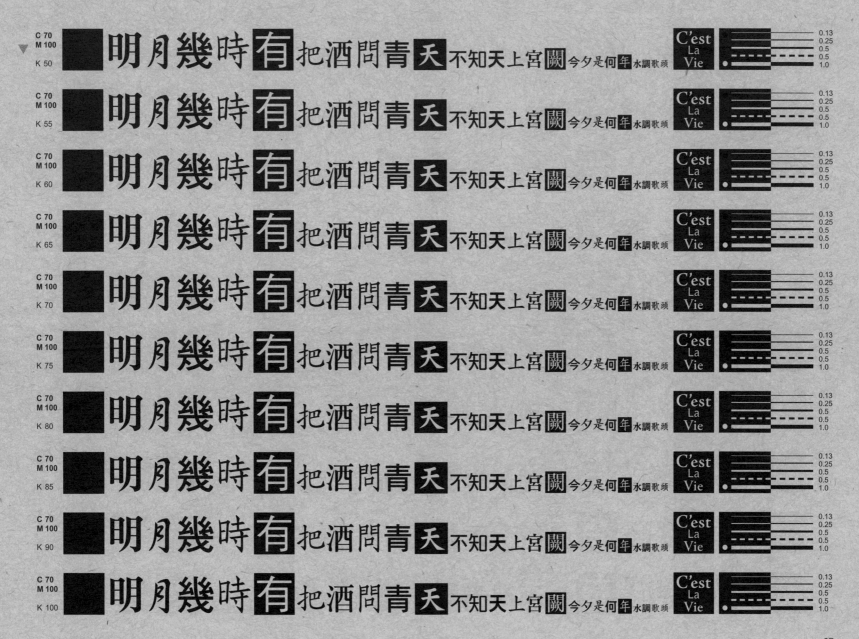

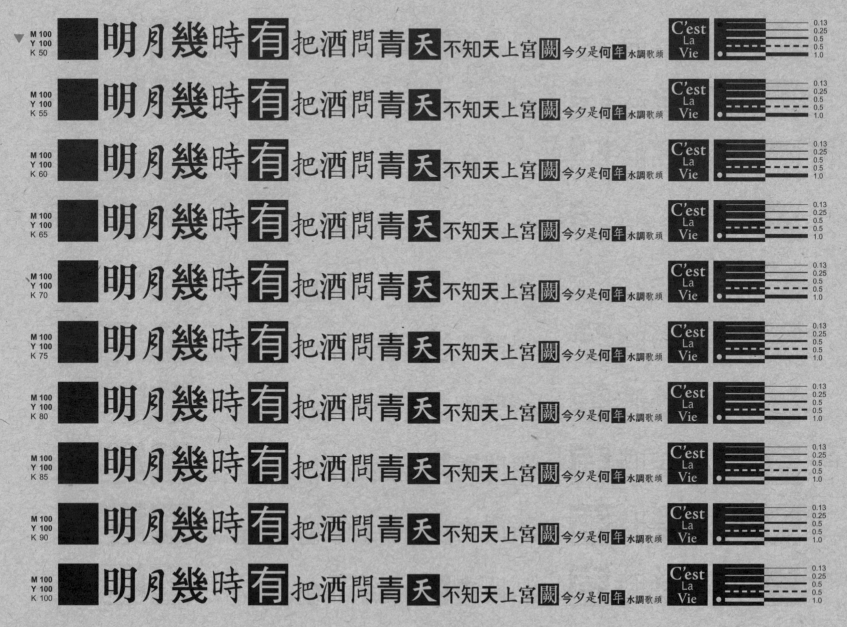

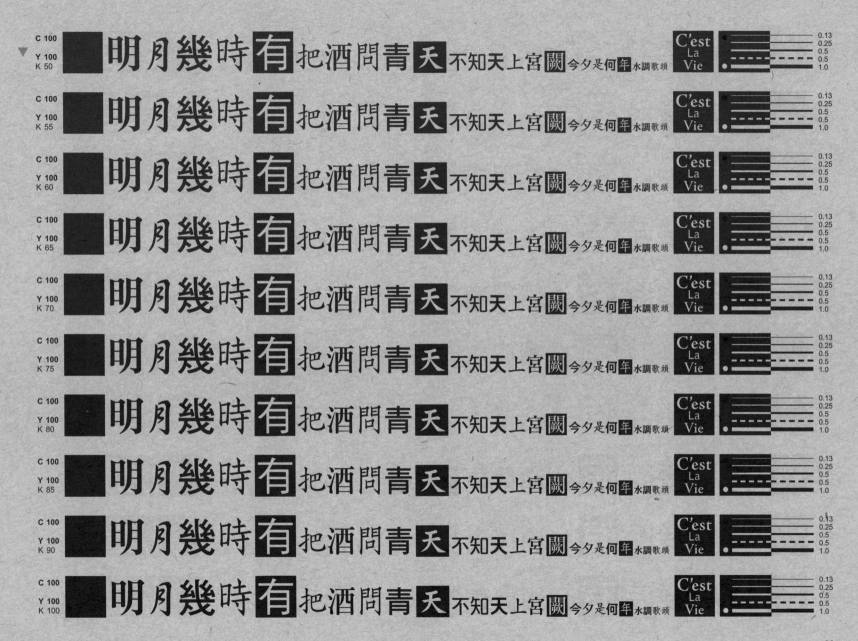

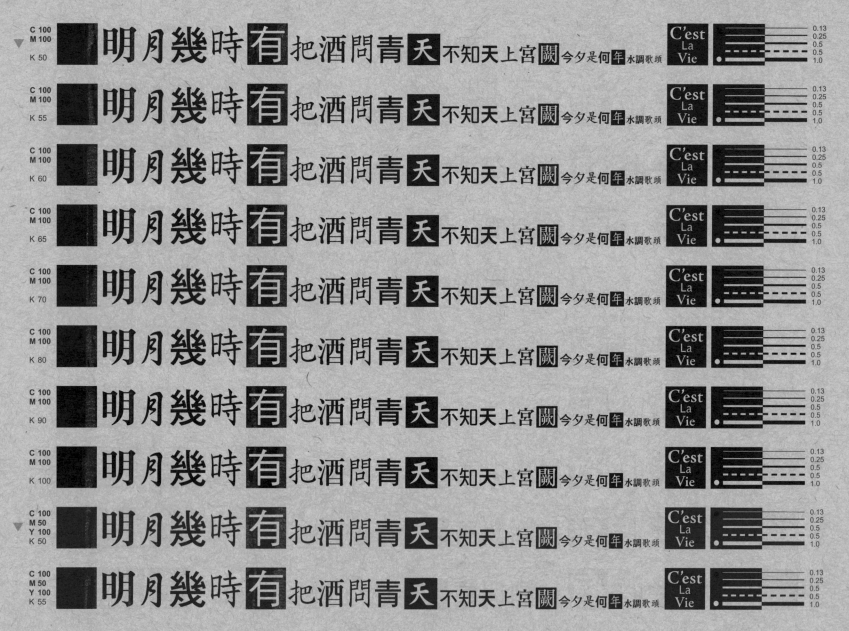

明月幾時有把酒問青天不知天上宮闕今夕是何年水調歌頭

C'est
La
Vie

0.13
0.25
0.5
0.5
1.0

100

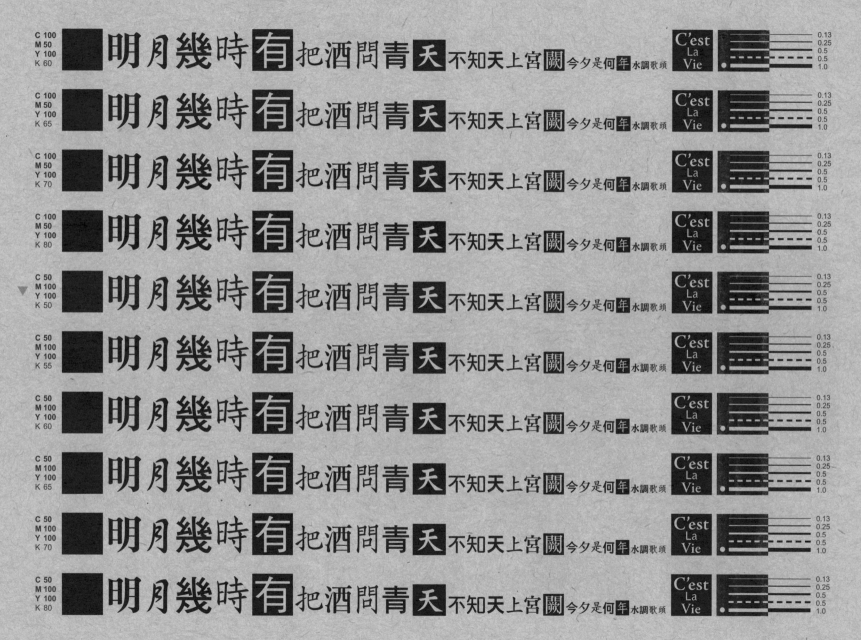

明月幾時有把酒問青天不知天上宮闕今夕是何年水調歌頭

C 100 / M 50 / Y 100 / K 60

明月幾時有把酒問青天不知天上宮闕今夕是何年水調歌頭

C 100 / M 50 / Y 100 / K 65

明月幾時有把酒問青天不知天上宮闕今夕是何年水調歌頭

C 100 / M 50 / Y 100 / K 70

明月幾時有把酒問青天不知天上宮闕今夕是何年水調歌頭

C 100 / M 50 / Y 100 / K 80

明月幾時有把酒問青天不知天上宮闕今夕是何年水調歌頭

C 50 / M 100 / Y 100 / K 50

明月幾時有把酒問青天不知天上宮闕今夕是何年水調歌頭

C 50 / M 100 / Y 100 / K 55

明月幾時有把酒問青天不知天上宮闕今夕是何年水調歌頭

C 50 / M 100 / Y 100 / K 60

明月幾時有把酒問青天不知天上宮闕今夕是何年水調歌頭

C 50 / M 100 / Y 100 / K 65

明月幾時有把酒問青天不知天上宮闕今夕是何年水調歌頭

C 50 / M 100 / Y 100 / K 70

明月幾時有把酒問青天不知天上宮闕今夕是何年水調歌頭

C 50 / M 100 / Y 100 / K 80

C'est La Vie

0.13 / 0.25 / 0.5 / 0.5 / 1.0

全彩印刷呈色示範

在印刷條件相同的情況下，紙張仍會影響圖片的印刷效果及色調。本單元分別在雪銅紙、劃刊紙、米道林紙、牛皮紙、漫畫紙示範各種圖片之印刷效果，供讀者參考比較。

漫畫紙 永豐餘 80gsm

厚度與膨鬆度較高,不透明度高。因為未經塗佈處理,紙張表面粗糙,手感質樸,紙色通常為米黃色。一般來說,除了設計上的特別需求,較少用於彩色印刷。漫畫紙膨鬆度高的特性,適合有厚度需求又希望重量輕的書籍。

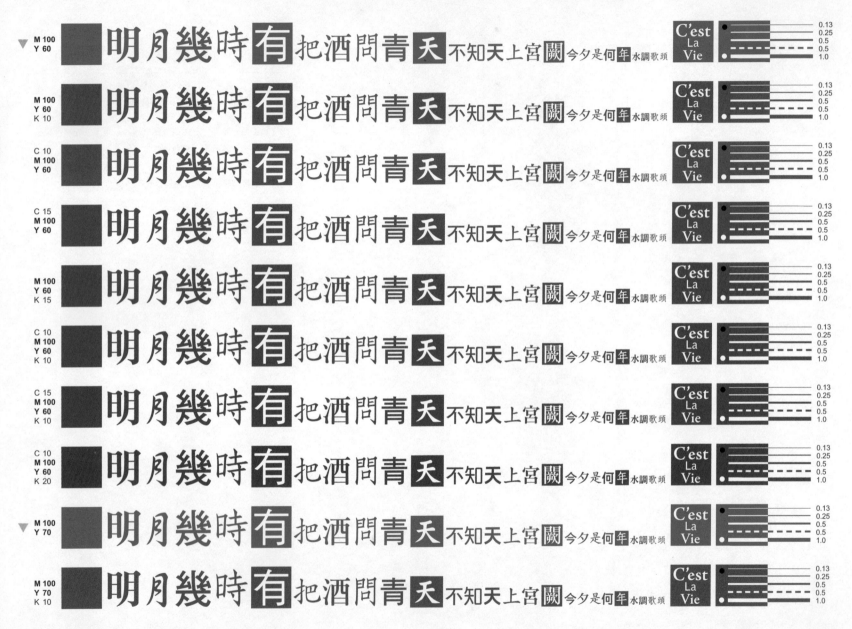

2

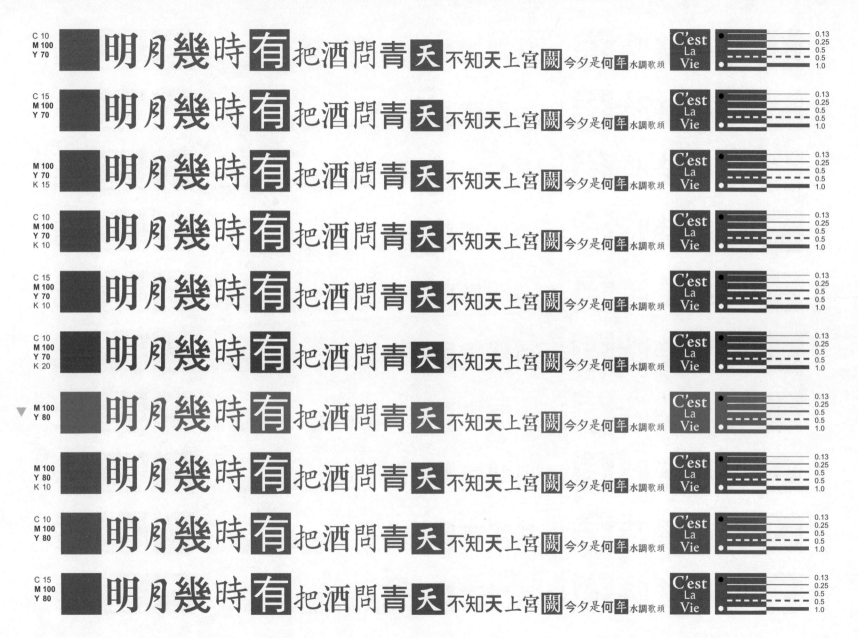

3

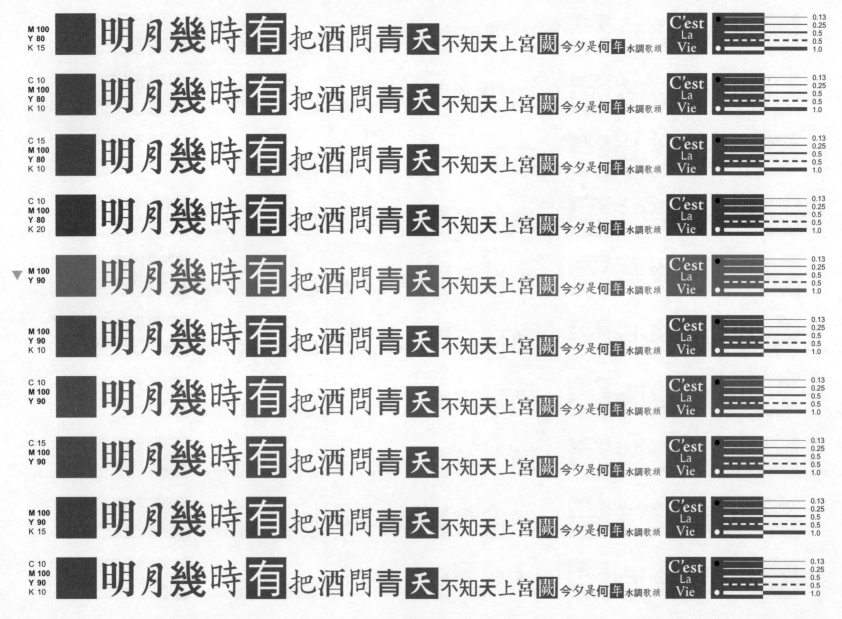

4

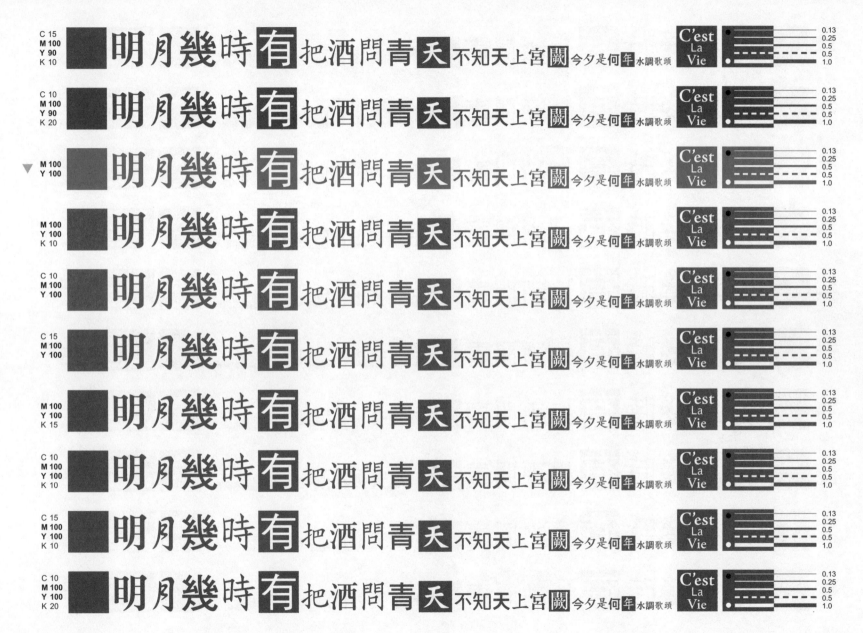

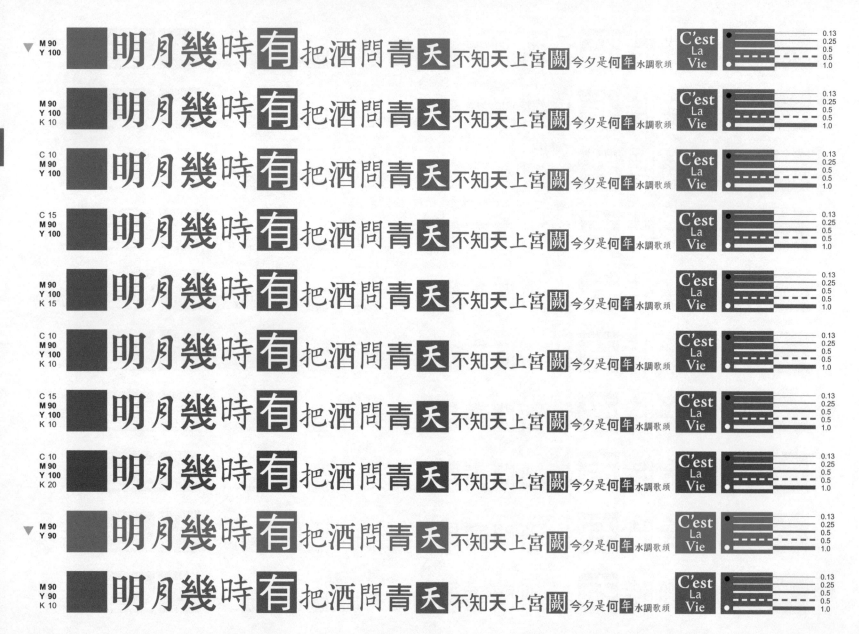

6

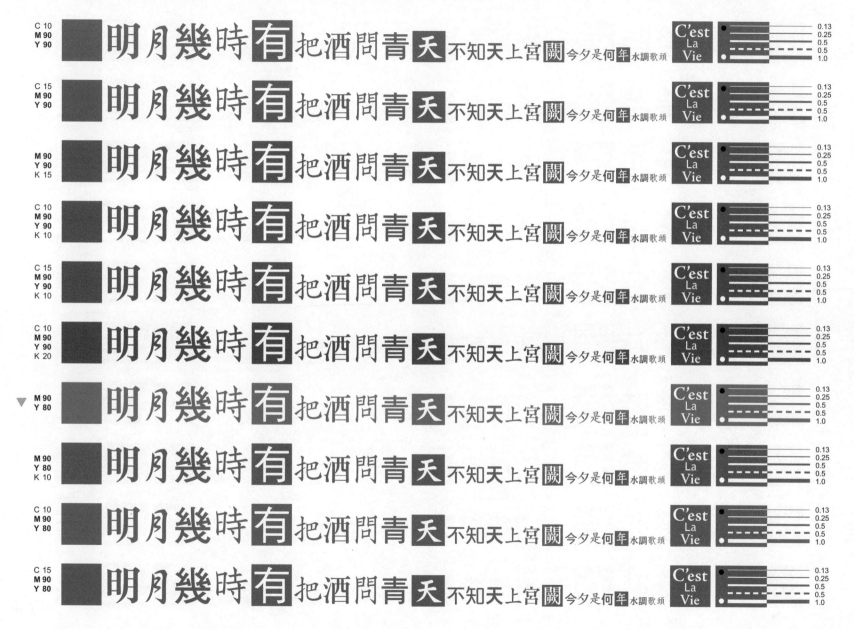

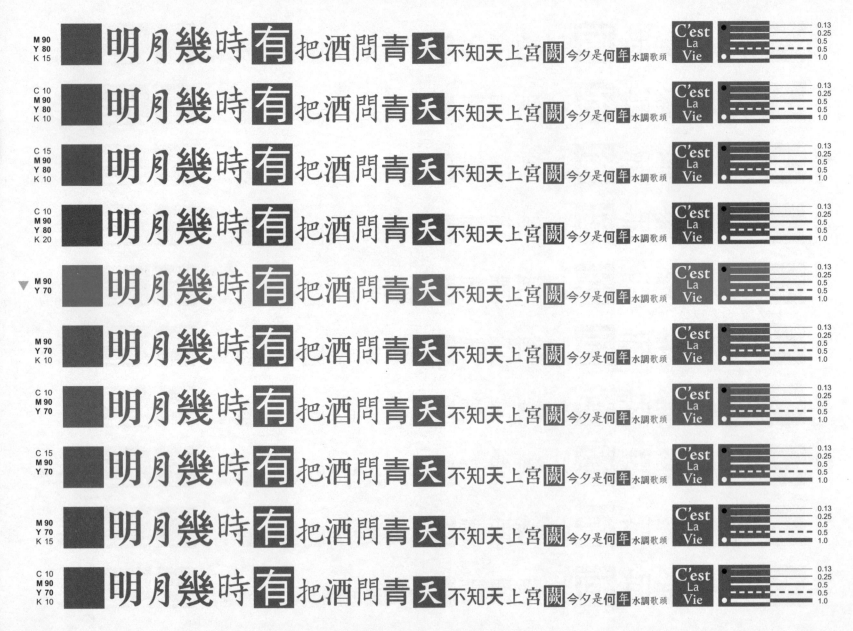

明月幾時有把酒問青天不知天上宮闕今夕是何年水調歌頭

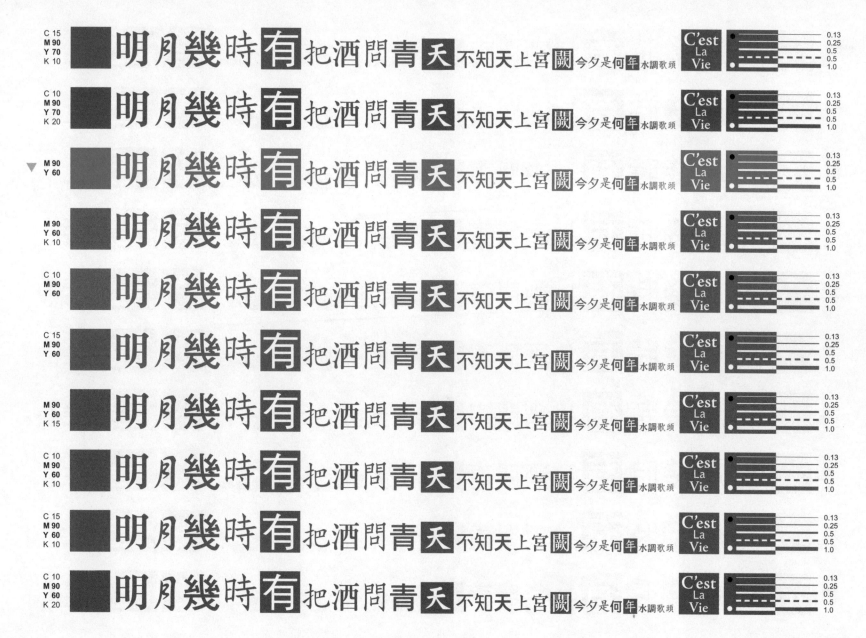

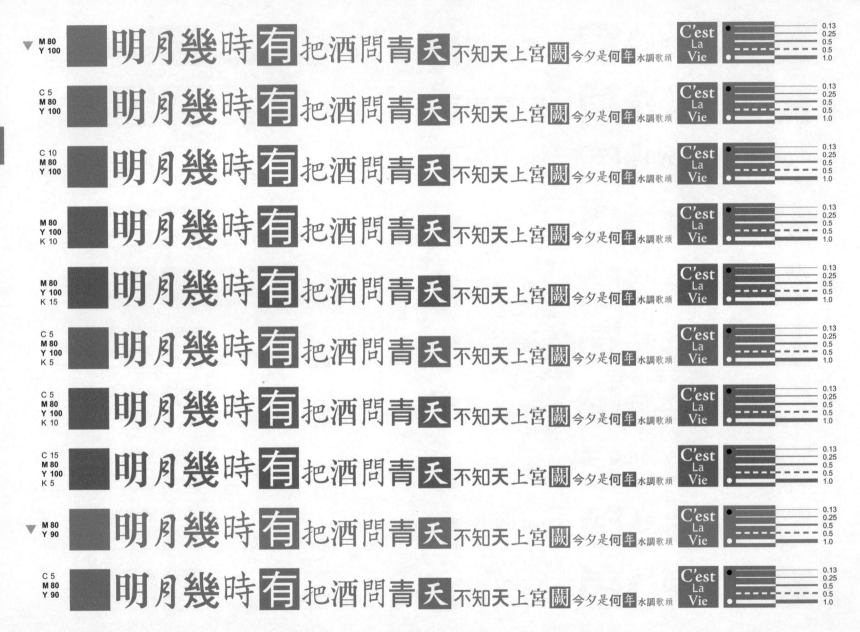

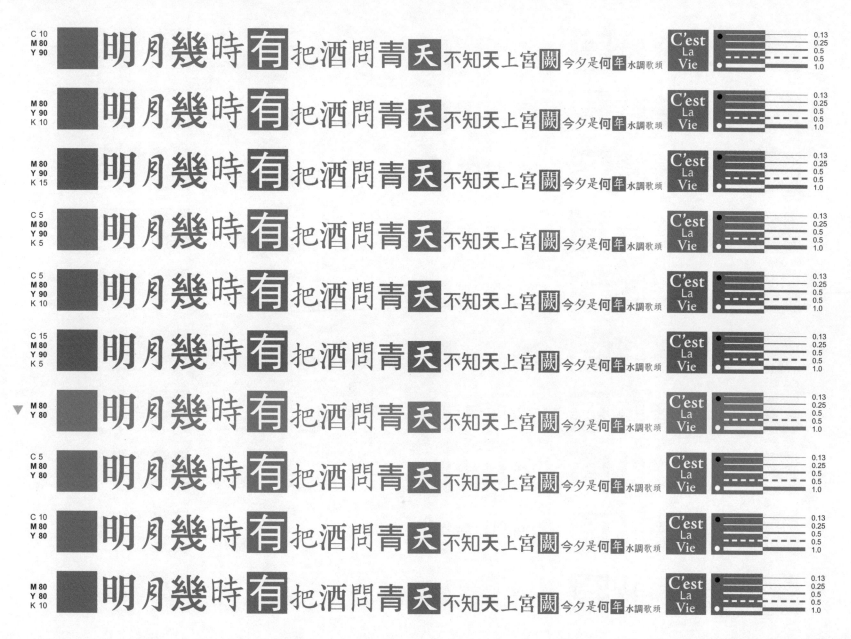

明月幾時有把酒問青天不知天上宮闕今夕是何年 水調歌頭

11

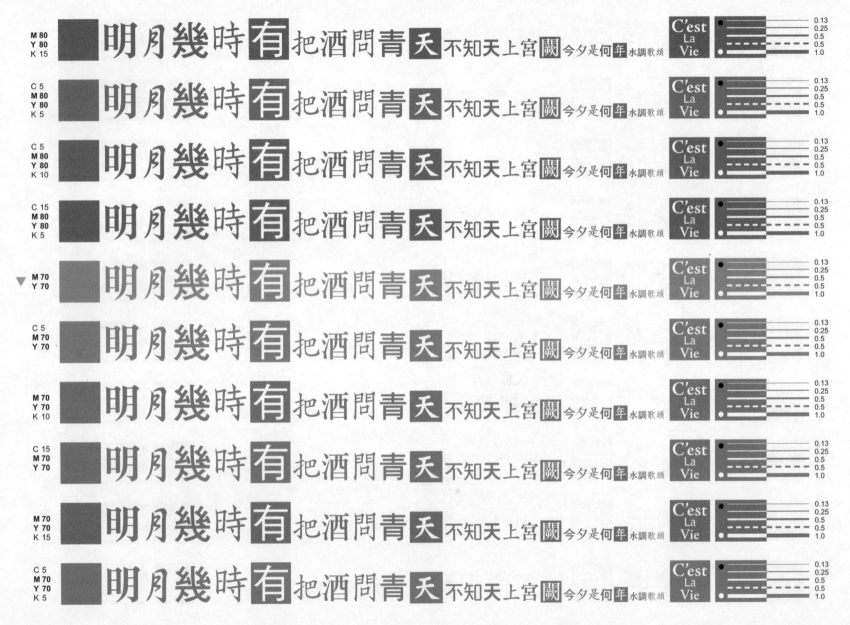

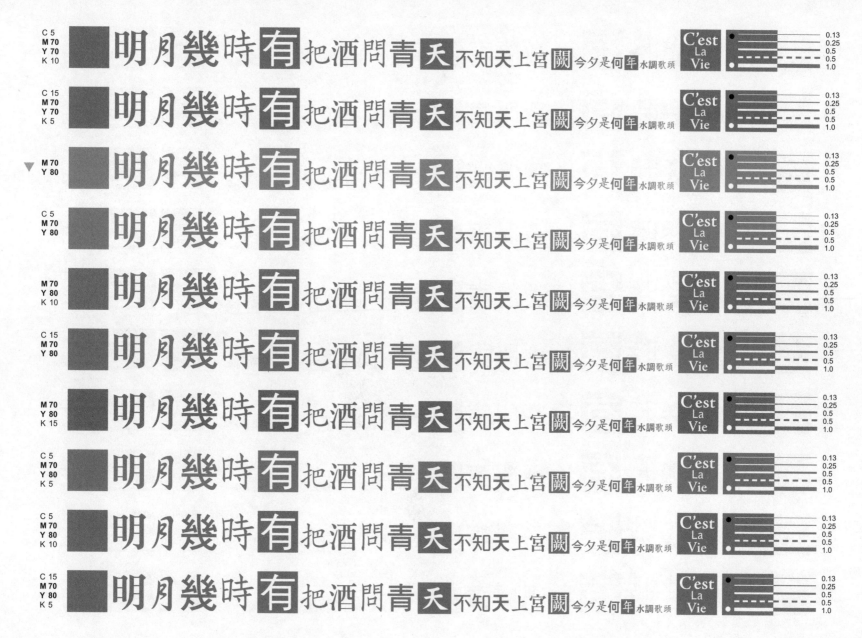

13

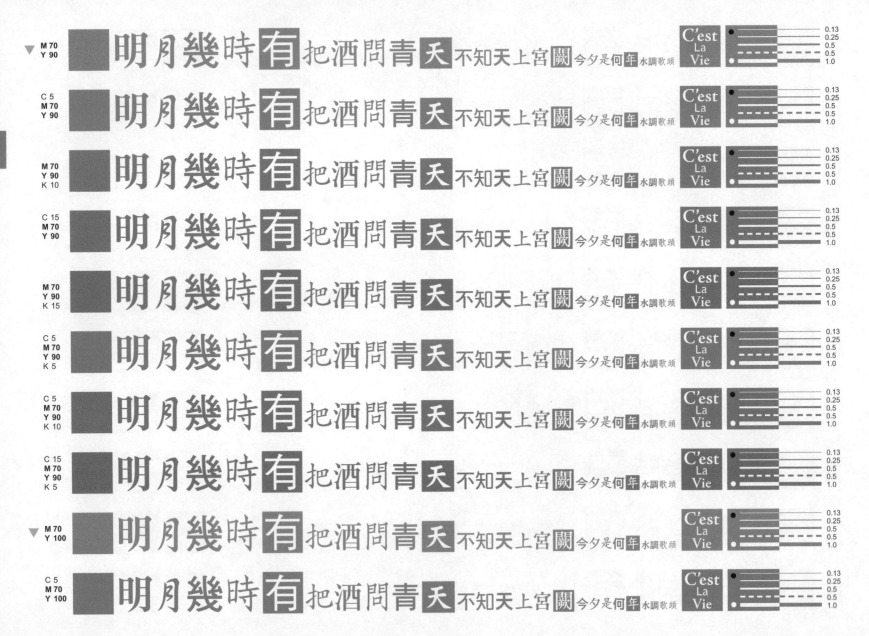

明月幾時有把酒問青天不知天上宮闕今夕是何年水調歌頭

14

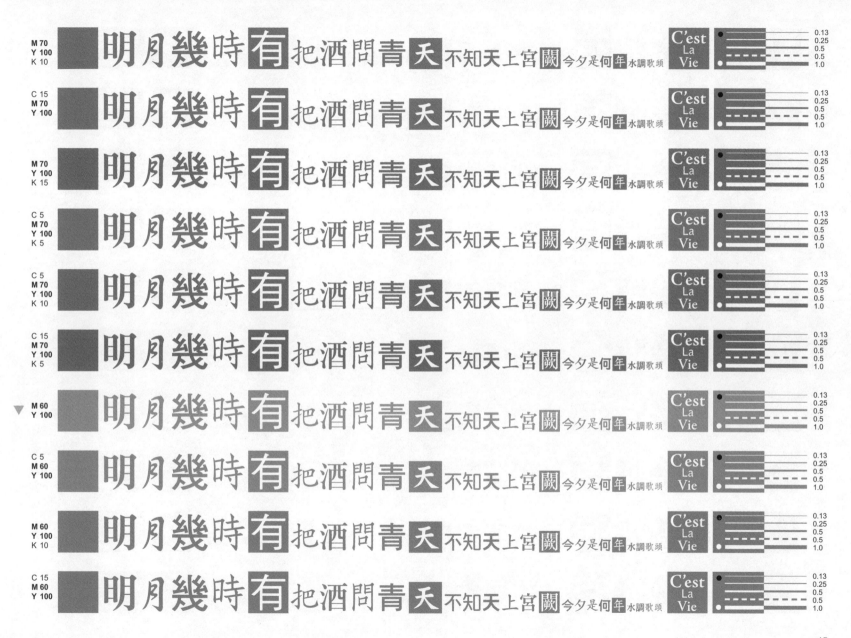

15

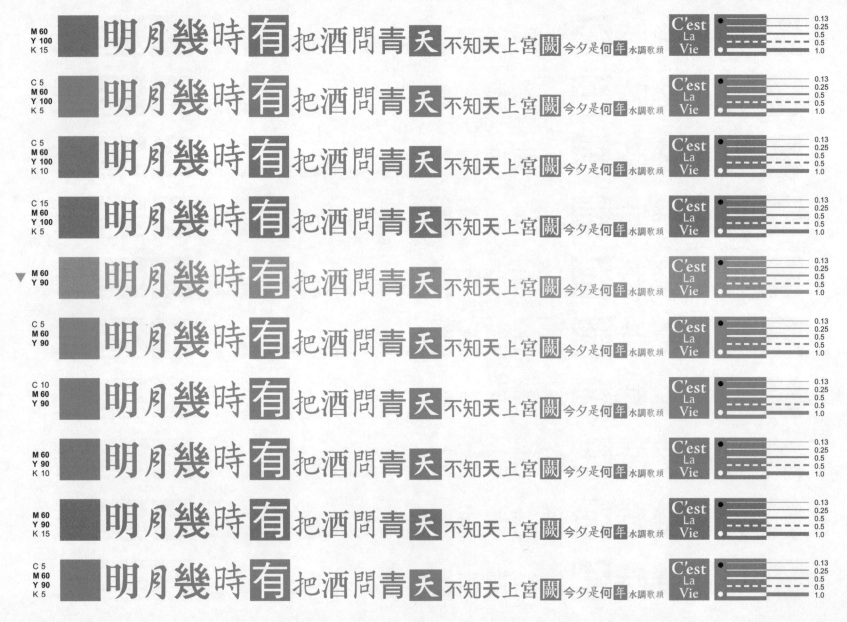

明月幾時有把酒問青天不知天上宮闕今夕是何年水調歌頭

C'est La Vie

0.13
0.25
0.5
0.5
1.0

M 60
Y 100
K 15

C 5
M 60
Y 100
K 5

C 5
M 60
Y 100
K 10

C 15
M 60
Y 100
K 5

M 60
Y 90

C 5
M 60
Y 90

C 10
M 60
Y 90

M 60
Y 90
K 10

M 60
Y 90
K 15

C 5
M 60
Y 90
K 5

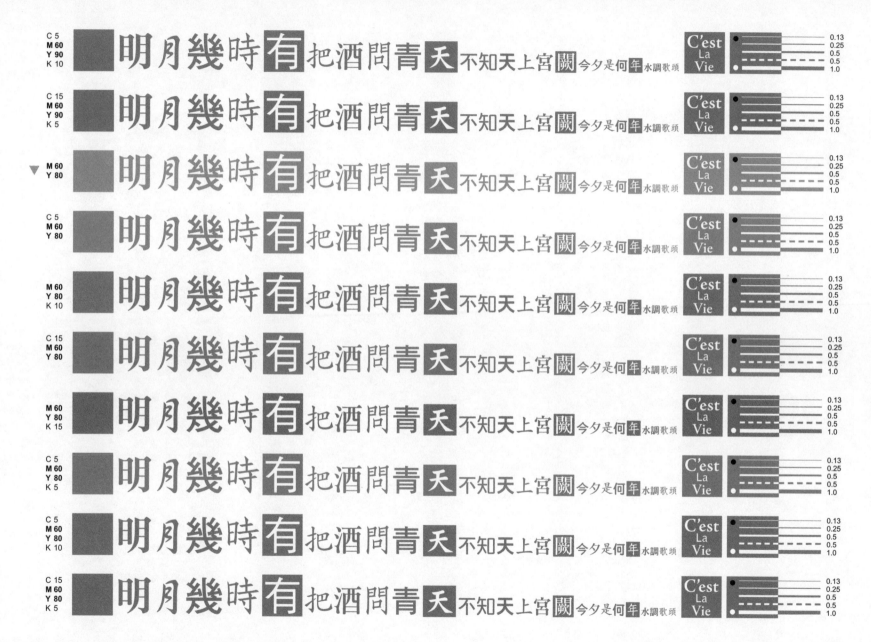

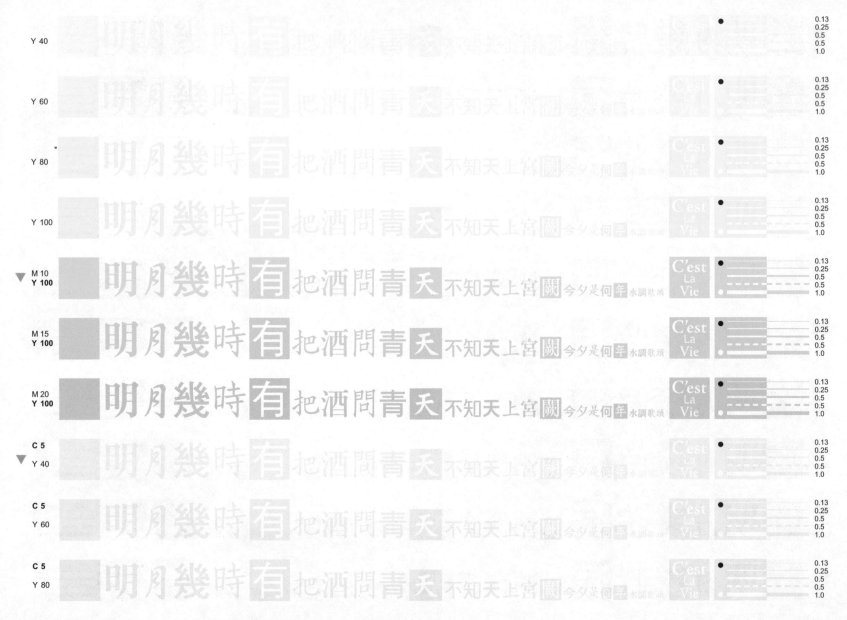

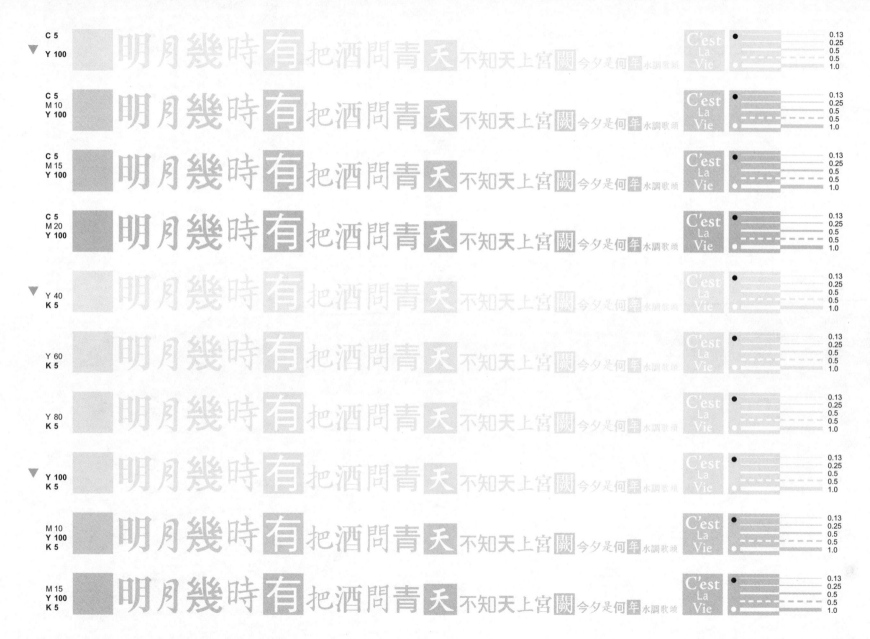

明月幾時有把酒問青天不知天上宮闕今夕是何年水調歌頭

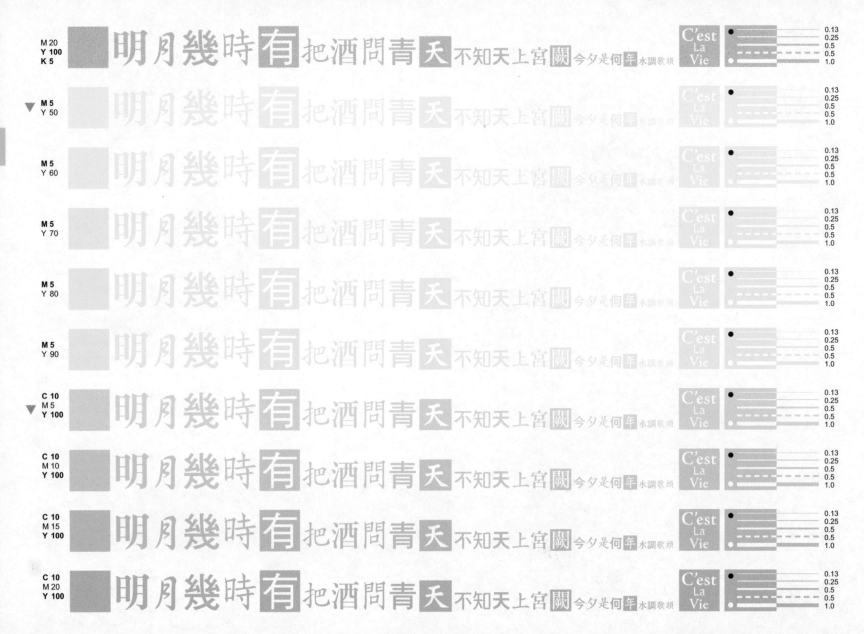

20

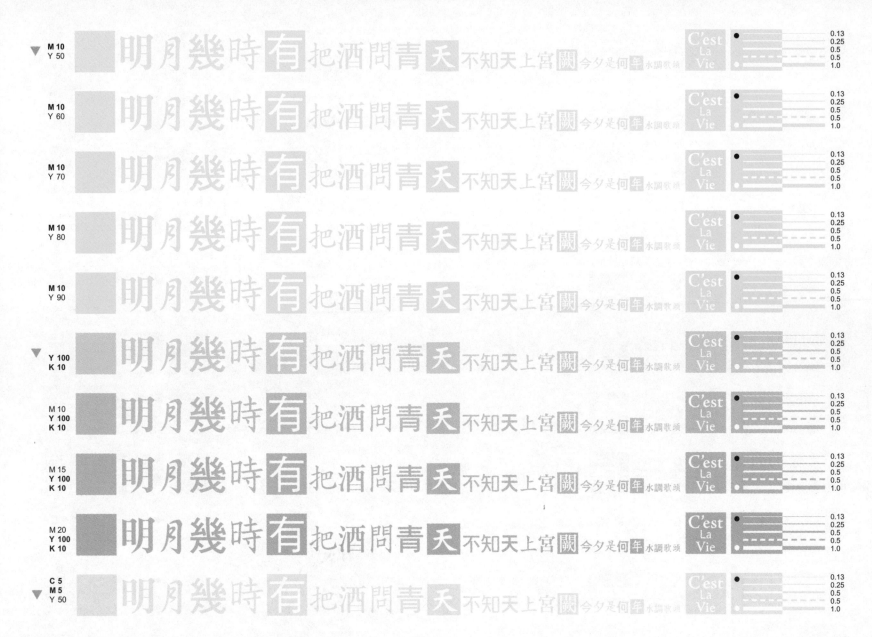

明月幾時有把酒問青天不知天上宮闕今夕是何年水調歌頭

21

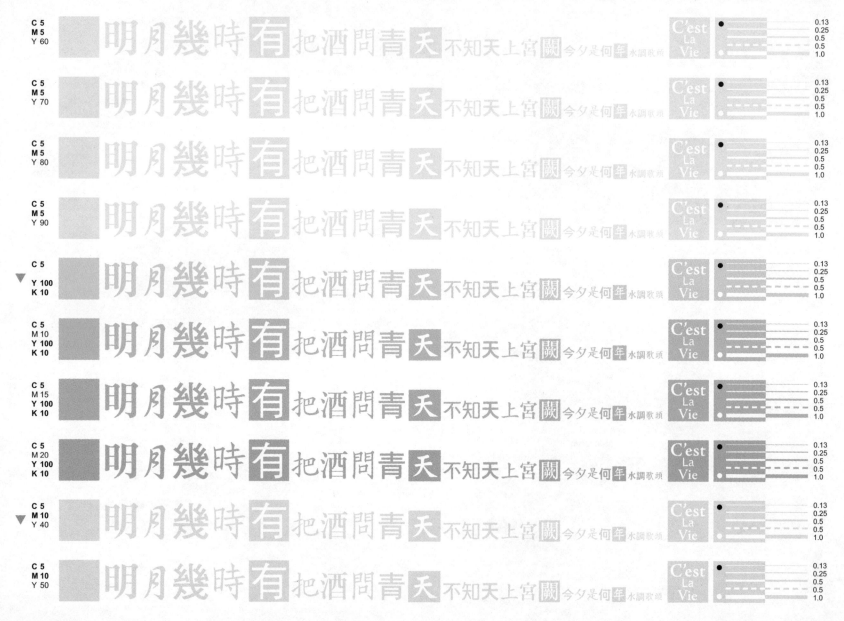

明月幾時有把酒問青天不知天上宮闕今夕是何年水調歌頭

C'est La Vie

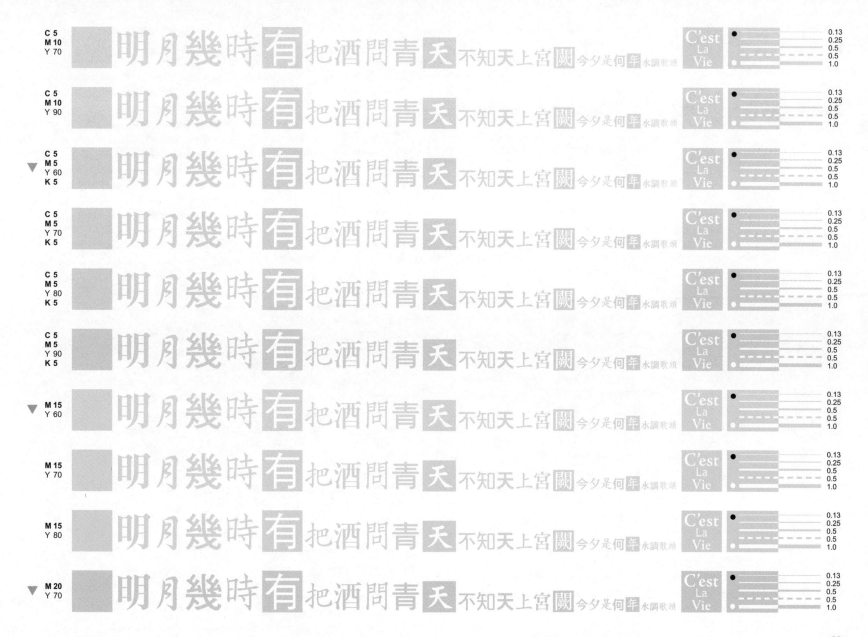

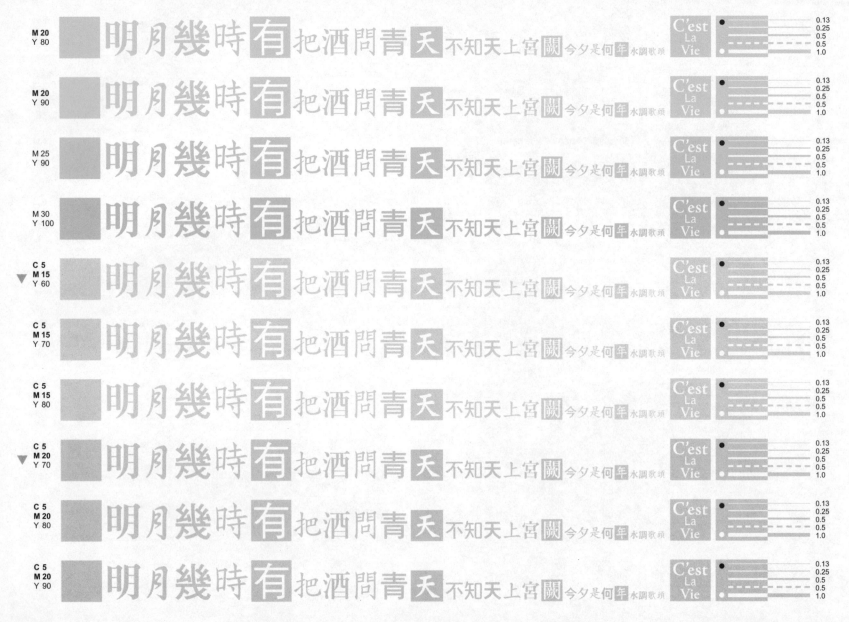

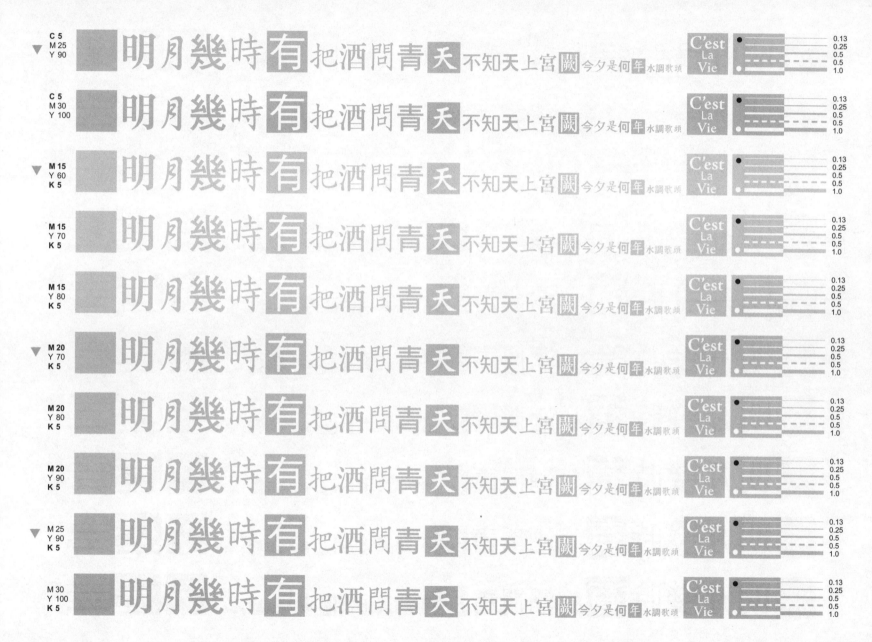

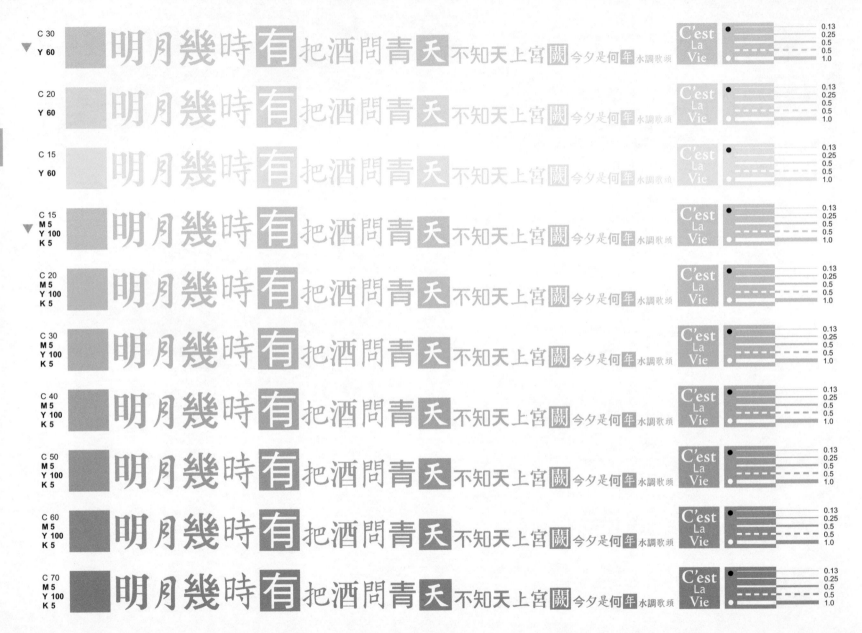

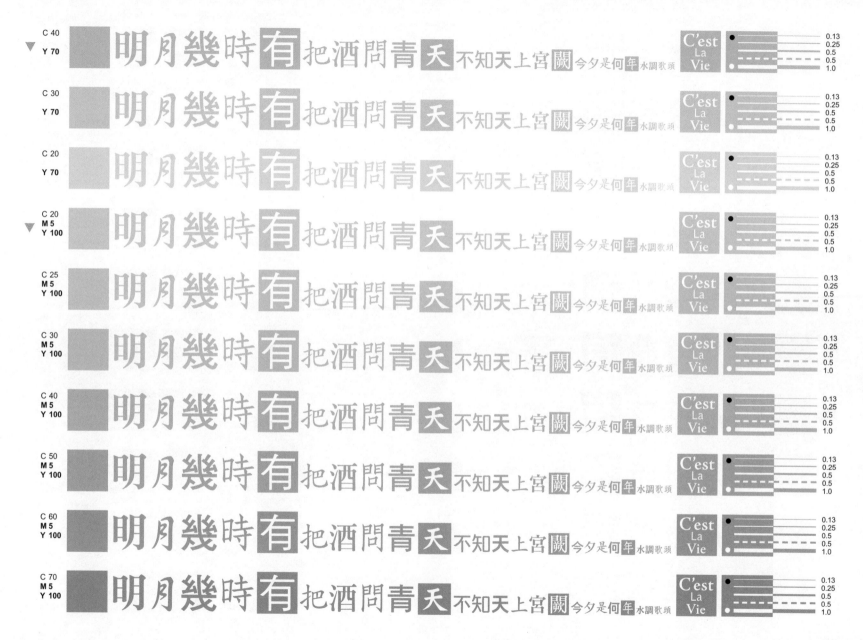

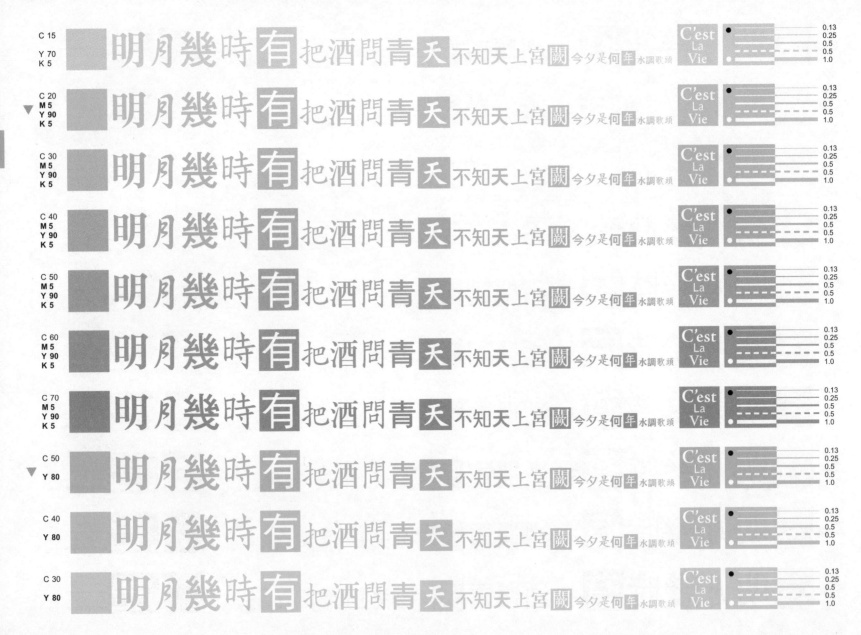

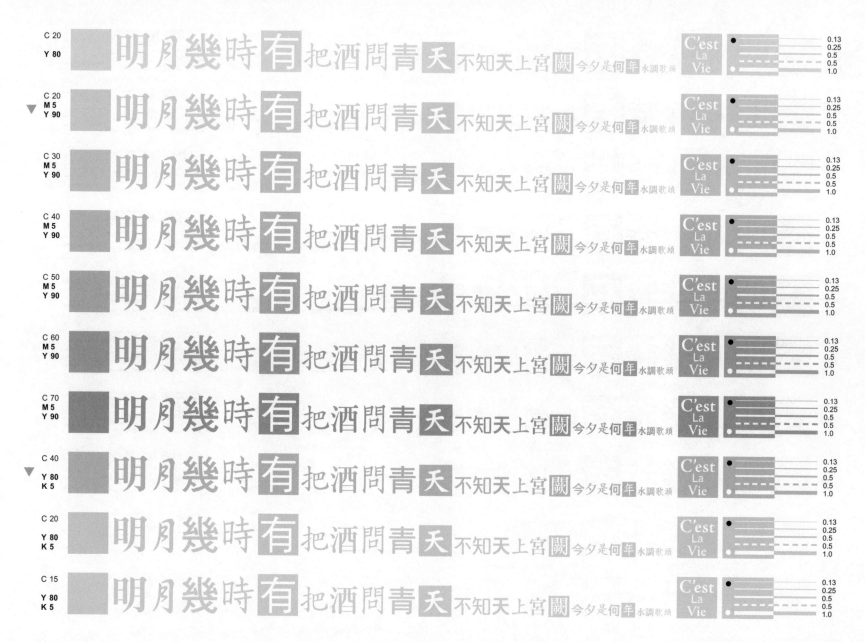

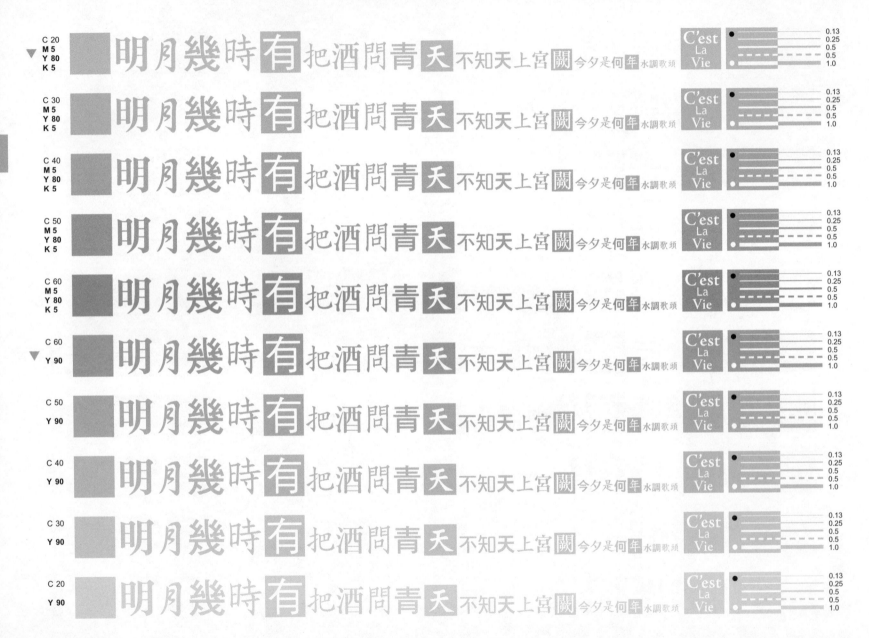

30

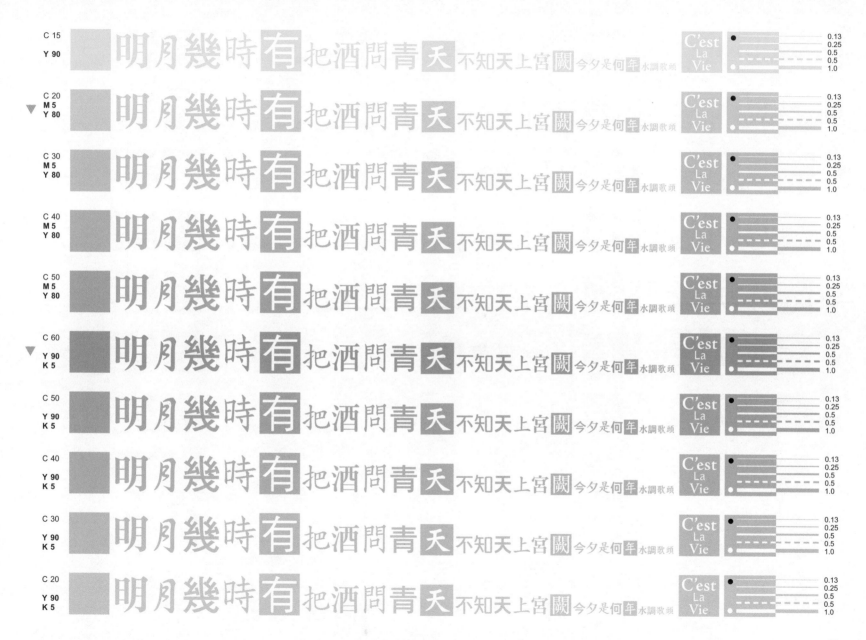

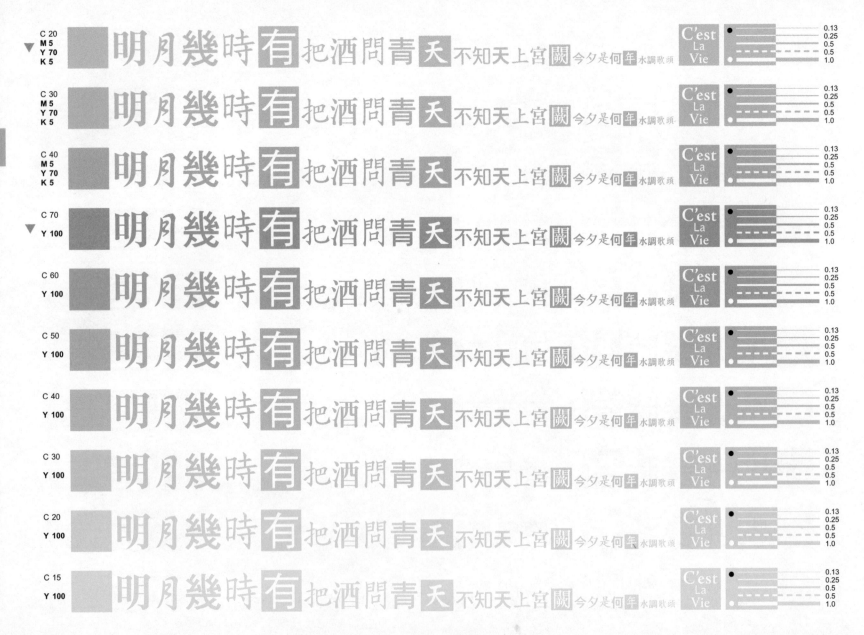

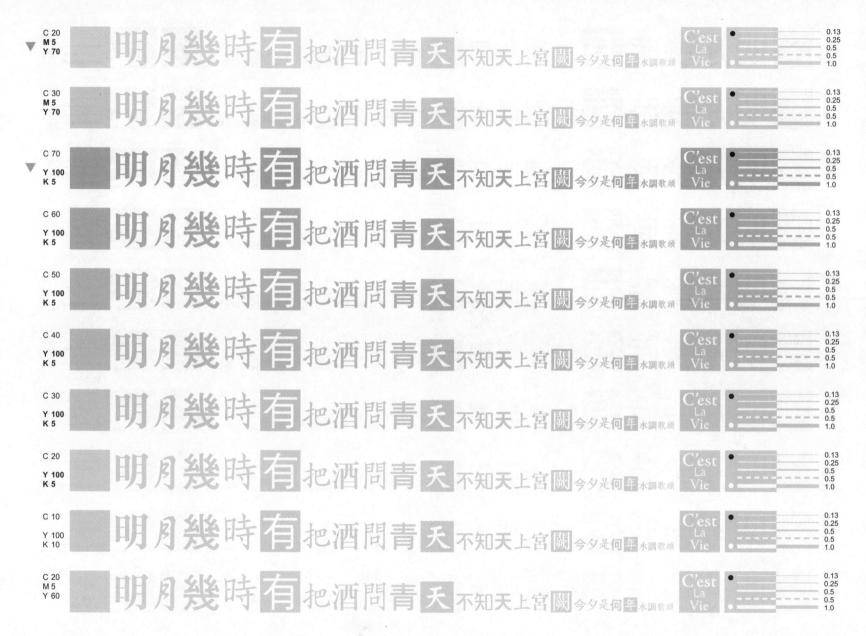

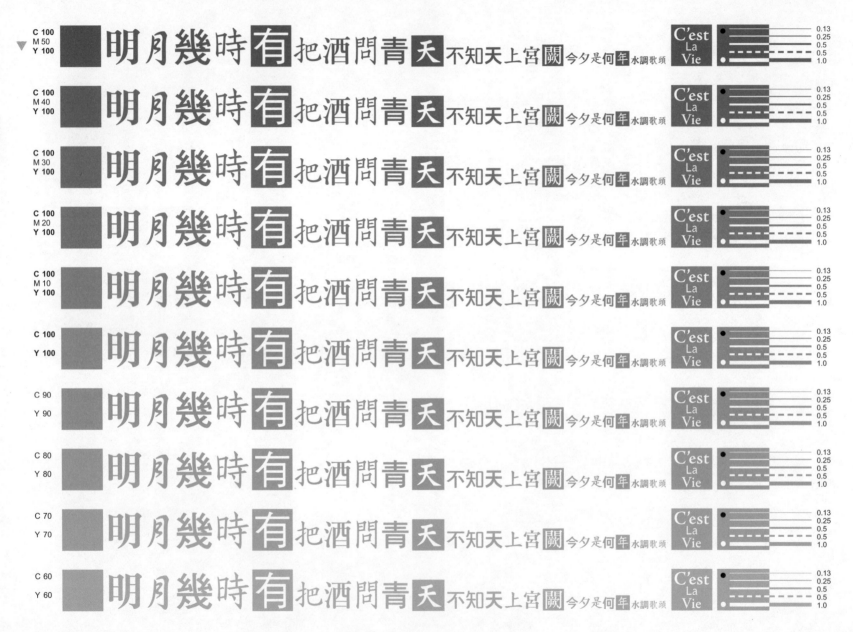

明月幾時有把酒問青天不知天上宮闕今夕是何年水調歌頭

C'est La Vie

34

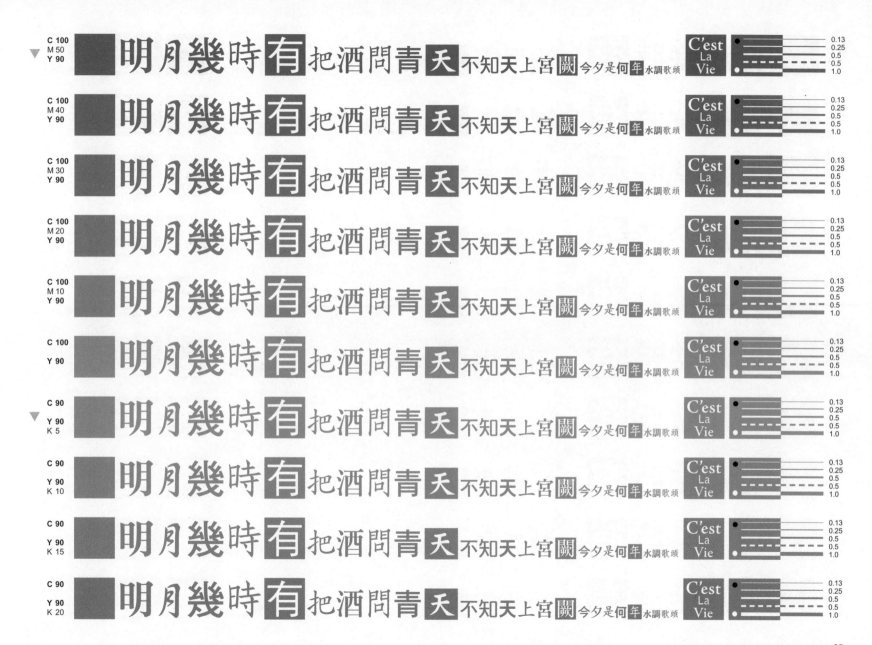

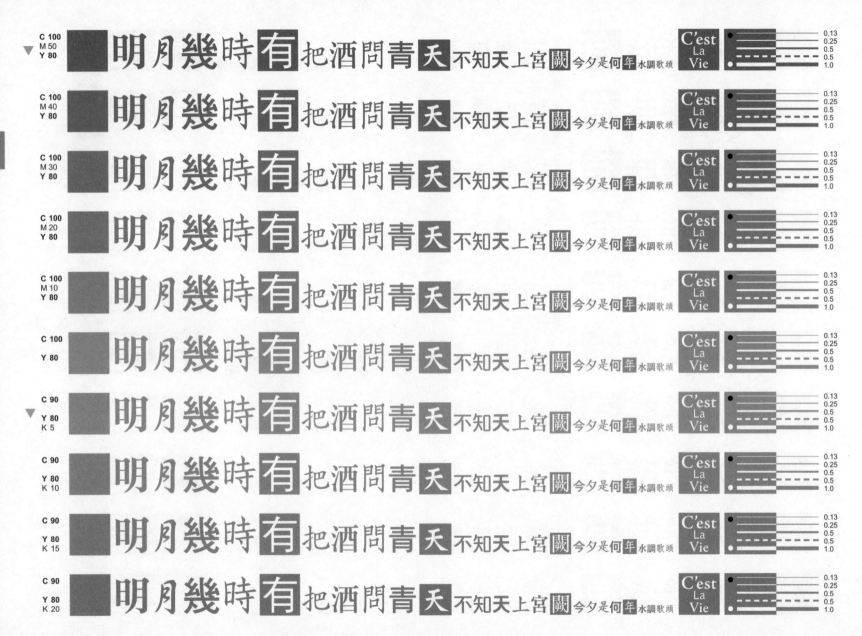

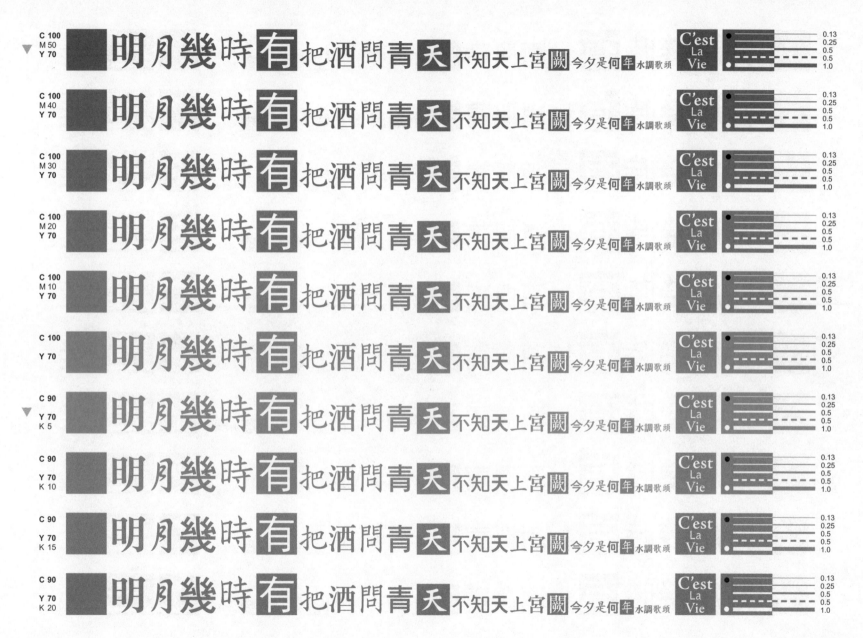

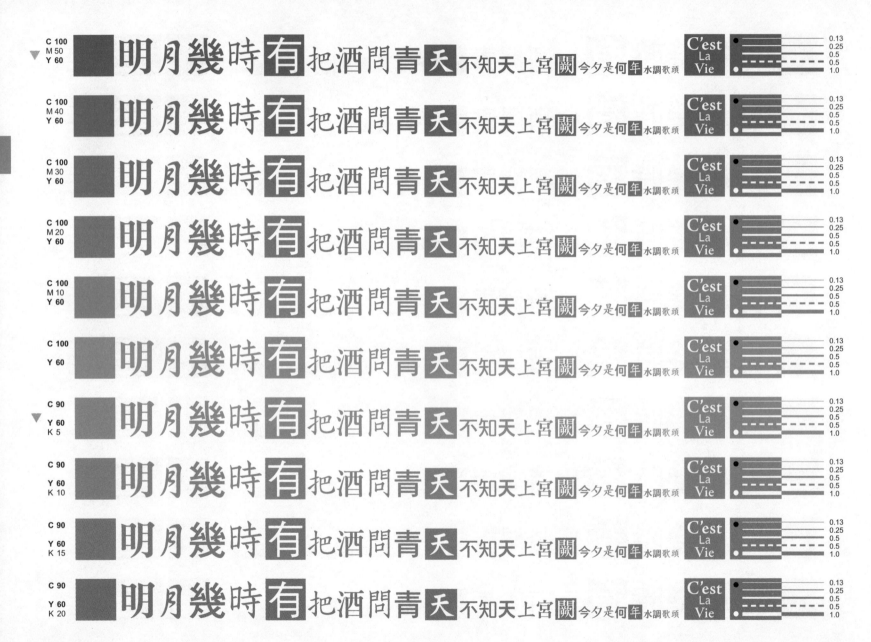

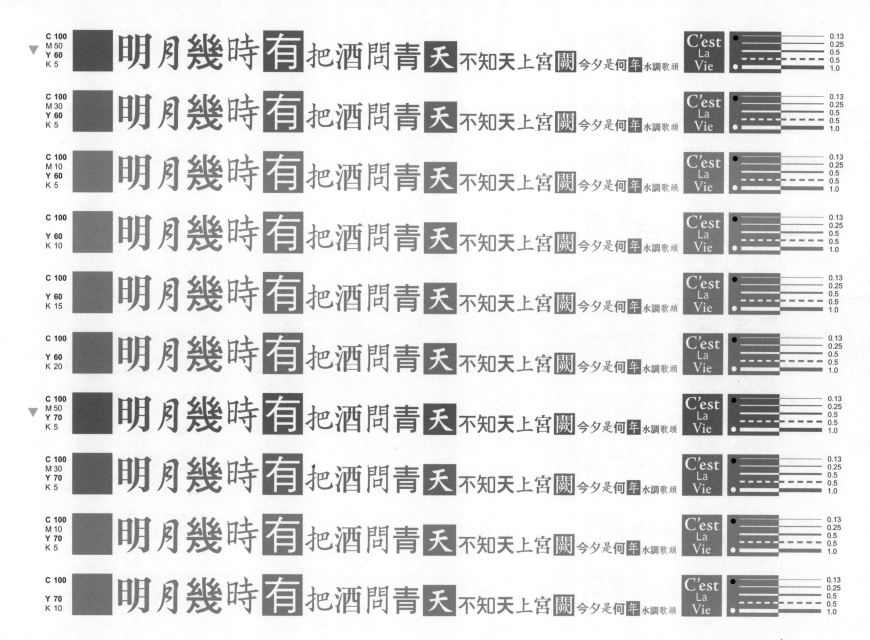

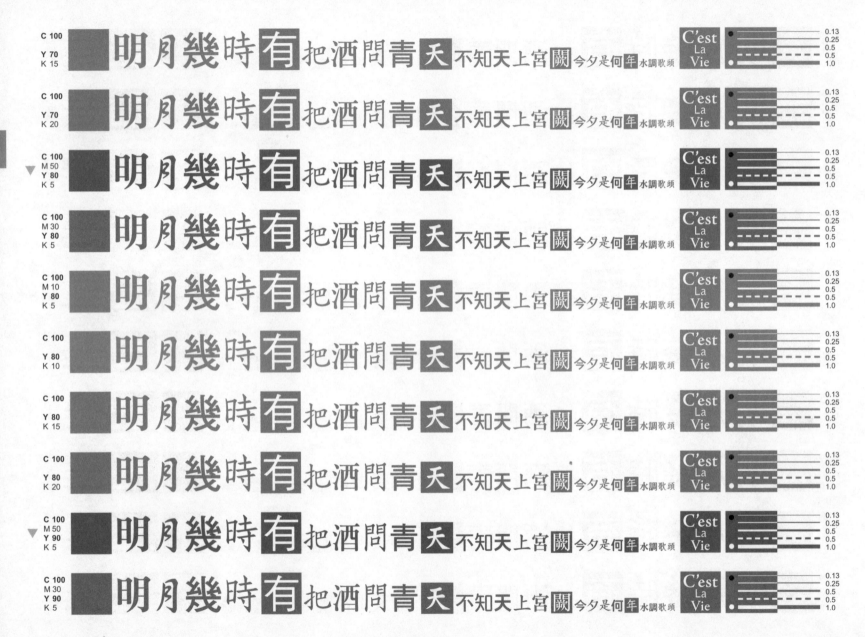

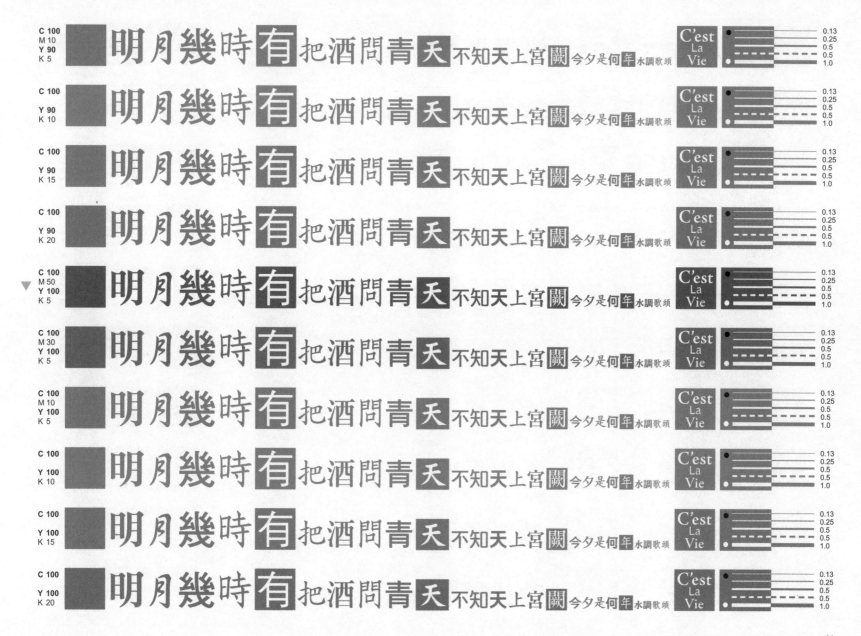

41

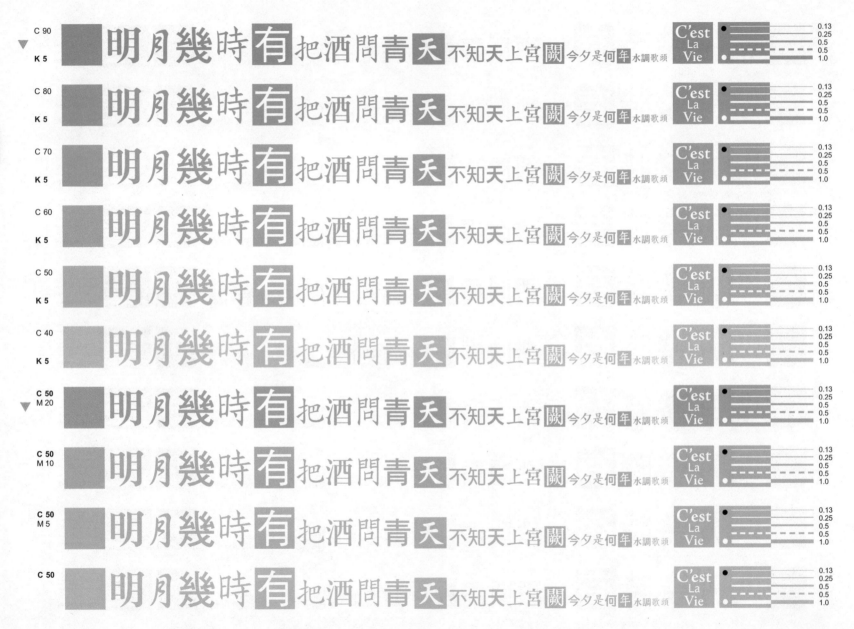

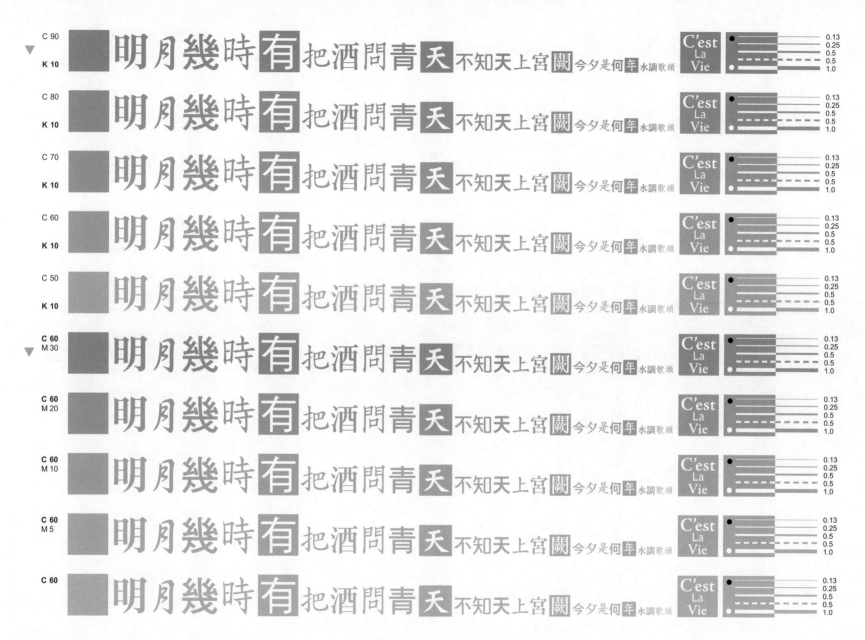

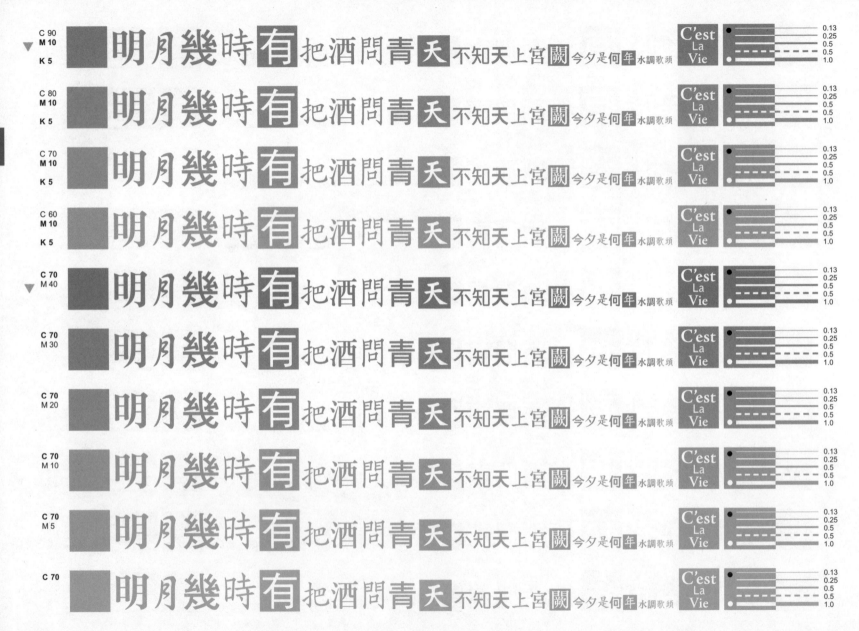

44

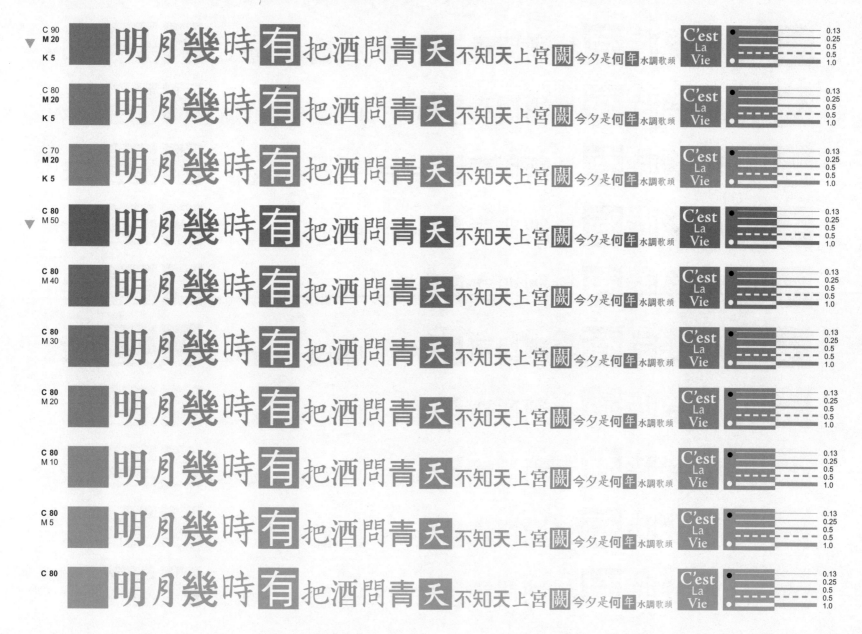

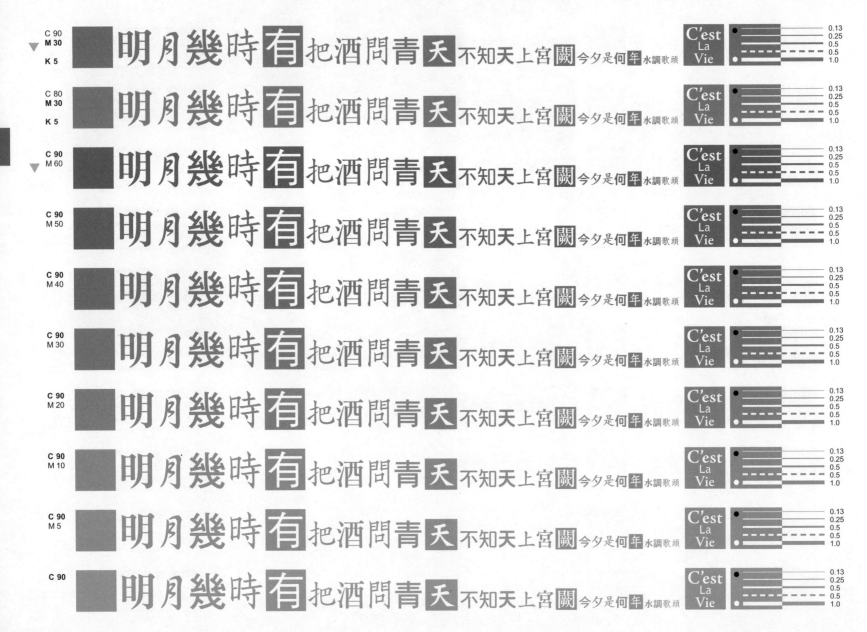

46

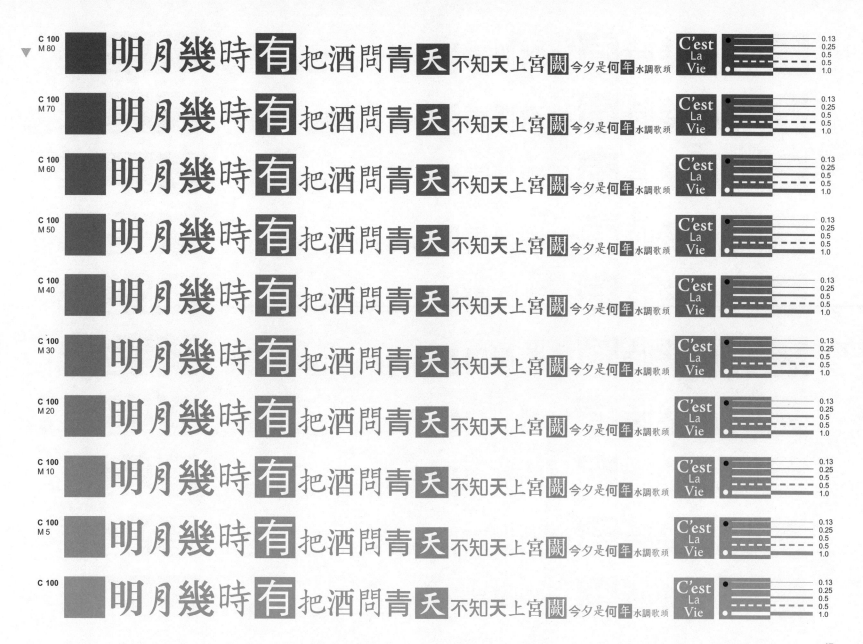

47

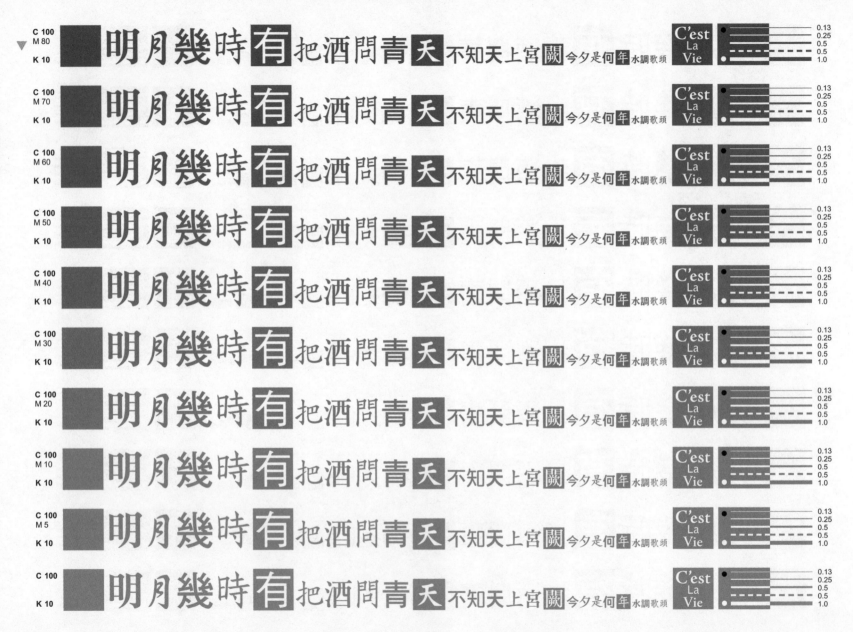

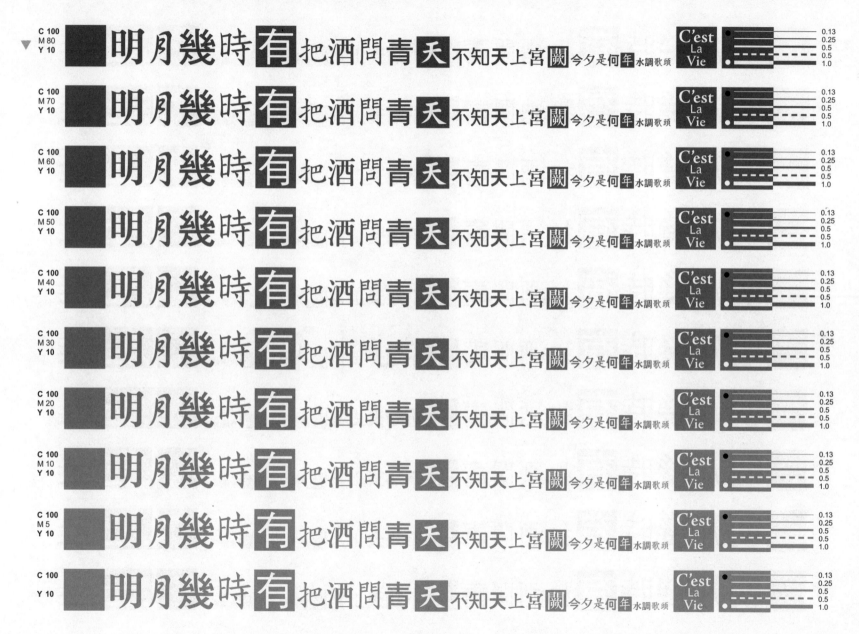

49

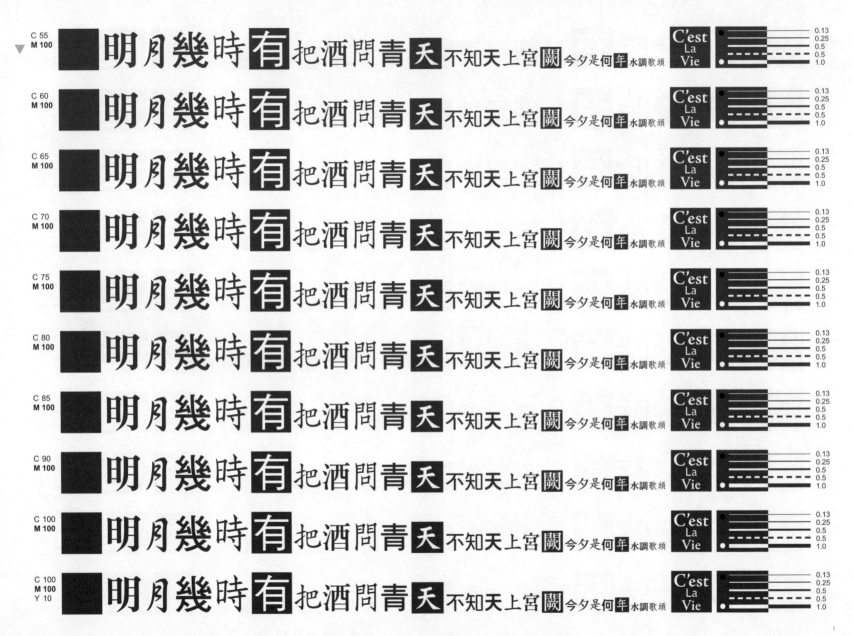

明月幾時有把酒問青天不知天上宮闕今夕是何年水調歌頭

50

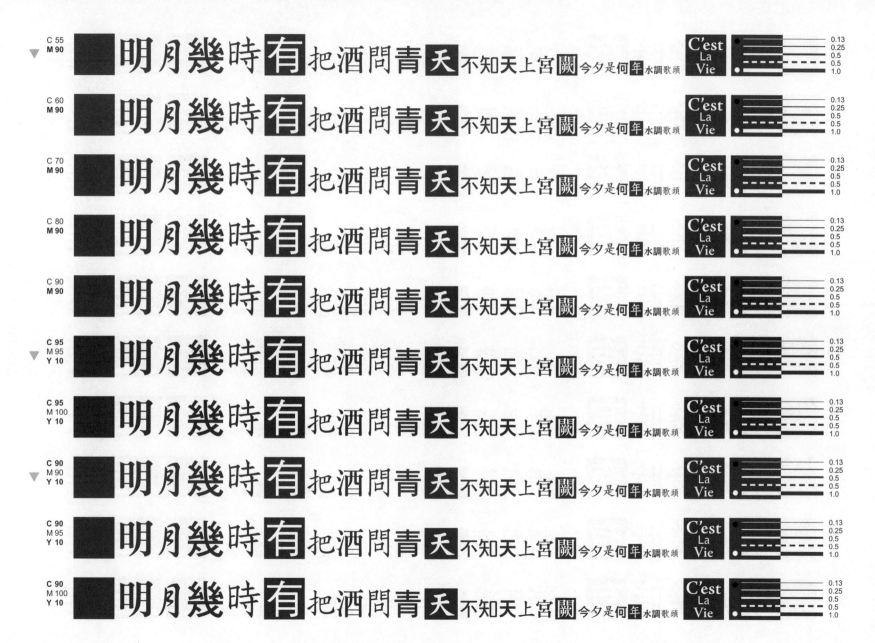

51

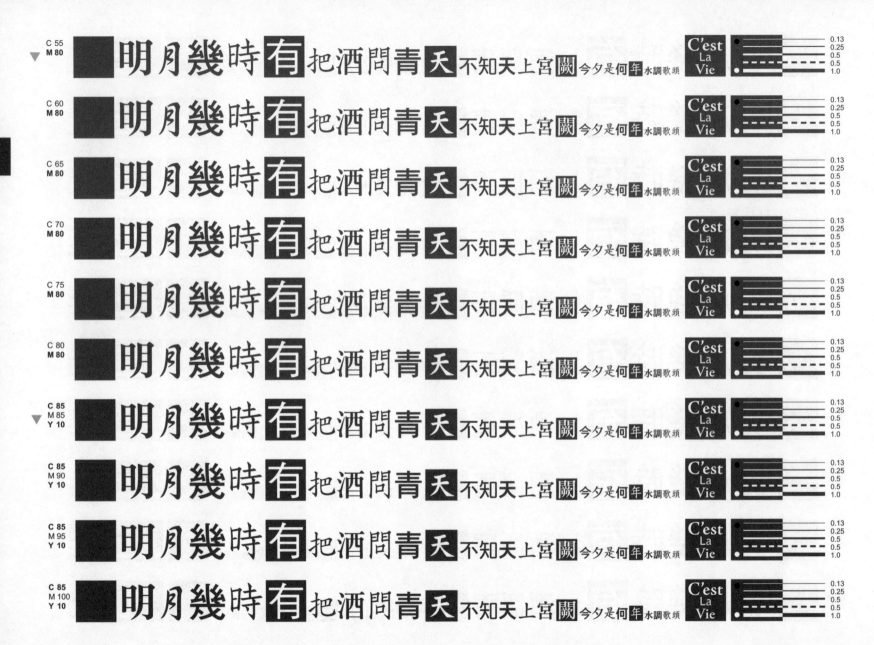

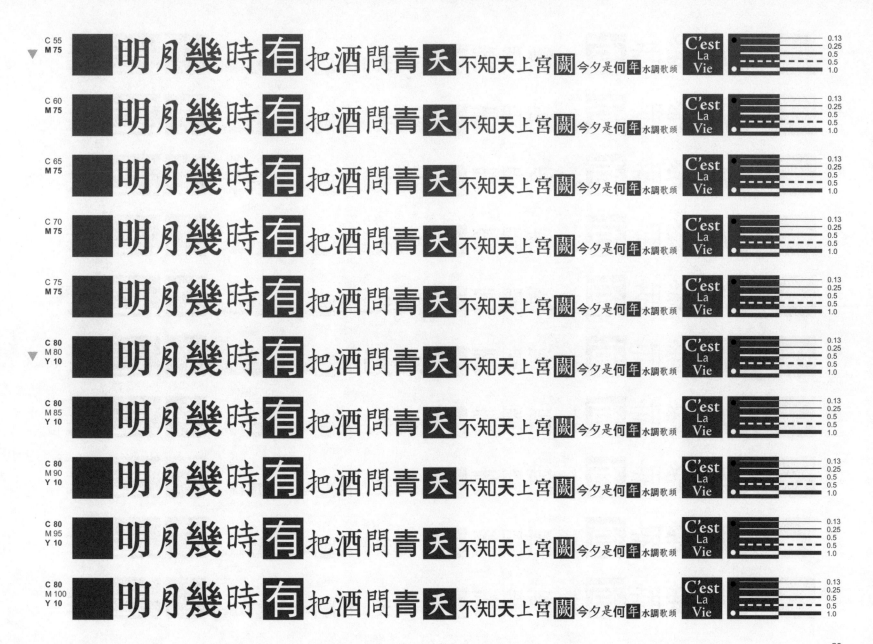

明月幾時有把酒問青天不知天上宮闕今夕是何年水調歌頭

53

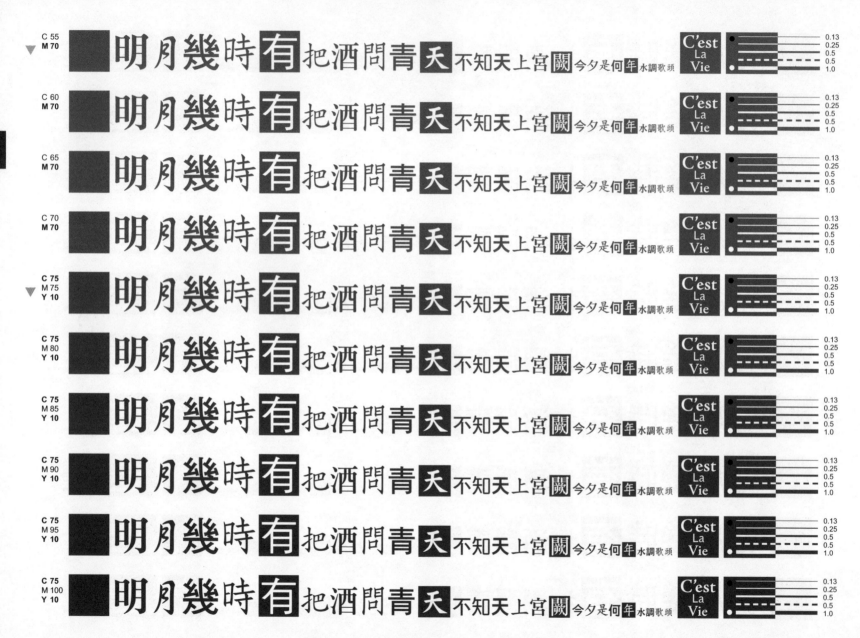

C 55 M 70
明月幾時有把酒問青天不知天上宮闕今夕是何年水調歌頭　C'est La Vie　0.13 0.25 0.5 0.5 1.0

C 60 M 70
明月幾時有把酒問青天不知天上宮闕今夕是何年水調歌頭　C'est La Vie　0.13 0.25 0.5 0.5 1.0

C 65 M 70
明月幾時有把酒問青天不知天上宮闕今夕是何年水調歌頭　C'est La Vie　0.13 0.25 0.5 0.5 1.0

C 70 M 70
明月幾時有把酒問青天不知天上宮闕今夕是何年水調歌頭　C'est La Vie　0.13 0.25 0.5 0.5 1.0

C 75 M 75 Y 10
明月幾時有把酒問青天不知天上宮闕今夕是何年水調歌頭　C'est La Vie　0.13 0.25 0.5 0.5 1.0

C 75 M 80 Y 10
明月幾時有把酒問青天不知天上宮闕今夕是何年水調歌頭　C'est La Vie　0.13 0.25 0.5 0.5 1.0

C 75 M 85 Y 10
明月幾時有把酒問青天不知天上宮闕今夕是何年水調歌頭　C'est La Vie　0.13 0.25 0.5 0.5 1.0

C 75 M 90 Y 10
明月幾時有把酒問青天不知天上宮闕今夕是何年水調歌頭　C'est La Vie　0.13 0.25 0.5 0.5 1.0

C 75 M 95 Y 10
明月幾時有把酒問青天不知天上宮闕今夕是何年水調歌頭　C'est La Vie　0.13 0.25 0.5 0.5 1.0

C 75 M 100 Y 10
明月幾時有把酒問青天不知天上宮闕今夕是何年水調歌頭　C'est La Vie　0.13 0.25 0.5 0.5 1.0

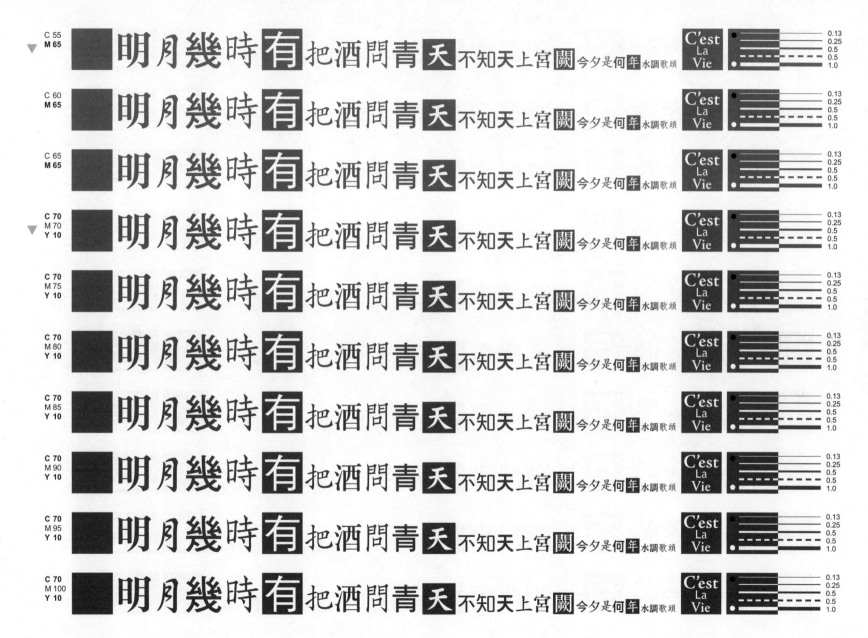

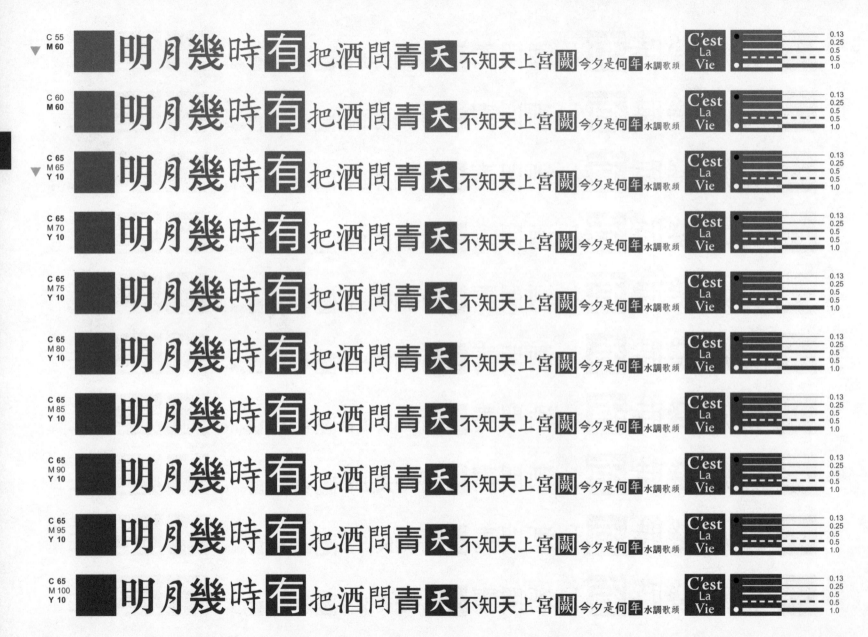

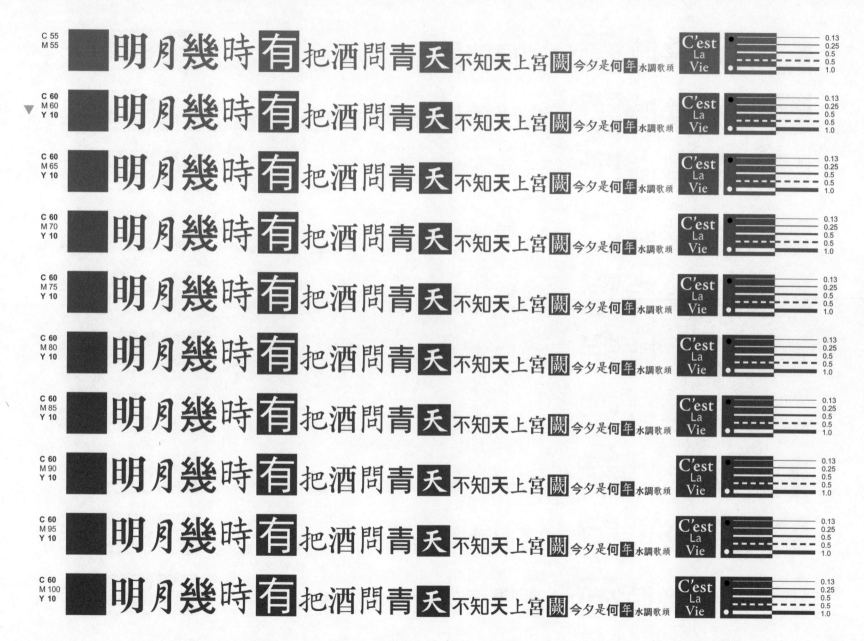

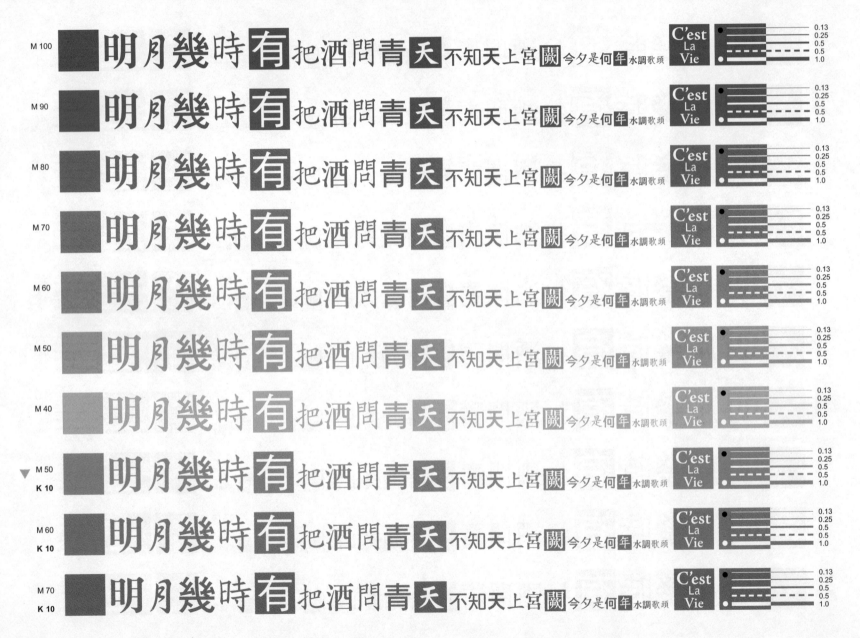

M 100

M 90

M 80

M 70

M 60

M 50

M 40

▼ M 50
K 10

M 60
K 10

M 70
K 10

明月幾時有把酒問青天不知天上宮闕今夕是何年水調歌頭

C'est La Vie

0.13
0.25
0.5
0.5
1.0

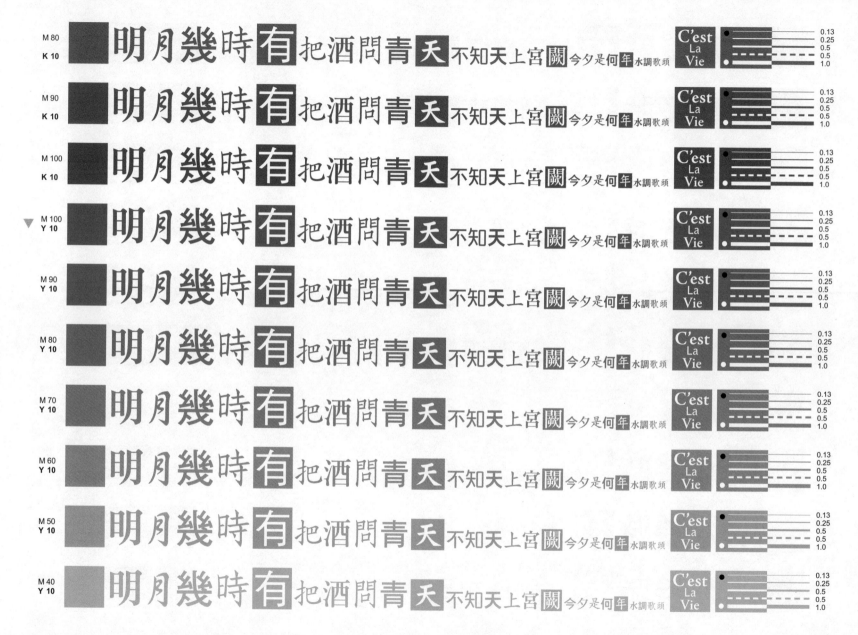

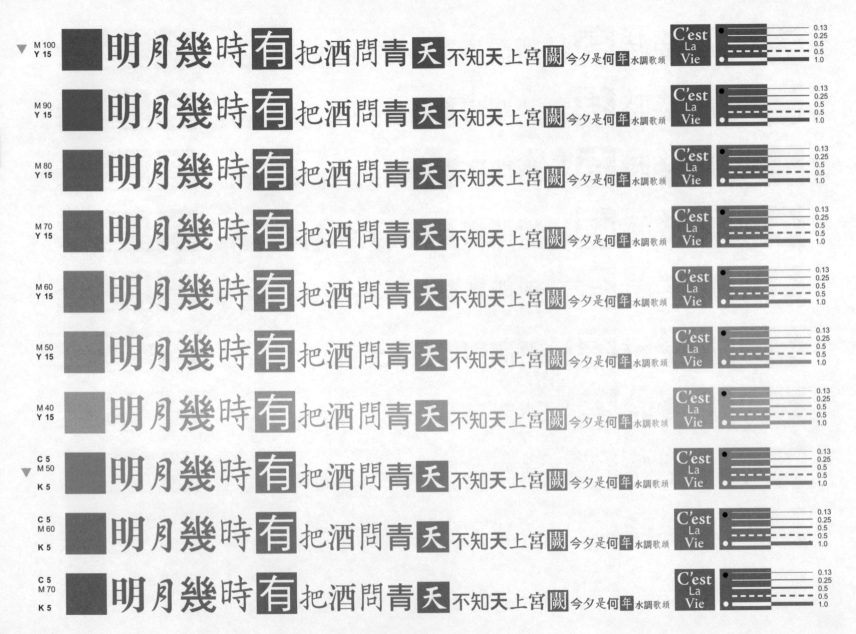

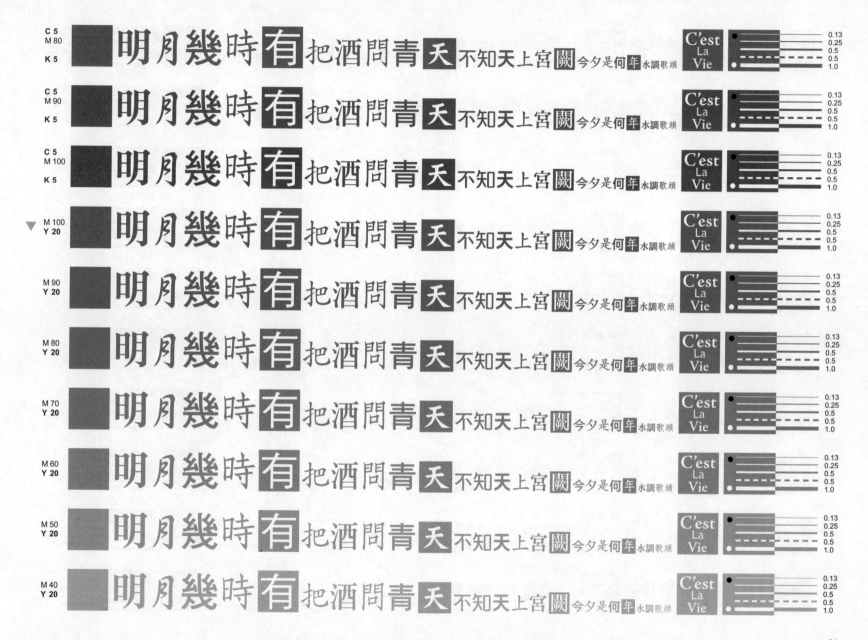

明月幾時有把酒問青天不知天上宮闕今夕是何年水調歌頭

61

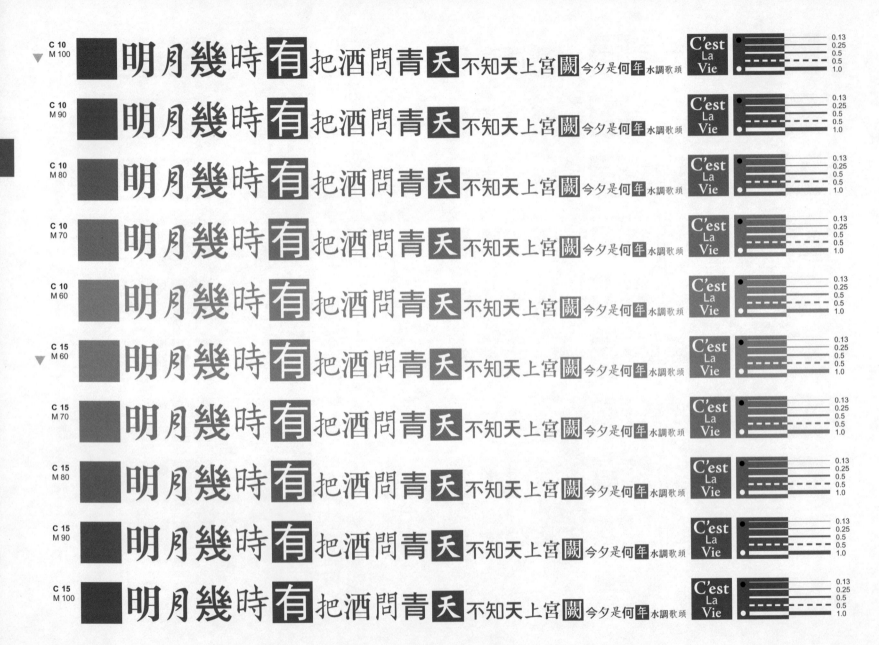

明月幾時有把酒問青天不知天上宮闕今夕是何年水調歌頭

明月幾時有把酒問青天不知天上宮闕今夕是何年水調歌頭

明月幾時有把酒問青天不知天上宮闕今夕是何年水調歌頭

明月幾時有把酒問青天不知天上宮闕今夕是何年水調歌頭

明月幾時有把酒問青天不知天上宮闕今夕是何年水調歌頭

明月幾時有把酒問青天不知天上宮闕今夕是何年水調歌頭

明月幾時有把酒問青天不知天上宮闕今夕是何年水調歌頭

明月幾時有把酒問青天不知天上宮闕今夕是何年水調歌頭

明月幾時有把酒問青天不知天上宮闕今夕是何年水調歌頭

明月幾時有把酒問青天不知天上宮闕今夕是何年水調歌頭

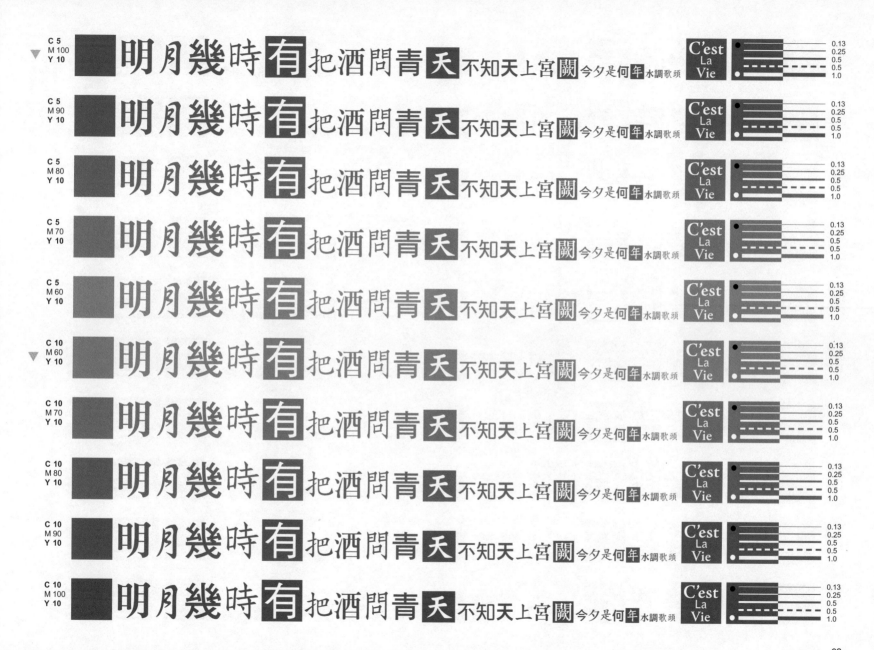

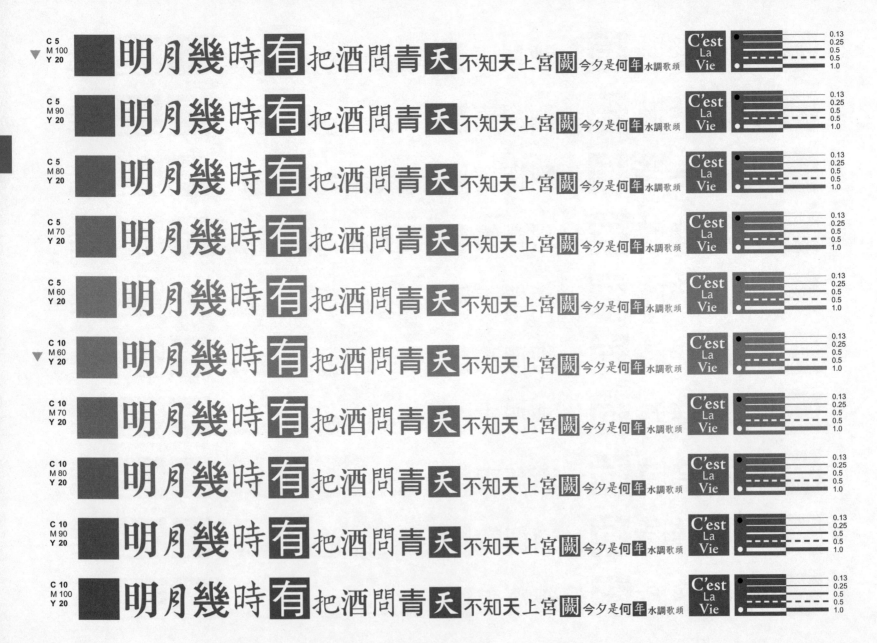

C 5
M 100
Y 20
明月幾時有把酒問青天不知天上宮闕今夕是何年水調歌頭

C 5
M 90
Y 20
明月幾時有把酒問青天不知天上宮闕今夕是何年水調歌頭

C 5
M 80
Y 20
明月幾時有把酒問青天不知天上宮闕今夕是何年水調歌頭

C 5
M 70
Y 20
明月幾時有把酒問青天不知天上宮闕今夕是何年水調歌頭

C 5
M 60
Y 20
明月幾時有把酒問青天不知天上宮闕今夕是何年水調歌頭

C 10
M 60
Y 20
明月幾時有把酒問青天不知天上宮闕今夕是何年水調歌頭

C 10
M 70
Y 20
明月幾時有把酒問青天不知天上宮闕今夕是何年水調歌頭

C 10
M 80
Y 20
明月幾時有把酒問青天不知天上宮闕今夕是何年水調歌頭

C 10
M 90
Y 20
明月幾時有把酒問青天不知天上宮闕今夕是何年水調歌頭

C 10
M 100
Y 20
明月幾時有把酒問青天不知天上宮闕今夕是何年水調歌頭

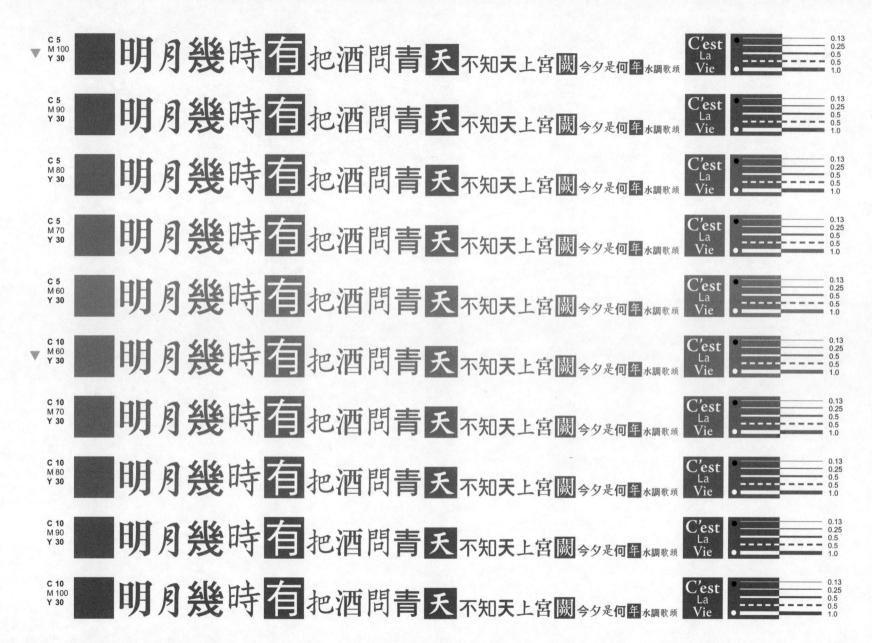

明月幾時有把酒問青天不知天上宮闕今夕是何年水調歌頭

C'est La Vie

0.13
0.25
0.5
0.5
1.0

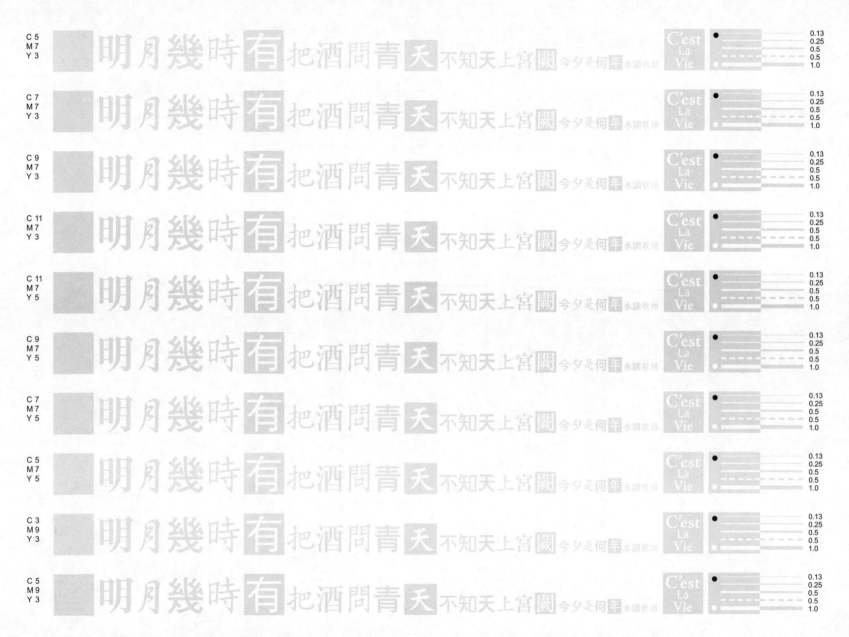

C 7
M 9
Y 3

明月幾時有把酒問青天不知天上宮闕今夕是何年水調歌頭

C'est La Vie

0.13
0.25
0.5
0.5
1.0

C 9
M 9
Y 3

明月幾時有把酒問青天不知天上宮闕今夕是何年水調歌頭

C'est La Vie

0.13
0.25
0.5
0.5
1.0

C 11
M 9
Y 3

明月幾時有把酒問青天不知天上宮闕今夕是何年水調歌頭

C'est La Vie

0.13
0.25
0.5
0.5
1.0

C 11
M 9
Y 5

明月幾時有把酒問青天不知天上宮闕今夕是何年水調歌頭

C'est La Vie

0.13
0.25
0.5
0.5
1.0

C 9
M 9
Y 5

明月幾時有把酒問青天不知天上宮闕今夕是何年水調歌頭

C'est La Vie

0.13
0.25
0.5
0.5
1.0

C 7
M 9
Y 5

明月幾時有把酒問青天不知天上宮闕今夕是何年水調歌頭

C'est La Vie

0.13
0.25
0.5
0.5
1.0

C 5
M 9
Y 5

明月幾時有把酒問青天不知天上宮闕今夕是何年水調歌頭

C'est La Vie

0.13
0.25
0.5
0.5
1.0

C 3
M 9
Y 5

明月幾時有把酒問青天不知天上宮闕今夕是何年水調歌頭

C'est La Vie

0.13
0.25
0.5
0.5
1.0

C 3
M 11
Y 3

明月幾時有把酒問青天不知天上宮闕今夕是何年水調歌頭

C'est La Vie

0.13
0.25
0.5
0.5
1.0

C 5
M 11
Y 3

明月幾時有把酒問青天不知天上宮闕今夕是何年水調歌頭

C'est La Vie

0.13
0.25
0.5
0.5
1.0

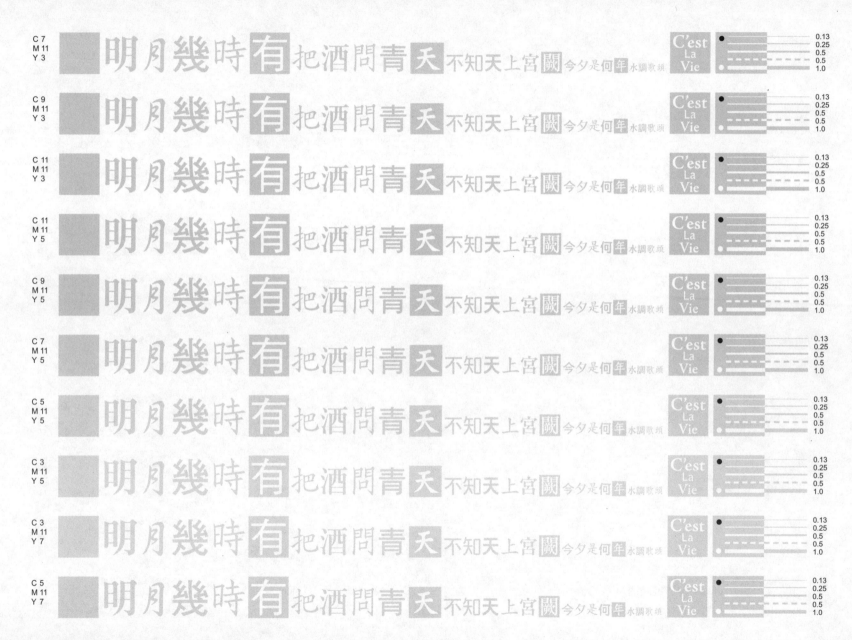

| C 7 M 11 Y 7 | 明月幾時有把酒問青天不知天上宮闕今夕是何年水調歌頭 | C'est La Vie | 0.13 0.25 0.5 0.5 1.0 |

| C 9 M 11 Y 7 | 明月幾時有把酒問青天不知天上宮闕今夕是何年水調歌頭 | C'est La Vie | 0.13 0.25 0.5 0.5 1.0 |

| C 11 M 11 Y 7 | 明月幾時有把酒問青天不知天上宮闕今夕是何年水調歌頭 | C'est La Vie | 0.13 0.25 0.5 0.5 1.0 |

| C 11 M 11 Y 9 | 明月幾時有把酒問青天不知天上宮闕今夕是何年水調歌頭 | C'est La Vie | 0.13 0.25 0.5 0.5 1.0 |

| C 9 M 11 Y 9 | 明月幾時有把酒問青天不知天上宮闕今夕是何年水調歌頭 | C'est La Vie | 0.13 0.25 0.5 0.5 1.0 |

| C 7 M 11 Y 9 | 明月幾時有把酒問青天不知天上宮闕今夕是何年水調歌頭 | C'est La Vie | 0.13 0.25 0.5 0.5 1.0 |

| C 5 M 11 Y 9 | 明月幾時有把酒問青天不知天上宮闕今夕是何年水調歌頭 | C'est La Vie | 0.13 0.25 0.5 0.5 1.0 |

| C 3 M 11 Y 9 | 明月幾時有把酒問青天不知天上宮闕今夕是何年水調歌頭 | C'est La Vie | 0.13 0.25 0.5 0.5 1.0 |

| C 3 M 9 Y 7 | 明月幾時有把酒問青天不知天上宮闕今夕是何年水調歌頭 | C'est La Vie | 0.13 0.25 0.5 0.5 1.0 |

| C 5 M 9 Y 7 | 明月幾時有把酒問青天不知天上宮闕今夕是何年水調歌頭 | C'est La Vie | 0.13 0.25 0.5 0.5 1.0 |

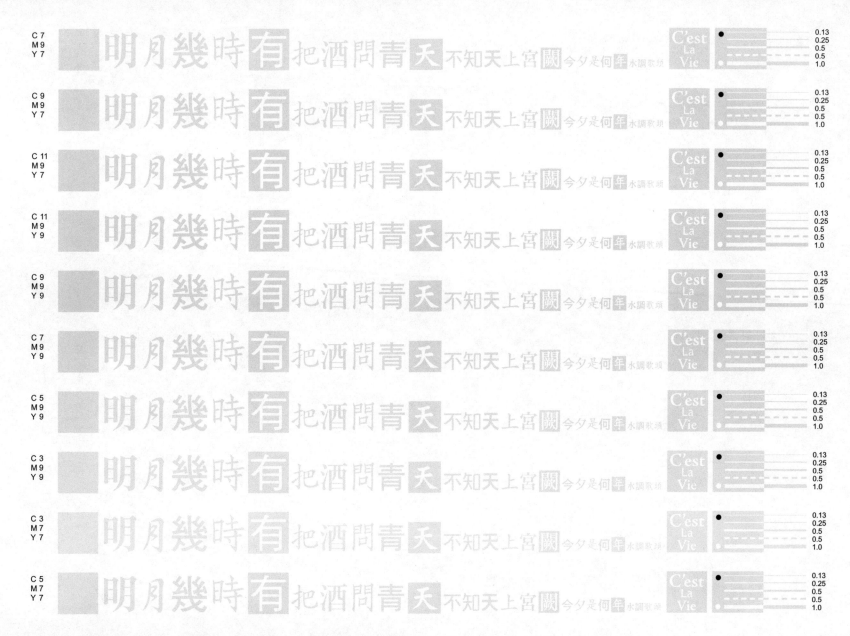

C 7 M 7 Y 7	明月幾時有把酒問青天不知天上宮闕今夕是何年水調歌頭	C'est La Vie

明月幾時有把酒問青天不知天上宮闕今夕是何年水調歌頭 — C'est La Vie

0.13 0.25 0.5 0.5 1.0

C 7 M 7 Y 7

C 9 M 7 Y 7

C 11 M 7 Y 7

C 11 M 7 Y 9

C 9 M 7 Y 9

C 7 M 7 Y 9

C 5 M 7 Y 9

C 3 M 7 Y 9

C 7 M 5 Y 7

C 9 M 5 Y 7

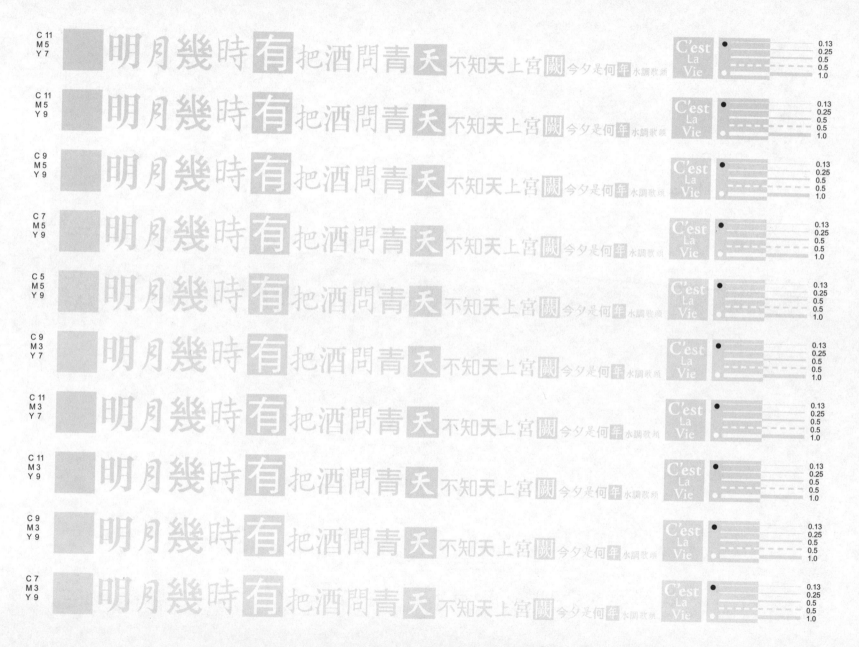

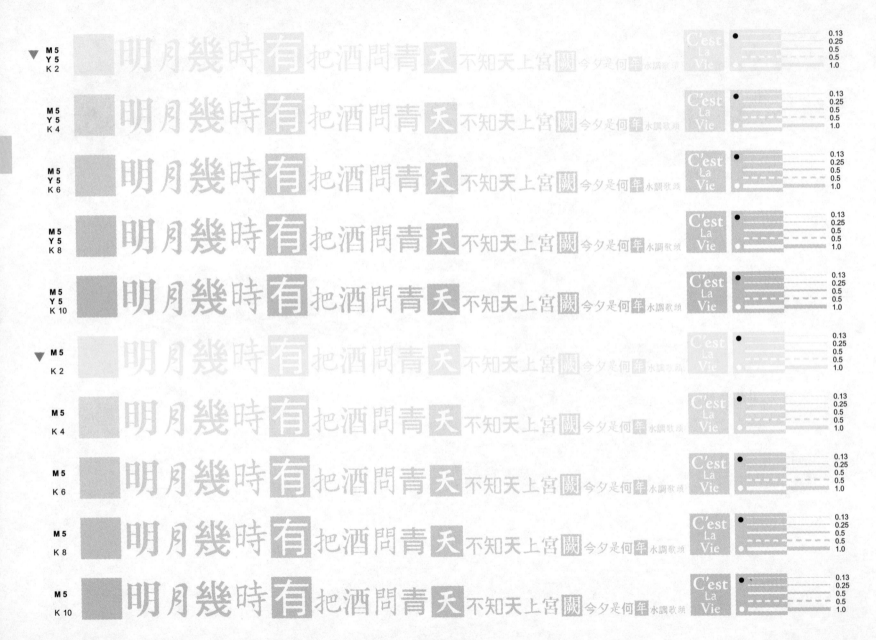

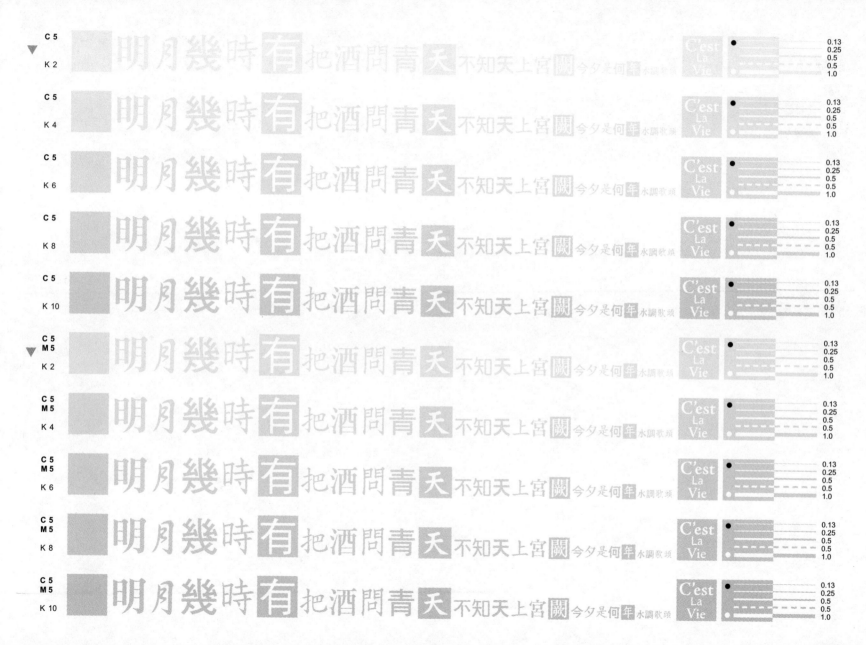

75

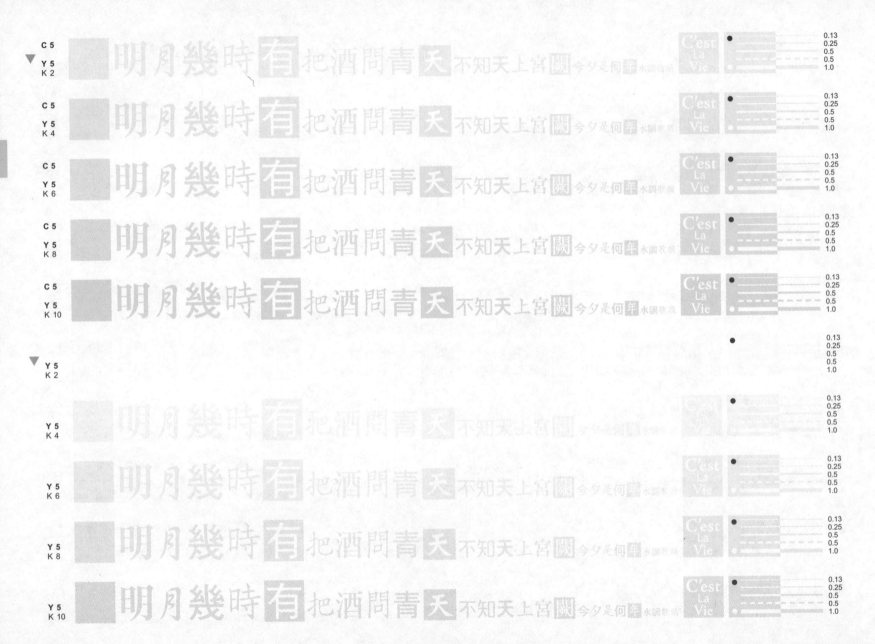

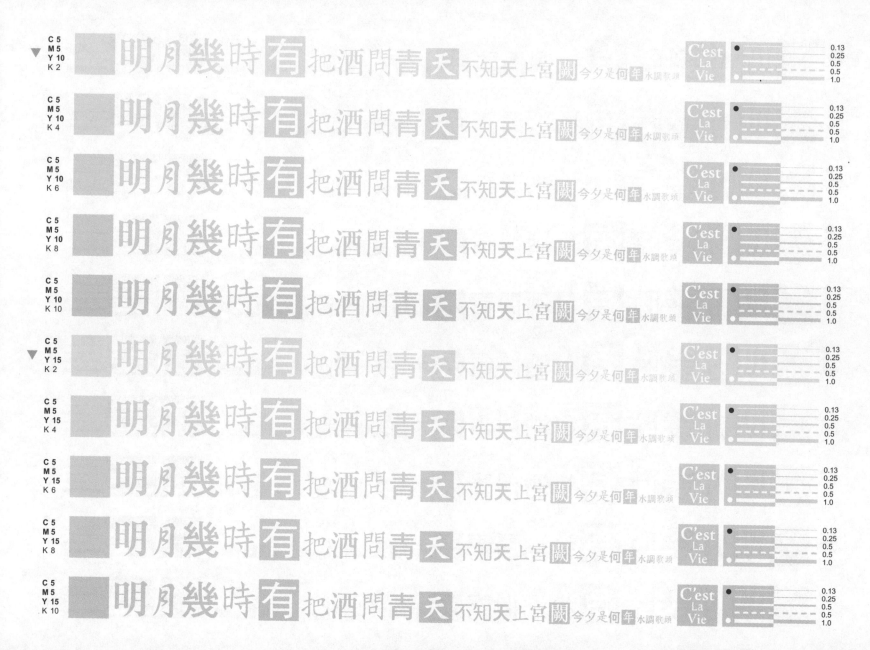

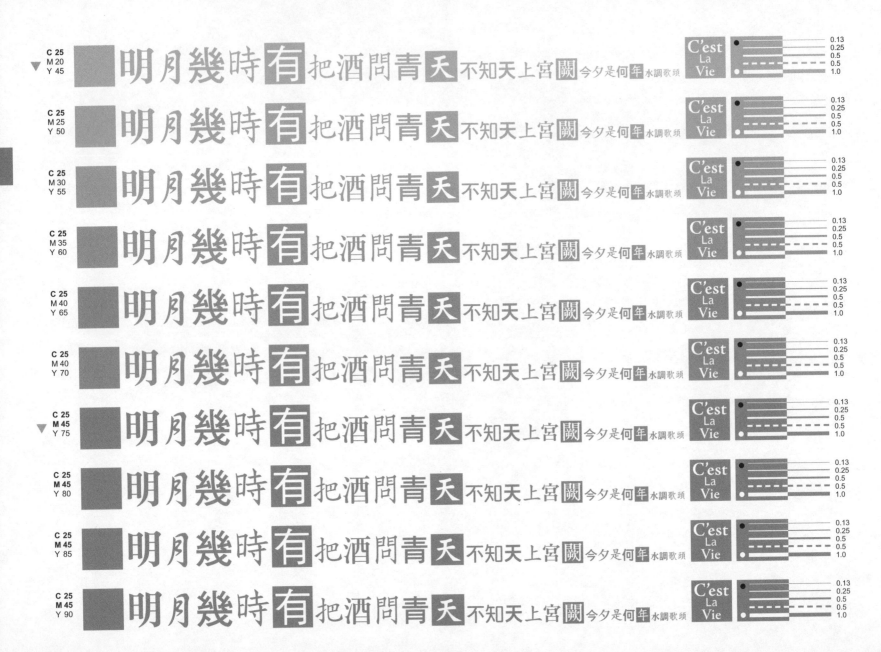

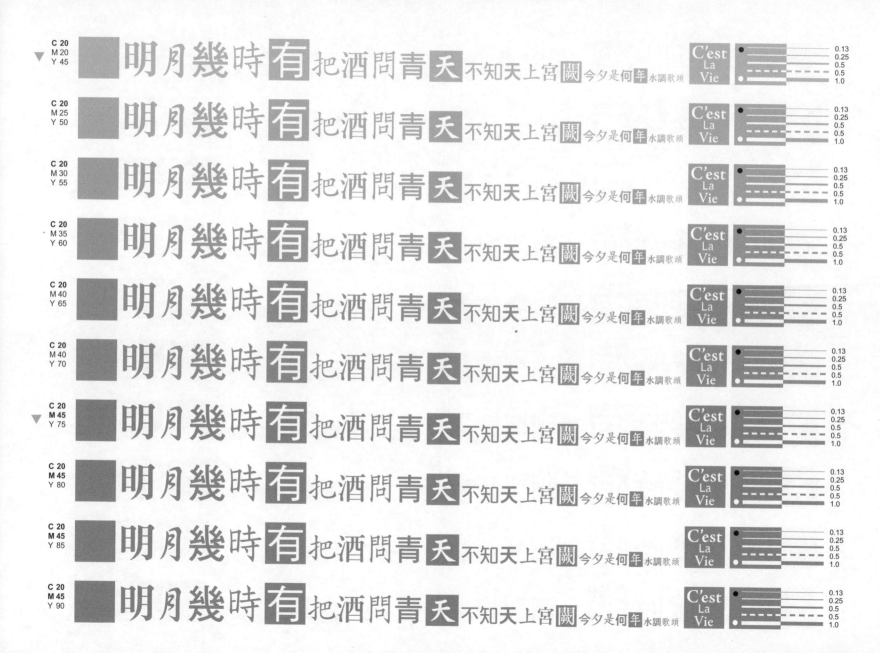

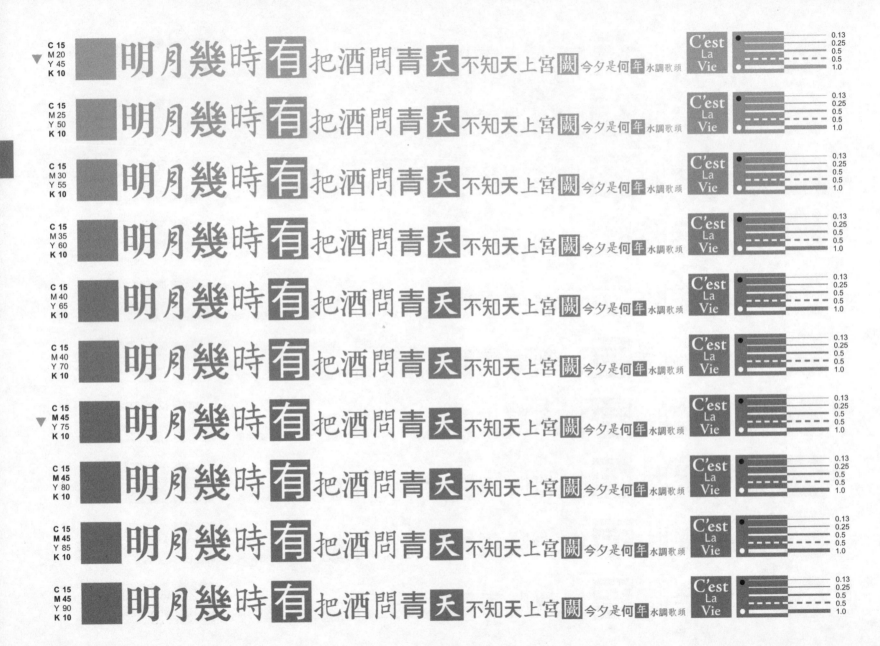

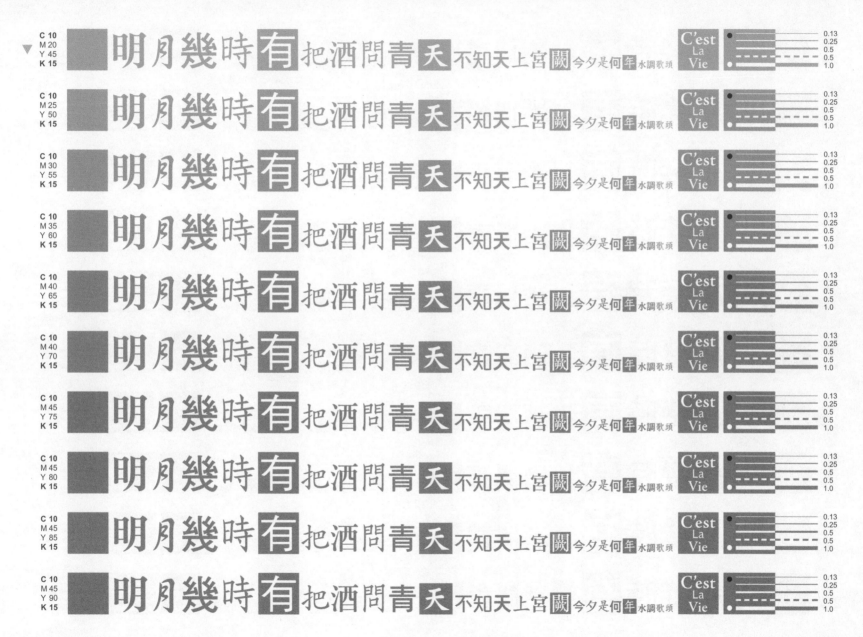

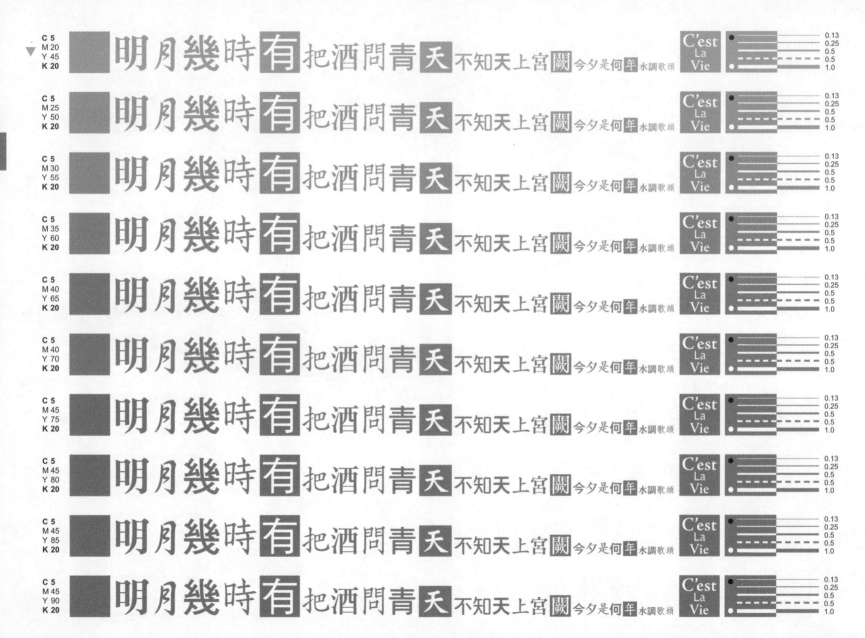

明月幾時有把酒問青天不知天上宮闕今夕是何年水調歌頭

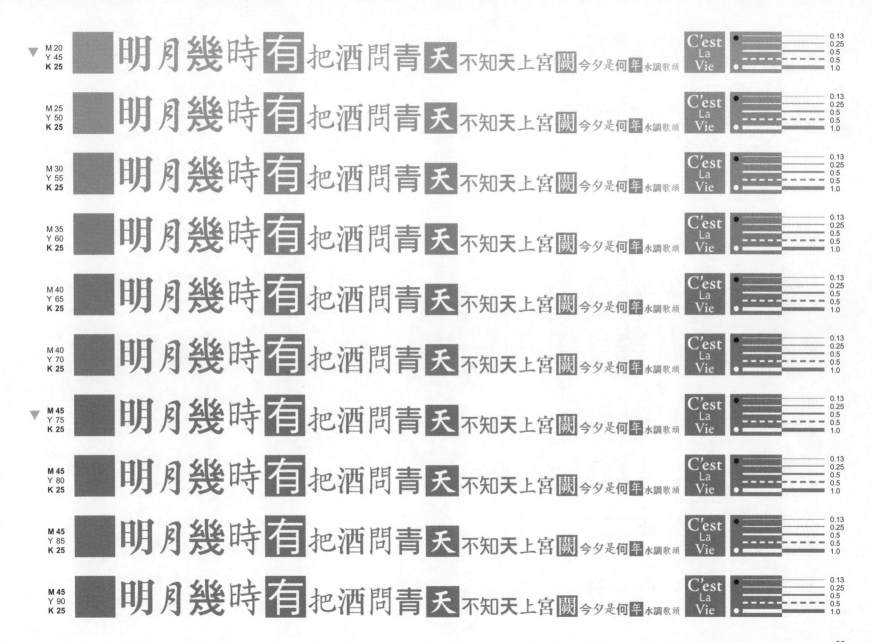

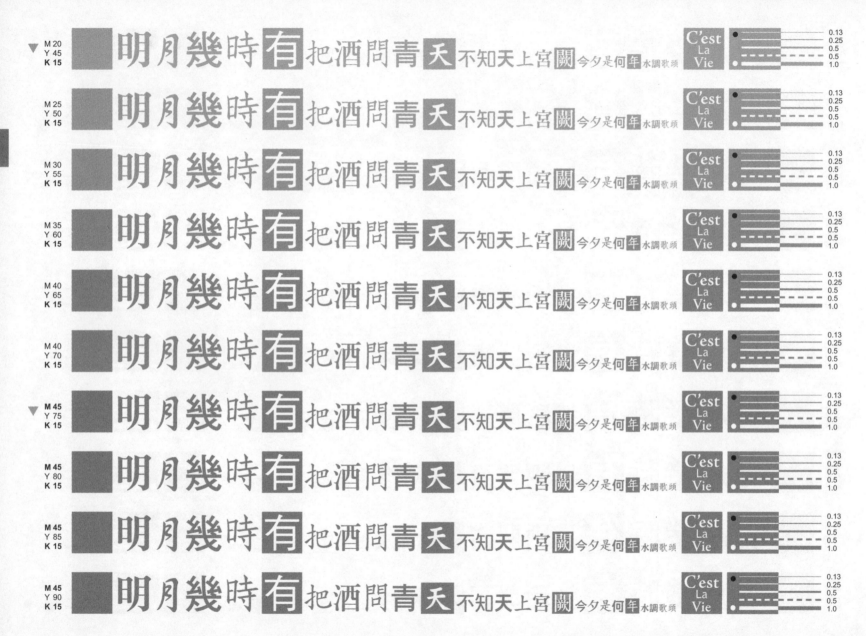

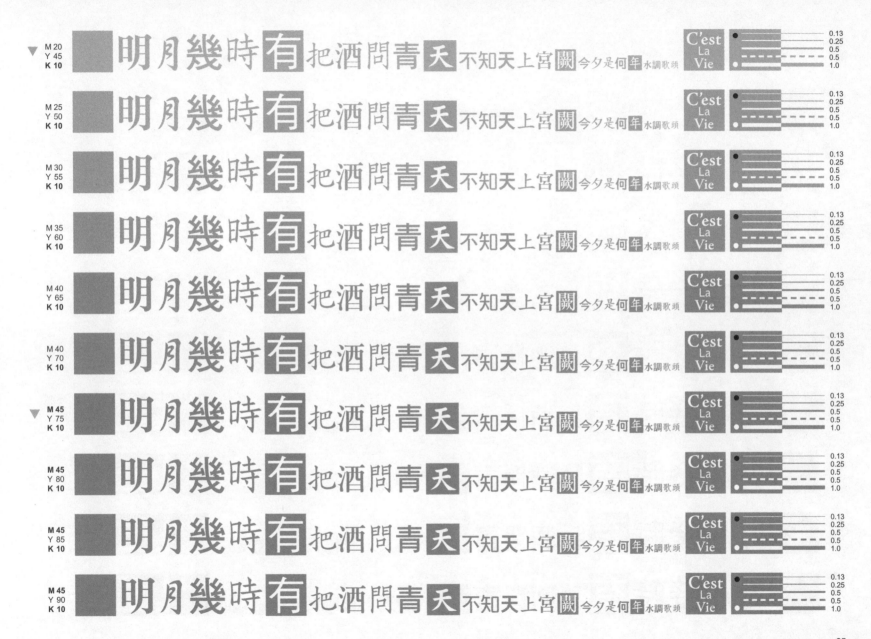

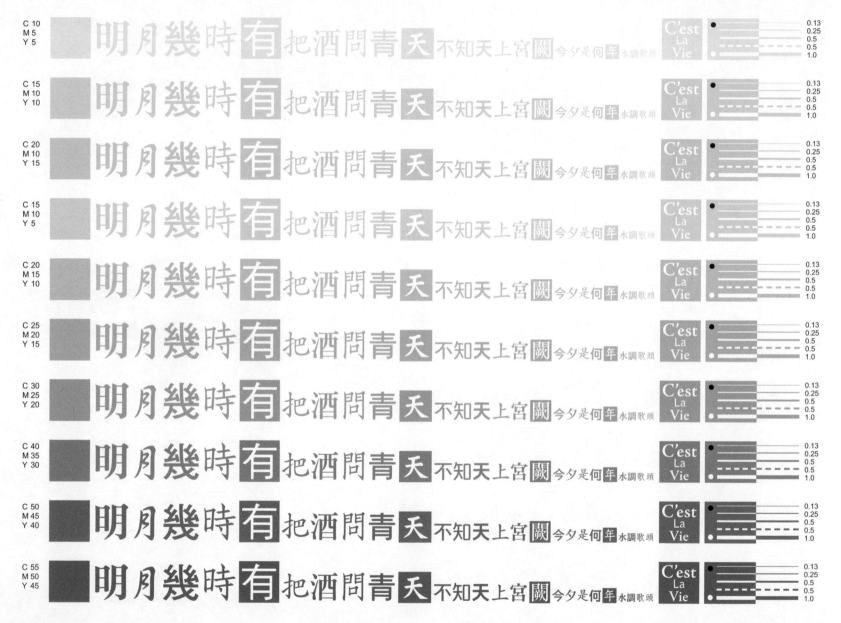

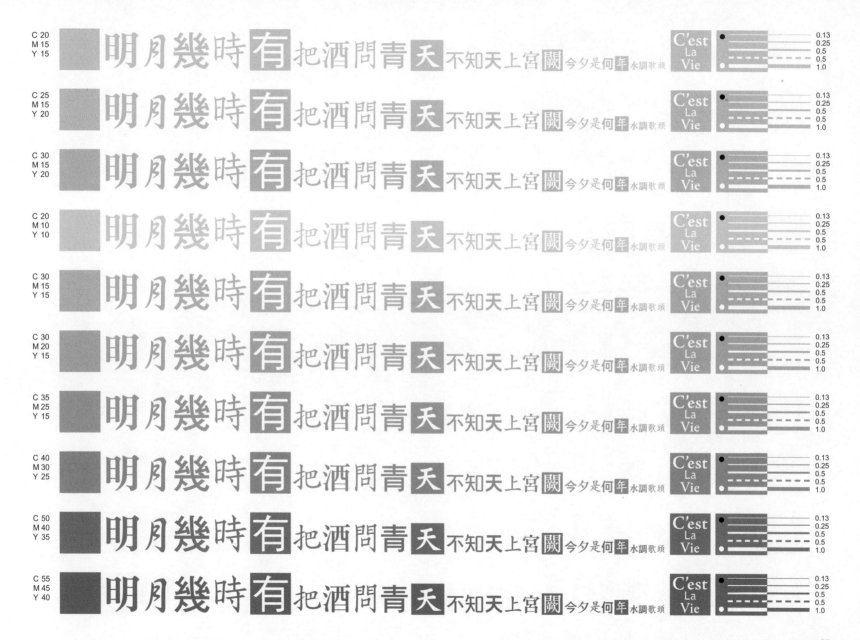

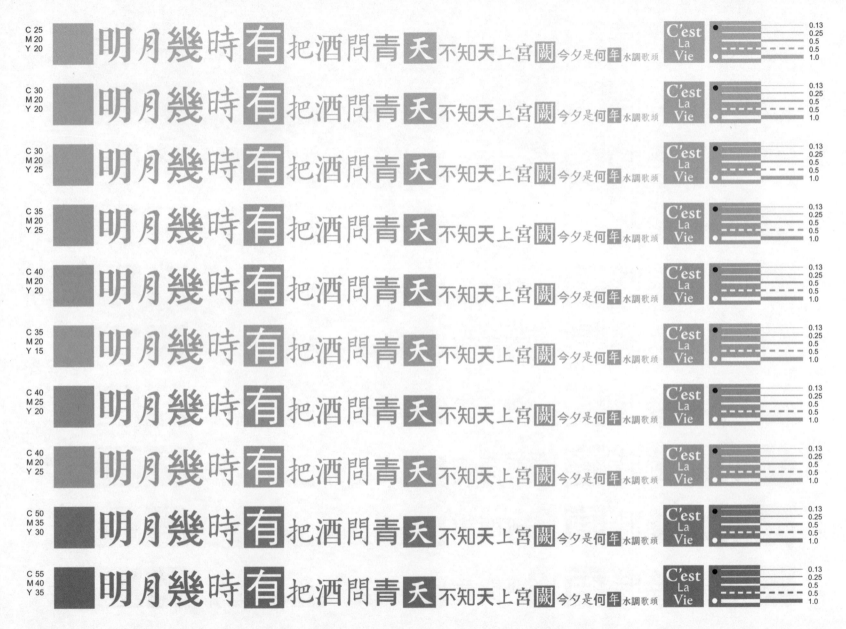

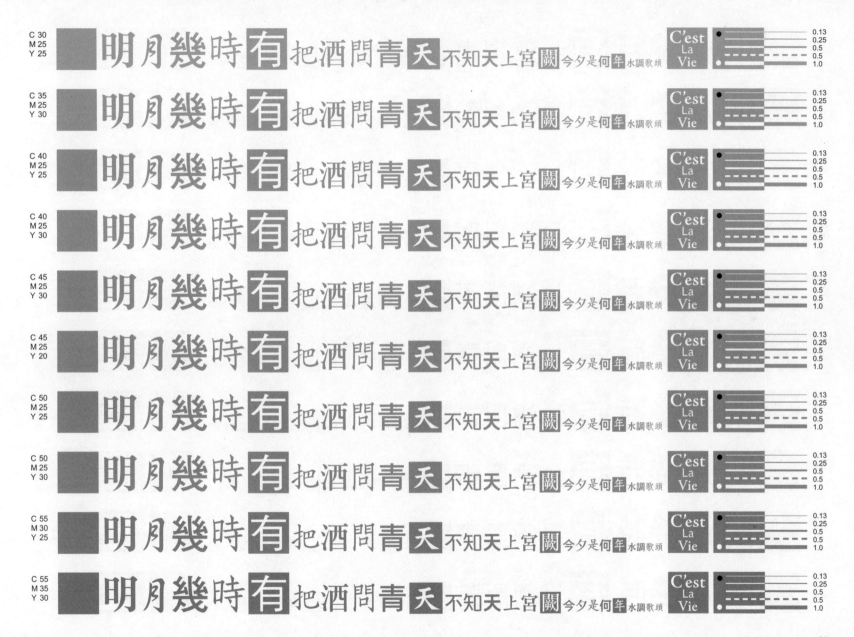

C 30 M 25 Y 25	明月幾時有把酒問青天不知天上宮闕今夕是何年水調歌頭　C'est La Vie　0.13 0.25 0.5 0.5 1.0
C 35 M 25 Y 30	明月幾時有把酒問青天不知天上宮闕今夕是何年水調歌頭　C'est La Vie　0.13 0.25 0.5 0.5 1.0
C 40 M 25 Y 25	明月幾時有把酒問青天不知天上宮闕今夕是何年水調歌頭　C'est La Vie　0.13 0.25 0.5 0.5 1.0
C 40 M 25 Y 30	明月幾時有把酒問青天不知天上宮闕今夕是何年水調歌頭　C'est La Vie　0.13 0.25 0.5 0.5 1.0
C 45 M 25 Y 30	明月幾時有把酒問青天不知天上宮闕今夕是何年水調歌頭　C'est La Vie　0.13 0.25 0.5 0.5 1.0
C 45 M 25 Y 20	明月幾時有把酒問青天不知天上宮闕今夕是何年水調歌頭　C'est La Vie　0.13 0.25 0.5 0.5 1.0
C 50 M 25 Y 25	明月幾時有把酒問青天不知天上宮闕今夕是何年水調歌頭　C'est La Vie　0.13 0.25 0.5 0.5 1.0
C 50 M 25 Y 30	明月幾時有把酒問青天不知天上宮闕今夕是何年水調歌頭　C'est La Vie　0.13 0.25 0.5 0.5 1.0
C 55 M 25 Y 25	明月幾時有把酒問青天不知天上宮闕今夕是何年水調歌頭　C'est La Vie　0.13 0.25 0.5 0.5 1.0
C 55 M 35 Y 30	明月幾時有把酒問青天不知天上宮闕今夕是何年水調歌頭　C'est La Vie　0.13 0.25 0.5 0.5 1.0

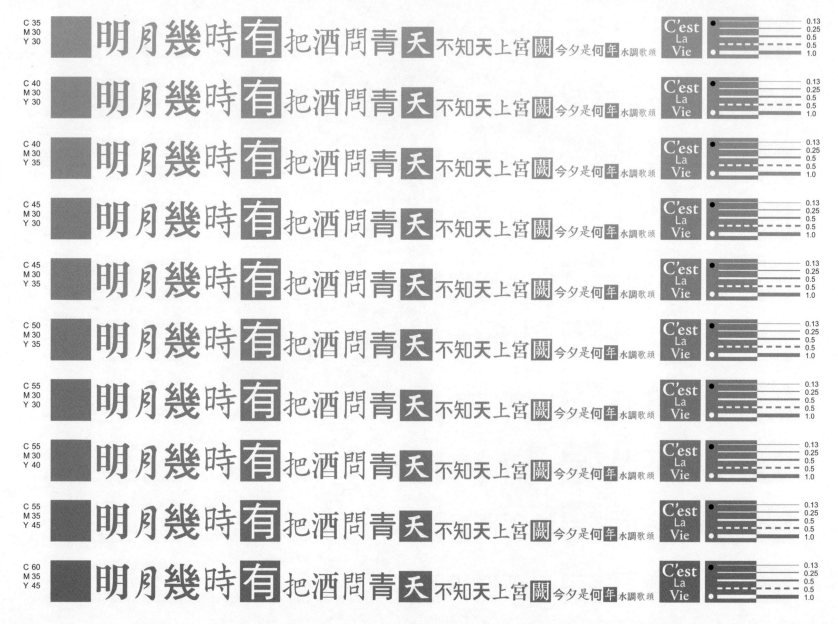

C 35
M 30
Y 30
明月幾時有把酒問青天不知天上宮闕今夕是何年水調歌頭
C'est La Vie
0.13
0.25
0.5
0.5
1.0

C 40
M 30
Y 30
明月幾時有把酒問青天不知天上宮闕今夕是何年水調歌頭
C'est La Vie
0.13
0.25
0.5
0.5
1.0

C 40
M 30
Y 35
明月幾時有把酒問青天不知天上宮闕今夕是何年水調歌頭
C'est La Vie
0.13
0.25
0.5
0.5
1.0

C 45
M 30
Y 30
明月幾時有把酒問青天不知天上宮闕今夕是何年水調歌頭
C'est La Vie
0.13
0.25
0.5
0.5
1.0

C 45
M 30
Y 35
明月幾時有把酒問青天不知天上宮闕今夕是何年水調歌頭
C'est La Vie
0.13
0.25
0.5
0.5
1.0

C 50
M 30
Y 35
明月幾時有把酒問青天不知天上宮闕今夕是何年水調歌頭
C'est La Vie
0.13
0.25
0.5
0.5
1.0

C 55
M 30
Y 30
明月幾時有把酒問青天不知天上宮闕今夕是何年水調歌頭
C'est La Vie
0.13
0.25
0.5
0.5
1.0

C 55
M 30
Y 40
明月幾時有把酒問青天不知天上宮闕今夕是何年水調歌頭
C'est La Vie
0.13
0.25
0.5
0.5
1.0

C 55
M 35
Y 45
明月幾時有把酒問青天不知天上宮闕今夕是何年水調歌頭
C'est La Vie
0.13
0.25
0.5
0.5
1.0

C 60
M 35
Y 45
明月幾時有把酒問青天不知天上宮闕今夕是何年水調歌頭
C'est La Vie
0.13
0.25
0.5
0.5
1.0

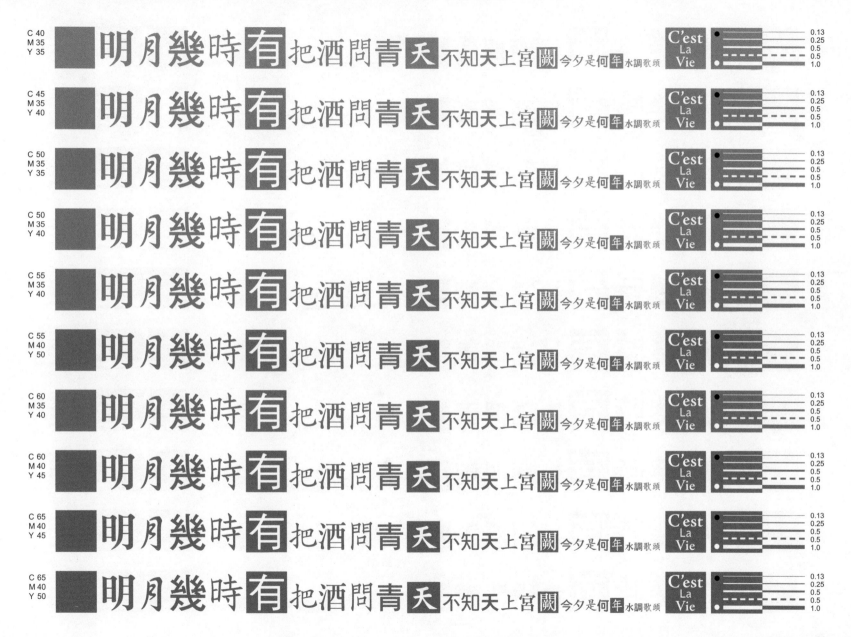

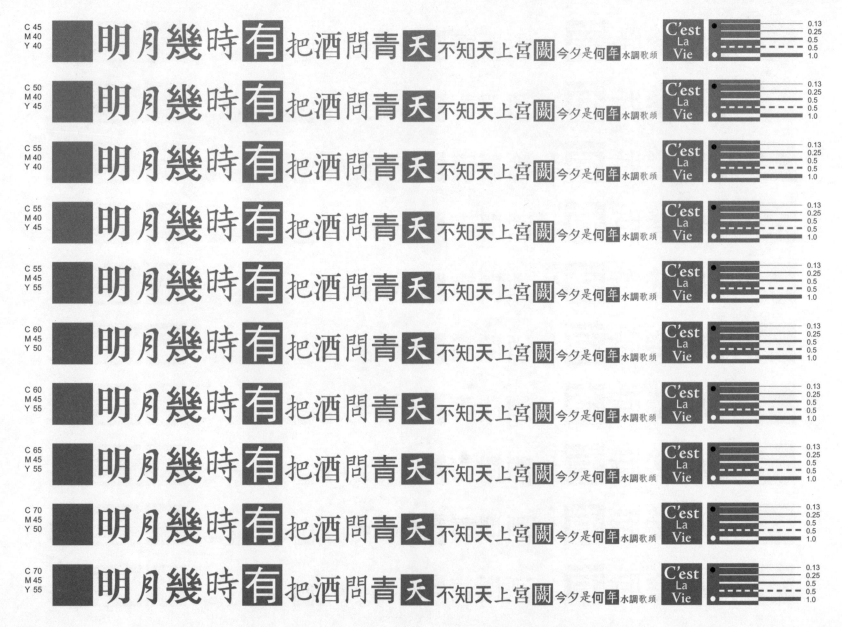

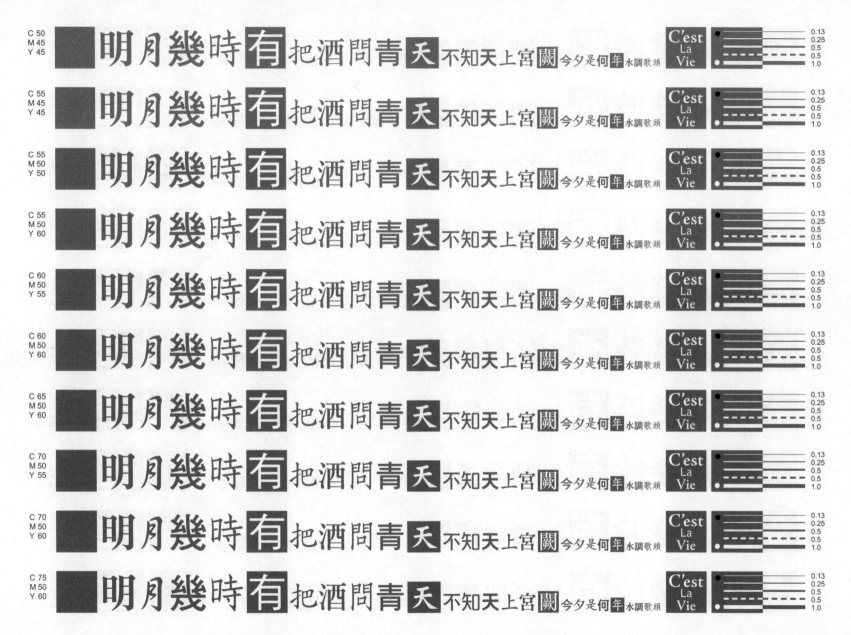

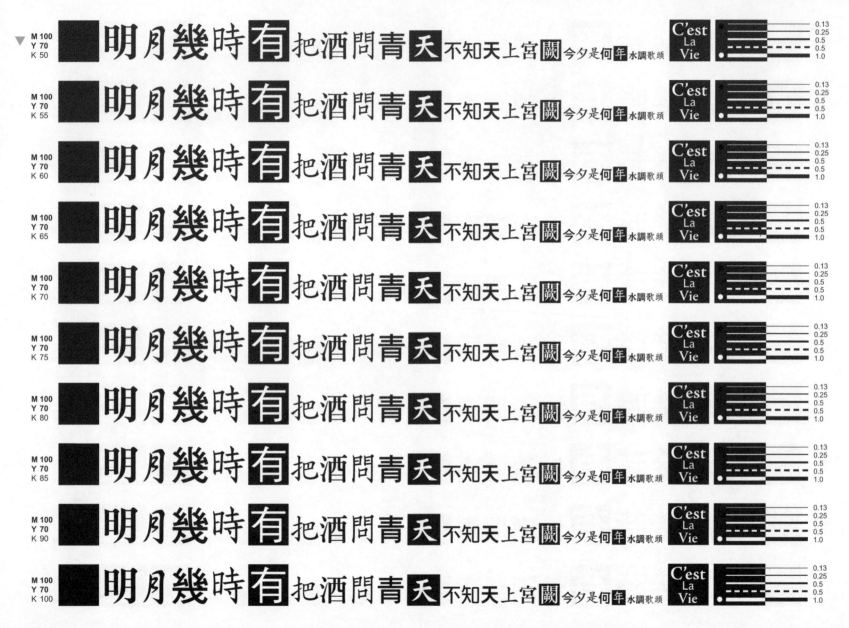

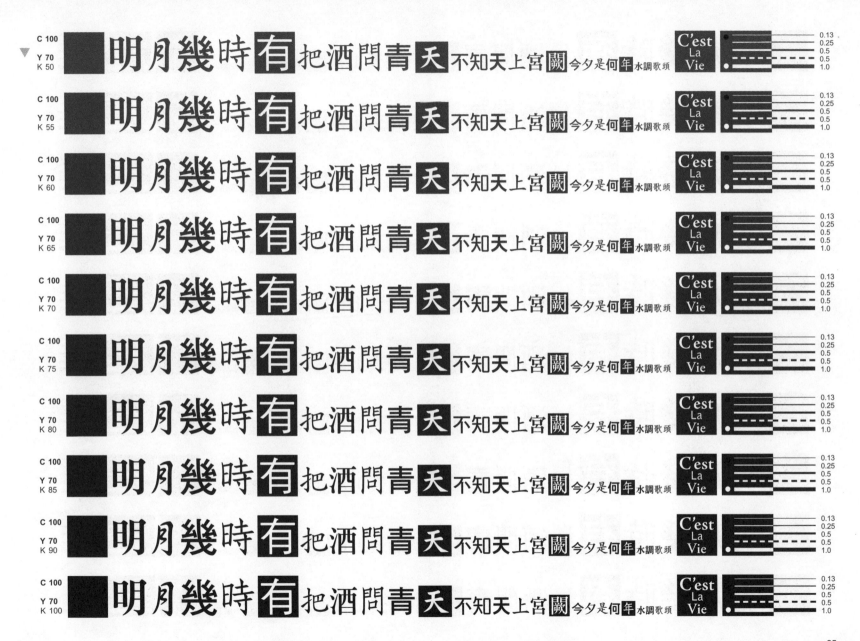

95

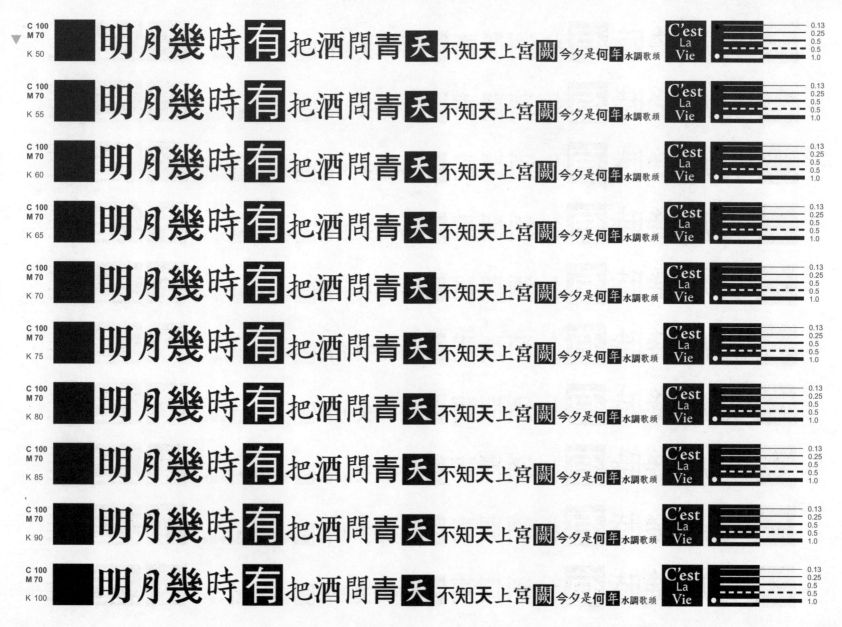

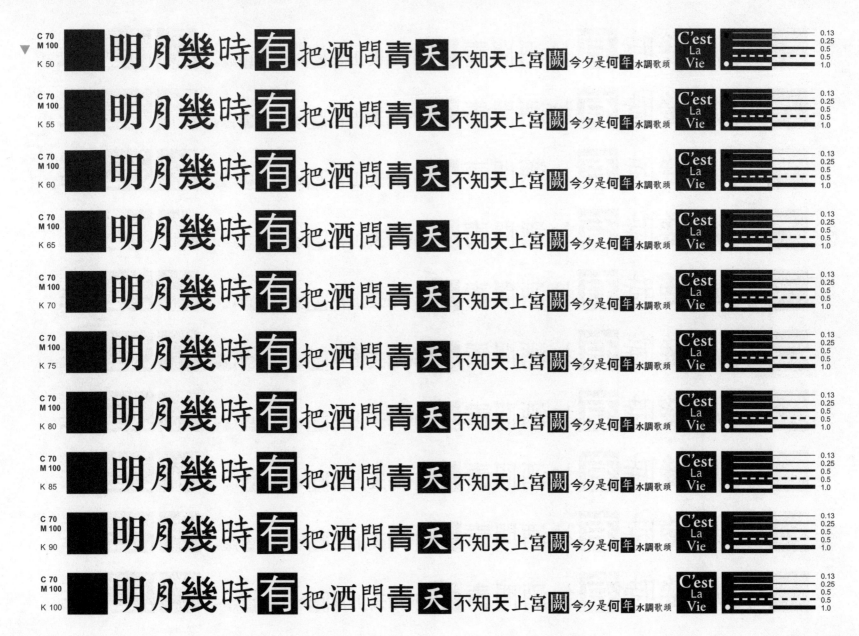

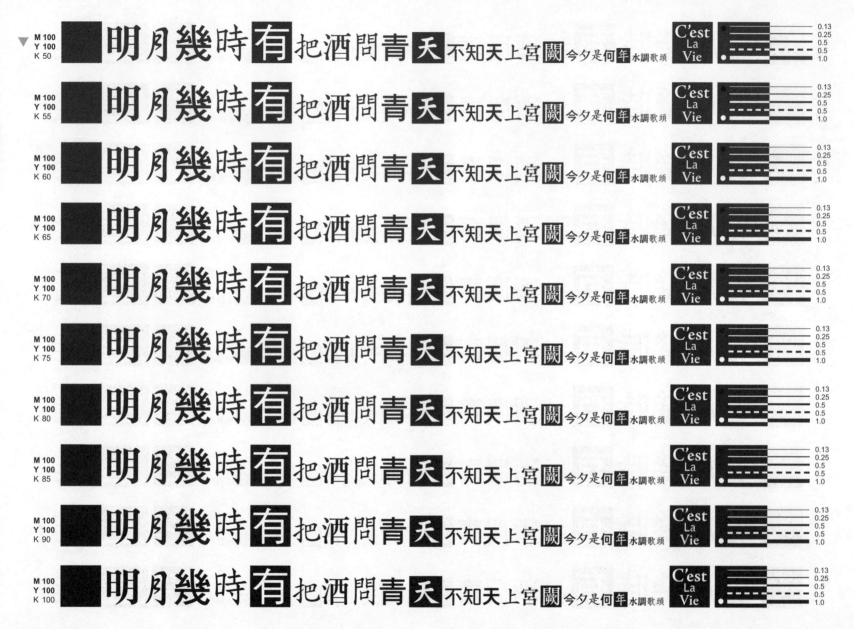

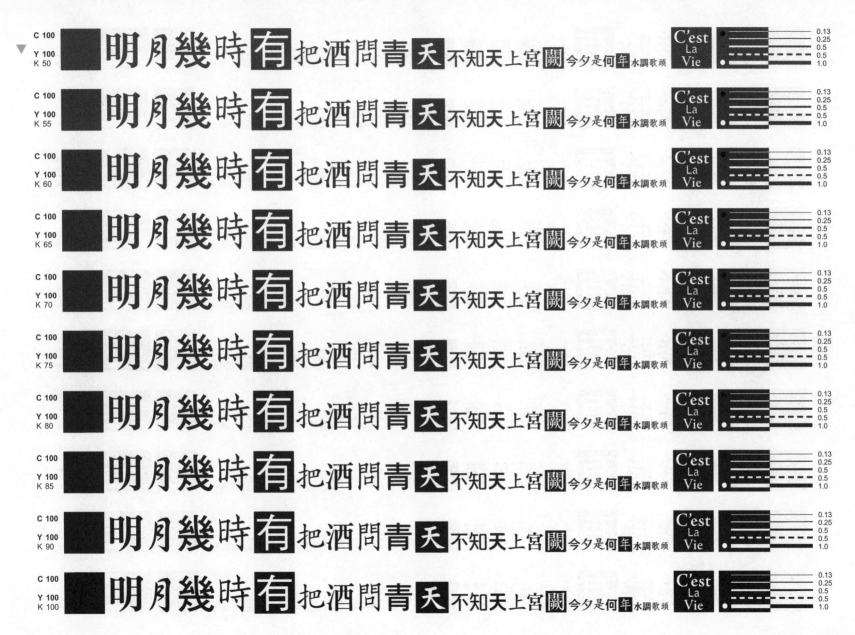

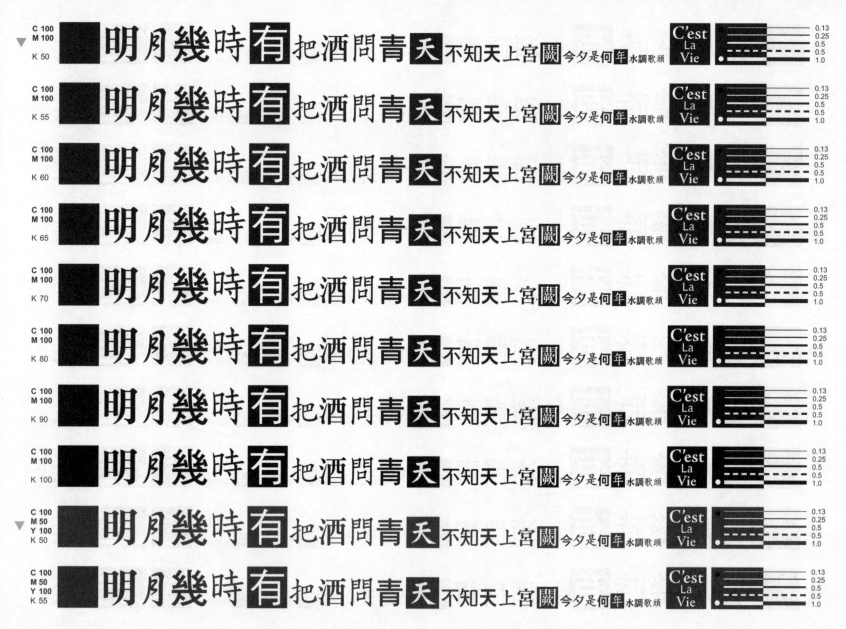

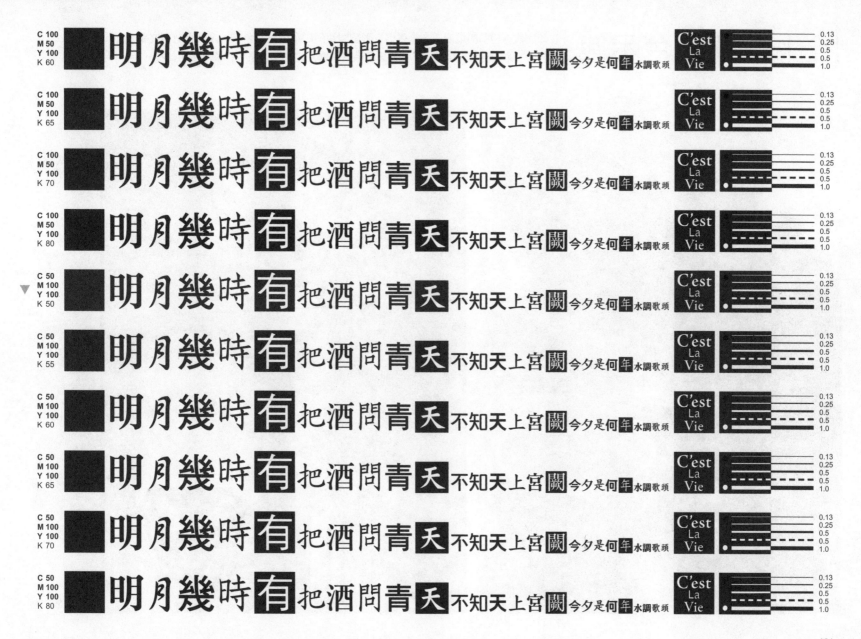

全彩印刷呈色示範

在印刷條件相同的情況下，紙張仍會影響圖片的印刷效果及色調。本單元分別在雪銅紙、劃刊紙、米道林紙、牛皮紙、漫畫紙示範各種圖片之印刷效果，供讀者參考比較。

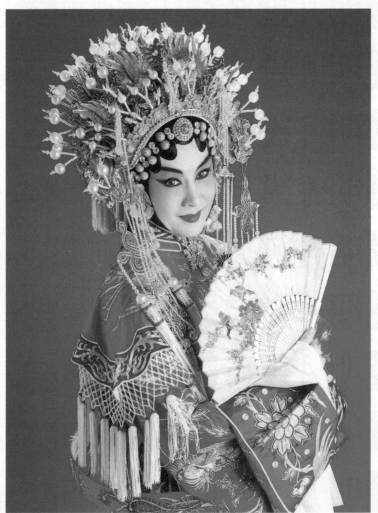

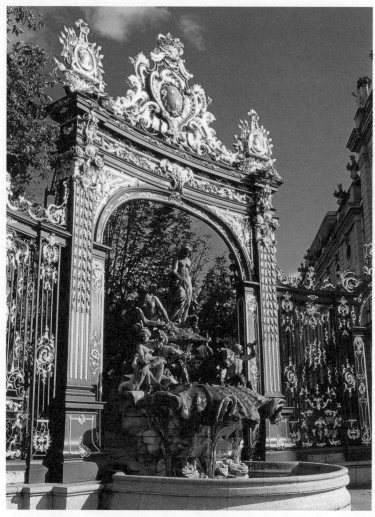

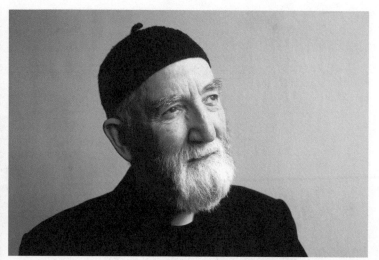